D1061635

Spectaculaire
Second
Empire

© Musée d'Orsay, 2016
62, rue de Lille – 75007 Paris
www.musee-orsay.fr
ISBN 978-2-35433-216-7

© Éditions Skira Paris, 2016
14 rue Serpente, 75006 Paris
www.skira.net
ISBN 978-2-37074-042-7

Couverture

Jean Auguste Dominique Ingres,
Madame Moitessier, détail, 1856
Londres, The National Gallery

Spectaculaire
Second
Empire

Sous la direction de Guy Cogeval, Yves Badetz, Paul Perrin et Marie-Paule Vial

SKIRA

S. M. L'Empereur

1867						1867			
Mai	24	Une feuille de chêne brill.ts perles	10000	"		Juillet 6	Reçu p. solde		9500
						" "	Escompte		500
			10000	"					10000
1868 Janvier	4	Un Médaillon feuilles de roses	345	"					727
Xbre	31	Un Médaillon Muguet roses	420	"					38
			765				Reporté f.° 3		765

S. M. Le Roi d'Italie

1868						1868			
Mars	2	Une Coiffure feuilles de Laurier en b.ts	70000	"		Mars 2	Esc.te 5%		3500
						Juin 29	Reçu p/ solde		66500
			70000	"					70000

S. M. L'Empereur de Russie

1867						1867			
Juin	8	1 bracelet - 3 pensées pierreries	3900	"		Juin 8	Reçu p. solde		4630
"	"	- idem - muguet - perles	730	"					
			4630	"					4630

S. M. Le Roi de Prusse

1867						1867			
Juin	10	Un bracelet feuilles de Lierre et Lettres en roses	2100	"		Juin 11	Reçu p. solde		2100

Ce catalogue a été publié à l'occasion de l'exposition
« Spectaculaire Second Empire »
Paris, musée d'Orsay, 27 septembre 2016 – 16 janvier 2017

Avec le généreux soutien de SPAC

Ouvrage publié avec le concours de la Fondation Napoléon

fondation NAPOLÉON

COMMISSARIAT GÉNÉRAL
Guy Cogeval, président des musées d'Orsay et de l'Orangerie

COMMISSARIAT
Yves Badetz, conservateur général Arts décoratifs, musée d'Orsay
Paul Perrin, conservateur Peinture, musée d'Orsay
Marie-Paule Vial, conservateur en chef du patrimoine honoraire

ORGANISATION
Président des musées d'Orsay et de l'Orangerie
Guy Cogeval

Administrateur général
Alain Lombard

Administrateur général adjoint
Anne Meny-Horn

Conseiller auprès du président,
chef du service mécénat et relations internationales
Olivier Simmat

Chef du service des expositions
Hélène Flon

Responsable d'expositions
Ingrid Fersing

Scénographie
Hubert le Gall
Assisté de Laurie Cousseau

Éclairage
Philippe Collet, Abraxas

Graphisme
Jean-Paul Camargo

Catalogue

MUSÉE D'ORSAY
Service des éditions

Préparation des textes
Clémentine Bougrat

Relecture des textes
Anne Dellenbach-Pesqué

Traduction des textes anglais
Jean-François Allain

ÉDITIONS SKIRA PARIS
Responsable des éditions
Nathalie Prat-Couadau

Coordination éditoriale
María Laura Ribadeneira
Assistée par Auriane Kolodziej

Photogravure
Litho Art New, Turin

Conception graphique et réalisation
Corinne App

cat. 1 Mellerio,
Registre des achats clients de 1867 à 1868, détail
Archives Mellerio

Les commissaires souhaitent exprimer toute leur plus vive gratitude aux directeurs des nombreuses institutions, ainsi qu'à leurs collaborateurs, pour leur disponibilité, leur accueil chaleureux et l'enthousiasme avec lequel ils ont bien voulu accueillir ce projet qu'ils ont soutenu par des prêts généreux. Au palais de Compiègne, comme au château de Fontainebleau, de Versailles, au musée du Louvre, à la Bibliothèque nationale de France et au musée Carnavalet, au musée des Arts décoratifs et au Mobilier national, au Victoria & Albert Museum et à la National Gallery à Londres, nous avons bénéficié d'une attention et d'une bienveillance toute particulière.

Merci à Sébastien Allard, Dita Amory, Berndt Arell, Mathias Auclair, Hervé Barbaret, Sophie Barthélémy, Aldo Bastié, Gilles Baud-Berthier, Brent Benjamin, Karlijin Berends, Pierre Branda, Catherine Bréchignac, Alexandra Bosc, Caroline Bruyant, Sandra Buratti-Hassan, David Caméo, Caroline Campbell, Thomas P. Campbell, Agnès Callu, Patrick de Carolis, Sabine Cazenave, Sylvie Clair, Martin Clayton, Isabelle Collet, Philippe Costamagna, Laure Dalon, Edith Dauxerre, Gilles Désirée dit Gosset, Michel Draguet, Janet Dreiling, Vincent Droguet, Walter Elcock, Laurence Engel, Anne Esnault, Côme Fabre, Gabriele Finaldi, Olivier Frémont, Laura de Fuccia, Olivier Gabet, Carole Gascard, Thierry Gausseron, Luc Georget, Bruno Girveau, Nickos Gogolos, Xavier-Philippe Guiochon, Jadwiga Grafmüller, Antoni Griggio, Valérie Guillaume, Vincent Hadot, Jean-Charles Hameau, Katie Hanson, Sophie Harent, Samuel Hazard, Jean-François Hebert, Axel Hémery, Patrick Jacquin, Ariane James-Sarazin, Kimberly Jones, Prof. Dr Eckart Köhne, Keith Christiansen, Frédéric Lacaille, Mathieu Lamoril, Delphine Lannaud, Elisabeth Latremolière, Emmanuel Laugier, Audrey Lebioda, Amaury Lefébure, Elodie Lefort, Hervé Lemoine, Thierry Lentz, Christophe Leribault, Philippe Le Stum, Sophie Lévy, Julia Marciari-Alexander, Andrea et John H. Laporte, Kate Market, Jean-Luc Martinez, Muriel Mauriac, Madame Maurin-Joffre, Jocelyn Monchamp, Janet Moore, Jean-Luc Mordefroid, Mary Morton, Christiane Naffah-Bayle, Erik H. Neil, Alex Nyerges, Magnus Olausson, Jessica Palmieri, Céline Paul, Catherine Pégard, Earl A. Powel, Françoise Reynaud, Christopher Riopelle, Marianonia Reinhard-Felice, Yves Robert, Olaug Irene Rosvik Andreassen, Martin Roth, Chantal Rouquet, Axel Rüger, Olivier Saillard, Laurent Salomé, Romane Sarfati, Cyrille Sciama, François Séguin, Emmanuel Starcky, Susan Allyson Stein, Valérie Sueur-Hermel, Isabelle Taillebourg, Agnès Tartié, Guy Tosatto, Emmanuelle Toulet, Virginia Verardi, Beat Wismer et Nina Zimmer.

Nos remerciements s'adressent également aux institutions privées, fondations et collectionneurs qui nous ont ouverts généreusement leur porte et ont consenti à se séparer pour quelques mois d'œuvres auxquels ils sont attachés.

Merci à Son Altesse Sheikh Hamad bin Abdullah Al Thani, Christine Adrien, Lucile Audouy, Claire Badillet, Ariane et Sébastien de Baritault, Patrick Billioud de Nuzillet, Daniel Bro de Comères, Valérie Céré, Fanny Crawford, Groupe Engie, Jean-Marc Ferrer et Pierre Julien, Dr Amin Jaffer, Jean-Claude Lachnitt, Diane-Sophie Lanselle, Laure-Isabelle Mellerio, Laurent Mellerio, Olivier Mellerio, Véronique Moreau, Philippe Pistole, Lord Poltimore, Katherine Purcell, Arnaud Ramière de Fortanier, Béatrice de Rivet, Monsieur et Madame David de Rothschild, Michael Tollemache, Monsieur et Madame Tschan et Philippe Zoï.

L'ensemble des prêteurs particuliers qui ont souhaité garder l'anonymat trouveront ici l'assurance de notre reconnaissance.

Les commissaires adressent leurs plus vifs remerciements au service des expositions du musée d'Orsay, à Hélène Flon, Ingrid Fersing et Jean Naudin, pour leur dévouement pour la réussite de ce projet. Les commissaires remercient également l'ensemble des chefs de service et leurs collaborateurs des musées d'Orsay et de l'Orangerie. Sans leur engagement à nos côtés cette exposition n'aurait pas pu voir le jour. Nos amis et collègues de la conservation sauront aussi trouver ici nos remerciements les plus amicaux pour leur soutien et précieux conseils.

Merci à Saskia Bakhuys Vernet, Stéphane Bayard, Estelle Begue, Claire Bernardi, Vincent Bitker, Amélie Bodin, Agathe Boucleinville, Luc Bouniol-Laffont, Lionel Britten, Manuel Caria, Laurence des Cars, Michaël Caucat, Michaël Chkroun, Fabienne Chevallier, Sylphide de Daranyi, Milan Dargent, Coralie David, Muriel Desdoigts, Elise Dubreuil, Clara Dufour, Marie Dussaussoy, David Ehlinger, Ophélie Ferlier, Virginie Fienga, Thomas Galifot, Cécile Girardeau, Patrick Gomas, Philippe Gomas, Marie-Pierre Gaüzes, Fabrice Golec, Fiona Gomez, Bernard Guiot, Sonia Hamza, Amélie Hardivillier, Alexandra Hernandez, Nadège Horner, Laurence Imbert, Leila Jarbouai, Véronique Kientzy, Marine Kisiel, Helen Lamotte, Françoise Le Coz, Yannick Le Pape, Cyrille Lebrun, Jérôme Legrand, Clémentine Lemire, Emmanuel Leruyet, Matthieu Leverrier, Marie Lhiaubet, Alain Lombard, Agnès Marconnet, Philippe Mariot, Anne Mény-Horn, Nicolas Metro, Isabelle Morin Loutrel, Édouard Papet, Isolde Pludermacher, Patrick Porcher, Guy Pucet, Scarlett Reliquet, Xavier Rey, Marie Robert, Denis Rollé, Patrice Schmidt, Olivier Simmat, Laurent Stanich et Araxie Toutghalian.

Un chaleureux merci à nos indispensables stagiaires Amélie Bouxin, Edwige Eichenlaub, Guillaume Giraudon, Louise Legeleux, Méline Sannicolo et Jordan Silver.

Les commissaires saluent le travail et le talent d'Hubert Le Gall, assisté de Laurie Cousseau et de son équipe pour la réalisation de la spectaculaire scénographie de l'exposition. Merci à Jean-Claude Camargo pour la conception graphique.

Nous remercions tout particulièrement les collaborateurs scientifiques qui ont participé au catalogue de l'exposition ou interviendront dans le cadre du colloque « "Sans blague aucune, c'était splendide", Regards sur le Second Empire » (24 au 25 novembre 2016, musée d'Orsay). Merci à Éric Anceau, Sylvie Aprile, Sylvie Aubenas, Émilie Bérard, Arnaud Bertinet, Florence Bourillon, Yves Bruley, Isabelle Cahn, Jean-Claude Caron, Laure Chabanne, Jean-François Chanet, Ana Debennedetti, Arnaud Denis, Viviane Delpech, Francis Démier, Marie-Laure Deschamps-Bourgeon, Anne Dion, Audrey Gay-Mazuel, Gilles Grandjean, Arnaud-Dominique Houtte, Hervé Lacombe, Yvan Leclerc, Corinne Legoy, François Loyer, Laure de Margerie, Xavier Mauduit, Nicole M. Myers, Pierre Singaravélou, Jean-François Sirinelli, Nicolas Stoskopf, Bertrand Tillier, Alice Thomine-Berrada, Charles-Eloi Vial, Michaël Vottero, Adeline Wrona et Théodore Zeldin.

Les commissaires tiennent à exprimer leur gratitude particulière envers Jean-Claude Yon, présent à leurs côtés dès l'origine de ce projet.

Merci enfin aux nombreuses personnes qui ont soutenu l'élaboration et la réalisation de cette exposition : Véronique Alemany, Jaime Alfonsin, Helga K. Aurisch, Françoise Banat-Berger, Colin B. Bailey, Anne-Sophie Brisset, Thomas Cazentre, Thierry Conti, Charles Dantzig, Clarisse Delmas, Claire Dupin, Marc Durand, Francisco Elias de Fejada, Sandrine Folpini, Christopher Forbes, Jorge Gonzales Garcia, Dominique Gibrail, Adrien Goetz, Pilar de Gregorio, Philippe Guegan, Isabelle Gui, Michel Hilaire, Émilie de Jong, Laurence Jourdan, Fatima Louli, Sébastien Mantegari, Guillaume Maréchal, Beath McKillor, Olivier Meslay, Angelina Meslem, Nicole et Bertrand Meyrat, Ramon de Miguel, Sophie Mouquin, Virginie Perrin-Burel, Joséphine Perrin, Marie-Noëlle Perrin, Kim Pham, Luc Requier, George Schackelford, Jean-Denis Séréna, Claudia Sindaco, Marion Stef, Agnès Tartié, Richard Thompson, Aurélie Vertu et Guillaume Verzier, Eva M. Vives Jimenez et Juliet Wilson Bareau.

Prêteurs

ALLEMAGNE
Düsseldorf, Museum Kunstpalast
Karlsruhe, Badisches Landesmuseum Karlsruhe

ÉTATS-UNIS
New York, The Metropolitan Museum of Art
Richmond, Virginia Museum of Fine Arts
Saint-Louis, Art Museum
Washington, The Hillwood Estate, Museum and Gardens
Washington, National Gallery

FRANCE
Ajaccio, palais Fesch, musée des Beaux-Arts
Amiens, musée de Picardie
Angers, musée des Beaux-Arts
Arras, musée des Beaux-Arts
Auxerre, musée d'Art et d'Histoire
Bayonne, musée Bonnat-Helleu, musée des Beaux-Arts de Bayonne
Beauvais, musée départemental de l'Oise
Bordeaux, musée des Beaux-Arts
Châlons-en-Champagne, musée des Beaux-Arts et d'Archéologie
Charenton-le-Pont, médiathèque de l'Architecture et du Patrimoine
Compiègne, musée national du Palais
Fontainebleau, château
Grenoble, musée des Beaux-Arts
Hendaye, château d'Abbadia
Paris, Académie des sciences
Lille, palais des Beaux-Arts
Limoges, musée national Adrien-Dubouché
Lons-le-Saunier, musée des Beaux-Arts de Lons-le-Saunier
Marseille, musée des Beaux-Arts
Nantes, musée des Beaux-Arts
Paris, Agence d'architecture de l'Opéra de Paris,
Paris, Bibliothèque historique de la Ville de Paris
Paris, Archives nationales
Paris, Bibliothèque nationale de France, département des Estampes et de la Photographie, département de la Musique et Bibliothèque-musée de l'Opéra
Paris, Centre national des arts plastiques
Paris, La Comédie-Française
Paris, Fondation Dosne-Thiers

Paris, Mobilier national
Paris, musée Bouilhet-Christofle
Paris, musée Carnavalet - Histoire de Paris
Paris, musée des Arts décoratifs
Paris, musée du Louvre, Département des objets d'art, Département des arts graphique et Département des Peintures
Paris, Musée du Petit Palais
Paris, Trésor de la cathédrale Notre-Dame
Rueil-Malmaison, musée de Malmaison
Sèvres, cité de la Céramique – Sèvres et Limoges
Tarascon, hôtel de ville
Toulouse, musée des Augustins
Valenciennes, musée des Beaux-Arts
Verdun, Musée de la Princerie
Versailles, Musée national des Châteaux de Versailles et de Trianon

PAYS-BAS
Amsterdam, Van Gogh Museum

ROYAUME-UNI
Londres, Victoria & Albert Museum
Londres, The National Gallery

SUÈDE
Stockholm, Nationalmuseum

COLLECTIONS PARTICULIÈRES
Courbevoie, Fonds Lesseps Suez - Groupe Engie
Londres, The Al-Thani Collection
Lyon, Manufacture Prelle
Mazères, château de Roquetaillade
Paris, collection Mellerio
Paris, collection particulière Ph. P.
Paris, Fondation Napoléon
Paris, Lucile Audouy, Galerie Elstir
Paris, Maison Wartski
Paris, Tobogan Antiques - Philippe Zoï

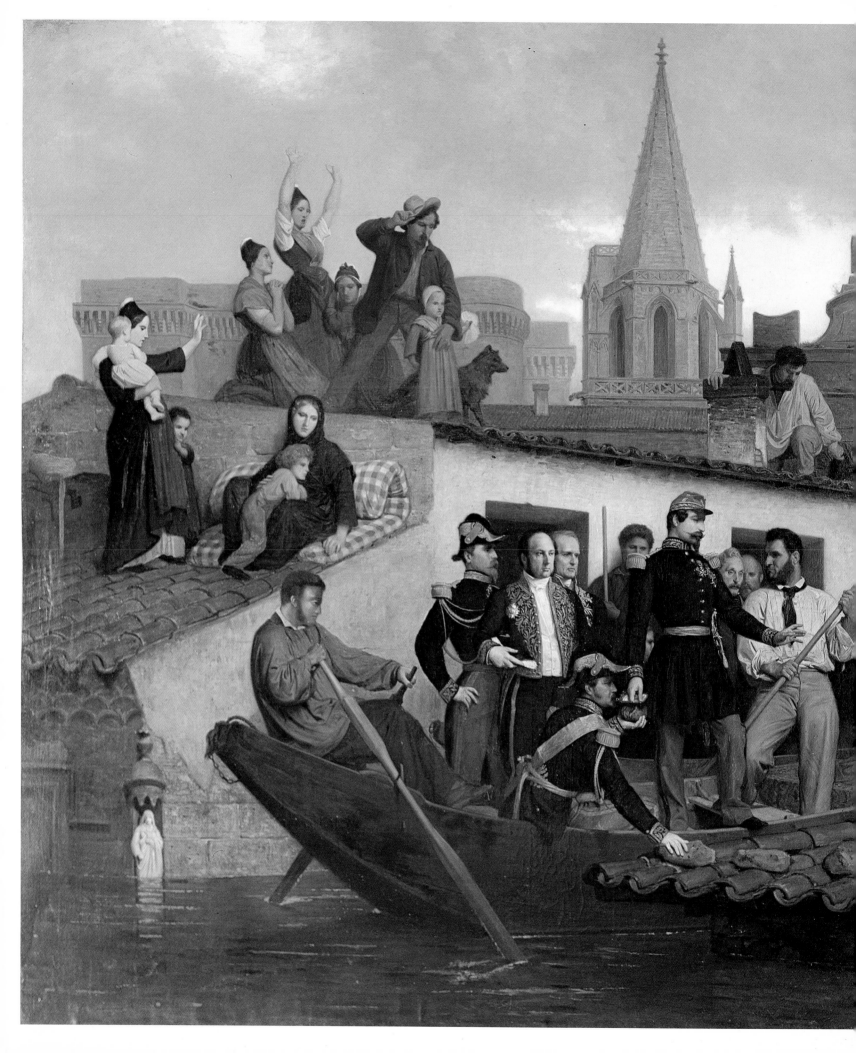

cat. 2 William Adolphe Bouguereau,
 L'Empereur visitant les inondés de Tarascon,
 1857
 Tarascon, hôtel de ville

Auteurs

SYLVIE AUBENAS
Directrice du département des Estampes et de la Photographie, Bibliothèque nationale de France, Paris

ÉMILIE BÉRARD
Responsable du patrimoine, expert agréé par la Chambre européenne des experts-conseil en œuvres d'art, Joaillier Mellerio

YVES BADETZ
Conservateur général Arts décoratifs, musée d'Orsay, Paris

ISABELLE CAHN
Conservateur en chef Peinture, musée d'Orsay, Paris

LAURE CHABANNE
Conservateur responsable du musée du Second Empire et du musée de l'Impératrice, peintures et objets d'art, musée national du Palais, Compiègne

GUY COGEVAL
Président des musées d'Orsay et de l'Orangerie

ANA DEBENEDETTI
Conservateur peinture, Victoria & Albert Museum, Londres

VIVIANE DELPECH
Chercheur associée - laboratoire ITEM EA 3002, chargée de cours - département Histoire de l'art et Archéologie, université de Pau et des Pays de l'Adour

ARNAUD DENIS
Chargé de mission, direction des collections, Mobilier national, Paris

MARIE-LAURE DESCHAMPS-BOURGEON
Conservateur en chef, département des Arts décoratifs, musée Carnavalet – Histoire de Paris

ANNE DION-TENENBAUM
Conservateur général, département des Objets d'art, musée du Louvre, Paris

AUDREY GAY-MAZUEL
Conservateur département XIXe siècle, musée des Arts décoratifs, Paris

GILLES GRANDJEAN
Conservateur en chef du patrimoine, musée national du Palais, Compiègne

HERVÉ LACOMBE
Musicologue, professeur à l'université Rennes 2

FRANÇOIS LOYER
Directeur de recherche honoraire, CNRS, Paris

LAURE DE MARGERIE
Directrice du Répertoire de sculpture française

XAVIER MAUDUIT
Agrégé et docteur en Histoire, université Paris 1 – Panthéon Sorbonne

NICOLE R. MYERS
Conservatrice Lillian et James H. Clark de la peinture et de la sculpture européennes, Dallas Museum of Art

PAUL PERRIN
Conservateur Peinture, musée d'Orsay, Paris

ALICE THOMINE-BERRADA
Conservateur Peinture, musée d'Orsay, Paris

MICHAËL VOTTERO
Conservateur des Monuments historiques, DRAC de Bourgogne

JEAN-CLAUDE YON
Professeur d'histoire contemporaine à l'université de Versailles Saint-Quentin-en-Yvelines (Centre d'histoire culturelle des sociétés contemporaines)

LA FÊTE PERPÉTUELLE

Guy Cogeval, *président des musées d'Orsay et de l'Orangerie*

Avec le concours de Marie-Paule Vial, Paul Perrin et Yves Badetz

Quand, au point de vue de l'art, on regarde d'un peu loin et d'un peu haut l'Empire et l'Empereur,
on s'aperçoit que l'Empereur [...] a été, par son initiative personnelle et en vrai chef d'État, le créateur
des monuments qui datent de son règne : le nouveau Louvre, l'Opéra, le palais des Champs-Élysées,
l'achèvement du Palais de justice, la restauration de Pierrefonds et de la vieille cité de Carcassonne, et
l'instigateur tout-puissant, de ce prodigieux mouvement d'architecture qui, sans génie peut-être,
faute de serviteurs suffisants de ses volontés, a transformé et doublé la grande ville.
En ce sens, les dix-huit ans de l'Empire forment ce qu'en histoire on appelle un siècle.

Philippe de Chennevières, *Souvenirs d'un directeur des Beaux-Arts,* 1885.

Gustave Boulanger,
Répétition du « Joueur de flûte » et de « La Femme de
Diomède » chez le prince Napoléon, détail, 1861
Paris, musée d'Orsay

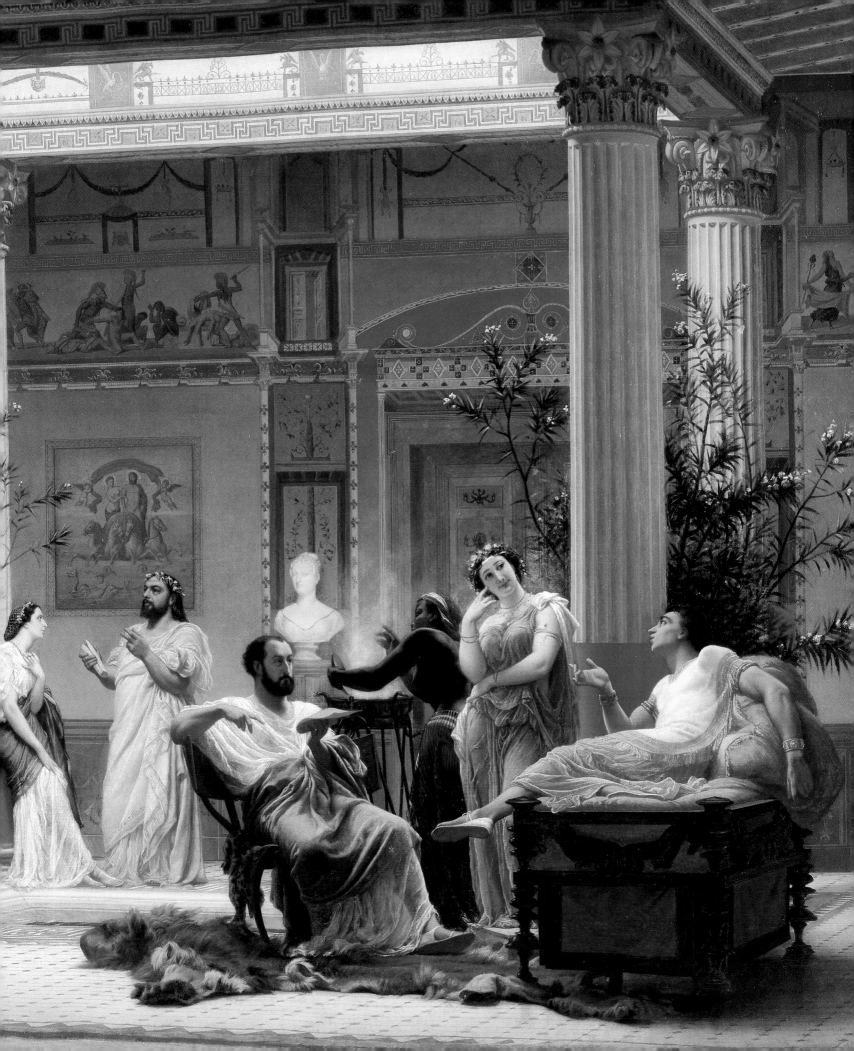

LE SIÈCLE DE NAPOLÉON III ?

Comme le règne de Louis XIV a fini par résumer à lui seul le Grand Siècle, les années du Second Empire ne résument-elles pas, à elles seules, tout le XIXe siècle ? La figure de Napoléon III elle-même, si paradoxale, semble incarner les paradoxes de la période. Pourtant, l'historiographie républicaine a eu la dent dure contre le régime impérial et ces années d'étourdissement culturel, économique, sans pareil au XIXe siècle. Déjà Victor Hugo, plus célèbre exilé du temps, avait eu à cœur de dénoncer le coup d'État et Napoléon le Petit dans ses *Châtiments*. À sa suite, Émile Zola, dans sa fresque littéraire des Rougon-Macquart, révélait aux lecteurs l'immoralité d'une société orgiaque, vicieuse et corrompue par l'argent. Défaits en 1851, les républicains prennent leur revanche, et parce que l'Empire se termine dans la « débâcle » – la douleur incroyable de l'annexion de l'Alsace-Lorraine – et mène à une guerre civile sanglante – la Commune de Paris –, ne lui pardonnent rien. Il faut à tout prix faire oublier que Napoléon III avait tenté de concilier, non sans succès, le principe monarchique avec le suffrage universel. Le bonapartisme, ce « césarisme démocratique », n'est pas mort en 1870 et la menace d'une restauration impériale plane jusqu'à la mort du prince impérial, unique héritier de Napoléon III, au Zoulouland en 1879. La nouvelle République, comme en 1792, est puritaine et moralisatrice. Elle condamne la « fête impériale », les mœurs légères d'une société décadente qui, comme la Vénus d'Offenbach, n'aurait cessé de faire « cascader, cascader, cascader sa vertu ». Elle dénonce le mauvais goût et le pharisaïsme des nouveaux riches, les scandales financiers et les « comptes fantastiques d'Haussmann » (Jules Ferry). Pierre Larousse, dans l'entrée « Paris » de son dictionnaire, écrit ainsi quelques années après la chute du régime : « Sous le règne néfaste de Napoléon III, qui débuta par un crime, continua par la suppression de toutes les libertés et se termina par une capitulation honteuse, Paris, privé de ces libertés qui font des peuples virils et forts, devint uniquement une ville de plaisir et d'affaire. La profonde démoralisation de la cour s'étend comme une lèpre avec sa soif de jouissances effrénées, sa passion du luxe et sa dépravation recouverte d'une légère gaze d'apparence religieuse. » Contre la nouvelle silhouette de l'Opéra Garnier, la République dresse sur la plus haute butte de Paris, Montmartre, celle du Sacré-Cœur, symbole de l'expiation. La République de Thiers, Mac-Mahon ou plus tard Léon Blum récolte pourtant les fruits d'une France enrichie, de la transformation de Paris et d'un aménagement du territoire visionnaire. Elle ne saura d'ailleurs pas éviter les travers de l'Empire et, dès les années 1880, se discrédite aussi dans des scandales en tout genre, que parviennent à faire oublier les joyeux divertissements de la Belle Époque.

À l'image de ce que les Français ont connu lors des trente glorieuses (1950-1980), le Second Empire correspond bien à une phase de croissance économique inédite, appuyée sur le développement industriel du pays, qui commence sous Louis-Philippe. Le système bancaire français connaît lui aussi un développement remarquable. Les banques familiales comme celle des Rothschild ou des Pereire – soutiens inconditionnels de Napoléon III – continuent de prospérer, mais elles sont concurrencées par de grandes banques de dépôt ou d'affaires, comme le Crédit lyonnais (1863) ou la Société générale (1864). Elles drainent l'épargne des Français et investissent leurs fonds dans l'industrie et le commerce. Ces banques sont le véritable moteur de la croissance. Héritier du saint-simonisme, Napoléon III pense économie et échanges entre les hommes, entre les nations. Il force la main des parlementaires et des industriels en faisant adopter par la France le traité de libre-échange avec le Royaume-Uni en 1860. Acte fondateur d'un Empire « libéral » qui n'aura de cesse de faire des concessions aux parlementaires pour se maintenir en place face à la montée des oppositions républicaine et royaliste.

PARIS, NOUVELLE BABYLONE

Si la vie des paysans français – les électeurs de Napoléon III – évolue peu, l'empereur se préoccupe de la condition ouvrière émergente et de l'« extinction du paupérisme », titre d'un de ses écrits. L'éducation est également au centre des débats et, avant Jules Ferry, c'est Victor Duruy en 1863 qui crée l'instruction primaire gratuite et obligatoire. Nourries de l'exode rural, les villes se métamorphosent pour devenir celles que nous connaissons aujourd'hui, en premier lieu Paris, capitale du monde moderne, nouvelle Babylone selon Flaubert : « J'ai passé trente-six heures à Paris au commencement de cette semaine pour assister au bal des Tuileries. Sans blague aucune, c'était splendide. Paris du reste tourne au colossal. Cela devient fou et démesuré[...] On est menacé d'une nouvelle Babylone » (Gustave Flaubert à George Sand, 1867). Constamment en travaux, la ville est éventrée en tous sens, les « veines ouvertes », comme le dit Zola dans *La Curée*. Le Paris impressionniste de Caillebotte, avec ses perspectives minérales et sa géométrie parfaite, n'existe pas encore. Un système d'éclairage au gaz, un réseau d'adduction d'eau potable et des égouts sont mis en place. La ville est élargie, assainie, embellie. Les monuments anciens sont mis en valeur et de nouveaux sont construits, faisant de Paris une ville délibérément monumentale. La scénographie urbaine appelle la comparaison avec la Rome des papes, si l'on pense aux effets de perspective ou de découverte de la place Saint-Michel, de la place de la Trinité ou du Châtelet, ou encore à l'« hypermonumentalisme » (François Loyer) de l'Opéra de Charles Garnier. Ils semblent se plier aux surprises de la perspective de bien des carrefours romains. Le dévoilement de ces nouveaux espaces fait lui-même l'objet d'une mise en scène théâtrale. Les nouveaux boulevards, les nouvelles gares sont inaugurés en fanfare, somptueusement ornés d'arcs éphémères et d'oriflammes aux couleurs de l'Empire. Walter Benjamin, qui a peu de sympathie pour l'« artiste démolisseur » Haussmann, ne s'y est pas trompé : « Les temples du pouvoir spirituel et séculier de la bourgeoisie devaient trouver leur apothéose dans le cadre des enfilades de rues. On dissimulait ces perspectives avant l'inauguration par une toile que

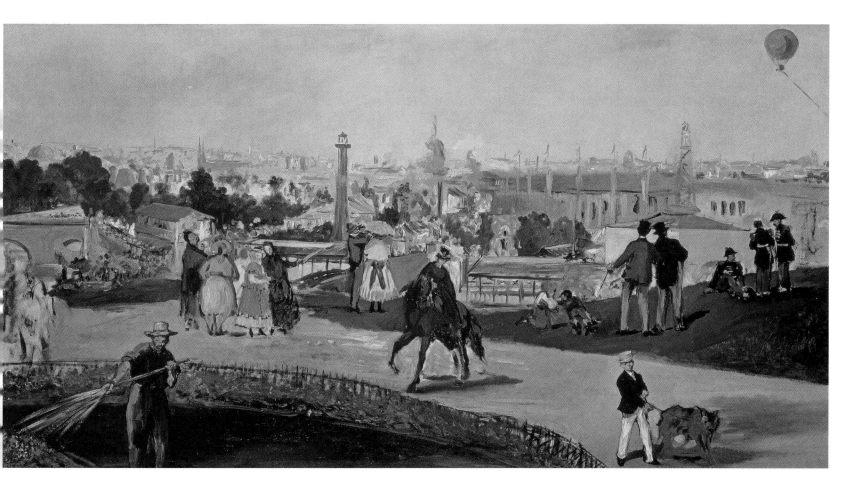

fig. 1 Édouard Manet,
Vue de l'Exposition universelle de 1867, 1867
Huile sur toile, 108 × 196,5 cm
Oslo, Nasjonalmuseet

l'on soulevait comme on dévoile un monument et la vue s'ouvrait alors sur une église, une gare, une statue équestre ou quelque autre symbole de la civilisation. Dans l'haussmannisation de Paris, la fantasmagorie s'est faite pierre » (Walter Benjamin, *Paris, capitale du XIXe siècle*, Paris, Les Éditions du Cerf, 1989). Le 15 août 1867, pour la Saint-Napoléon et pendant l'Exposition universelle, est ainsi inaugurée la façade du nouvel Opéra, simple décor puisque le reste de l'édifice est inachevé et le restera jusqu'à la fin du régime. Les crédits vont désormais en priorité au chantier du nouvel Hôtel-Dieu sur l'île de la Cité...

À travers Paris, le Second Empire laisse à la République son image, et avec elle le visage d'une nouvelle France. Gambetta lui-même le reconnaît dans un discours prononcé en 1874 : « C'est pendant les vingt ans de ce régime détesté et corrupteur [...] que s'est formée, en quelque sorte, une nouvelle France. » La République bénéficie également du rayonnement acquis par la France dans le monde pendant les années 1850-1860. La politique étrangère de l'Empire, qui connaît des hauts (guerre de Crimée, guerre d'Italie) puis des bas (guerre du Mexique), porte loin la voix de la France. Le territoire colonial est largement développé (Cochinchine, Nouvelle-Calédonie, Sénégal...). C'est cet Empire français universel qui triomphe lors de la grande Exposition universelle de 1867 à Paris, et que l'annonce de la mort de l'empereur Maximilien n'arrive pas à ternir, fusillé en juin à Querétaro. En 1869, c'est l'impératrice Eugénie qui inaugure aux côtés de Ferdinand de Lesseps le canal de Suez.

« UN BEAU THÉÂTRE »

La bourgeoisie triomphe et avec elle un certain goût – certains diront un mauvais goût – pour le neuf, pour le brillant, pour les signes extérieurs de richesse. Peu cultivée mais pétrie de littérature romantique, rêvant à des ascendances illustres, la bourgeoisie se fait construire des hôtels Renaissance, des villas pompéiennes ou des châteaux forts, qu'elle meuble richement d'objets tout aussi fantaisistes. Moins exigeante que l'aristocratie, elle se satisfait souvent du toc, dont le but est bien de « faire de l'effet ». Contre le spleen, c'est la recherche du confort, les décors intérieurs tout textile et tout capiton. Tout est décor dans ces intérieurs, devenus à la fois scène de la représentation sociale et écrin des fantasmes du passé et de l'ailleurs. Comme le dit encore Benjamin, l'intérieur Second Empire « représente pour le particulier l'univers. Il y assemble les régions lointaines et les souvenirs du passé. Son salon est une loge dans le théâtre du monde » (Walter Benjamin, *Paris, capitale du XIXe siècle, op.cit.*). Tout le « monde » pratique d'ailleurs, pour tromper l'ennui, une forme ou une autre de théâtre amateur, saynètes ou tableaux vivants, que ce soit lors des séries de Compiègne, chez Théophile Gautier à Neuilly ou dans la maison pompéienne du prince Napoléon avenue Montaigne. Habituée à la comédie, la société narcissique du Second Empire profite des progrès de la photographie pour « poser » et admirer sa réussite. Disdéri brevette le procédé de la carte de visite et invente le portrait de masse, quand

cat. 3 Charles-Sébastien Giraud,
*La Salle à manger de la princesse Mathilde,
rue de Courcelles,* 1854
Compiègne, musée national du Palais

cat. 4 Charles-Sébastien Giraud,
Le Jardin d'hiver de l'hôtel de la princesse Mathilde, 1864
Paris, musée des Arts décoratifs

cat. 5 Charles-Sébastien Giraud,
Le Salon de la princesse Mathilde, rue de Courcelles, 1859
Compiègne, musée national du Palais

double pages suivantes

cat. 6 Eugène Lami,
La Visite de la reine Victoria à Paris en 1855, souper offert par Napoléon III dans la salle de l'opéra du château de Versailles le 25 août 1855, 1855
Versailles, musée national des Châteaux de Versailles et de Trianon

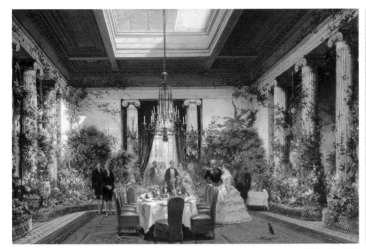

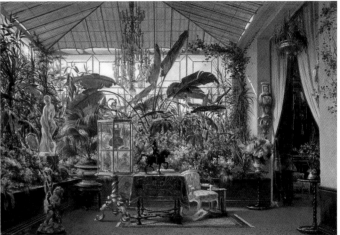

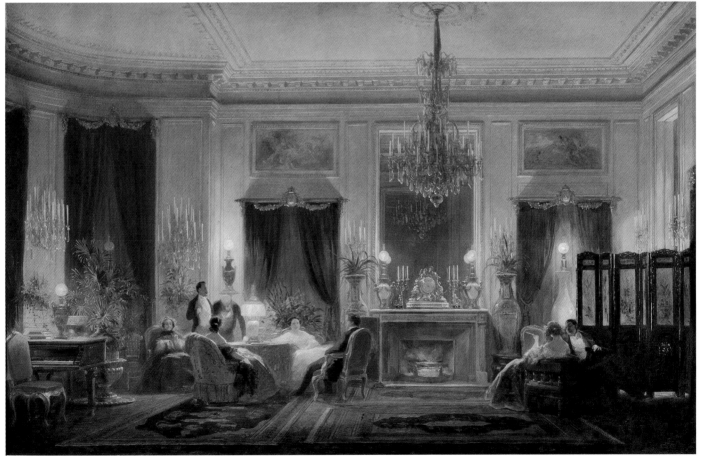

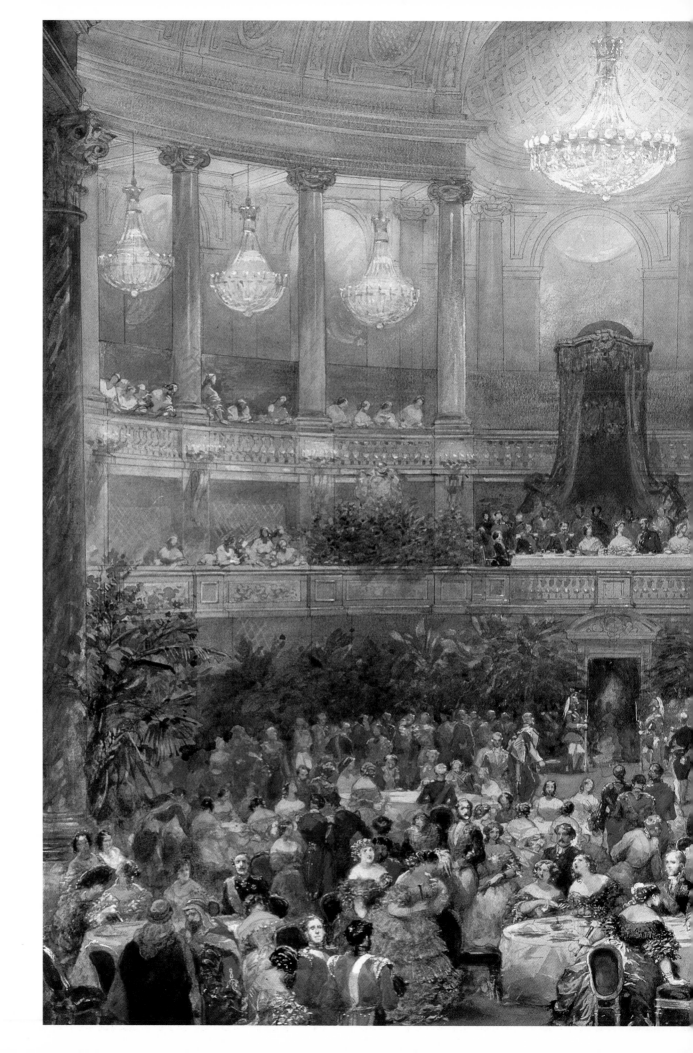

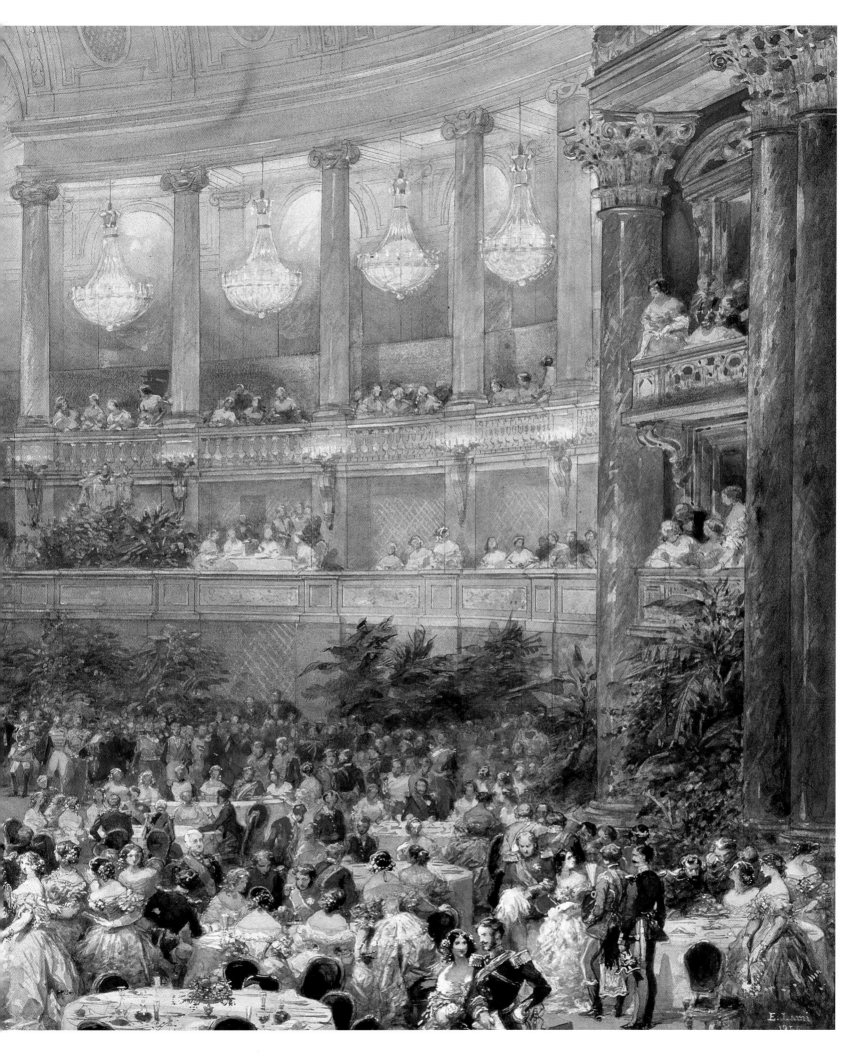

Nadar révolutionne l'art du portrait par son sens de la psychologie et de la lumière. La comtesse de Castiglione, œuvre d'art vivante, use de la photographie comme trace de ses « performances ». « J'avoue être restée pétrifiée devant ce miracle de beauté ! [...] Vénus descendue de l'Olympe ! [...] Elle semblait tellement imbue de sa triomphante beauté, elle en était si uniquement occupée, qu'au bout de quelques instants après qu'on l'avait bien dévisagée, elle vous donnait sur les nerfs. Pas un mouvement, pas un geste qui ne fût étudié ! », raconte la princesse Pauline de Metternich. Pour Maxime Du Camp, même l'impératrice Eugénie n'est qu'« une écuyère. Il y avait autour d'elle comme un nuage de *cold cream* et patchouli ; superstitieuse, superficielle, ne se déplaisant pas aux gamineries, toujours préoccupée de l'impression qu'elle produisait, essayant des effets d'épaules et de poitrine, les cheveux teints, le visage fardé, les yeux bordés de noir, les lèvres frottées de rouge, il lui manquait pour être dans son vrai milieu la musique du cirque hippique, le petit galop du cheval martingale, le cerceau que l'on franchit d'un bond et le baiser envoyé aux spectateurs ». Les commentaires sur le caractère théâtral de la vie sous le Second Empire sont frappants. À Biarritz par exemple, nouveau lieu de villégiature mis à la mode par le couple impérial, Mérimée raconte : « Biarritz est plein de monde de tous les pays. Il y a force dames de tout rang et de toute vertu, toutes avec des toilettes plus extraordinaires qu'on puisse imaginer. La plage ressemble à un bal de carnaval. » L'image contribuera largement à alimenter la critique du Second Empire où tout n'aurait été que comédie. En 1931, Ferdinand Bac écrit encore que le régime fut un « beau théâtre qui flambera en quelques heures pour ensevelir sous des cendres toute la frivolité empanachée » (Ferdinand Bac, *Intimités du Second Empire, les femmes et la comédie, d'après des documents contemporains*, Paris, Hachette, 1931, n. p.).

« ET SATAN CONDUIT LE BAL ! »
(GOUNOD, *FAUST*)

La notion de « fête impériale », qui a longtemps desservi le Second Empire, recouvre pourtant bien une réalité du temps : la France et Paris renouent avec le faste des fêtes de Versailles. Avec un éclat sans précédent depuis la fin de l'Ancien Régime, la Cour, jeune et brillante, soutient l'industrie du luxe et contribue à faire de Paris la capitale des plaisirs en Europe. Dès 1848 en réalité, le président renoue avec ces fastes à l'Élysée, avant de ressusciter la Cour, pour la dernière fois en France, en 1852. Boudée par les républicains et le noble faubourg Saint-Germain, légitimiste, mais fréquentée par une société jeune et brillante d'industriels, banquiers, scientifiques, artistes, la Cour apparaît bien comme un des atouts du régime. Des bals sont organisés un peu partout, costumés, masqués ou non, au ministère des Affaires étrangères puis au ministère d'État chez le prince Walewski, chez le duc de Morny à la présidence du Corps législatif (hôtel de Lassay) ou à l'hôtel de Charolais rue de Grenelle, et à l'ambassade d'Autriche où officie la princesse de Metternich, grande amie du couple impérial

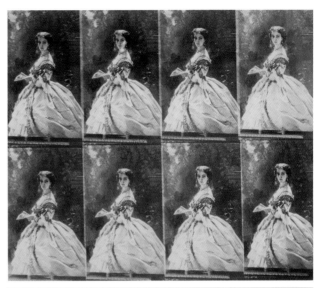

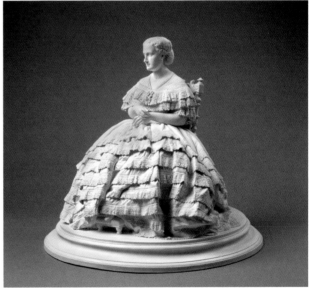

fig. 3 André-Adolphe-Eugène Disdéri,
Portrait de la princesse Sophie Troubetzkoy, duchesse de Morny par Franz Xaver Winterhalter, en huit poses, entre 1858 et 1867
Épreuve sur papier albuminé à partir d'un négatif sur verre au collodion, 20 × 23,2 cm
Paris, musée d'Orsay, inv. PHO 1995 22. 56

cat. 7 Photosculpture, Manufacture Gille,
La Dame en crinoline, entre 1860 et 1870
Compiègne, musée national du Palais

fig. 2 Attribué à Étienne Carjat, *Monsieur Arnauldet*, dit aussi *Charles Baudelaire surpris dans l'atelier*, vers décembre 1861
Épreuve albuminée à partir d'un négatif sur verre au collodion humide, 18 × 14 cm
Paris, musée d'Orsay, PHO 2014 1

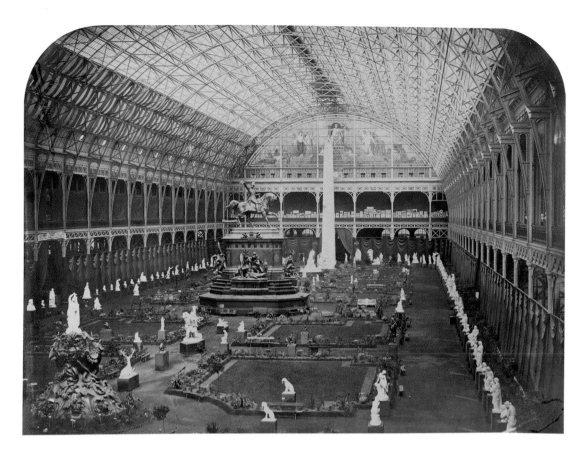

et infatigable organisatrice de divertissements. Figure très moderne et particulièrement libérée, Pauline de Metternich se joue des codes et des conventions et récite par exemple en 1865, lors d'une série de Compiègne, plusieurs rôles dans une revue (*Les Commentaires de César*, marquis de Massa), parmi lesquels celui d'un cocher de fiacre dont un couplet n'a rien à envier à ceux écrits par Meilhac et Halévy pour Offenbach : « Quand tout commence à s'animer / J'ai déjà fait plus d'une course ; / À midi je jette à la Bourse / Les pigeons qui se font plumer, / Parfois, en modeste toilette, / Je conduis d'assez grand matin / De belles dames en cachette / Dont le but paraît incertain. » Les Expositions universelles, dans ce contexte, apparaissent également comme le symptôme spectaculaire d'une société positiviste et matérialiste, enivrée par l'idée de progrès et par l'abondance de biens permises par la révolution industrielle. Voulues par l'empereur, nées des idées du saint-simonisme et de la rivalité avec l'Angleterre de la reine Victoria, ces foires d'un nouveau genre s'affirment comme le lieu de la concurrence capitaliste. En 1867 précisément, Karl Marx publie *Le Capital* : « La richesse des sociétés dans lesquelles règne le mode de production capitaliste s'annonce comme une "immense accumulation de marchandises". » Formule détournée par Guy Debord un siècle plus tard : « Toute la vie des sociétés dans lesquelles règnent les conditions modernes de production s'annonce comme une immense accumulation de *spectacles* » (Guy Debord, *La Société du spectacle*, 1967). Spectacle des biens de consommation – « L'Europe s'est déplacée pour voir des marchandises », écrit Taine en 1855 – et des

divertissements en tout genre. La capitale est en effet la scène d'innombrables spectacles qui attirent les spectateurs du monde entier. À tel point que les commentateurs, en 1867, se demandent si ce n'est pas à Hortense Schneider et à *La Grande-Duchesse de Gérolstein*, joué aux Variétés, que l'Exposition doit son succès. Comme dans *La Vie parisienne* du même Offenbach, les foules d'étrangers découvrent ébahis le nouveau visage de Paris et viennent s'y ruiner, comme le Brésilien qui avoue : « Je suis Brésilien, j'ai de l'or, / Et j'arrive de Rio-Janeire / Plus riche aujourd'hui que naguère, / Paris, je te reviens encore ! / Deux fois je suis venu déjà, / J'avais de l'or dans ma valise, / Des diamants à ma chemise, / Combien a duré tout cela ? / Le temps d'avoir deux cents amis / Et d'aimer quatre ou cinq maîtresses, / Six mois de galantes ivresses, / Et plus rien ! Ô Paris ! Paris ! / En six mois tu m'as tout raflé, / Et puis, vers ma jeune Amérique, / Tu m'as, pauvre et mélancolique, / Délicatement remballé ! / Mais je brûlais de revenir, / Et là-bas, sous mon ciel sauvage, / Je me répétais avec rage : / Une autre fortune ou mourir ! / Je ne suis pas mort, j'ai gagné / Tant bien que mal des sommes folles, / Et je viens pour que tu me voles / Tout ce que là-bas j'ai volé ! »

Aucun domaine n'est épargné par cette hypertrophie du visible, et le Second Empire est également le temps d'un grand renouveau des processions religieuses, du développement de nouvelles dévotions comme le Saint-Sacrement ou le Sacré-Cœur. Le phénomène le plus spectaculaire étant bien sûr les dix-huit apparitions de la Vierge à Bernadette Soubirous à Lourdes en 1858, auxquelles répond

cat. 8 Pierre Ambroise Richebourg, Salon des Beaux-Arts,
 nef du palais de l'Industrie, Paris, VIII^e, 1861
 Paris, Bibliothèque nationale de France

l'érection de monumentales Vierges sculptées sur le territoire français, à Notre-Dame de France au Puy-en-Velay ou Notre-Dame-de-la-Garde à Marseille.

LE TEMPS DE L'ÉCLECTISME

Le Second Empire est bien le temps de l'éclectisme, cette doctrine philosophique et esthétique de la synthèse et de l'assemblage. Les styles se diversifient, la hiérarchie des genres s'effondre, les talents s'affrontent : Cabanel côtoie Manet, Auber côtoie Bizet. En littérature, c'est Baudelaire et Flaubert, Gautier et Leconte de Lisle, George Sand et Zola, le Parnasse et le formidable essor du roman réaliste après la mort de Balzac en 1850. La modernité littéraire triomphe dans la nouvelle écriture romanesque de *L'Éducation sentimentale* (1869), où l'intrigue est cyniquement réduite à rien.

La Dame aux camélias de Dumas fils est censurée en 1852 mais finalement jouée au théâtre du Vaudeville grâce au soutien de Charles de Morny. Si le Second Empire est une période de transition avant le grand renouveau théâtral de la fin du siècle, de nouvelles formes de spectacle font alors leur apparition pour un nouveau public populaire : opérette, cirque et marionnettes… Le développement fulgurant du café-concert est symptomatique de ce désir de divertissement nouveau. L'Eldorado, l'Alcazar, le Ba-Ta-Clan, les Folies-Bergère, salles créées sous le Second Empire, accueillent gratuitement les ouvriers et la petite bourgeoisie, venus fumer et boire librement en écoutant les nouvelles vedettes de la chanson. C'est en effet le temps de la naissance de la « star » féminine (l'anglicisme apparaît dans la *Revue des deux mondes* en 1849), objet de tous les fantasmes. La photographie et le développement de la presse illustrée s'emparent de ces figures, comme la cantatrice Adelina Patti, qui touche les plus importants cachets de l'époque, la chanteuse de café-concert Thérésa (Emma Valladon), et bientôt Sarah Bernhardt. Le décret de libéralisation de l'activité théâtrale en 1864 est sans doute le moment le plus important dans l'histoire du théâtre au XIXᵉ siècle.

En musique, comme dans les autres formes de la création, c'est la question du mélange des genres et de la fin des hiérarchies traditionnelles qui domine. L'opérette subvertit ainsi tous les codes du grand opéra français et les élites craignent que la « blague » ne corrompe le goût du public. Le théâtre, sous le poids de la censure, se concentre sur la comédie de mœurs et le drame réaliste. C'est aussi le temps de Wagner, Berlioz, Bizet, Verdi… Ce dernier a toutes les commandes les plus prestigieuses, celles que confèrent les Expositions universelles en France. En 1855, l'Opéra lui commande *Les Vêpres siciliennes*, et en 1867 *Don Carlos*, grand opéra à la française, tentative désespérée de faire du Meyerbeer. Heureusement, Verdi le réécrira pour la version de Milan (1884). C'est une période faste, marquée également par les vrais débuts de Wagner en France et les premiers opéras de Bizet (*Les Pêcheurs de perles*).

Si l'Empire tente de ressusciter les fastes de Versailles et une politique

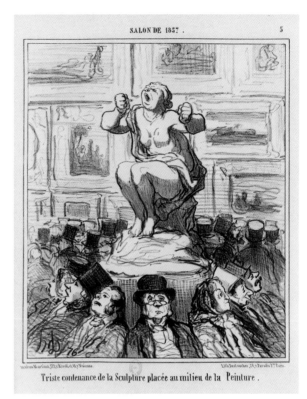

cat. 9 Honoré Daumier,
Triste contenance de la Sculpture placée au milieu de la Peinture,
planche nº 3 de la série « Salon de 1857 », 22 juillet 1857
Paris, Bibliothèque nationale de France

cat. 10 Honoré Daumier,
Ma femme…, comme nous n'aurions pas le temps de tout voir en un jour ;
regarde les tableaux qui sont du côté droit…, moi je regarderai ceux
qui sont du côté gauche, et quand nous serons de retour à la maison,
nous nous raconterons ce que nous avons vu chacun de notre côté…,
planche nº 3 de la série « Exposition de 1859 », 18 avril 1859
Paris, Bibliothèque nationale de France

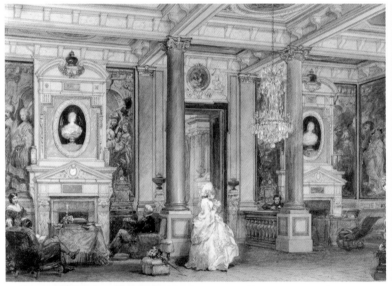

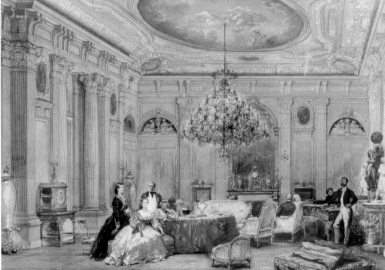

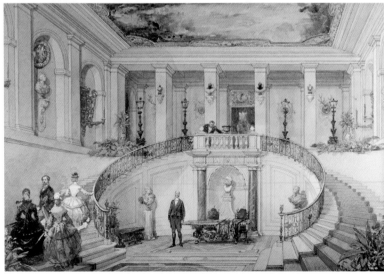

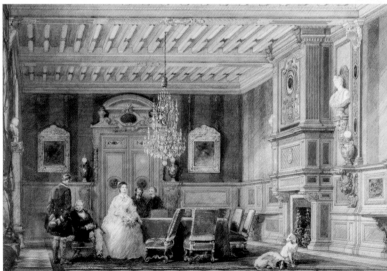

cat. 11 Eugène Lami, « Salon des Familles »
 ou « salon des Cuirs » du château de
 Ferrières, vers 1865
 Collection particulière

cat. 12 Eugène Lami, Salon Louis XVI du château
 de Ferrières, vers 1865
 Collection particulière

cat. 13 Eugène Lami, Escalier du vestibule
 du château de Ferrières, 1866
 Collection particulière

cat. 14 Eugène Lami, Grande Salle à manger
 du château de Ferrières, vers 1865
 Collection particulière

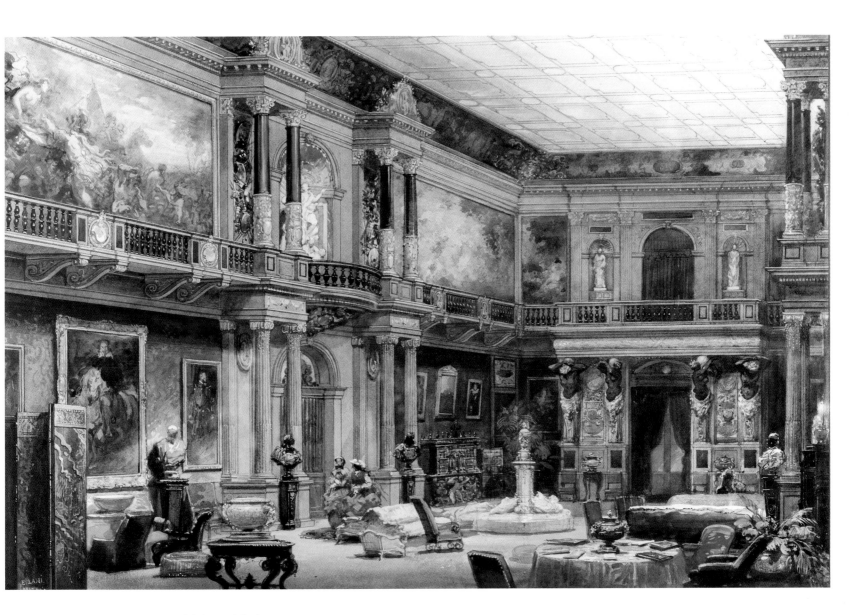

cat. 15 Eugène Lami, *Le Hall du château de Ferrières*, 1867
Collection particulière

artistique et éditaire de prestige inédite au XIXᵉ siècle, il n'est plus question de parler d'art officiel. Aucun artiste ne peut se prévaloir de concentrer toutes les commandes, aucun style ne domine, aucune doctrine d'État ne se fait jour. Est-ce une première « politique culturelle » telle qu'on la connaît aujourd'hui ? Le système est fondé sur le contrôle et la censure, la philanthropie et le soutien aux créateurs, et sur l'investissement dans de nouvelles structures modernes. La politique patrimoniale menée par le régime impérial permet la création de nouveaux musées (Amiens, Marseille, Saint-Germain-en-Laye, le musée des Souverains du Louvre) et l'enrichissement des collections nationales (achat de la collection Campana, legs de Louis La Caze). L'empereur soutient le développement de la photographie comme il promeut le chemin de fer. Rétrospectivement, on peut imaginer qu'il eût soutenu les premiers pas hésitants du cinématographe. Libéral, il crée le Salon des Refusés en 1863, sa plus convaincante installation, début de la fin pour l'ancien système académique. Manet, et son *Déjeuner sur l'herbe* (cat. 204), n'est que le « premier dans la décrépitude de votre art », comme le lui dit Baudelaire. Contre l'Institut, bastion de l'orléanisme, Napoléon III laisse le dernier mot aux visiteurs, qui se feront bien leur idée ; « cette mêlée, dont le public sera le témoin et le juge », écrit le maréchal Vaillant, ministre de la Maison de l'empereur.

cat. 16 Jean-Louis Hamon, *Comédie humaine*, 1852
Paris, musée d'Orsay

QUARANTE ANS ONT PASSÉ

C'est cette richesse et ce mouvement que l'exposition du musée d'Orsay souhaite proposer aux visiteurs, presque quarante ans après la grande exposition « L'art en France sous le Second Empire » au Grand Palais en 1979. C'est également un hommage à cette exposition événement qui avait révélé pour la première fois le foisonnement de la période à tous, étudiants, historiens, amateurs, etc. Les historiens Marcel Blanchard, Theodore Zeldin et Alain Plessis avaient ouvert la voie pour une nouvelle étude objective de la période à partir des années 1960. Et l'exposition de 1979 fut motivée par un « constant souci de révision historique » (*L'Art en France sous le Second Empire*, Paris, RMN, 1979, p. 292). Aujourd'hui, pour la première fois, après les récentes expositions Doré ou Carpeaux, le musée d'Orsay se réapproprie cette période fondatrice de ses collections. Il peut s'enorgueillir de la richesse de ses collections pour la période du Second Empire : de nombreux « manifestes » de l'époque y sont conservés, tels que *L'Atelier* de Courbet ou *Les Femmes gauloises* de Glaize, deux œuvres dont la restauration s'est déroulée en public en 2016. Le temps est venu de présenter autrement le Second Empire, à l'aune des multiples recherches menées par les musées et universités depuis 1979. L'exercice est délicat, il oblige à des raccourcis particulièrement épineux pour cette période qui sent encore le soufre. Le défi ici n'est pas de brosser le panorama complet des arts, de sortir de l'oubli des noms, mais de faire émerger les grandes problématiques esthétiques qui occupent la période. Le Second Empire est fondamentalement un temps de spectacles et de mises en scène (politiques, sociales,

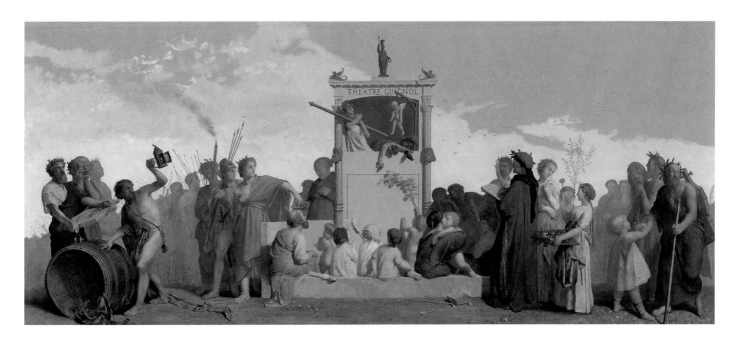

artistiques, urbaines...). La société bourgeoise du temps, bridée politiquement, déçue idéologiquement après l'échec de 1848, reporte son attention vers les plaisirs, le développement de l'individu, le nouveau culte de l'objet, la recherche du confort et d'une nouvelle poésie du quotidien. Pour fêter les trente ans du musée, notre exposition propose donc une approche renouvelée de la « fête impériale » dans toutes ses dimensions. L'idée, qui longtemps servit à décrédibiliser l'époque, ne résume-t-elle pas au contraire le basculement de notre monde dans la « société du spectacle » ? Le spectacle est partout, et c'est contre cette hypertrophie des décors et de l'illusion que va s'affirmer l'avant-garde réaliste et naturaliste.

Évoquant une période exceptionnelle de la création artistique dans toutes ses dimensions – peinture, sculpture, mobilier, objets d'art, bijoux mais aussi photographie dans ses premières décennies d'existence –, l'exposition « Spectaculaire Second Empire » est emblématique du renouvellement de l'histoire de l'art du XIXe siècle qu'a initié le musée d'Orsay depuis son ouverture au public il y a trente ans. Reliant dans une perspective large d'histoire culturelle des chefs-d'œuvre qui incarnent aujourd'hui encore une excellence française dans le monde entier avec le contexte économique, politique et social de leur création, l'exposition s'inscrit dans la lignée de l'ambition scientifique du musée d'Orsay, qui en fait l'originalité.

Régulièrement rassuré par des plébiscites remportés haut la main, le régime s'effondre sans que personne ait pu le prévoir. Le grand succès du plébiscite de 1870 laisse croire ainsi à l'évolution paisible du régime vers une monarchie constitutionnelle. Au début de l'année 1870, le nouveau chef du gouvernement, Émile Ollivier, pense encore que l'Empire est plus fort que jamais... Mais les Français, comme la grande-duchesse de Gérolstein, aiment les militaires et crient à la guerre contre la Prusse. L'empereur, affaibli par la « maladie de la pierre », n'a pas la force de s'opposer à la Chambre, à la presse, à son gouvernement libéral, à sa femme et à l'opinion, et lance son armée dans un conflit désastreux qui met fin à la grande illusion du Second Empire...

« Ah ! Que j'aime les militaires,
Leur uniforme coquet,
Leur moustache et leur plumet !
Ah ! Que j'aime les militaires !
Leur air vainqueur, leurs manières,
En eux, tout me plaît !
Quand je vois là mes soldats
Prêts à partir pour la guerre,
Fixes, droits, l'œil à quinze pas,
Vrai Dieu ! Je suis toute fière !
Seront-ils vainqueurs ou défaits ?...
Je n'en sais rien... ce que je sais... »

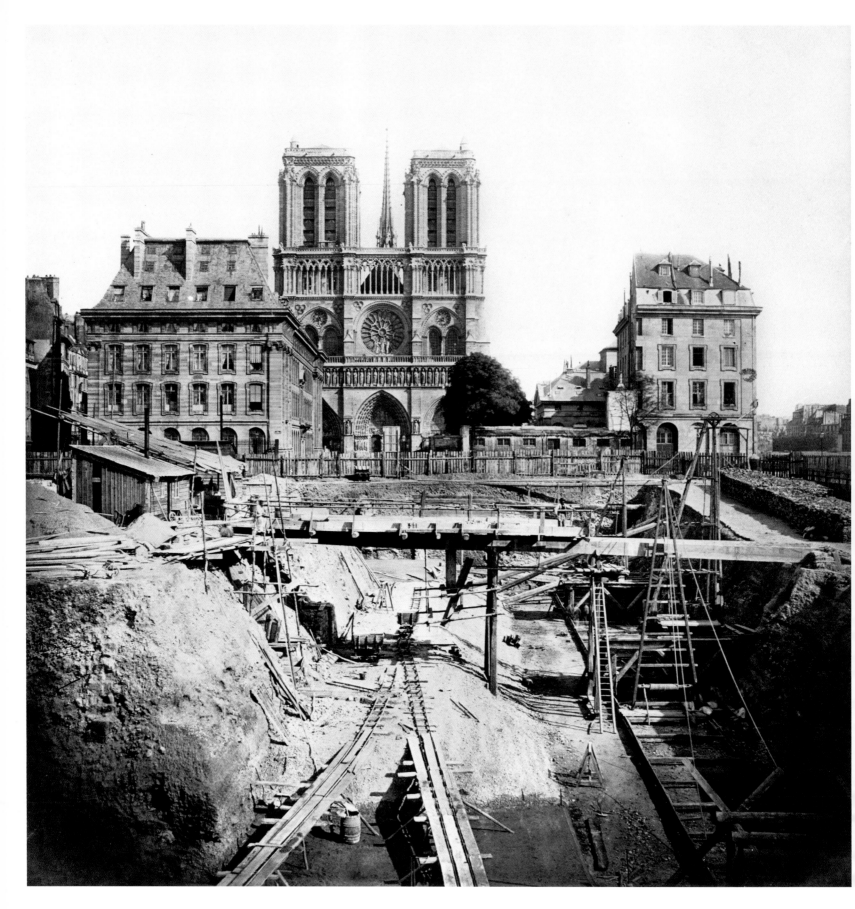

fig. 4 Pierre Ambroise Richebourg,
 Travaux des fondations de la caserne de la Cité à Paris, vers 1864
 Paris, musée Carnavalet - Histoire de Paris

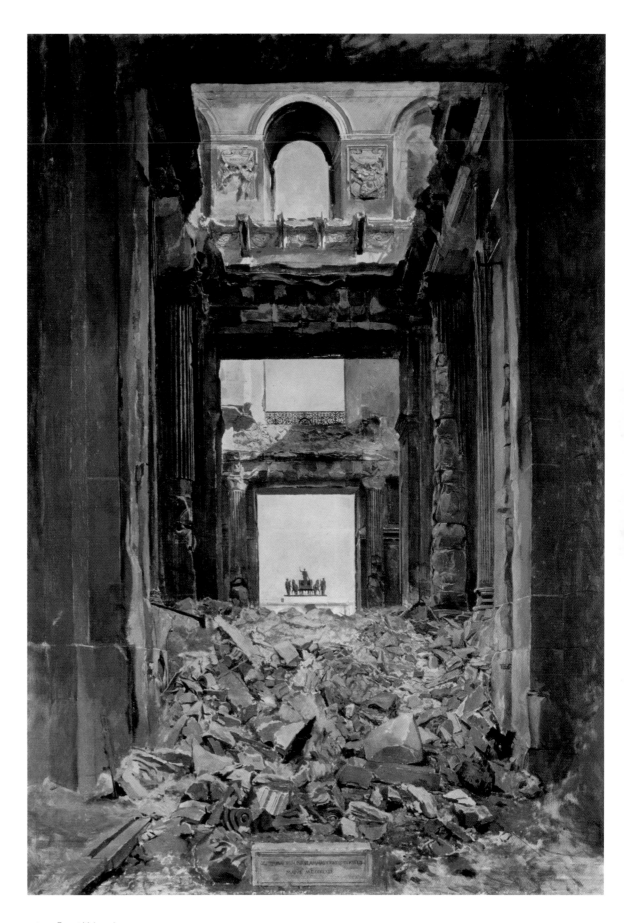

cat. 17 Ernest Meissonier,
Les Ruines du palais des Tuileries, 1871
Compiègne, musée national du Palais

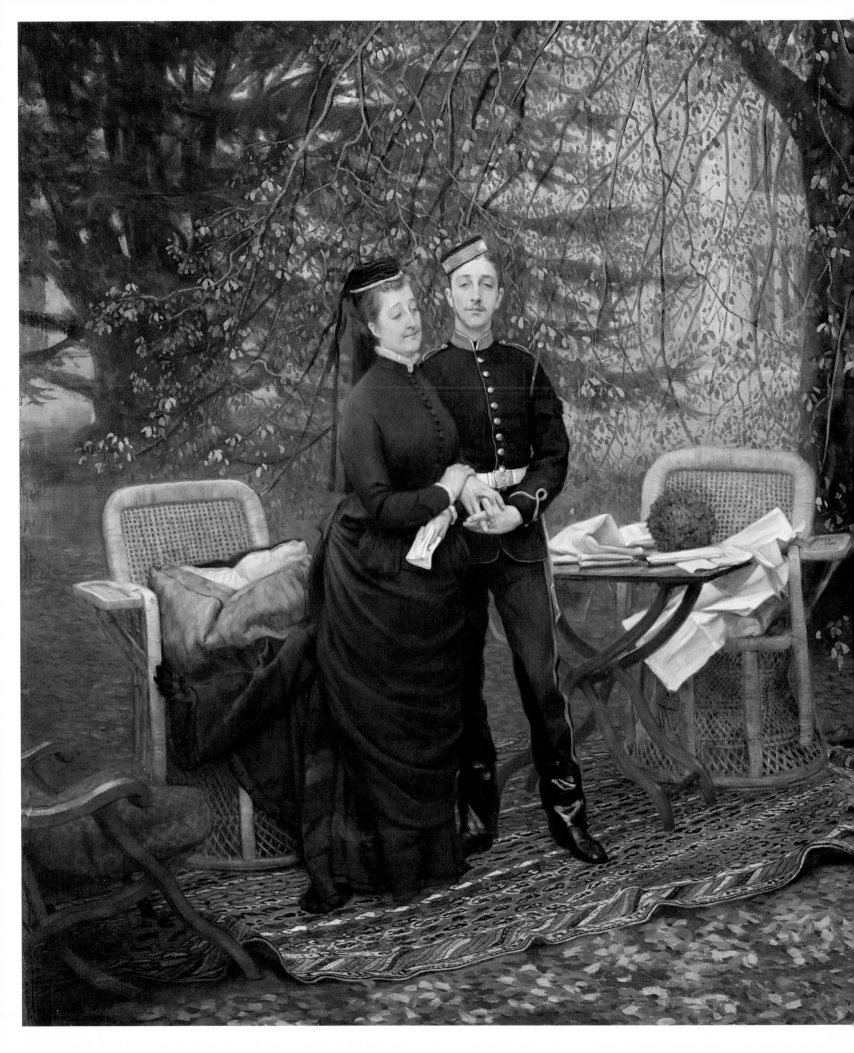

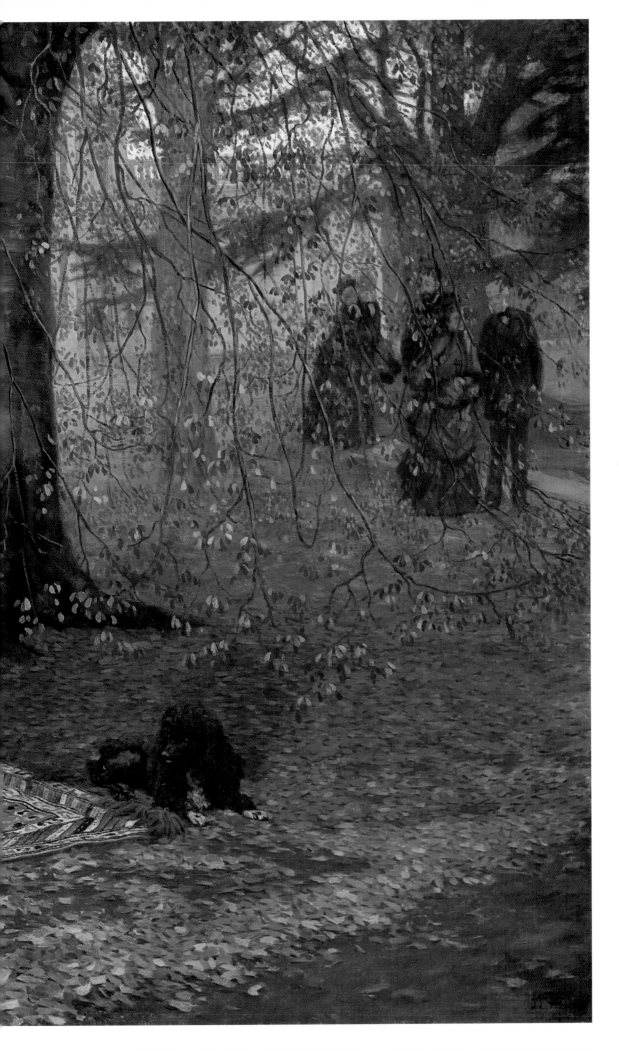

cat. 18 James Tissot,
*L'Impératrice Eugénie et le prince impérial dans
le parc de Camden Place*, vers 1874
Compiègne, musée national du Palais

COMÉDIE DU POUVOIR ET « FÊTE IMPÉRIALE »

La fête impériale et la comédie du pouvoir. Une histoire politique du Second Empire

— XAVIER MAUDUIT

Dix-huit années de règne peuvent être résumées en quelques mots : pour le *Petit Larousse illustré*, le Second Empire est le « gouvernement de la France de 1852 à 1870, établi par Napoléon III. Après une période autoritaire, l'Empire devint plus libéral (1860-1870). La défaite de la France provoqua son effondrement[1] ». Cette présentation efficace et succincte ne laisse pas de place à la « fête impériale ». Pourtant, l'évocation du Second Empire mobilise un imaginaire où les crinolines virevoltent sous les ors des Tuileries et dans les jardins de Compiègne. L'impératrice Eugénie, devant un massif de lilas, est entourée de ses dames. L'énigmatique Napoléon III observe avec plaisir la fête impériale qui déploie ses fastes à Vichy, Biarritz ou encore Plombières. Offenbach met en musique *La Vie parisienne* et Haussmann planifie ses grands travaux.

De manière moins évidente, et pourtant essentielle, le Second Empire est le cadre dans lequel ont été posés des jalons du patrimoine culturel, fondement du roman national. C'est dans la France du Second Empire que Flaubert écrit *Madame Bovary* (1857), Baudelaire *Les Fleurs du mal* (1857), Verlaine ses *Poèmes saturniens* (1866) ou encore Daudet ses *Lettres de mon moulin* (1869), souvent dissociés du contexte dont ils sont issus. Rédigée par Émile Zola après l'Empire, la série des Rougon-Macquart est l'*Histoire naturelle et sociale d'une famille sous le Second Empire*, même si elle reflète surtout la société de la Troisième République. À Barbizon, dans la forêt de Fontainebleau, sur les bords de la Seine ou face à la mer, les peintres font naître les prémices de l'impressionnisme. Le Second Empire est l'écrin dans lequel se construit l'imaginaire des artistes devenus des gloires nationales. D'autres sont plus ou moins oubliés : Théophile Gautier, Leconte de Lisle, François Coppée, Alexandre Cabanel, Jean-Léon Gérôme, Hippolyte Flandrin... La proposition politique et sociale que fit Napoléon III, dernier monarque en France, tient à la fois de ses origines familiales, de son parcours de vie et de sa construction intellectuelle. Elle est surtout un choix politique : de la splendeur du trône naît la « fête impériale ». Le Second Empire a souvent été réduit à son aspect fastueux, spectaculaire. Sur ce point, les tenants de la « légende noire » et les thuriféraires de l'Empire se rejoignent : la « fête impériale » fut, pour les uns, le symbole de l'orgie impériale ; pour les autres, elle fut l'expression ultime de la grandeur et du rayonnement de la France.

Page précédente

Alexandre Cabanel,
Napoléon III, détail, 1865
Compiègne, musée national du Palais

LOUIS NAPOLÉON BONAPARTE, PRINCE FRANÇAIS

Neveu d'empereur et fils de roi, Charles-Louis-Napoléon – futur Napoléon III – naît le 20 avril 1808 à Paris. Il est le fils de Louis Bonaparte, frère de Napoléon Ier et roi de Hollande, et d'Hortense de Beauharnais, fille de Joséphine. De ses trois prénoms, l'usage n'a retenu que les deux derniers : Louis-Napoléon. Son destin de prince de l'Empire est interrompu par la chute de Napoléon, définitive en juin 1815. Il part alors en exil, avec sa mère, en Suisse. Ainsi, Louis-Napoléon Bonaparte n'a connu le faste des cours de Hollande et du Premier Empire que dans sa petite enfance. Il est élevé dans le culte de son oncle, vénéré par tradition familiale. Il est sensible à la légende napoléonienne que les romantiques construisent après la lecture du *Mémorial de Sainte-Hélène*. Dans les années 1830, Louis-Napoléon Bonaparte accompagne son frère aîné, Napoléon, combattre aux côtés des Italiens révoltés contre l'autorité papale et contre l'Autriche. Le jeune prince en exil construit son imaginaire politique à l'aune du legs impérial revisité, fait de défense des nationalités et des acquis de la Révolution. Proche des sociétés secrètes, dans une atmosphère de complot, il mène une vie d'aventure.

En France, en juillet 1830, la chute de Charles X et l'instauration de la monarchie de Juillet lui font espérer la fin de l'exil. En vain. Les idées bonapartistes progressent

cat. 19 Gustave Le Gray,
 Louis-Napoléon Bonaparte en prince-président, 1852
 Paris, musée d'Orsay

pourtant, et Louis-Napoléon Bonaparte se dédie à la restauration du pouvoir impérial. La mort de son frère en 1831 puis, l'année suivante, celle du duc de Reichstadt – fils de Napoléon, considéré comme Napoléon II par les bonapartistes – lui permettent de se présenter comme le nouveau prétendant. Il est sans doute le seul dans sa famille à croire possible une restauration de l'Empire. En 1836, il tente un coup de force à Strasbourg. C'est un échec. Arrêté, critiqué par sa famille, exilé par Louis-Philippe, il s'installe en Angleterre. Cependant, il s'est fait connaître des bonapartistes et même des Français. En 1840, la monarchie de Juillet décide du retour des cendres de Napoléon et déclenche une ferveur nostalgique pour l'Empire. Il s'agit davantage d'un engouement populaire pour le souvenir de l'épopée impériale que pour la cause bonapartiste. Louis-Napoléon Bonaparte en profite pour faire un coup de force, cette fois à Boulogne. Nouvel échec. Condamné, il est enfermé au fort de Ham, dans la Somme. Il s'évade en 1846 et fuit en Angleterre où il reprend sa vie mondaine de jeune prince en exil, consolidée par les héritages reçus de ses parents. Un espoir d'action politique surgit quand, en France, le roi Louis-Philippe est renversé en février 1848. Tout comme son oncle, Louis-Napoléon Bonaparte croit en sa bonne étoile. Il se sent surtout investi d'une mission à la fois politique et sociale. Il en a développé les principes dans ses ouvrages : redonner à la France son prestige et des institutions selon les *Idées napoléoniennes* (1839) ; œuvrer au bien du peuple et à l'*Extinction du paupérisme* (1844). Dès le 28 février 1848, il est à Paris.

<div align="center">

LES PRÉMICES RÉPUBLICAINES
DE
LA FÊTE IMPÉRIALE

</div>

Louis-Napoléon Bonaparte participe aux élections de l'Assemblée constituante, en avril 1848. Les républicains sont méfiants : il est prié de retourner en Angleterre. Il accepte cet exil mais il est à nouveau candidat en septembre suivant aux élections législatives. Élu dans cinq départements, la loi de proscription ayant été levée, il peut se présenter à l'élection présidentielle de décembre 1848, au scrutin universel masculin. Son nom est un atout majeur lors de la campagne électorale : Louis Napoléon Bonaparte profite de la nostalgie de l'Empire et de la légende napoléonienne. Il sait surtout parler à la fois aux classes populaires et au parti de l'Ordre. La propagande bonapartiste se révèle efficace. Il est élu président de la République (cat. 19).

Le président Louis-Napoléon Bonaparte veut rassurer les notables après le chaos révolutionnaire. Il souhaite surtout que son pouvoir se distingue de celui de Louis-Philippe, qui avait laissé l'image d'un monarque bourgeois. La politique menée pendant la présidence est un jeu subtil qui mêle voyages officiels et rencontres avec le peuple, fêtes élyséennes et captation des élites. Il offre un modèle acceptable et rassurant pour les possédants. Il sait fasciner l'ensemble de la population, dont l'adhésion est nécessaire dans la construction politique bonapartiste, où la légitimité s'obtient par un double soutien, populaire et élitaire. La « fête impériale » trouve donc ses origines sous la Deuxième République. Pour mener cette politique de l'image, le président de la République dispose d'un traitement de six cent mille francs qui se révèle bien vite insuffisant. Les fêtes présidentielles sont un succès et attirent des milliers d'invités. Les voyages officiels font de Louis-Napoléon Bonaparte un personnage incontournable, et l'Assemblée se méfie de ce président trop présent. D'ailleurs, l'opposition entre l'Assemblée et la présidence devient évidente dès les élections législatives de mai 1849, où le bonapartisme recule. La stricte séparation des pouvoirs imposée par la Constitution rend la vie politique conflictuelle. Le coup de force est attendu, qu'il vienne de l'Assemblée, divisée entre monarchistes

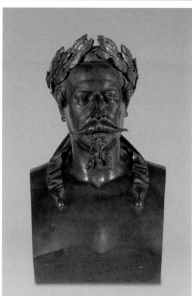

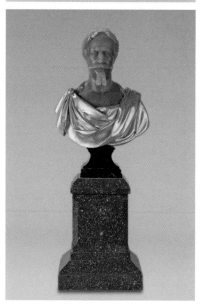

et Montagnards, ou bien du président qui souhaite briguer un second mandat. Louis-Napoléon Bonaparte agit par un coup d'État, le 2 décembre 1851, date anniversaire du sacre de Napoléon Ier et de la bataille d'Austerlitz.

DU PRINCE-PRÉSIDENT À L'EMPEREUR

Le 2 décembre, l'Assemblée est dissoute et une nouvelle Constitution est annoncée. La résistance au coup d'État, minorée par le pouvoir, est pourtant vive à Paris comme en province. Elle est sévèrement réprimée. Le sang alors versé ne sera jamais oublié, ni par les républicains ni même par Napoléon III qui regrettera tout son règne cette tache originelle. L'opposition réplique depuis son exil, tel Victor Hugo qui écrit en 1852 *Napoléon le Petit*, où il rappelle les limites de la fête impériale : « Parce que les murs de Paris sont couverts d'affiches de fêtes et de spectacles, est-ce qu'on oublierait qu'il y a des cadavres là-dessous[2] ? »

Le plébiscite des 20 et 21 décembre 1851 est un succès pour Louis-Napoléon Bonaparte à qui est confié le pouvoir pour dix ans. Pour la majorité des Français, il s'agit d'un retour à l'ordre. Pour Louis-Napoléon, la France « a compris que je n'étais sorti de la légalité que pour rentrer dans le droit ». Avec la Constitution du 14 janvier 1852, le prince-président dispose d'institutions qui donnent un rôle accru au pouvoir exécutif. La République décennale est une marche active vers l'Empire. Les contemporains sont conscients de cette évolution du pouvoir, d'autant que les signes monarchiques ressurgissent. En janvier 1852, une liste civile est rétablie, fixée à douze millions de francs. Le prince-président se dote d'une Maison importante avec tous les attributs d'une institution curiale : écuyers, préfets du palais, veneurs, maître des cérémonies... Il s'installe aux Tuileries où l'aigle impériale, la livrée, les titres nobiliaires ont une place officielle. La presse est surveillée et les institutions sont contrôlées. Aux élections législatives de février-mars 1852, les candidats officiels, c'est-à-dire soutenus par l'administration, remportent la grande majorité des suffrages (83 %). Le Corps législatif n'est pas aussi servile que les opposants ont voulu le présenter, mais les voix dissonantes sont rapidement étouffées.

La restauration de l'Empire est-elle une évidence ? Sans doute davantage pour son entourage que pour Louis-Napoléon Bonaparte. Le prince-président met à nouveau en œuvre la politique de séduction qui avait fait son succès après son élection en 1848. Les fêtes somptueuses, soutenues par la liste civile, sont l'occasion de capter les élites de tout type, de la finance à la vieille aristocratie. Certains orléanistes les évitent encore, surtout après la confiscation des biens de la famille d'Orléans en janvier 1852, le « premier vol de l'aigle ». Dès l'été 1852, le prince-président se lance dans une série de voyages « que l'on peut appeler la conquête de l'Empire », selon le comte de Rémusat[3]. Il y expose un pouvoir fastueux mais proche du peuple. Les inaugurations de lignes de chemin de fer imposent une image de prospérité. À Bordeaux, le 9 octobre 1852, Louis-Napoléon Bonaparte déclare que « l'Empire, c'est la paix ». En effet, la proposition impériale de Napoléon III est éloignée de celle de son oncle. L'évocation du Premier Empire est une évidence mais Napoléon Ier est réduit au rôle de héros fondateur, de sauveur de la France après la Révolution. La légende napoléonienne n'est pas le bonapartisme.

Le sénatus-consulte du 7 novembre 1852 rétablit l'Empire. Les 21 et 22 novembre, par plébiscite, les Français acceptent le « rétablissement de la dignité impériale en la personne de Louis Napoléon ». Après avoir été prince en exil puis prince-président, Louis-Napoléon Bonaparte est Napoléon III, empereur des Français (cat. 20 à 23).

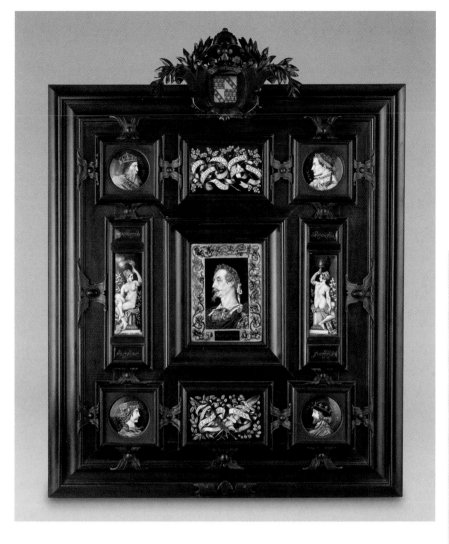

NAPOLÉON III, EMPEREUR DES FRANÇAIS

cat. 20 Jean-Auguste Barre,
 Napoléon III, 1852
 Collection particulière Ph. P.

cat. 21 Alexandre-Victor Lequien,
 Napoléon III, 1855
 Ajaccio, palais Fesch, musée des Beaux-Arts

cat. 22 Paul Charles Galbrunner,
 d'après Henri Frédéric Iselin, Buste Napoléon III, 1866
 Paris, musée d'Orsay

cat. 23 Claudius Popelin, Eugène Gagneré,
 Cadre d'émaux *Napoléon III*, 1865
 Paris, musée d'Orsay

Le 2 décembre 1852, date symbolique, l'Empire est proclamé. La liste civile est portée à vingt-cinq millions de francs, autant que pour Louis XVI en 1791 puis Napoléon Ier, Louis XVIII et Charles X. La Maison de l'empereur est organisée avec tous les services inhérents à cette institution curiale : grand aumônier, grand maréchal du palais, grand chambellan, grand écuyer, grand maître des cérémonies et grand veneur. Il manque cependant une impératrice à l'empereur. Le 29 janvier 1853, il épouse Eugénie de Montijo de Guzmán, comtesse de Teba. Elle a vingt-sept ans, il en a quarante-cinq : c'est donc un jeune couple qui conduit les festivités. Il s'agit là d'une caractéristique du nouveau pouvoir : les souverains et leur entourage sont jeunes (cat. 35 et 70). Ils exposent un appétit de vivre et un dynamisme que relèvent leurs contemporains.

Napoléon III dispose de la légitimité que lui apportent son nom et son succès aux élections. Est-ce suffisant ? L'ancien prisonnier du fort de Ham, marqué par ses échecs de 1836 et de 1840, s'est maintenu au pouvoir par un coup d'État sanglant. Il ne peut pas se présenter en chef de guerre comme son oncle. Pour être légitime au-delà du temps court de l'élection, Napoléon III fait donc le choix d'exposer la dignité impériale dans le faste, en direction de la France et de l'étranger. Il adapte la comédie du pouvoir au contexte et aux attentes de la population.

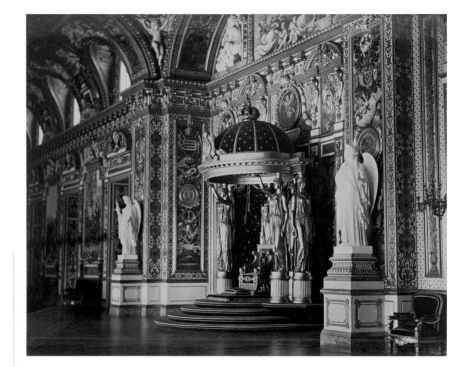

cat. 24 Pierre Ambroise Richebourg,
 La salle du Trône du palais du Luxembourg, Paris, 1864
 Paris, Bibliothèque nationale de France

cat. 25 Pierre Ambroise Richebourg,
 Cheminée Napoléon III au palais du Luxembourg, Paris, 1864
 Paris, Bibliothèque nationale de France

Le « césarisme démocratique », tel que le construit Napoléon III, n'est efficace que s'il bénéficie du double soutien populaire et élitaire. C'est la nature même du bonapartisme. C'est aussi son paradoxe : la pratique démocratique et le suffrage universel s'expriment dans un régime héréditaire où le souverain dispose de pouvoirs considérables. L'empereur se trouve au sommet de la hiérarchie politique, administrative et sociale dans un pays où les institutions sont centralisées. Sa légitimité tient à sa capacité de se présenter comme la synthèse des expériences politiques antérieures, voire de l'histoire de France. Napoléon III, « Saint-Simon à cheval », selon l'expression d'Éric Anceau, invente une pratique monarchique adaptée à l'air du temps. Les progrès techniques sont adoptés par l'empereur qui évolue dans le cadre d'une tradition réinventée : il se déplace dans le train impérial, et la photographie est utilisée pour faire le portrait des souverains.

Les outils de représentation du pouvoir sont soutenus par une liste civile importante et par la force d'un État autoritaire. Cependant, avec la même puissance étatique, les cours des souverains précédents ont laissé une image austère : la « fête impériale » est bien issue d'une volonté politique. Le résultat des plébiscites et les manifestations lors des voyages officiels laissent penser que l'adhésion populaire est acquise au pouvoir impérial. Le bonapartisme social semble un succès, tant chez les paysans que chez les ouvriers. Le soutien des élites se mesure à la fréquentation des fêtes dans les palais bondés. L'ordre social rétabli rassure les notables. L'image idéalisée de l'Empire est imposée par la propagande et la contestation est muselée.

SÉDUIRE LA FRANCE

La mainmise de l'empereur sur le pays, principalement grâce aux préfets qui disposent de pouvoirs étendus, redonne confiance au monde de la finance et aux industriels. Le duc de Morny, frère utérin de l'empereur, homme du monde et homme d'affaires, est président du Corps législatif. Il symbolise le succès des élites de l'Empire. La prospérité s'expose avec la construction ferroviaire et une politique d'investissements soutenue

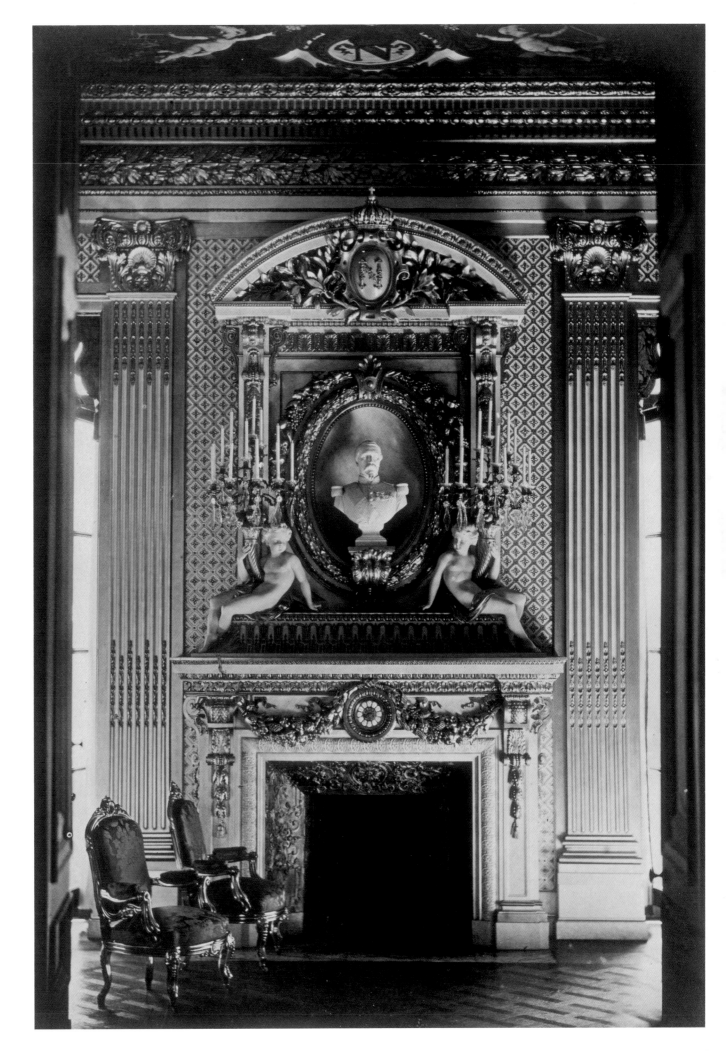

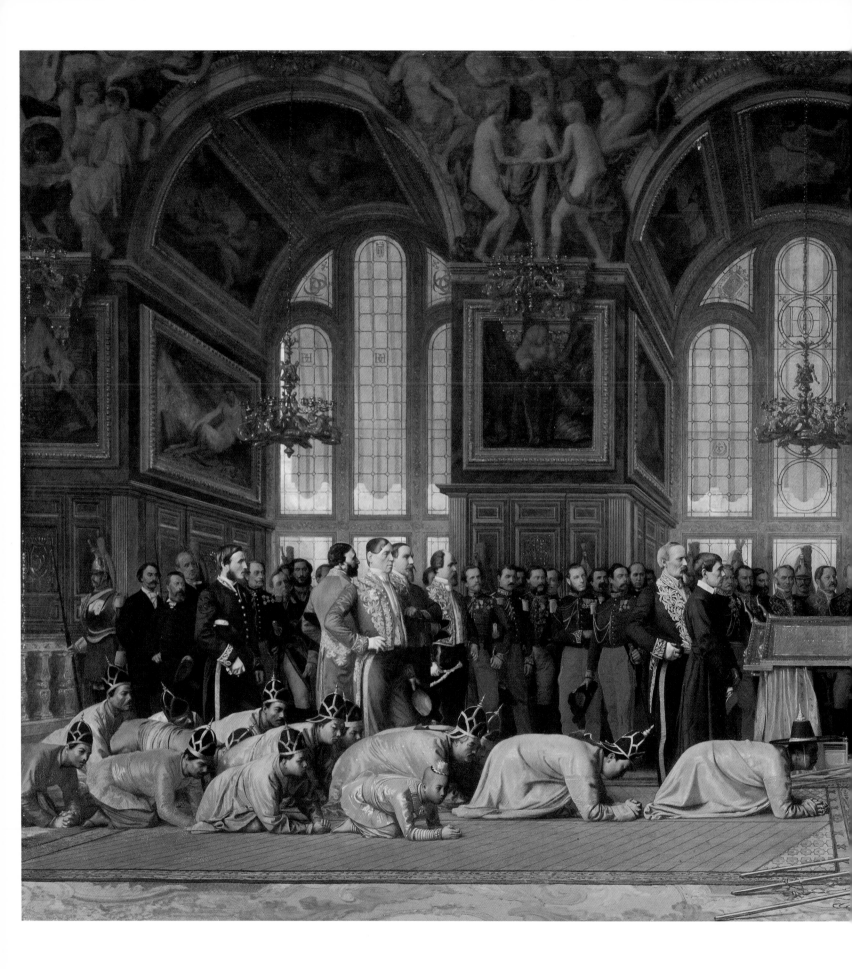

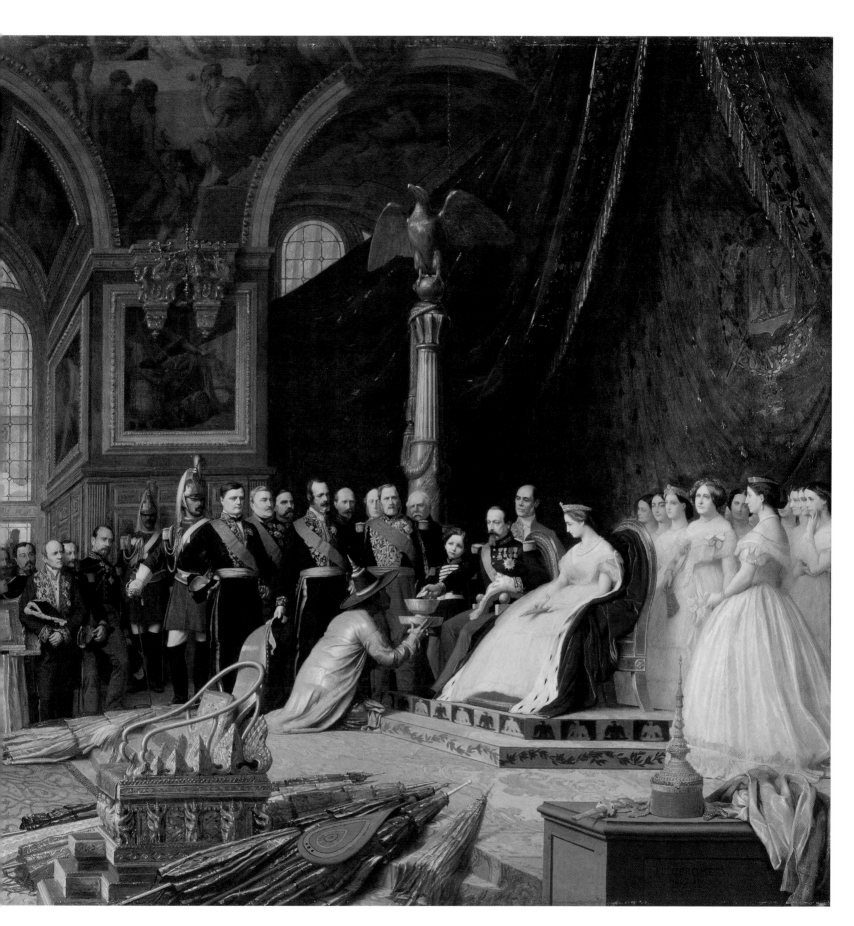

cat. 26 Jean-Léon Gérôme,
Réception des ambassadeurs siamois par l'empereur au palais de Fontainebleau, 1861-1864
Versailles, musée national des Châteaux de Versailles et de Trianon

cat. 27 Fannière Frères,
Nef, 1869
Paris, musée des Arts décoratifs

par la vigueur des banques. La spéculation permet l'enrichissement des élites, qui sont convaincues que leur prospérité va profiter à l'ensemble de la société, au monde ouvrier et aux paysans. La France devient un acteur économique majeur, concurrent de l'Angleterre. Bien que majoritairement rurale, elle entre sans conteste dans la révolution industrielle sous le Second Empire.

Pour la majorité des Français, les élections biaisées, le contrôle de la presse et les attaques de Victor Hugo en exil ont bien peu de poids face à la prospérité économique et à l'ordre rétabli. De plus, Napoléon III flatte le prestige national quand il engage la France dans une guerre contre la Russie, en Crimée, en 1854. Allié de la Turquie, du Piémont et de la Grande-Bretagne, il apparaît évident que Napoléon III est accepté dans le concert des nations. La visite de la reine Victoria en France, à l'été 1855, confirme l'amitié franco-britannique. En septembre 1855, la prise de Sébastopol et la bataille de Malakoff sont utilisées par la propagande pour présenter l'empereur comme un chef de guerre victorieux et surtout comme le souverain qui fait de la France une puissance incontournable. À Paris, le défilé des troupes le 2 décembre 1855 et l'Exposition universelle, la même année, participent au sentiment de grandeur retrouvée que cultive le Second Empire. En mars 1856, le traité de Paris met fin à la guerre de Crimée et offre une place prépondérante à la France et à la Grande-Bretagne en Europe. Le 16 mars de la même année, la naissance du prince impérial conforte le régime : la dynastie est assurée ; le lien entre le souverain et son peuple est renforcé. Napoléon III est père de famille et père de la nation. L'image du couple impérial et celle du petit prince sont diffusées dans toute la société par des images d'Épinal, des gravures de presse ou des œuvres exposées au Salon. La cour fastueuse du Second Empire contraste avec l'économie curiale de la monarchie de Juillet. Itinérante, elle accompagne le souverain dans les palais et les résidences impériales : les Tuileries, Saint-Cloud, Fontainebleau, Compiègne ou encore Biarritz (cat. 24 et 25). Les Tuileries sont le cadre des cérémonies solennelles et des bals somptueux mais aussi des moments plus intimes comme les « lundis de l'impératrice », quand, selon le colonel Verly, commandant de l'escadron des cent-gardes, « on se réunissait dans les appartements particuliers de la Souveraine, et on jouait aux jeux innocents, avec accompagnement de thé, punch, gâteaux et glaces[4] ». Le palais de Saint-Cloud offre un cadre plus intime sans être éloigné de Paris. À Fontainebleau et plus encore à Compiègne, les séries d'invités se succèdent : il s'agit de créer une intimité factice avec l'empereur et l'impératrice à but clientélaire. Dans un régime dynastique où l'empereur est la nation incarnée, la proximité avec le souverain est essentielle. Elle se développe d'une simple audience à un dîner d'apparat, d'une soirée passée dans les salons des Tuileries à l'exposition de l'empereur en majesté lors d'une cérémonie officielle ou d'une revue (cat. 26). Pour le peuple, un voyage, une visite de manufacture ou simplement le passage du cortège impérial est un événement qui rend visible le pouvoir (cat. 2). Napoléon III utilise le faste pour fasciner ses contemporains mais aussi pour inscrire le régime dans l'histoire : mis à part l'expérience révolutionnaire et la Deuxième République, la France a toujours été dirigée par un monarque entouré d'une cour. Sous le Second Empire, la figure de l'impératrice contribue à cette construction fastueuse (cat. 30 à 33). La propagande impériale s'appuie sur l'exposition d'une famille souveraine reconnue en France et à l'étranger, sur une vie de cour brillante et sur des institutions stables.

L'OPPOSITION GRANDISSANTE

Les royalistes sont toujours divisés entre légitimistes et orléanistes, mais les républicains, eux, s'organisent. Aux élections législatives de juin 1857, les candidats officiels

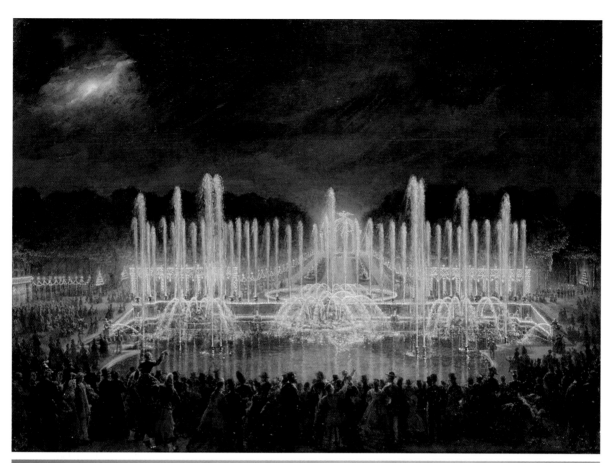

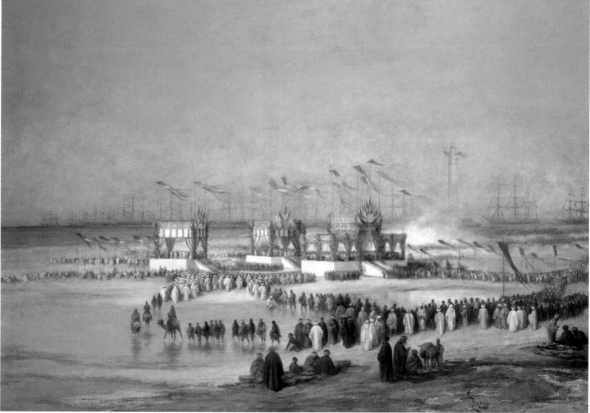

cat. 28 Eugène Lami,
Les Grandes Eaux illuminées au bassin de Neptune
en l'honneur du roi d'Espagne, le 21 août 1864, 1864
Versailles, musée national des Châteaux de Versailles
et de Trianon

cat. 29 Édouard Riou,
L'Inauguration du canal de Suez, les festivités, novembre 1869, 1896
Association du souvenir de Ferdinand de Lesseps et du canal de Suez

cat. 30 Gustave Le Gray,
L'impératrice Eugénie agenouillée sur un prie-Dieu, 1856
Compiègne, musée national du Palais

remportent une grande majorité des suffrages (89 %), mais cinq députés républicains entrent au Corps législatif, parmi lesquels Émile Ollivier.

Le 14 janvier 1858, une bombe explose au passage du cortège de l'empereur, alors qu'il se rend à l'Opéra, rue Le Peletier. Par cet attentat, Orsini, un nationaliste italien, rappelle à Napoléon III son engagement de jeunesse auprès des Italiens en lutte contre la domination autrichienne. À Plombières, en juillet 1858, l'entrevue entre Napoléon III et Cavour, président du Conseil du royaume de Piémont-Sardaigne, scelle l'engagement de la France : la campagne d'Italie est marquée par les victoires françaises de Magenta et de Solferino en juin 1859. L'armistice de Villafranca est signé le 16 juillet 1859. Napoléon III a œuvré à l'unité italienne et étend le territoire national avec l'annexion de Nice et de la Savoie. Il en tire un prestige qui dissimule mal les causes du mécontentement qui se développe en France. Le traité de libre-échange avec l'Angleterre, signé en janvier 1860, attise la méfiance des industriels, jusqu'alors fervents soutiens du régime.

En prenant le pouvoir, Napoléon III avait donné des gages aux catholiques. L'intervention française en Italie provoque une certaine méfiance puisque les États du pape peuvent être menacés par les nationalistes italiens. Les autres aventures militaires du Second Empire ont un écho moindre que les campagnes de Crimée et d'Italie : en Chine (1860), en Syrie (1861), en Cochinchine (1862) mais surtout au Mexique à partir de 1861, qui se révèle désastreuse. Au début des années 1860, la crise économique, les mauvaises récoltes, la spéculation effrénée et le contrôle de la presse alimentent les critiques contre la politique impériale. Par le décret du 24 novembre 1860, Napoléon III apporte des modifications libérales à la Constitution de 1852 : les Chambres obtiennent un droit d'adresse en réponse au discours du trône ; les comptes rendus des débats sont publiés. Aux élections de mai 1863, trente opposants entrent au Corps législatif, dont Adolphe Thiers. Ralliés à l'Empire, ces républicains constituent le Tiers Parti. Au moment où la première Internationale ouvrière se constitue, le pouvoir impérial donne des gages à la gauche. En mai 1864, le droit de grève est reconnu. La question de libéraliser le régime divise les bonapartistes. L'impératrice est accusée de vouloir un Empire autoritaire. Son influence politique, souvent fantasmée, est l'objet de critiques. Cependant, son rôle ne se réduit pas à illuminer les fêtes impériales. Comme elle le fut déjà en 1859 quand Napoléon III participait à la campagne d'Italie, elle est à nouveau régente en 1865, quand l'empereur effectue un long voyage en Algérie. Napoléon III prend en compte les critiques contre le régime. En janvier 1867, *Le Moniteur* publie une lettre adressée par l'empereur à Eugène Rouher, ministre d'État surnommé le « Vice-Empereur ». Napoléon III expose l'orientation qu'il veut donner à sa politique : après avoir défendu la solidité des institutions, il évoque des « réformes utiles », avec la volonté de donner « aux libertés publiques une extension nouvelle ». En 1867, la dignité impériale est magnifiée lors de l'Exposition universelle de Paris, quand Napoléon III accueille une dizaine de souverains, dont le tsar de Russie et les rois de Prusse et de Belgique.

LE RENOUVEAU DE L'EMPIRE

Dans les premières années de l'Empire, la jeunesse du couple impérial et de son entourage avait marqué les esprits, mais l'empereur a vieilli et souffre de la maladie de la pierre. Il peine à monter à cheval et apparaît de plus en plus souvent en costume civil. Le prince impérial, toujours un enfant, est mis en avant par la propagande : le principe dynastique doit être assuré. L'exposition fastueuse du pouvoir fut efficace par sa nouveauté, mais la répétition des « séries de Compiègne », des cérémonies et des fêtes ne surprend plus et fascine moins. Année après année, les comptes rendus dans la presse se font répétitifs.

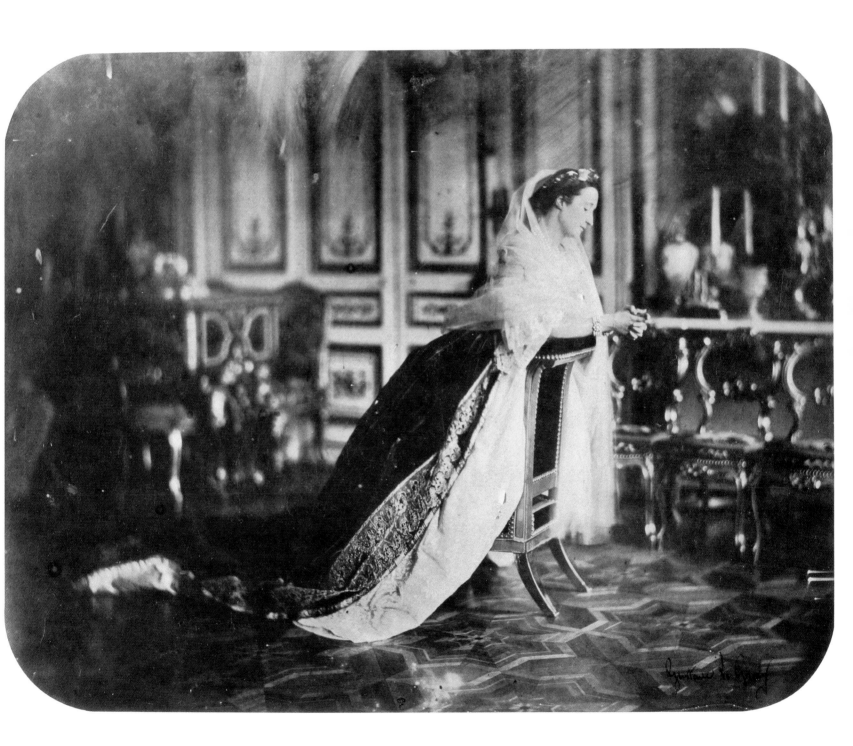

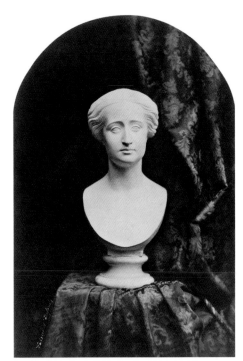

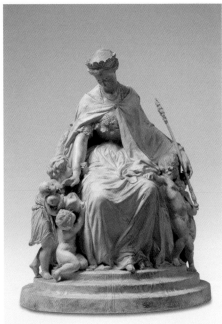

Aux élections législatives de mai-juin 1869, le système des candidatures officielles et le découpage électoral permettent à Napoléon III de conserver une majorité de députés favorables au régime (74 %). Cependant, l'opposition se renforce grâce aux libertés accordées par le pouvoir et au droit de réunion : dans les villes, le débat électoral a été virulent. Le centenaire de la naissance de Napoléon Ier, le 15 août 1869, n'est pas fêté avec la pompe que l'on pouvait attendre. Napoléon III exprime clairement que son Empire n'est pas celui de son oncle qui n'avait accordé que tardivement de timides libertés. Napoléon III répond à la demande de libéralisation : le régime prend un tournant parlementaire avec le sénatus-consulte du 8 septembre 1869. L'empereur, qui nommait et révoquait les ministres à sa guise, demande à Émile Ollivier de former un gouvernement, mis en place le 2 janvier 1870. Le Sénat devient la seconde chambre législative.

Le rayonnement de la France, tel que le souhaite Napoléon III, s'affiche lors de l'inauguration du canal de Suez par l'impératrice en novembre 1869 (cat. 29). Pourtant, les mécontentements qui s'étaient exprimés lors de l'élection législative n'ont pas disparu. Le 10 janvier 1870, le journaliste Victor Noir est tué d'un coup de pistolet par le prince Pierre Bonaparte après une querelle dans la presse. Ses obsèques se transforment en manifestation contre le régime, et peu s'en faut qu'elles ne tournent à l'émeute. Mené par Émile Ollivier, le nouveau gouvernement est un front composite avec des bonapartistes, des orléanistes et des républicains ralliés. La Chambre, dont est issu ce gouvernement, impose des réformes par le sénatus-consulte du 20 avril 1870 : le régime devient parlementaire et l'Empire libéral. Napoléon III utilise son pouvoir plébiscitaire en mai 1870 et obtient une grande majorité de « oui » : le principe dynastique est confirmé tout autant que les réformes libérales.

Alors que l'Empire est secoué par des bouleversements politiques, c'est de l'étranger que se construit la menace. En juillet 1870, par peur de l'encerclement, la France s'oppose à la candidature d'un prince prussien au trône d'Espagne. Le chancelier Bismarck transforme la renonciation prussienne en provocation : la « dépêche d'Ems » laisse croire que le roi Guillaume de Prusse a congédié de manière humiliante l'ambassadeur français. Dans un contexte belliciste, Bismarck obtient ce qu'il attend : l'insulte est relevée et la guerre contre la France va lui permettre de construire l'unité allemande. Les forces en présence sont en défaveur de la France, tant pour les effectifs, l'armement que le commandement. Le 18 juillet 1870, dans la galerie d'Apollon à Saint-Cloud, Napoléon III offre un dîner au régiment des voltigeurs de la garde, en partance pour la guerre. Madame Carette, dame du palais, se souvient que, « sur l'ordre de l'Empereur, on joua la *Marseillaise* ; ce chant fut le dernier écho des fêtes dont retentit le palais de nos Rois[5] ». Napoléon III, malade, prend la tête des armées. Pour la France, les défaites se succèdent jusqu'au drame final de Sedan, le 2 septembre 1870 : encerclé, Napoléon III se rend. À Paris, l'impératrice régente quitte les Tuileries pour l'exil. La République est proclamée le 4 septembre. La fête impériale s'achève sans un coup de feu.

LA MÉMOIRE DE L'EMPIRE

Sous le Second Empire, lorsqu'il est question de la « fête impériale », les contemporains pensent au 15 août, jour imposé comme fête nationale tout autant qu'impériale. Depuis, l'expression a pris un tout autre sens, bien plus large, au point qu'elle résume le Second Empire.

Quand les républicains attaquent le régime qu'ils viennent de renverser, la légende noire est d'autant plus nécessaire que les soutiens à Napoléon III sont encore nombreux. Elle était née sous l'Empire, avec pour cibles privilégiées le césarisme et le faste du pouvoir :

cat. 31 Laisné et Defonds, Louis-Désiré
Blanquart-Évrard,
« Sa majesté l'impératrice des Français », d'après
le buste de M. le comte de Nieuwerkerke, 1853
Paris, musée d'Orsay

cat. 32 Jean-Baptiste Carpeaux,
L'Impératrice Eugénie protège les orphelins et les Arts, 1855
Valenciennes, musée des Beaux-Arts

l'Empire serait aux mains d'une bande de profiteurs qui auraient saigné la France pour vivre dans l'opulence. Victor Hugo, figure majeure de l'opposition en exil, avait refusé la loi d'amnistie de 1859. Il présente le Second Empire comme un régime de débauche, où l'« on nage dans toutes les abondances et dans toutes les ivresses[6] ».

De leur côté, les partisans de l'Empire développent un discours nostalgique dans lequel le faste est un argument avancé pour défendre le régime. La princesse de Metternich se souvient après l'Empire des Tuileries, ce « palais où si souvent nous avions assisté aux fêtes les plus brillantes et aux réunions les plus choisies et les plus joyeuses[7] ». Mettre l'accent sur la splendeur du trône est efficace et évite d'évoquer les traumatismes issus du Second Empire : le coup d'État du 2 décembre 1851, la défaite de 1870 avec la perte de l'Alsace-Lorraine, indirectement, la Commune de 1871. En 1907, Frédéric Loliée impose l'expression « fête impériale » quand il intitule ainsi son ouvrage sur le Second Empire. Il reconnaît les préoccupations politiques et sociales de Napoléon III mais s'interroge sur le succès d'une expression festive pour caractériser le Second Empire : « Une tendance prononcée incline l'esprit, dès qu'il s'y porte, à se fixer, de prédilection, sur les aspects riants et souriants d'une courte période d'étourdissement général, où se dépensaient en liberté toutes les folies du cœur et des sens[8]. » Cette littérature connaît un grand succès d'édition. Le triste destin de la famille impériale exilée en Angleterre alimente ce discours : Napoléon III meurt dans la souffrance en 1873, le jeune prince impérial est tué par les Zoulous en 1879 et l'ancienne impératrice, veuve, inconsolable de la perte de son fils, meurt en 1920.

Pourtant, les échos de la fête impériale se retrouvent ailleurs que dans la littérature nostalgique. Après 1870, la République s'approprie l'image du pouvoir qui s'était révélée efficace sous le Second Empire : les ors de la République sont issus de la « fête impériale » et le faste est réinvesti pour magnifier le président.

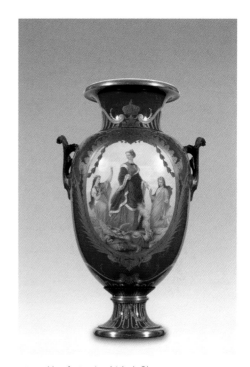

cat. 33 Manufacture impériale de Sèvres, Antoine Léon Brunel-Rocque, Vase commémoratif de la visite de l'impératrice à Amiens en 1866, 1867 Amiens, musée de Picardie

1– *Petit Larousse illustré*, Paris, Larousse, 1974.
2– Victor Hugo, *Napoléon le Petit*, 1852, rééd. Londres, W. Jeffs, 1863, p. 78.
3– Charles de Rémusat, *Mémoires de ma vie*, Paris, Plon, 1958-1967, t. V, p. 45.
4– Albert Verly, *Souvenirs du Second Empire, de Notre-Dame au Zululand*, Paris, Paul Ollendorff, 1896, p. 65.
5– Madame Carette, *Troisième Série des souvenirs intimes de la Cour des Tuileries*, Paris, Paul Ollendorff, 1903, p. 81.
6– Victor Hugo, *Napoléon le Petit, op. cit.*, p. 64.
7– Pauline de Metternich, *« Je ne suis pas jolie, je suis pire », souvenirs, 1859-1871*, Paris, Tallandier, 2008, p. 176.
8– Frédéric Loliée, *Les Femmes du Second Empire, la fête impériale*, Paris, Félix Juven, 1907, p. IX.

LES DIAMANTS DE LA COURONNE SOUS LE SECOND EMPIRE

ANNE DION-TENENBAUM

À la différence de Louis-Philippe, qui n'avait pas souhaité disposer des diamants de la Couronne, Napoléon III entendait bien, comme son oncle Napoléon Ier, mettre cette collection au service de son prestige et de son pouvoir.

Pour le mariage avec la belle et élégante Eugénie de Montijo, célébré le 29 janvier 1853, le temps manqua, comme le déplorèrent certains, pour « démonter et modifier le style un peu trop classique des diamants de la Couronne[1] ». La collection de pierres et de perles de la Couronne, qui avait souffert sous la Révolution, avait été reconstituée et enrichie par Napoléon Ier, notamment pour créer de somptueuses parures pour l'impératrice Marie-Louise. Sous la Restauration, bon nombre avaient été remontées pour la duchesse d'Angoulême, par Paul-Nicolas Menière puis par son gendre et successeur Evrard Bapst. C'est donc dans cet état datant de la Restauration que Napoléon III trouva les diamants. Selon la presse, car les archives sont muettes sur ce sujet, c'est Fossin qui se serait « occupé spécialement des diamants de la Couronne » et qui aurait, malgré la brièveté du délai, apporté d'« heureuses modifications[2] ». Alexandre-Gabriel Lemonnier fournit par ailleurs quelques bijoux à l'impératrice, ne comprenant pas de pierres de la Couronne : une parure de rubis et perles blanches, une autre de perles noires et une broche très remarquée, avec un portrait de l'empereur recouvert par un grand diamant très mince. On connaît le refus par l'impératrice d'un somptueux collier de diamants de six cent mille francs que la Ville de Paris avait prévu de lui offrir ; elle renonça généreusement à cette somme pour que soit construite une maison destinée à l'éducation de jeunes filles pauvres, qui prit le nom de maison Eugène-Napoléon. Pour le mariage, Eugénie porta le diadème en saphirs de la duchesse d'Angoulême et le soir, pour le dîner, la parure de rubis.

En avril 1853, peu après le mariage, des perles, des brillants et des roses furent confiés au joaillier Lemonnier, chargé de la création d'un grand diadème, d'une petite couronne et d'une broche de corsage en perles et diamants ; ces bijoux furent livrés le 10 août[3]. Alexandre-Gabriel Lemonnier s'était fait remarquer à l'Exposition universelle de Londres en 1851, en montrant deux parures destinées à la reine d'Espagne Isabelle II, ce qui lui avait valu la médaille du Conseil et le grade de chevalier de la Légion d'honneur. Jouissant dès lors de la faveur du souverain, il avait été nommé joaillier du prince-président, puis joaillier de la Couronne le 31 mai 1853.

Le diadème (cat. 36) a été offert au Louvre en 1992 par la Société des Amis du Louvre[4]. À la base, un rang de perles rondes alternant avec de petites feuilles en diamants ; un motif en forme de cartouche ou de pelte est centré sur trois perles sommées d'une perle poire, encadrée de deux feuilles serties de diamants ; entre ces cartouches, le diadème est scandé par des tiges formées de la superposition de trois perles rondes dominées par une grosse perle poire, le tout dans des enlacements de feuillages en diamants. L'impératrice portait ce diadème lors de la remise de l'ordre de la Jarretière à Napoléon III au château de Windsor, comme le relate la reine Victoria dans son journal[5]. Elle arbore également ce diadème et la couronne de haut de tête sur son portrait peint par Winterhalter en 1855 (cat. 35). Outre ces deux nouveaux bijoux, on distingue sur le tableau les rangs de perles du collier et, à sa main droite, la paire de bracelets à cinq rangs mentionnés dans l'inventaire de 1854[6]. Il faut remarquer néanmoins que la composition de la parure de perles en 1854 ne correspond pas tout à fait à celle de la parure montée par Bapst pour la duchesse d'Angoulême en 1819-1820. Cette dernière disposait en effet d'un collier à quatre rangs, d'un autre à deux rangs et de six colliers d'un rang, dont deux plus petits[7], alors qu'au début du Second Empire on compte un collier à huit rangs, un autre à quatre rangs

cat. 34 Alexandre-Gabriel Lemonnier,
Couronne de l'impératrice Eugénie, 1855
Paris, musée du Louvre

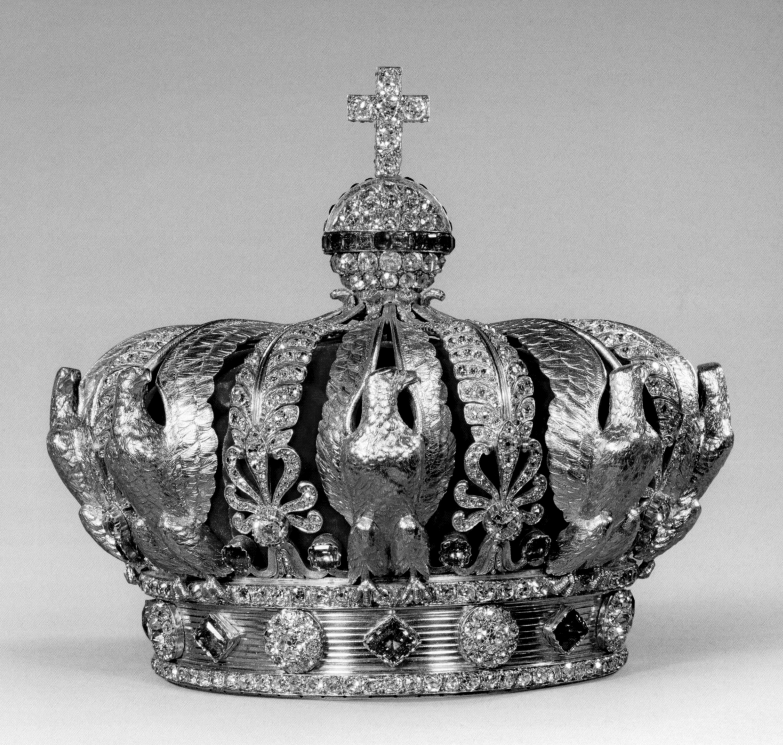

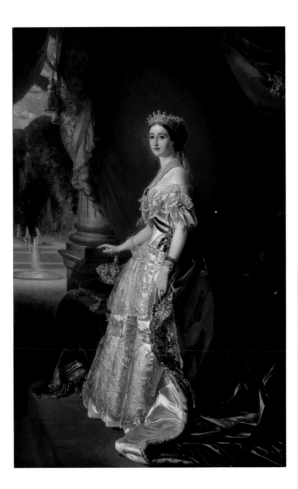

et deux d'un rang, dont l'un avec un fermoir en rubis[8]. Les rangs de perles ont donc été recomposés pour former de nouveaux colliers; peut-être ces modifications font-elles partie de celles effectuées par Fossin à l'occasion du mariage. Il faut en outre noter que l'impératrice Eugénie conserva toujours intact le collier de la duchesse d'Angoulême, formé d'un rang de perles enrichi de neuf pendeloques en perles poires que l'on reconnaît sur certains de ses portraits[9].

Les plus importantes commandes du règne furent passées en vue de l'Exposition universelle de 1855. Les diamants de la Couronne furent présentés à l'Exposition au centre de la salle du Panorama, dans une vitrine octogonale garnie de velours grenat qui attirait tous les regards. Cette volonté de démontrer la richesse de l'Empire français et, en outre, l'excellence, voire la supériorité de la joaillerie française est manifestement motivée par la rivalité franco-anglaise. À l'Exposition universelle de 1851, Victoria avait exposé le Koh-i-Noor, qui lui avait été remis en 1850 par la Compagnie des Indes orientales, et elle l'avait porté en diadème, après sa retaille, lors de la visite du couple impérial en 1855. La précision avec laquelle Victoria note dans son journal les bijoux portés par elle

et par Eugénie à chacune des réceptions organisées à Londres ou à Paris montre bien l'enjeu qui s'y rattache[10]. D'ailleurs, Napoléon III appréciait manifestement la joaillerie anglaise puisque, pour des bijoux personnels destinés à Eugénie, il passa en 1853 plusieurs commandes à des maisons anglaises comme Storr & Mortimer ou bien Garrard[11]. Enfin, il n'est pas non plus anodin qu'il ait choisi comme inspecteur des joyaux de la Couronne Adolphe-Edme Devin[12], joaillier de mère anglaise, qui avait grandi entre la France et l'Angleterre, et qu'il avait rencontré à Londres, alors que ce dernier travaillait pour Hunt & Roskell.

Napoléon III s'adressa en 1855 à plusieurs joailliers : Lemonnier évidemment, Kramer, joaillier de l'impératrice, mais également Bapst, Viette, Fester, Marret et Baugrand, Mellerio et enfin Lemoine. Bapst, Marret et Baugrand furent d'ailleurs récompensés d'une médaille d'honneur. Plusieurs bijoux datant de la Restauration furent alors démontés[13], et les dessins des nouveaux ornements furent soumis à l'empereur par Adolphe Devin[14]. Lemoine, joaillier de la grande chancellerie de la Légion d'honneur, fut chargé des ordres de l'empereur, notamment une grande plaque et une grande croix de la Légion d'honneur[15]. À Lemonnier revint naturellement le soin de réaliser les deux couronnes en or de l'empereur et de l'impératrice. Toutes deux étaient d'un modèle fort proche, bien que celle de l'empereur fût moins riche en pierres, à l'exception notable du Régent. Il fallut d'ailleurs, surtout pour la couronne d'Eugénie, compléter par des achats les pierres de la Couronne[16]. L'idée d'une couronne fermée, avec des aigles en ronde bosse, apparaissait déjà sur les portraits de l'empereur et de l'impératrice du tout début du règne[17]. Le modèle adopté en 1855 est quelque peu différent. Au-dessus d'un bandeau ponctué d'émeraudes et de diamants et bordé de frises de brillants, les arceaux sont formés alternativement d'aigles, dont les longues ailes se rejoignent autour du globe et de la croix sommitale, et de palmettes prolongées par une feuille. Si la couronne de l'empereur fut détruite en 1887, à l'exception de la croix, vendue, celle de l'impératrice nous est par chance parvenue (cat. 34)[18]. Il semble que Lemonnier ait fait appel à la collaboration du joaillier Pierre-Joseph-Emmanuel Maheu[19], qui reçut une médaille de première classe à l'Exposition, comme collaborateur de Lemonnier. En outre, selon Vever[20], les aigles auraient été modelées par les frères Fannière.

Le jeune François Kramer[21] reçut également une importante commande et livra une broche de corsage en brillants jaunes, deux broches d'épaule et deux de corsage en perles et diamants – une des broches d'épaule a été

cat. 35 D'après Franz Xaver Winterhalter,
Eugénie de Montijo de Guzman, impératrice des Français (1826-1920),
1855
Versailles, musée national des Châteaux de Versailles et de Trianon

cat. 36 Alexandre-Gabriel Lemonnier,
Diadème de l'impératrice Eugénie, 1853
Paris, musée du Louvre

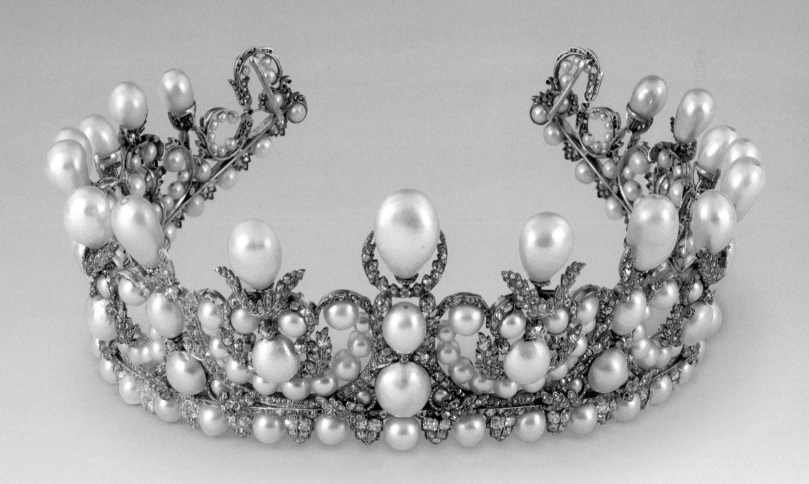

acquise en 2015 par le musée du Louvre –, et surtout une fastueuse ceinture imitant la passementerie. En 1864, cette ceinture fut démontée et on n'en conserve que le nœud central, auquel sont suspendus par des chaînettes de diamants deux glands (musée du Louvre). D'autres bijoux furent même démontés avant juin 1856 : l'éventail en ivoire et dentelle d'Alençon enrichi de pierreries par Mellerio[22], et le diadème et le peigne de Viette.

Hormis Lemonnier et Kramer, Alfred Bapst fut également très sollicité. Il livra en effet en 1855 une broche dite reliquaire dans le style du XVIIIe siècle (musée du Louvre), dans laquelle avaient été montés les dix-septième et dix-huitième diamants Mazarin, et l'éblouissante parure de feuilles de groseillier d'un style naturaliste, composée d'une grande guirlande de seize bouquets, d'une garniture de robe comptant trente-deux feuilles et d'une broche Sévigné. L'impératrice porta cette parure lors du bal donné au château de Versailles en l'honneur de la reine Victoria le 25 août.

Après 1855, Alfred Bapst, assisté de Frédéric Bapst, fut chargé de tous les plus beaux bijoux commandés jusqu'à la fin du règne. Le diadème dessiné par Devin, réalisé par Oscar Massin pour Viette[23] et porté par l'impératrice pour l'inauguration de l'Exposition, fut remonté en 1856 par les Bapst dans un style néogrec, en incluant le Régent. Les Bapst livrèrent en même temps un peigne et sept étoiles[24]. Puis, en 1864, le diadème fut à nouveau remonté dans un second diadème grec. En outre, les Bapst créèrent alors un autre diadème dit « russe », deux grands nœuds d'épaule, un collier de quatre rangs de diamants, une grande résille ou berthe et une grande ceinture avec pierres de couleur[25]. On constate donc que la maison Bapst a supplanté Lemonnier dans le rôle de fournisseur de la Couronne et a retrouvé le rôle qu'elle avait eu dans le passé, sans les titres.

On projeta de présenter à nouveau les diamants de la Couronne à l'Exposition universelle de 1867, mais on y renonça finalement, « en raison des exigences des réceptions des nombreux souverains qui devaient venir à Paris[26] » ; les nouvelles parures furent en effet portées par Eugénie à cette occasion. L'impératrice était une parfaite ambassadrice pour la joaillerie française et elle contribua à son influence sur les cours européennes. Le Second Empire marqua donc avec éclat l'histoire des diamants de la Couronne, dont la Troisième République décida la vente, après les avoir une dernière fois montrés à l'Exposition universelle de 1855.

1— Mme A. R. de Beauvoir [Mlle Doze], « Toilette de l'Impératrice », *Le Constitutionnel*, 29 janvier 1853.
2— *Ibid.*
3— Archives nationales, O⁵2319.
4— Daniel Alcouffe dans *Nouvelles Acquisitions du département des objets d'art*, Paris, RMN, 1995, n° 110, p. 256-258.
5— Charlotte Gere et Judy Rudoe, *Jewellery in the Age of Queen Victoria: A Mirror to the World*, Londres, The British Museum Press, 2010, p. 48. La représentation de la scène par Edward Matthew Ward (collections royales) montre ce diadème.
6— Archives nationales, O⁵2318.
7— Bernard Morel, *Les Joyaux de la Couronne de France, les objets du sacre des rois et des reines suivis de l'histoire des joyaux de la Couronne de François Ier à nos jours*, Paris, Albin Michel, 1988, p. 318.
8— En 1861, Eugénie fait monter un nouveau rang de perles et on arrive ainsi à la composition de la parure de perles telle qu'elle sera présentée à la vente de 1887.
9— Notamment par Édouard Dubufe en 1853 (château de Versailles), qui montre également les bracelets à quatre rangs dans leur état Restauration, ou sur la miniature de Paul de Pommayrac (Baltimore, Walters Art Museum), où l'on reconnaît également le diadème en émeraudes et diamants livré par Eugène Fontenay en 1858, et le trèfle en émeraude.
10— Charlotte Gere et Judy Rudoe, *Jewellery in the Age of Queen Victoria: A Mirror to the World*, op. cit., p. 47-51.
11— Bernard Morel, *Les Joyaux de la Couronne de France*, op. cit., p. 354.
12— Son père Jean-Baptiste Noël Adolphe Devin travaille à Londres comme joaillier sous le nom d'Adolphe Devin ; c'est peut-être à la suite d'une faillite (juin 1826) qu'il vient à Paris, où naît son fils en 1827. Il est à nouveau recensé à Londres en 1841. De même, Adolphe Devin dit le Jeune semble repartir en Angleterre après 1870 ; il est recensé à Bushey dans le Hertfordshire en 1881 avec ses nombreux enfants.
13— Avant janvier 1854, on avait déjà démonté les pierres de la couronne de Charles X (dont le Régent), la plaque et la croix de Saint-Lazare, la plaque, deux croix et le bouton du Saint-Esprit, la contre-épaulette et la ganse du chapeau. Suivent en 1855 une plaque et une croix des ordres de Saint-Louis, de Saint-Lazare et de la Légion d'honneur, le glaive royal, des épis (Archives nationales, O⁵2318).
14— *Visites et études...*, Paris, Perrotin, 1855, p. 255.
15— Laurence Wodey, « Insignes en diamants du Second Empire », dans *Écrins impériaux, splendeurs diplomatiques du Second Empire*, cat. exp., Paris, musée de la Légion d'honneur, 2011, p. 100-101.
16— C'est pour cette raison que cette couronne fut rendue à Eugénie en 1873, la sauvant ainsi de la destruction ou de la vente en 1887.
17— Par exemple sur le portrait de l'impératrice par Dubufe déjà cité.
18— Daniel Alcouffe dans *Nouvelles Acquisitions*, op. cit., n° 122, p. 249-251.
19— Maheu, qui était installé au 4, rue Vivienne lors de l'insculpation de son poinçon le 25 janvier 1839, exerce en 1855 avec Lemonnier au 25 de la place Vendôme. Selon Henri Vever dans *La Bijouterie française au XIXe siècle (1800-1900)* (Paris, H. Fleury, 1908, t. II, p. 16), il avait été embauché par Lemonnier pour diriger son atelier de joaillerie aux appointements inhabituels de dix mille francs.
20— Henri Vever, *La Bijouterie française au XIXe siècle (1800-1900)*, op. cit., t. II, p. 41-42.
21— Anne Dion-Tenenbaum et Marc Bascou, article à paraître, *La Revue des musées de France – Revue du Louvre*, 2016.
22— Cet éventail pourrait être celui qu'Eugénie tient sur le tableau de Ward déjà cité.
23— Henri Vever, *La Bijouterie française au XIXe siècle (1800-1900)*, op. cit., t. II, p. 218.
24— Facture du 5 juillet 1856 (Archives nationales, O⁵2319).
25— Factures de Bapst (Archives nationales, O⁵2319), état de situation des diamants de la Couronne au 17 avril 1865 (Archives nationales, O⁵2318).
26— Jules Mesnard, *Les Merveilles de l'Exposition universelle de 1867*, Paris, impr. de Ch. Labure, 1867, t. II, p. 24.

cat. 37 Anonyme,
Flacon à sels au chiffre de l'impératrice Eugénie, s.d.
Paris, Fondation Napoléon

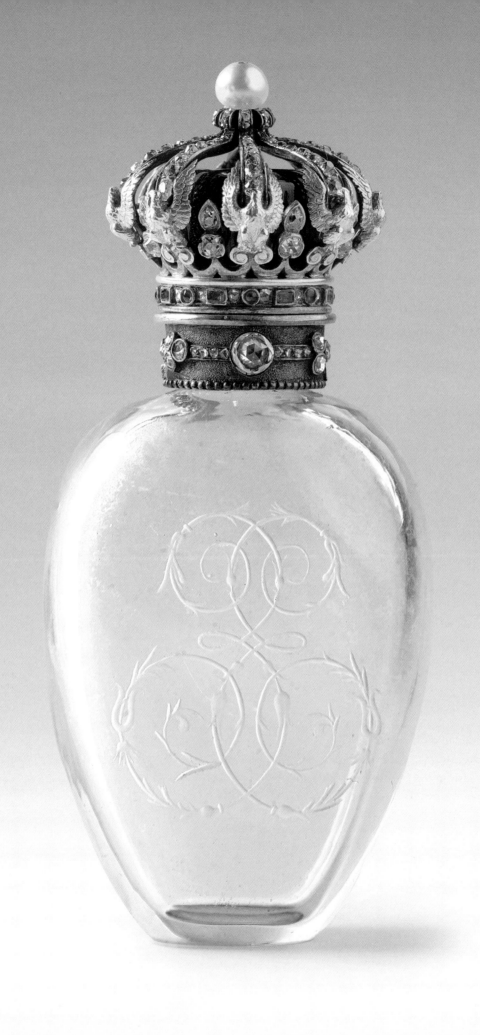

UNE NEF POUR LE PRINCE IMPÉRIAL

MARIE-LAURE DESCHAMPS-BOURGEON

Le 13 mars 1856, à la demande de l'empereur et de l'impératrice, un magnifique berceau fut exposé au public dans la salle du Trône de l'Hôtel de Ville, « où tout le monde [devait être] admis, sans billet, de dix heures du matin à deux heures » (*Le Moniteur universel*, 13 mars 1856). Les Parisiens se précipitèrent en foule pour l'admirer. Ils l'avaient fait quelques jours plus tôt, rue Vivienne, pour la layette exposée chez Mlle Félicie à qui l'impératrice avait commandé le trousseau de l'enfant (*L'Illustration* du 15 mars 1856). En deux jours, vingt-cinq mille personnes ayant défilé pour admirer le berceau dans la salle du Trône, on décida de prolonger l'exposition jusqu'au dimanche 16 mars, date choisie par le conseil municipal pour la remise solennelle au couple impérial. Huit jours plus tard, le même journal publiait une reproduction du berceau réalisée d'après un cliché de Richebourg, photographe officiel de la Ville de Paris. Mais les événements se précipitèrent, la cérémonie prévue n'eut pas lieu. Le samedi 15, le berceau fut transporté en hâte aux Tuileries. Le prince impérial naquit au matin du 16 mars. Paris était en fête.

L'album des *Fêtes et cérémonies de la naissance et du baptême du prince impérial* rappelait l'« usage immémorial que la Capitale de la France offre à ses Souverains le Berceau de leur premier-né[1] ». Un demi-siècle plus tôt, la Ville de Paris en avait offert un au roi de Rome. Aujourd'hui conservé à la Kaiserliche Schatzkammer de Vienne, le berceau avait été considéré comme un chef-d'œuvre pour la qualité de son exécution et la préciosité des matériaux utilisés ; il avait été remis à l'empereur par le préfet de la Seine, Frochot, et le conseil municipal le 5 mars 1811[2]. Renouvelant l'initiative de son prédécesseur, Haussmann, préfet de la Seine depuis juin 1853, avait obtenu à son tour du conseil municipal, dans la séance du 14 décembre 1855, l'autorisation de « faire exécuter le Berceau impérial par les artistes les plus habiles, et en employant les matières les plus précieuses[3] » (cat. 38). Il en définit le programme et en confia la concep-

tion à l'architecte Victor Baltard[4]. On associe toujours à la maison Froment-Meurice l'exécution du berceau, il n'en reste pas moins qu'une pléiade d'artistes et d'entrepreneurs allaient participer à sa réalisation.

L'album déjà cité donne une description précise de ce morceau d'apparat : « Par allusion aux armes de la vieille Cité, il a la forme d'une nef dont la proue se termine par un aiglon d'argent qui déploie ses ailes ; à la poupe s'élève une statue de la Ville de Paris, en argent, vêtue de vermeil, soutenant une couronne impériale d'où s'échappent les rideaux. À droite et à gauche de la statue de la Ville, deux petits Génies veillent sur le Berceau. L'arrière du navire porte l'écusson municipal en émail sur un bouclier d'or. La coque est en bois de rose découpé. Dans les jours, des branches de laurier en vermeil se détachent sur un fond de satin bleu clair. Le bordage, formé par un rinceau de vermeil, est soutenu, à l'arrière, par deux sirènes d'argent. Des écussons aux chiffres de l'Empereur et de l'Impératrice en occupent le milieu. Quatre médaillons en émail gris-bleu, à la manière des émaux de Limoges, représentant les quatre Vertus cardinales, décorent les flancs du navire et sont accompagnés de guirlandes de vermeil. Le Berceau est supporté par des colonnettes en bois de rose, ornées de branches d'olivier grimpantes et d'épis en vermeil[5]. »

Sculpteurs, peintres, émailleurs, fondeurs, ciseleurs, ébénistes, sculpteurs d'ornement, fabricants de dentelles participèrent à l'exécution de ce meuble qui relève plus des techniques des arts décoratifs que de l'ébénisterie. Baltard choisit des artistes qu'il connaissait bien : le sculpteur Pierre-Charles Simart, auteur des modèles de la figure de la Ville de Paris[6], des sirènes et des génies ailés, et le peintre Hippolyte Flandrin, auteur des modèles des quatre émaux en grisaille. Ils s'étaient liés d'amitié lors de leur séjour à Rome en 1833 et, rentrés en France, ils s'étaient retrouvés parfois sur les mêmes chantiers. Il confia la figure de l'aigle au sculpteur Alfred Jacquemart, qui commençait

cat. 38 Victor Baltard, Froment-Meurice, Pierre-Charles Simart, Henri Alfred Jacquemart, Grohé Frères
et Manufacture impériale de Sèvres, Hippolyte Flandrin, Alfred Gobert, Jean-Baptiste-César Philip,
Charles Gallois, Poignant, Auguste Lefébure, Berceau du prince impérial Louis Napoléon, 1856
Paris, musée Carnavalet – Histoire de Paris

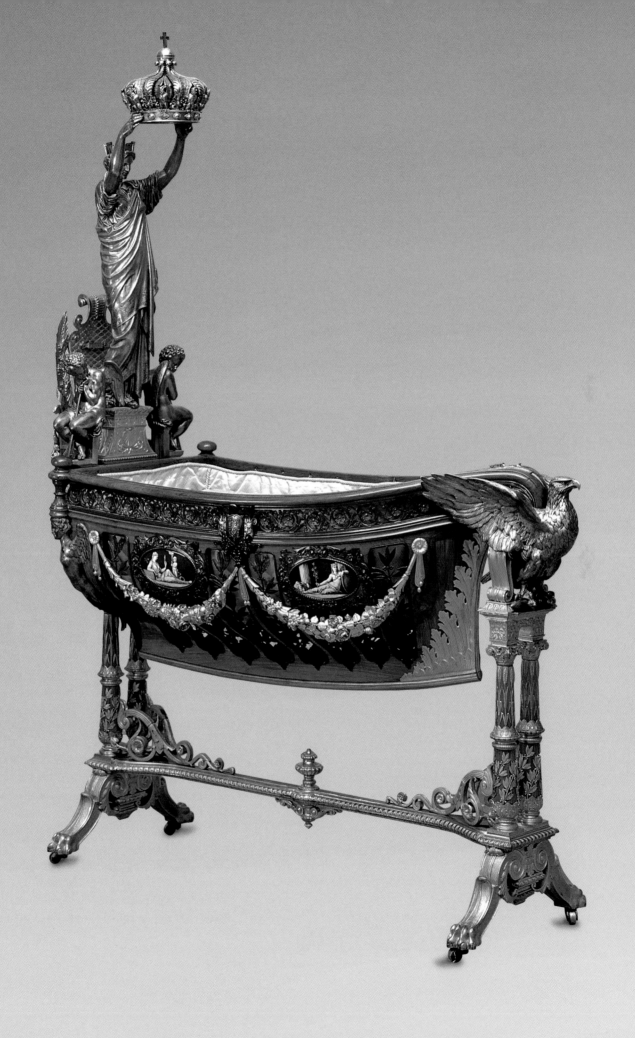

une carrière prometteuse dans le genre animalier. Enfin, deux sculpteurs ornemanistes, Gallois et Poignant, allaient réaliser une part non négligeable de la commande : socles des figures, cadres des émaux, frises, cartouches et armes de la ville, pieds du berceau, modèles de balustre. *L'Illustration* du 29 mars 1856 soulignait le choix judicieux de Charles Gallois, « un de nos meilleurs ornemanistes », qui allait participer peu après aux travaux de décoration des fêtes du baptême du prince impérial[7].

La Manufacture de Sèvres reçut la commande des émaux dessinés par Flandrin. Ils furent peints par Alfred Gobert et cuits par Jean-Baptiste-César Philip à la façon des émaux de Limoges[8]. Des maisons prestigieuses, primées à l'Exposition universelle de 1855, furent aussi retenues. Les frères Jean-Michel et Guillaume Grohé, ébénistes de renom, associés sous le nom de « Grohé Frères », allaient réaliser la coque en bois de rose[9]. À la demande de l'empereur, les bronzes furent confiés à la maison Froment-Meurice, alors dirigée par sa veuve, Henriette Froment-Meurice, à la suite de la mort subite de François Froment-Meurice, le 17 février 1855 ; la maison prit en charge la fonte des modèles donnés par les sculpteurs, l'assemblage des pièces et la livraison du berceau à l'Hôtel de Ville. Le travail de ciselure fut exécuté par les frères Fannière, orfèvres de renom.

Auguste Lefébure, récompensé pour la perfection exceptionnelle de ses dentelles, fut naturellement choisi pour la commande de la garniture et de la fourniture des dentelles. Les dépenses engagées pour la commande furent élevées. Un crédit de cent quatre-vingt mille francs avait été demandé le 28 mars 1856. À cette date, le montant des mémoires était de cent cinquante-six mille huit cent trente-neuf francs[10]. L'album de 1860 précisait que la dépense, tout compris, s'élevait finalement à 161 751,45 francs. L'empereur voulait que l'œuvre fût prête pour le 8 mars. Trois mois à peine ! Pour exécuter une œuvre aussi complexe et somptueuse, le temps était bien court. Finalement le berceau fut terminé dans la nuit du 12 mars et envoyé en hâte à l'Hôtel de Ville. On comprend que, le dernier mois, les ouvriers eussent été occupés « de jour et de nuit ». La hâte avec laquelle le berceau fut terminé obligea d'ailleurs à le remettre « entre les mains des artistes[11] ». La figure de l'aigle en bronze argenté fut remplacée par un aigle en argent oxydé.

Les contemporains furent unanimes pour louer la qualité de l'exécution : « chef-d'œuvre », « miracle de l'art français », « éblouissant travail ». À l'Exposition universelle de 1867, dont le prince impérial était président d'honneur, il figura dans le pavillon des Manufactures impériales. Ce luxueux et spectaculaire berceau est toujours considéré

cat. 39 Léon Leymonnerye,
*Porche de l'église Notre-Dame au baptême du prince impérial
14 juin 1856*, 1856
Paris, musée Carnavalet – Histoire de Paris

cat. 40 Charles Marville,
Baptême du prince impérial à la cathédrale Notre-Dame de Paris,
14 juin 1856
Paris, musée Carnavalet – Histoire de Paris

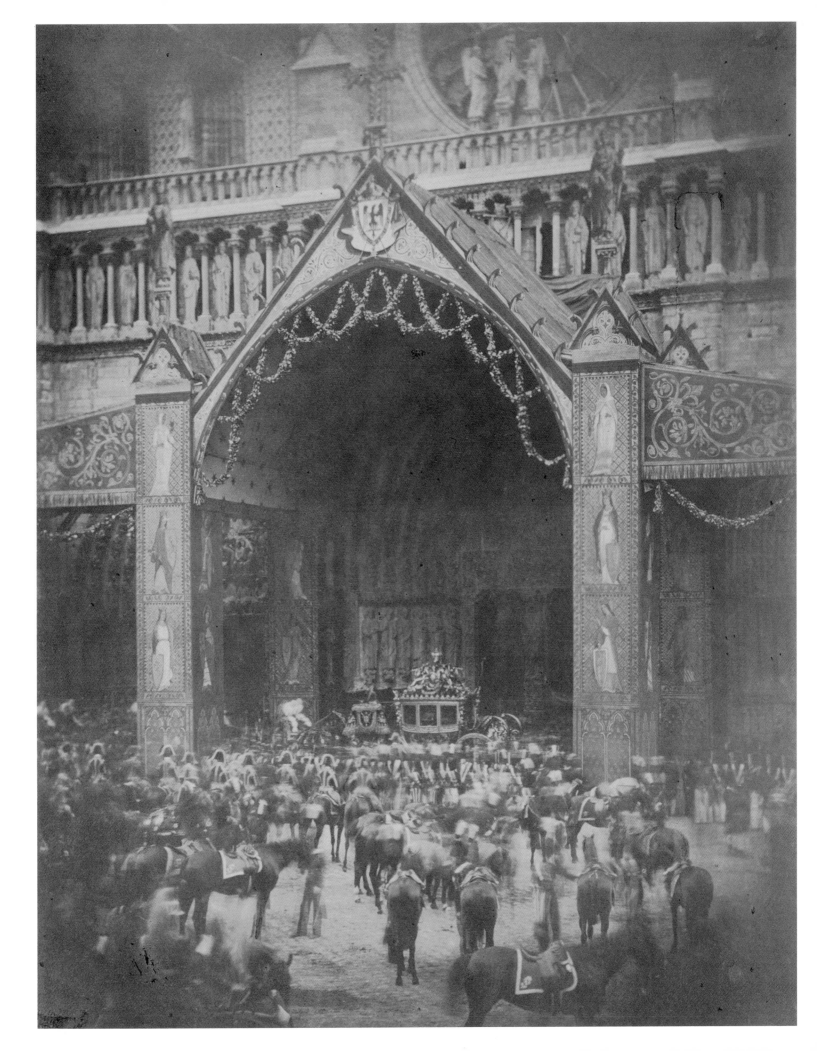

comme l'une des œuvres d'art les plus représentatives du goût éclectique du Second Empire.

Le programme de la commande fut, quant à lui, diversement apprécié. Certaines allégories parurent obscures et les critiques ne s'entendirent d'ailleurs pas sur leur signification. À un demi-siècle de distance, le programme iconographique voulu par Haussmann était sensiblement différent de celui retenu pour le berceau du roi de Rome. Aucun élément de la symbolique impériale n'est oublié dans le berceau exécuté en mars 1811. La Victoire ailée tient une double couronne d'étoiles et de lauriers. À l'autre extrémité, un aiglon semble prêt à s'envoler vers cette allégorie du triomphe et de l'immortalité au milieu de laquelle brille l'étoile de Napoléon. Deux bas-reliefs évoquent les villes de Paris et de Rome, les deux capitales de l'Empire. Dans le programme établi par Haussmann, la symbolique impériale n'apparaît qu'avec l'aigle déployant ses ailes protectrices vers l'enfant. Si les allusions à la symbolique municipale étaient discrètes dans le berceau du roi de Rome, elles sont beaucoup plus présentes dans celui du prince impérial. La forme de la nacelle rappelant les armes parisiennes et la grande figure austère de Simart, personnification de la capitale, plaçaient de manière ostentatoire l'héritier sous la protection de la Ville de Paris, ce que soulignait encore l'écusson municipal en émail sur un bouclier d'or placé à

l'arrière du navire[12]. Cette multiplication des symboles municipaux fut sévèrement critiquée. Ch.-P. Magne, qui fit l'un des plus intéressants commentaires du berceau, dans *L'Illustration* du 29 mars 1856, ne résista pas à pourfendre l'« indigence du programme préfectoral » et à moquer le « programme imposé par la munificence municipale ». Sa critique est sans appel : « Un berceau, – c'est un berceau, cette prosaïque nacelle, cet éternel et disgracieux vaisseau de la ville de Paris, emprunté à la science héraldique des artificiers et des confiseurs, et flanqué de cette grande figure coiffée de créneaux comme la Cybèle de Virgile, – *Phrygias turrita per urbes*, – figure incomparable, nous en convenons avec joie, mais bien sévère et bien majestueuse pour protéger le sommeil d'un *fanciullo adorato* ? » Il ajoutait : « L'arrière du vaisseau porte un bouclier aux armes de Paris, encadré de lauriers, de palmes et de chêne, avec une banderole où se lit cette devise : *Fluctuat nec mergitur*, que sa conclusion n'empêche pas d'être amphibologique, attendu que pour tout bon latiniste, *fluctuare* ne veut pas dire flotter, mais errer à la merci des flots, ce qui est peu flatteur pour la Ville de Paris. » Magne remarquait la présence discrète de la petite croix : « M. Simart [...] ne pouvait-il mêler quelque inspiration chrétienne, – bien naturelle pourtant en pareil cadre, – à la conception hyperathénienne exigée si impérieusement de M. Baltard ? Sauf la croix qui brille

cat. 41 Comte Olympe Aguado,
 L'impératrice Eugénie tenant son fils dans les bras sur les marches
 de la terrasse du château de Compiègne, octobre 1856
 Paris, Bibliothèque nationale de France

au sommet de la couronne élevée par la Ville au-dessus du chevet [...] nous avons vainement cherché un emblème qui rappelât un peu la religion maternelle, c'est-à-dire les idées modernes, c'est-à-dire l'art du dix-neuvième siècle, dans ce berceau où doit reposer le filleul d'un pape, le fils d'une Espagnole et l'arrière-neveu de l'auteur du Concordat. » Dans les premières semaines de sa vie officielle, le berceau fut souvent reproduit. Richebourg fut chargé d'une campagne de prises de vues. Il apparaît aussi au-dessus des armes et de la devise de Paris, au revers de la médaille frappée pour commémorer la naissance du jeune prince[13]. Quarante ans plus tard, alors que la brillante page de la fête impériale était tournée depuis longtemps, le berceau croisa l'histoire du musée Carnavalet. Le 23 juin 1898, l'hôtel Carnavalet, remanié de fond en comble, était inauguré par le président de la République, Félix Faure. Parmi les illustres visiteurs du musée rénové, on remarqua l'impératrice Eugénie, vivement émue en apercevant dans les salles un buste du prince impérial[14]. Au printemps 1901, elle accepta de prêter le berceau à l'« Exposition de l'Enfance. L'enfant à travers les âges » au Petit Palais. Il y fut très remarqué. Quelques mois plus tard, par l'intermédiaire de Franchescini-Pietri, secrétaire particulier de l'impératrice, il arriva au musée Carnavalet[15]. En janvier 1904, le berceau n'étant toujours pas présenté, l'impératrice fit connaître son mécontentement auprès de Georges Cain, conservateur du musée. Ce n'est qu'en mars, sur proposition de M. Quentin-Bauchart, que le don fut accepté par le préfet de la Seine[16] et que le berceau fut enfin montré au public[17]. L'impératrice fit une nouvelle visite au musée Carnavalet en 1913 et fut frappée par l'intérêt que présentaient ses collections. Après sa mort, en 1920, ses légataires trouvèrent une enveloppe, portant simplement ces mots écrits de sa main : « Pour la maison Carnavalet. » Elle contenait la superbe broche signée Froment-Meurice, aux armes de la Ville de Paris, que la municipalité lui avait offerte à l'occasion de la naissance du prince impérial.

1 — *Fêtes et cérémonies*, p. 1. Le musée Carnavalet conserve la reproduction photographique, publiée en 1860, d'un album de dessins offert à l'impératrice par la Ville de Paris en souvenir des fêtes et cérémonies qui eurent lieu à l'Hôtel de Ville à l'occasion de la naissance et du baptême du prince impérial. Cet exemplaire fut offert par Haussmann à M. Arnaud Jéanti, maire du 3e arrondissement sous le Second Empire ; il a été donné au musée par sa fille en 1921. Les photographies sont de Richebourg.

2 — *La Pourpre et l'exil. L'Aiglon (1811-1832) et le Prince impérial (1856-1879)*, cat. exp., Compiègne, Paris, RMN, 2004-2005, p. 42-44 (notice d'Elisabeth Caude et Françoise Maison).

3 — *Fêtes et cérémonies, op. cit.*, p. 1.

4 — Archives nationales, fonds Baltard, 332 AP 4. Anne Forray-Carlier a retrouvé dans ce fonds privé quelques documents éclairant la genèse du berceau (Anne Forray-Carlier, *Le Mobilier du musée Carnavalet*, Dijon, Faton, 2000, p. 273 et 276).

5 — *Fêtes et cérémonies, op. cit.*, p. 2.

6 — Le modèle de la figure représentant la Ville de Paris est conservé au musée de Troyes, sa ville natale (Stanislas Lami, *Dictionnaire des sculpteurs de l'école française*, Paris, É. Champion, t. IV, 1921).

7 — Entre 1852 et 1858, les deux associés travaillèrent sur le chantier du Louvre, ainsi que dans de nombreuses églises parisiennes dont les travaux étaient dirigés par Baltard. Renseignements aimablement communiqués par Isabelle Parizet, qui prépare le *Dictionnaire des sculpteurs d'ornements et ornemanistes de façades*.

8 — *L'Art en France sous le Second Empire*, cat. exp., Paris, RMN, 1978-1979, n° 58 (notice de Colombe Samoyault-Verlet), et Archives de la Manufacture de Sèvres, carton Pb 13, année 1856, registre Vg6.

9 — Lors de la restauration menée en 1987, le démontage des éléments permit de trouver deux signatures au fer sur la traverse arrière de la nacelle, *Grohé Frères ébénistes à Paris*. L'estampille est cachée par la frise métallique.

10 — Délibération du conseil municipal du 28 mars 1856 et arrêté du préfet du département de la Seine du 7 avril 1856. Montants des dépenses : Froment-Meurice Veuve et Fils, orfèvrerie : 58 862,05 francs ; Simart, sculptures d'art : 4 000 francs ; Jacquemart, sculptures d'animaux : 2 000 francs ; Hippolyte Flandrin, cartons peints des émaux : 2 000 francs ; Manufacture de Sèvres, exécution des émaux : 2 080 francs ; Gallois et Poignant, sculptures d'ornement : 12 485 francs ; Lefébure, fourniture de dentelles : 68 250 francs ; Bellon, travaux de tapisserie : 1 662 francs ; Richebourg, épreuves photographiques coloriées : 1 000 francs ; Baltard : 4 000 francs.

11 — « Le Berceau sera mis à la disposition de M. le Préfet pour parfaire les sculptures d'ornement et les ciselures, qui nécessairement ont dû souffrir de la promptitude avec laquelle elles ont été achevées », *Fêtes et cérémonies, op. cit*, n.p.

12 — Cette plaque de 8 cm sur 10 cm a disparu. Deux croquis de Baltard en conservent l'image (Archives nationales, fonds Baltard, 332 AP 4).

13 — Le baron Haussmann fit voter par le conseil municipal un crédit de vingt mille francs. Le sculpteur Jules Cavelier fut chargé d'en concevoir le modèle, et Vauthier-Galle d'en réaliser la gravure sous la direction de Baltard.

14 — Le buste, par Carpeaux, est aujourd'hui conservé au Petit Palais.

15 — Archives du musée Carnavalet, 1AH46.

16 — *Bulletin municipal officiel*, 19 mars 1904, p. 1133.

17 — Il est exposé, depuis 1989, au premier étage de l'hôtel Le Peletier de Saint-Fargeau.

LES TRIOMPHES DE L'AIGLE.
LES GRANDES FÊTES ET CÉRÉMONIES ET LEUR DÉCOR

LAURE CHABANNE

Les fêtes et les cérémonies font partie de la liturgie du pouvoir politique, que l'on songe aux « joyeuses entrées », à la cour de Versailles ou à la fête révolutionnaire. Volontairement dépourvu de faste, le règne de Louis-Philippe n'en fut pas exempt. Citons l'inauguration de la colonne de Juillet, le retour des cendres de Napoléon Ier ou encore les funérailles du duc d'Orléans, véritable « fête royale[1] ». En 1848, la République naissante marqua l'instauration du suffrage universel par une fête de la Fraternité.

L'usage que le Second Empire fit de la fête ne fut pas foncièrement différent. Il s'agissait toujours de célébrer et de rassembler, d'éblouir et de frapper les esprits, d'émouvoir et de divertir[2]. Toutefois, dès après le coup d'État du 2 décembre 1851, Louis Napoléon et son entourage en firent un outil privilégié pour construire une image d'adhésion populaire autour d'un régime qui se voulait plébiscitaire, stratégie qui pouvait s'appuyer sur une presse officielle et sur le développement des journaux illustrés. Ainsi le rétablissement de l'Empire, le 2 décembre 1852, fut-il précédé par un voyage du prince-président dans le Centre et le Midi de la France qui fut présenté comme un véritable « sondage » de l'opinion. Le ministre de l'Intérieur veilla à ce que Louis Napoléon fût accueilli dans les villes traversées et jusqu'à son retour à Paris par des arches triomphales et des acclamations « Vive l'empereur ! » stimulées par une claque de vieux soldats. Jusqu'en 1870, ce décorum accompagna les déplacements officiels des souverains, Le Moniteur universel se félicitant des « grands concours de peuple » qu'ils suscitaient – mélange de partisans et de curieux.

Tout au long de l'année 1852, la réappropriation par Louis Napoléon de la symbolique impériale au cours de différentes fêtes et cérémonies contribua à préparer les esprits. Dès le Te Deum célébré le 1er janvier pour le succès du plébiscite, son chiffre « LN » brodé d'or s'imposa à l'intérieur de Notre-Dame de Paris, tandis que le décor extérieur juxtaposait une bannière proclamant le nombre des voix et des effigies de Charlemagne, de Saint Louis, de Louis XIV et de Napoléon. Le 10 mai, sur le Champ-de-Mars, Louis Napoléon renouvela la « distribution des aigles » du 5 décembre 1804, remettant à quatre-vingt mille soldats des drapeaux tricolores sommés de l'aigle impériale (cat. 42). La tribune présidentielle était tendue de velours cramoisi, « écussonné du chiffre du Président et du monogramme de l'Empereur[3] ». Sur ses côtés figuraient le résultat du plébiscite et la devise Vox populi, vox dei, mais c'était l'emblème des armes du Premier Empire, l'aigle éployée au grand collier de la Légion d'honneur, qui dominait au fronton central. Le 15 août, le prince-président remit en vigueur la Saint-Napoléon[4]. Un feu d'artifice fit apparaître son oncle traversant le col du Saint-Bernard. Le 2 décembre, le rétablissement de la symbolique napoléonienne fut consommé. Ainsi, le décor de l'hôtel de ville de Paris pour la proclamation de l'Empire associait les armes impériales, peintes sur un grand transparent dominant la façade, au N dans une couronne triomphale sur les écussons et les tentures ornant les croisées et aux abeilles d'or dans la tente des officiels[5]. Complété par la couronne impériale, décliné sous forme de cartisanes[6]. Ce répertoire constitua désormais la base de tous les décors de cérémonie officielle.

Si le nouveau souverain ne put obtenir de se faire sacrer par le pape, deux grandes célébrations religieuses à Notre-Dame de Paris marquèrent le début du règne : le mariage religieux de l'empereur avec Eugénie de Montijo, le 30 janvier 1853 (cat. 43 à 45), et le baptême de leur fils, le prince impérial, le 16 juin 1856 (cat. 40 et 41). Leur déroulement fut réglé par la Maison de l'Empereur,

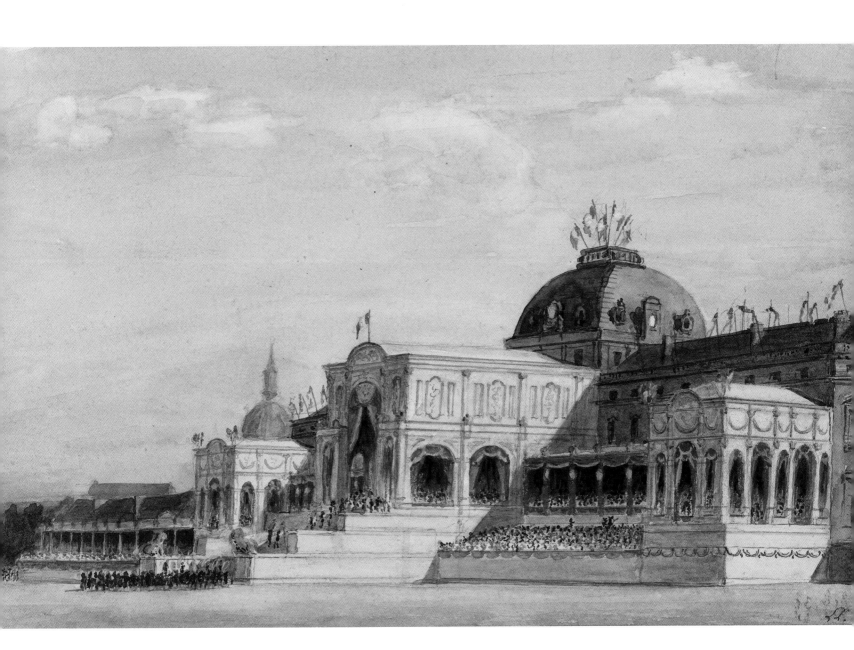

cat. 42 Léon Leymonnerye,
Distribution des aigles aux colonels de régiments par le prince-président le 10 mai 1852, 10 mai 1852
Paris, musée Carnavalet – Histoire de Paris

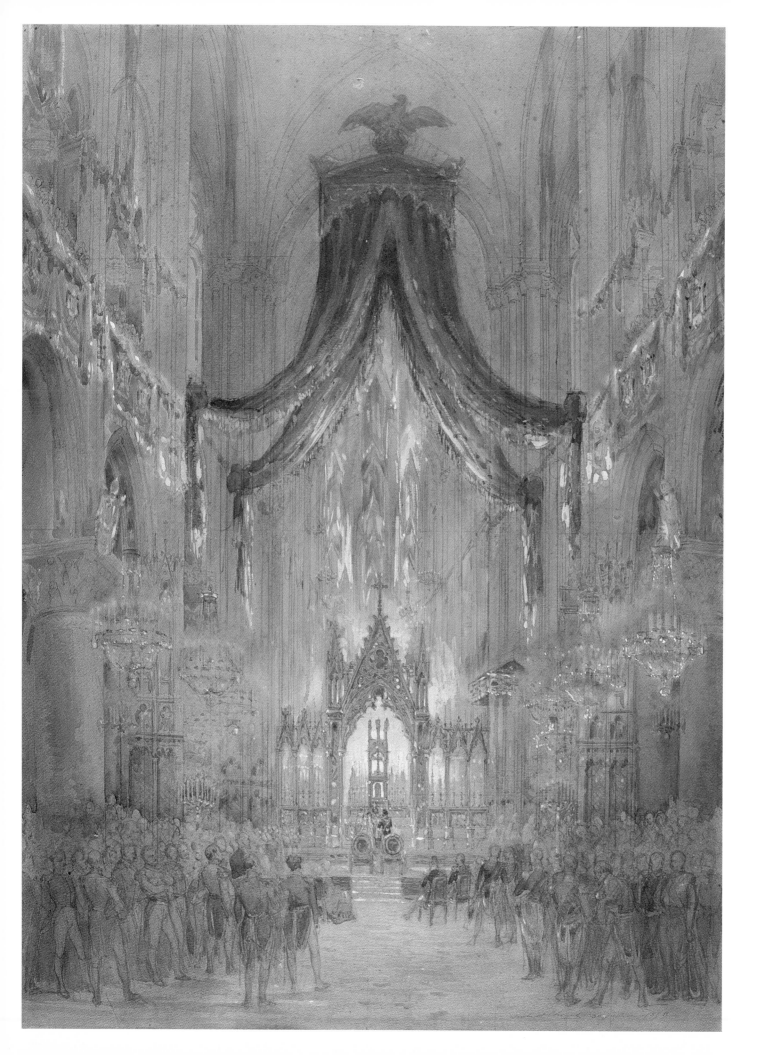

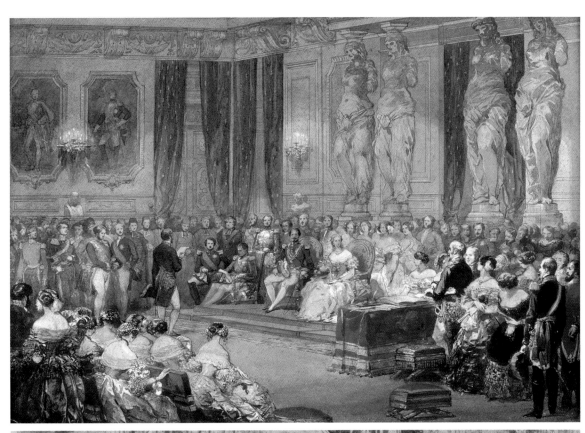

cat. 43 Hubert Clerget,
*Mariage de Napoléon III avec
l'impératrice Eugénie à Notre-Dame*,
s.d.
Compiègne, musée national
du Palais

cat. 44 Eugène Lami,
Mariage civil de Napoléon III avec l'impératrice Eugénie aux Tuileries,
vers 1853
Compiègne, musée national du Palais

cat. 45 Charles Marville,
Mariage de Napoléon III et d'Eugénie de Montijo à la cathédrale
Notre-Dame de Paris, 30 janvier 1853
Paris, musée Carnavalet – Histoire de Paris

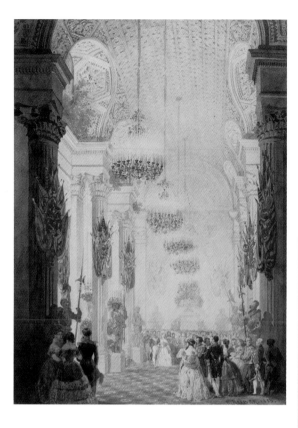
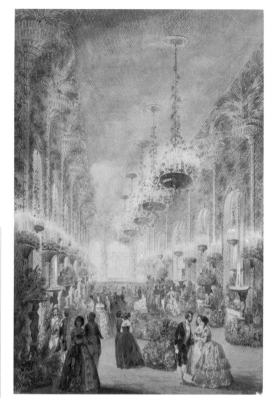

service immédiatement établi pour organiser la vie de cour et les cérémonies, et s'inspira des cérémoniaux du Premier Empire et de la Restauration. Quant à l'élaboration des décors[7], elle revint naturellement aux architectes de la cathédrale, Lassus et Viollet-le-Duc, qui durent s'accommoder en 1853 de délais très courts – neuf jours seulement. De tels préparatifs associaient généralement la mise en place d'ornements textiles et la réalisation d'éléments d'architecture faits de bois et de toile peinte (ici un dais, un autel et son *ciborium*, un jubé, des tribunes, un porche pour abriter l'arrivée du cortège officiel), l'ensemble étant magnifié par un éclairage à profusion (quinze mille bougies en 1853). Le magasin des fêtes du Garde-Meuble, héritier des Menus Plaisirs royaux, fournissait tentures, sièges et tapis. La maison Belloir, l'un des principaux tapissiers « entrepreneurs de fêtes », intervint également. Quant aux décorations architecturales, leur exécution était l'apanage de peintres-décorateurs dont certains venaient du monde du théâtre. Éphémères par nature, elles constituaient traditionnellement un espace d'expérimentation formelle pour les architectes. Tel fut le cas pour Lassus et Viollet-le-Duc, grands défenseurs du style néogothique. En 1856, ils arguèrent même de la nécessité de donner davantage d'éclat à la cathédrale pour tenter une reconstitution de sa polychromie originale,

faisant peindre les murs et les voûtes, et poser de faux vitraux dans les baies. Ces décors n'en étaient pas moins porteurs d'un message politique. Ainsi, en 1853 comme en 1856, les piles du porche furent ornées d'effigies de saints et rois de France, ainsi que de statues de Charlemagne et de Napoléon (cat. 39).

Si quelques milliers de *happy few* furent invités aux deux cérémonies, la foule prit aussi part aux réjouissances. Des Tuileries au parvis de Notre-Dame, elle se pressa derrière une double haie de soldats et de gardes nationaux pour admirer le cortège officiel, les berlines de gala et les uniformes rutilants de la garde impériale. Les mâts, les guirlandes, les banderoles, les coups de canon, la musique militaire et les acclamations contribuaient à ce spectacle. En 1856, la municipalité érigea un arc de triomphe pour recevoir le cortège à l'Hôtel de Ville, où le préfet de la Seine offrit un banquet. Pendant trois soirées, la façade de l'édifice, la place, la tour Saint-Jacques et la rue de Rivoli furent illuminées, et les curieux eurent une semaine pour visiter les décorations de Notre-Dame.

Capitale dépendant directement de l'administration impériale, Paris eut d'autres occasions exceptionnelles de pavoiser ses rues, qu'il s'agisse de fêter un souverain étranger ou le retour des troupes. Le 29 décembre 1855, ce fut l'armée d'Orient victorieuse en Crimée qui défila, puis celle de la

cat. 46 Émile Reiber,
Scène de bal à l'Assemblée nationale, 1853
Collection particulière

cat. 47 Émile Reiber,
Fête offerte à SS. MM. II. par le Corps législatif à l'Assemblée nationale le 28 mars 1853, 1853
Collection particulière

campagne d'Italie le 14 août 1859. En tête marchaient les blessés et les mutilés, vision qui émut les spectateurs venus nombreux – plus d'un million de personnes en 1859. Pour accueillir les soldats place de la Bastille, la municipalité dressa un monumental arc de triomphe qui s'inspira en 1859 de la façade du *Duomo* de Milan, ville libérée par les Français de l'occupation autrichienne (cat. 48 et 49). La tribune impériale se trouvait place Vendôme, au pied de la colonne de la Grande Armée.

Chaque année, la Saint-Napoléon comprenait des attractions, des manèges et des mâts de cocagne, mais aussi des décorations, des spectacles et des feux d'artifice chargés de symboles. Les hauts faits de l'armée furent à plusieurs reprises l'occasion de mises en scène exotiques. Ainsi la fête du 15 août 1853 eut-elle pour thème la prise de la ville algérienne de Laghouat (4 décembre 1852), qui fut reconstituée sur le Champ-de-Mars par des comédiens dans des décors de carton-pâte. La perspective des Tuileries à l'Arc de triomphe était bordée d'arcades mauresques et ponctuée par un aigle au rond-point des Champs-Élysées (cat. 54 et 55). Elle servit d'écrin au passage du couple impérial en calèche découverte, puis devint à la lueur des lampions une « ville étincelante de pierreries et de feux », un « rêve oriental[8] », tandis qu'un grand concert était donné devant les Tuileries illuminées.

Avec ses larges avenues, le visage du Paris moderne se prêtait à ces parures de fête[9]. L'inauguration des nouvelles percées voulues par l'empereur donna d'ailleurs lieu à une mise en scène célébrant la prospérité et le progrès. Celle du boulevard Sébastopol, le 5 avril 1858, fut très théâtrale : un *velum* tendu entre deux colonnes à la hauteur du boulevard Saint-Denis s'ouvrit pour livrer passage au cortège officiel jusqu'à la gare de l'Est. L'empereur admira aussi le nouvel égout et les machines ayant servi au chantier. Le 13 août 1861, ce fut au tour du quartier neuf de la Plaine-Monceau. Un portique clamant « Paris assaini, embelli, agrandi » fut notamment dressé sur le boulevard Malesherbes, tandis que les échafaudages de l'église Saint-Augustin, en cours de construction, disparaissaient sous les guirlandes (cat. 52 et 53). Pour l'inauguration du boulevard du Prince-Eugène[10], le 7 décembre 1862, Victor Baltard, architecte de la Ville, érigea un grand arc de triomphe à son débouché place du Trône[11], ainsi qu'un portique à colonnes et une fontaine. Censée préluder à un aménagement définitif, cette décoration fut vivement critiquée comme trop classique. Elle rompait assurément avec la fantaisie habituelle des architectures éphémères. Parmi toutes ces facettes de la « fête impériale », les fêtes de cour sont restées cependant les plus célèbres. Celles organisées pour la visite de souverains étrangers furent

cat. 48 Léon Leymonnerie,
Rentrée à Paris de l'armée d'Italie le 14 août 1859 : en tête du boulevart Beaumarchais *[sic]*, 14 août 1859
Paris, musée Carnavalet – Histoire de Paris

cat. 49 Léon Leymonnerie,
Rentrée à Paris de l'armée d'Italie le 14 août 1859 : hommage, des Cirques Napoléon et de l'Impératice, 14 août 1859
Paris, musée Carnavalet – Histoire de Paris

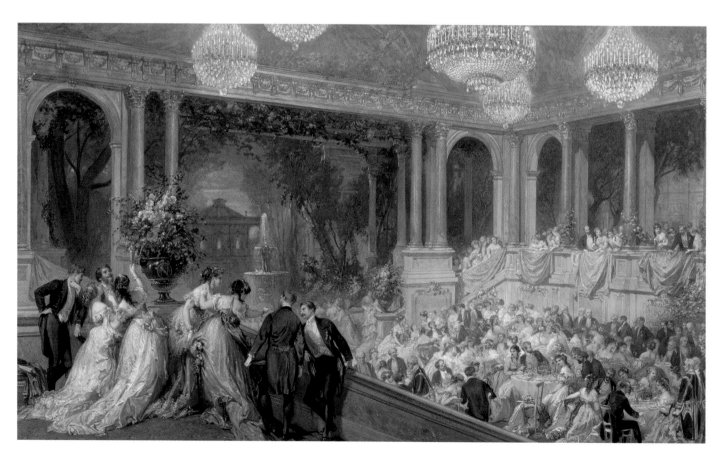

cat. 50 Henri Baron,
 Fête officielle au palais des Tuileries pendant l'Exposition universelle de 1867, 1868
 Compiègne, musée national du Palais

cat. 51 Pierre Tetar Van Elven,
 Fête de nuit aux Tuileries le 10 juin 1867, à l'occasion de la visite des souverains étrangers
 à l'Exposition universelle, vers 1867
 Paris, musée Carnavalet – Histoire de Paris

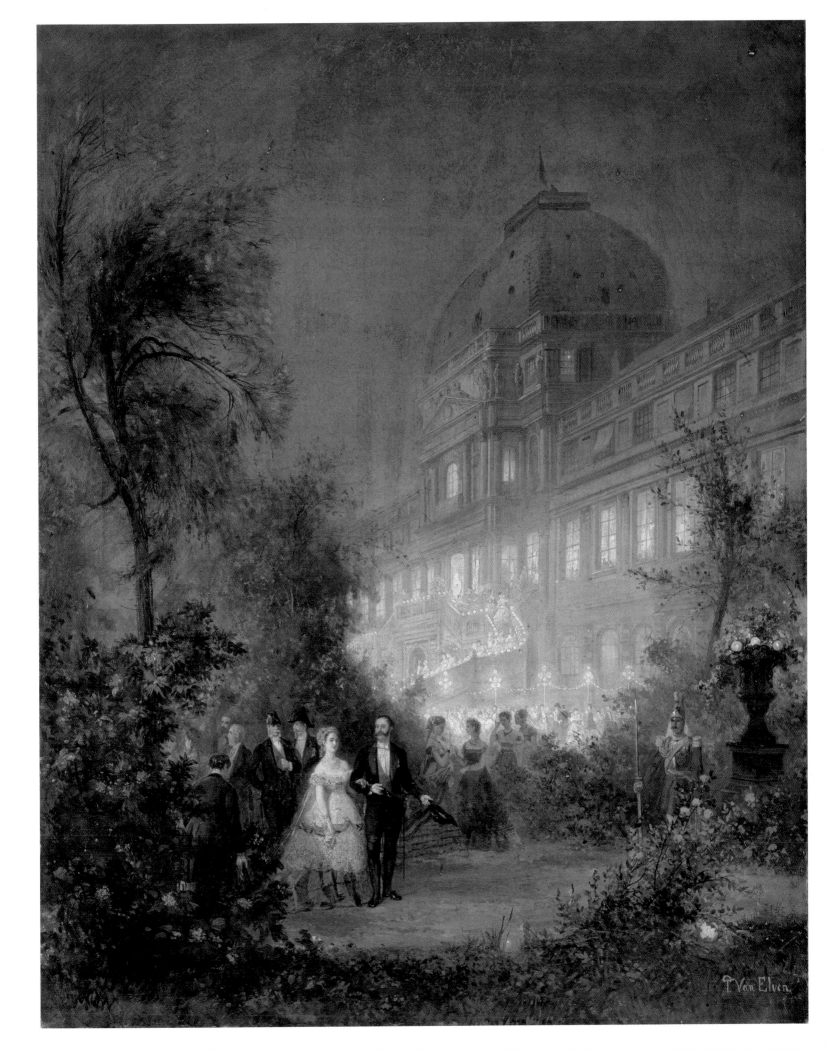

les plus officielles, sinon les plus fastueuses. Ainsi une
très belle soirée fut-elle donnée le 10 juin 1867 aux Tui-
leries pour le roi de Prusse et le tsar de Russie, avec illu-
minations dans le jardin réservé (cat. 51) et souper dans
la salle du théâtre (cat. 50). Le château de Versailles fut
le théâtre de deux fêtes de nuit, le 25 août 1855 en l'hon-
neur de la reine Victoria, puis le 20 août 1864 en présence
du roi d'Espagne[12]. Elles s'ouvrirent par un feu d'artifice
accompagné d'illuminations et de jeux d'eau dans les jar-
dins (cat. 28), féerie à laquelle l'empereur laissa assister
la foule, comme sous l'Ancien Régime. En 1855, les déco-
rations s'inspirèrent des fêtes données pour le mariage
de Louise-Élisabeth de France, fille aînée de Louis XV,
et ce spectacle fut suivi d'un grand bal dans la galerie des
Glaces et d'un souper dans la salle de l'Opéra royal. En
faisant revivre les fastes de Versailles, transformé en
musée sous la monarchie de Juillet, le couple impérial
et ses hôtes ranimaient les « nobles plaisirs et les pompes
depuis longtemps éteintes du grand roi[13] ». C'est sans
doute à la lumière de ce fantasme louis-quatorzien tout
autant qu'à l'aune du modèle napoléonien qu'il faut lire
l'ambition de grandeur des plus belles fêtes et cérémonies
du Second Empire.

1— Hervé Robert, « Les funérailles du duc d'Orléans : une "fête royale" sous la
monarchie de Juillet », *Revue historique*, t. 297, n° 602, fasc. 2, avril-juin 1997,
p. 457-487.

2— Cette brève évocation des fêtes et des cérémonies du Second Empire doit
beaucoup à l'étude approfondie que leur a consacrée Matthew Truesdell
(*Spectacular Politics : Louis-Napoleon Bonaparte and the Fête Impériale, 1849-
1870*, New York, Oxford University Press, 1997).

3— *L'Illustration*, supplément au numéro du 15 mai 1852.

4— Fête nationale établie en 1806 par Napoléon Ier le jour de son anniversaire.

5— *L'Illustration*, 11 décembre 1852.

6— Une « cartisane » est un « petit morceau de parchemin entortillé de fil de soie,
d'or et d'argent, formant relief dans certaines broderies » (*Grand Dictionnaire
universel du XIXe siècle*, édition 1866-1877) et, par extension, un élément de
décoration réalisé en broderie selon cette technique.

7— Voir Jean-Michel Leniaud, « Archéologie pratique et décors de cérémonies
religieuses : le mariage de Napoléon III à Notre-Dame », dans *100e Congrès
national des sociétés savantes, archéologie*, Paris, BnF, 1975, p. 309-321 ; Laure
Chabanne, « La décoration de Notre-Dame de Paris pour le baptême du Prince
impérial », dans *Viollet-le-Duc, les visions d'un architecte*, cat. exp., Paris, Cité
de l'architecture et du patrimoine, Paris, Norma, 2014, p. 112-119.

8— *L'Illustration*, 20 août 1853, d'après *Le Moniteur universel*.

9— Voir *Paris des illusions, un siècle de décors éphémères (1820-1890)*, cat. exp.,
Paris, Bibliothèque historique de la Ville de Paris, Paris, Mairie de Paris, 1984.

10— Actuel boulevard Voltaire.

11— Aujourd'hui place de la Nation.

12— Christophe Pincemaille, « Essai sur les fêtes officielles à Versailles sous le
Second Empire », *Versalia*, n° 3, 2000, p. 118-127.

13— *Le Moniteur universel*, 29 août 1855, cité par Christophe Pincemaille, art.
cité, p. 121.

cat. 52 Léon Leymonnerie,
*Inauguration du boulevard Malesherbes le 13 août 1861 : emplacement
de l'église Saint-Augustin*, 13 août 1861
Paris, musée Carnavalet – Histoire de Paris

cat. 53 Léon Leymonnerie,
*Inauguration du boulevard Malesherbes le 13 août 1861 : au parc
Monceaux [sic]*, 13 août 1861
Paris, musée Carnavalet – Histoire de Paris

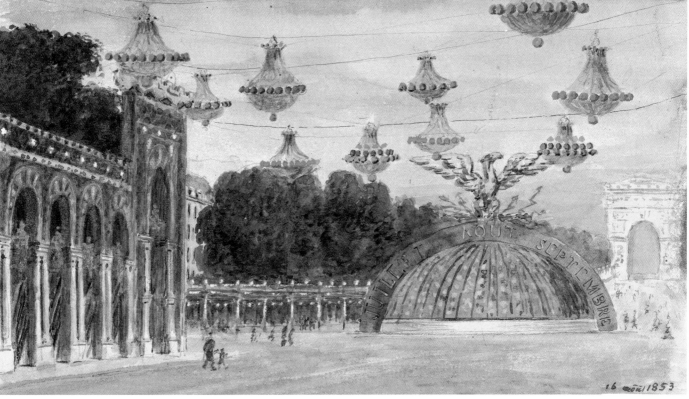

cat. 54 Léon Leymonnerie,
Fête du 16 août 1853 [sic]. *Entrée des Tuilleries* [sic] *par la place de la Concorde*,
16 août 1853
Paris, musée Carnavalet – Histoire de Paris

cat. 55 Léon Leymonnerie,
Fête du 15 août 1853 : décoration du rond-point des Champs-Élysées, 16 août 1853
Paris, musée Carnavalet – Histoire de Paris

PARÉS, MASQUÉS, COSTUMÉS

GILLES GRANDJEAN

À la cour des Tuileries, huit bals se succédaient de janvier à mai, quatre grands et quatre petits. « La différence entre les petits bals et les grands bals consiste en ce qu'aux premiers, les hommes ont la permission d'aller en frac, mais en culotte noire, tandis qu'aux grands les hommes n'y peuvent aller qu'en habit habillé, ou en uniforme ; ensuite en ce que les invitations aux petits bals sont beaucoup plus restreintes, et n'ont lieu que sur les indications données par l'Impératrice elle-même[1]. »

Les grands bals étaient considérés comme les plus officiels. L'accès se faisait par le Grand Escalier du Pavillon central. Les invités au nombre de trois ou quatre mille se réunissaient dans la galerie de la Paix pour attendre les souverains après les présentations protocolaires. Ils se rendaient ensuite dans le vaste salon des Maréchaux où ils s'installaient sur une estrade. Le bal commençait par un quadrille d'honneur dansé par l'empereur, l'impératrice et les invités les plus importants. Les danses commençaient ensuite au son d'un orchestre invisible installé dans une tribune, à l'étage. À 23 heures, un buffet était ouvert dans la galerie de Diane. L'empereur et l'impératrice se retiraient vers minuit et demi, le bal se poursuivait toute la nuit[2]. Les mémorialistes soulignent la splendeur de ces bals, la magnificence des toilettes et la somptuosité des décorations, mais l'assistance était si nombreuse qu'il était difficile de danser, en tout cas pendant la première partie de la soirée. On n'y venait pas pour se divertir ! Il en allait autrement dans les bals costumés et masqués.

Au milieu du XIXᵉ siècle, un peu partout en France, mais spécialement à Paris, le carnaval[3] était toujours l'occasion de festivités exubérantes parfois jusqu'à l'excès. La société se mêlait à l'occasion de défilés et de bals. Le carnaval prenait fin par la pittoresque descente de la Courtille. Pendant cette période, on autorisait le port du masque qui permettait de braver les interdits de tous ordres. Les célèbres tableaux de Giraud[4] et de Manet[5] montrent la foule bigarrée au bal de l'Opéra de la rue Le Peletier, le plus réputé. Les costumes de Pierrot, d'Arlequin, quelquefois des costumes historiques, souvent aussi de métiers se mêlaient aux dominos[6] qui n'étaient pas déguisés mais dissimulés par leur manteau à capuchon, le visage caché par un loup.

La cour ne pouvait rester continuellement prisonnière des règles formelles de son étiquette. Elle aurait risqué de perdre de son attrait, et aussi de ternir l'image rayonnante que se construisait par ailleurs le régime. Encouragée par l'impératrice qui possédait un sens inné des relations publiques, au sens où nous l'entendons, la cour organisa elle aussi des bals travestis. Ils avaient lieu pendant le temps du carnaval et reprenaient après Pâques, aux Tuileries (cat. 59), dans les ministères ou les ambassades, chez les grands dignitaires (cat. 6, 46 et 47). Au faste des bals officiels, ils ajoutaient l'ambition spectaculaire des entrées et des intermèdes dansés. Leur accès était limité en nombre, de l'ordre du millier d'invités choisis, en principe, parmi les personnes présentées[7]. En 1859, Mme Baroche relève l'influence de la souveraine : « L'heure des bals travestis est arrivée [en mars]. Quatre dans une semaine, cela ne s'était jamais vu ! Tout s'explique : l'Impératrice les aime[8]. » Le masque permettait une liberté de ton et d'attitude, calquée sur les bals publics, impensable le reste du temps. Le tutoiement était de mise entre masques, fusse envers les souverains censés ne pas être reconnus.

Une des fêtes les plus fastueuses fut celle du 24 avril 1860, donnée en l'honneur de la sœur de l'impératrice, la duchesse d'Albe, dans l'hôtel des Champs-Élysées où résidait occasionnellement la famille de la souveraine. Le bâtiment étant insuffisant, il fut considérablement augmenté par des adjonctions éphémères, à l'avant et à l'arrière. L'architecte dessinateur du mobilier de la Couronne, Ruprich-Robert, en fut chargé[9]. Le décor de

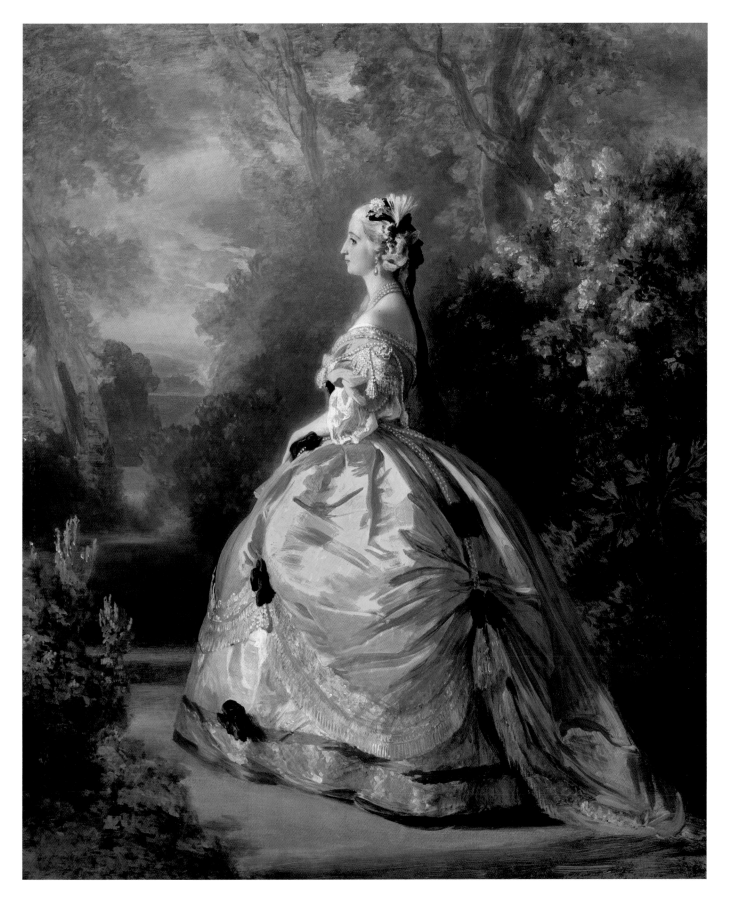

cat. 56 Franz Xaver Winterhalter,
 L'Impératrice Eugénie (Eugénie de Montijo, 1826-1920, condesa de Teba): en costume du XVIIIᵉ siècle, 1854
 New York, The Metropolitan Museum of Art

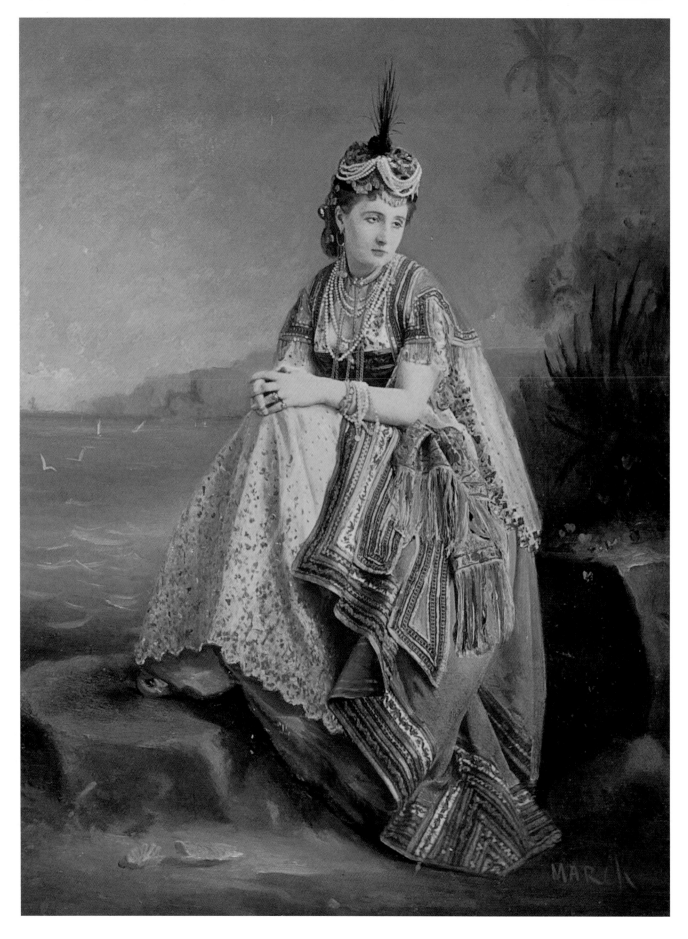

cat. 57 Pierre Louis Pierson et Marck,
 L'impératrice en odalisque, avant 1865
 New York, The Metropolitan Museum of Art

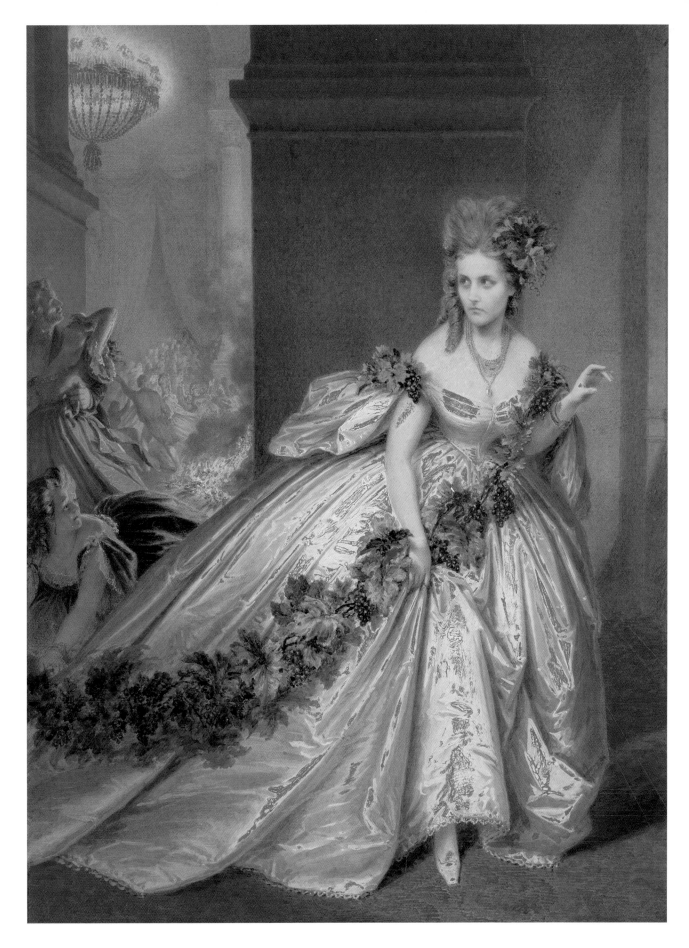

cat. 58 Pierre Louis Pierson,
La Frayeur, 1861-1864
New York, The Metropolitan Museum of Art

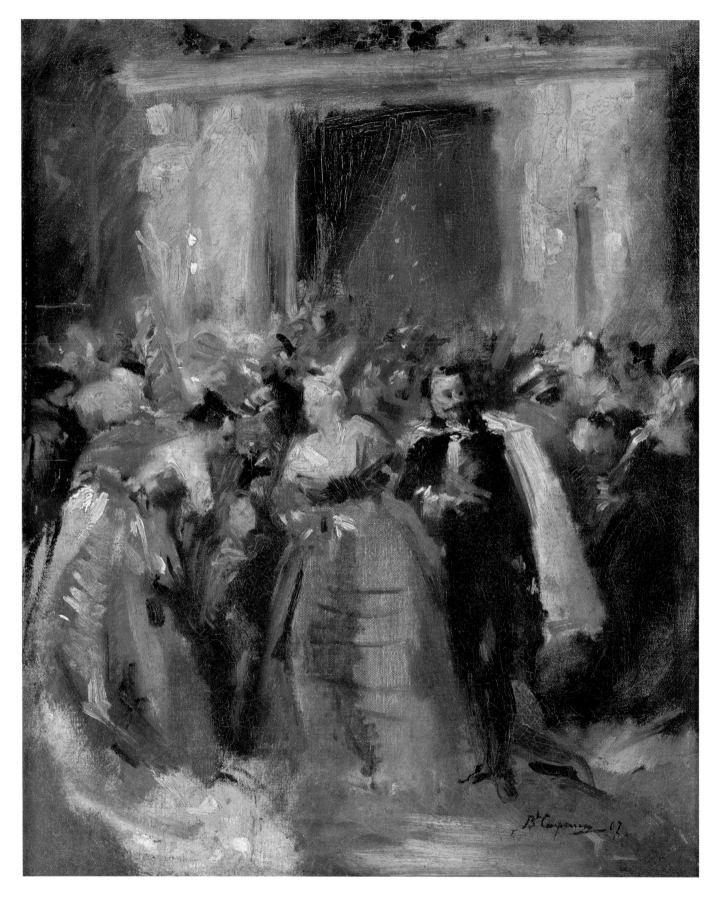

cat. 59 Jean-Baptiste Carpeaux
Bal costumé au palais des Tuileries (l'empereur Napoléon III et l'impératrice), 1867
Paris, musée d'Orsay

perspectives, de draperies et de feuillages fut exécuté en un temps record par les peintres-décorateurs Nolau et Rubé[10]. Côté avenue, une avancée, deux vestibules et un vestiaire furent ajoutés ainsi qu'une vaste salle de bal dans le style Louis XV, et une tribune pour l'orchestre de Strauss. Du côté du jardin, une immense salle à colonnade avec pourtour en galerie, inspirée du tableau des *Noces de Cana* de Véronèse, s'ouvrait sur un jardin en trompe l'œil. Six lustres avaient été apportés des Tuileries ainsi que le grand lustre du théâtre du château de Fontainebleau. Douze grands marbres avaient été prêtés par le Louvre. Une douzaine de calorifères réchauffaient les salles extérieures. Une unité de production électrique permettait d'alimenter l'éclairage d'une illumination théâtrale. Ce décor fut réutilisé pour le souper du bal offert au tsar par Alexandre II de Russie et au roi Guillaume Ier de Prusse, le 10 juin 1867, dans la salle du théâtre des Tuileries (cat. 50). Les invités, de l'ordre de six ou sept cents, arrivèrent à partir de 22 heures[11]. Le bal commença par le quadrille des *Contes* de Perrault[12]. À 22 heures, la princesse de Metternich conduisit l'entrée des *Éléments*, suivie d'un « ballet redowa[13] », danse lente à trois temps, dirigé par Mérante de l'Opéra. À 2 heures, « la Marche du Prophète annonça le moment du souper. Les portes s'ouvrent et la salle du festin apparaît dans toute sa splendeur[14] ». Vingt tables de vingt couverts accueillaient les privilégiés. Le chroniqueur du *Monde illustré* ironise sur la délicate mission des huissiers chargés de « l'office de dragon à la porte de ce jardin des Hespérides ». Le comte Tascher, premier chambellan de la Maison de l'Impératrice, et son épouse recevaient tandis que les souverains assistaient *incognito*, en domino et masqués, sans tromper personne. L'impératrice devait paraître en Diane mais la nouvelle de l'altération de la santé de sa sœur, qui n'avait pu faire le déplacement de Madrid, l'en découragea[15]. Le cotillon fut dansé à 5 heures pour clore la fête au petit jour.

Au bal des Tuileries de février 1863, les souverains et leurs proches avaient adopté des costumes historiques de la Renaissance, à l'exception de l'empereur, en domino, et du prince impérial, en costume de velours noir avec un court manteau vénitien. La princesse Mathilde portait un costume copié du *Portrait d'Anne de Clèves* par Holbein. L'impératrice était habillée en femme de doge de Venise du XVIe siècle. Une note manuscrite de Mme Carette donne la description précise de ce costume : « L'Impératrice l'avait fait faire [une résille de pierreries] pour orner un costume de dogaresse [...]. Le costume se composait d'une longue jupe de velours noir relevé de côté par un écusson avec armes de Venise, sur une autre jupe de satin cramoisi brodé d'or. Le corsage en drap d'or, échancré sur

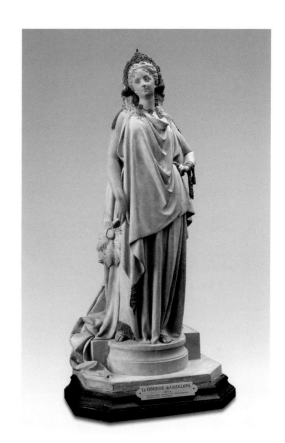

cat. 60 Albert Ernest Carrier-Belleuse,
La Comtesse de Castiglione en costume de reine d'Étrurie, 1864
Collection Lucile Audouy

cat. 61 Théodore Gudin,
La Princesse de Metternich en diable noir (bal du ministère de la Marine), vers 1864
Paris, Bibliothèque historique de la Ville de Paris

cat. 62 Théodore Gudin,
Le Marquis de Galliffet en coq (bal de l'hôtel d'Albe), vers 1864
Paris, Bibliothèque historique de la Ville de Paris

la poitrine, très long de taille, en drap d'or, et le devant de ce corsage couvert de la résille en pierres imitées comme les bijoux de théâtre. Un bijoutier proposa d'utiliser diverses gemmes sans emploi faisant partie des diamants de la couronne, en les mêlant afin de donner plus d'éclat au bijou. La coiffure de l'Impératrice était le petit bonnet rouge des doges d'où s'échappait un voile de tulle blanc rejeté en arrière, brodé d'une légère broderie d'or. Un collier de perles du plus grand [éclat ?] complétait cette splendide parure[16]. » Une photographie attribuée à Pierson et surpeinte par Marck représente l'impératrice dans ce costume, accoudée à un balcon vénitien, contemplant le couchant sur la lagune. Mrs. Moulton, dont c'était le premier bal de ce genre, fut éblouie : « L'Impératrice portait tous les bijoux de la Couronne et beaucoup d'autres. Elle était littéralement cuirassée de diamants et brillait comme une déesse du soleil[17]. » Elle-même était en danseuse espagnole et avait fait faire son costume par Worth, comme bon nombre d'invitées[18]. Le chroniqueur mondain Jules Lecomte estimait que ces toilettes pouvaient coûter de cinq à six mille francs[19]. De fait, les fêtes généraient une économie importante et soutenaient à Paris une multiplicité de métiers dont la réputation était diffusée par les nombreux invités.

Des bals costumés étaient également organisés pour les enfants (cat. 63 et 64). Ainsi, le 3 avril 1861, le général Fleury, grand écuyer de l'empereur, offrit un de ces bals au prince impérial qui portait pour l'occasion un costume de Pierrot en satin blanc. « Au milieu de tout ce petit monde d'Écossaises, d'Albanais, de débardeurs, d'étoiles, de pêcheurs napolitains, de postillons de Longjumeau, au milieu de cette mascarade lilliputienne, [...] un œuf haut et pansu fit son entrée. Des cris frénétiques l'ont accueilli lorsque, ouvrant ses larges flancs, cette nouvelle corne d'abondance a laissé échapper les myriades de joujoux qu'elle recelait[20]. » Un autre bal lui fut organisé par le général le 23 avril 1867. Victime d'un accident qui l'avait sérieusement blessé à la hanche, le prince ne put s'y rendre. Le bal eut quand même lieu, tout ayant été préparé à grands frais. L'album-souvenir qui fut constitué avec les photographies des participants pour être offert au prince nous permet de connaître la diversité des costumes, réductions de ceux portés par les adultes.

L'impératrice aimait à se travestir lors des bals costumés mais aussi par jeu et pour poser devant l'objectif, dans des attitudes étudiées (cat. 56 et 57). Sans atteindre la passion paroxystique et géniale de la comtesse de Castiglione, le goût de l'« autoreprésentation » leur était commun (cat. 58, 60 et 93). La souveraine ne s'autorisait pas les mêmes outrances, mais surprend en odalisque

de harem sommeillant sur un sofa. Elle se composait des expressions qui étaient certainement inspirées des tableaux vivants que l'on jouait à la cour, notamment à Compiègne pendant les séries. Son goût se partageait entre les toilettes orientales et les costumes historiques du XVIIIe siècle. Alison McQueen a publié une double page de la revue *Femina* où sont reproduites une douzaine de photographies de ce genre, malheureusement non localisées pour la plupart[21]. On y voit notamment l'impératrice costumée en reine Marie-Antoinette, d'après le portrait de Mme Vigée Le Brun, lors d'un bal aux Tuileries en février 1866. Cela déconcerta, aux dires de Mérimée : « Il me revient que le costume de Marie-Antoinette dans un bal masqué n'a pas produit un bon effet[22]. » Mme Baroche est plus explicite : « Un masque lui a tenu ce propos […] ; "Votre costume est des plus vrais, aussi gare la tête[23]." » C'était peut-être la dernière fois qu'elle paraissait costumée ; l'apostrophe prenait une connotation prémonitoire qui sonnait la fin de la fête.

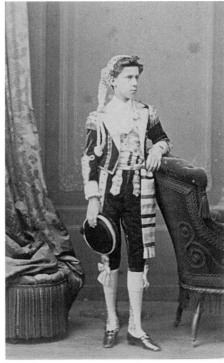

Nous remercions Vincent Cochet pour son information sur le lustre du théâtre de Fontainebleau.

1 — *Le Moniteur de la mode*, février 1863, p. 228.

2 — Mme Carette, *Souvenirs intimes de la Cour des Tuileries*, Paris, P. Ollendorf, 1889, p. 222-226.

3 — Le carnaval débutait le 6 janvier et s'achevait le Mardi gras, veille du début du Carême.

4 — Eugène Giraud, *Le Bal de l'Opéra*, Paris, musée Carnavalet.

5 — Édouard Manet, *Bal masqué à l'Opéra*, Washington, National Gallery of Art.

6 — Amples manteaux à capuchon revêtus par les deux sexes.

7 — Mme Carette, *Souvenirs intimes de la Cour des Tuileries*, *op. cit.*, p. 232.

8 — Mme Jules Baroche, *Second Empire, notes et souvenirs*, Paris, G. Crès, 1921, p. 117.

9 — Un plan et l'élévation de la salle de Festin sont conservés à Compiègne, inv. C.55.222 et C.55.222/1.

10 — Jules Lecomte, *Le Monde illustré*, 8 avril 1860, p. 278.

11 — *Ibid.*

12 — *L'Abeille impériale*, 1er mai 1860, p. 7.

13 — *Ibid.*

14 — *L'Illustration*, 5 mai 1860, p. 290.

15 — Papier Carette, palais de Compiègne, inv. C.54.067.

16 — *Ibid.*, inv. C.54.050.

17 — Lilie de Hegermann-Lindencrone [Mrs. Moulton], *In the Courts of Memory*, Londres, Harper, 1912, p. 3.

18 — Un album factice, dit album Gudin, regroupant vingt-cinq aquarelles et quatre photographies provenant de la maison Worth, montre un certain nombre de costumes probablement créés par cette maison (Bibliothèque historique de la Ville de Paris).

19 — *Le Monde illustré*, 21 février 1863, p. 115.

20 — A. Arnaud, *Le Monde illustré*, 20 avril 1861, p. 2.

21 — *Femina* du 15 février 1911, dans Alison McQueen, *Empress Eugénie and the Arts*, Burlington, Ashgate Publishing, 2011, p. 1.

22 — Lettre de Prosper Mérimée à la comtesse de Montijo publiée par les soins du duc d'Albe, Paris, Édition privée, 1930, t. II, 1854-1870, p. 289

23 — Mme Jules Baroche, *Second Empire, notes et souvenirs*, *op. cit.*, p. 3.

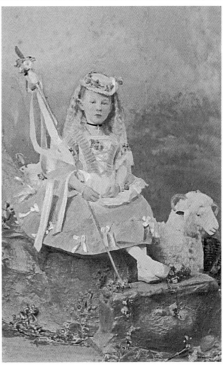

cat. 63-64 Anonyme,
Album photographique : souvenir du 23 avril 1867 (Godefroi de la Tour d'Auvergne et Effie Kleczkowska), 1867
Compiègne, musée national du Palais

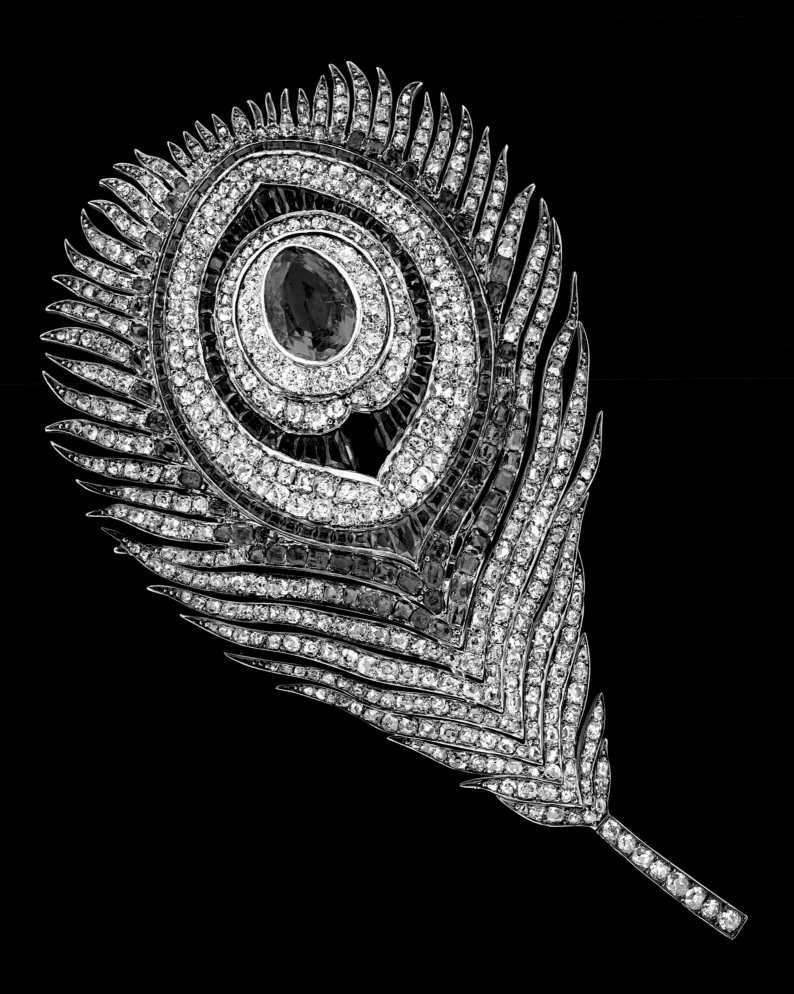

UNE SOCIÉTÉ EN REPRÉSENTATION

Intentions et ambitions du portrait peint

— PAUL PERRIN

sous le Second Empire

Sous le Second Empire, comme auparavant, la critique ne cesse de se plaindre du nombre supposé exponentiel de portraits présentés au Salon[1], alors que la peinture d'histoire se meurt : « Le flot des portraits monte chaque année et menace d'envahir le Salon tout entier. L'explication est simple : il n'y a plus guère que les personnes voulant avoir leur portrait qui achètent encore de la peinture[2] », écrit le jeune Zola en 1868, fustigeant une société de bourgeois philistins et narcissiques. Produits en masse par des artistes en quête de débouchés commerciaux, beaucoup de portraits reproduisent les succès passés d'Ingres ou de Winterhalter : « La vérité est qu'aucun de ces portraits n'existe comme œuvre d'art[3] », assène Théophile Thoré en 1861. Comme la société française du Second Empire, écartelée entre les cadres anciens et les pratiques nouvelles, le portrait peint fait sa mue. La crise est violente, exacerbée par le développement de l'image photographique qui remplit désormais à peu de frais l'exigence jusqu'ici primordiale demandée au portrait : la ressemblance. Débarrassée de cette injonction contraignante, une nouvelle génération d'artistes réalistes investit dès lors d'une ambition inédite ce genre pourtant réputé hermétique aux innovations. Courbet, Manet, Tissot, Degas ou Cézanne préparent ainsi le bel épanouissement du portrait de la fin du siècle, âge particulièrement faste en ce domaine. En 1868, alors que le portrait est à nouveau au cœur du débat esthétique, le critique d'avant-garde Zacharie Astruc peut écrire : « Vous pouvez être un grand génie, vous n'êtes pas un grand peintre [...] s'il demeure établi que votre œuvre ne renferme pas un seul beau portrait. C'est la pierre de touche des créations parfaites et surtout raisonnées[4]. »

INGRES CONTRE WINTERHALTER

Page précédente
cat. 65 Mellerio,
 Grande broche plume de paon, 1867
 Collection particulière

Dans les derniers portraits d'Ingres, peu nombreux après 1850, mais considérés comme l'apothéose d'une carrière de portraitiste commencée au tout début du siècle, se manifeste tout son génie, qui consiste à satisfaire aussi bien les exigences mimétiques du genre qu'une recherche très poussée du style. Parmi eux, le portrait assis de *Madame Moitessier* (cat. 67) est sans doute le plus ambitieux. Commandé en 1844, esquissé en 1847, il n'est achevé par Ingres qu'en janvier 1857[5]. Née Marie-Clotilde-Inès de Foucauld, la jeune femme, épouse d'un riche marchand ayant fait sa fortune dans l'importation de cigares cubains[6], pose dans le grand salon de leur hôtel particulier de la rue d'Anjou. Plus qu'aucun autre portrait de l'artiste, celui-ci étonne par le contraste entre l'idéalisation du visage et du corps du modèle et le rendu illusionniste de la robe et des accessoires. Ingres modifie le vêtement vers 1855-1856 pour mieux suivre la mode du temps, celle des crinolines et des soies fleuries dans le goût Louis XVI, portées par l'impératrice Eugénie et sa cour[7]. À ce morceau, presque de trompe-l'œil, Ingres associe le luxe des bijoux néo-Renaissance, les motifs colorés du vase Imari et de l'éventail en soie posés sur la console rocaille en bois doré. Un grand miroir vient dédoubler le visage de madame Moitessier selon un procédé dont est désormais familier Ingres. À l'extrême contemporanéité du décorum, caractéristique des goûts de la grande bourgeoisie du Second Empire, Ingres oppose l'étrangeté d'une pose à l'antique inspirée par une peinture d'Herculanum. Théophile Gautier ne s'y trompe pas lorsqu'il commente ce tableau en 1857 : « Rien de plus noble que ce bras qui s'accoude avec une majestueuse nonchalance, que cette main appuyée à la joue, et surtout que ce doigt rebroussé sur la tempe, avec un maniérisme grandiose et junonien, – justifié d'ailleurs par une fresque de Pompéi[8]. » Joconde du XIXe siècle, le visage de madame Moitessier est un masque où ne se lisent ni l'âge du modèle – dix ans séparent les premières études du portrait achevé – ni sentiments. Comme *Monsieur Bertin*, succès du Salon de 1833, incarnait

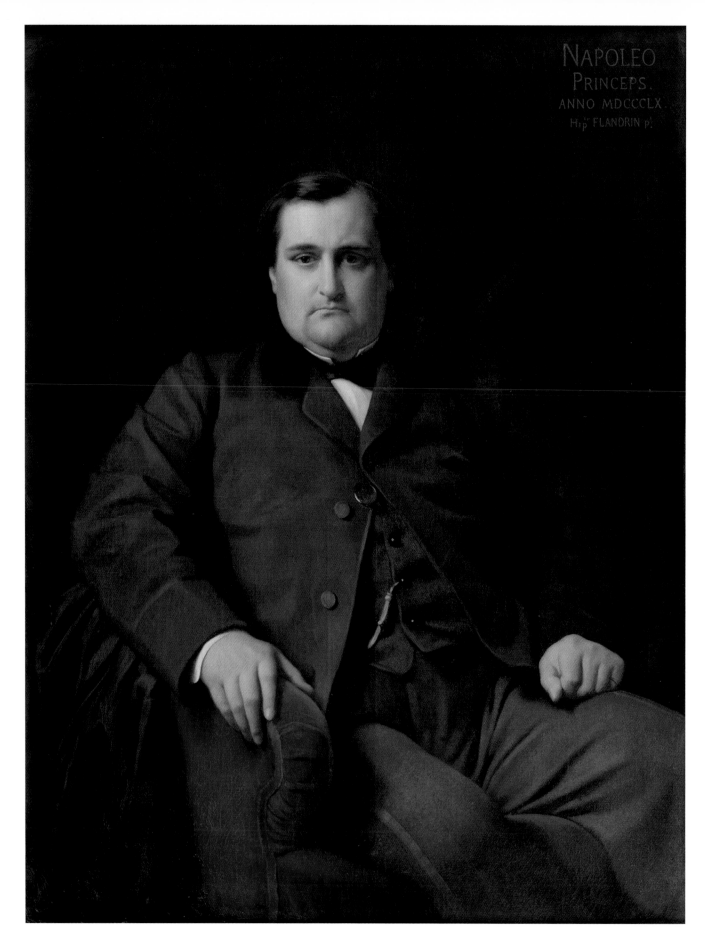

cat. 66 Hippolyte Flandrin,
Napoléon Joseph Charles Bonaparte, prince Napoléon, 1860
Paris, musée d'Orsay

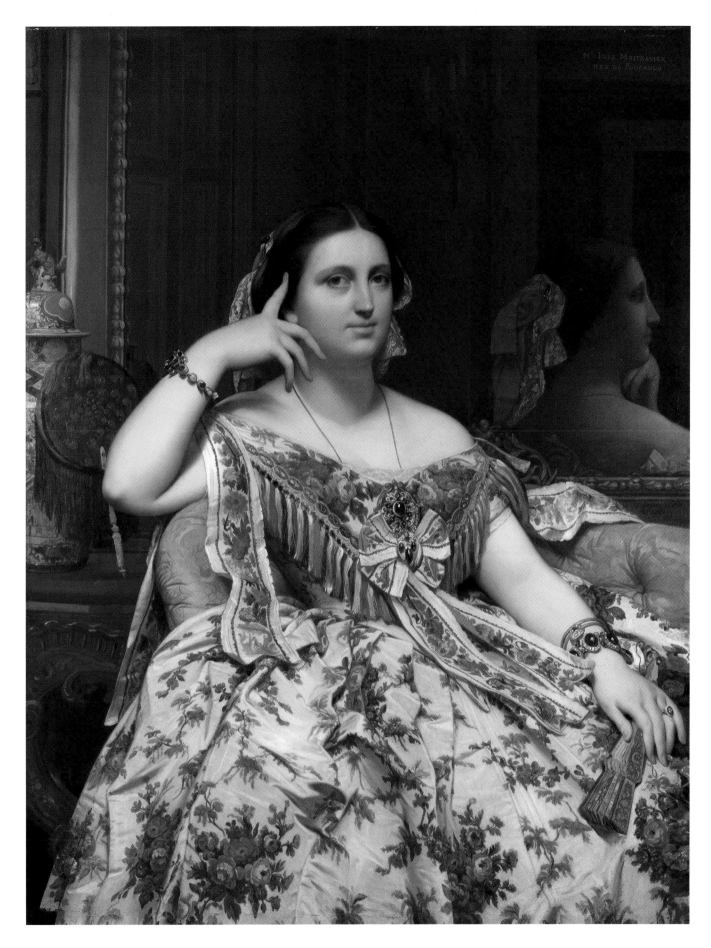

cat. 67 Jean Auguste Dominique Ingres,
Madame Moitessier, 1856
Londres, The National Gallery

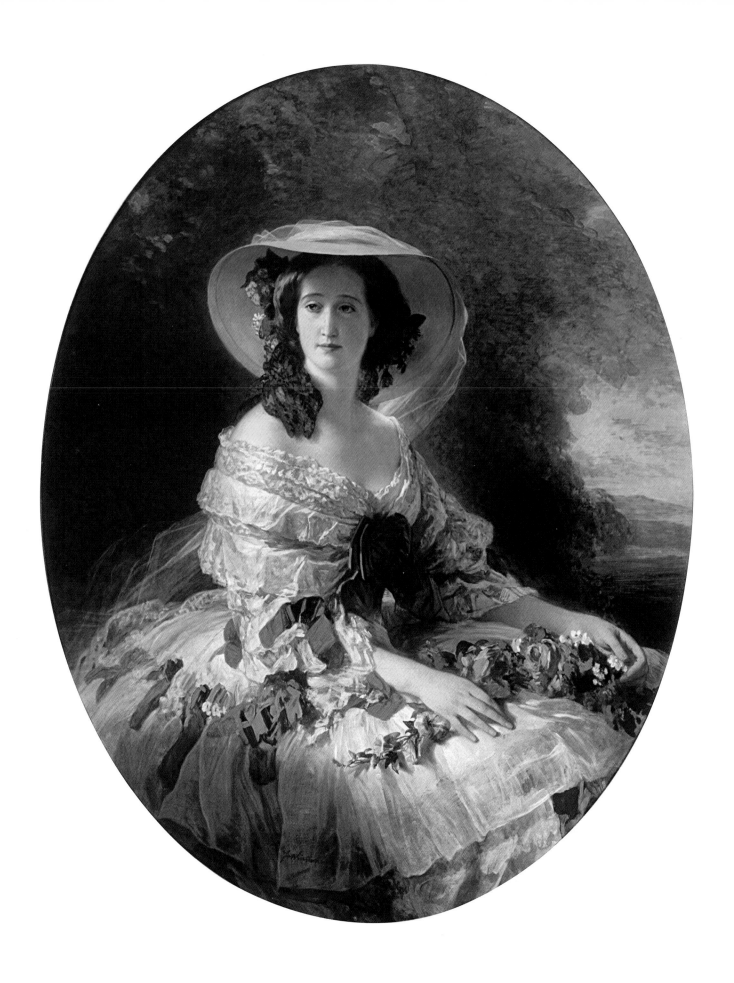

l'« entrepreneur » arrivé de la monarchie de Juillet, *Madame Moitessier*, devenu un type, incarne la riche bourgeoise du Second Empire.

À la différence d'Ingres, peintre d'histoire avant tout, Franz Xaver Winterhalter a depuis longtemps abandonné ses prétentions dans ce domaine pour se consacrer quasi exclusivement à de lucratives commandes de portraits. Son art, un savant mélange d'idéal néoclassique, de réalisme Biedermeier et de chic anglais, séduit toutes les têtes couronnées d'Europe, satisfaites de voir leur silhouette étirée et embellie avec tant de naturel[9]. Peintre de la cour de Louis-Philippe et de la reine Victoria, il devient dès 1853 celui du couple impérial, dont il peint les premiers portraits officiels (cat. 35 et 70). Dans ces portraits d'apparat, expression d'une dignité plus que d'un individu, Winterhalter reprend une formule mise au point par Rigaud puis remise au goût du jour par David et Gérard sous l'Empire et la Restauration. Largement diffusées dans toute la France par des copies, ces effigies théâtrales n'ont d'autre but que de légitimer la présence sur le trône impérial d'un homme et d'une femme qui n'étaient pas destinés à occuper cette place. Avec l'immense portrait de groupe *L'Impératrice Eugénie et ses dames d'honneur* (palais de Compiègne) présenté à l'Exposition universelle de 1855, Winterhalter tente de renouveler le genre du portrait de cour, mais la critique pointe les artifices de la mise en scène et la « flaccidité de la décoration théâtrale[10] ». On critique aussi la manière trop lâche, une « parodie de Watteau, mais une parodie dont les proportions ne permettent pas l'indulgence[11] ». En 1857, Winterhalter déploie le même brio dans un portrait individuel de l'impératrice (cat. 68), dérivé d'une première idée pour la grande composition de 1855 et peint pour le comte Baciocchi, grand chambellan de l'empereur. Alors qu'Ingres achève son portrait de madame Moitessier, Winterhalter s'éloigne définitivement du modèle néoclassique pour se tourner vers Watteau, Gainsborough et les portraits de Marie-Antoinette en gaulle d'Élisabeth Vigée-Lebrun. Au diapason du goût de l'impératrice pour le XVIIIᵉ siècle, la technique de Winterhalter évolue et fait la part belle à des effets lumineux plus romantiques et plus flatteurs encore[12]. Comme Eugénie devait être, d'après les mots de Napoléon III aux Chambres, l'« ornement du trône[13] », les portraits de Winterhalter séduisent et fascinent le plus grand nombre par leur grâce facile et leur onirisme.

Contre l'influence jugée parfois pernicieuse des portraits *fashionable* de Winterhalter ou d'Édouard Dubufe, autre portraitiste de renom sous l'Empire, les élèves d'Ingres perpétuent avec vigueur les principes du maître et incarnent une tradition bien française fondée sur le dessin, rempart contre les égarements colorés des suiveurs de Reynold ou Thomas Lawrence[14]. En 1861, Hippolyte Flandrin expose avec succès le portrait du prince Napoléon (cat. 66), fils du roi Jérôme et turbulent cousin de l'empereur, connu pour ses opinions républicaines et anticléricales. À l'évidence, Flandrin tente de faire de « Plon-Plon » un nouveau Bertin. Comme lui, le modèle occupe tout l'espace, le fond est vide, et la solide pose frontale se charge d'exprimer le tempérament de l'auguste modèle, « César déclassé que la nature a jeté dans le moule des Empereurs romains, et que la fortune a condamné jusqu'à ce jour à se croiser les bras sur les marches d'un trône[15] ». Flandrin exalte d'ailleurs la ressemblance du modèle avec Napoléon Iᵉʳ. Avec Flandrin, Amaury-Duval incarne vaillamment l'école néoclassique du portrait. Après avoir peint un impeccable portrait « à l'antique » de la tragédienne Rachel (cat. 143) – seuls les comédiens se permettent désormais ce genre de travestissements –, exposé en 1855, l'artiste présente au Salon de 1863 un portrait de *Jeanne de Tourbey*, autre maîtresse du prince Jérôme et personnalité incontournable du monde des arts pour son salon littéraire. Dans la lignée des meilleurs portraits d'Ingres, Amaury-Duval dispose dans un écrin de soies colorées noir, bouton-d'or et violine l'ovale parfait et le regard énigmatique de la jeune courtisane dont le geste de la main rappelle celui du portrait de Betty de Rothschild (collection particulière).

cat. 68 Franz Xaver Winterhalter,
Portrait de l'impératrice Eugénie, 1857
Washington, the Hillwood Estate, Museum and Gardens

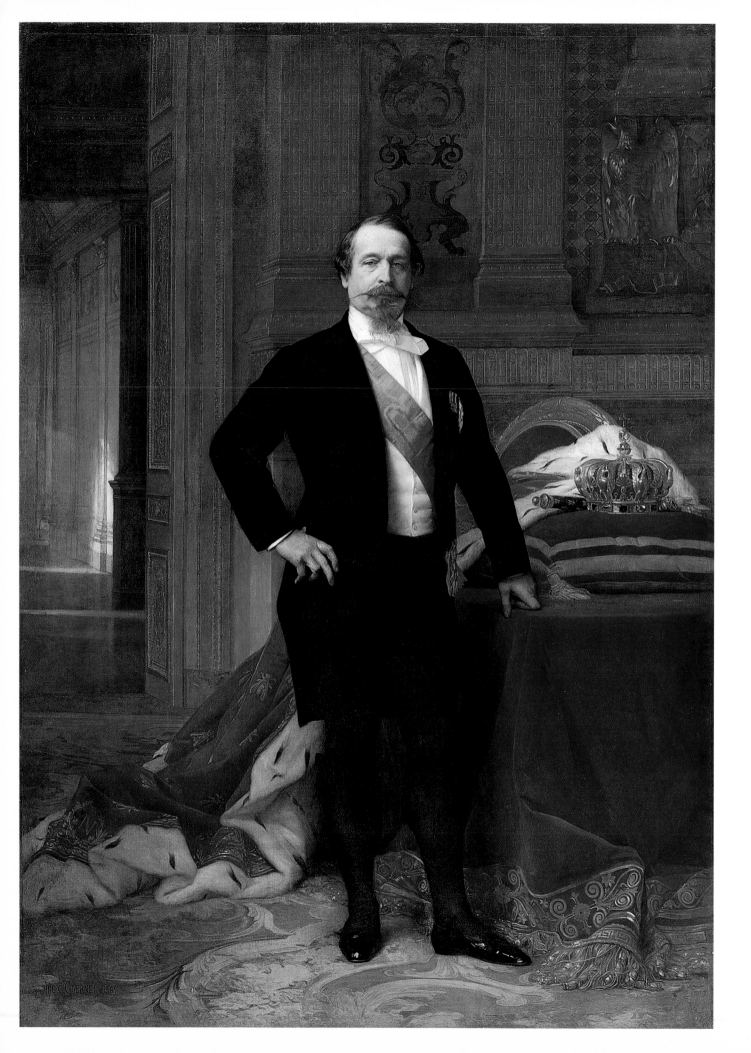

Au même Salon, Flandrin présente le grand portrait officiel *de Napoléon III* (cat. 71), dont il a reçu commande. Signe des temps et de la fragilité des symboles, le portrait officiel – symbole de la permanence de la dignité par-delà le « corps » du souverain – doit faire peau neuve. Émule d'Ingres mais surtout de David, le peintre multiplie les allusions au fondateur de la dynastie et ressuscite *Napoléon Ier dans son cabinet de travail aux Tuileries* (1812, Washington, National Gallery of Art) – une réplique du tableau est exposée à partir de 1860 dans le salon des Maréchaux aux Tuileries – en portraiturant son neveu dans un même environnement, celui d'un chef d'État moderne et non d'un monarque absolu. Si l'œuvre reçoit un très bon accueil au Salon de 1863 – les contemporains sont impressionnés par la haute ambition historique de l'œuvre et l'expression déterminée, presque visionnaire du souverain –, l'impératrice n'est pas séduite et commande un nouveau portrait d'apparat à un autre artiste, le jeune Alexandre Cabanel (cat. 69). Celui-ci s'est déjà illustré avec plusieurs bons portraits salués par la critique au début des années 1860, comme celui de *Madame Isaac Pereire* (palais de Compiègne). Le tableau, achevé en février 1865, est récompensé par une grande médaille d'honneur au Salon[16]. L'impératrice lui ayant commandé un « portrait "intime", quoique "officiel"[17] », Cabanel choisit de peindre l'empereur dans son cabinet de travail des Tuileries ; non plus dans son traditionnel uniforme de général mais en habit du soir, culotte et bas de soie noirs, chemise blanche et grand cordon de la Légion d'honneur. Les *regalia* sont relégués au second plan. L'expression de l'empereur, s'apprêtant à rejoindre ses invités, dégage un sentiment de douceur et de naturel, presque de nonchalance, sans doute plus près de la réalité que dans ses précédents portraits. Si la critique reconnaît à Cabanel d'avoir bien traduit les traits du souverain, son regard à la fois morne et pénétrant, elle juge aussi l'œuvre vulgaire, sans noblesse, voire dégradante pour la dignité impériale. Le manteau d'hermine semble « jeté au hasard sur un fauteuil comme un pardessus dont on se débarrasse en rentrant chez soi[18] ». Gautier y voit le « premier gentleman de son empire[19] », mais pour d'autres il s'agit d'un « portrait de maître d'hôtel[20] ». L'intention de Cabanel – « ne [pas] cherch[er] dans les insignes extérieurs l'impression que traduit à elle seule la grande figure de Napoléon III[21] » – n'est pas comprise.

DU PORTRAIT AU TABLEAU

Peut-être les contemporains ont-ils trop vu de ces portraits-cartes de l'empereur, où celui-ci ressemble à n'importe quel bourgeois, pour prendre au sérieux la grande rhétorique de la peinture. Le développement inédit de la photographie de portrait sous le Second Empire, permis par les évolutions techniques et la baisse du coût de fabrication, modifie en effet profondément le rapport des Français au genre du portrait peint. « La question du talent des portraits de M. Ingres a été tranchée le matin où Daguerre fit sa merveilleuse découverte, et la photographie nous donne aujourd'hui un dessin que M. Ingres ne nous aurait pas livré en cent séances[22] », déclare Nadar. Démystifié, démocratisé, le portrait peint, coûteux et réservé à une élite, se voit concurrencé par la foultitude des portraits photographiés, et notamment par le boom du portrait-carte de visite breveté par Disdéri en 1854[23]. L'avènement de l'image photographique n'enterre pourtant pas la peinture, qui au contraire puise dans cette pratique moderne les moyens de sa rénovation.

Dans son *Portrait de la baronne Nathaniel de Rothschild* peint en 1866 (cat. 72), Gérôme rend hommage au portrait de Betty de Rothschild en faisant adopter par sa fille Charlotte le même geste de la main. Mais, à la différence de son aîné, Gérôme peint sa figure en pied et la noie dans un environnement luxueux, évoquant son activité de collectionneuse (on

cat. 69 Alexandre Cabanel,
Napoléon III, 1865
Compiègne, musée national du Palais

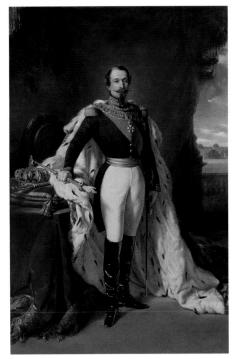

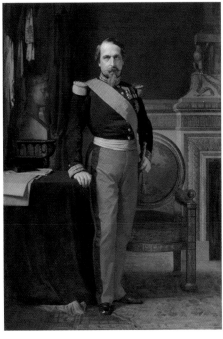

cat. 70 D'après Franz Xaver Winterhalter,
Napoléon III, empereur des Français, avant 1861
Versailles, musée national des Châteaux de Versailles et de Trianon

cat. 71 Hippolyte Flandrin,
Napoléon III, en uniforme de général de division, dans son grand cabinet aux Tuileries, 1862
Versailles, musée national des Châteaux de Versailles et de Trianon

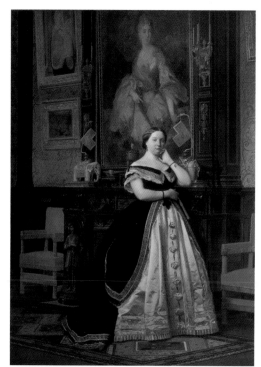

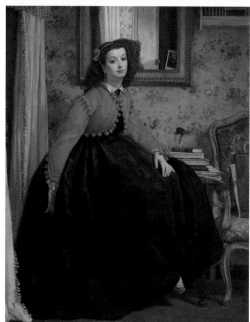

cat. 72 Jean-Léon Gérôme,
Portrait de la baronne Nathaniel de Rothschild, 1866
Paris, musée d'Orsay

cat. 73 James Tissot,
Portrait de Mlle L. L., dit aussi *Jeune femme en veste
rouge*, 1864
Paris, musée d'Orsay

cat. 74 Claude Monet,
Madame Louis Joachim Gaudibert, 1868
Paris, musée d'Orsay

reconnaît au mur de son appartement de la rue du Faubourg-Saint-Honoré la *Vierge à l'Enfant au chardonneret* du Maître de la Nativité di Castello[24]). De très petit format, le portrait singe les cartes de visite – « images diminuées où la personne est vue en pied, dans ses attitudes habituelles, et dessinée avec une correction qui charme l'œil des moins expérimentés en matière d'art[25] » –, tout en rivalisant avec les précieux tableautins des maîtres du Siècle d'or hollandais, Metsu ou Ter Borch.

Après avoir envoyé des œuvres à sujet historique ou littéraire au Salon, le jeune James Tissot présente pour la première fois un sujet moderne au Salon de 1864, sous la forme significative de deux portraits, *Mlle L. L.* (cat. 73) et *Les Deux Sœurs; portrait* (Paris, musée d'Orsay). En réalité, ce ne sont pas véritablement des portraits, puisque l'artiste fait poser des modèles professionnels, dont l'identité importe peu mais qui peuvent lui attirer des commandes. Outre le clin d'œil au portrait-carte inséré dans la bordure du miroir à l'arrière-plan du portrait de *Mlle L. L.*, la composition elle-même porte la marque du regard photographique, et on ne sait plus bien si le jeu du reflet dans le miroir est un hommage à Ingres ou plus simplement la reprise d'un dispositif largement utilisé par les photographes de portrait et d'une de « ces attitudes de prédilection étudiées à l'avance devant le miroir[26] ». Le tableau puise également une part de sa séduction dans l'imagerie populaire des gravures de mode. Comme dans les scènes de genre à la mode du Belge Alfred Stevens, Tissot porte un soin particulier au vêtement et aux éléments du décor, qui prennent autant d'importance que la figure. Bourgeoise et bohème à la fois, l'œuvre connaît un grand succès au Salon. Mieux que de simples scènes de genre ou des portraits, les envois de Tissot sont de « véritables tableaux[27] », comme l'en félicite Léon Lagrange.

On retrouve ce même éclectisme de source et la même inspiration puisée dans les gravures de mode et le portrait-carte dans les portraits peints par Monet dans la seconde moitié des années 1860. En 1866, c'est avec un grand portrait en pied de sa compagne *Camille* (Brême, Kunsthalle) que l'artiste connaît un premier succès. Par sa franchise et son originalité – la jeune femme, qui porte une immense robe rayée verte, est vue de dos, s'avançant sur un fond de mur rouge sombre –, et son mystère – qui est-elle ? –, l'œuvre suscite l'interrogation. L'ambition de Monet est bien de peindre un type, la Parisienne moderne, et Charles Blanc ne s'y trompe pas : « Le mot portrait n'est peut-être pas très juste[28]. » Comme chez Tissot, l'ambition de l'artiste dépasse la simple reproduction fidèle des traits d'un modèle pour s'élever vers un genre nouveau, la figure de grand format, héroïne anonyme de la modernité. Grâce à ce tableau présenté au Havre lors d'une exposition en 1868, Monet obtient la commande du portrait de Marguerite Gaudibert (cat. 74), femme d'un négociant normand, collectionneur et soutien du peintre[29]. Comme pour *Camille*, le personnage n'est pas de face mais de profil, silhouette privilégiée des gravures de mode et qui met en valeur les robes à traîne, au détriment du visage, en profil perdu[30]. L'importance donnée au vêtement, le choix de l'attitude naturelle (la jeune femme met ou enlève un gant), du décor réduit à quelques éléments (tapis à fleurs, guéridon, rideau) sont directement hérités de l'esthétique du portrait-carte et non de la tradition picturale, dont Monet se soucie peu[31]. Riche sans être trop ostentatoire, ce portrait atypique est bien l'expression de la réussite sociale d'une bourgeoisie soucieuse de son image. La manière franche et synthétique de Monet tranche cependant avec les critères attendus d'un portrait bourgeois : « Comme exécution c'est vulgaire en diable et ni la délicatesse des chairs, ni la finesse du type ne sont respectées. C'est un tableau, ce n'est pas un portrait[32] », écrit le marchand havrais Martin à Eugène Boudin à propos des portraits de Monet.

Cette confusion entre le portrait et le tableau est particulièrement vive dans le travail de portraitiste d'Édouard Manet. Dès le début de la décennie, celui-ci brouille les pistes

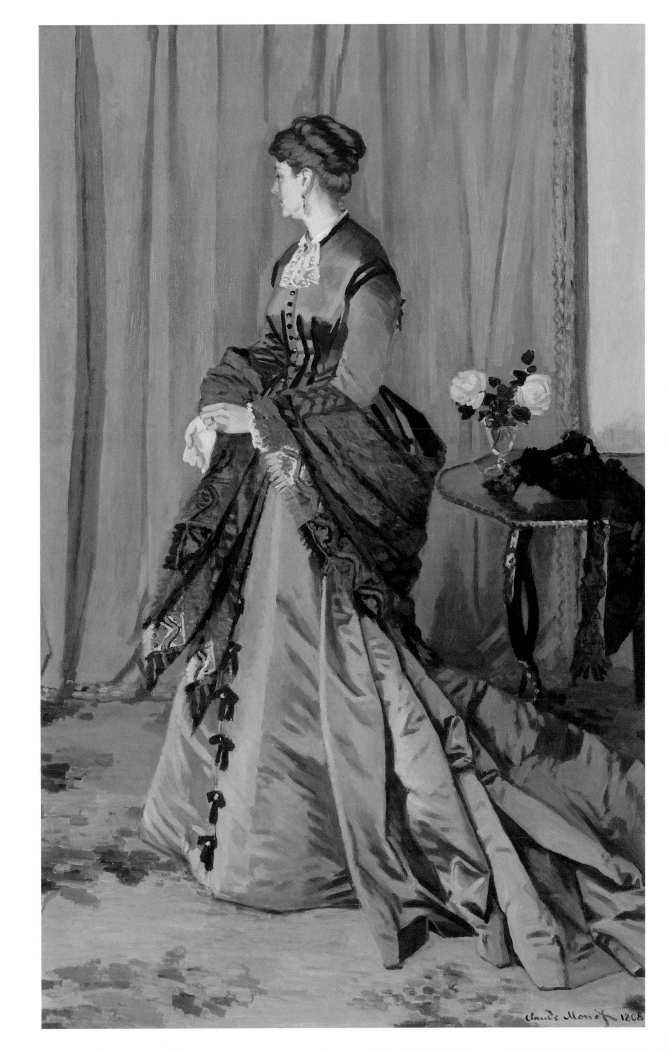

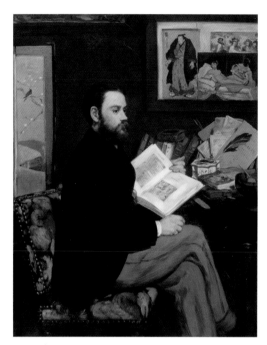

cat. 75 Édouard Manet,
Émile Zola, 1868
Paris, musée d'Orsay

cat. 76 Carolus-Duran,
La Dame au gant (Mme Carolus-Duran), 1869
Paris, musée d'Orsay

entre les identités et les genres traditionnels, avec ses figures en pied et ses mises en scène modernes pour lesquelles posent des modèles professionnels comme Victorine Meurent (*La Chanteuse des rues*, 1862, *Le Déjeuner sur l'herbe*, 1863, *Olympia*, 1863, *La Femme au perroquet*, 1866)[33]. Le portrait d'Émile Zola (cat. 75), peint au début de l'année 1868 pour être présenté au Salon, officialise la relation privilégiée qui s'établit entre l'artiste et « son » critique qui le défend depuis deux ans. La publicité est autant pour le jeune auteur que pour l'artiste ; Manet prend soin de faire poser Zola dans son atelier, entouré d'accessoires illustrant la lecture faite par Zola de son œuvre (peinture espagnole, estampe japonaise, etc.)[34]. Si Manet tente de ressusciter les ambitions intellectuelles du « portrait culturel[35] », la critique retient du tableau l'indélicatesse de la peinture et l'égal traitement de la figure et du fond. Motivé par le désir de Manet de composer un véritable tableau sans tenir compte de la hiérarchie attendue, le portrait de Zola est pour certains, comme le jeune Odilon Redon, « plutôt une nature morte que l'expression d'un caractère humain[36] ». Avec *Le Balcon* (cat. 158), présenté au Salon de 1869, Manet se lance dans le portrait de groupe en représentant ses jeunes amis Berthe Morisot, Fanny Claus et Antoine Guillemet. Le titre de l'œuvre cependant indique bien l'ambition autre de l'artiste, composer une scène de la vie moderne, expression d'une poésie nouvelle de la grande ville faite d'immédiateté, de réalisme et d'artifices, et dans laquelle l'identité de l'homme importe peu. « Sont-ce les deux sœurs ? Est-ce la mère et la fille ? Je ne sais. Et puis, l'une est assise et semble s'être placée uniquement pour jouir du spectacle de la rue ; l'autre se gante comme si elle allait sortir. Cette attitude contradictoire me déroute[37]. » À l'inverse de Monet, Manet ici dialogue explicitement avec les maîtres, le Goya des *Majas au balcon* en tête, et se garde bien d'idéaliser ses modèles – « Je suis plus étrange que laide[38] », remarque Berthe Morisot – ou de flatter leur rang. Théâtrale mais non narrative, la peinture heurte aussi par ses accords nouveaux de tons, blanc sans modelé des robes, vert dur du balcon, bleu vif de la cravate[39].

Au même Salon de 1869, triomphe *La Dame au gant* de Carolus-Duran (cat. 76). Rivalisant avec la *Camille* de Monet et les figures de Manet, Carolus entend se faire un nom avec un grand portrait en pied féminin, voie privilégiée du succès désormais. Comme les premiers portraits de Tissot, il ne s'agit pas d'un portrait de commande mais d'une initiative de l'artiste qui peint sa propre femme, Pauline Croizette, rentrant de promenade et s'apprêtant à faire tomber au sol son deuxième gant. Unanimement considérée par la critique comme un des meilleurs portraits peints depuis des années, l'élégante et moderne image proposée par Carolus incarne même « la femme de notre temps, la Française, la Parisienne[40] ». Monumentale synthèse entre les principes de l'école ingresque (clarté de la composition, austérité du coloris, prégnance du dessin) et les innovations plastiques de l'avant-garde réaliste (pose photographique, audace de la symphonie de noirs et de gris piquée du rose du chapeau et du gant[41]), *La Dame au gant* popularise auprès de la bourgeoisie libérale le portrait en pied et les ambitions esthétiques de la décennie 1860[42]. Carolus-Duran se fait une spécialité de ces effigies grandioses après 1870, tout comme son rival Léon Bonnat et bientôt son élève, l'Américain John Singer Sargent.

PORTRAITS DE FAMILLE

À mesure que décroissent les commandes de portraits officiels et de peintures d'histoire, émerge progressivement l'idée que le genre du portrait est bien la nouvelle peinture d'histoire, celle qui commémore les idées et les mœurs de la société moderne. Le portrait de groupe, puisqu'il exige de grands formats et de complexes compositions à plusieurs figures, ne serait-il pas l'équivalent réaliste des sujets tirés de l'histoire ancienne ?

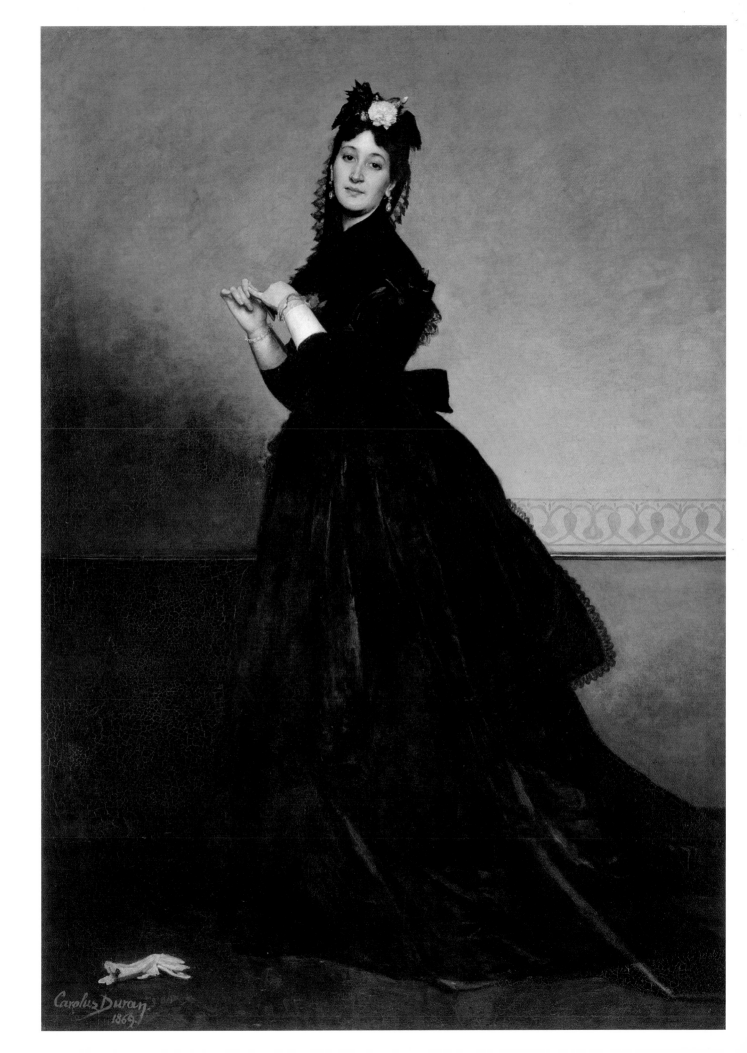

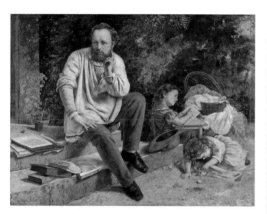

cat. 77 Gustave Courbet,
Pierre-Joseph Proudhon et ses enfants en 1853, 1865
Paris, musée du Petit Palais

cat. 78 James Tissot,
Le Cercle de la rue Royale, 1868
Paris, musée d'Orsay

Gustave Courbet, avec ses grands manifestes de la Deuxième République (*Une après-dînée à Ornans*, *Un enterrement à Ornans*, etc.), inaugure cette dynamique qui vise à substituer définitivement aux chimériques héros de la mythologie des hommes et des femmes de chair et d'os, peuple des villes ou des champs. À cet égard, *L'Atelier du peintre* (1855, musée d'Orsay) est bien un monumental portrait de groupe – qui comprend aussi un autoportrait –, investi d'une ambition historique et philosophique inédite, que l'on retrouve quelques années plus tard dans le portrait de *Pierre-Joseph Proudhon et ses enfants en 1853* (cat. 77). Après la mort du philosophe, en 1865, paraît de façon posthume son essai *Du principe de l'art et de sa destination sociale*, issu de ses échanges avec Courbet et dans lequel Proudhon annonce : « Peindre les hommes dans la sincérité de leur nature et de leurs habitudes, dans leurs travaux, dans l'accomplissement de leurs fonctions civiques et domestiques, avec leur physionomie actuelle, surtout sans pose [...] comme but d'éducation générale et à titre d'avertissement esthétique : tel me paraît être, à moi, le vrai point de départ de l'art moderne[43]. » Dès 1863, Courbet songeait, pour accompagner la future publication de l'ouvrage, faire un grand portrait de Proudhon[44]. Si le philosophe n'était pas franchement convaincu par les idées du peintre, celui-ci est bien décidé à se servir de la notoriété polémique du philosophe pour asseoir sa propre position de chef de file du réalisme[45]. Proudhon meurt avant, mais Courbet réalise tout de même le tableau, s'aidant de photographies et d'un masque mortuaire. Le peintre, qui veut réaliser un « portrait historique de mon ami intime, de l'homme du XIXᵉ siècle[46] », dépeint le philosophe vêtu de la blouse de travail des prolétaires, méditant près de ses ouvrages, sur les marches de sa maison, « au 83 de la rue d'Enfer, avec ses enfants, sa femme, comme il convient au sage de ce temps et à l'homme de génie[47] ». Le tableau présenté au Salon de 1865 est très critiqué par la presse, notamment la figure de madame Proudhon, peinte d'imagination. Courbet la supprime peu de temps après et la remplace par une corbeille à ouvrage[48]. Signe de la misogynie des temps, le portrait devient une ode au *pater familias*, éduquant lui-même ses deux filles. Courbet ajoute également la dédicace « PJP 1853 », sans doute pour mieux signifier encore le caractère historique et commémoratif du tableau[49].

Dans un tout autre état d'esprit, Tissot obtient la même année la commande d'un autre portrait de famille, celle de l'aristocrate légitimiste René de Cassagne de Beaufort, marquis de Miramon, marié à Thérèse Feuillant, fille d'industriels du Nord (cat. 80). Pour ce membre du Jockey Club et véritable dandy, l'anglomane Joseph Tissot – qui prend le nom de « James » à partir du Salon de 1864 – puise dans la tradition anglaise, peu usitée en France, des *conversation pieces* de Zoffany ou de Stubbs, et dispose ses figures en plein air, sur la terrasse de leur domaine. S'éloignant des modèles des portraits de famille donnés par Gérard ou Dubufe au début du siècle, Tissot propose une nouvelle image de la famille, ambitieuse, plus informelle, en accord avec les évolutions sociales du XIXᵉ siècle. Avec *Le Cercle de la rue Royale* (cat. 78), commande du club légitimiste du même nom, l'artiste confirme sa position de « peintre du High-Life[50] ». Sur la terrasse de l'hôtel dominant la place de la Concorde posent onze hommes, représentants de la vieille aristocratie – Polignac dans son fauteuil lit une biographie de Louis XVII – ou des nouvelles fortunes de la finance, comme le baron Hottinguer, à qui échoit le tableau après tirage au sort. Monumentale gravure de mode, *École d'Athènes* du dandysme, l'œuvre rivalise aussi bien avec la peinture d'histoire, à laquelle Tissot emprunte la disposition en frise des figures et le décor monumental[51].

Comme Tissot, Frédéric Bazille, jeune peintre montpelliérain proche de Monet et Manet, choisit le modèle anglais du portrait en extérieur pour immortaliser cette fois les membres de sa famille (*La Réunion de famille*, 1867-1868, Montpellier, musée Fabre). Peint en partie en plein air, sur la terrasse de leur domaine de Méric, cet ambitieux tableau – le plus grand peint par Bazille à cette date – ménage des effets lumineux et

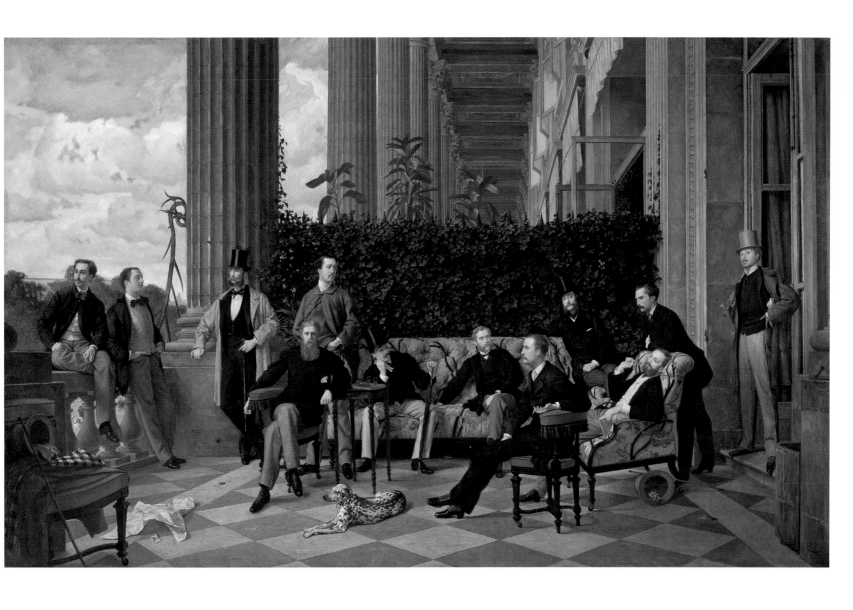

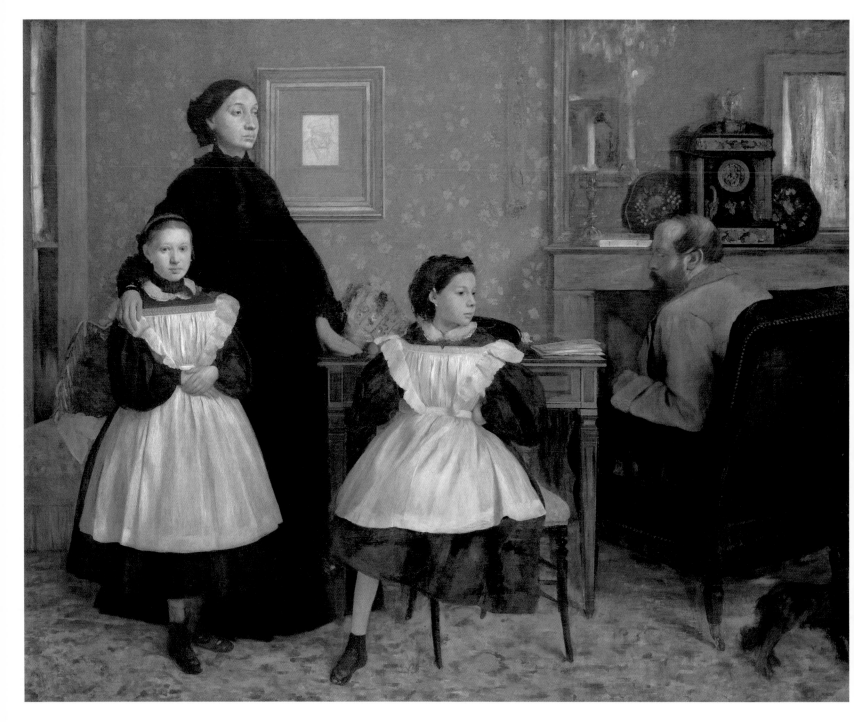

cat. 79 Edgar Degas,
Portrait de famille, dit aussi *La Famille Bellelli*, 1858-1867
Paris, musée d'Orsay

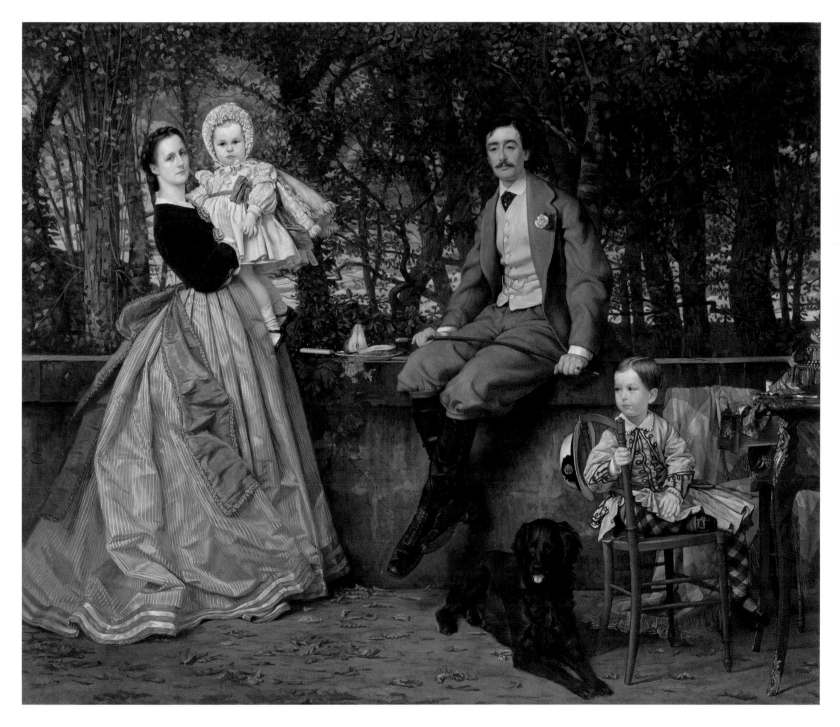

cat. 80 James Tissot,
*Portrait du marquis et de la marquise de Miramon et de
leurs enfants*, 1865
Paris, musée d'Orsay

cat. 81 Paul Cézanne,
Achille Emperaire, vers 1868
Paris, musée d'Orsay

colorés particulièrement audacieux, où se lit l'influence des *Femmes au jardin* de Monet, combinée à celle des portraits d'Ingres, dont Bazille a pu visiter la rétrospective posthume à l'École des beaux-arts au printemps 1867. « Ses tableaux sont bien ennuyeux », écrit Bazille à ses parents, mais « presque tous ses portraits sont des chefs-d'œuvre[52] ». Le paysage à l'arrière-plan, vivement éclairé alors que le premier plan reste dans l'ombre, prend une importance nouvelle et n'a plus rien des fonds de sous-bois fantaisistes de Winterhalter. Au-delà de sa fonction commémorative, *La Réunion de famille* ambitionne de représenter sans artifices, et tout à la fois, la réalité des êtres et d'un paysage. Émile Zola perçoit bien ce « vif amour de la vérité », écho de ses propres conceptions esthétiques naturalistes : « Chaque physionomie est étudiée avec un soin extrême, chaque figure à l'allure qui lui est propre. On voit que le peintre aime son temps[53]. »

Edgar Degas fait également le choix d'un grand portrait de famille pour son tableau le plus ambitieux de la période, *La Famille Bellelli* (cat. 79). Hors de toute commande, l'œuvre est commencée en 1858, lors du séjour de l'artiste chez son oncle Bellelli à Florence, est longuement reprise après son retour à Paris en 1859 et est probablement exposée au Salon de 1867[54]. Plus grand tableau jamais peint par Degas, l'œuvre se veut le manifeste d'une nouvelle peinture d'histoire dédiée à l'analyse des visages et des mœurs de son temps. Héroïne d'un drame familial – le mariage n'était pas heureux –, Laura Bellelli, absorbée dans ses pensées, protège de sa hiératique silhouette de « reine-régente en grand deuil[55] » ses deux filles, alors que Gennaro, tournant le dos au spectateur, regarde dans un sens opposé. À bien des égards, *La Famille Bellelli* – portrait d'une famille italienne mais d'un « aspect profondément français[56] » selon Henri Loyrette – apparaît comme le chef-d'œuvre du genre, portant en lui la révolution du portrait impressionniste à venir après 1870 : « L'individu moderne, dans son vêtement, au milieu de ses habitudes sociales, chez lui ou dans la rue[57]. » Désormais, l'identité des modèles ne fait plus qu'un avec leur environnement, comme la danseuse Eugénie Fiocre sur sa scène de théâtre (*Portrait de Mlle E[ugénie] F[iocre] ; à propos du ballet de « La Source »*, 1867-1868, New York, The Brooklyn Museum) ou le bassoniste Désiré Dihau au milieu de son orchestre (*L'Orchestre de l'Opéra, portrait de Désiré Dihau*, vers 1870, Paris, musée d'Orsay).

À l'inverse de la lumineuse assemblée de Bazille ou de la froide analyse de Degas, Paul Cézanne ouvre la voie à une autre voie encore avec le portrait du peintre Achille Emperaire (cat. 81), peint à la toute fin de la décennie. Se saisissant avec une audace désespérée de toute la tradition du portrait, Cézanne imagine une grotesque mise en scène pour représenter son ami, avec sa tête « à la Van Dyck[58] », trop grande pour son corps chétif[59]. De dimensions plus grandes que nature, l'œuvre parodie le *Napoléon I^{er} en costume de sacre* d'Ingres (1806, Paris, musée de l'Armée), et Cézanne troque le trône impérial, le repose-pied et le manteau du sacre contre un fauteuil à housse fleurie, une chaufferette et une robe de chambre[60]. La rigidité et les soucis maniaques du détail ont fait place à des déformations romantiques propices à exprimer le sentiment que se fait Cézanne du tempérament d'Emperaire : « Une âme brûlante, des nerfs d'acier, un orgueil de fer dans un corps contrefait, une flamme de génie dans un foyer déjeté, un mélange de Don Quichotte et de Prométhée[61]. » Malgré ses références aux maîtres et sa technique maîtrisée, le tableau est sans surprise refusé par le jury du Salon de 1870, dernier du Second Empire. Cézanne ouvre magistralement la voie à un nouvel art non plus réaliste mais expressionniste, promis à un bel avenir : « Je peins comme je vois, comme je sens, – et j'ai les sensations très fortes – eux aussi ils sentent et voient comme moi mais ils n'osent pas... ils font de la peinture de salon[62]. »

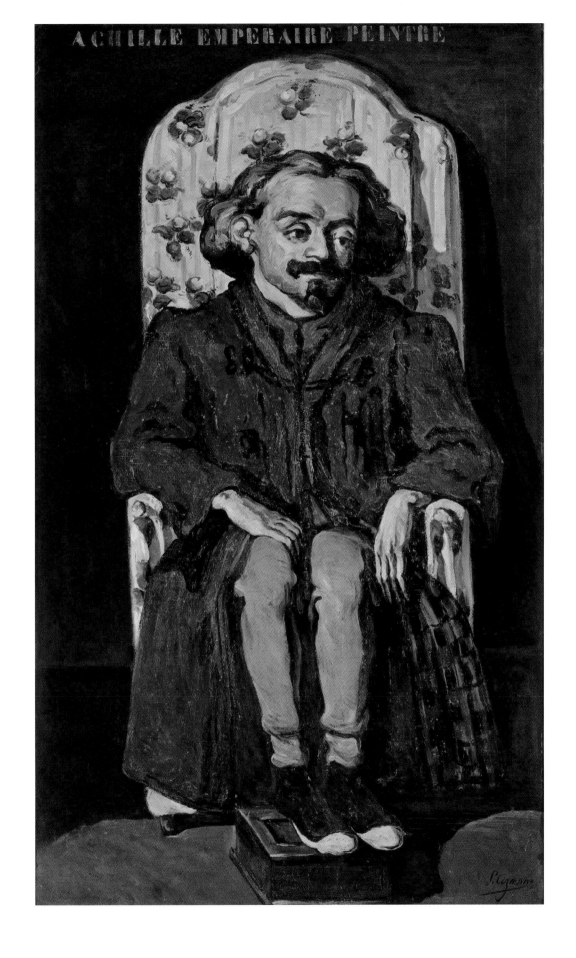

* Je remercie chaleureusement Louise Legeleux et Jordan Silver pour l'aide qu'ils m'ont apportée pour la préparation et la rédaction de cet essai.

1— La réalité démontre plutôt une diminution du nombre de portraits peints durant la période. Ils sont vingt-quatre pour cent en 1853 et seize pour cent en 1870. Elizabeth Anne McCauley, *A. A. E. Disdéri and the Carte de Visite Portrait Photograph*, New Heaven et Londres, Yale University Press, 1985, p. 200.

2— Émile Zola, « Mon salon (1868) », *L'Événement illustré*, 2 mai 1868, citée dans *Écrits sur l'art*, Paris, Gallimard, 1991, p. 210.

3— Théophile Thoré, « Salon 1861 », », *Salons de W. Burger 1861 à 1868*, Paris, Libraire de Vve Jules Renouard, 1870, t. I, p. 6.

4— Zacharie Astruc, « Salon de 1868 », *L'Étendard*, 29 juillet 1868.

5— *Ingres, 1780-1867*, cat. exp., Paris, musée du Louvre, 2006 ; Paris, Gallimard / musée du Louvre, 2006, p. 351.

6— *Portraits by Ingres : Image of an Epoch*, Gary Tinterow et Philip Conisbee (éd.), cat. exp., Londres, The National Gallery, Washington, National Gallery of Art, New York, The Metropolitan Museum of Art, 1999-2000 ; New York, The Metropolitan Museum of Art / Londres, The National Gallery / Washington, National Gallery of Art, 1999, p. 426.

7— *Portraits by Ingres : Image of an Epoch, op. cit.*, p. 440.

8— Théophile Gautier, « La Source – Nouveau tableau de M. Ingres », *L'Artiste*, 1er février 1857.

9— Helga Kessler Aurisch, « The Ultimate Court Painter », dans *High Society : The Portraits of Franz Xaver Winterhalter*, cat. exp., Fribourg-en-Brisgau, Augustinermuseum, Houston, The Museum of Fine Arts, Compiègne, palais de Compiègne, 2015-2016 ; Stuttgart, Arnoldsche Art Publishers, 2015, p. 18.

10— D. Sébastiani, *Revue universelle des arts*, I, 1855, p. 460, repris dans *Franz Xaver Winterhalter : et les cours d'Europe de 1830 à 1870*, cat. exp., Londres, National Portrait Gallery, Paris, musée du Petit Palais, 1987-1988 ; musée du Petit Palais, 1988, p. 204.

11— Gustave Planche, « Critique de l'Exposition des Beaux-Arts 1855 », *Revue des deux mondes*, 25e année, p. 403-404, repris dans *Franz Xaver Winterhalter : et les cours d'Europe de 1830 à 1870, op. cit.*, p. 204.

12— Helga Kessler Aurisch, « The Ultimate Court Painter », art. cité, p. 22.

13— Napoléon III, « Communication relative au mariage de l'Empereur », 22 janvier 1853, *Œuvres de Napoléon III*, Plon et Amyot, 1869, t. III, p. 358-359.

14— Laure Chabanne, « Winterhalter and French Painting : Echoes of the Salon », dans *High Society : The Portraits of Franz Xaver Winterhalter, op. cit.*, p. 44.

15— Edmond About, « Salon de 1861 », *L'Opinion nationale*, 16 mai 1861, p. 3.

16— Catherine Granger, « Alexandre Cabanel et Napoléon III. Le peintre du Second Empire », dans *Alexandre Cabanel (1823-1889), la tradition du beau*, cat. exp., Montpellier, musée Fabre, Cologne, Wallraf-Richartz Museum, 2010-2011, Paris, Somogy éditions d'art / Montpellier, musée Fabre, 2010, p. 188.

17— Claude Vento, *Les Peintres de la femme*, Paris, E. Dentu, 1888, p. 196, cité par Laure Chabanne, dans *Alexandre Cabanel (1823-1889), la tradition du beau, op. cit.*, p. 193.

18— Paul Mantz, « Salon de 1865 », *Gazette des Beaux-Arts*, Paris, 1865, t. I,, p. 516.

19— Théophile Gautier, « Salon de 1865. V. Peinture. » *Le Moniteur universel*, 18 juin 1865, p. 834-35.

20— Catherine Granger, « Alexandre Cabanel et Napoléon III. Le peintre du Second Empire », art. cité., p. 188.

21— Lettre de Cabanel à Nieuwerkerke, 21 juillet 1865, Archives des Musées nationaux, P30 Cabanel, citée par Catherine Granger, « Alexandre Cabanel et Napoléon III. Le peintre du Second Empire », art. cité., p. 188.

22— Nadar, *Nadar jury au Salon de 1857*, Paris, Librairie Nouvelle, 1857, p. 68, cité par Heather McPherson, *The Modern Portrait in Nineteenth-Century France*, Cambridge, Cambridge University Press, 2001, p. 204, note 19.

23— Heather McPherson, *The Modern Portrait in Nineteenth-Century France, op. cit.*, p. 3.

24— Dominique Lobstein, « Jean-Léon Gérôme, *Portrait de la baronne Nathaniel de Rothschild* », *48/14, La Revue du musée d'Orsay*, no 20, printemps 2005, p. 54.

25— Disdéri, *L'Art de la photographie*, Paris, chez l'auteur, 1862, p. 146.

26— *Ibid.*, p. 279.

27— Léon Lagrange, « Le Salon de 1864 », *Gazette des beaux-arts*, no 16, 1864, p. 524-525.

28— Charles Blanc, « Salon de 1866, 1er article », *Gazette des beaux-arts*, 8e année, t. XX, juin 1866, p. 519.

29— Anne Distel, dans *Hommage à Claude Monet (1840-1926)*, cat. exp., Paris, Galeries nationales du Grand Palais 1980, Paris, RMN, 1980, p. 86.

30— Sylvie Patry, « Figures et portraits », *Claude Monet (1840-1926)*, cat. exp., Paris, Galeries nationales du Grand Palais, Paris, RMN, 2010, p. 238.

31— Elizabeth Anne McCauley, « Photographie, mode et culte des apparences », *L'Impressionnisme et la mode*, cat. exp., Paris, musée d'Orsay, New York, Metropolitan Museum of Art, Chicago, Art Institute of Chicago, 2012-2013 ; Paris, musée d'Orsay / Skira-Flammarion, 2012, p. 251.

32— Lettre de François Martin à Eugène Boudin, 6 octobre 1868, repris dans Daniel Wildenstein, *Claude Monet. Biographie et catalogue raisonné*, t. I : *1840-1881*, Paris, Lausanne, La Bibliothèque des Arts, 1974, pièce justificative 22.

33— Henri Loyrette, « VII. Portraits et figures », *Impressionnisme. Les origines : 1859-1869*, cat. exp., Paris, Galeries nationales du Grand Palais, New York, The Metropolitan Museum of Art, 1994-1995 ; Paris, RMN, 1994, p. 193-194.

34— Henri Loyrette, « VII. Portraits et figures », art. cité, p. 411.

35— Guilhem Scherf, dans *Portraits publics, portraits privés, 1770-1830*, cat. exp., Paris, Galeries nationales du Grand Palais, Londres, The Royal Academy of Arts, New York, The Solomon R. Guggenheim Museum, 2006-2007 ; Paris, RMN, 2006, p. 204.

36— Odilon Redon, *Critiques d'art*, Bordeaux, W. Blake and Co, 1987, p. 56.

37— Jules-Antoine Castagnary, « Le Salon de *1868* », *Le Siècle*, 26 juin 1868, repris dans *Salons (1857-1870)*, Paris, Bibliothèque Charpentier, 1892, t. I, p. 365.

38— Berthe Morisot, *Correspondance de Berthe Morisot avec sa famille et ses amis*, Paris, Éd. D. Rouart, 1950, p. 26-27.

39— Françoise Cachin, dans *Manet, 1832-1883*, cat. exp., Paris, Galeries nationales du Grand Palais, New York, Metropolitan Museum of Art, 1983 ; Paris, RMN, 1983, p. 304-306..

40— Marius Chaumelin, « Salon de 1869 », *La Presse*, 22 juin 1869, p. 1.

41— Uwe Fleckner, « Life-Size, Claude Monet and the Art of Full-Figure Portraiture », *Monet and Camille, Portraits of Women in Impressionism*, cat. exp., Brême, Kunsthalle de Brême, 2005, p. 9.

42— *Monet and Camille: Portraits of Women in Impressionism, op. cit.*, p. 42.

43— Pierre-Joseph Proudhon, *Du principe de l'art et de sa destination sociale*, Paris, Rivière, 1865, rééd. Marcel Rivière, 1939, p. 203, citée dans *Gustave Courbet*, cat. exp., Paris, Galeries nationales du Grand Palais, New York, Metropolitan Museum of Art, Montpellier, musée Fabre, 2007-2008 ; Paris, RMN, 2007, p. 303.

44— Alan Bowness, « Courbet's Proudhon », *The Burlington Magazine*, nº 900, mars 1978, p. 126-127.

45— *Ibid.*, p. 127.

46— Petra Chu, *Correspondance de Courbet*, Paris, Flammarion, 1996, p. 229 (lettre 65-3), citée dans *Gustave Courbet*, cat. exp., *op. cit.*, p. 302.

47— Courbet à Castagnary, lettre citée dans Alan Bowness, « Courbet's Proudhon », art. cité, p. 127. La figure de la femme, considérée comme manquée par l'artiste et les critiques lors de la présentation de l'œuvre au Salon, est supprimée quelque temps plus tard par le peintre.

48— *Gustave Courbet, op. cit.*, p. 302.

49— Alan Bowness, « Courbet's Proudhon », art. cité, p. 128.

50— Lettre de Manet à Moreau-Nélaton, 26 août 1868, citée dans Moreau-Nélaton, *Manet, raconté par lui-même*, 1926, t. I, p. 103, repris dans *Impressionnisme. Les origines : 1859-1869, op. cit.*, p. 191.

51— Xavier Rey, « *Le Cercle de la rue Royale* (1868) de James Tissot », *La Revue des musées de France, revue du Louvre*, 2001, nº 5, p. 21-22. Guy Cogeval, Stéphane Guégan, « Le Cercle de la rue Royale », *L'Impressionnisme et la mode, op. cit.*, p. 214-219.

52— Bazille à ses parents, fin avril 1867, Michel Schulman, *Frédéric Bazille, 1841-1870. Catalogue raisonné. Peintures – Dessins, pastels, aquarelles. Sa vie, son œuvre, sa correspondance*, Paris, Éditions de l'Amateur – Éditions des Catalogues raisonnés, 1995, nº 165, p. 356.

53— Émile Zola, « Mon salon (1868) » *L'Événement illustré*, 24 mai 1868, citée dans *Écrits sur l'art*, Paris Gallimard, 1991, p. 210.

54— Henri Loyrette, dans *Degas*, cat. exp., Paris, Galeries nationales du Grand Palais, Ottawa, musée des Beaux-Arts du Canada, New York, Metropolitan Museum of Art, 1988-1989 ; Paris, RMN, 1988, p. 79-80..

55— Henri Loyrette, « VII. Portraits et figures », art. cité, p. 203.

56— Henri Loyrette, dans *Degas, op. cit.*, p. 82.

57— Edmond Duranty, *La Nouvelle Peinture*, Paris, L'Échoppe, 1988 [1876], p. 64.

58— Joachim Gasquet, *Cézanne*, Paris, éd. Bernheim-Jeune, 1921, rééd. 1926 ; trad. anglaise, *Joachim Gasquet's Cezanne: A Memoir with Conversations*, Londres, Thames and Hudson, 1991, p. 38, citée dans *Cézanne*, cat. exp., Paris, Galeries nationales du Grand Palais, Londres, Tate Gallery, Philadelphie, Philadelphia Museum of Art, 1995-1996 ; Paris, RMN, 1995, p. 118.

59— Henri Loyrette, dans *Cézanne*, cat. exp., *op. cit.*, p. 120.

60— Robert Rosenblum, « Ingres's Portraits and their Muses », dans *Portraits by Ingres: Image of an Epoch, op. cit.*, p. 16.

61— Joachim Gasquet, *Cézanne, op. cit.*, p. 38.

62— John Rewald, « Un article inédit sur Paul Cézanne en 1871 », *Arts*, 21 juillet 1954, p. 8.

Comme un seul un seul Narcisse[1]

— SYLVIE AUBENAS

Le spectacle n'est pas un ensemble d'images,
mais un rapport social entre des personnes,
médiatisé par des images.

Guy Debord, *La Société du spectacle*, 1967.

L'histoire de la photographie du XIXe siècle est scandée par l'apparition périodique de procédés de prise de vue offrant de nouvelles possibilités artistiques mais aussi commerciales. De ce point de vue, la période que couvre le règne de Napoléon III coïncide précisément avec l'apparition puis le succès du négatif sur verre au collodion qui permet la prise de vue plus rapide d'une image plus nette et reproductible à volonté. Cette avancée technique ouvre une voie impériale à l'industrie du portrait[2]. Celui-ci avait déjà été le genre le plus exploité par le procédé daguerrien[3], le plus populaire. La société louis-philipparde s'était prêtée à l'expérience avec un enthousiasme parfois naïf que n'avaient pas manqué de railler les caricaturistes. Cependant, quel qu'ait pu être le succès du daguerréotype[4], la « daguerréotypomanie » pour reprendre le titre de la célèbre lithographie de Théodore Maurisset (1839), quelques chiffres permettent de comprendre que ce n'est qu'à partir des années 1850 que le phénomène prend toute son ampleur. À la fin du règne de Louis-Philippe, Paris comptait une cinquantaine d'ateliers de photographes pratiquant le portrait. La plupart étaient regroupés autour du Palais-Royal. Le daguerréotype restait une image unique – un positif direct – relativement coûteuse. En 1860, le nombre d'ateliers professionnels à Paris passe à plus de deux cents, pour atteindre trois cent cinquante à la fin du règne de Napoléon III[5].

Décisif également pour le développement du commerce de la photographie est l'engouement pour deux inventions permettant la production d'images aussi séduisantes que peu onéreuses. La vue stéréoscopique, présentée en 1851[6] à l'Exposition universelle de Londres par son inventeur David Brewster, triomphe à celle de Paris en 1855. Le portrait au format carte de visite, dit portrait-carte, est, quant à lui, mis au point en 1854 par les grands amateurs que sont Olympe Aguado et Édouard Delessert[7], et également par le professionnel Disdéri qui brevette en novembre 1854 le procédé qui fera sa gloire puis sa ruine[8]. Le portrait-carte et la vue stéréoscopique représentent dès lors la production la plus importante des ateliers de Paris et de province, et expliquent leur rapide développement. Les Expositions universelles de 1855 et 1867 jouent un rôle important dans la diffusion de ces nouveautés auprès d'un large public.

La vogue du portrait photographique sous le règne de Napoléon III revêt différents aspects, du portrait-carte à quelques sous, bâclé par des photographes improvisés, jusqu'aux œuvres les plus sophistiquées qui allient les leçons de la peinture aux audaces modernes du collodion. C'est donc au début des années 1850 que naissent et se développent ces grands ateliers dirigés par des praticiens de talent qui « élèvent la photographie à la hauteur de l'art[9] » et ont la faveur de critiques tels que Théophile Gautier : Félix Nadar (cat. 83), Adrien Tournachon, Antoine Samuel Adam-Salomon, Mayer et Pierson, Crémière et Hanfstaengl, Pierre Petit, Étienne Carjat, Gustave Le Gray... Luxueusement décorés, toujours installés sur la rive droite de la Seine, dans le quartier *fashionable* des Grands Boulevards, ces ateliers célébrés dans les journaux illustrés attirent une foule très parisienne et très cosmopolite. Les photographes y réalisent de coûteux portraits de grand format (20 × 30 cm environ) qui sont également déclinés sous la forme réduite des portraits-cartes (9 × 6 cm), tandis que la clientèle se voit proposer également pour un prix modique de réaliser directement des portraits-cartes en série. Le bon marché est une incitation pour le chaland et un snobisme pour le gratin, qui est le premier à se toquer de ces petites effigies (cat. 82). Toute la société du Second Empire depuis les citoyens anonymes jusqu'à la famille impériale prend la pose. Paris connaît alors une effervescence extraordinaire dont profitent les ateliers qui amplifient par la diffusion des images les célébrités tapageuses et les gloires exemplaires. Cette clientèle du monde des arts, des théâtres, des concerts, de la littérature, des journaux, de la politique, des riches étrangers de passage à Paris, de la Cour[10] et du demi-monde est très recherchée : avec l'accord des intéressés, les portraits sont aussi vendus au public qui les collectionne

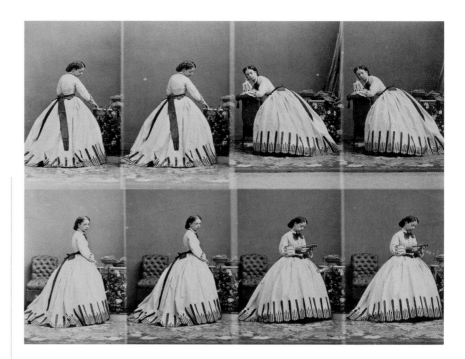

cat. 82 André-Adolphe-Eugène Disdéri,
 La princesse Pauline de Metternich, 1861
 Paris, Bibliothèque nationale de France

cat. 83 Félix Nadar,
 Autoportrait en douze poses (étude pour une photosculpture),
 vers 1865
 Paris, Bibliothèque nationale de France

avidement dans des albums spécialement conçus à cet effet. Chacun peut désormais les y conserver avec les portraits de sa famille et de son cercle de relations. Tous et toutes s'y retrouvent pêle-mêle, comme le déplore spirituellement Alexandre Dumas : « Vous êtes les uns et les autres présentés comme une collection d'insectes ; la seule différence réside dans le fait que les plus beaux papillons des Tropiques ou les spécimens les plus rares des scarabées peuvent coûter une centaine de francs chacun, alors que les plus grands de nos contemporains réunis dans votre collection sont vendus invariablement dix sous pièce. C'est humiliant[11]. » La chroniqueuse de *L'Illustration* Caroline Berton dénonce cet envahissement : « Vous parlerais-je maintenant des portraits dont la collection s'étale en plein vent ou sous les portes cochères non loin des paniers de légumes, ou des vases d'étain de la laitière... portraits d'acteurs, d'actrices et d'auteurs depuis le plus grand jusqu'au plus petit, portraits de journalistes, pianistes, violoncelles, quelques-uns célèbres, d'autres espérant le devenir à force de photographie ? On appelle cela, je crois, *La galerie des contemporains*[12]. » D'autres s'en scandalisent, s'en effraient comme d'un danger pour la moralité et l'ordre public, lorsque dans les vitrines voisinent des personnalités par trop disparates. Ainsi Gabriel Pélin, auteur d'une diatribe contre le Paris impérial, accuse-t-il la photographie qui présente indifféremment le pire et le meilleur de la société d'être un vecteur privilégié d'une déliquescence générale : « Qui de nous n'a pas vu les nobles figures des vierges, des impératrices, exposées pêle-mêle à côté des courtisanes nues ? Et ne voit-on pas encore Rigolboche et Alice la Provençale faire pendant au vertueux Desgenettes[13] ? » Zola, grand mémorialiste, au fil de l'histoire des Rougon-Macquart, des vices de l'époque, renchérit en décrivant dans *La Curée* l'usage de ces portraits par la femme et le fils du financier Saccard, deux désœuvrés aux relations troubles : « Maxime apportait aussi les photographies de ces dames. Il avait des portraits d'actrices dans toutes ses poches, et jusque dans son porte-cigares. Parfois il se débarrassait, il mettait

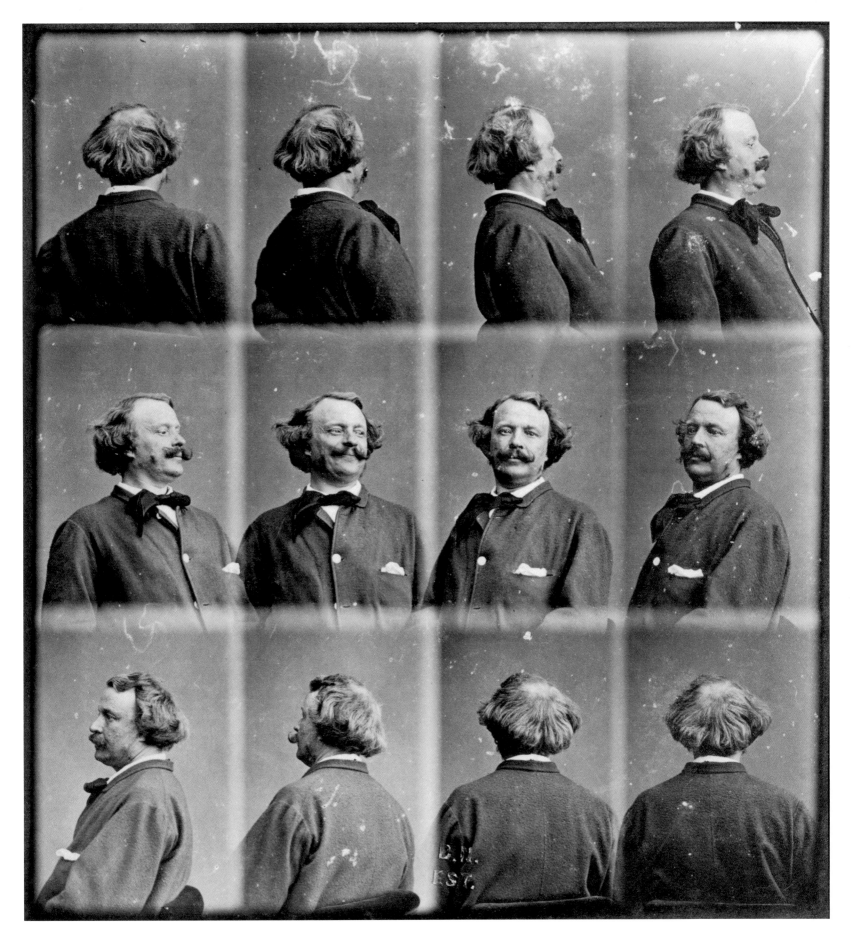

cat. 84 André-Adolphe-Eugène Disdéri,
Famille de S.M. l'Empereur, après 1863
Paris, musée d'Orsay

ces dames dans l'album qui traînait sur les meubles du salon, et qui contenait déjà les portraits des amies de Renée. Il y avait aussi là des photographies d'hommes, MM. de Rozan, Simpson, de Chibray, de Mussy, ainsi que des acteurs, des écrivains, des députés qui étaient venus on ne savait comment grossir la collection. Monde singulièrement mêlé, image du tohu-bohu d'idées et de personnages qui traversaient la vie de Renée et de Maxime. Cet album, quand il pleuvait, quand on s'ennuyait, était un grand sujet de conversation. Il finissait toujours par tomber sous la main. La jeune femme l'ouvrait en bâillant, pour la centième fois peut-être. Puis la curiosité se réveillait, et le jeune homme venait s'accouder derrière elle. Alors c'étaient de longues discussions sur les cheveux de l'Écrevisse, le double menton de Mme de Meinhold, les yeux de Mme de Lauwerens, la gorge de Blanche Muller, le nez de la marquise qui était un peu de travers, la bouche de la petite Sylvia, célèbre par ses lèvres trop fortes[14]. »

Le portrait photographique s'insinue partout, envahit tout[15] et facilite également la diffusion de portraits lithographiés, de portraits gravés pour la presse illustrée, presque tous désormais réalisés d'après des photographies quand ils ne sont pas directement commandés aux photographes par les éditeurs.

Jusqu'aux peintres qui reprennent ces photographies pour les traduire en tableaux : les exemples en sont innombrables. Contentons-nous d'en citer deux : Degas[16] réalise en 1861 un petit portrait de la princesse Pauline de Metternich (cat. 85) à partir d'un portrait-carte de Disdéri, puis Henri Lehmann en 1868 reprend exactement le portrait de Victor Cousin par Le Gray (1856) pour une commande de l'université de la Sorbonne après le décès du grand homme[17].

À l'inverse, les plus doués ou les plus habiles des photographes se réfèrent pour leurs portraits à des peintres célèbres, de même que les salons de réception de leurs ateliers sont ornés de toiles de maîtres anciens. Ainsi Félix Nadar cite-t-il les portraits de Van Dyck, tandis que Francis Wey, un temps critique photographique[18], mentionne Holbein, Rembrandt et Vélasquez comme modèles pour les photographes dans le traitement des silhouettes, de la lumière et l'application de la théorie des sacrifices.

La grande nouveauté qu'apporte l'industrie du portrait photographique sous cet empire démocratique, c'est que, la profusion des visages offerts au public, œuvres des plus grands artistes comme des plus modestes boutiquiers, se mélangent sans distinction ni cérémonie ceux de l'empereur, de l'impératrice et du prince impérial[19] réalisés, par de nombreux praticiens. Il n'y a pas alors l'équivalent de ce que sera Cecil Beaton pour la famille royale anglaise. De nombreux photographes sont autorisés à se parer du titre de photographe de l'empereur ou de l'impératrice ; certains, comme Mayer et Pierson, Disdéri et Le Gray, ont souvent photographié la famille impériale. Mais, très souvent, ni l'auteur, ni la mise en scène, ni le décor, ni les costumes, ni la qualité du portrait ne rappellent le rang des modèles (cat. 84 et 86).

Seules quelques épreuves se distinguent. Le portrait par Le Gray de Napoléon III en prince-président en 1852 (cat. 19) est l'équivalent d'une représentation officielle.

Mayer et Pierson photographiant le prince impérial dans la cour de leur atelier proposent une très habile mise en scène (cat. 88). La dignité impériale est incarnée par l'héritier du trône : sanglé sur un poney magnifiquement harnaché qu'un écuyer en gants blancs tient par la bride, il se détache comme une précieuse idole sur la toile tendue. En revanche, hors champ, le père de famille attentif et ému, en costume de ville et haut-de-forme, flanqué d'un chien blanc remuant et flou, c'est l'empereur. Comment mieux signifier que celui qui a confisqué à son profit le rêve républicain de 1848 reste l'auteur aux préoccupations sociales d'*Extinction du paupérisme* ? L'empereur dont on a moqué le manque de goût et le conservatisme en peinture et en sculpture a du moins saisi le pouvoir de propagande de la photographie, et l'exploitation qui en est faite méthodiquement est aussi habile

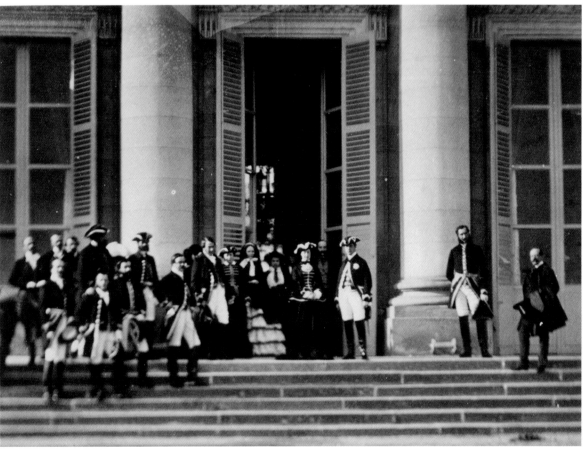

cat. 85 Edgar Degas,
 La Princesse Pauline de Metternich, vers
 1865
 Londres, The National Gallery

cat. 86 André-Adolphe-Eugène Disdéri,
 L'impératrice Eugénie, vers 1860
 Paris, musée d'Orsay

cat. 87 Comte Olympe Aguado,
 L'impératrice Eugénie entourée de ses
 hôtes en tenue de vénerie, palais de
 Compiègne, 30 octobre 1856
 Compiègne, musée national du Palais

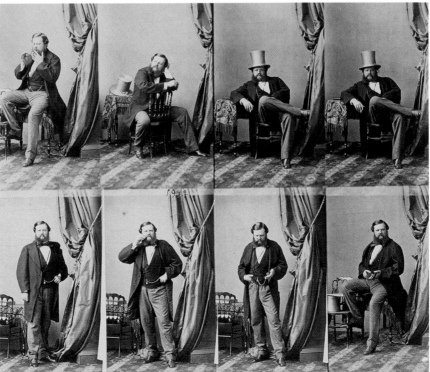

cat. 88 Mayer et Pierson,
 Le prince impérial posant sur son poney,
 l'empereur en retrait sur la droite,
 vers 1859
 Paris, Fondation Napoléon

cat. 89 Charles Hugo,
 Victor Hugo, la main gauche à la tempe,
 vers 1853
 Paris, musée d'Orsay

cat. 90 André-Adolphe-Eugène Disdéri,
 Le baron Adolphe de Rothschild, 1858
 Paris, Bibliothèque nationale de France

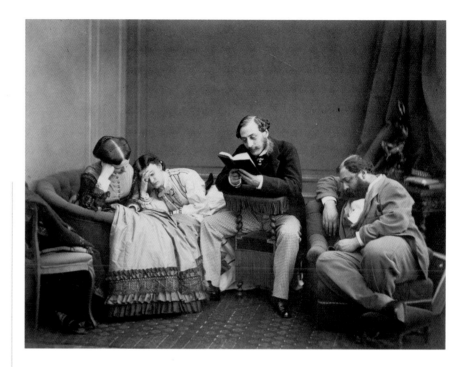

cat. 91 Comte Olympe Aguado,
La Lecture, vers 1863
Paris, musée d'Orsay

que novatrice. Il est présent dans tous les bâtiments publics grâce aux portraits officiels, aux décors, aux bustes innombrables commandés en masse dès 1853 par les soins du ministère des Beaux-Arts, mais il est aussi dans la rue : « Tous les soirs sur le boulevard des Capucines, les promeneurs insouciants se heurtent à un rassemblement compact et persistant. S'ils veulent le traverser pour passer outre, ils reçoivent des coups de coudes ; s'ils veulent s'y réunir pour arriver à leur tour jusqu'aux premiers rangs, ils sont à demi étouffés. Cependant avec beaucoup de patience et non moins d'énergie, on y arrive... et l'on voit cette merveilleuse photographie de huit pieds de haut que MM. Mayer et Pierson sont parvenus à faire de S. M. l'Empereur[20]. »

L'impératrice, quant à elle, comme la reine Victoria, collectionne les images de ses proches, les offre, les envoie à ses parents en Espagne. On peut s'en faire une idée grâce à la collection reconstituée après la chute de l'Empire par l'abbé Eugène Misset[21], fidèle historiographe et collectionneur.

C'est dans le portrait privé, pratiqué par de grands amateurs comme Olympe Aguado, que se comprennent le mieux à la fois les possibilités d'innovation de la photographie et le faste de la période. Aguado, à qui son immense fortune et la faveur dont jouissait sa famille donnaient toutes facilités pour exercer ses talents de manière privilégiée, a réalisé des scènes de groupe sur le perron du château de Compiègne (cat. 41 et 87) qui sont les témoignages les plus vivants sur la cour impériale. Les autoportraits avec son frère Onésippe dans le très riche décor de leur atelier de la place Vendôme (cat. 92), les mises en scène dans leurs différentes résidences (cat. 91) nous disent que la photographie est aussi un loisir pour les membres du Jockey Club, qu'ils la pratiquent ainsi eux-mêmes ou qu'ils choisissent comme Adolphe de Rothschild (cat. 90) de s'amuser à poser chez Disdéri. Ces œuvres sont le contrepoint de celles tout aussi inventives mais beaucoup plus sobres conçues par la famille Hugo en exil (cat. 89)[22]. Ces portraits conçus dans le cercle fami-

lial et amical se rapprochent de ceux qui étaient commandés à des professionnels mais destinés à un usage privé. La collaboration entre la fascinante comtesse de Castiglione et Pierre Louis Pierson en est l'exemple le plus abouti. Une exposition entière lui a été naguère consacrée[23]. Mis en scène, repeints, ils célèbrent la beauté légendaire et la vie romanesque de la comtesse, éphémère mais tapageuse maîtresse de l'empereur (cat. 58 et 93). L'impératrice elle-même, costumée en odalisque ou en dogaresse, rivalise en photographie (cat. 57) avec l'Italienne qui l'a publiquement humiliée.

L'extrême abondance, la très grande qualité des portraits photographiques du Second Empire sont évidemment l'indice de la vitalité d'un nouveau médium. Mais cette profusion est aussi nourrie de la vitalité de la société elle-même. Ces visages, ces attitudes, ces poses, ces vêtements, ces décors disent les ambitions, les succès, les enrichissements rapides, les vanités comblées, les aspirations assouvies. La photographie est le miroir nouveau d'une société nouvelle à qui la peinture ne suffit plus à se contempler et à se reconnaître.

cat. 92 Comte Olympe Aguado,
Autoportrait avec son frère Onésipe, 1853
Paris, Bibliothèque nationale de France

1— « [...] la société immonde se rua, comme un seul Narcisse, pour contempler sa triviale image sur le métal. Une folie, un fanatisme extraordinaire s'empara de tous ces nouveaux adorateurs du soleil », Charles Baudelaire, « Le public moderne et la photographie », dans « Salon de 1859 », *Œuvres complètes*, Claude Pichois (dir.), Paris, Gallimard, coll. « Bibliothèque de la Pléiade », 1976, t. II, p. 617.

2— Sylvie Aubenas, « Le règne de l'objectif », dans *Des photographes pour l'empereur, les albums de Napoléon III*, cat. exp., Paris, BNF, 18 février – 16 mai 2004, Paris, BNF, 2004, p. 11-19.

3— *Le Daguerréotype français. Un objet photographique*, Quentin Bajac et Dominique Planchon de Font-Réaulx (dir.), cat. exp., Paris, musée d'Orsay, 13 mai – 17 août 2003, New York, The Metropolitan Museum of Art, 22 septembre 2003 – 4 janvier 2004, Paris, RMN, 2003.

4— Quentin Bajac, « "Une branche d'industrie assez importante", l'économie du daguerréotype à Paris, 1839-1850 », *ibid.*, p. 41-54.

5— Elizabeth Anne McCauley, « The Business of Photography », dans *Industrial Madness: Commercial Photography in Paris: 1848-1871*, New Haven et Londres, Yale University Press, 1994, p. 47-102.

6— Denis Pellerin, *La Photographie stéréoscopique sous le Second Empire*, cat. exp., Paris, BNF, 13 avril – 27 mai 1995, Paris, BNF, 1995.

7— *Olympe Aguado (1827-1894), photographe*, Sylvain Morand (dir.), cat. exp., Strasbourg, musées de Strasbourg, 18 octobre 1997 – 4 janvier 1998, Strasbourg, musées de Strasbourg, 1997. Un album acquis en 2015 par le département des Estampes et de la Photographie de la BNF rassemble des portraits par Aguado, Disdéri et Florentin Victor Saint-Marc qui apportent de nouveaux renseignements sur les liens entre les différents inventeurs du portrait-carte.

8— Elizabeth Anne McCauley, *Disdéri and the Carte de Visite Portrait Photography*, New Haven et Londres, Yale University Press, 1985.

9— *Nadar élevant la photographie à la hauteur de l'art* est le titre d'une célèbre lithographie de Daumier parue en 1862 dans *Le Boulevard*.

10— Sylvie Aubenas, « Le petit monde de Disdéri. Un fonds d'atelier du Second Empire », *Études photographiques*, n° 3, novembre 1997, p. 26-41. L'acquisition par la BNF en 1995 d'une importante partie du fonds Disdéri et également de ses registres de clientèle pour la période 1857-1865 (20 000 portraits et 50 000 références de clients) donne une idée de l'ampleur et de la diversité du phénomène.

11— Alexandre Dumas, « À travers la Hongrie », *Les Nouvelles*, 4 février 1866.

12— Caroline Berton, « Les portraits d'autrefois. Les portraits d'aujourd'hui », *L'Illustration*, 30 juin 1860, p. 418. Sur le phénomène des galeries de portraits photographiques, voir Christophe Savale, *Les Galeries de portraits en photographie au XIXᵉ siècle*, DEA d'histoire de l'art, Paris 10, 1995.

13— Gabriel Pélin, *Les Laideurs du beau Paris*, Paris, Lécrivain et Toubon, 1861, p. 15.

14— Émile Zola, *La Curée*, Paris, Librairie internationale, 1871, p. 142-143.

15— Voir la photographie glissée dans la glace du portrait de James Tissot, fig. 331.

16— Eugenia Parry, « Le théâtre photographique d'Edgar Degas », dans *Edgar Degas photographe*, cat. exp., Paris, BNF, 27 mai – 22 août 1999, Paris, BNF, 1999, p. 59-60.

17— *Gustave Le Gray photographe (1820-1884)*, cat. exp., Paris, BNF, Paris, BNF/Gallimard, 2002, p. 92 et 371.

18— Francis Wey, « Théorie du portrait », *La Lumière*, 27 avril et 4 mai 1851.

19— Sylvie Aubenas, « Portraits d'un règne », dans *Des photographes pour l'empereur, les albums de Napoléon III, op. cit.*, p. 36.

20— Pawla Bogdanoff, « Revue artistique et industrielle », *L'Illustration*, 3 novembre 1860, p. 310.

21— Archives nationales, 400 AP 217 et 218, et Catherine Granger, *L'Empereur et les arts, la liste civile de Napoléon III*, préface de J.-M. Leniaud, Paris, École des chartes, 2005.

22— *Victor Hugo, photographies de l'exil, en collaboration avec le soleil*, Françoise Heilbrun et Danielle Molinari (dir.), cat. exp., Paris, musée d'Orsay et Maison de Victor Hugo, 27 octobre 1998 – 24 janvier 1999, Paris, RMN / Paris-Musées / Maison de Victor Hugo, 1998.

23— *La Divine Comtesse*, Pierre Apraxine (dir.), cat. exp., Paris, musée d'Orsay, New York, The Metropolitan Museum of Art, New York, Metropolitan Museum of Art, 2000.

cat. 93 Pierre Louis Pierson, Aquilin Schad,
 La comtesse de Castiglione en reine des cœurs au bal du 17 février 1857, 1857
 Paris, Bibliothèque nationale de France

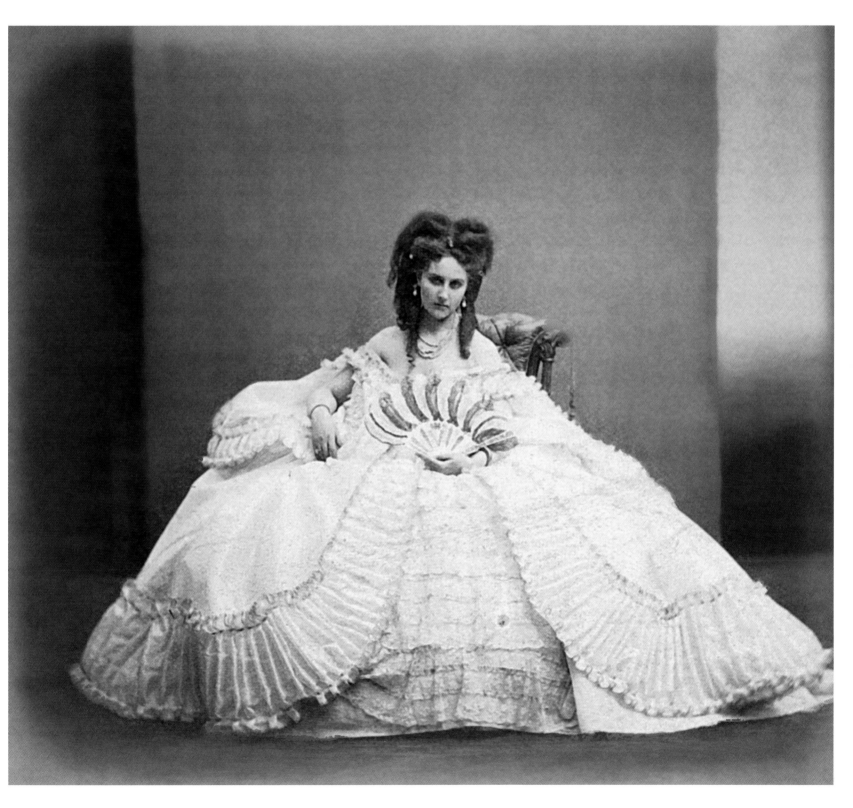

cat. 94 Pierre Louis Pierson, Virginia de Verasis, comtesse de Castiglione, Christian Bérard,
Elvira, entre 1863 et 1866
Paris, musée d'Orsay

LA PEINTURE DE GENRE, MIROIR DE LA SOCIÉTÉ IMPÉRIALE ?

MICHAËL VOTTERO

Avec la peinture de genre nous entrons dans le plein courant de notre époque[1].

La peinture de genre, aux côtés du portrait et du paysage, domine la scène artistique du Second Empire et remporte un vif succès[2]. Le public préfère en effet, aux toiles savantes, des œuvres reposantes et divertissantes. Comme l'a étudié Francis Haskell, les nouveaux mécènes du XIXᵉ siècle sont totalement étrangers à la tradition culturelle de leurs prédécesseurs[3]. Le succès de ces tableaux réside dans la nouveauté des sujets et dans les anecdotes représentées. L'éclectisme, qui domine au même moment en architecture et dans les arts décoratifs, l'emporte également dans la peinture de genre où tous les thèmes se voient abordés par les artistes. La peinture de genre devient tour à tour antique, gothique, renaissante, rococo ou s'inspire de peuples plus ou moins lointains. La nouveauté réside toutefois dans l'engouement des peintres et du public pour les sujets contemporains. En abandonnant le bagage historique pour la réalisation d'images inspirées du quotidien et compréhensibles par tous, la peinture de genre du Second Empire devient un véritable lieu de réflexion sur le sujet en peinture. Les artistes se demandent alors ce qu'ils peuvent représenter. Comment le peindre ? S'agit-il d'opter, comme certains, pour une peinture réaliste, qui ne cherche plus à idéaliser, mais à représenter la vie telle qu'elle est, avec ses laideurs et ses tensions ? De même, le costume contemporain est-il suffisamment digne pour figurer sur des tableaux de Salon ? Tandis qu'une partie de la critique déplore la disparition de la grande peinture d'histoire, un grand nombre d'auteurs se félicitent de ces changements car, pour eux, « c'est en effet dans les besoins du présent, et non dans les traditions du passé, que le grand art trouvera le secret de sa régénération[4] ». Reflet de son temps, la peinture de genre tente d'offrir une multitude de solutions, ouvrant parfois la porte de la modernité. Le Salon apparaît comme un véritable livre où tous les aspects de la vie humaine peuvent être étudiés. La société du Second Empire se met ainsi en scène à travers les représentations du quotidien et, plus aisément que dans la peinture d'histoire, les changements politiques et sociaux s'y découvrent.

Le nouveau héros de cette peinture n'est autre que le peuple. Apparu timidement dans les années 1830, autour de *La Liberté guidant le peuple* d'Eugène Delacroix ou des paysans d'Adolphe Leleux, le peuple devient une figure incontournable des Salons au lendemain des achats de la Deuxième République[5]. La France ne s'incarne plus dans ses dirigeants, dans ses victoires militaires, elle existe désormais à travers les paysans de ses campagnes ou les habitants de ses villes. Le peuple devient dès lors un lieu commun au Salon et s'installe même dans la grande peinture d'histoire. Au Salon de 1857, les compositions glorifiant les visites de l'empereur aux inondés d'Angers, de Lyon ou de Tarascon (cat. 2) font ainsi cohabiter la figure de l'empereur avec celles des populations locales. En dehors de ces apparitions ponctuelles dans les grands formats achetés par le gouvernement et glorifiant la geste impériale, le peuple est immortalisé dans de très nombreux tableaux de petit et moyen formats qui prennent, bien souvent, le chemin des intérieurs bourgeois de la période. L'époque n'est plus aux grandes machines destinées aux palais mais bien à des œuvres de chevalet pour les nouveaux hôtels particuliers et appartements du Paris haussmannien.

Face aux transformations rapides de la société et à sa modernisation, les peintres de genre recherchent des sujets rassurants. La vie de famille et ses multiples évocations apparaissent ainsi comme un véritable repère social. Le foyer paysan, notamment, devient un modèle qui explique la multitude de scènes de genre paysannes ayant pour sujet la famille. Bénédicités, repas ou veillées offrent une vision harmonieuse des générations. Les valeurs familiales, religieuses ou nationales s'incarnent désormais dans des évocations du quotidien et délaissent

UNE SOCIÉTÉ EN REPRÉSENTATION

cat. 95 Alfred Stevens,
Le Nouveau Bibelot, dit aussi *L'Inde à Paris, le bibelot exotique*, vers 1865-1866
Amsterdam, Van Gogh Museum

les allégories. Des thèmes dominent, comme ceux de la maternité, où la figure principale demeure celle de l'enfant, dont la place sociale se voit confirmée sous le Second Empire. Ces toiles peuvent également figurer les générations au sein d'une même famille, unies dans les cérémonies religieuses qui ponctuent la vie quotidienne. Les actes de piété, de recueillement, de baptême, les images de charité se découvrent en grand nombre au Salon. La scène de genre semble alors incarner une nouvelle peinture religieuse, plus accessible et donc plus universelle, bien éloignée de l'érudition des épisodes bibliques. À ces évocations de la famille s'associent les scènes de charité, au moment où la société se paupérise, dans les villes notamment. Les peintres multiplient les représentations de mendiants, comme pour répondre aux préceptes évangéliques de vêtir ceux qui sont nus, nourrir ceux qui ont faim et abriter ceux qui ont froid. Le pouvoir impérial soutient d'ailleurs ce type d'images qui évoquent un espace social honnête où triomphent les idéaux bourgeois.

Il est intéressant de noter que le quotidien, qui se donne à voir sur les cimaises des Salons, possède une certaine dose d'idéalisation. Les sujets, même les plus misérabilistes, conservent une bienséance. Les haillons des plus humbles, comme leur visage, sont toujours proprets. Seuls certains artistes réalistes, autour de Courbet notamment, tentent de renouveler cette approche et de rejeter ce miroir déformant de la société que donnent à voir la majorité des peintres. Cette peinture commerciale se doit de plaire au plus grand nombre et ne peut donc offrir des scènes pénibles ou repoussantes. Le joli et le gracieux dominent dans la plupart de ces œuvres que la gravure et la photographie diffusent dans l'ensemble de la société. Outre le couple impérial et ses proches qui achètent cette peinture en grand nombre, la bourgeoisie française et étrangère, en particulier américaine, se passionne pour cette peinture où alternent les sujets ruraux et citadins.

La campagne apparaît en effet comme un intermédiaire privilégié pour les peintres de genre entre le pittoresque des costumes exotiques et la rigueur de ceux des villes. La plupart des peintres régionalistes profitent des costumes folkloriques pour animer leurs toiles et attirer le public. Les habitants des campagnes semblent plus vrais, et pour Thoré, « il est sûr qu'un forgeron qui bat le fer, une faneuse qui remue l'herbe sont plus pittoresques qu'un monsieur

cat. 96 Alfred Stevens,
Rentrée du bal, vers 1867
Compiègne, musée national du Palais

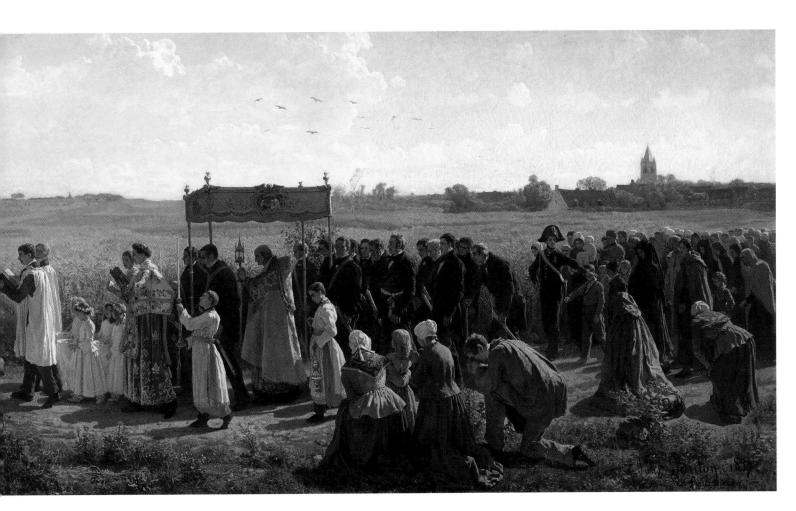

ou une dame costumés à la mode et qui ne bougent[6] ». L'intérêt pour les figures de paysans français s'explique par leur caractère originel et les valeurs qu'elles communiquent au spectateur. Face à la ville qui effraie de plus en plus, le paysan rassure. Il apparaît comme la dernière figure de la société à connaître cette union primitive entre l'homme et la nature, que les citadins ont désormais du mal à assouvir. Jules Breton incarne ces peintres à succès qui tempèrent le réalisme de leurs sujets par une technique académique. *La Bénédiction des blés en Artois* du Salon de 1857 (cat. 97) est ainsi reçue par le public comme « une délicieuse églogue, une idylle chrétienne empreinte d'une naïveté recueillie et touchante[7] ». La majorité des peintres de genre diffusent, par leur style et la beauté de leurs compositions, une image paisible des campagnes, loin des « laideurs » d'un Courbet ou d'un Millet. Une volonté d'idéaliser le réel qui se retrouve dans les évocations des occupations citadines.

Tandis qu'Alfred Stevens se fait un nom avec son célèbre *Ce qu'on appelle le vagabondage* qu'il présente à l'Exposition universelle de 1855 à Paris, c'est dans le domaine de la peinture des « articles de Paris » qu'il se fait une spé-cialité (cat. 95 et 96). Ses toiles, qui mettent en scène de jeunes femmes dans leurs intérieurs, sont de véritables gravures de mode. Toulmouche, Marchal ou Tissot reprennent cette idée. La société bourgeoise est alors flattée de se voir portraiturer en peinture, au même titre que les figures du passé. Le spectateur peut s'identifier facilement aux personnages mis en scène dans ces intérieurs du Second Empire, et les pratiques sociales qui y sont représentées lui sont également connues. Un culte de la matière semble se mettre en place dans ces tableaux où l'on glorifie le velours et le satin. Cette multitude de robes à la mode sont également le reflet d'un malaise général des peintres face au costume masculin contemporain. Le noir des redingotes et des hauts-de-forme ne peut rivaliser avec le chatoiement des soieries, les jeux de rubans et la brillance des bijoux féminins. Quelques artistes tentent néanmoins de lui donner ses lettres de noblesse, que l'on songe à Fantin-Latour ou à Manet qui multiplient les silhouettes masculines vêtues de noir dans leurs toiles. Le costume contemporain est un véritable enjeu pictu-ral. Au moment où Stevens et ses suiveurs triomphent au Salon, les jeunes impressionnistes s'inspirent de leurs

cat. 97 Jules Breton,
La Bénédiction des blés en Artois, 1857
Arras, musée des Beaux-Arts

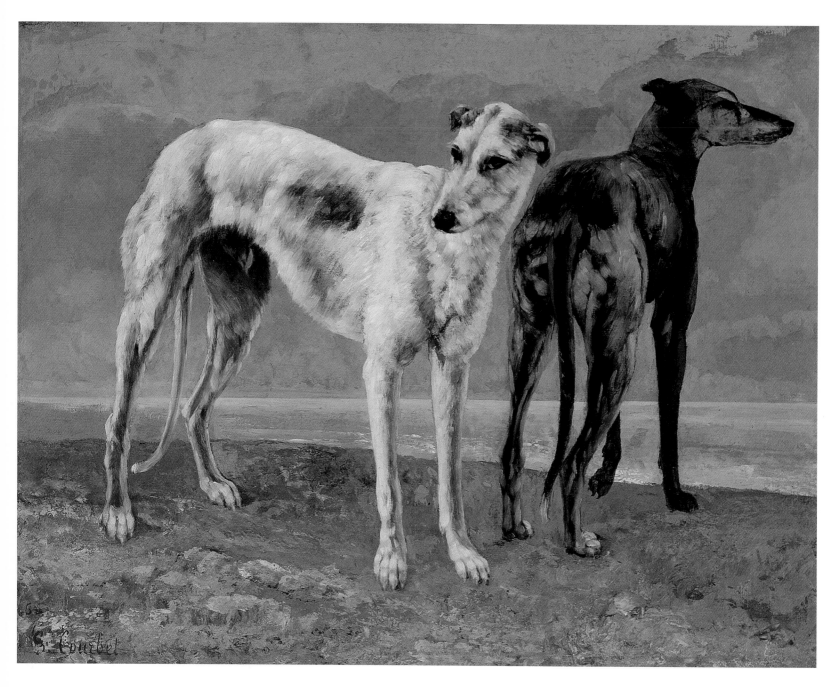

cat. 98 Gustave Courbet,
Les Lévriers du comte de Choiseul, 1866
Saint-Louis, Art Museum

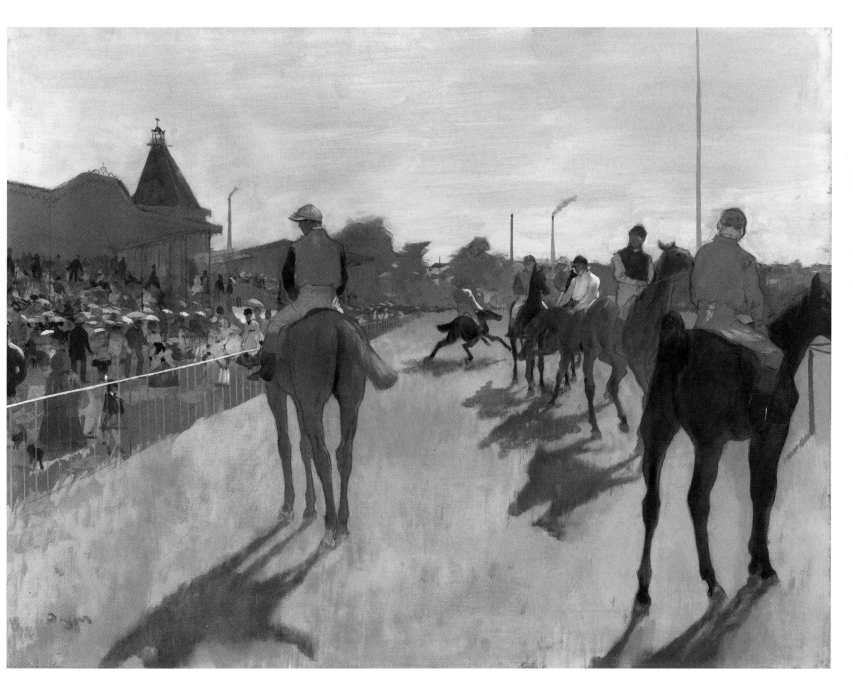

cat. 99 Edgar Degas,
Le Défilé (Chevaux de courses devant les tribunes), vers 1866-1868
Paris, musée d'Orsay

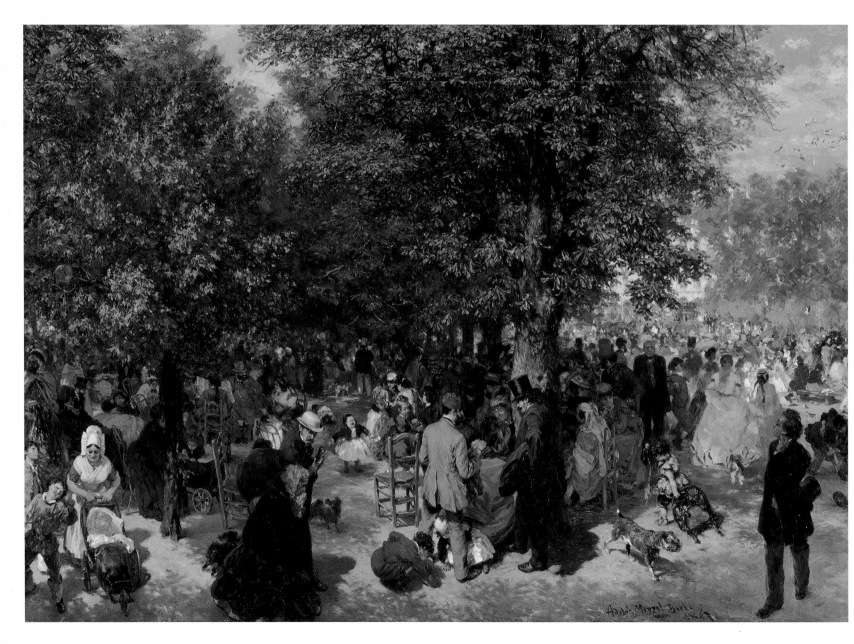

cat. 100 Adolph von Menzel,
 Après-midi au jardin des Tuileries, 1867
 Londres, The National Gallery

cat. 101 Pierre Auguste Renoir,
La Grenouillère, 1869
Stockholm, Nationalmuseum

UNE SOCIÉTÉ EN REPRÉSENTATION

cat. 102 Gustave Le Gray,
La plage de Sainte-Adresse avec les bains Dumont, Le Havre, 1856
Paris, Bibliothèque nationale de France

créations et tentent de les renouveler. Monet ou Renoir refusent l'anecdote qui faisait le succès de la peinture de genre. Ils lui préfèrent des recherches picturales fondées sur la lumière, la couleur ou l'espace. Leurs jeunes femmes délaissent les intérieurs bourgeois pour la lumière des jardins, des parcs urbains ou des bords de Seine (cat. 101). Ces peintres apparaissent comme les chantres des nouveaux loisirs tels que la plage (cat. 98 et 99), qui devient dans ces mêmes années un véritable espace social où le Tout-Paris se retrouve à la belle saison. La Normandie, parallèlement au développement du chemin de fer, apparaît comme l'un des principaux lieux de villégiature (cat. 105). Boudin, Manet ou Monet immortalisent dans leurs tableaux les crinolines, ombrelles et autres vêtements de bain (cat. 103, 104 et 106). Ils choisissent de représenter leurs contemporains sur la plage plutôt que les pêcheurs et lavandières, que l'on retrouve en grande quantité sur les cimaises des Salons officiels. La scène de genre, comme le paysage, offre ainsi aux peintres novateurs un moyen de se libérer de la technique académique. Aussi, comme l'a remarqué Daniel Arasse, « tout se passe comme si l'infériorité du genre libérait et le pinceau du peintre et le regard du spectateur des contraintes d'étiquettes qu'exige le genre noble[8] ». Ce ne sont toutefois pas les créations impressionnistes qui retiennent l'attention de la critique et du public, mais des évocations plus traditionnelles du quotidien.

Le succès de la peinture de genre réside ainsi dans sa capacité à se renouveler continuellement, par la multitude des sujets qui s'offrent à elle, tel un roman en peinture dont les chapitres se découvrent au Salon. En se faisant les témoins de leur temps, les peintres de genre du Second Empire ont tenté de régénérer l'art français par des sujets modernes. La scène de genre contemporaine apparaît ainsi comme l'une des voies du succès pour de nombreux peintres et, comme le remarque le critique Louis Duval lors de l'Exposition universelle de 1855 : « C'est qu'il importe (en fait de genre surtout) d'être bien de son temps[9]. »

1— Augustin-Joseph Du Pays, « Salon de 1863 », L'Illustration, n° 1060, 10 juin 1863, p. 391.
2— Michaël Vottero, La Peinture de genre en France, après 1850, Rennes, PUR, 2012.
3— Francis Haskell, La Norme et le caprice, redécouvertes en art, aspects du goût et de la collection en France et en Angleterre, 1789-1914, Paris, Flammarion, 1993 [1re éd. Oxford, 1976].
4— Albert de La Fizelière, A-Z ou le Salon en miniature, Paris, Poulet-Malassis, 1861, p. 5.
5— Chantal Georgel, 1848, la République et l'art vivant, Paris, Fayard/RMN, 1998.
6— Théophile Thoré, Salons de W. Bürger, 1861 à 1868, Paris, Vve Renouard, 1870, p. 33.
7— Paul d'Ivoi, « Salon de 1857 », L'Estafette, n° 267, 24 septembre 1857.
8— Daniel Arasse, Le Détail, Paris, Flammarion, 1992, p. 52.
9— Louis Duval, L'Exposition universelle de 1855, l'école française, Paris, Imprimerie centrale, 1856.

cat. 103 Eugène Boudin,
La Plage de Trouville, 1864
Paris, musée d'Orsay

cat. 104 Édouard Manet,
Sur la plage, Boulogne-sur-mer, 1868
Richmond, Virginia Museum of Fine Arts

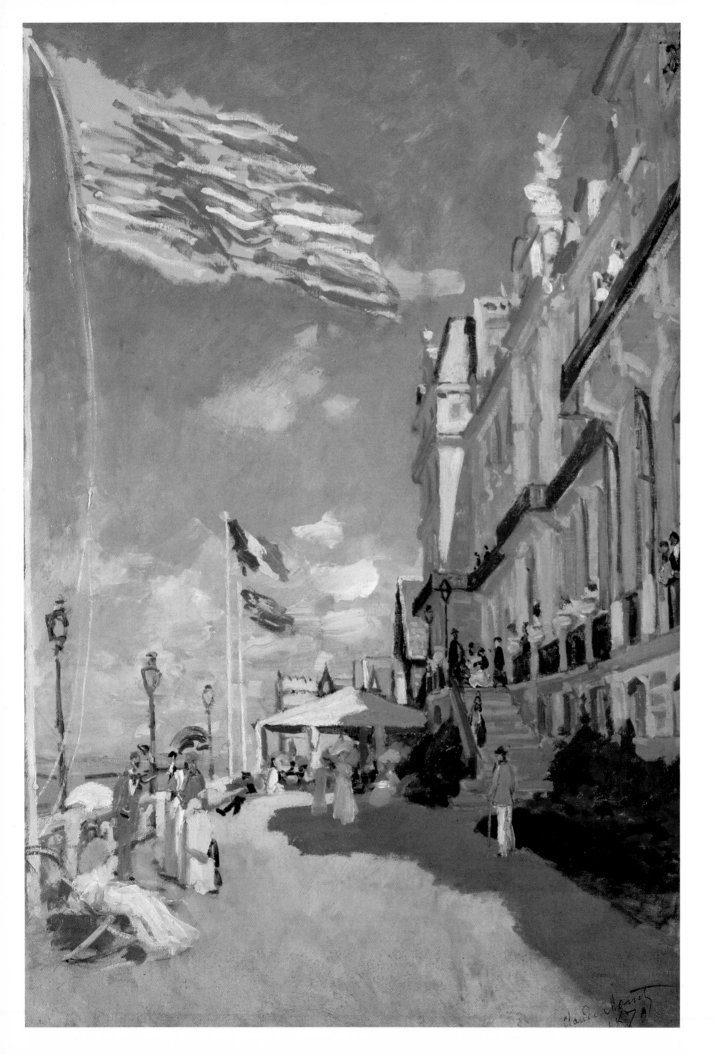

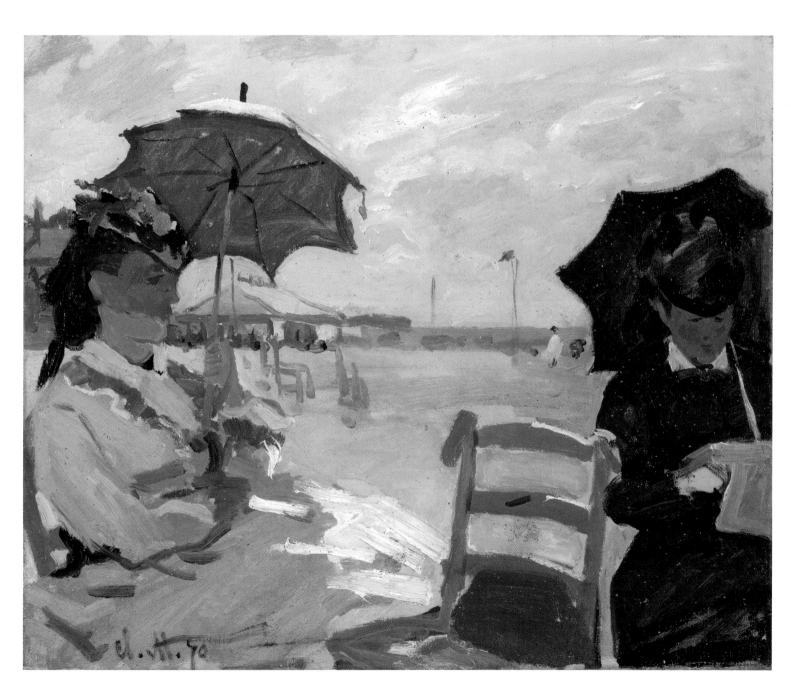

cat. 105 Claude Monet,
 Hôtel des Roches-Noires, Trouville, 1870
 Paris, musée d'Orsay

cat. 106 Claude Monet,
 La Plage de Trouville, 1870
 Londres, The National Gallery

LA MAISON MELLERIO, JOAILLIER DU SECOND EMPIRE

ÉMILIE BÉRARD

UNE SOCIÉTÉ EN REPRÉSENTATION

La fondation historique de la maison de joaillerie Mellerio est actée le 10 octobre 1613 par les privilèges accordés par Marie de Médicis, régente de France, pour services rendus à la Couronne. Ces lettres patentes donnent aux Mellerio, d'origine italienne, le droit d'exercer le commerce d'objets précieux en l'exonérant des taxes incombant à leur activité, en dehors de toutes les règles des corporations, et ce dans l'ensemble du royaume de France. Ainsi commence pour les Mellerio, joailliers de père en fils, une ascension aussi singulière que fulgurante. Ce privilège sera ensuite confirmé jusqu'au règne de Louis XVI par tous les rois de France.

Installés rue des Lombards, au XVIIIᵉ siècle, les Mellerio renforcent leurs liens commerciaux avec la Cour et la reine Marie-Antoinette. La Révolution française et la cessation d'activité qui s'ensuit n'altèrent en rien la notoriété de la maison ; dès 1804, l'impératrice Joséphine et la famille impériale en deviennent des clients assidus. En 1815, la boutique implantée rue de la Paix fait des Mellerio les premiers joailliers à s'installer dans cette rue devenue mythique. Deux ans plus tard, la maison est nommée « Fournisseur de Son Altesse Royale Madame la Duchesse d'Orléans ».

Devenu également joaillier de la famille royale sous le règne de Louis-Philippe, Mellerio développe un réseau visant à s'assurer les plus belles gemmes pour attirer une clientèle de prestige. Dès 1834, la comtesse de Montijo puis sa fille Eugénie, future impératrice des Français, apparaissent dans les registres clients. En 1839, Désirée Clary, reine consort de Suède et de Norvège, acquiert plusieurs parures. En 1846, la reine Victoria réalise son premier achat. La renommée de la maison est encore grandissante alors que, en 1850, une boutique est ouverte à Madrid sous la raison sociale de Mellerio Hermanos.

Le Second Empire, rythmé par les Expositions universelles de 1855, 1862, 1867, va permettre à la maison Mellerio d'asseoir sa renommée au plan international.

Afin de rivaliser avec le succès de la première Exposition universelle de Londres en 1851, l'empereur Napoléon III décide d'organiser un événement comparable à Paris en 1855. La maison Mellerio en comprend les enjeux internationaux et se présente au sein de la section joaillerie. La nature marque l'ensemble des bijoux présentés.

Les livres de modèles regorgent de motifs floraux et végétaux : roses sauvages, fuchsias, violettes, fougères, épis de blé, feuilles de chêne, d'olivier, de marronnier... Dans ce souci d'imitation de la nature, Mellerio dépose en 1854 un brevet pour l'« application d'une tige flexible au montage de toutes espèces de pierreries[1] ». Ce procédé, qui permet de recréer les mouvements d'oscillation des branches de fruits et fleurs, valorise les pierres et caractérise les créations présentées en 1855, comme le devant de corsage *Bouquet de perce-neige* entouré de feuillage entièrement pavé de diamants (cat. 111).

Porté par l'élan créatif de l'Exposition de 1855 et améliorant un principe déjà ancien, Mellerio se fait une spécialité des bijoux transformables. Grâce à des systèmes ingénieux, chaque création peut être modifiée pour former plusieurs bijoux. Le principe s'applique essentiellement aux diadèmes. Pièces maîtresses de la parure au XIXᵉ siècle, ils sont aussi conçus pour se décomposer en ornements de corsage, broches, petits bijoux de cheveux. Ainsi, le *Diadème floral* – turquoises et diamants –, vers 1860, en argent sur or, est constitué de huit broches de différentes tailles permettant de multiples combinaisons : de la simple broche au devant de corsage (cat. 113).

Mellerio s'inspire également des nœuds de ruban, ornements des costumes du XVIIIᵉ siècle, pour créer des broches. Ainsi, le *Nœud* de 1850, le *Nœud à pampilles* de 1855, le *Devant de corsage nœud* de 1870, tous en argent et or sertis de diamants, se réfèrent très directement aux nœuds Louis XVI (cat. 117, 119 et 124).

Lors de l'Exposition de 1855, la maison est récompensée de la grande médaille d'honneur pour l'ensemble de ses créations. Obtenir une récompense lors d'un tel événement est une garantie de prestige, de reconnaissance et d'expansion commerciale.

Sept ans plus tard, en 1862, les créations s'inspirant de la nature atteignent leur apogée grâce à des lignes épurées et une maîtrise virtuose de la technique du serti des pierres qui se réduit à de fines griffes en platine ou en or.

Lors de l'Exposition universelle de Londres, Mellerio présente une broche en fleur de lilas violet-mauve (cat. 126). Ce bijou, en or, émail et diamants, imite si parfaitement la nature qu'il offre un trompe l'œil saisissant à taille réelle. Les bourgeons, les fleurs, les feuilles

cat. 107 Mellerio,
Devant de corsage *Grand bouquet de rose*, 1864
Collection Mellerio

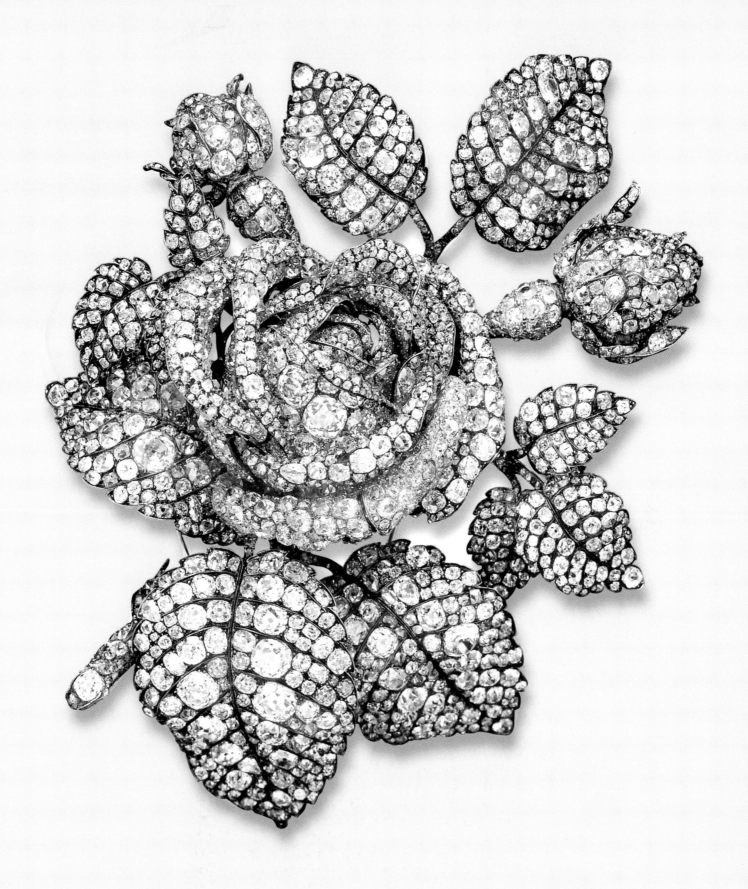

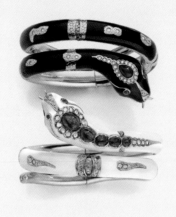

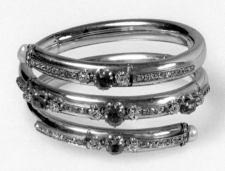

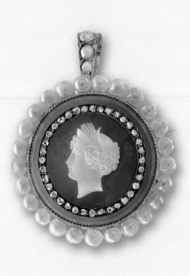

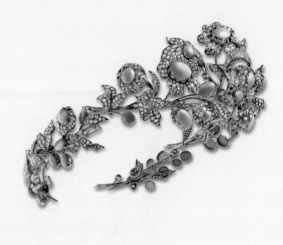

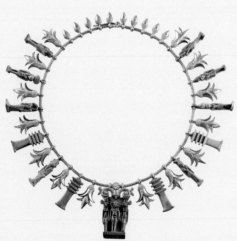

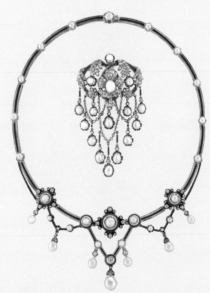

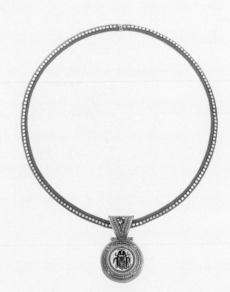

cat. 108 Broche-pendentif scarabée, vers 1865,
collection particulière

cat. 111 Devant de corsage «trembleuse» figurant une branche
de feuillage et fleurs de perce-neige, 1854,
collection Melleriol

cat. 114 Parure d'inspiration égyptienne à amulettes piliers djed
et dieux égyptiens, vers 1870, collection particulière

cat. 109 Paire de bracelets serpent déployables d'inspiration
orientale, vers 1860,
collection Mellerio internationa

cat. 112 Broche-médaillon, camée à profil de Cérès, vers 1860,
collection particulière

cat. 115 Parure, collier et broche d'inspiration orientale,
vers 1860, collection Mellerio

cat. 110 Bracelet, vers 1870,
collection particulière

cat. 113 Diadème floral démontable en huit broches pour
bouquet, traîne de corsage, vers 1860,

cat. 116 Pendentif bulla avec sa chaîne ornée d'un scarabée,
vers 1850, collection particulière

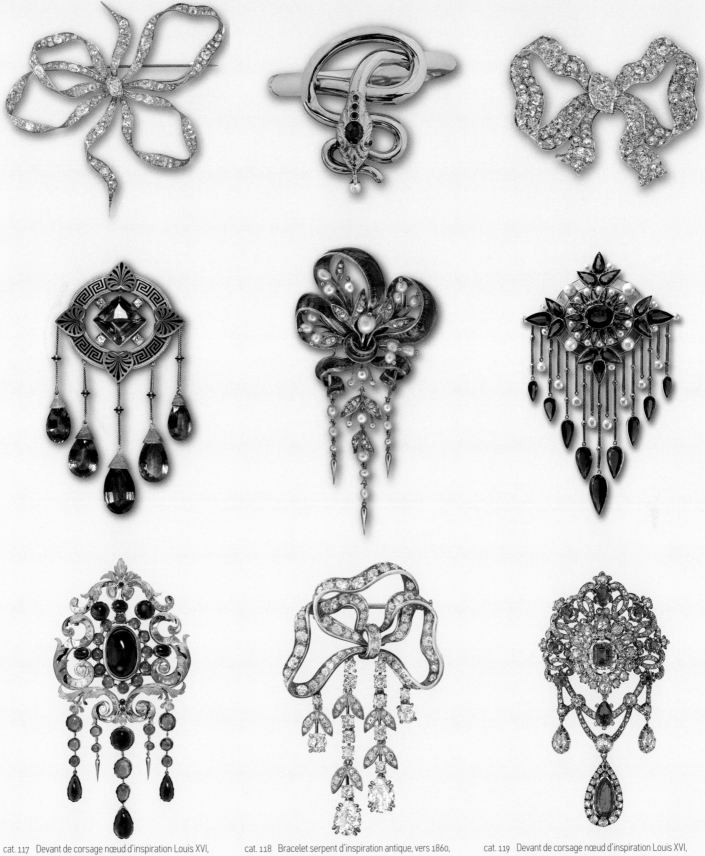

cat. 117 Devant de corsage nœud d'inspiration Louis XVI, vers 1870, collection Mellerio

cat. 118 Bracelet serpent d'inspiration antique, vers 1860, collection Mellerio

cat. 119 Devant de corsage nœud d'inspiration Louis XVI, vers 1850, collection Mellerio

cat. 120 Devant de corsage d'inspiration archéologique, vers 1860, collection particulière

cat. 121 Devant de corsage nœud et végétaux, vers 1860, collection Mellerio

cat. 122 Devant de corsage d'inspiration indienne, vers 1860, collection Mellerio

cat. 123 Devant de corsage d'inspiration Renaissance, vers 1850, collection Mellerio

cat. 124 Broche nœud à pampilles d'inspiration Louis XVI, vers 1855, collection particulière

cat. 125 Devant de corsage d'inspiration orientale et naturaliste, vers 1860, collection Mellerio

sont délicatement émaillés de différentes nuances. Cette branche de lilas qui marque l'histoire de la joaillerie sera reproduite dans le compte rendu de l'Exposition de 1862[2]. Mellerio, poursuivant sa volonté créatrice d'imiter la fragile nature en mouvement, compose des bijoux où perles et diamants figurent des cascades de fleurs, de feuilles ornées de gouttes de rosée, surnommés bijoux en « pluie ». Dans la continuité de l'Exposition universelle de 1862, Mellerio se fait une spécialité des bijoux « naturalistes » de plus en plus sophistiqués. Ainsi, le *Grand bouquet de roses* pavé de diamants (cat. 107), commandé par la princesse Mathilde en 1864, indique par son réalisme et ses dimensions un bijou d'exception qui marque la joaillerie française.

D'autres créations présentées en 1862, influencées par l'Antiquité, apparaissent sous le nom de bijou archéologique. Les motifs des bijoux sont puisés dans le répertoire des pièces extraites des fouilles archéologiques, comme le collier *Frise grecque* en or jaune acquis par l'impératrice Eugénie. L'inspiration antique connaît une longévité certaine, comme le montre le *Devant de corsage or et améthyste* de 1860, émaillé d'une frise de palmettes et de grecques, ou le *Scarabée* perle abalone (cat. 108), ou encore la *Parure ésotérique d'inspiration égyptienne*, de 1870, associant des amulettes de dieux égyptiens à des piliers djed (cat. 114). Dans ce même répertoire antiquisant, la maison Mellerio reprend régulièrement le motif du serpent dont la mue symbolise la renaissance (cat. 118). La paire de *Bracelets serpents* émaillés noir et blanc de 1860, articulés grâce à des systèmes de ressorts, symbolise le yin et le yang. Ces pièces de joaillerie restent toujours résolument modernes (cat. 109).

Les Mellerio, qui ont toujours conservé leurs liens historiques avec l'Italie, se rendent alors régulièrement à Rome pour y trouver les meilleurs savoir-faire. Ils y font exécuter des camées de qualité, comme en témoignent ceux de la *Parure camées et perles* de 1860 (cat. 112), mais aussi des ornements inspirés de l'Antiquité exécutés en micromosaïque, comme le *Pendentif bulla* de 1855 (cat. 116). Pendant cette période, Mellerio et Castellani collaborent régulièrement. Ce dernier, joaillier célèbre, exécute des bijoux archéologiques pour Mellerio, tel le *Collier tête d'Io*. L'Exposition de 1862 atteste pour Mellerio un succès artistique et commercial retentissant dont la presse se fait l'écho. La maison, une nouvelle fois distinguée, obtient le prix d'excellence du dessin ainsi que la *prize medal*.

Fort de tous ces succès et afin de répondre au nouvel enjeu de l'Exposition universelle de 1867, Mellerio affirme son style pour répondre aux exigences d'une clientèle toujours désireuse de créativité et d'inventivité. Le bijou indique plus que jamais le reflet d'une personnalité, l'expression d'un goût et une revendication sociale.

Dès 1865, des achats de gemmes provenant de la Compagnie des Indes sont effectués à Londres, tandis que de nombreux dessins sont élaborés dans l'objectif de combiner des prouesses d'originalité et de savoir-faire.

En 1867, la maison expose pour la première fois une broche à transformation en forme de plume de paon. Doté d'une tige flexible qui crée de la souplesse, ce bijou est exécuté en argent sur or, diamants, émeraudes, saphirs et rubis disposés autour d'un saphir formant l'ocelle de la plume. L'œil central se détache et se transforme en pendentif. Véritable bijou ésotérique, il assure protection à celui qui le porte. Le succès est immédiat, la *Plume de paon pierreries* devient une pièce emblématique de l'histoire de la joaillerie française. À la fin de l'année 1867, l'impératrice Eugénie en commande une version ornée d'une émeraude centrale, sa pierre favorite (cat. 65).

Le motif de la rose sauvage, remis au goût du jour, est à nouveau magnifié dans le *Diadème rose sauvage et branche de laurier* acquis en 1868 par le roi d'Italie, Victor-Emmanuel II, pour le mariage de sa future belle-fille Marguerite de Savoie.

Mellerio s'inspire une nouvelle fois des motifs du XVIIIe siècle pour créer le *Diadème rocaille* ; formé de plusieurs coquilles, ce diadème en platine, argent et or est serti de diamants et perles. La reine d'Espagne, Isabelle II, l'acquiert pour le mariage de sa fille. Cette pièce historique est toujours conservée dans la collection de la Couronne d'Espagne.

Lors de l'Exposition universelle de 1867, la maison Mellerio, couverte d'éloges, reçoit la médaille d'or. En marge de l'Exposition universelle, des gemmes exceptionnelles sont présentées à des collectionneurs, tel le prince Nicolas Youssoupov, grand amateur de diamants.

Les Expositions universelles de 1855, 1862, 1867 marquent les temps forts de l'histoire des créations Mellerio pour le Second Empire. Ces événements permettent à la maison d'asseoir son rayonnement international et de se propulser vers une ère nouvelle.

1— Archives Mellerio.
2— John Burley Waring, *Masterpieces of Industrial Art & Sculpture at the International Exhibition, 1862*, Londres, Day and son, 1863, vol. 3, planche 222.

cat. 126 Mellerio,
Broche fleur de lilas, 1862
Collection particulière, *courtesy of* Wartski

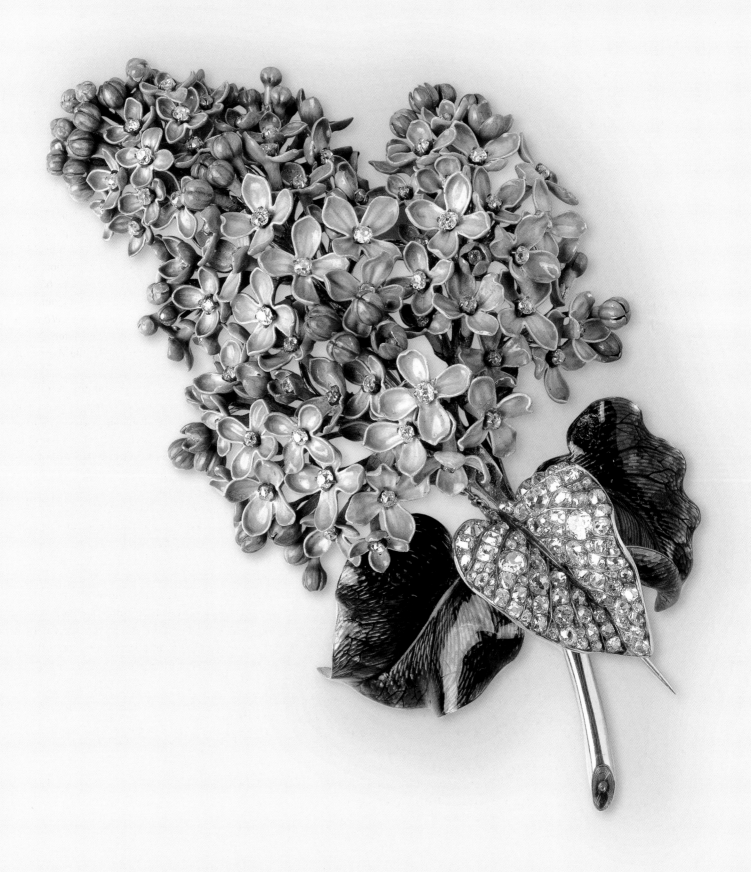

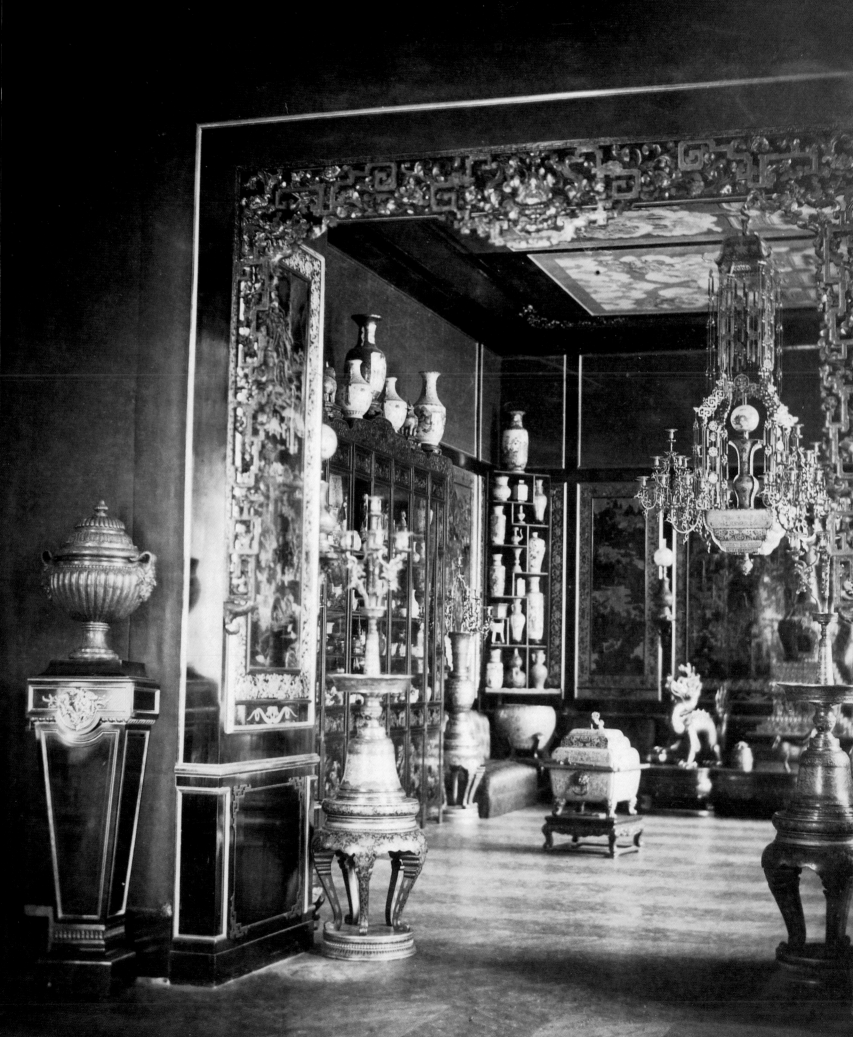

LE GOÛT
DU
DÉCOR

Les résidences impériales, ameublement et décor[1]

— ARNAUD DENIS

La proclamation de l'Empire est suivie par le sénatus-consulte du 12 décembre 1852 qui établit la liste civile accordée à Napoléon III, lui permettant de gouverner avec faste et d'encourager les arts et l'industrie par le biais de commandes et de subventions. Elle comprend une dotation mobilière et immobilière, complétée d'une allocation financière afin de pourvoir aux dépenses de l'empereur, à celles de sa maison, à l'entretien et à l'enrichissement de la dotation. Cette dernière se compose des résidences mises à la disposition du souverain, des manufactures, des musées impériaux, du Garde-Meuble ainsi que des œuvres d'art et meubles qu'ils contiennent[2]. Ces lieux bénéficieront des crédits nécessaires à leur conservation ou à leur embellissement, en particulier les résidences principales recevant la Cour tout au long de l'année : les Tuileries pendant l'hiver, Saint-Cloud au printemps (cat. 128), Fontainebleau en été et Compiègne à l'automne[3]. Les chantiers de restauration et de remeublement des résidences de la Couronne sous la haute autorité de Louis-Philippe se sont accompagnés d'un intérêt prononcé pour les styles historiques et les meubles anciens. Ce goût du passé et la volonté de remeubler dans le style du bâtiment ont entraîné une meilleure connaissance des styles[4]. Elle aboutit sous le Second Empire au principe de l'unité de style, qui veut une harmonie entre le décor et le mobilier. Bénéficiant de résidences largement restaurées, modernisées et remeublées, Napoléon III et l'impératrice Eugénie surtout vont poursuivre l'action de leurs prédécesseurs.

À Fontainebleau, l'ameublement des antiques salons bordant la cour ovale est complété dans un esprit historiciste[5]. De style Louis XIV dans les salles Saint-Louis et dans les salons de François Ier et des Tapisseries, les sièges sont en partie d'époque dans le salon Louis XIII, acquis lors de la vente du mobilier du château d'Effiat en 1856 et complétés par l'atelier d'ébénisterie du Garde-Meuble. Les tentures de tapisserie sont réassorties dans le même esprit. Les pièces de l'*Histoire de France* d'après Rouget sont ainsi remplacées par les *Chasses de Maximilien* exécutées aux Gobelins à la fin du XVIIe et au début du XVIIIe siècle. La remise en état de l'appartement du pape est un exemple éloquent de la volonté d'harmoniser le style et la richesse du mobilier aux décors anciens, et des moyens à disposition : fonds mobilier du château et du Garde-Meuble, nouvelles créations et copies de style, appel au marché d'occasion. Dans les pièces de l'aile conservant des plafonds des XVIe et XVIIe siècles, les tapisseries des *Triomphes des dieux* d'après Coypel unifient le décor du salon et de la chambre, pour laquelle la maison Fourdinois exécute un remarquable ensemble mobilier en noyer sculpté inspiré de la Renaissance et du XVIIe siècle. Répondant à la volonté de l'impératrice de compléter ces décors, Diéterle donne en 1866 les modèles de deux grands tapis. Il s'est attaché à les composer dans le style architectural du salon et de la chambre, et a fait pour cela plusieurs voyages à Fontainebleau et un grand nombre de croquis pour lui servir de matériau[6]. Leur composition, les ornements et les coloris s'inspirent des tapis réalisés sous Louis XIV. Dans la chambre du Gros Pavillon, la couchette de Louis XVI à Saint-Cloud retrouve les fauteuils qui l'accompagnaient à l'origine, complétés par Cruchet de sièges, d'un écran, d'un couronnement de lit, d'une console et de deux galeries de croisées enrichis des mêmes motifs. La commode aux faisceaux sert de modèle à Fourdinois pour deux tables de nuit assorties. La salle du Trône et l'appartement intérieur de Napoléon Ier sont respectés par son neveu. Seule une console remplace le lit pliant de l'alcôve du cabinet de travail. Elle est exécutée expressément d'après le bureau de Georges Alphonse Jacob, en place depuis 1810[7]. L'impératrice occupe l'appartement traditionnel des souveraines, dont les pièces conservent le décor de Marie-Antoinette. Le mobilier Empire de son cabinet et de son grand salon est remplacé par des sièges d'époque Louis XVI[8]. Dans la chambre, le lit est celui livré en 1787 pour la reine, auquel l'impératrice fait ajouter son chiffre. Aux sièges meublants anciens, Eugénie ajoute une chaise longue, que l'on

Page précédente

cat. 127 Pierre Ambroise Richebourg,
Vue intérieure du pavillon chinois de l'impératrice au château de Fontainebleau, détail, entre 1863 et 1870
Paris, musée d'Orsay

cat. 128 Charles-François Daubigny,
Le Parc de Saint-Cloud, 1865
Châlons-en-Champagne, musée des Beaux-Arts et d'Archéologie

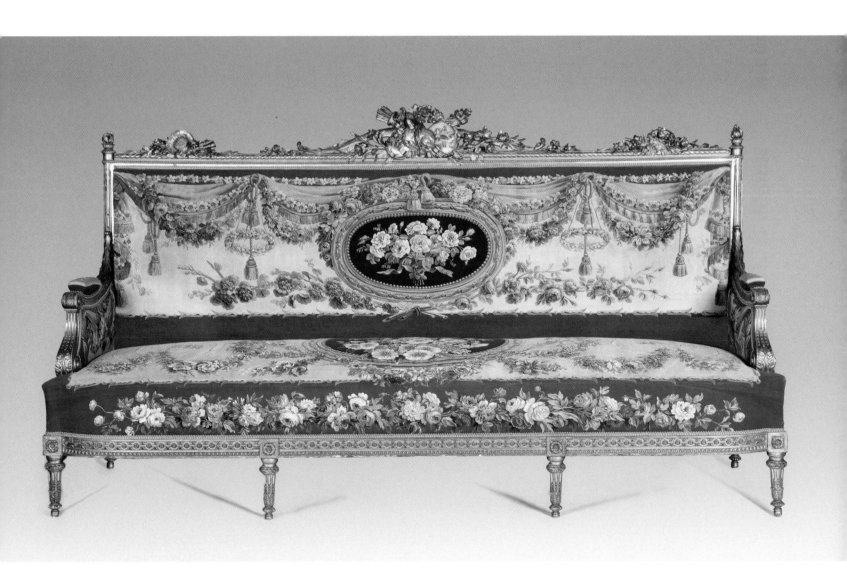

cat. 129 Manufacture de Beauvais, d'après un modèle de Pierre Chabal-Dussurgey,
Michel-Victor Cruchet, sculpteur, Canapé de style Louis XVI, livré en 1855
Paris, Mobilier national

cat. 130 Jules Diéterle,
Maquette de tapis du Salon rose des appartements
de l'impératrice au palais des Tuileries, 1860
Paris, Mobilier national

cat. 131 Jules Diéterle,
Maquette de tapis du Salon bleu des appartements
de l'impératrice au palais des Tuileries, 1860
Paris, Mobilier national

cat. 132 Maison Fourdinois, Alexandre Georges Fourdinois,
Psyché de l'impératrice Eugénie au château de
Saint-Cloud, livrée en 1855
Compiègne, musée national du Palais

retrouvera dans tous les palais, et des sièges confortables disposés autour de la cheminée. Nés sous la monarchie de Juillet, ces sièges aux bois entièrement recouverts et capitonnés pour plus de confort s'imposent dans les intérieurs du Second Empire. Ils sont accompagnés de chaises légères dites de Chiavari, dont Descalzi fournira plus d'un millier d'exemplaires.

À Saint-Cloud comme à Fontainebleau, l'impératrice vit dans les lieux qui furent ceux de la défunte reine à laquelle elle voue un véritable culte. Sa fascination l'amène à rassembler sièges, meubles, bronzes d'ameublement et objets d'art du XVIIIe siècle, avec une prédilection pour ceux du règne de Louis XVI ; un goût partagé par ses contemporains. Le cabinet de travail renferme le plus grand nombre d'objets de provenance royale. L'impératrice a fait venir des Tuileries le bureau à cylindre de Louis XV à Versailles. Il côtoie la commode en laque saisie chez la marquise de Brunoy, ornée du candélabre de l'Indépendance américaine, et une autre commode de Carlin exécutée pour Mesdames à Bellevue, sortie de Fontainebleau en 1853. Le canapé livré pour la comtesse de Provence à Versailles est mêlé aux sièges de Jacob pour le boudoir turc du comte d'Artois et aux sièges du cabinet intérieur de Marie-Antoinette à Saint-Cloud. Pour plus de confort, ces sièges anciens sont capitonnés[9]. Aux côtés de ces meubles et sièges d'époque voisinent des copies modernes. Les chaises d'époque Transition du salon des Jeux du roi à Versailles sont un modèle récurrent pour l'ameublement des salons des palais impériaux. Dès 1844, Jeanselme s'en était inspiré pour l'appartement de la duchesse de Nemours aux Tuileries. Dix ans plus tard, on les retrouve dans le Salon blanc des grands appartements et ils servent de modèle à deux autres ensembles : en 1854, pour le grand salon de l'impératrice à Saint-Cloud, et en 1858-1859, pour le salon de réception à Compiègne. L'inspiration des modèles anciens, au-delà de quelques copies intégrales, engendre des créations originales, dans le choix des formes, les proportions, la composition ou la disposition des motifs[10]. La psyché de Fourdinois du cabinet de toilette de l'impératrice présente ainsi un cadre en acajou simple et solide, entièrement recouvert d'une abondante ornementation de bronzes (cat. 132). Les sièges du grand salon de l'Orangerie de Cruchet offrent un décor de style Louis XVI des plus riche. L'importance et la diversité des motifs sculptés, comme la taille de l'écran, n'ont pas d'équivalents anciens. Pour la même pièce, Wassmus livre une grande table de famille d'un mètre soixante-dix de diamètre, considérée comme son chef-d'œuvre. Se réclamant de la manière de Riesener, il en adopte les compositions florales de marqueterie de bois et les fonds de mosaïque de losanges, dans des proportions qui ne sont pas celles du XVIIIe siècle. Dans le même esprit, il exécute en 1864 un très riche lit de style Louis XVI et deux tables de nuit assorties pour la chambre du prince impérial aux Tuileries[11] (cat. 137). Certains objets ou meubles sont réalisés en plusieurs exemplaires et placés dans les diverses résidences. La paire de porte-lampes de style grec présentée par Barbedienne à l'Exposition universelle de 1855 est acquise par l'impératrice pour son cabinet de toilette à Saint-Cloud. Deux autres paires seront commandées en 1857 pour Compiègne et Fontainebleau. Les bureaux des cabinets de travail de l'empereur sont révélateurs des habitudes du souverain. En 1864, le Garde-Meuble reçoit le dessin et les mesures du bureau des Tuileries. Fossey fournit trois exemplaires similaires en acajou pour Compiègne, Fontainebleau, l'Élysée, et un quatrième bureau pour Saint-Cloud. Plus riche, il est plaqué de bois de rose et d'amarante, et orné d'une frise de grecques et de laurier en bronze doré[12]. Des copies de meubles anciens particulièrement appréciés sont également réalisées en plusieurs exemplaires, comme les copies du bureau plat de Benneman pour la bibliothèque de Louis XVI à Fontainebleau, fournies par Wassmus et Christofle pour Saint-Cloud. Les aquarelles de Fortuné de Fournier rendent parfaitement bien compte de l'accumulation éclectique de ces meubles et de l'encombrement des pièces (cat. 134 à 136).

cat. 133 Manufacture de Beauvais,
d'après un carton de Pierre Chabal-Dussurgey,
Nicolas-Quinibert Foliot, pour le modèle du siège,
Fauteuil, vers 1858
Paris, Mobilier national

Aux Tuileries, les grands appartements ne changent presque pas, conservant le décor et l'ameublement de la monarchie de Juillet[13]. Dans la galerie de Diane, la réduction de la statue équestre de Louis XIV est remplacée en 1868 sur ordre de l'impératrice par le groupe de Carpeaux *Le Prince impérial et le chien Néro* (cat. 138). Il en est tout autrement des appartements impériaux. Lefuel ferme le portique de Delorme entre le pavillon central et le pavillon Bullant, et le rehausse d'un étage, créant une enfilade complète pour l'empereur au rez-de-chaussée et l'impératrice au premier étage. Avec les trois salons vert, rose et bleu, la souveraine bénéficie désormais des espaces de réception qui lui manquaient. L'architecte a voulu créer un style propre, où tout est du plus pur style Louis XVI : boiseries sculptées d'arabesques, sièges en bois doré, cheminées et bronzes exécutés d'après des modèles anciens. Chaque pièce possède une harmonie colorée propre, qui se retrouve sur les murs, les tapisseries de sièges, les garnitures des croisées et les tapis (cat. 130 et 131). Comme à Saint-Cloud, l'impératrice mélange aux créations modernes les meubles du XVIIIe siècle. En 1865, elle fait acheter par le Garde-Meuble, pour la somme de soixante-cinq mille francs, la table à écrire de Marie-Antoinette réalisée en 1784 par Weisweiler, pour le Salon bleu. Au-delà de ces salons, les cabinets de l'impératrice présentent un caractère essentiellement privé, où l'on retrouve son goût pour l'accumulation des sièges confortables, des petits meubles légers, et où sont disposés les dizaines d'objets personnels relevant du domaine privé[14].

L'organisation des fameuses « séries » à Compiègne entraîne une nouvelle sociabilité, exigeant des espaces adaptés. L'impératrice aménage le salon de musique de son appartement en salon de thé pour recevoir les invités qu'elle souhaite distinguer. Aux tapisseries de la *Première tenture chinoise*, du *Costume turc* et aux meubles de laque rouge du XVIIIe siècle marquant son goût pour les chinoiseries et l'Orient, elle associe des sièges provenant du grand cabinet de Marie-Antoinette à Saint-Cloud, qui sont capitonnés pour s'adapter au désir de confort de l'époque[15].

À Fontainebleau également, le désir de disposer d'espaces de réception plus propices au divertissement des invités que les grands appartements offre un écho à la politique du régime en Extrême-Orient. De nouveaux salons de réception sont aménagés en 1863 au rez-de-chaussée du Gros Pavillon, idéalement ouvert sur le jardin anglais, l'étang et à proximité de la nouvelle salle de spectacle. Les invités sont accueillis par *L'Impératrice Eugénie entourée des dames d'honneur du palais* par Winterhalter, avant de pénétrer dans le grand salon, garni de divans et autres sièges confortables. Vient ensuite le Musée chinois, destiné à présenter les objets provenant du sac du palais d'Été de Pékin en 1860, associés aux présents offerts par les ambassadeurs siamois lors de leur réception à Fontainebleau en 1861 (cat. 26). L'impératrice a elle-même supervisé l'aménagement et l'installation de cet ensemble décoratif des plus original[16]. Un fumoir[17] est établi à proximité, ainsi qu'un nouveau cabinet de travail pour l'empereur en 1864, suivi par celui de l'impératrice en 1868, dans le style chinois[18].

L'Exposition universelle de 1855 confirme la première place de la France sur le plan artistique, en matière d'arts décoratifs et de mobilier en particulier. Dominent les meubles de grandes dimensions, fortement architecturés et à la sculpture omniprésente[19]. Le couple impérial et le Garde-Meuble en effectuent de nombreuses acquisitions, dont les principales trouvent place dans les résidences impériales[20]. Les achats sont aussi nombreux lors de l'Exposition de 1867. Denière est par exemple retenu pour une garniture de cheminée placée dans le cabinet-bibliothèque de l'impératrice aux Tuileries. De style Louis XVI, la pendule présente un buste de bacchante en marbre blanc de Carrier-Belleuse. Le salon d'étude du prince impérial reçoit la vitrine de style Renaissance en ébène massif exécutée par Roudillon. Dans la section britannique, est choisie une table de canapé de la maison Trollope et fils[21]. Elle orne dès 1867 le salon de l'Hémicycle

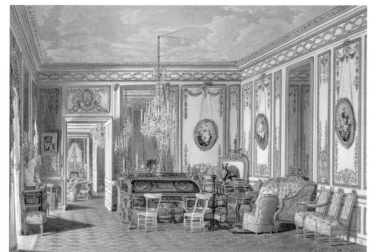

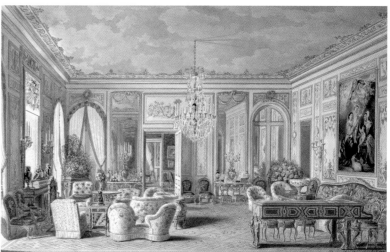

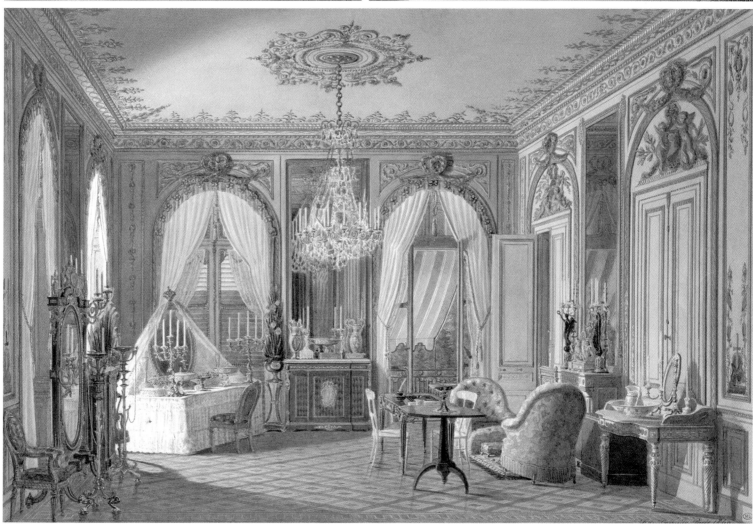

cat. 134 Jean-Baptiste Fortuné de Fournier,
Le Cabinet de travail de l'impératrice à Saint-Cloud, 1860
Compiègne, musée national du Palais

cat. 135 Jean-Baptiste Fortuné de Fournier,
Le Salon de l'Impératrice Eugénie à Saint-Cloud, 1860
Compiègne, musée national du Palais

cat. 136 Jean-Baptiste Fortuné de Fournier,
Le Cabinet de toilette de l'impératrice à Saint-Cloud, 1860
Compiègne, musée national du Palais

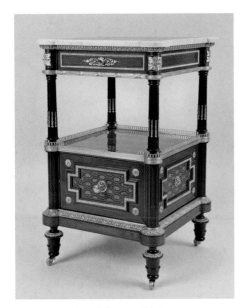

cat. 137 Henri Léonard Wassmus, ébéniste,
 Table de nuit, style Louis XVI, pour le prince impérial
 aux Tuileries, 1865
 Paris, Mobilier national

cat. 138 Jean-Baptiste Carpeaux,
 Le Prince impérial et le chien Néro, 1866
 Paris, musée d'Orsay

à l'Élysée, comme la grande table acquise auprès de Roux, ébéniste marqueteur. De style Louis XIV, elle est caractéristique des « chefs-d'œuvre » montrant la maîtrise technique de la marqueterie Boulle de cuivre et d'écaille, la connaissance des modèles anciens et la volonté de les surpasser[22]. L'empereur et l'impératrice achètent aussi régulièrement au Salon. Les murs des Salons rouge et vert de Saint-Cloud sont ainsi presque entièrement recouverts par une cinquantaine de tableaux.

L'Élysée est la maison des hôtes sous l'Empire[23]. Dans les grands appartements du rez-de-chaussée dévolus aux réceptions, les décors de boiseries du XVIIIe siècle ont été restaurés et sont meublés de grands ensembles de sièges en bois doré de style. Le salon de l'Hémicycle, ancienne chambre de Madame de Pompadour, est garni de sièges de style Louis XV réalisés d'après une paire de fauteuils exécutés par Nicolas-Quinibert Foliot pour le grand salon de la marquise au château de Crécy[24]. Pour le salon central, Grohé livre des sièges de style Louis XIV ; le salon du Conseil, agrémenté de portraits des souverains d'Europe, reçoit le meuble de Gustave III de Suède. L'appartement de l'impératrice au premier étage est entièrement réaménagé et décoré à neuf dans les styles Louis XV et Louis XVI. Pour les pièces principales, Badin est chargé d'étudier un vaste projet de décoration textile, partagée entre les manufactures des Gobelins et de Beauvais. Le thème de la chasse est justement retenu pour la salle à manger. La pièce suivante prend le nom de salon des Boucher en raison de la reproduction en tapisserie du tableau du *But*, accompagné de panneaux traités en camaïeu bleu et rose[25]. Le salon central est peint par Godon d'un riche décor de figures féminines dansantes, dans un encadrement d'arabesques ornées de fleurs au naturel, sur fond d'or. Un espace est laissé disponible pour recevoir une tapisserie des *Muses* d'après Le Sueur[26]. La décoration prévue pour le salon-cabinet de travail de l'impératrice demande une élaboration plus complexe. Diéterle en exécute la composition d'ensemble et les ornements, Baudry les figures, Chabal-Dussurgey les fleurs et fruits, et Lambert les animaux et oiseaux. Considérée comme la seule tenture moderne tissée sous le Second Empire, où l'élément décoratif domine, elle comprend de grands panneaux à figures sur le thème des cinq sens, deux dessus-de-porte figurant des jeux d'enfants représentant les saisons et six autres panneaux plus étroits avec arabesques, ornements et demi-figures[27] (cat. 525). Destinés à recevoir les souverains étrangers en visite à l'Exposition universelle, les appartements sont meublés en 1867. Le cabinet de travail reçoit un ensemble de sièges de qualité royale attribués à Georges Jacob[28], complétés par Cruchet. Le secrétaire à cylindre de Riesener est celui du cabinet du comte de Provence à Fontainebleau. Sont également d'époque les paires de bras de lumière exécutés par Feuchère pour le cabinet de Louis XVI à Saint-Cloud[29]. Deux meubles à hauteur d'appui acquis à la vente Beau-vau-Craon de 1865 complètent cet ameublement Louis XVI. Datés d'environ 1855, ils se caractérisent par le remploi d'un panneau de marqueterie de fleurs du XVIIIe siècle et la grande qualité des ornements de bronze doré[30]. La chambre à coucher est meublée de façon moderne, avec des sièges confortables capitonnés. Le lit en bois peint en blanc et rechampi or, semblable à ceux réalisés pour les Tuileries et Saint-Cloud, est caractéristique du style « Louis XVI-impératrice » répandu dans les résidences, avec son décor de guirlandes de fleurs, flambeaux, carquois, et le chiffre de l'impératrice présenté par deux amours[31]. La salle de bains contiguë reprend le décor du cabinet de glaces peintes de l'hôtel du Garde-Meuble, alors remonté à Fontainebleau.

Les aménagements des palais de Saint-Cloud et des Tuileries ont disparu dans les flammes de la guerre de 1870 et celles de la Commune. À Compiègne et Fontainebleau, la chute du régime impérial a pour conséquence la désaffection des espaces créés pour Napoléon III et Eugénie, et la mise en réserve de leur mobilier ou leur prélèvement au bénéfice des administrations. À l'Élysée cependant, la Troisième République s'installe

dans les décors et les meubles neufs voulus par le couple impérial. Les grands meubles en tapisserie de Beauvais d'après les modèles de Chabal-Dussurgey (cat. 129 et 133), si chers à l'impératrice, resteront en place jusqu'au milieu du siècle suivant et seront retissés à de nombreuses reprises.

cat. 139 Pierre Chabal-Dussurgey,
Paul Baudry, Carton pour dessus-de-porte *Le Printemps*
et *L'Été*, 1865
Paris, Mobilier national

1—Sujet traité par Henri Clouzot, *Des Tuileries à Saint-Cloud, l'art décoratif du Second Empire*, Paris, Payot, 1925, et Colombe Samoyault-Verlet, « Le Second Empire », *Architecture, décor et ameublement des grandes demeures*, cours professés à l'École du Louvre entre février 1980 et mai 1981.

2—Sur la liste civile et son emploi, voir Catherine Granger, *L'Empereur et les arts, la liste civile de Napoléon III*, Paris, École des chartes, 2006.

3—Henri Clouzot, *Des Tuileries à Saint-Cloud, l'art décoratif du Second Empire, op. cit.*, p. 209.

4—Colombe Samoyault-Verlet, « L'ameublement des palais royaux sous la Monarchie de Juillet », *Un âge d'or des arts décoratifs, 1814-1848*, cat. exp., Paris, Galeries nationales du Grand Palais, Paris, RMN, 1991, p. 230-234.

5—Sur Fontainebleau sous le Second Empire, voir *Napoléon III et Eugénie reçoivent à Fontainebleau, l'art de vivre sous le Second Empire*, cat. exp., Bordeaux, musée des Arts décoratifs, Fontainebleau, Musée national du château, Dijon, Faton, 2011, et Nicolas Personne, « Fontainebleau sous le Second Empire », *Fontainebleau. « La vraie demeure des rois »*, Paris, Swan Éditeur, 2015, p. 390-461.

6—Arch. nat., F²¹ 676.

7—Vincent Cochet et Vincent Droguet, *Château de Fontainebleau, le cabinet de travail de Napoléon III et le salon des Laques de l'impératrice Eugénie*, Dijon, Faton, 2013, p. 56.

8—Yves Carlier, « Le grand salon de l'impératrice au château de Fontainebleau du temps de l'impératrice Eugénie », *Bulletin du Centre de recherche du château de Versailles*, http://crcv.revues.org/13475; DOI : 10.4000/crcv.13475.

9—Sur Saint-Cloud sous le Second Empire, voir Bernard Chevallier, avec la collaboration d'Arnaud Denis, Aurélia Rostaing et Jean-Denis Serena, *Saint-Cloud, le palais retrouvé*, Paris, Éditions du Patrimoine / Swan Éditeur, 2013.

10—Il faut ajouter la qualité de l'exécution, due aux progrès techniques.

11—Sur les appartements du prince impérial, voir *La Pourpre et l'exil, l'Aiglon (1811-1832) et le prince impérial (1856-1879)*, Compiègne, Musée national du château, Paris, RMN, 2004, p. 176-182.

12—Vincent Cochet et Vincent Droguet, *Château de Fontainebleau, le cabinet de travail de Napoléon III et le salon des Laques de l'impératrice Eugénie, op. cit.*, p. 45-52, 74-76.

13—Sur les Tuileries sous le Second Empire, voir Bernard Chevallier, « Les Tuileries sous le Second Empire », *Un palais disparu, les grands décors des Tuileries, de Catherine de Médicis à la Commune*, Paris, Éditions du Patrimoine / Swan Éditeur, 2016 (à paraître).

14—Le décor et l'ameublement de l'appartement de l'impératrice ont été étudiés en détail par Florence Austin-Heilbrun, *Le Palais des Tuileries au Second Empire d'après les inventaires et les photographies*, mémoire de recherche approfondie sous la direction de Pierre Verlet, Paris, École du Louvre, 1971, et Mathieu Caron, « Les appartements de l'impératrice Eugénie aux Tuileries : le XVIIIᵉ siècle retrouvé ? », *Bulletin du Centre de recherche du château de Versailles*, http://crcv.revues.org/13316; DOI : 10.4000/crcv.13316.

15—*Un salon de thé pour l'impératrice Eugénie*, cat. exp., Compiègne, Musée national du château, Paris, RMN-Grand Palais, 2012.

16—Vincent Droguet et Xavier Salmon, *Château de Fontainebleau, le Musée chinois de l'impératrice Eugénie*, Paris, Artlys, 2011, p. 27-34.

17—Nicolas Personne, « Les fumoirs de Napoléon III aux châteaux de Compiègne et de Fontainebleau », *Cahiers compiégnois*, nº 2, mai 2009, p. 56-61.

18—Vincent Cochet et Vincent Droguet, *Château de Fontainebleau, le cabinet de travail de Napoléon III et le salon des Laques de l'impératrice Eugénie, op. cit.*, p. 103-125.

19—Olivier Gabet, « Ébénisterie et mobilier à l'Exposition universelle de 1855 », *Napoléon III et la reine Victoria, une visite à l'Exposition universelle de 1855*, cat. exp., Compiègne, Musée national du château, Paris, RMN, 2008, p. 143-150.

20—Arch. Nat., F²¹ 7263.

21—*À travers les collections du Mobilier national* (XVIᵉ-XXᵉ siècles), Jean-Pierre Samoyault (dir.), cat. exp., Beauvais, Galerie nationale de la tapisserie, Paris, Mobilier national, 2000, p. 118, nº 87.

22—Pierre Arizzoli-Clémentel et Jean-Pierre Samoyault, *Le Mobilier de Versailles, chefs-d'œuvre du XIXᵉ siècle*, Dijon, Faton, 2009, p. 434-435, cat. 169.

23—Sur l'Élysée sous le Second Empire, voir Jean Coural, *Le Palais de l'Élysée, histoire et décor*, Paris, Délégation à l'action artistique de la Ville de Paris, 1994, p. 97-107, et Jean Coural et Chantal Gastinel-Coural, « L'Élysée, histoire et décors depuis 1720 », *Dossier de l'art*, nº 23, avril-mai 1995, p. 66-77.

24—Jean Vittet, « Le château de Crécy », *Madame de Pompadour et les arts*, cat. exp., Versailles, Musée national du château, Paris, RMN, 2002, p. 112.

25—Fernand Calmettes, *État général des tapisseries de la Manufacture des Gobelins depuis son origine jusqu'à nos jours, 1600-1900*, publié par M. Maurice Fenaille, cinquième tome, *Période du dix-neuvième siècle, 1794-1900*, Paris, Imprimerie nationale, 1912, p. 127-142.

26—Dans ces trois salons, des copies peintes des modèles à tisser sont posées pour ne pas laisser les murs nus.

27—Chantal Gastinel-Coural, *La Manufacture des Gobelins au XIXᵉ siècle, tapisseries, cartons, maquettes*, Beauvais, Galerie nationale de la tapisserie, Paris, Mobilier national, 1996, p. 54-56.

28—Jean Vittet, « Le mobilier des appartements des souverains jusqu'en 1815 », *Fontainebleau. « La vraie demeure des rois », op. cit.*, p. 256.

29—Daniel Alcouffe, Anne Dion-Tenenbaum et Gérard Mabille, *Les Bronzes d'ameublement du Louvre*, Dijon, Faton, 2004, p. 166-167, cat. 85.

30—*À travers les collections du Mobilier national* (XVIᵉ-XXᵉ siècles), *op. cit.*, p. 117, cat. 86.

31—Laure Chabanne, « Le lit à colonnes des appartements de l'impératrice Eugénie au palais de l'Élysée », *Folie textile, mode et décoration sous le Second Empire, op. cit.*, p. 78-81.

UN DÉCOR NÉOGREC :
LA MAISON POMPÉIENNE DU PRINCE NAPOLÉON

AUDREY GAY-MAZUEL

La maison pompéienne, œuvre d'art totale de goût néogrec, fut édifiée entre 1856 et 1860 au 18, avenue Montaigne pour le prince Jérôme Napoléon, cousin germain de l'empereur Napoléon III, en hommage à sa maîtresse, la tragédienne Rachel (cat. 143). La demeure marqua Paris d'une empreinte nouvelle jusqu'à sa destruction, moins de quarante ans plus tard, en 1891. Le riche fonds de plus de quatre cent cinquante dessins conservé au musée des Arts décoratifs permet de suivre les étapes de son aménagement, des esquisses préparatoires du mobilier et des ornements aux relevés à l'aquarelle des élévations[1]. Les photographies issues des campagnes menées dès 1863 par Pierre Ambroise Richebourg, J. Laplanche et Alfred-Nicolas Normand, quelques peintures et de rares objets d'art subsistants complètent notre connaissance de la maison[2].

En arrêtant son choix sur l'Antiquité grecque et romaine, le prince Napoléon se démarquait du goût de la cour impériale, alors fascinée par les grandes heures du XVIIIe siècle, et se positionnait comme l'héritier stylistique du Premier Empire. Ce second retour à l'Antiquité se distinguait du courant néoclassique du premier tiers du siècle en prônant une architecture et des décors polychromes inspirés des maisons pompéiennes. Voyage obligé des artistes français, les ruines de Pompéi, fouillées depuis le milieu du XVIIIe siècle, étaient connues par de nombreuses publications[3] dont les albums gravés de François Mazois diffusés dès 1824[4]. Le terme « néogrec », formé au début des années 1850 et repris par Théophile Gautier[5] pour qualifier la peinture de Jean-Léon Gérôme et de Jean-Louis Hamon, migre dès 1865 vers le domaine des arts décoratifs[6]. À part quelques exemples de décors ponctuels, comme la maison grecque du comte de Choi-

seul-Gouffier, édifiée au début du XIXe siècle sur l'avenue des Champs-Élysées, le salon de musique du château de Dampierre décoré par Ingres dans les années 1840 et la salle à manger de l'hôtel parisien de la princesse Belgiojoso ornée de « peintures dans le goût des fresques et des mosaïques de Pompéi »[7], aucune maison entièrement décorée en style néogrec n'avait encore été construite en France. Le prince avait peut-être trouvé son inspiration auprès d'un modèle allemand, la *Pompeianum* de Louis Ier de Bavière, édifiée sur le modèle de la maison des Dioscures, de 1840 à 1848, à Aschaffenburg, par Friedrich von Gärtner.

En 1854, le prince Napoléon commanda à l'architecte Jacques Ignace Hittorff une maquette du temple grec d'Empédocle auquel celui-ci venait de consacrer une étude[8]. Hittorff dessina alors les projets d'un palais jamais réalisé[9]. Dès 1855, le prince s'adressa à l'architecte en charge de l'hôtel des Invalides, Auguste Rougevin, pour construire une demeure de style grec. Rougevin abandonna le projet en 1856, à la mort de son fils envoyé dans la baie de Naples pour effectuer des relevés. Sur le conseil d'Hittorff[10], le prince se tourna vers le jeune architecte Alfred-Nicolas Normand, rentré à Paris depuis peu. Grand prix de Rome en 1846, Normand avait passé quatre années dans la cité italienne et voyagé, en 1851-1852, en Grèce et à Constantinople, d'où il avait rapporté de nombreux relevés et des photographies[11]. Fin connaisseur des ruines du forum romain, des décors de Pompéi et d'Herculanum, il avait présenté une restitution colorée de la maison du Faune[12] et fait réaliser des moulages de meubles et d'objets antiques[13].

Séparée de l'avenue Montaigne par des grilles et une cour adaptée au passage des voitures, la maison présen-

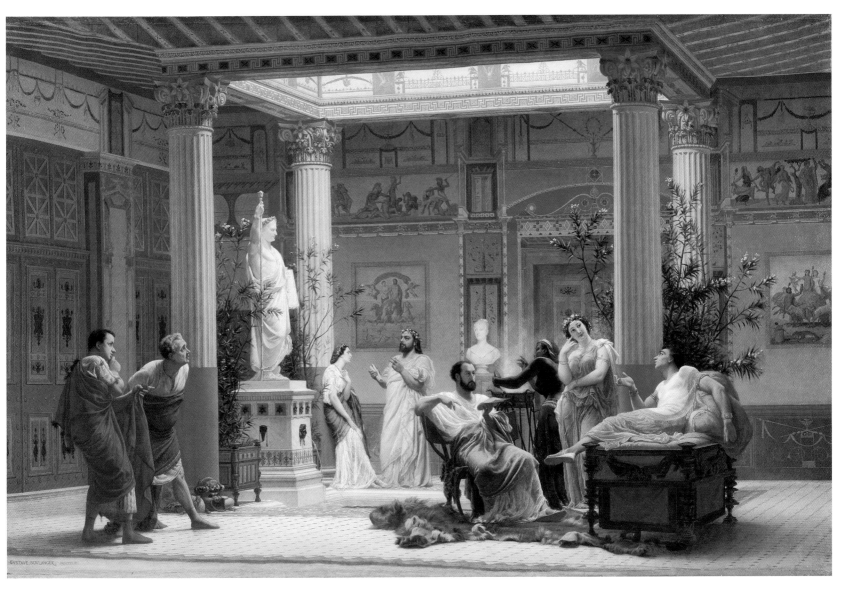

cat. 140　Gustave Boulanger,
Répétition du « Joueur de flûte » et de « La Femme de Diomède » chez le prince Napoléon, 1861
Paris, musée d'Orsay

cat. 141 Alfred-Nicolas Normand,
 Projet pour la maison pompéienne du prince Napoléon, vestibule, coupe sur la largeur, 1860
 Paris, musée des Arts décoratifs

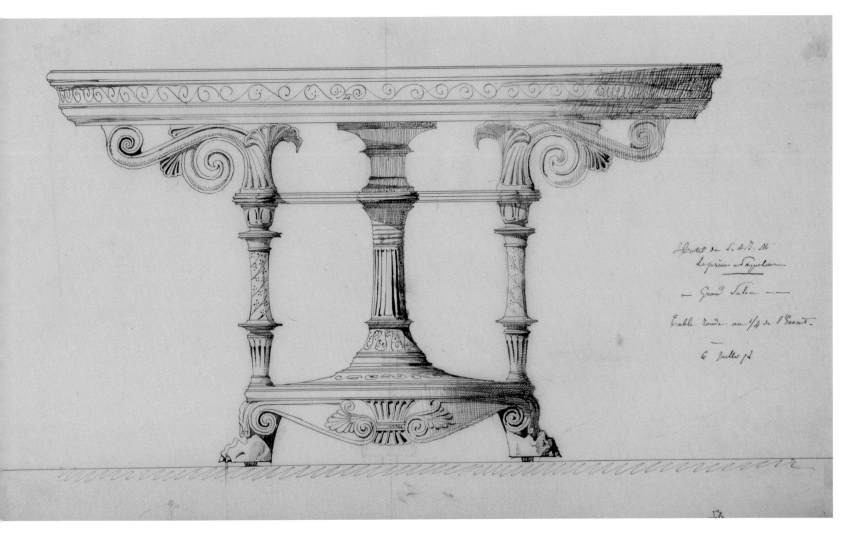

cat. 142 Alfred-Nicolas Normand,
Projet pour la maison pompéienne du prince Napoléon, table ronde du grand salon de la maison pompéienne, 1860
Paris, musée des Arts décoratifs

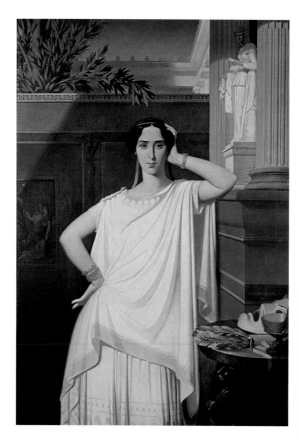

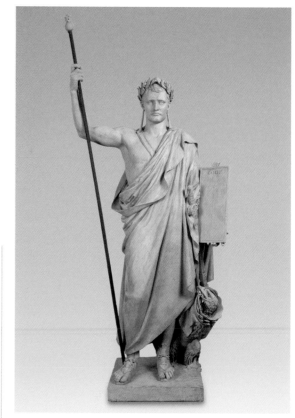

tait aux passants une façade aux lignes sobres, animée de rehauts colorés en partie haute et de deux niches contenant les statues en bronze vert de Minerve et d'Achille. Le péristyle soutenu par quatre colonnes peintes (cat. 148 et 149) jusqu'à mi-hauteur ouvrait sur un premier vestibule (cat. 142) décoré des mosaïques dessinant le célèbre *cave canem*, d'un ciel bleu constellé d'étoiles et d'ornements grecs aux couleurs vives. Dès cette entrée, le ton de la maison était donné : « Quand on pénètre dans le vestibule intérieur, il semble que l'aiguille des siècles ait rebroussé tout d'un coup de deux mille ans sur le cadran de l'éternité, et vous vous attendez à voir un hôte en toge, parlant latin ou grec, venir au-devant de vous [...][14]. » Les peintures du second vestibule ordonnancées en trois registres s'inspiraient, comme dans le reste de la maison, de ce que l'on nomme aujourd'hui le troisième style pompéien : en partie basse, une plinthe noire animée de fins décors, puis un panneau central à fond rouge sur lequel était peint un tableau, surmonté d'une bordure ponctuée d'éléments architecturaux en trompe l'œil, d'oiseaux virevoltants, de fines guirlandes de fleurs et de fruits, le tout peint dans les teintes rouge, jaune, vert et bleu.

Au premier niveau de la maison, les salles principales s'organisaient autour d'un *atrium*, pièce maîtresse donnant

l'unité de distribution à la villa pompéienne, « salon de l'habitation antique[15] ». L'*impluvium*, le bassin creusé en son centre pour recueillir les eaux de pluie, avait été couvert d'une verrière afin de s'adapter au climat parisien. Entre les quatre colonnes corinthiennes encadrant le bassin trônait la statue en marbre de Napoléon Ier par Eugène Guillaume[16] (cat. 144). Les murs entièrement peints étaient ornés de six panneaux sur le thème des quatre éléments surmontés de frises exécutées par un élève d'Ingres, Sébastien Cornu[17] (cat. 151). Entre les panneaux peints, sur des colonnes, étaient disposés douze bustes en marbre des membres de la famille du premier empereur, oncle du propriétaire de la maison. Le musée des Arts décoratifs conserve des dessins du mobilier de l'*atrium*, qui comprenait des athéniennes brûle-parfums en bronze patiné[18], des consoles dessertes en bois tourné[19], des bancs en marbre et des jardinières colorées. Les lampes Carcel[20] suspendues entre les colonnes de l'*atrium* étaient l'œuvre du bronzier Louis Lerolle[21]. Spécialiste des styles historiques, de l'Antiquité au XVIIIe siècle, l'ornemaniste Charles Rossigneux en avait dessiné les modèles, ainsi que ceux de la lanterne de l'entrée[22], des bras de lumière et des lampes trépieds du vestibule[23], des lustres de la salle à manger (cat. 146) et du salon.

cat. 143 Eugène-Emmanuel Amaury-Duval,
 La Tragédie, dit aussi *Portrait de Rachel*, 1854
 Paris, La Comédie-Française

cat. 144 Eugène Guillaume,
 Napoléon Ier législateur, 1860
 Paris, Fondation Napoléon

De part et d'autre de l'*atrium* se trouvaient la bibliothèque (cat. 152) et la salle à manger. Dans la bibliothèque, aux murs tapissés de rayonnages peints de rinceaux et de guirlandes de lierre polychromes, seuls « des fauteuils et des tabourets de forme antique[24] », un lourd guéridon porté par des griffons en bois sculpté et le lustre reprenaient les lignes grecques antiques. Garnie de grands buffets dressoirs en bois noirci au fronton orné de palmettes, la salle à manger était richement décorée de « panneaux rouges, bleus et jaunes servant de champ à tout ce que l'ornementation pompéienne a imaginé de plus délicat [...][25] ». Les buffets renfermaient les soixante-douze assiettes du service à dessert « à fond rouge décor étrusque[26] », dessiné par Jules Diéterle et livré en 1856 par la manufacture de Sèvres (cat. 150). Le bassin des assiettes était orné de natures mortes, de trophées d'objets ou de petits paysages repris des villas pompéiennes et des albums des fouilles. Le service en porcelaine était complété par des compotiers à coupe en cristal gravé et doré dessinés par Jules Diéterle et exécutés par la maison d'orfèvrerie Christofle. Celle-ci avait aussi livré le grand surtout dessiné par Charles Rossigneux. Son plateau « incrusté de damasquines d'or et d'argent[27] » supportait un haut candélabre à plusieurs feux, des branches duquel pendaient des lampes à huile. Autour étaient disposées des statuettes des muses en ivoire, couvertes de draperies en argent doré, et des Bacchus sur des panthères. Deux plus grandes statuettes réalisées par Jean-Auguste Barre, représentant Melpomène sous les traits de Rachel et Thalie sous ceux de madame Arnould-Plessy, encadraient le plateau. Seuls deux candélabres tripodes à six lumières subsistent des livraisons de Christofle[28].

À la suite de l'*atrium*, le grand salon présentait trois tableaux de Jean-Léon Gérôme, l'*Homère aveugle* encadré de deux allégories de l'*Iliade* et de l'*Odyssée*[29]. Les sièges du salon, tendus de drap rouge à lacets noir et or, réinterprétaient les lignes des fauteuils à la mode sous le Consulat en arborant des dossiers renversés en crosse et des sphinges ailées comme support d'accotoir[30]. Dessiné par Normand et par Rossigneux, le mobilier de la maison était « d'un style neuf et sévère, parfaitement approprié à nos usages, tel enfin que les Romains l'auraient compris s'ils avaient vécu plus longtemps chez nous[31] » (cat. 141). Une serre, ouverte sur le jardin, terminait le plan de la maison pompéienne. Pavé de mosaïques et doté d'une fontaine en marbre, ce moderne jardin d'hiver en verre et en fer contenait la maquette du temple de Sélinonte commandée à Hittorff. Une suite de bustes en marbre représentant Napoléon à différents âges étaient placés autour de la Victoire dite de Brescia.

À l'ouest de la serre, le fumoir et le cabinet de travail du prince donnaient sur une galerie de peintures dans laquelle était accroché l'*Intérieur grec* de Gérôme[32], acheté après le salon de 1851, ainsi que sa collection d'antiquités grecques, romaines et égyptiennes, dont les statuettes en bronze, les sarcophages et les bijoux rapportés par Auguste Mariette en 1858.

Une piscine, un gymnase appelé salle froide, et des bains turcs couronnés de coupoles, entorse au goût pompéien, encadraient le jardin.

Les appartements du prince Napoléon et de la princesse Clotilde étaient disposés autour du grand salon. Le second niveau renfermait les bureaux des secrétaires et des aides de camp du prince.

La maison pompéienne fut inaugurée le soir du 14 février 1860[33] avec une représentation du *Joueur de flûte* d'Émile Augier, précédée d'une lecture de *La Femme de Diomède* de Théophile Gautier. Le tableau de Gustave Boulanger retranscrit l'atmosphère de la répétition de la pièce dans l'*atrium* (cat. 140). La mort de Rachel en janvier 1858 et le mariage du prince en 1859 avec Clotilde de Savoie empêchèrent ce dernier d'habiter la maison pompéienne. En 1865, il se retira dans sa résidence suisse de Prangins et mit en vente la maison de l'avenue Montaigne le 20 mars

cat. 145 Jules Salmson,
La Dévideuse, 1863
Paris, musée d'Orsay

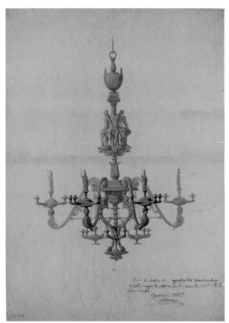

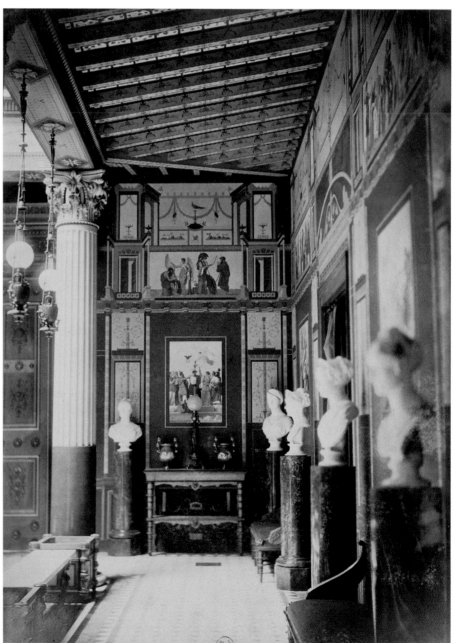

cat. 146 Charles Rossigneux,
 *Projet pour la maison pompéienne du prince
 Napoléon, modèle de lustre en bronze argenté
 servant à éclairer la salle à manger*, 1860
 Paris, musée des Arts décoratifs

cat. 147 Pierre Ambroise Richebourg,
 Portique d'entrée de la maison pompéienne du
 prince Napoléon, avenue Montaigne, Paris, 1866
 Paris, Bibliothèque nationale de France

cat. 148 Pierre Ambroise Richebourg,
 Galerie latérale dans l'*atrium* de la maison
 pompéienne du prince Napoléon, avenue
 Montaigne, Paris, 1865
 Paris, Bibliothèque nationale de France

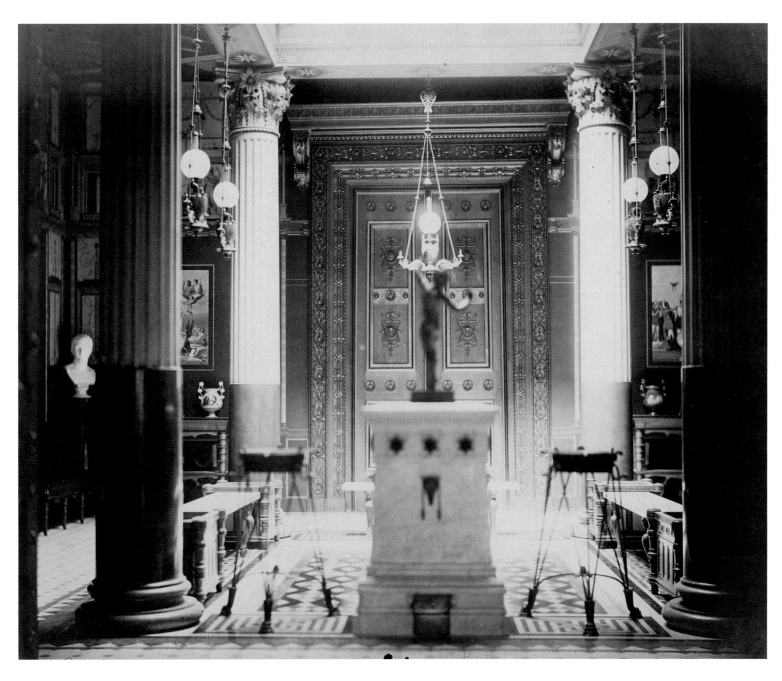

cat. 149 Pierre Ambroise Richebourg,
 Vue intérieure de l'atrium de la maison pompéienne du prince Napoléon, avenue Montaigne, Paris, 1866
 Paris, Bibliothèque nationale de France

1866[34]. Acquise en copropriété par des habitués de la demeure, Arsène Houssaye, le marquis de Quinsonas, le comte de Beauregard et Ferdinand de Lesseps, elle fut reconvertie en musée gréco-romain, visitable pour un franc et louée à un entrepreneur, Ernest Ber, qui y organisa des dîners et plaça des pieuvres dans l'*impluvium*. Devenue la propriété du comte de Palffy, la maison fut démolie en 1891 pour édifier l'hôtel du banquier Jules Porgès.

1— Don par Paul Normand de 445 dessins en 1945, de 5 dessins en 1947 et de 2 albums de photographies ; don de 2 dessins en 1976 par Alfred Cayla et de 2 dessins en 1984 par Bernard Cayla. Le département des Estampes de la Bibliothèque nationale de France conserve 25 dessins (HA-MAT-1, papiers Normand, boîte 20), les photographies de Richebourg et de Laplanche. Le musée Carnavalet conserve 5 dessins (CD 14680, D 16851-2, D 9179-058, D 8090, D 16831, D 16832) et des photographies.

2— Avant sa destruction, l'architecte Alfred Normand recueille des objets dans son appartement parisien de la rue des Martyrs. La grande porte entre l'*atrium* et le vestibule est donnée à la Ville de Paris (non localisé). Charles Normand, le fils de l'architecte, regroupe la plus grande partie des panneaux, notamment ceux de Sébastien Cornu, ainsi que les objets d'art dans l'hôtel de Sully, rue Saint-Antoine, à Paris (Émile Le Senne, « Notes sur la villa pompéienne de l'avenue Montaigne », *Bulletin de la Société historique et archéologique des VIIIe et XVIIe arrondissements de Paris*, juillet-décembre 1912, p. 84).

3— Sir William Gell, *Pompeiana, the Topography, Edifices, and Ornaments of Pompéii*, édité entre 1817 et 1819.

4— François Mazois, *Les Ruines de Pompéi*, Paris, Firmin-Didot, 1824-1838, 4 vol.

5— Théophile Gautier, *Les Beaux-Arts en Europe*, 1855, Paris, Michel Lévy, p. 41.

6— Charles Eck, *L'Art et l'industrie, influence des expositions sur l'avenir industriel, revue des beaux-arts appliqués à l'industrie, exposition de 1865*, 1866, Paris, Balitout, Questroy et cie, p. 155, à propos d'une armoire en bois de poirier noirci de Sauvrezy.

7— Édouard Ferdinand Beaumont-Vassy, *Les Salons de Paris et la société parisienne sous Louis-Philippe*, 1866, Paris, F. Sartorius, p. 123.

8— Jacques Ignace Hittorff, *Restitution du temple d'Empédocle à Sélinonte ou l'Architecture polychrome chez les Grecs*, Paris, Firmin-Didot, 1851.

9— Marie-Noël de Gary, « Deux dessins pour la maison pompéienne du prince Napoléon », dans *Ils donnent... aux Arts décoratifs, 10 ans de donations, 1967-1977*, Paris, UCAD, 1978, p. 8. Dessins conservés au Wallraf-Richartz-Museum de Cologne.

10— Victor Laloux, *Notice sur la vie et les œuvres de M. Alfred Normand*, séance du 15 janvier 1916, Institut de France, Académie des beaux-arts, Paris, Firmin-Didot, p. 8.

11— Le musée d'Orsay conserve un fonds important de photographies de Normand.

12— Dessin au musée des Arts décoratifs, Paris (inv. 35310).

13— Marie-Noël de Gary, « Deux dessins pour la maison pompéienne du prince Napoléon », art. cité, p. 6.

14— Théophile Gautier, Arsène Houssaye et Charles Coligny, *Le Palais pompéien avenue Montaigne, études sur la maison gréco-romaine, ancienne résidence du prince Napoléon*, Paris, Au Palais Pompéien, s. d. [1866], p. 12.

15— Théophile Gautier, Arsène Houssaye et Charles Coligny, *Le Palais pompéien avenue Montaigne, études sur la maison gréco-romaine, ancienne résidence du prince Napoléon*, op. cit., p. 13.

16— Statue en marbre de 1859 aujourd'hui au château de Prangins. Modèle plâtre semi-grandeur, cat. 144. Deux esquisses en plâtre patiné (RF 1733) et en cire (DO 1983 78) sont conservées au musée d'Orsay.

17— De ce cycle, *Prométhée modelant le premier homme* (P 2781) surmontant le panneau *L'Air* et *Le Massacre des Niobides* (P 2782, cat. 151) pour le panneau *Le Feu* sont conservés au musée Carnavalet.

18— Dessins au musée des Arts décoratifs, Paris (inv. 55458 et CD 2808-24).

19— Dessin au musée des Arts décoratifs, Paris (inv. CD 2808-35 b).

20— Dessin au musée des Arts décoratifs, Paris (inv. CD 3137).

21— Maison fondée par son père en 1820, spécialisée dans les bronzes d'art, pendules, vases, lampes, statuettes, à Paris, 3, rue de la Chaussée-des-Minimes.

22— Dessin au musée des Arts décoratifs, Paris (inv. CD 3135).

23— Dessin au musée des Arts décoratifs, Paris (inv. CD 3136).

24— Théophile Gautier, Arsène Houssaye et Charles Coligny, *Le Palais pompéien avenue Montaigne, études sur la maison gréco-romaine, ancienne résidence du prince Napoléon*, op. cit., p. 19.

25— *Ibid.*, p. 20.

26— Le service complet, aujourd'hui dispersé, se composait de plus de 200 pièces. La Cité de la céramique conserve 8 assiettes (MNC 26640-26647) et le British Museum de Londres en conserve une (1992.0709.1). Marie-Noëlle Pinot de Villechenon, « Le service "pompéien" en porcelaine de Sèvres du prince Jérôme Napoléon, ou une nouvelle "fortune" du décor pompéien en céramique », *Revue des musées de France*, n° 5-6, 1997, p. 72-77.

27— Henri Bouilhet, *L'Orfèvrerie française aux XVIIIe et XIXe siècles, d'après les documents réunis au Musée centennal de 1900*, t. II, Paris, H. Laurens, 1908, p. 286.

28— Collections Christofle : candélabres (GO 2865/1-2), bacchus et panthère (OBJ 2541), dessins des compotiers (Ch 573, Ch 2963). Il ne semble pas que le pot à sucre néogrec (GO 2840, cat. 221) provienne de la maison pompéienne.

29— Projet huile sur métal, musée Georges-Garret, Vesoul (995.1.1).

30— Dessin au musée des Arts décoratifs, Paris (inv. CD 2820 b).

31— Ernest Feydeau, « Hôtel de S. A. I. le prince Napoléon, avenue Montaigne », *Le Moniteur universel*, 4 avril 1858.

32— *Ibid.*

33— Les dessins préparatoires des décors, entre 1857 et 1860, attestent que les aménagements intérieurs sont alors achevés. Les dessins des aménagements de la piscine et du jardin, datés de 1862, indiquent que les travaux se poursuivent après l'inauguration.

34— Ses collections sont vendues aux enchères : *Importante collection d'antiquités grecques, romaines et égyptiennes, objets d'art et de curiosité*, hôtel Drouot, salle n° 8, Mᵉ Charles Pillet, du 23 au 26 mars 1868. La vente des tableaux a lieu le 4 avril.

cat. 150 Manufacture impériale de Sèvres,
Jules Diéterle, Jean Charles Gérard Derichsweiler, Guyonnet,
Assiettes à dessert du service pompéien du prince Jérôme
Napoléon, 1856-1857
Sèvres, Cité de la céramique — Sèvres et Limoges

cat. 151 Sébastien-Melchior Cornu,
Le Massacre des Niobides, vers 1860
Paris, musée Carnavalet - Histoire de Paris

cat. 152 Pierre Ambroise Richebourg,
Intérieur de la bibliothèque de la maison pompéienne du prince Napoléon, avenue Montaigne, Paris, 1866
Paris, Bibliothèque nationale de France

ABBADIA. L'EXTRAVAGANCE

VIVIANE DELPECH

Foule mondaine, dorures éclatantes, valses étourdissantes, il n'y a pas tout cela à Abbadia. Pourtant, et sa devise « Plus estre que paraistre » ne l'en défende, ce château n'en demeure pas moins le fruit de l'extravagance, du spectacle et du jeu des apparences du Second Empire. Il s'agit d'abord de la vitrine sociale d'un homme, Antoine d'Abbadie, né à Dublin d'un père basque contre-révolutionnaire et d'une mère irlandaise, qui avait la capacité de vivre ici et ailleurs, hier, aujourd'hui et demain. Il était un savant touche-à-tout comme le XIXe siècle en a tant connu, parce qu'il célébrait l'émulation intellectuelle, les progrès techniques, les découvertes de *terrae incognitae*, mais aussi la renaissance d'une Église triomphante et la propension au rêve. Le château d'Abbadia (1864-1884), édifié, pour ce géographe explorateur de l'Éthiopie et mécène de la culture basque, par Eugène E. Viollet-le-Duc et Edmond Duthoit, rassemble tout cela en une sorte de folie raisonnée. Il est la manifestation d'une utopie baconienne fondée sur les valeurs du croire et du savoir, tout à la fois réactionnaire et visionnaire, ce qui témoigne bien, en somme, de l'époque de bouleversements qu'est le règne de Napoléon III[1].

Abbadia est la folie d'une personnalité atypique, qui voulait découvrir les sources du Nil blanc et vivre dans un passé révolu, et qui, pour réaliser son rêve de pierre romantique, ne pouvait désigner un maître d'œuvre conventionnel. Demeure de villégiature sise sur un site spectaculaire du littoral basque, Abbadia ne pouvait être une construction académique. C'est pourquoi ses deux premiers architectes, Clément Parent puis Auguste-Joseph Magne, avec leurs propositions néo-Renaissance, ne résistèrent pas aux exigences du fantasque voire capricieux d'Abbadie, en quête, en partie, d'exubérance et d'anticonformisme. Quoi de plus naturel, dès lors, que de choisir le chef de file d'une école de pensée antiacadémique ? Viollet-le-Duc fut sollicité au prin-

temps 1864 alors que Magne, exaspéré, venait de claquer la porte subitement et que l'implantation du château selon les plans de Parent était en cours.

À la différence de ses prédécesseurs, Viollet-le-Duc cibla d'emblée le programme attendu par son fantaisiste ordonnateur. Au fond, allier des appartements privés, des espaces utilitaires et de domesticité à un observatoire astrogéophysique et une vaste chapelle revenait à démontrer les extraordinaires potentialités de l'architecture gothique qui fondait sa pratique de bâtisseur contemporain[2]. Ainsi Viollet-le-Duc remania-t-il le plan de Parent et conçut-il les élévations et le bestiaire sculpté de l'édifice à la lumière de ses théories rationalistes. Inspiré de Pierrefonds et de Notre-Dame de Paris, Abbadia est une démonstration aussi brillante qu'appliquée de ses leçons d'architecture, tant sur le plan du gros œuvre que de la décoration.

Dans ce domaine, l'on peut mesurer toute la puissance de la pensée viollet-le-ducienne et son pouvoir de transmission. Car ici, c'est Edmond Duthoit, disciple talentueux, docile, fidèle, qui imagine dans un esprit à la fois scolaire et novateur cet éclectisme éclatant qui fait toute la singularité et la fantaisie de cette œuvre d'art totale. En cette approche singulière, culminant en son chef-d'œuvre Notre-Dame-de-Brebières (Somme), Duthoit ne sera égalé que par son confrère Émile Boeswillwald à la chapelle impériale Notre-Dame-de-Guadalupe de Biarritz ou à l'église Saint-Martin de Pau. Au demeurant, Abbadia véhicule l'influence décisive du château de Roquetaillade (Gironde), que Duthoit et Viollet-le-Duc restaurèrent et redécorèrent durant la même période (cat. 156).

Si, au XIXe siècle, en pleine vogue de l'orientalisme, on peut s'attendre à entrebâiller la porte d'un fumoir mauresque, d'un boudoir persan ou d'un salon arabe comme à Abbadia, on espère beaucoup moins, en revanche, être accueilli dans un vestibule magistral mais ténébreux, aux

cat. 153 Attribué à Firme Renaissance (Berlin), Louis et Siegfried Lövinson
et Robert Kemnitz,
Chaise dite éthiopienne, vers 1870
Hendaye, château d'Abbadia, grand salon
Paris, Académie des sciences

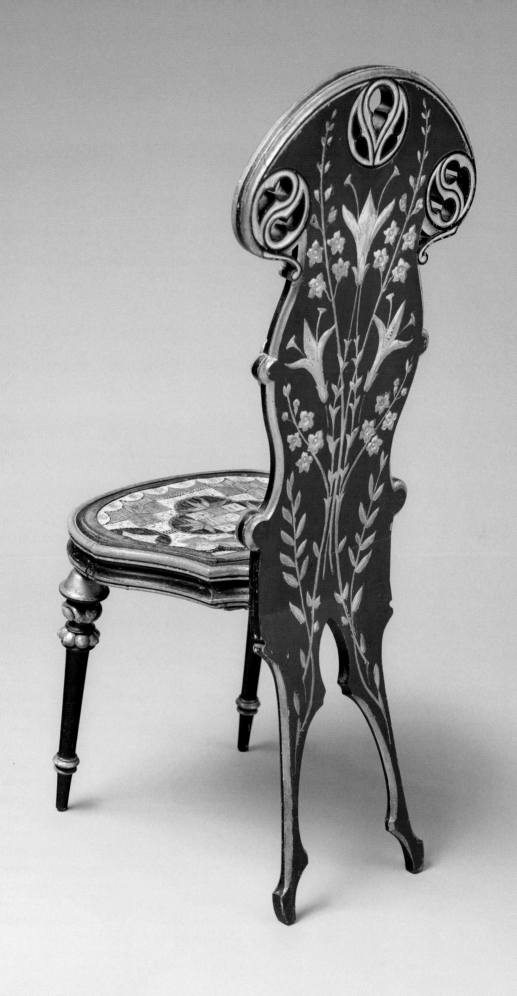

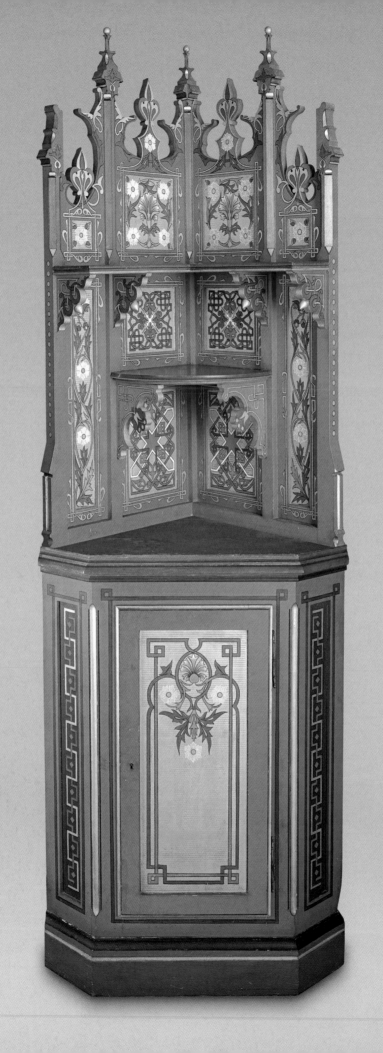

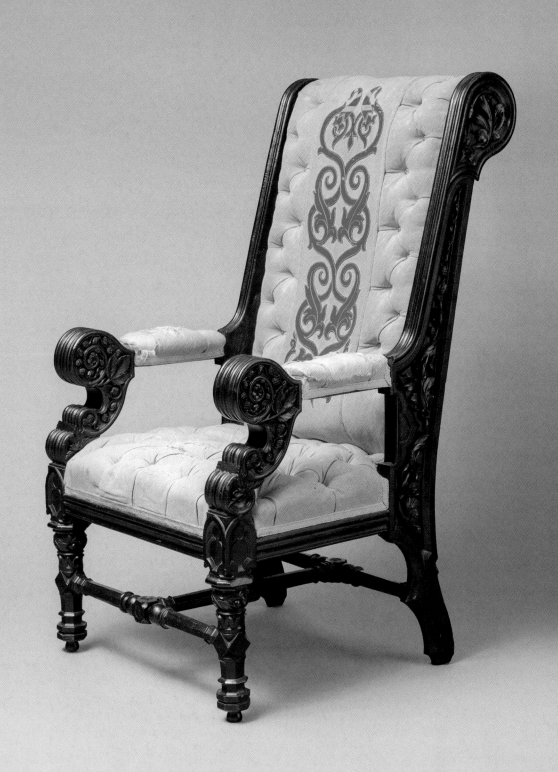

allures de cathédrale, de surcroît orné de peintures éthio-piennes. Puisant dans les notes de voyage de d'Abbadie, ces singulières scènes ethnographiques content les usages modernes d'une société lointaine relevant encore, dans l'esprit des Occidentaux, du mythe et de la fable. Duthoit interpréta à la perfection les désirs de d'Abbadie (cat. 153 et 154), lequel, légitimiste et ultramontain avant d'être savant, désirait un ermitage scientifique et un havre de paix lui évoquant, à la lecture des romantiques Scott, Byron et Chateaubriand, un Ancien Régime sécurisant, un Orient rêvé et un Moyen Âge fantasmé. Le mobilier néogothique (cat. 155), religieusement copié dans le *Dictionnaire* de Viollet-le-Duc[3], aux côtés des souvenirs et achats orientaux, est dominé par des inscriptions mora-listes austères ou poétiques en quatorze langues qui relèvent souvent du romantisme dans le giron duquel d'Abbadie grandit.

Buchanan magnifie l'ambiance exaltée d'un grand salon aux inspirations de vieux château : « Ô coulez doucement, coulez ondes attristées ! Ô Étoiles ! Répandez vos rayons frais et doux ! Ô lune, marche en paix sur ta route étoi-lée ! Ô vents, calmez-vous, calmez-vous car je suis fatigué d'errer sur la terre, de voir, de connaître, de chercher [...]. » L'amorce d'un psaume de David couronne l'observatoire astrogéophysique : *Coeli enarrant Gloriam Dei* (« Les

cieux racontent la gloire de Dieu »), appelant à la renais-sance de la science catholique revendiquée par d'Abbadie. Schiller aide sans doute Virginie (1828-1901), l'épouse connue mais longtemps ignorée, la marieuse de Pierre Savorgnan de Brazza, son neveu, à trouver le sommeil en s'adonnant à la contemplation de la fuite du temps et de la passion amoureuse : « Triple est le pas du temps,/ Hésitant et mystérieux, l'avenir vient vers nous, /Rapide comme la flèche, le présent s'enfuit,/ Éternel et immuable, le passé demeure » fait écho à l'inscription de la cheminée : « Je chauffe, mais je brûle, mais je tue ! »

Pour autant, l'historicisme, l'exotisme et le romantisme ne le sacrifient pas à la raison, au fonctionnalisme et à la modernité, car, du passé et du voyage, Abbadia, édifice bel et bien contemporain, n'est qu'illusion. Comme le lui inculqua son mentor, Duthoit s'adapte aux usages de son temps, d'autant qu'en ce premier âge d'or du tourisme balnéaire promu par l'impératrice Eugénie et sa villa de Biarritz, Abbadia est un lieu de villégiature et un labora-toire savant. De fait, nombre d'éléments le concèdent au bon goût, au confort et au mode de vie du Second Empire : distribution et hiérarchisation des espaces, fauteuils de la chambre de Virginie, accumulation des sièges éclectiques du grand salon, cabinets de toilette, eau courante, parc paysager mais aussi inspirations orientales islamiques. La

163

polychromie monumentale, néogothique, est, elle aussi, un parti pris définitivement moderne, car elle témoigne des débats de la couleur animant alors le monde de l'architecture qui redécouvre la vive coloration des monuments antiques. La polychromie est une revendication non ou peu négociable de l'école viollet-le-ducienne ; tout comme le style néogothique l'est pour d'Abbadie, qui fait de son domaine, peuplé d'une trentaine de métairies reconstituant sa France châtelaine, le manifeste de son idéal politique et existentiel.

S'il n'y a pas à Abbadia de grands bals et d'élégantes qui, selon Virginie d'Abbadie, « à trop se montrer, [risquent] de se banaliser[4] », il n'empêche qu'il s'agit d'un lieu de sociabilités et de mondanités. Au faste des grandes fêtes se substituent les rencontres intimes au coin du feu, sous le porche et dans le fumoir, les balades romantiques sur les falaises verdoyantes et venteuses du domaine, aménagé et sublimé par Eugène Bühler, l'auteur du parc de la Tête d'Or (Lyon) et du jardin du Thabor (Rennes), en un paysage illusoirement sauvage. La belle reine Nathalie de Serbie, en lieu et place de Napoléon III, inaugura le château en plaçant la lance éthiopienne – aujourd'hui disparue – de d'Abbadie dans le vestibule ; Pierre Loti, qui doit son initiation au Pays basque à Virginie, franchit le seuil d'Abbadia pour la dernière fois en 1902 afin de se recueillir sur les tombes de ses « vieux amis », les « vieux châtelains d'Abbadia », qui l'avaient toujours accueilli comme l'« enfant prodigue revenu[5] ». Mais ce château extraordinaire est aussi un lieu de ralliement de la société locale et internationale, où les grands de ce monde, savants, politiques, ecclésiastiques, côtoient des serviteurs éthiopiens et la population basque rurale, « venue du fond des âges[6] », plus humble mais à l'âme si forte et dont d'Abbadie était « si honoré d'être le fils[7] ». L'éclectisme se manifeste ainsi jusque dans la dimension humaine de la propriété, où cette diversité étonnante se rejoint pour la traditionnelle partie de jeu de balle au fronton de la ferme Aragorri, première résidence de d'Abbadie en contrebas de sa fantasmatique demeure.

Cette utopie architecturale brossant le portrait d'une personnalité hors normes, sublimée par le savoir-faire de ses architectes, a été léguée en 1896 à l'Académie des sciences, suivant de peu la pionnière donation de Chantilly à l'Institut de France. Pour que la recherche en astronomie, géophysique, ethnographie éthiopienne et philologie basque perdure. Pour en faire bénéficier le bien commun. Pour que la vision existentielle qu'il véhicule, entre monarchisme, progrès scientifique et dévotion, soit perpétuée par cette sorte de mausolée autoapologétique ou de *monumentum* autoproclamé où d'Abbadie

avait prévu, avant même sa construction, de reposer pour l'éternité. L'Académie des sciences, entrée en possession de ce patrimoine au décès de Virginie en 1901, appliqua longtemps une clause officieuse de cette donation, qui confirme, s'il n'était besoin, l'originalité de d'Abbadie au regard de ses contemporains. Ainsi nomma-t-elle, tout au long du XXe siècle et en plein essor de la laïcité, un prêtre-astronome à la tête de l'observatoire. Ultime fantaisie témoignant de la valeur transcendantale des engagements scientifiques, politiques, sociaux et cléricaux de d'Abbadie, qui s'en remettait sans concession à l'omnipotence du divin. Ainsi la quiétude hiératique de son message est-elle contrebalancée et divulguée par cette folie du Second Empire, ce programme décoratif et architectural extraordinaire et spectaculaire, extravagant mais rationnel, souvent délirant, parfois marginal, mais toujours ancré dans le monde.

1— Viviane Delpech, *Abbadia, le monument idéal d'Antoine d'Abbadie*, Rennes, PUR, coll. « Art et Société », 2014.
2— Viviane Delpech (dir.), *Viollet-le-Duc, villégiature et architecture domestique*, actes du colloque international, Lille, Presses universitaires du Septentrion, coll. « Architecture et Urbanisme », 2016.
3— Eugène E. Viollet-le-Duc, *Dictionnaire raisonné du mobilier français de l'époque carlovingienne à la Renaissance*, Paris, Bance/Morel, 1858-1872.
4— Lettre de Virginie d'Abbadie à Thérèse de Chambrun, 4 août 1895, fonds Savorgnan de Brazza, 16 PA-VII, carton n° 3, Archives nationales d'Outre-mer.
5— Journal intime de Pierre Loti, 18 août 1895, 7 octobre 1895, 27 novembre 1895, médiathèque de Rochefort.
6— *Ibid.*
7— Acte de donation, 1893, carton donation, Archives Abbadia.

double page précédente

cat. 154 Attribué à Firme Renaissance (Berlin), Louis et Siegfried Lövinson et Robert Kemnitz,
Encoignure buffet, 1870-1871
Hendaye, château d'Abbadia, chambre de Jérusalem
Paris, Académie des sciences

cat. 155 Attribué à Firme Renaissance (Berlin), Louis et Siegfried Lövinson et Robert Kemnitz,
Fauteuil Empereur, 1869-1870
Hendaye, château d'Abbadia, chambre de la Tour
Paris, Académie des sciences

cat. 156 Edmond Duthoit,
La Chambre rose du château de Roquetaillade, 1868
Mazères, collection particulière

MARSEILLE ET BIARRITZ, ARCHÉTYPES DU BALNÉAIRE IMPÉRIAL ?

YVES BADETZ

Dans les domaines de l'architecture et des arts décoratifs, le Second Empire chercha à respecter, à rétablir ou à évoquer, avec une volonté quasi muséographique, l'unité stylistique des palais historiques, cultivant ainsi un goût du passé qui nuisit à l'éclosion d'un style officiel novateur. L'impératrice affirma dans ses aménagements un goût prononcé pour le style Louis XVI, associant pièces anciennes, interprétations et copies à des sièges confortables. Cette constante marqua tant les nombreux aménagements disparus de Saint-Cloud et des Tuileries que les salons de Compiègne ou de Fontainebleau, toujours évocateurs du goût des souverains, comme le musée chinois de Fontainebleau. Dans ces lieux anciens, le Second Empire s'attacha à compléter voire à évoquer les décors du passé, y introduisant confort et lumière en gage de modernité. Une grande confusion devait naître de cette culture historiciste du cadre de vie du pouvoir, tributaire des décors de l'Ancien Régime et de ceux du Premier Empire. Cet Empire visionnaire, qui acheva – suivant un grand projet ancien – la réunion du Louvre et des Tuileries, construisit finalement peu à neuf pour son seul usage. Seules les résidences de Biarritz et de Marseille constituent un *corpus* du palais balnéaire moderne idéal qui permet d'appréhender une autre approche du goût des souverains. Si la Villa Eugénie de Biarritz fut élevée dans un temps très court, l'histoire du palais du Pharo de Marseille fut toute différente.

Déjà en 1851, lors d'une visite à Marseille, le prince-président exprima le souhait d'y avoir une résidence[1]. La municipalité se proposa de lui offrir un million pour participation à ce projet, ce qu'il refusa[2]. Il fut alors convenu que cette somme serait consacrée à l'acquisition des terrains du Pharo par la ville, qui les offrit officiellement à l'empereur en 1855. L'emplacement du Pharo, à l'écart du centre-ville, face à la mer, pour édifier un palais fut choisi par Samuel Vaucher, auquel l'empereur deman-

da dès novembre 1852 les plans du futur palais, lesquels furent largement retouchés par Hector Lefuel, architecte de l'empereur[3]. Après des travaux de terrassement considérables assumés par Napoléon III, la pose de la première pierre eut lieu le 15 août 1858. En novembre, l'empereur demanda à Lefuel d'intégrer aux plans du Pharo les améliorations qui venaient d'être apportées à Biarritz. Dès 1860, sous l'impulsion du sénateur Maupas, la ville de Marseille poursuivit les gigantesques travaux destinés à moderniser la cité antique par le percement d'avenues dignes d'une capitale de province et par l'édification de parcs et monuments publics ambitieux. Lors de la venue des souverains à Marseille cette même année, le palais était toujours inachevé, aussi, en 1861, Vaucher révoqué fut remplacé par Henry Espérandieu, architecte du palais Longchamp et de la préfecture. Le Pharo édifié en pierre de taille présente des similitudes troublantes avec la Villa Eugénie, toutefois bâtie en brique et pierre. Les deux bâtiments affichent un plan inhabituel pour une villégiature, caractérisé par une cour d'honneur ouverte, marquée par le rythme régulier d'ouvertures qui privilégient l'air et la lumière. Dans les deux « palais », côté mer, la façade est flanquée de pavillons à pans coupés, et le rez-de-chaussée regroupe en enfilade salle à manger, grand salon, petit salon et cabinet de travail de l'empereur (fig. 5 et 6). Cette distribution intérieure puise ses références dans l'architecture des hôtels particuliers parisiens du XVIIIe siècle ; dans ce cas, le côté mer remplace la façade sur jardin. Seul l'emplacement de l'escalier du Pharo, déporté sur la façade côté mer, rompt cette distribution classique. Le palais à peine terminé en 1870 ne fut ni meublé ni habité par les souverains et fut offert par l'impératrice à la ville après un long procès.

Les plans du Pharo, obligatoirement soumis à l'approbation de l'empereur et de Lefuel, ont pu servir d'inspiration à l'architecte de la Villa Eugénie, conçue sur un schéma

cat. 157 Émile Defonds,
L'Impératrice Eugénie à Biarritz, 1858
Compiègne, musée national du Palais

fig. 5 Anonyme,
Biarritz, s.d
Collection particulière

identique. Cette hypothèse expliquerait la rapidité avec laquelle le couple impérial approuva les projets de Biarritz et lança les travaux.

Devenue impératrice en 1853, Eugénie gardait de Biarritz un souvenir si vivace qu'elle décida l'empereur à y séjourner deux mois en juillet 1854[4] (cat. 157). En septembre 1854, l'impératrice se porta acquéreur d'un terrain de onze hectares situé en bordure de mer, dans une anse protégée à l'écart du village.

Le même mois, l'architecte départemental Hippolyte Durand remit deux projets. Élève de Le Bas et de Vaudoyer, Durand, spécialisé dans la restauration des édifices religieux[5], jouissait alors de quelque notoriété pour avoir érigé en 1847 à Marly-le-Roi Monte Cristo, le château d'Alexandre Dumas. Les deux projets de même plan ne différaient fondamentalement que dans le vocabulaire ornemental. Le premier, d'un néoclassicisme appuyé référant au style du Premier Empire, ne fut pas retenu par le couple impérial, qui choisit le dessin qualifié de style Louis XIV[6]. Le plan en U – conservé dans les deux propositions – ménageait une cour d'honneur protégée des vents marins. La façade côté cour se développait de part et d'autre d'un corps central en pierre de taille, surmonté d'un fronton cintré timbré d'une horloge sommée des armes impériales[7]. La porte centrale flanquée de pilastres à bossages s'abritait sous un balcon. Le reste de la façade et des ailes en retour était en brique rouge et pierre de taille claire. Dans leurs extrémités, les deux ailes étaient rythmées sur chaque face de frontons triangulaires, de pilastres sur fond de brique rouge. La polychromie des matériaux soulignait le dessin de l'ensemble de la villa et devint caractéristique de nombreux édifices ultérieurs de la ville.

À l'extrémité des ailes, quatre médaillons représentant une Anglaise, une Espagnole, une Italienne et une Française rappelaient les origines de l'impératrice et celles de l'empereur; quatre bustes sur console représentaient Gaston de Foix[8], Bayard, saint Vincent de Paul et le maréchal Lannes, tous liés à l'histoire locale ou à la famille impériale. La première villa impériale aux toitures de zinc affichait, par sa situation sur la mer, un romantisme certain, mais aussi une volonté hygiéniste toute moderne. Élevé sur des caves creusées dans le rocher dévolues aux cuisines[9], l'édifice, inscrit dans un quadrilatère de trente-huit mètres sur trente-neuf, dressait côté mer une façade soulignée à chaque extrémité de pavillons saillants à pans coupés ornés de colonnes et de vases. Ouverte par de vastes portes et fenêtres régulièrement distribuées, la villa était conçue pour jouir de l'air marin et du spectacle de la mer que surplombait une terrasse de soixante mètres

sur trente. Sur cette terrasse s'ouvraient deux salons, le cabinet de travail de l'empereur et la salle à manger, et à l'étage, les chambres du couple impérial et de ses proches. Hippolyte Durand suivit la construction dès octobre 1854 mais se vit écarté du chantier en 1855. La résidence fut achevée par le jeune architecte de la Couronne Louis Auguste Couvrechef, qui décéda lors d'un voyage au château d'Artéaga[10]. La Villa Eugénie fut occupée dès août 1855 par les commanditaires, pendant trois jours. Il fallut attendre le 15 août 1856 pour voir arriver la famille impériale et sa suite jusqu'au 26 septembre.

Dans son premier état, l'ameublement de la villa révélait un goût standardisé, tous les murs étaient tendus de différentes percales glacées imprimées de fleurs livrées par la maison alsacienne Schwartz et Huguenin. Le mobilier en chêne ou acajou livré par Fourdinois, Grohé et Jeanselme restait volontairement simple et confortable ; seuls, dans les deux salons, les lustres et appliques de bronze doré du Premier Empire livrés par le Garde-Meuble apportaient une touche luxueuse ; un seul tableau ornait la salle à manger[11].

Palais balnéaire devenu rapidement trop exigu, Biarritz allait connaître une évolution rapide. Suite à la naissance du prince impérial en 1856. Dès 1859, Gabriel Auguste Ancelet, architecte de la Couronne, agrandit le château exigu d'une aile en rez-de-chaussée, réservée aux nouveaux appartements impériaux, et acheva les nombreuses dépendances. Ancelet, nommé à Compiègne, fut remplacé par Auguste Lafollye, promu architecte des palais de Pau, de Biarritz et d'Artéaga[12]. La modestie des quatre nouvelles pièces[13] destinées aux seuls souverains pourrait surprendre par l'ameublement moderne en acajou verni d'inspiration Louis XVI. Seule la baignoire réservait le luxe de deux systèmes d'eau, l'un d'eau douce, l'autre d'eau de mer. E+n 1864-1865, d'importants travaux d'agrandissement permirent, avec la construction d'un attique, le remplacement des toitures de zinc par de l'ardoise. La villa vit alors son statut et son ameublement sensiblement modifiés dans les pièces de réception. Sur les murs des salons étaient accrochées des tentures des Gobelins du XVIIIe siècle représentant l'histoire de Don Quichotte, les luminaires Empire furent remplacés par des lustres et appliques de bronze doré de style Louis XV, enrichis de plaquettes de cristal. Le nombre de lumières fut démultiplié, et des sièges du Premier Empire en bois laqué blanc et or et garnis de tapisseries de Beauvais ennoblirent les salons de réception desquels les percales glacées avaient disparu, remplacées par des rideaux de reps popeline cramoisi.

En 1864, la chapelle dédiée à Notre-Dame de Guadalupe

fut élevée sur les dessins d'Émile Boeswillwald[14], élève de Viollet-le-Duc. L'édifice de brique et de pierre conçu dans un style néoroman recelait un décor mauresque raffiné, les murs ornés de céramiques d'inspiration orientale ainsi que de peintures de Steinheil et de Denuelle, en harmonie avec un mobilier mauresque noir et or livré par l'ébéniste Quignon.

Le domaine achevé s'étendait sur vingt hectares, dont onze de parc avec lac et rivière ; il comprenait, outre la villa et la chapelle : deux pavillons de gardien et jardinier, un pavillon « chinois » – ressemblant aux chalets de Vichy –, quatre baraquements formant une cour pour la troupe, les officiers et sous-officiers, des écuries pour chevaux et voitures, une vacherie pour dix vaches, une étable pour deux bœufs et une bergerie pour quarante moutons. Devenue bien propre de l'impératrice, avec son mobilier, lors de la liquidation de la liste civile, la Villa Eugénie fut cédée en 1881, après la disparition du prince impérial, à la Banque parisienne. Rapidement, le parc livré aux promoteurs et la villa furent profondément remaniés. L'ironie du sort voulut que le palais fantomatique du Pharo conserve le mieux l'idée première de la Villa Eugénie.

1 — Catherine Granger, *L'Empereur et les arts, la liste civile de Napoléon III*, Paris, École des chartes, 2005, p. 234.
2 — *Ibid.*
3 — *Ibid.*, p. 225.
4 — Étienne Ardoin, *Souvenir de Biarritz, monographie de la Villa Eugénie*, Bayonne, Imprimerie de Veuve Lamaignère, 1869.
5 — Hippolyte Durand concevra la basilique de l'Immaculée Conception de Lourdes, inaugurée en 1872.
6 — Il est possible de s'interroger sur ces deux choix stylistiques dans une région qui avait connu la résidence impériale du palais Marracq à Bayonne et le mariage de Louis XIV à Saint-Jean-de-Luz.
7 — Le fronton de l'horloge a été dessiné par Huguenin.
8 — Catherine Granger, *L'Empereur et les arts, la liste civile de Napoléon III, op. cit.*, note 56, p. 236. Les quatre bustes sont mal identifiés par la notice d'Ardoin parue en 1869.
9 — Initialement couverts de solives de bois, les sous-sols seront équipés de poutres métalliques lors des agrandissements.
10 — Le château d'Artéaga, situé en Espagne, appartenait à l'impératrice, qui le fit restaurer avec soin sans jamais y séjourner.
11 — *Halte de chasse*, par Martinus Kuytembouwer.
12 — Étienne Ardoin, *Souvenir de Biarritz, monographie de la Villa Eugénie, op. cit.*
13 — L'aile nouvelle contient la chambre de l'empereur (qui communique avec le cabinet de travail situé au rez-de-chaussée du pavillon nord de la villa). L'empereur y dispose d'une salle de bains attenante, mitoyenne avec la chambre de l'impératrice qui est suivie d'un cabinet de toilette et d'une garde-robe. Une antichambre permet toutefois un accès unique chez l'impératrice.
14 — Inspecteur général des Monuments historiques et architecte.

fig. 6 Camille Brion,
Marseille, le château impérial, 1869
Marseille, musée d'Histoire

LA VILLE

ET

SES

SPECTACLES

La ville en représentation

FRANÇOIS LOYER

Le Second Empire a été marqué par l'audacieuse entreprise de « transformation » des villes voulue par Napoléon III dès son arrivée au pouvoir. Elle a modifié de manière irréversible le visage des grandes agglomérations françaises – cela d'autant que l'effort s'est poursuivi bien au-delà de la chute du régime impérial, puisque la Troisième République n'en a jamais contesté le principe dans les multiples opérations de rénovation qu'elle a été amenée à conduire par la suite[1]. C'est ainsi qu'en peu d'années Paris, Lyon ou Marseille ont vu changer radicalement leur apparence, mais aussi Lille, Rouen, Toulouse, Nantes ou Bordeaux – et bien d'autres agglomérations encore, d'une échelle plus modeste (Poitiers, par exemple, ou même Avignon...). Comme en témoigne l'usage, aujourd'hui incontesté, du terme « haussmannisme » à propos de cette politique de renouvellement urbain, c'est au préfet de Paris qu'on en attribue généralement le mérite. Les *Mémoires* de ce dernier[2] n'y sont pas étrangers, le baron Haussmann ayant eu tendance à valoriser son rôle au-delà du réel (même si, en bon courtisan, il ne manquait pas de renvoyer aux volontés de l'empereur – quitte à qualifier certains de ses projets d'« utopies généreuses »). Il faut nuancer son point de vue à la fois par rapport à l'époque, à l'exercice du pouvoir impérial comme à la formation des élites, mais aussi par rapport à une longue tradition d'embellissement urbain dont les origines remontent à l'Italie de la Renaissance. On ne peut oublier, non plus, le rôle décisif qui fut celui de la monarchie de Juillet dans l'élaboration des règles qui ont conduit aux réalisations spectaculaires du Second Empire[3].

UNE LONGUE TRADITION RÉGLEMENTAIRE

La pratique de l'ordonnancement urbain est aussi ancienne que la ville elle-même. À toute époque, on a imposé aux constructeurs un minimum d'obligations, dont les plus prégnantes étaient le respect de l'alignement, fixant la limite entre propriété publique ou privée, ainsi que la hauteur de façade (calculée jusqu'à la naissance du toit). Que cette convention ait été écrite ou orale, elle a été appliquée avec constance, si l'on en juge par les multiples bastides médiévales du Midi de la France dont la régularité est notoire[4]. Dans certaines villes d'Italie comme Bologne, les rues à portique étaient la règle depuis le Moyen Âge ; à Turin, qui fut le laboratoire de l'urbanisme classique[5], elles génèreront des alignements spectaculaires, de plusieurs kilomètres de long. À cette unité morphologique, la Renaissance devait ajouter un autre principe : celui de la continuité des lignes et des proportions entre édifices mitoyens. Une vision globale succédait à la juxtaposition plus ou moins hétérogène des façades successives : la perspective réglée des célèbres panneaux d'Urbino[6] affirme la prééminence de l'ordre sur la diversité du bâti ; elle le fait au profit du monument, tout à la fois isolé et magnifié par le vide qui l'entoure. Dernier principe, et non des moindres, les perspectives urbaines s'organiseront bientôt de monument en monument, en raccourcissant visuellement la distance entre des édifices même très éloignés : ce n'est pas sans raison que Siegfried Giedion[7] a vu le prototype de la voie haussmannienne dans les avenues percées par Sixte Quint au travers des ruines de la ville antique de Rome, pour relier les basiliques de pèlerinage.

La multiplication, depuis le début du XVIIe siècle, d'instructions concernant l'aspect du bâti témoigne d'un souci constant du pouvoir central d'améliorer l'aspect des villes. Promulgué par l'ordonnance royale de 1783 et complété par les lettres patentes de 1784, le règlement de Paris en sera le couronnement : partout repris, il servira de cadre aux réalisations des XIXe et XXe siècles[8]. C'est dire que l'haussmannisme, loin d'être

Page précédente

cat. 158 Édouard Manet,
 Le Balcon, détail, 1869
 Paris, musée d'Orsay

fig. 7 Gabriel Davioud,
Fontaine de la Paix : façade latérale, 1856-1858
Crayon, aquarelle, plume sur papier
Paris, bibliothèque de l'Hôtel de Ville

un moment de l'histoire, est une pratique dans la longue durée du système dont il est l'émanation. Pour comprendre la transformation des villes sous Napoléon III, c'est aux grands exemples de l'urbanisme classique qu'il convient de se référer – que ce soit Lisbonne, Nancy ou Bordeaux... L'empereur ne fit qu'appliquer des conceptions initiées bien avant l'époque révolutionnaire et développées par la suite à plus large échelle, particulièrement en Italie (où Rome aussi bien que Turin lui doivent beaucoup). Confrontées à la densification urbaine qu'avaient entraînée le développement exponentiel des activités industrielles puis la naissance du chemin de fer, les grandes villes européennes étaient toutes soumises au même défi : celui de maintenir leur attractivité en résolvant les questions d'hygiène et d'ordre public liées à l'accroissement brutal de leur population. La transformation des villes était à l'ordre du jour, qu'il s'agisse de créer les réseaux d'égout et d'adduction d'eau, de développer les transports en commun à l'échelle de l'agglomération ou de s'attaquer aux tensions sociales générées par l'instabilité d'une population ouvrière confinée dans les ghettos des quartiers anciens les plus dégradés. Les autorités en avaient à ce point conscience qu'elles avaient engagé, dès le règne de Louis-Philippe, une série d'opérations consistant à aérer le tissu urbain en perçant des voies rectilignes au beau milieu des secteurs les plus denses : rue Rambuteau à Paris (1838), rue Centrale à Lyon (1846)...

LES OUTILS
DE
LA TRANSFORMATION

Conçue pour la création du réseau des chemins de fer, la loi du 3 mai 1841 sur l'expropriation pour cause d'utilité publique, sur laquelle s'appuyait cette politique, se révélait néanmoins un cadre insuffisamment adapté à la problématique de la rénovation urbaine. Au lendemain du coup d'État, l'une des premières préoccupations du prince-président sera de publier le décret du 26 mars 1852 « relatif aux rues de Paris ». En facilitant l'étendue des expropriations[9], il allait devenir l'instrument privilégié des vastes opérations réalisées à travers toute la France. Après des décennies de tergiversations sur la nécessaire transformation des villes (allant jusqu'à des propositions radicales de déplacement du centre, sur des terrains vierges en bordure de l'agglomération), le choix avait été fait de rebâtir la ville sur la ville par le biais des opérations de rénovation[10]. Pour lancer cette politique, beaucoup plus ambitieuse que celle entamée par la monarchie de Juillet, le régime avait besoin d'hommes forts, dévoués à sa cause. C'est ainsi que Jean-Jacques Berger, préfet de la Seine, dut céder sa place à Georges Eugène Haussmann (dont l'action à Bordeaux avait été appréciée pour sa fermeté), tandis que Claude-Marius Vaïsse, précédemment ministre de l'Intérieur, s'installait à la préfecture du Rhône. L'un et l'autre étaient appelés à reprendre et à amplifier les travaux engagés. Quelques années plus tard, en 1858, le préfet Paul Vallon sera chargé de mener à bien l'agrandissement de Lille, en négociant avec l'armée le déplacement des fortifications. En 1860, ce sera au tour de Charlemagne de Maupas, ancien ministre de la Police, de prendre les rênes du pouvoir à Marseille, quatrième des grandes villes françaises à bénéficier de spectaculaires transformations urbaines.
L'intérêt de Napoléon III s'est d'abord concentré sur Paris, dont il voulait faire l'équivalent de Londres (en s'inspirant des grandes opérations qui y avaient été menées à l'époque georgienne). Influencé par le saint-simonisme, il se préoccupait de grandes percées dans le centre urbain, mais surtout de la création d'espaces verts pour aérer la ville – ainsi que de voies nouvelles destinées à structurer les quartiers populaires de

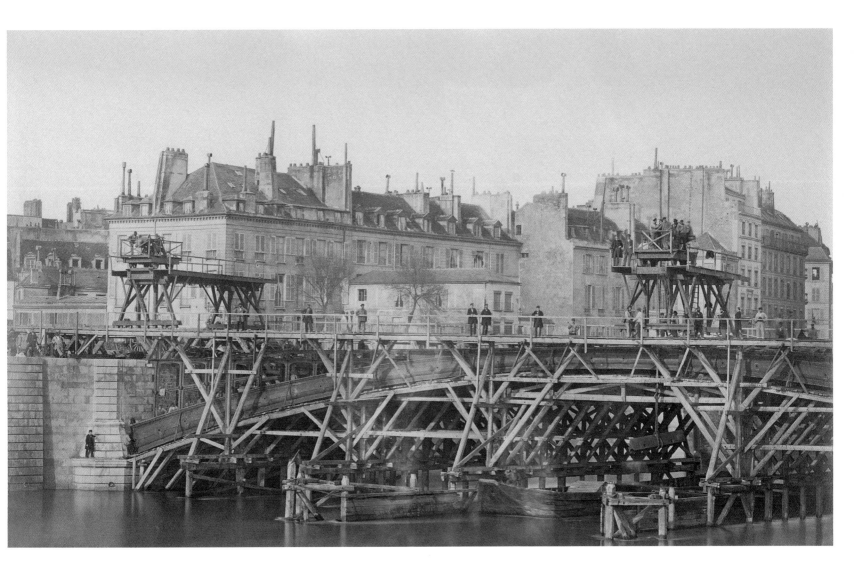

fig. 8 Auguste Hippolyte Collard,
Pont Saint-Louis. Vue des cintres et manœuvres de pose de l'arche métallique, entre 1860 et 1862
Épreuve sur papier albuminé, 26,5 × 42 cm
Champs-sur-Marne, École nationale des Ponts et Chaussées

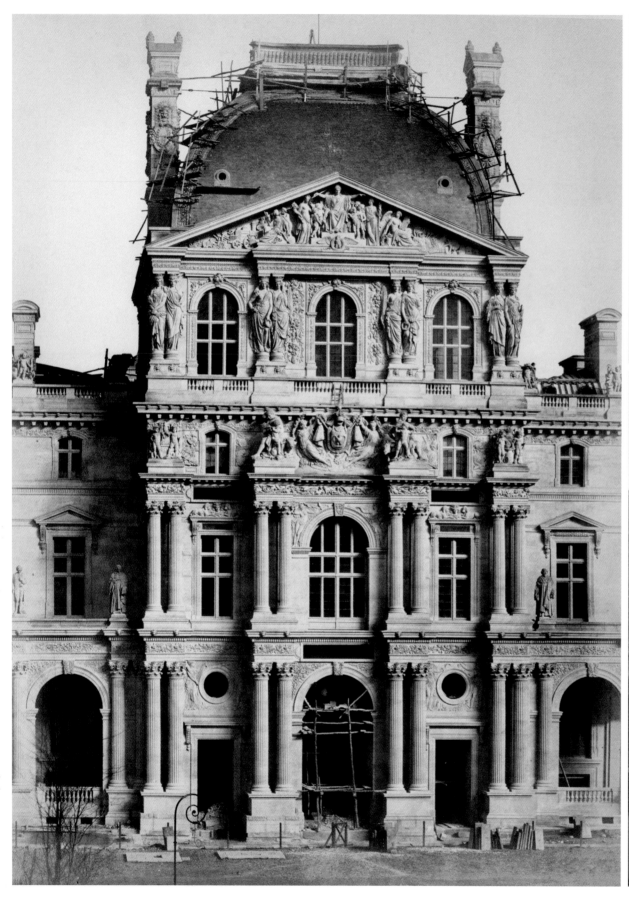

cat. 159 Édouard Baldus,
Louvre, le pavillon Richelieu en travaux, Paris, 1856
Paris, musée d'Orsay

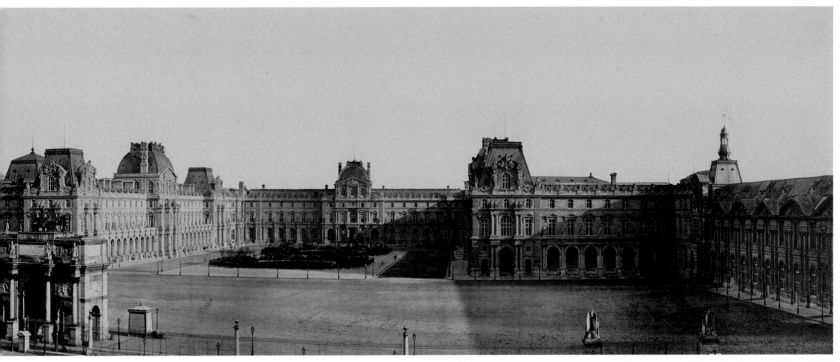

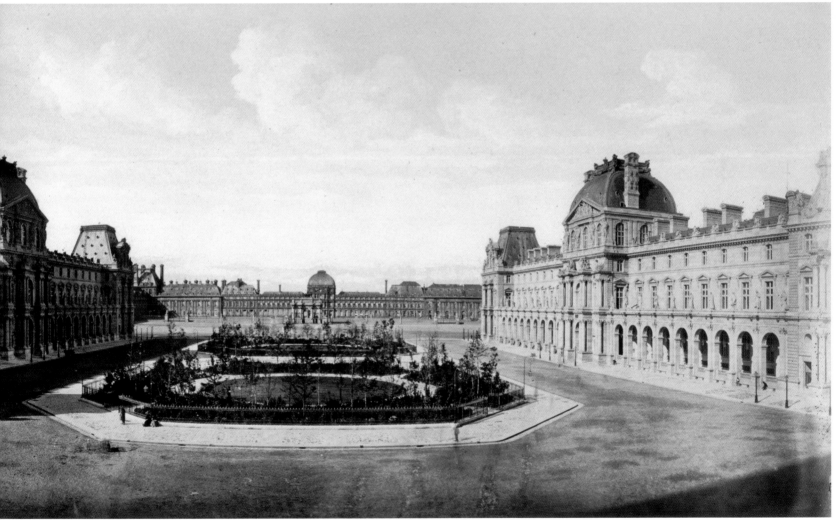

cat. 160 Édouard Denis Baldus,
*Ensemble des constructions
neuves. Vue prise des Tuileries*, Paris, 1855-1857
Paris, Bibliothèque nationale de France

cat. 161 Édouard Denis Baldus,
Vue des deux ailes et des squares. Place Napoléon-III, 1855-1857
Paris, Bibliothèque nationale de France

fig. 9 Charles Marville,
Lampadaire sur le pont du Carrousel, vers 1865
Épreuve sur papier albuminé
Paris, Bibliothèque historique de la Ville de Paris, PH 435

fig. 10 Charles Marville,
*Kiosque de gardien de square, boulevard Jourdan, près
de l'ancienne gare de Sceaux à Paris*, vers 1865
Épreuve sur papier albuminé
Paris, Bibliothèque administrative de la Ville de Paris,
PH 417

la « petite banlieue », prise entre les boulevards intérieurs et l'enceinte des Fermiers généraux. Le célèbre « plan de l'empereur », aujourd'hui disparu[11], matérialisait sur une grande carte l'ensemble des projets. Encore fallait-il les concrétiser. Dès le 2 août 1853[12], le ministre de l'Intérieur nomma le comte Henri Siméon[13] à la tête d'une « Commission des embellissements de Paris », chargée d'étudier la faisabilité des projets. Dans le plan qu'a publié cette commission, on trouve l'essentiel des grands tracés dont Haussmann assurera l'exécution. On y trouve aussi, et ce n'est pas moins important, l'essentiel des règles qui présideront à l'opération : connexion des voies nouvelles aux gares de chemin de fer, élargissement du périmètre d'intervention jusqu'à l'enceinte de Thiers, équilibre à rétablir entre les deux rives de la Seine, ordre de déroulement des opérations successives. Enfin sont précisés deux points qui touchent à la morphologie urbaine : il est exigé que « la hauteur des maisons soit toujours égale à la largeur de la rue et ne l'excède jamais » et que « dans les tracés des grandes rues les architectes fassent autant d'angles qu'il est nécessaire afin de ne point abattre soit les monuments, soit les belles maisons, tout en conservant les mêmes largeurs aux rues, et qu'ainsi l'on ne soit pas esclave d'un tracé exclusivement en ligne droite[14] ». Dans le rapport final, il est également stipulé que les nouvelles rues seront percées « au milieu des îlots formés par les maisons, plutôt que de chercher à élargir les anciennes rues ». Le système haussmannien[15] est en place, il n'y a plus qu'à l'appliquer – une mission dont le préfet de Paris se chargera avec une ténacité sans faille.

Dans le programme fixé par l'empereur figuraient nombre de voies nouvelles situées à l'extérieur de l'octroi. Comme le note la commission, « beaucoup de voies, parmi celles qu'on propose dans des quartiers aujourd'hui peu habités, et notamment dans ceux qui avoisinent le mur d'octroi et l'enceinte des fortifications, ne seront, pour ainsi dire, que tracées par des poteaux, jusqu'à ce que les besoins de la population y amènent des constructions ». Cette dimension prospective[16] a été longtemps négligée par la critique comme par les historiens, qui n'ont vu dans l'haussmannisme qu'une forme de rénovation concernant le bâti obsolète des centres anciens. L'armature urbaine des arrondissements extérieurs précède de beaucoup son occupation[17]. Les générations suivantes prendront appui sur ces tracés pour assurer la création des nouveaux quartiers à l'extérieur du centre historique. Des observations similaires pourraient être faites à propos des extensions de Lyon : occupée dès la fin du XVIIIe siècle, la rive gauche du Rhône voit ses alignements se mettre en place bien avant que ne s'y installent les immeubles. Enfin, à Marseille, le percement de la rue Impériale n'est pas là seulement pour relier la Joliette à la Canebière, mais aussi pour ouvrir vers le nord de nouveaux territoires à l'extension urbaine.

En s'attaquant au cœur de Paris, la monarchie de Juillet avait provoqué une levée de boucliers de la part des intellectuels et des artistes attachés à l'image romantique du « vieux Paris », célébré par les albums de Lancelot-Théodore Turpin de Crissé ou François-Alexandre Pernot[18]. Lorsqu'il parvint au pouvoir, Louis Napoléon Bonaparte se montra prudent : s'il n'avait d'autre choix que de terminer la vaste opération engagée avant lui entre les Halles et le Châtelet, il n'envisagea pas tout d'abord de bouleverser l'île de la Cité[19]. Non seulement les projets officiels l'épargnaient, mais on s'efforça même de ne pas effacer toute trace du Quartier Latin sur la rive gauche, à l'occasion du percement du boulevard Saint-Michel. C'est dans la deuxième partie du règne, celle de l'Empire libéral, que se multiplièrent les démolitions. Pour autant, la disparition de la ville ancienne n'a guère été regrettée par les contemporains : le fatalisme du bel album de Léopold Flameng, *Paris qui s'en va, Paris qui vient*, édité par Alfred Cadart en 1859, dit bien les choses[20]. Il faudra attendre 1884 (au lendemain du krach de l'Union générale, mettant provisoirement un terme à la spéculation immobilière) pour que

se constitue la Société des amis des monuments parisiens, dont l'action aboutira à la création de la Commission du vieux Paris, en 1897. À la génération suivante, la défense de la ville ancienne était devenue un enjeu[21].

LA VILLE MODERNE

C'est d'un tout autre problème qu'on se préoccupait sous le Second Empire : il s'agissait de donner à la ville une figure prestigieuse, sans compromettre son dynamisme. Les nouveaux boulevards ont ceci de particulier que leur ordonnance constitue un écran dont la régularité masque l'aspect des quartiers qu'ils traversent. Ces « villages Potemkine » n'ignorent pas seulement les édifices qui les constituent (derrière l'apparence cossue des immeubles, il est bien difficile de savoir quels types de logements ils accueillent, du plus luxueux au plus modeste). Ils cachent aussi la réalité de quartiers souvent modestes et parfois inaboutis : qui devinerait, derrière les belles façades de l'avenue de la République ou du boulevard Voltaire à Paris, l'existence de la « petite banlieue » – avec ses ateliers industriels et son habitat sommaire, qui ont survécu à l'haussmannisation de la ville ? C'est l'une des caractéristiques de l'urbanisme classique que de privilégier l'apparence. Ainsi, devant l'ancien hôtel de ville de Paris, l'arcade Saint-Jean (1533) déguisait-elle le lacis des ruelles du monceau Saint-Gervais. À Bologne, l'écriture savamment cadencée du Palazzo dei Banchi, chef-d'œuvre de Vignole (1565), donne l'illusion d'une perfection toute classique dans une ville qui ne l'est pas. Ce dispositif théâtral a trouvé, dans le Paris de Napoléon III, un terrain d'accueil favorable. Il a permis à la ville de s'embellir, sans mettre en cause son développement : par-delà les bouleversements apportés à l'organisation des quartiers, nombreux sont les ateliers ou les petites fabriques à s'être maintenus au fond des cours d'immeuble.

Cela étant, il ne s'agissait pas seulement de lotir en traçant des alignements, comme le ferait un géomètre, mais aussi de bâtir. La ville moderne est un tout qui va de la création des réseaux à la réalisation des équipements, en passant par la construction des immeubles. Ce sera d'abord l'affaire des ingénieurs. Deux générations de topographes ont établi le plan sur lequel se constituera la ville : ils en ont noté le relief, comme ils en ont précisé les divisions parcellaires. Ils sont maintenant à même de tracer les alignements les plus probants, d'en établir la planimétrie, d'y prévoir les réseaux en se situant à l'échelle de l'agglomération tout entière[22]. La ville souterraine qu'ils conçoivent sera celle des égouts, dont les boucles savamment calculées permettent d'assurer l'entretien tout en respectant l'écoulement naturel des eaux usées en fonction de la pente. Ce sera aussi celle de l'alimentation en eau, selon un double réseau (potable et de rivière) répondant aux besoins de la consommation individuelle comme à ceux du nettoyage – sans compter la mise en place de bornes d'incendie, indispensables à la lutte contre la propagation du feu. Ce sera enfin celle de la mise à disposition d'une énergie bon marché, le gaz, à la fois pour l'éclairage public et pour un usage domestique. Mais ce n'est pas tout : le développement des transports en commun va bientôt couvrir la chaussée de rails permettant la circulation des tramways à chevaux. Enfin, sur les voies les plus larges, des plantations d'alignement transformeront les trottoirs en promenades, au plus grand bénéfice des habitants. L'appellation même de boulevard, empruntée à la périphérie de l'enceinte urbaine, révèle cette mutation de la rue en espace de loisirs – concurremment à l'usage intensif de la chaussée par la circulation hippomobile. La rue moderne prend forme, avec ses éléments caractéristiques comme le mobilier urbain qui va définir à lui seul l'image de la ville haussmannienne. Le banc, le réverbère, la grille d'arbre ou le kiosque – plus tard, la fontaine Wallace – sont autant

fig. 11 Anonyme,
*Place de la République avec la caserne du prince
Eugène et le boulevard Magenta avant le percement de
la rue Beaurepaire*, vers 1863
Roger-Viollet, ND-720 RES

fig. 12 Provost,
« Démolitions de la Cité, aspect actuel des travaux »,
gravure publiée dans *L'Illustration*, samedi 15 février
1862, 20ᵉ année, vol. 39, p. 104-105

d'objets incontournables dans l'image que nous nous en faisons. Dessinés d'une même main, réalisés dans les mêmes matériaux, ils ont acquis une charge symbolique telle qu'ils signifient à eux seuls la ville du XIXᵉ siècle. À plus modeste échelle, le caniveau pavé ou la bordure de trottoir en granit jouent un rôle similaire – au point que toute atteinte à ce système codifié est difficilement supportable.

La typologie de l'immeuble va suivre un destin similaire. Si elle n'appartient pas aux ingénieurs, elle est le territoire privilégié des métreurs et des entrepreneurs qui ne tarderont pas à s'afficher comme architectes[23] – même si bien peu d'entre eux sont passés par l'École des beaux-arts. Au terme d'une courte période d'expérimentation (certains des plus illustres architectes de l'époque y ont pris part), le modèle s'en est fixé pour des raisons économiques et techniques liées au potentiel capitalistique du marché immobilier ainsi qu'au développement des industries du second œuvre. L'opération est encadrée par le corps des architectes voyers, fonctionnaires municipaux qui ont en charge l'application des règlements. C'est à eux qu'il revient de préciser l'alignement et le nivellement. Leur action ne s'arrête pas là. Soutenus par la puissance publique, ils se préoccupent du matériau des constructions – le grand appareil en pierre de taille devenant une référence obligée. Ils déterminent également les hauteurs d'étage, le rythme des percements, l'alignement des bandeaux et corniches, quand ce n'est pas le vocabulaire architectural lui-même ; sur certaines voies se lit l'intervention du voyer qui a imposé à tous les constructeurs la répétition d'un même motif (médaillons, consoles, chambranles, lucarnes...). L'idéal auquel on veut parvenir est celui de l'uniformité du bâti, malgré la diversité des intervenants – propriétaires, investisseurs, concepteurs ou entrepreneurs du bâtiment. L'étonnant est que tout cela se soit fait sans règles écrites, sous le contrôle de l'architecte voyer. L'un des éléments significatifs de l'uniformisation des constructions est le traitement du pan coupé, à l'angle de deux rues. À l'origine, il ne s'agissait que d'empêcher les accidents de la circulation en dégageant les carrefours. Cette préoccupation est passée au second plan depuis longtemps. Non seulement la fenêtre d'angle est devenue une figure obligée de l'architecture du logement, facilitant les vues d'enfilade sur les rues voisines, mais l'effet de masse l'emporte désormais sur la seule perception du plan de façade. La continuité des lignes de balcon et de corniche contribue à une lecture globale estompant les cadences parcellaires. La perspective en est accélérée jusqu'à l'infini. Expérimenté boulevard Beaumarchais à Paris dans les dernières années de la monarchie de Juillet, le procédé va se trouver bientôt généralisé à l'ensemble des voies nouvelles[24]. Il va de pair avec un gabarit restreint (quatre à cinq étages[25], dont le dernier en retiré) comme avec l'application systématique des couvertures mansardées, dont le brisis fortement incliné n'est percé que de modestes tabatières : la compacité du volume et son unicité n'en sont que plus évidentes. En pondérant l'impact visuel de la construction, on met en évidence l'ampleur des vides générés par les nouveaux percements ainsi que l'importance des plantations d'alignement qui vont les transformer en promenades. On ne pouvait répondre plus clairement aux attentes qui étaient celles de l'empereur en matière de végétalisation du domaine public, là où avait si longtemps prédominé un traitement minéral des sols. Si importante qu'ait été l'entreprise d'aménagement des parcs (bois de Boulogne et de Vincennes, parcs Montsouris et des Buttes-Chaumont à Paris ; parc de la Tête d'Or à Lyon, parc Longchamp à Marseille), elle ne doit pas faire oublier en effet l'apparition concomitante du « square » dans la typologie de l'aménagement urbain, à compter du Second Empire[26]. Longtemps resté le privilège du château et de son parc, le dialogue entre bâti et frondaisons s'établit désormais au cœur de la ville. Le square de la tour Saint-Jacques à Paris, la place de la République ou la place Carnot à Lyon en sont les parfaits exemples[27]. La notion d'espace vert qui nous est aujourd'hui familière en fut la conséquence.

LA VILLE MONUMENTALE

Ce n'est pas l'unique apport du renouvellement urbain imposé par l'haussmannisme. L'ordonnancement rigoureux des façades bouleverse la hiérarchie de la monumentalité : la répétition du type tend à en banaliser l'effet, quel que soit le niveau de prestige auquel il prétend. Places et rues royales en ont depuis longtemps fait la démonstration. Pour maintenir sa prééminence en pareil contexte, le monument n'a d'autres possibilités que de s'affirmer plus encore – tant par la taille que par l'éloquence du style. Les grands palais officiels afficheront un vocabulaire de colonnades et de frontons, de dômes et de balustrades qui les distingue de l'architecture ordinaire, fût-elle parfaitement réglée. Dans cet art de la représentation institutionnelle, l'Ancien Régime avait établi les règles, manifestées par l'ampleur de réalisations comme les palais de la Concorde ou l'École militaire à Paris, l'Hôtel-Dieu à Lyon... Mais cela ne suffisait plus : la construction de l'Opéra de Paris établit un degré supplémentaire dans la hiérarchie monumentale, à la fois par la hauteur de ses constructions (aussi élevées que les tours de Notre-Dame) et par la surabondance du matériau et du décor – écrasant de toute sa masse les immeubles ordonnancés prévus à l'origine pour l'accompagner. De ce point de vue, l'exemple marseillais est spectaculaire : inscrivant leur silhouette à l'échelle du paysage, la basilique Notre-Dame-de-la-Garde, la cathédrale de la Major ou le palais Longchamp n'ont plus rien à voir avec les monuments qui les ont précédés – au point de faire apparaître comme modeste l'imposant palais de la Bourse situé en bordure de la Canebière !

L'escalade monumentale atteint plus encore la construction privée. Longtemps, le marché immobilier avait reposé sur l'initiative individuelle : la taille des immeubles, comprenant tout au plus une vingtaine de logements, en était la manifestation. Le décor pouvait être riche, il restait de taille modeste. Quelques investisseurs pouvaient bien réaliser des immeubles jumeaux avant de les revendre, ce n'était pas la formule la plus courante. Par la suite, au contraire, elle tend à se généraliser : dans les quartiers résidentiels apparaissent des rangs entiers d'édifices d'une même venue. Monumentalisme et capitalisme vont de pair : avant même que les banques ne constituent leurs propres sociétés, elles finançaient déjà des entrepreneurs concessionnaires dont l'action fut radicale, car ce sont des quartiers entiers qui leur furent confiés[28]. Bientôt fleurirent les compagnies immobilières, dont la plus puissante fut celle des immeubles de la rue de Rivoli, à l'origine du Crédit mobilier des frères Pereire[29], mais l'on peut citer également la Société de la rue Impériale à Lyon.

La rénovation urbaine a été le moyen d'imposer la typologie de l'immeuble bourgeois. Au passage, ce dernier s'était emparé des privilèges de la culture aristocratique, qu'elle soit royale ou impériale, et les avait mis au service de sa propre représentation. Place Saint-Michel à Paris (1858), la fontaine monumentale se fond dans l'alignement ininterrompu des façades – selon un modèle directement emprunté au dispositif baroque de la fontaine de Trevi, à Rome. Gabriel Davioud y dessine des immeubles à l'allure de palais, en les dotant d'un gabarit supérieur à la normale (vingt mètres au lieu de dix-sept mètres cinquante-quatre – soit un étage de plus) et en les coiffant d'une couverture courbe inspirée du précédent néoclassique de la rue de Rivoli[30]. Le règlement de 1859, puis celui de 1884 généraliseront ce modèle à toute la ville. Les grandes opérations deviennent le prétexte de réalisations ambitieuses, dont le décor s'enrichit systématiquement de pilastres colossaux[31]. C'est ainsi que Louis Ponthieu, architecte de la banque Pereire et ancien collaborateur de Théodore Labrouste, se voit confier la rue Impériale de Marseille (entre 1862 et 1866), un modèle du genre. Non moins significatif est l'aménagement de la place du Théâtre-Français à Paris (1864,

cat. 162 Adolph von Menzel,
Jour de semaine à Paris, 1869
Düsseldorf, Museum Kunstpalast

sur un dessin dû lui aussi à Gabriel Davioud). L'architecte en charge de ce projet, Henri Blondel, un élève de Labrouste, est appelé à un grand avenir : la même année, il concevra le majestueux ensemble du quai de la Mégisserie ; puis les rotondes à l'entrée du boulevard Saint-Germain (Cercle agricole, 1867) et de la place de l'Opéra (Caisse des dépôts et comptes courants, 1869)[32]. S'inspirant de précédents du XVIIIe siècle, il a inventé une figure caractéristique du post-haussmannisme : la rotonde d'angle[33], l'un des motifs préférés de l'architecture urbaine sous la Troisième République. Bien au-delà du projet initial de l'empereur, marqué par l'idéologie du saint-simonisme, cette ville *en majesté* constitue l'aboutissement d'une politique radicale de transformation de l'habitat. On lui a longtemps reproché son formalisme. On en voit aujourd'hui l'incontestable grandeur. L'éloquence de la ville haussmannienne n'était pas vide de sens, elle était tout entière au service de la représentation d'une vie bourgeoise qu'elle entendait promouvoir[34].

1— Il faut attendre la publication de la *Charte d'Athènes* par Le Corbusier, en 1943, pour que le système parcellaire sur lequel se fondait traditionnellement l'organisation des villes soit remis en cause.

2— *Baron Haussmann, Mémoires*, éd. établie par Françoise Choay, Paris, Seuil, 2000. Le rôle d'Haussmann a été contesté dans Nicolas Chaudun, *Haussmann au crible*, Arles, Actes Sud, 2002.

3— Voir Pierre Pinon, *Le Double Mythe Haussmann*, dans Société des études romantiques et dix-neuviémistes, actes du IIIe colloque de juin 2007, mis en ligne en 2008 : etudes-romantiques.ish-lyon.cnrs/wa_files/pinon.pdf.

4— D'une façon générale, c'est la pratique de la ville neuve ou du lotissement qui, en établissant une règle commune, génère la régularité urbaine. Celle-ci ne sera pas contestée avant le XIXe siècle : l'attrait romantique du pittoresque l'emporte alors sur les beautés de l'ordonnance. Encore cette distinction s'opère-t-elle dans deux territoires distincts, la ville et sa banlieue – avant de parvenir vers la fin du siècle à cet étonnant compromis qu'est l'architecture post-haussmannienne, dont le pittoresque est encadré par de rigoureuses contraintes réglementaires (Alexis Markovics, *La Belle Époque de l'immeuble parisien*, Paris, Mare et Martin Arts, 2016).

5— Philippe Graff, « Turin, exemple et modèle d'une centralité urbaine planifiée selon les canons évolutifs du classicisme », *Rives nord-méditerranéennes*, no 26, 2007, p. 31-46.

6— C'est à *La Cité idéale* (1472) du palais ducal d'Urbino que nous faisons allusion, ainsi qu'aux deux panneaux dits de Baltimore et de Berlin qui en ont été depuis longtemps rapprochés.

7— Siegfried Giedion, *Espace, temps, architecture*, trad. fr., Bruxelles, La Connaissance, 1968, p. 65-84.

8— Il restera sans grand changement jusqu'au plan d'urbanisme directeur de Paris, adopté en 1967.

9— Non seulement elles ne se limitent plus à la seule emprise de la voirie, car elles incluent désormais la place nécessaire à la construction des nouveaux immeubles (la formule est assez vague pour laisser beaucoup de latitude), mais elles autorisent la constitution d'associations syndicales de propriétaires sur toute la zone concernée : par le jeu de la majorité dans les décisions des assemblées, il devient possible de contourner les résistances individuelles de propriétaires hostiles à la rénovation. Par la suite, le même système sera utilisé pour faciliter la reconstruction des régions dévastées au lendemain des deux guerres mondiales.

10— Ce vocabulaire moderne mérite d'être explicité quand nous l'appliquons au XIXe siècle. On parle aujourd'hui de reconstruction de la « ville sur la ville » quand il s'agit de renouveler un bâti dégradé ou sous-densitaire en conservant l'acquis des réseaux ainsi que les bénéfices de la centralité ; mais il y avait bien longtemps que le procédé était en usage, puisqu'il est l'âme même de la transformation urbaine. Quant à la « rénovation », elle sous-entend la démolition complète de l'existant et son remplacement par de nouvelles constructions (quitte à bouleverser le parcellaire et à imposer une nouvelle typologie du bâti). En cela, elle se distingue de la « réhabilitation » qui consiste à conserver au moins partiellement la trame parcellaire et le bâti tout en modifiant son organisation et le niveau de ses prestations. Le XIXe siècle ne différenciait pas aussi clairement les deux pratiques : la démolition n'était pas systématique, quand les constructions nouvelles pouvaient s'y adapter. C'est le cas de la rue Montmartre à Paris, où fut imposé en 1845 le retranchement des façades sur plusieurs mètres de profondeur afin d'élargir la rue, sans que le reste soit démoli. Sous le Second Empire, on abandonnera cette manière de faire, au profit d'une reconstruction totale sur des parcelles libérées avant d'être revendues aux investisseurs.

11— Il était installé dans le bureau de l'empereur aux Tuileries, avant l'incendie de la Commune. Une copie offerte au roi de Prusse en 1867 fut retrouvée en 1932 à Berlin, mais elle a disparu à son tour. C'est dans les papiers du comte Siméon que Pierre Casselle en a finalement retrouvé la trace, comme il l'explique dans un article décisif consacré à la transformation de Paris (Pierre Casselle, « Les travaux de la Commission des embellissements de Paris en 1853. Pouvait-on transformer la capitale sans Haussmann ? », *Bibliothèque de l'École des chartes*, vol. 155, no 2, Paris, 1997, p. 645-689).

12— Haussmann avait pris ses fonctions le 29 juin précédent.

13— Sénateur, ancien préfet, il venait de réussir la fusion des chemins de fer Lyon-Méditerranée. Plus tard, il s'illustrera par la création de la Compagnie générale des eaux.

14— Le boulevard Saint-Michel sera l'application de ce principe, par opposition avec les boulevards de Strasbourg et de Sébastopol dont le tracé rectiligne remonte à la période du préfet Berger. Son parcours sinueux cadre des points de vue étudiés sur les monuments qu'il rencontre (fontaine Saint-Michel, flèche de la Sainte-Chapelle).

15— De nouveau, on nous pardonnera ce terme peu approprié tant il est réducteur à un moment de l'histoire de Paris, entre

1853 et 1870 ; mais son usage est devenu si courant que le mot, aujourd'hui, désigne la chose, indépendamment de l'époque et du lieu.

16— Pierre Casselle, « Les travaux de la Commission des embellissements de Paris en 1853. Pouvait-on transformer la capitale sans Haussmann ? » art. cité, p. 664, est le premier a en avoir souligné l'importance.

17— Elle se prolongera jusqu'au début du XX^e siècle.

18— Lancelot Turpin de Crissé, *Souvenirs du vieux Paris*, Paris, Imp. De E. Duverger, 1835 ; François-Alexandre Pernot, *Le Vieux Paris, reproduction des monuments qui n'existent plus dans la capitale*, Paris, Jeanne et Dero-Becker, 1838-1839. Les dix-huit lithographies de l'album de Turpin de Crissé, figurant les édifices anciens les plus connus de la capitale, s'achèvent sur la démolition de l'hôtel de Longueville, sur l'île Saint-Louis. C'est à la spéculation de leur époque qu'elles s'attaquent, alors que débute la transformation de Paris.

19— Pierre Casselle, « Les travaux de la Commission des embellissements de Paris en 1853. Pouvait-on transformer la capitale sans Haussmann ? » art. cité, p. 663.

20— L'intérêt pour les découvertes archéologiques effectuées par Théodore Vacquer l'emportait manifestement sur les regrets que pouvait entraîner la disparition des souvenirs du passé. Le procès qui fut fait plus tard au baron Haussmann d'avoir été un « préfet démolisseur » (Louis Réau, *Histoire du vandalisme, les monuments détruits de l'art français*, 2 vol., Paris, Hachette, 1959) ne prend pas suffisamment en compte la mentalité de l'époque.

21— Comme l'a bien montré Ruth Fiori dans *L'Invention du vieux Paris*, Wavre, Mardaga, 2012. Au lendemain de la découverte des arènes de Lutèce lors du percement de la rue Monge, en 1869, le Corps législatif en avait refusé l'acquisition. En 1883, une campagne de presse placée sous l'égide de Victor Hugo obtint la préservation de la partie épargnée. L'affaire marque le début du retournement de l'opinion.

22— Historiens d'art et architectes se sont depuis longtemps affrontés sur le rôle qu'il fallait donner à Haussmann dans l'histoire de Paris. En réponse aux détracteurs d'Haussmann, les défenseurs du Paris moderne ont souligné l'impact de son intervention. C'était déjà la position que soutenait la Société des architectes modernes autour d'Henri Sauvage en 1923. Elle est reprise et développée par Françoise Choay et son équipe dans la réédition des *Mémoires* du grand préfet (*op. cit.*), ainsi que dans un ouvrage plus polémique où son action est appréciée à la fois sous l'angle du patrimoine et sous celui de la création des équipements dans la ville moderne – Françoise Choay, Vincent Sainte-Marie-Gauthier et Bernard Vialles, *Haussmann, conservateur de Paris*, Arles, Actes Sud, 2013.

23— Difficile à apprécier, par suite de la disparition des archives dans l'incendie de l'Hôtel de Ville sous la Commune, le rôle des architectes d'immeuble mériterait d'être approfondi – d'autant que plusieurs sources (en particulier, la publication des demandes de permis dans des journaux spécialisés) permettraient de recenser au moins une partie des projets. Nombre de ces architectes ont été depuis longtemps repérés à Paris – Isabelle Parizet, « Inventaire des immeubles parisiens datés et signés antérieurs à 1876 », *Cahiers de la Rotonde*, n^o 24, Paris, Commission du vieux Paris, 2001.

24— Particulièrement à Lyon où, en 1855, l'architecte-promoteur Benoit Poncet fait appel à Frédéric Giniez, l'un des élèves d'Abel Blouet, pour dessiner les immeubles de la rue Impériale. Dans son agence se formeront la plupart des architectes actifs dans la ville durant la seconde moitié du siècle.

25— Étages « carrés » (comprendre : de volume orthogonal car ils sont inscrits dans la partie construite en maçonnerie, à l'exclusion des combles), décomptés à la française – c'est-à-dire en excluant les niveaux de soubassement (rez-de-chaussée, voire entresol). S'y ajoutent le sous-sol et les combles.

26— Le « square » à la française, un petit jardin public ouvert à la population, se distingue du square londonien, dont l'appropriation est généralement privée. L'un et l'autre jouent cependant un rôle comparable d'aération du tissu urbain, comme d'introduction de la nature dans les lieux publics (et non pas seulement dans les jardins privatifs de cœur d'îlot, devenus rares avec la densification urbaine). Préoccupation des aménageurs depuis le milieu du XVIII^e siècle, la réintroduction de la nature en ville par l'entremise du jardin public s'est trouvée à ce point confortée par la volonté impériale qu'elle continue à s'imposer de nos jours.

27— Comme en témoignent les cartes postales anciennes, car les aménagements modernes leur ont fait beaucoup perdre de leur couvert végétal, ainsi que du contraste voulu avec l'alignement des façades sur les voies environnantes.

28— Joseph Thome & C^{ie}, rue de Rennes ou à l'Alma ; Jules Hunebelle et Nicolas Legrand à l'Étoile ou au Trocadéro ; Petit & C^{ie}, rue de Turbigo ou boulevard Haussmann ; Heullant père & fils, rue Monge ; Leroy et Sourdis, rue de Maubeuge ; Mahieu et Pauchet, boulevard Saint-Marcel ; Berlencourt & C^{ie} (prête-nom de la Société générale), boulevard Magenta…

29— Avant sa déconfiture en 1867, il financera notamment l'opération de la rue de la République à Marseille.

30— La différence est évidente avec les hôtels des Maréchaux qui entourent la place de l'Étoile. Conçus en 1854 par Jacques-Ignace Hittorff, ils soumettent leur ordonnance à l'échelle colossale de l'Arc de triomphe.

31— Généralement d'ordre corinthien – il constitue le sommet de la hiérarchie des ordres romains. La place Saint-Michel est la première à y avoir recours, avant les autres places impériales (place de l'Opéra, par Charles Rohault de Fleury, 1859 ; place Pereire et place du Brésil, par Alfred Armand, 1863).

32— Sa carrière se poursuit sous la Troisième République, où il est notamment l'auteur de l'hôtel Continental (1876), ainsi que du réaménagement de la rue du Louvre autour de la Bourse du commerce (1885). En 1895, il fait banqueroute, emporté par la crise immobilière. Le rôle de Blondel a été mis en avant dans l'ouvrage fondamental de David Van Zanten, *Building Paris: Architectural Institutions and the Transformation of the French Capital, 1830-1870*, Cambridge, Cambridge University Press, 1994.

33— Alors que le pan coupé effaçait l'autonomie du bâti par rapport à la rue, la rotonde en affirme la silhouette et vient cadencer le rythme des constructions dans une perception à large échelle.

34— Il n'est jusqu'à l'hôtel particulier qui ne se soumette à l'exigence d'unité du paysage monumental. Il ne reste plus rien, en effet, de la différence de statut qui avait si longtemps marqué la distinction entre architecture aristocratique et architecture bourgeoise.

Théâtre et opéra sous le Second Empire

JEAN-CLAUDE YON

En février 1856, dans son discours de réception à l'Académie française, l'auteur dramatique Ernest Legouvé constate avec fierté que « l'art dramatique français règne partout », qu'on « ne représente à Saint-Pétersbourg, à Madrid, à Naples, à Londres, à Vienne, et même en Amérique, que des ouvrages français » et que l'« imagination de la France » est devenue, « pour ainsi parler, l'imagination du monde[1] ». Dix ans plus tard, en février 1866, Jules Sandeau, recevant à l'Académie française Camille Doucet, lance cet avertissement : « Jamais l'auteur dramatique n'eut des devoirs plus sérieux à remplir. Autrefois, les œuvres de l'intelligence n'avaient pour juge qu'un public restreint et privilégié ; aujourd'hui, c'est à la foule qu'elles s'adressent. Cette foule qui se renouvelle sans cesse, pour qui les émotions de la scène sont devenues presque un besoin, c'est encore, ce sera toujours, un enfant, prêt à recevoir toutes les impressions qui lui seront données[2]. »

Domination mondiale du répertoire français, responsabilité morale des auteurs face à un large public : ces deux éléments, parmi beaucoup d'autres, montrent bien que, dans la société du Second Empire, à l'heure de l'ouverture sur le monde et des prémices de la culture de masse, les spectacles constituent une activité de premier plan que l'historiographie ne saurait rejeter aux marges de la « grande histoire ». Étudier la vie des spectacles sous le règne de Napoléon III, c'est donc emprunter un biais particulièrement fécond pour analyser la France des années 1850 et 1860. Durant cette période, si la société française est encore une « dramatocratie » – à savoir une société où le théâtre participe de façon importante à la constitution de l'opinion publique[3] –, celle-ci commence à être remise en cause par la montée en puissance de spectacles non théâtraux (cafés concert, cirque), amorçant ainsi la transition vers la « société du spectacle » qui s'épanouira à partir de la Belle Époque[4]. Dans cet essai aux dimensions réduites, on cherchera à dresser un large panorama de la vie des spectacles sous le Second Empire afin d'en suggérer toute la richesse[5].

ADMINISTRATION DES SPECTACLES
ET
THÉÂTRES OFFICIELS

Sous le règne de Napoléon III, les spectacles changent plusieurs fois de tutelle administrative, le ministère de l'Intérieur, le ministère d'État et le ministère de la Maison de l'empereur et des Beaux-Arts en ayant successivement la charge. L'action de l'État – qui s'intéresse avant tout à ce qui se passe dans la capitale, la décentralisation culturelle n'étant pas encore à l'ordre du jour – se caractérise par une relative cohérence car, de 1853 à 1870, le « Bureau des théâtres » (structure dont le nom a varié au sein des divers ministères) est dirigé par le même homme, Camille Doucet. Auteur dramatique, « poète [...] né chef de division[6] », Doucet incarne l'action théâtrale du régime et lui donne son unité. Il ne dispose que de moyens limités et d'une petite équipe (une vingtaine de fonctionnaires). Il doit en outre composer avec les ministres successifs dont il dépend et qui, pour la plupart, aiment s'occuper directement des affaires de théâtre, *a priori* plutôt plaisantes à traiter. Morny[7] et Walewski ne sont-ils pas eux-mêmes auteurs dramatiques ? Souvent, dans les cas litigieux en matière de censure, c'est le ministre qui tranche. *La Dame aux camélias* est ainsi autorisée, en 1852, par Morny, contre l'avis des censeurs. La décision peut même remonter à l'empereur quand la pièce en débat aborde des questions politiques[8]. Napoléon III, à titre personnel, n'est pourtant guère intéressé par les spectacles. Il se rend chaque semaine au théâtre, conscient que c'est là un moyen de se montrer à ses sujets, et fait venir des troupes théâtrales dans les résidences impériales, si bien que Xavier Mauduit a estimé à sept cent cinquante le nombre de représentations

cat. 163 Honoré Daumier,
La Loge, 1852
Paris, Bibliothèque nationale de France

théâtrales auxquelles il a assisté durant son règne[9]. Mais il n'a pas de culture théâtrale, et le comte Baciocchi, surintendant des spectacles de la Cour, n'est guère plus compétent. Le régime se préoccupe avant tout des théâtres officiels. La Comédie-Française, plutôt mal en point, voit son organisation administrative entièrement modifiée par les décrets des 27 avril 1850, 19 novembre 1859 et 22 avril 1869. Ces trois décrets sont au moins aussi importants que le fameux décret de Moscou pris par Napoléon Ier en 1812. Malgré cette réorganisation salutaire, la Comédie-Française a du mal à se remettre de la perte de la tragédienne Rachel, qui meurt en 1858. En 1862, Émile Augier, un proche du régime, suscite un immense scandale en y donnant *Le Fils de Giboyer*, une comédie qui attaque légitimistes et cléricaux. En 1865, c'est plus pour des raisons littéraires qu'*Henriette Maréchal* des frères Goncourt subit une chute retentissante. L'Empire autorise en 1867 la reprise d'*Hernani*, alors que le théâtre de Victor Hugo était interdit jusque-là. La pièce séduit le public venu à Paris pour l'Exposition universelle. À l'Odéon, François Ponsard fait jouer avec succès deux comédies moralisantes en vers, *L'Honneur et l'Argent* (1853) et *La Bourse* (1856). Les étudiants, qui forment une large partie du public de l'Odéon, font tomber en 1862 *Gaëtana* d'Edmond About, afin de protester contre les liens de l'auteur avec l'Empire. En 1869, l'Odéon révèle, avec *Le Passant*, à la fois un auteur et une artiste : François Coppée et Sarah Bernhardt, qui connaît là son premier succès.

L'Opéra – ou plutôt l'Académie impériale de musique – fait l'objet de réformes encore plus importantes. En 1854, l'État reprend l'établissement en gestion directe afin de combler ses dettes ; à partir du décret du 22 mars 1866, on revient à une gestion privée déléguée à un directeur-entrepreneur, à savoir le système en vigueur de 1831 à 1854. En outre, le Second Empire dote l'Opéra, installé depuis 1821 dans la salle « provisoire » de la rue Le Peletier, d'une salle pérenne. Un décret déclare d'utilité publique la construction d'une nouvelle salle le 29 septembre 1860 et, suite à un concours, Charles Garnier est nommé officiellement architecte de l'Opéra le 6 juin 1861. La première pierre est posée le 21 juillet 1862. Le chantier aurait dû être terminé pour l'Exposition universelle de 1867, mais seule la façade est dévoilée le 15 août 1867, l'inauguration n'ayant lieu que le 5 janvier 1875. Ce « nouvel Opéra » (ainsi qu'on le nomme alors) est la plus grande réalisation architecturale du régime. Avec ce bâtiment extraordinaire, qui a durablement influencé l'architecture théâtrale dans le monde entier, le Second Empire a donné à l'Opéra une ampleur et une place dans le tissu urbain dignes de celles d'un palais ou d'une basilique, ainsi que l'a montré François Loyer[10]. On le voit, sous l'Empire comme sous les régimes précédents, l'établissement continue d'être un instrument de prestige culturel aux mains du pouvoir. Trente opéras sont montés sous Napoléon III. L'esthétique du « grand opéra » est toutefois quelque peu sclérosante. Si Daniel François Esprit Auber est le musicien officiel du régime (il dirige le Conservatoire, ainsi que la musique de la Chapelle et de la Chambre impériale), c'est Giacomo Meyerbeer (cat. 191) qui règne encore sur la salle Le Peletier. Sa mort à Paris en 1864 est ressentie comme une grande perte, et le musicien triomphe de façon posthume l'année suivante avec *L'Africaine*, sur un livret d'Eugène Scribe. La centième est atteinte en dix mois. Verdi est également bien traité par l'Opéra qui monte *Les Vêpres siciliennes* (1855) et *Don Carlos* (1867), deux ouvrages commandés à l'occasion des Expositions universelles. Cette faveur contraste avec l'échec très marqué du *Tannhäuser* de Wagner en 1861. Monté sur ordre de Napoléon III, l'opéra est victime d'une cabale politique organisée à la fois par les républicains et par les légitimistes. Quant aux compositeurs français, rares sont ceux qui ont du succès à l'Opéra, tels Ambroise Thomas avec *Hamlet* (1868) et Charles Gounod avec *Faust* (entré au répertoire en 1869, dix ans après sa création au Théâtre-Lyrique). Plus accessible que l'Opéra, l'Opéra-Comique voit, sous le Second Empire, le genre léger qui est le sien prendre des couleurs plus sombres, comme en témoigne le succès remporté par

les deux opéras-comiques de Meyerbeer : *L'Étoile du Nord* (1854) et *Le Pardon de Ploër-mel* (1859). Les partitions s'étoffent et se complexifient, les mises en scène deviennent spectaculaires. En 1867, Ambroise Thomas triomphe avec *Mignon*.

CENSURE
ET
SCÈNES SECONDAIRES

Durant la décennie 1850, le Second Empire est avant tout préoccupé par la surveillance des théâtres. La censure dramatique, abolie *de facto* en février 1848, a été rétablie dès juillet 1850 et elle s'applique avec sévérité. Les censeurs ont pour consigne de lutter contre les antagonismes de classes, d'empêcher les attaques contre l'autorité, la religion, la famille et les institutions, d'interdire enfin les tableaux de mœurs trop crus. En 1862, dans un discours au Conservatoire, Walewski n'hésite pas à affirmer : « C'est le devoir de l'État de moraliser le théâtre au nom de la société, afin de moraliser la société par le théâtre[11]. » Le « tour de vis » du début des années 1850 conduit notamment à la création, en 1851, d'une commission chargée de distribuer des primes annuelles aux ouvrages « moraux[12] ». On cherche ainsi à récompenser les auteurs dramatiques ayant fait jouer une pièce « de nature à servir à l'enseignement des classes laborieuses par la propagation d'idées saines et par le spectacle de bons exemples ». La commission, où siègent Mérimée et Sainte-Beuve, a cependant bien du mal à trouver des ouvrages à primer, et l'idée est abandonnée en 1856. Très sévère dans les années qui suivent le coup d'État, la censure se montre plus clémente par la suite. Il ne faudrait pas pour autant minimiser son action : la parole théâtrale n'est pas libre sous le Second Empire.

Les censeurs impériaux ont notamment fort à faire avec les théâtres dits « secondaires », car c'est là que se produit le véritable renouvellement de l'art dramatique. Les théâtres du Gymnase et du Vaudeville (cat. 164) sont le berceau de la « comédie sociale », qui met en scène tous les problèmes du temps. Elle a pour maîtres Émile Augier et Alexandre Dumas fils, dont *La Dame aux camélias* choque et fascine à la fois en février 1852. Il n'est pas exagéré d'affirmer qu'une large partie du répertoire moderne découle de cet ouvrage qui fit date. Dumas fils continue à susciter débats et polémiques avec *Le Demi-Monde* (1855), *La Question d'argent* (1857), *Le Fils naturel* (1858), etc. Augier cultive la même veine avec *Le Gendre de M. Poirier* (1854), *Les Lionnes pauvres* (1858), *La Contagion* (1866), etc. C'est également sur les théâtres secondaires que s'épanouit le talent protéiforme de Victorien Sardou, dont *La Famille Benoiton* (1865) bat des records de recettes. La triade Augier-Dumas fils-Sardou domine la vie théâtrale. Sans bénéficier de la même reconnaissance littéraire, Henri Meilhac et Ludovic Halévy inaugurent en 1860 une collaboration fructueuse. Ils obtiennent un succès d'émotion avec *Froufrou* en 1869. Cependant, les spectateurs du Second Empire vont au théâtre avant tout pour se distraire. De nombreux auteurs assurent la prospérité du vaudeville – genre très apprécié du public. À partir d'*Un chapeau de paille d'Italie*, créé au Palais-Royal en 1851, Eugène Labiche (cat. 165) est leur chef incontesté. Il fait jouer sous le Second Empire une centaine de pièces sur les cent soixante-seize que compte son répertoire, parmi lesquelles *Le Voyage de M. Perrichon* (1860), *La Poudre aux yeux* (1861), *La Cagnotte* (1864), *La Grammaire* (1867). Labiche travaille beaucoup avec le Palais-Royal, qui réunit la meilleure troupe comique de Paris. Quoique favorable au régime, Labiche n'est pas pour autant particulièrement protégé par le pouvoir, même si certaines de ses pièces sont jouées au théâtre de la Cour à Compiègne. Ses ouvrages ne sont pas épargnés par la censure impériale. Le mélodrame a moins de succès que le vaudeville, mais il continue à plaire malgré tout. Il

LA VILLE ET SES SPECTACLES

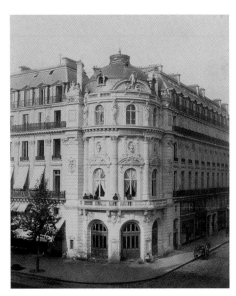

cat. 164 Charles Marville,
Façade du théâtre du Vaudeville, Paris, entre 1868 et 1871
Paris, musée Carnavalet - Histoire de Paris

est exploité par des auteurs déjà confirmés, tels Anicet-Bourgeois ou Adolphe Dennery, le premier triomphant à la Porte Saint-Martin en 1862 en cosignant avec Paul Féval l'adaptation théâtrale du roman-feuilleton *Le Bossu*, publié dans les colonnes du *Siècle* cinq ans plus tôt. Mélingue dans le rôle de Lagardère est aussi applaudi que Geoffroy dans celui de Perrichon !

DEUX NOUVEAUTÉS :
OPÉRETTE ET
CAFÉ-CONCERT

Le Second Empire voit le monde des spectacles être profondément transformé à partir des années 1850 par deux faits culturels majeurs : l'apparition de l'opérette et le fulgurant essor des cafés-concerts. Le régime regarde avec méfiance ces deux phénomènes, dans lesquels il voit une forme de décadence artistique, mais il ne prend aucune mesure forte pour limiter leur développement, se bornant à une surveillance assez peu efficace. Conséquence directe du manque de débouchés dont souffrent les compositeurs, l'opérette naît de la volonté de deux d'entre eux – Hervé et Offenbach (cat. 185) – de faire jouer coûte que coûte leur musique ; pour cela, ils obtiennent, non sans mal, la possibilité de créer deux nouveaux théâtres, au répertoire très réduit (d'où le mot « opérette », qui signifie littéralement « petit opéra ») : les Folies-Nouvelles en 1854 et les Bouffes-Parisiens en 1855. Assez rapidement, Hervé (Florimond Ronger, dit) doit s'effacer devant le succès de son rival, Jacques Offenbach, qui conquiert de haute lutte le droit de donner aux Bouffes-Parisiens de véritables opéras. Le musicien triomphe en 1858 avec *Orphée aux Enfers* (cat. 166), « opéra-bouffon » en deux actes et quatre tableaux (c'est-à-dire en quatre actes). Sous le masque de la parodie antique, Offenbach tend à ses contemporains un miroir peu flatteur mais que son génie musical rend irrésistible. Les soixante-dix

cat. 165 Félix Nadar,
Eugène Labiche, auteur dramatique, entre 1854 et 1860
Paris, musée d'Orsay

cat. 166 Jules Chéret,
Orphée aux Enfers, Bouffes-Parisiens (musique de
J. Offenbach), 1867
Paris, bibliothèque-musée de l'Opéra, Bibliothèque
nationale de France

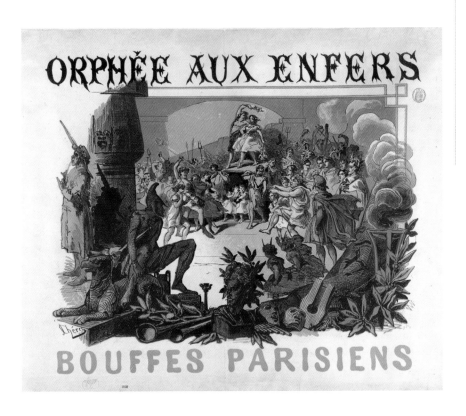

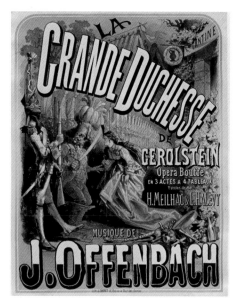

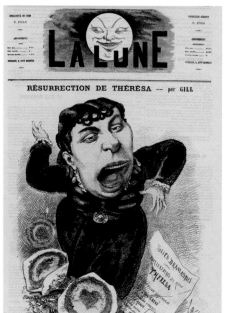

cat. 167 Jules Chéret,
La Grande-Duchesse de Gérolstein, opéra-bouffe
(musique de J. Offenbach), 1867
Paris, bibliothèque-musée de l'Opéra, Bibliothèque
nationale de France

cat. 168 André Gill,
Résurrection de Thérésa, 1867
Paris, Bibliothèque nationale de France

ouvrages lyriques qu'il fait jouer sous l'Empire (sur un total de cent dix) en font le compositeur le plus fêté de son temps. À partir de 1864, il s'implante aux Variétés, où il donne ses opéras-bouffes les plus fameux, secondé par Hortense Schneider (cat. 190) : *La Belle Hélène* (1864), *Barbe-Bleue* (1866), *La Grande-Duchesse de Gérolstein* (1867, cat. 167), *La Périchole* (1868). Offenbach concurrence directement Labiche en faisant jouer au Palais-Royal *La Vie parisienne* (1866, cat. 169).

L'Exposition universelle de 1867 – durant laquelle les recettes des théâtres parisiens atteignent un montant record – correspond à l'apogée de sa carrière. Un journaliste observe : « L'univers appartient aux opérettes [*sic*] d'Offenbach et cette fois il a pris le parti de venir au-devant d'elles. Entre nous, l'Exposition n'est qu'un prétexte ; les étrangers s'y montreront quelquefois pour sauver les apparences, mais le but sérieux de leur visite est de venir admirer d'abord l'édition *princeps* de ces grandes bouffonneries parisiennes[13]. » Cette réussite exceptionnelle, en tout cas, fait de l'opérette un genre musical attractif qu'exploitent de jeunes compositeurs, parmi lesquels Léo Delibes et Charles Lecocq. Avec l'opérette, « seul genre dramatique relativement nouveau qu'ait produit la seconde moitié du [XIXe] siècle[14] », l'Empire lègue à la Troisième République une nouvelle forme de théâtre lyrique, accessible à un large public et qui procède à la fois de l'opéra-comique et du vaudeville.

De même que la censure impériale ne parvient guère à contenir la vogue de l'opérette, les autorités impériales se révèlent en définitive assez conciliantes avec les cafés-concerts. Certes, le décret du 29 décembre 1851 soumet à autorisation le fait de chanter dans les cafés, la censure des chansons est très active (environ huit cents chansons sont interdites sur les six mille produites), et le discours officiel sur ces établissements est systématiquement négatif. Le régime n'en laisse pas moins ce secteur connaître un développement spectaculaire. En 1867, on accorde même aux cafés-concerts la possibilité de jouer des pièces, avec décors et costumes[15], ce qui permet d'accentuer leur concurrence vis-à-vis des théâtres. Le café-concert séduit un vaste public car il est peu cher et d'un usage commode : on entre et on sort quand on veut, on peut fumer, prendre ses aises et profiter d'un spectacle qui ne vise que le divertissement. En 1867, un journaliste constate : « Le café-concert a sur le théâtre l'immense avantage du cigare, de la bière, du coude sur la table. Vous n'êtes pas commodément assis à cette place, vous vous installez à une autre, en un mot, vous vous sentez libre[16]. » La production de chansons, comiques ou sentimentales, est pléthorique (la Sacem est fondée dès 1850-1851 pour en percevoir les droits). Thérésa (Emma Valladon, dite, cat. 168), la première grande vedette de l'histoire de la chanson, triomphe à l'Alhambra et à l'Eldorado avec un répertoire de chansons sciemment stupides, comme *Rien n'est sacré pour un sapeur !* (1864) ou *La Femme à barbe* (1865). Les salles se multiplient. Aux premiers cafés chantants apparus aux Champs-Élysées dès les années 1840 s'ajoutent pendant la décennie suivante des salles d'hiver construites en centre-ville. Les boulevards de Strasbourg, Saint-Denis, Poissonnière et leurs alentours regroupent les établissements les plus connus, parmi lesquels l'Eldorado (1858) et l'Alcazar lyrique d'hiver (1860). En 1865 est ouvert sur le boulevard du Prince-Eugène (l'actuel boulevard Voltaire) le Bataclan, en forme de pagode chinoise et dont le nom est tiré d'un ouvrage d'Offenbach. Les nouvelles salles peuvent contenir jusqu'à trois mille spectateurs et comprennent une galerie-promenoir, voire des loges. On estime à un peu moins de deux cents le nombre des cafés-concerts installés dans le département de la Seine à la fin de l'Empire. En province, la vogue du café-concert est aussi marquée que dans la capitale. Les Alcazars, les Eldorados, les Gaîtés, les Folies fleurissent dans toutes les villes. À Marseille, le Casino municipal date de 1856 et l'Alcazar de 1857. Le Casino est décoré de glaces géantes et de palmiers en fer forgé, tandis que l'Alcazar possède deux étages de galeries.

cat. 169 Jules Chéret,
La Vie parisienne, opéra-bouffe. (paroles de M. M. Henri Meilhac et Ludovic
Halévy ; musique de J. Offenbach), 1866
Paris, bibliothèque-musée de l'Opéra, Bibliothèque nationale de France

cat. 170 Honoré Daumier,
Dire… que dans mon temps, moi aussi, j'ai été
une brillante Espagnole… Maintenant je n'ai plus
d'espagnol, que les castagnettes !... c'est bien sec !...,
planche n° 11 de la série « Croquis dramatiques »,
24 janvier 1857
Paris, Bibliothèque nationale de France

UNE ACTION THÉÂTRALE PROTÉIFORME : ENCOURAGEMENT, REDISTRIBUTION ET LIBERTÉ

Comme les régimes qui l'ont précédé, le Second Empire pratique le « mécénat artistique » et distribue pensions et secours. Mais il sait se montrer plus original. Si la Commission des primes dramatiques a été, comme on l'a vu, une tentative assez mal venue, la prise de conscience du manque de débouchés auquel sont confrontés auteurs et compositeurs le conduit à faciliter la réouverture de l'Opéra-National, créé en 1847 et qui avait rapidement fait faillite. Rouvert en septembre 1851, l'établissement prend peu après le nom de Théâtre-Lyrique. Il joue un rôle considérable dans l'évolution des genres lyriques (y sont créés *Faust*, *Les Troyens à Carthage*, *Les Pêcheurs de perles*, etc.), ce dont l'État prend acte en lui accordant une subvention à partir de 1863, un an après lui avoir offert, *via* la préfecture de la Seine, une nouvelle salle. Près d'une centaine de compositeurs, dont deux tiers de débutants, sont joués au Théâtre-Lyrique qui, de fait, domine la vie musicale de la période. En 1867, un triple concours est lancé à l'Opéra, à l'Opéra-Comique et au Théâtre-Lyrique afin de révéler des compositeurs et des librettistes. Le maréchal Vaillant, ministre de la Maison de l'empereur et des Beaux-Arts, commente : « En ouvrant au travail des débouchés nouveaux, en lui assurant des facilités nouvelles, l'administration aura accompli sa tâche[17]. » Les résultats du triple concours, à vrai dire, sont décevants, et les ouvrages primés ne seront joués que dans les années 1870. La politique d'encouragement passe aussi par une série de mesures pratiques : réforme des comités de lecture de la Comédie-Française et de l'Odéon afin d'aider les débutants, augmentation des droits d'auteur à la Comédie-Française et à l'Opéra, meilleure législation sur la propriété littéraire grâce aux lois des 8 avril 1854 et 14 juillet 1866, signature de conventions bilatérales pour assurer les droits des auteurs et compositeurs à l'étranger, etc. Le régime a bel et bien conscience de l'importance des spectacles, et Walewski, dans le discours de 1862 déjà cité, souligne cette particularité française : « Nulle part, le théâtre n'a été étudié, discuté, apprécié comme en France ; nulle part, il n'a été, au même degré, la curiosité de tout le monde, la grande affaire de la critique ; nulle part, en un mot, il n'est placé aussi directement sous la surveillance de l'esprit public. »

De façon plus spectaculaire, les pouvoirs publics modifient également la géographie des théâtres parisiens en démolissant en 1862 une partie du boulevard du Temple (le fameux « boulevard du Crime »), ce qui entraîne la fermeture de sept salles de spectacle – dont trois vont rouvrir ailleurs dans Paris. Ce n'est pas la fin du théâtre populaire, comme on l'a parfois écrit, car tout un réseau de théâtres de quartier (dits de « banlieue », à Montparnasse, aux Batignolles, à Montmartre, à Belleville…) s'était développé depuis la Restauration. De surcroît, les cafés-concerts sont en train de remplacer, comme on l'a vu, les théâtres comme lieux de distraction pour le peuple, tandis que la géographie des loisirs à Paris évolue depuis les années 1840 du fait de la montée en puissance des Champs-Élysées. Les travaux de 1862 ont donc beaucoup plus accompagné et accéléré une évolution qu'ils ne l'ont provoquée. Comme le prouve la correspondance échangée entre Doucet et le baron Haussmann[18], l'opération s'est faite sans plan préétabli. Les autorités ont hésité sur le lieu où reconstruire certaines des salles détruites. On a d'abord songé au boulevard des Amandiers tout proche, avant de finalement rebâtir le Théâtre-Lyrique et le théâtre du Cirque (aussitôt rebaptisé théâtre du Châtelet) place du Châtelet, et le théâtre de la Gaîté au square des Arts-et-Métiers. Par ailleurs, la construction d'un Orphéon populaire a été envisagée place du Château-d'Eau (actuelle place de la République). La salle, d'une conception très originale, aurait pu accueillir dix mille spectateurs ! Ce projet d'Orphéon, conçu par Davioud, témoigne que le Second Empire a réfléchi au « Théâtre du Peuple », une question qui sera beaucoup discutée à la Belle

cat. 171 Paul Lormier et Alfred Albert,
La Source : vingt et une maquettes de costumes ;
planche 22, 1866
Paris, bibliothèque-musée de l'Opéra, Bibliothèque
nationale de France

Époque. Dès les années 1850, un autre projet de salle pour le peuple avait été développé par Adolphe Dennery, le maître du mélodrame, sans aboutir toutefois. Tout au long de son règne, Napoléon III est resté conscient de l'impact du théâtre sur le peuple et il a cherché à l'utiliser à son profit, Jean-François Mocquard, son secrétaire et chef de cabinet, participant à l'écriture d'ouvrages sur la Syrie, la Chine ou encore l'affaire Mortara[19]. Plus important encore est le décret du 6 janvier 1864 qui constitue la mesure la plus audacieuse de l'action théâtrale du Second Empire. En promulguant la « liberté des théâtres », le souverain met fin au système du privilège institué en 1806-1807 par son oncle sur le modèle de l'Ancien Régime. Dans ce système, le nombre des théâtres était limité, l'État encadrait étroitement leur activité et imposait de fortes restrictions de genres. Napoléon III, au contraire, renoue avec la liberté instituée par la loi des 13-19 janvier 1791. Désormais, tout individu est libre d'ouvrir un théâtre, sans avoir besoin d'obtenir une autorisation. Le nombre de salles n'est plus limité et chaque théâtre peut jouer tous les genres dramatiques et lyriques. L'Opéra et la Comédie-Française perdent le monopole de leur répertoire. Cette liberté ne concerne pas les « spectacles de curiosités » (marionnettes, spectacles de magie, etc.) ni les cafés-concerts et les cirques, toujours soumis à une autorisation préalable. Elle ne remet pas en cause la possibilité pour l'État ou pour les communes de subventionner tel ou tel établissement. De même, la censure dramatique n'est pas supprimée. Cependant, par ce décret, le Second Empire montre qu'il a compris que les spectacles sont en train de devenir une industrie culturelle et que celle-ci ne doit pas être entravée par une réglementation obsolète. En pratique, la liberté des théâtres – que ni la monarchie de Juillet ni la Deuxième République n'avaient osé proclamer – n'a pas eu beaucoup d'effets à Paris car la mesure a surtout entériné une situation de fait ; en province, elle a souvent entraîné une montée en puissance des municipalités dans la gestion des affaires théâtrales. Elle n'en constitue pas moins une mesure de bon sens,

inévitable à plus ou moins longue échéance. En la décrétant sous l'influence de Camille Doucet, et malgré la peur qu'un désengagement de l'État peut susciter, tant la puissance du théâtre fascine et alimente les craintes, Napoléon III n'hésite pas à appliquer aux spectacles le libéralisme économique auquel il est tant attaché.

Ce panorama pourrait être encore plus développé, tant la vie des spectacles sous le Second Empire est animée. Aux genres déjà évoqués, il faut en adjoindre bien d'autres : revues de fin d'année, parodies, pantomimes, drames militaires qui reconstituent la prise de Pékin ou les grandes batailles du passé, féeries à la mise en scène de plus en plus grandiose, pièces « à femmes » montées par Léon Sari aux Délassements-Comiques, théâtre de société, etc. Jean-Eugène Robert-Houdin donne ses lettres de noblesse à la magie tandis que les marionnettes ravissent petits (Guignol « monte » à Paris dans les années 1860) et grands (Duranty ouvre en 1861 un théâtre de marionnettes dans le jardin des Tuileries). Le spectacle de cirque se développe également. Dès 1852, est inauguré le Cirque d'Hiver (baptisé Cirque Napoléon), construit boulevard des Filles-du-Calvaire. Jean-Baptiste Auriol et James Boswell y perfectionnent l'art du clown, et Jules Léotard y invente le trapèze volant. Les spectacles non théâtraux se multiplient, ce qui amorce le passage de la « dramatocratie » à la « société du spectacle ». Cette évolution, le régime impérial l'accompagne, voire l'accélère, sans en être véritablement conscient et sans se doter pour autant d'une réelle « politique théâtrale ». Si un grand nombre d'actions sont entreprises, c'est dans le désordre et souvent l'improvisation. Le contrôle est réel au début des années 1850, mais cette posture sévère finit par s'assouplir, de sorte que l'attitude de l'État impérial se caractérise surtout par un certain laisser-faire, les pouvoirs publics s'en remettant au jugement des spectateurs et au « marché » des spectacles. Le régime de Napoléon III n'en a pas moins modifié le paysage théâtral français plus qu'aucun autre régime avant et après lui au XIXe siècle, de sorte que, pour les spectacles comme pour bien d'autres secteurs, la période est bien celle de « ces percées de modernisme qui font [...] toute l'actualité du Second Empire[20] ».

cat. 172　Albert Ernest Carrier-Belleuse,
Buste de fantaisie, Marguerite Bellanger, vers 1866
Compiègne, musée national du Palais

cat. 173　Jean-Baptiste Carpeaux,
Eugénie Fiocre, 1869
Paris, musée d'Orsay

1— *Discours prononcés [...] pour la réception de M. Ernest Legouvé,* Paris, Firmin-Didot Frères, 1856, p. 16.

2— *Discours de réception de M. Camille Doucet, réponse de M. Sandeau,* Paris, Librairie académique Didier et Cie, 1866, p. 54-55.

3— Nous avons développé ce concept dans notre ouvrage *Une histoire du théâtre à Paris, de la Révolution à la Grande Guerre,* Paris, Aubier, 2012.

4— Voir Christophe Charle, *Théâtres en capitales, naissance de la société du spectacle à Paris, Berlin, Londres et Vienne,* Paris, Albin Michel, 2008.

5— Ce sujet a été étudié en détail dans l'ouvrage collectif que nous avons dirigé, *Les Spectacles sous le Second Empire,* Paris, Armand Colin, 2010.

6— Ernest Legouvé, *Dernier Travail, derniers souvenirs, École normale de Sèvres,* Paris, J. Hetzel, 1898, chap. XVI, « Camille Doucet ».

7— Morny est sans doute l'homme d'État du XIXe siècle le plus féru de théâtre. Voir Jean-Claude Yon, « De Paris à Deauville : Morny et la vie théâtrale », dans *Morny et l'invention de Deauville,* Dominique Barjot, Éric Anceau et Nicolas Stoskopf (dir.), Paris, Armand Colin, 2010, p. 403-418.

8— C'est par exemple le cas pour *Le Fils de Giboyer* d'Émile Augier, une pièce qui interroge la place de la religion dans la société. Voir Jean-Claude Yon, « *Le Fils de Giboyer* (1862) : un scandale politique au théâtre sous Napoléon III », *Parlement[s],* hors-série no 8, 2012, p. 109-122.

9— Voir Xavier Mauduit, *Le Ministère du faste : la Maison du président de la République et la Maison de l'empereur (1848-1870),* thèse d'histoire sous la direction de Christophe Charle, université de Paris I, 2 vol., 2012.

10— Voir l'article de François Loyer, dans *Les Spectacles sous le Second Empire, op. cit.,* p. 409-434.

11— Discours reproduit dans *Le Ménestrel,* no 37, 10 août 1862.

12— Voir Jean-Claude Yon, « La commission des primes aux ouvrages dramatiques (1851-1856) : un échec instructif », à paraître dans les actes du colloque *L'Art officiel dans la France musicale du XIXe siècle,* organisé par l'Opéra-Comique en avril 2010. Publication en ligne à venir.

13— Cité dans Jean-Claude Yon, *Jacques Offenbach,* Paris, Gallimard, coll. « NRF », 2010 [1re éd. 2000], p. 349.

14— L'expression est de Jules Lemaître (*Impressions de théâtre,* 1re série, Paris, Société Française d'Imprimerie et de Librairie, 1888, p. 217) qui ajoute : « La première moitié ayant inventé le drame romantique. »

15— Contrairement à ce qui a souvent été écrit, il n'y a pas eu de « décret Doucet » légalisant cette concession, mais une simple tolérance. Voir *Les Spectacles sous le Second Empire, op. cit.,* p. 362-371.

16— Edmond Texier, « Revue hebdomadaire », *Le Siècle,* 7 avril 1867.

17— Discours reproduit dans *Le Ménestrel,* no 36, 4 août 1867.

18— Les principales lettres sont citées dans *Une histoire du théâtre à Paris, de la Révolution à la Grande Guerre, op. cit.*

19— Nous nous proposons d'étudier en détail l'œuvre dramatique de Mocquard et ses implications politiques.

20— L'expression est d'Alain Plessis dans son ouvrage, devenu classique, *De la fête impériale au mur des fédérés, 1852-1871, nouvelle histoire de la France contemporaine,* 9, Paris, Seuil, coll. « Points », 1979 [1re éd. 1973], p. 230.

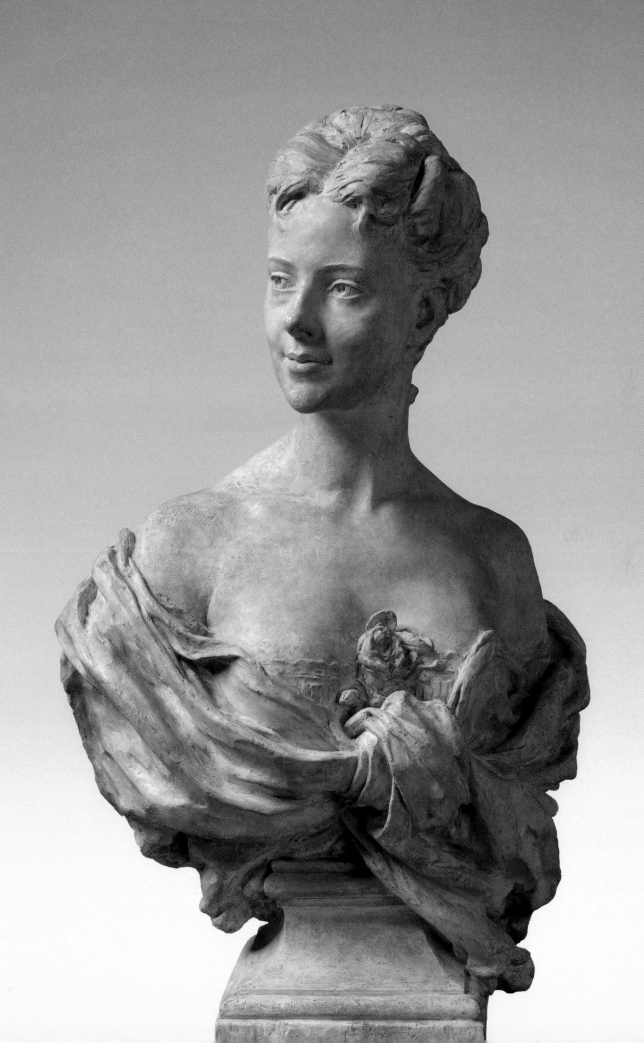

« TOUT CE QUI SE PASSE AU MONDE N'EST EN SOMME QUE THÉÂTRE ET REPRÉSENTATION. » ARCHITECTURE ET SPECTACLE SOUS LE SECOND EMPIRE

ALICE THOMINE-BERRADA

Le Second Empire fut assurément une période fondatrice pour l'architecture de spectacle. L'Opéra conçu par Charles Garnier à partir de 1861 n'est-il pas considéré comme l'emblème architectural du régime depuis la mythique réponse que fit l'architecte à l'impératrice lorsqu'elle lui demanda quel était le style de cet étrange édifice ? « C'est du Napoléon III, Madame[1] ! » Contemporaine de cette citation qui fut forgée *a posteriori*, la parution du célèbre ouvrage de Frédéric Loliée, *La Fête impériale*[2], contribua à renforcer dans l'imaginaire collectif l'idée que le règne de Napoléon III fut une période principalement dédiée aux divertissements.

L'architecture de spectacle n'était cependant pas un programme nouveau. Les architectes du XIXe siècle avaient pleinement conscience que le XVIIIe siècle avait eu le privilège de définir les principales dispositions du théâtre moderne ; l'Opéra de Bordeaux de Victor Louis et celui du château de Versailles de Jacques Ange Gabriel[3] étaient considérés comme les deux réalisations qui firent sortir les théâtres français de l'état de « barbarie » dénoncé par Voltaire[4]. Le théâtre néoclassique devint un dispositif central du développement urbain tant en raison de ses qualités didactiques que de sa capacité à symboliser la prospérité[5]. Sous l'emprise du développement des sciences archéologiques et historiques, les architectes du XIXe siècle retournèrent directement aux sources. Ainsi, le théâtre de Marcellus fut-il probablement l'édifice qui retint alors le plus l'attention des jeunes architectes pensionnaires de la villa Médicis en quête de sujets d'étude[6]. L'importance de ce travail sur l'histoire ne fut pas tant de fournir de nouvelles références que d'éclairer la diversité des modèles, ce qui permit aux architectes de piocher sans contraintes dans toute l'histoire de l'architecture. Cette pratique de l'éclectisme explique la grande diversité des solutions esthétiques adoptées alors pour les édifices de spectacle, du néo-Renaissance des théâtres de Gabriel

Davioud place du Châtelet au baroque de l'Opéra de Charles Garnier en passant par les références à l'Antiquité gréco-romaine du cirque impérial de Jacques Ignace Hittorff.

De César Daly à Alphonse Gosset, sans omettre Garnier, les architectes du XIXe siècle qui réfléchirent aux spécificités contemporaines du théâtre insistent sur les profondes mutations techniques et culturelles qui firent de ce programme de divertissement un symbole du progrès social. Daly considérait même que le théâtre était, avec la gare, le programme le plus représentatif des aspirations de son époque : « La gare, c'est l'effort et la fatigue ; le théâtre, c'est la jouissance et le délassement ; c'est aussi la plus haute invocation moderne adressée au génie des arts et l'œuvre la plus éblouissante et la plus synthétique de ce génie[7]. »

Si certaines salles de spectacle de la première moitié du XIXe siècle furent novatrices (théâtre de Lyon d'Antoine-Marie Chenavard, 1831 ; théâtre du Havre de Charles Louis Fortuné Brunet-Debaines et Théodore Charpentier, 1843 ; théâtre de Toulon de Charpentier, 1849), ce fut dans la capitale et sous le Second Empire qu'eurent lieu les changements les plus importants : « En France, la réforme de l'architecture théâtrale date du Second Empire : Paris en aura donné l'exemple ; M. le baron Haussmann [...] en aura été le promoteur, et, comme architecte, notre confrère M. Davioud aura été l'habile instrument chargé de réaliser les améliorations nouvelles indiquées par les plus illustres savants de France[8] », résumait César Daly. En évoquant l'architecte Gabriel Davioud, ce dernier faisait référence aux deux théâtres de la place du Châtelet, le théâtre Olympique (aujourd'hui théâtre du Châtelet) et le Théâtre-Lyrique (aujourd'hui théâtre de la Ville).

C'est pourtant l'Opéra qui est considéré comme la principale réalisation haussmannienne dans ce domaine. Ce projet fut cependant un échec pour le préfet qui avait

cat. 174 Auguste-Joseph Magne,
Théâtre du Vaudeville, vue et coupe de la loge d'avant-scène, 1867
Angers, musée des Beaux-Arts

cat. 177 Hector Horeau,
 Projet pour le théâtre Orphéon, entre 1866 et 1868
 Paris, musée Carnavalet - Histoire de Paris

cat. 178 Hector Horeau,
 Projet pour une salle de concert, s.d.
 Paris, musée Carnavalet - Histoire de Paris

Le plus tristement célèbre de ses édifices, le Ba-ta-clan (1863-1864), fut nommé d'après la « chinoiserie » musicale d'Offenbach créée au théâtre des Bouffes-Parisiens en décembre 1855. Son emplacement urbain révèle à quel point l'initiative privée fut un contrepoint aux principes de la réorganisation haussmannienne, puisqu'il était situé boulevard du Prince-Eugène. Quant à l'Eldorado (1858), placé boulevard de Strasbourg, à l'Alcazar d'hiver (1858), se trouvant rue du Faubourg-Poissonnière, et au Casino Cadet (1859), situé rue Cadet, ils contribuèrent à reconstituer dans l'Est parisien un quartier de spectacles populaires symboliquement placé entre le quartier de l'Opéra et l'ancien boulevard du Temple.

La principale caractéristique de ces lieux populaires fut la mixité de leur programme. Celui du Bataclan associait café et théâtre au rez-de-chaussée, ainsi qu'une piste de danse au premier étage. Au caractère composite du programme s'ajoute la multiplicité de leurs usages. En témoigne l'exemple du Casino Cadet qui « serv[ait aussi] aux réunions publiques [et] d'arène athlétique[15]. » Ces programmes influencèrent certainement la conception des théâtres du Châtelet, du théâtre de la Gaîté et de celui du Vaudeville où, pour des raisons identiques – évolution des mœurs et contraintes financières –, étaient associés aux salles de spectacle des lieux de consommation ou d'habitation. Haussmann avait en effet imposé à Gabriel Davioud de disposer aux angles des deux théâtres du Châtelet et sur les faces latérales des boutiques, garantes de l'activité diurne des lieux et de leur rentabilité. Quant au théâtre de la Gaîté, il reprit au nom de la Ville le projet initialement confié à une société d'investissements privés parce que l'architecte Cusin avait proposé de ne pas isoler le bâtiment, mais de l'intégrer dans un ensemble d'immeubles à loyer en obligeant les acquéreurs des terrains contigus à poursuivre l'ordonnance du théâtre, de façon à en continuer les lignes architecturales, à en accroître l'importance apparente et à en amortir financièrement les frais de construction[16]. Le programme du Vaudeville, sans doute inspiré par le théâtre de la Gaîté, était d'associer un vaste théâtre à des logements à loyer et des boutiques de façon à rentabiliser l'opération[17] (cat. 181). L'hybridité de ces programmes, qui « troubl[ait] le caractère spécial du monument », suscitait une certaine suspicion de la part des architectes qui défendaient la pureté programmatique du théâtre traditionnel, alors même qu'elle devenait un « élément essentiel de succès d'un théâtre[18] ». La complexité de ces édifices bouleversait les fondements de la pensée architecturale française, qui reposait depuis l'époque des Lumières sur les principes de la rationalisation constructive, où les formes architecturales devaient

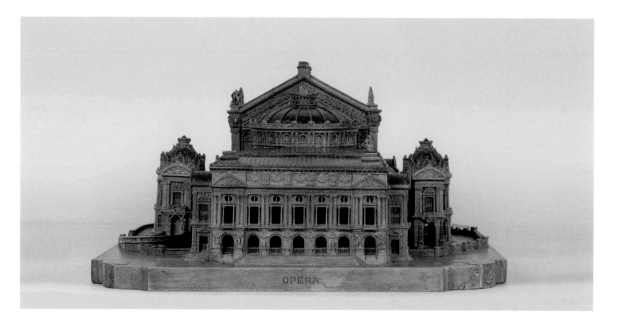

œuvré à l'intégrer dans ses plans de rénovation de la capitale, bien que sa construction ne fût pas initiée ni financée par la Ville. Soucieux d'harmonie urbaine, dans un esprit qui prolongeait les principes de l'aménagement du quartier du théâtre de l'Odéon, il avait demandé à Charles Rohault de Fleury, architecte responsable de l'entretien de l'ancien Opéra et chargé de dessiner le nouveau bâtiment, de définir les principales caractéristiques architecturales et urbaines des édifices environnants. La décision de mettre au concours l'édifice (décembre 1860) entrava son projet : « Le projet de M. Charles Garnier [...] l'emporte et quand son opéra s'élève triomphalement au fond de la place ménagée sur le boulevard des Capucines dans l'axe de l'avenue Napoléon [maintenant avenue de l'Opéra], il se trouve médiocrement en harmonie [...], avec le cadre préparé pour un autre monument[9] » [cat. 175]. Malgré cela, l'Opéra et son avenue sont un symbole emblématique des perspectives monumentales imaginées par Haussmann.

En tant que préfet de la Seine et président du conseil municipal, celui-ci put en revanche contrôler de très près la construction des deux théâtres de la place du Châtelet financés par la Ville, dont la réalisation résulta d'une des plus importantes décisions urbaines du Second Empire : l'agrandissement de la place du Château-d'Eau (aujourd'hui place de la République) et l'ouverture du

boulevard du Prince-Eugène (aujourd'hui boulevard Voltaire). Celle-ci devint un symbole de la rénovation des quartiers populaires et ouvriers de la capitale, en faisant disparaître une vaste partie du boulevard du Temple « où florissaient, à raison même de leur rapprochement [...], l'ancien Cirque Olympique [...] la Gaîté [...], le Théâtre-Lyrique [...], les Folies dramatiques, les Funambules, les Délassements-Comiques et autres bouis-bouis oubliés[10] », rappela Haussmann dans ses *Mémoires*. La principale ambition de la réorganisation des salles de spectacle imaginée par le préfet était de disposer les théâtres parisiens le long du nouvel axe nord-sud issu de l'ouverture du boulevard de Sébastopol (1858) et l'élargissement du boulevard du Palais (1858). Au milieu, place du Châtelet, le préfet replaça le théâtre Olympique et le Théâtre-Lyrique. Cet emplacement revêtait une importance majeure puisque le lieu était appelé à monumentaliser le nouveau centre de Paris, situé à la croisée de la prolongation de la rue de Rivoli (1851) et du boulevard Sébastopol. Dès 1856, Davioud travailla au réaménagement de cette place, dont le point culminant fut le déplacement de la fontaine, qui fut surélevée et disposée dans la continuité du Pont au Change qui fut alors reconstruit. Au nord, Haussmann fit bâtir le théâtre de la Gaîté au centre du nouveau square des Arts et Métiers aménagé le long du

cat. 175 Agence Charles Garnier, Charles Garnier,
Opéra Garnier, maquette, vers 1862
Paris, musée d'Orsay

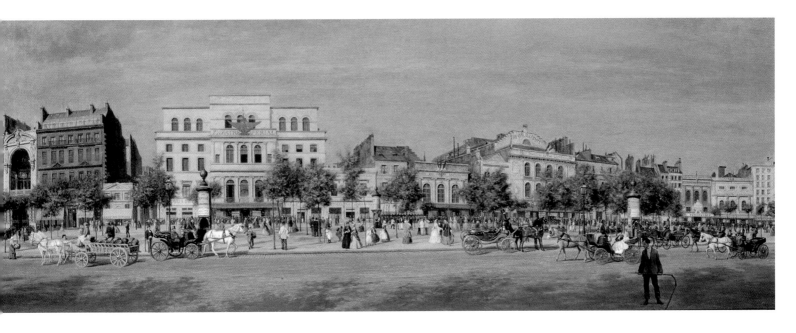

boulevard de Sébastopol. Enfin, au sud, il pensait ériger « sur le boulevard du Palais [...] deux nouveaux théâtres de genre[11] », destinés à remplacer des établissements de la rive gauche et qui ne furent jamais réalisés.

La volonté du préfet de faire disparaître les « bouis-bouis » du boulevard du Temple (cat. 176) a conduit certains à réduire sa politique théâtrale à l'expression de sa volonté d'exclure les classes populaires, de développer une politique élitiste du théâtre et de contrôler l'espace urbain. Si Haussmann était assurément désireux de réorganiser de façon autoritaire la ville, son action dans le domaine des spectacles ne fut pas exclusivement réservée au domaine de « l'architecture théâtrale du caractère le plus élevé[12] ». L'importance des opérations de destruction du boulevard du Temple a fait oublier la dimension populaire de certains de ses projets. Les spectacles du théâtre du Châtelet tout comme ceux du théâtre du Vaudeville s'adressaient à un large public, tout comme l'Orphéon dont il avait confié la réalisation à Gabriel Davioud et qui devait être établi place du Château-d'Eau (actuellement place de la République) pour accueillir les classes de chant des écoles de la ville de Paris ainsi que des concerts populaires. Enfin, le régime, lui-même établit avec le décret de janvier 1864, relatif à la libéralisation des théâtres, la nécessité de laisser une place à la dynamique privée, puisque son premier article pré-

voyait que « tout individu peut faire construire et exploiter un théâtre ». Il est probable que, en réalité, cette décision ne fit qu'entériner l'impossibilité de tout contrôler, puisque ce règlement ne fut pas suivi de nombreuses ouvertures[13]. Outre les édifices consacrés au théâtre traditionnel, le Second Empire vit aussi se développer en nombre des architectures témoignant de la diversité croissante des spectacles qui étaient proposés à Paris depuis le début du XIXe siècle : cirque (avec le Cirque d'Hiver achevé en 1852 par Jacques Ignace Hittorff), panorama (avec le Panorama national construit par Gabriel Davioud en 1860, aujourd'hui théâtre du Rond-Point), bal public (avec le succès croissant du bal Bullier, fondé en 1847) ou encore cafés-concerts (cat. 177 et 178). Si le Vauxhall mêlait déjà au XVIIIe siècle salle de bal, concerts, jeux et débit de boissons, l'idée d'associer représentations théâtrales et lieu de boissons se développa principalement sous le Second Empire : « Le succès obtenu [par les auditions musicales organisées en plein air aux Champs-Élysées] engagea des entrepreneurs à construire au centre de Paris des lieux de plaisir semblables. L'Alcazar, l'Eldorado et le Bataclan furent les premiers qui s'élevèrent[14]. » Ces trois édifices furent construits par Charles Duval, architecte originaire de Beauvais, comédien sans succès mais prolifique concepteur de lieux de divertissement.

cat. 176 Martial Potémont,
Vue générale des théâtres du boulevard du Temple avant le percement
du boulevard du Prince-Eugène en 1862, 1862
Paris, musée Carnavalet - Histoire de Paris

cat. 177 Hector Horeau,
Projet pour le théâtre Orphéon, entre 1866 et 1868
Paris, musée Carnavalet - Histoire de Paris

cat. 178 Hector Horeau,
Projet pour une salle de concert, s.d.
Paris, musée Carnavalet - Histoire de Paris

Le plus tristement célèbre de ses édifices, le Ba-ta-clan (1863-1864), fut nommé d'après la « chinoiserie » musicale d'Offenbach créée au théâtre des Bouffes-Parisiens en décembre 1855. Son emplacement urbain révèle à quel point l'initiative privée fut un contrepoint aux principes de la réorganisation haussmannienne, puisqu'il était situé boulevard du Prince-Eugène. Quant à l'Eldorado (1858), placé boulevard de Strasbourg, à l'Alcazar d'hiver (1858), se trouvant rue du Faubourg-Poissonnière, et au Casino Cadet (1859), situé rue Cadet, ils contribuèrent à reconstituer dans l'Est parisien un quartier de spectacles populaires symboliquement placé entre le quartier de l'Opéra et l'ancien boulevard du Temple.

La principale caractéristique de ces lieux populaires fut la mixité de leur programme. Celui du Bataclan associait café et théâtre au rez-de-chaussée, ainsi qu'une piste de danse au premier étage. Au caractère composite du programme s'ajoute la multiplicité de leurs usages. En témoigne l'exemple du Casino Cadet qui « serv[ait aussi] aux réunions publiques [et] d'arène athlétique[15]. » Ces programmes influencèrent certainement la conception des théâtres du Châtelet, du théâtre de la Gaîté et de celui du Vaudeville où, pour des raisons identiques – évolution des mœurs et contraintes financières –, étaient associés aux salles de spectacle des lieux de consommation ou d'habitation. Haussmann avait en effet imposé à Gabriel Davioud de disposer aux angles des deux théâtres du Châtelet et sur les faces latérales des boutiques, garantes de l'activité diurne des lieux et de leur rentabilité. Quant au théâtre de la Gaîté, il reprit au nom de la Ville le projet initialement confié à une société d'investissements privés parce que l'architecte Cusin avait proposé de ne pas isoler le bâtiment, mais de l'intégrer dans un ensemble d'immeubles à loyer en obligeant les acquéreurs des terrains contigus à poursuivre l'ordonnance du théâtre, de façon à en continuer les lignes architecturales, à en accroître l'importance apparente et à en amortir financièrement les frais de construction[16]. Le programme du Vaudeville, sans doute inspiré par le théâtre de la Gaîté, était d'associer un vaste théâtre à des logements à loyer et des boutiques de façon à rentabiliser l'opération[17] (cat. 181). L'hybridité de ces programmes, qui « troubl[ait] le caractère spécial du monument », suscitait une certaine suspicion de la part des architectes qui défendaient la pureté programmatique du théâtre traditionnel, alors même qu'elle devenait un « élément essentiel de succès d'un théâtre[18] ». La complexité de ces édifices bouleversait les fondements de la pensée architecturale française, qui reposait depuis l'époque des Lumières sur les principes de la rationalisation constructive, où les formes architecturales devaient

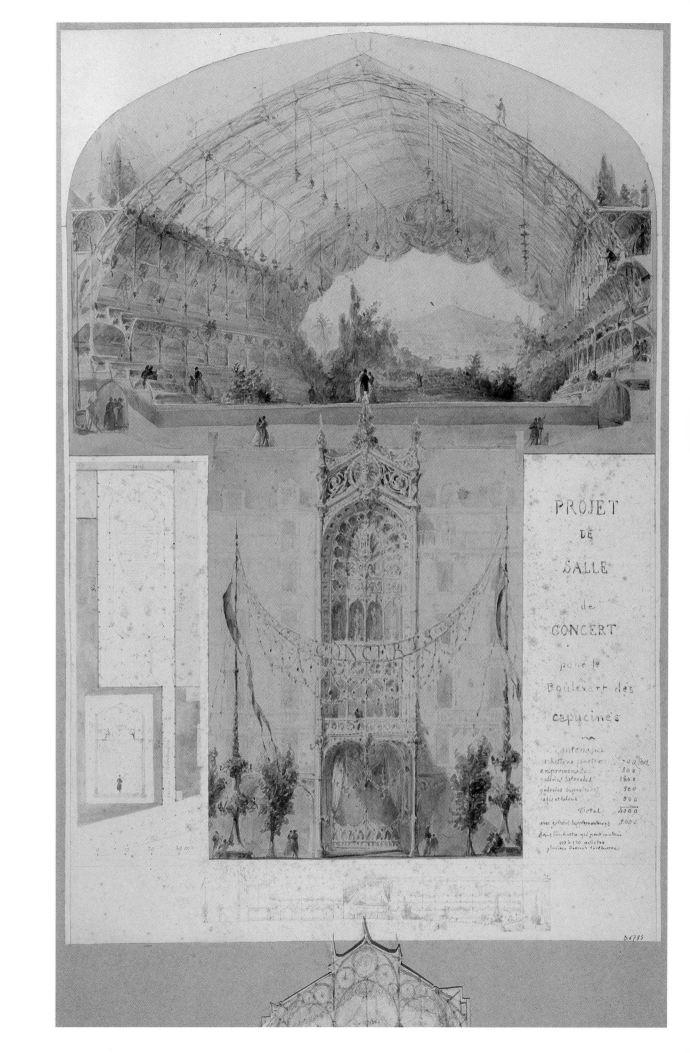

PROJET
DE
SALLE
de
CONCERT
pour le
Boulevart des
capucines

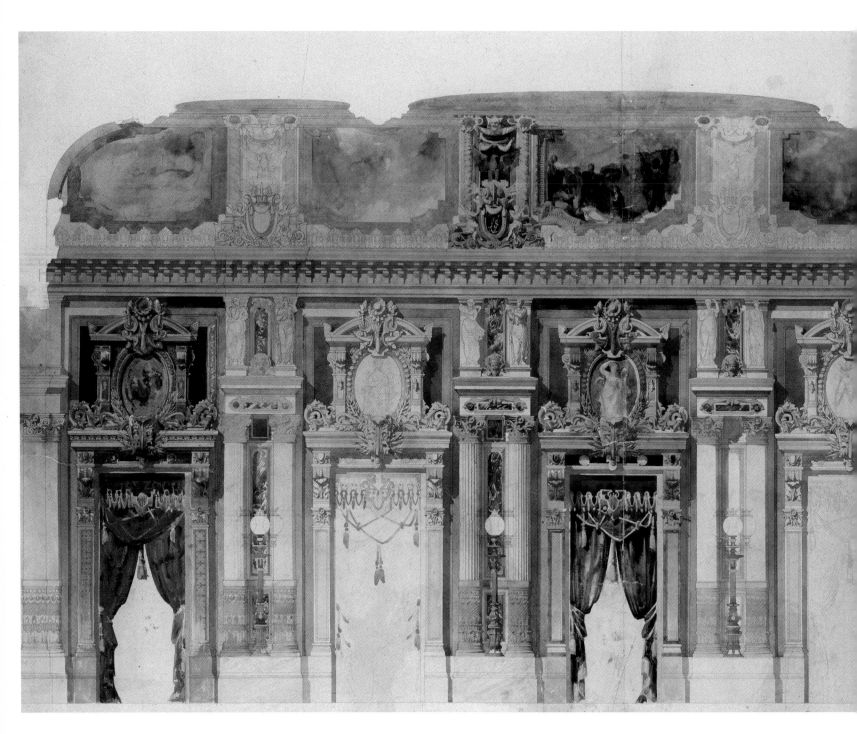

cat. 179 Charles Garnier,
Coupe longitudinale du grand foyer, nouvel Opéra de Paris, printemps 1862
Paris, bibliothèque-musée de l'Opéra, Bibliothèque nationale de France

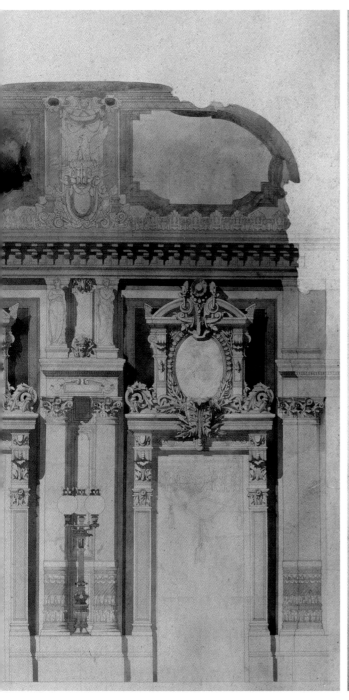

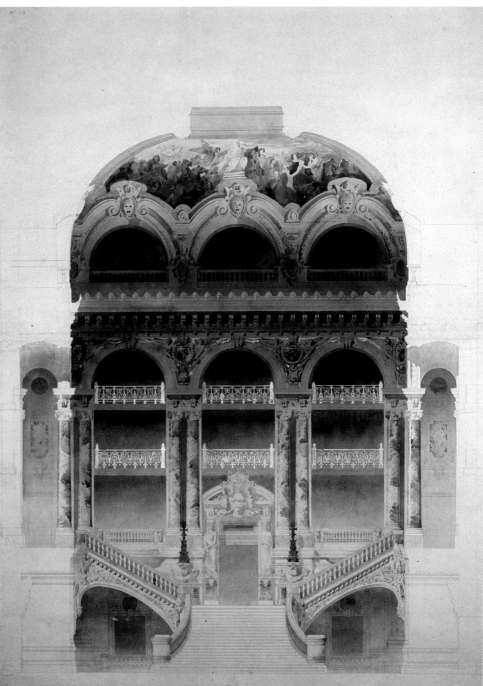

cat. 180 Charles Garnier,
Coupe sur la cage du grand escalier, nouvel Opéra de Paris, printemps 1862
Paris, bibliothèque-musée de l'Opéra, Bibliothèque nationale de France

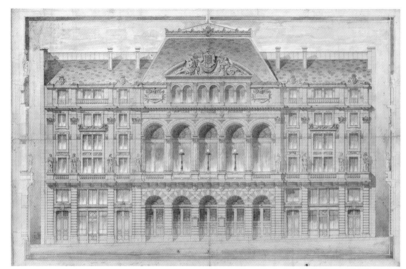
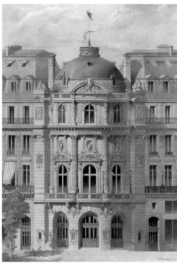

être l'expression du programme. Quelle expression esthétique donner à un édifice qui sert à la fois de théâtre et de boutique ? de salle de spectacle et de café ? L'architecture des théâtres du Châtelet, de la Gaîté et du Vaudeville offre des réponses ambiguës à cette question : Davioud associa aux façades principales de style Renaissance, dont il dut accentuer la sobriété sous l'influence d'Haussmann, des façades latérales reprenant les lignes classiques de l'immeuble parisien (cat. 164) ; Cusin réduisit le traitement monumental de sa façade également Renaissance à sa partie centrale, tandis qu'Auguste Magne détacha le théâtre des immeubles environnants par une ornementation accentuée, mais intégra le théâtre à la composition du boulevard des Capucines en reprenant le motif de la rotonde.

Derrière ses façades, dont l'historicisme ou l'ornementation peuvent *a priori* sembler conservateurs ou superficiels, le théâtre fut probablement un des programmes qui bénéficièrent le plus des apports de la révolution industrielle[19]. Comme le souligna avec son plaisant humour Charles Garnier : « Il faut là non seulement tâcher de faire de l'art mais il faut surtout tâcher de faire de la science, et de la science la plus difficile de toutes, de la science sans exactitude et pleine d'imprévu ! Il faut penser à l'optique, à l'éclairage, au chauffage, à la ventilation ; il faut penser à la facilité

des entrées et à celle des sorties, à la division des planchers, à des constructions difficiles, à des cloisons mouvantes, enfin à mille choses, toutes fort importantes mais toutes se combattant et formant antagonisme[20] » (cat. 174, 184). Beaucoup de ces questions étaient communes à tous les édifices publics ; ainsi de celle des accès, qui devint pour les théâtres un problème de première importance après l'attentat de Felice Orsini contre Napoléon III (1858). Celui-ci avait en effet été rendu possible par le fait que l'empereur avait dû accéder à l'Opéra par l'étroite rue Le Peletier parce que l'édifice ne comprenait pas d'accès réservé et protégé. Cet événement fut à l'origine de la construction du nouvel Opéra, dont le programme imposait des accès hiérarchisés. Garnier organisa son plan autour de cette donnée en flanquant son édifice de deux imposantes rotondes latérales pour l'entrée de l'empereur (à gauche) ou des abonnés (à droite), et en réservant l'entrée par la façade au public vulgaire, tandis que l'arrière était entièrement destiné à l'entrée de l'administration et des artistes. La question des accès ne fut cependant pas traitée de façon aussi monumentale dans les autres grands théâtres parisiens. À la Gaîté et au Vaudeville, l'empereur disposait d'une entrée spécifique sans qu'elle soit architecturalement développée. Au Vaudeville, elle était située sur le boulevard des Capucines, et l'architecte avait

cat. 181 Alphonse Cusin,
Théâtre de la Gaîté, élévation de la façade principale et profils,
vers 1861
Paris, musée d'Orsay

cat. 182 Auguste-Joseph Magne,
Théâtre du Vaudeville, élévation de la rotonde, 1870
Paris, musée d'Orsay

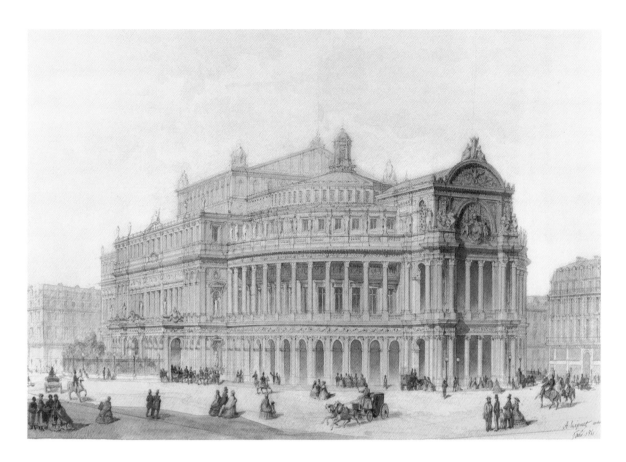

cat.183 Alphonse Crépinet,
 Projet pour le nouvel Opéra, vue perspective, classé second
 au premier tour du concours, 1861
 Paris, musée d'Orsay

également prévu des entrées spécifiques pour les artistes et les décors, ainsi que deux issues pour permettre la sortie rapide du public. À la Gaîté, l'empereur disposait d'une entrée à couvert sur le flanc gauche du théâtre, tandis que les artistes pénétraient par la rue Réaumur. Alors que, au théâtre du Cirque-Olympique, Davioud prévit des entrées diversifiées en fonction des catégories de spectateurs ainsi qu'une entrée à couvert rue Victoria, il manqua de place au Théâtre-Lyrique et dut se résoudre à garnir la façade principale d'une marquise vitrée pour préserver la possibilité d'entrer à couvert[21]. La bonne organisation des accès fut également une des mesures essentielles de lutte contre l'incendie.

Le Second Empire fut à cet égard une période d'accalmie remarquable puisqu'il n'y eut pas d'incendies dans les théâtres parisiens pendant dix-huit ans, de 1849 (au Bazar Bonne-Nouvelle où se trouvait le Diorama) à 1866 (au théâtre des Nouveautés)[22]. Les architectes respectaient ainsi scrupuleusement les ordonnances de police qui imposaient de façon préventive d'utiliser le moins d'éléments inflammables possible et de construire, en particulier, la voûte avec des matériaux incombustibles, pierre ou métal. Cette contrainte les incita à profiter des développements contemporains de l'architecture métallique, de façon plus ou moins manifeste. Tandis que pour

la salle de l'Opéra, Garnier fit reposer la coupole en cuivre masquée par la peinture allégorique de Jules Lenepveu sur des colonnes métalliques enrobées de maçonnerie, Davioud laissa apparentes les minces colonnes de fonte au Châtelet. Dans ce contexte, une des innovations spécifiques à l'architecture théâtrale fut la mise au point sous le Second Empire de machineries métalliques qui permirent de réduire considérablement le recours au bois[23]. Mais une des principales sources d'incendie résidait dans la nécessité d'éclairer l'intérieur de l'édifice[24].

Le Second Empire fut à cet égard une période marquée par de nombreuses expérimentations qui devinrent caduques dans les années 1880 avec la généralisation de l'électricité. Ainsi les salles du Châtelet furent le lieu de la mise en place du système des plafonds lumineux. Leur principal but était d'éviter le courant d'air produit par la cheminée nécessaire pour l'éclairage au lustre, mais cet éclairage jugé « lunaire » et coûteux déplut. À l'Opéra, Garnier reprit le principe de l'éclairage direct au gaz, dont les effets de trouble de l'atmosphère et le parfum particulier contribuaient selon lui à créer une ambiance élégante[25]. Autre thème de réflexion relatif aux commodités modernes : la question de la ventilation et du chauffage des théâtres, qui répondait autant au souci du confort que d'hygiène de la société contemporaine et qui fut si

importante qu'Haussmann établit à cet effet une commission spéciale à l'occasion de la construction des théâtres du Châtelet[26]. Enfin l'acoustique suscita de nombreuses études, comme celle de Théodore Lachez, responsable des travaux du Collège de France, expérience à l'origine de son traité publié en 1848 dans le contexte des rassemblements révolutionnaires[27]. Les grands architectes des théâtres du Second Empire, Davioud comme Garnier, restèrent cependant tout à fait sceptiques sur la rationalité des principes acoustiques.

Lieux d'innovation urbaine, espaces d'inventions techniques, les édifices de spectacle du Second Empire jouèrent un rôle qui dépassa largement la typologie des théâtres. Tous les grands architectes du Second Empire furent fascinés par ce programme. Il n'est pas anodin que le premier à avoir fait une étude archéologique ambitieuse du théâtre de Marcellus (1786) soit Antoine-Laurent-Thomas Vaudoyer, qui fut justement le chef de l'atelier où furent formés les principaux architectes de cette génération : Henri Labrouste, Félix Duban, Joseph-Louis Duc et Léon Vaudoyer. Ainsi Duc, l'auteur du nouveau Palais de justice sur l'île de la Cité, l'étudia-t-il pour son envoi de troisième année (1829), tout comme l'architecte de la Bibliothèque impériale, Henri Labrouste (envoi de troisième année, 1828), l'architecte en charge du château de Vincennes et du Luxembourg, Simon Claude Constant-Dufeux (envoi de première année, 1831), l'architecte des Halles centrales, Victor Baltard (envoi de deuxième année, 1832), et l'architecte de l'église de la Trinité, Théodore Ballu (envoi de quatrième année, 1845). Tandis que Duc proposait également pour son travail de restauration de quatrième année (1830) une étude du Colisée, Baltard faisait le choix de le consacrer au théâtre de Pompée (1838) et Léon Ginain, l'architecte de Notre-Dame-des-Champs, celui du théâtre de Taormine (1857). Au-delà de la recherche de nouvelles références ou de nouveaux types de composition, ce qui intéressait cette génération d'architectes dans les édifices de spectacle était l'étude des traces matérielles laissées par les rites religieux antiques, qui fascinèrent également Labrouste, Duban et Vaudoyer lorsqu'ils relevèrent les tombes étrusques.

Ce point de vue anthropologique tout à fait novateur fut à l'origine d'une vision animée et spatiale de l'architecture qui permit à Garnier de faire de l'Opéra une « machine à produire de la fête[28] » et aux architectes du nouveau Paris de concevoir de façon plus générale la nouvelle capitale comme un espace éminemment moderne et dynamique fondé sur la confusion entre le réel et la représentation, entre le quotidien et le spectacle. Abolir la frontière entre la vie et le théâtre afin de faire de l'Opéra une œuvre d'art s'adressant à tous les sens fut en effet un des principaux objectifs de Charles Garnier. Ne rêvait-il pas que comédiens et spectateurs se mélangent pour investir les espaces de sociabilité de l'Opéra ? « Ah si j'étais directeur de l'Opéra seulement pour un jour, je voudrais utiliser les merveilleux costumes du répertoire pour les répandre dans le grand foyer et l'escalier. [...] Vous figurez-vous le cortège de la marche du sacre du *Prophète* se répandant dans ces grands vaisseaux et tout le corps de ballet, dans les vêtements du menuet de *Don Juan*, s'éparpillant à tous les étages ? Un orchestre invisible remplirait les airs de ses ondes sonores ; des bouquets seraient lancés du haut des tribunes ; des flots d'encens s'élèveraient aux voûtes, et à un instant donné mille voix entonnant un chant magistral feraient résonner les parois de pierre et élever dans les plus hautes régions les cœurs émus par ces grands accords, par cette pompe merveilleuse et par cette charmeresse et puissante couleur se reflétant des portes au costumes, et des draperies aux marbres chatoyants et vigoureux[29] ! »

Au-delà d'être à l'origine d'une ville construite superficiellement comme un décor de nouvelles avenues somptueuses masquant la pauvreté de quartiers anciens, la pensée urbaine du Second Empire est théâtrale parce qu'elle repose sur les effets de transparence, un des aspects majeurs de la modernité architecturale[30]. Ce trait se trouve principalement dans la recherche de continuité entre l'intérieur et l'extérieur : tandis que les foyers des théâtres du Châtelet et de l'Opéra Garnier (cat. 179) furent conçus comme des fenêtres ouvrant directement sur la ville, Victor Baltard bordait la nef de Saint-Augustin de réverbères prolongeant artificiellement le boulevard Malesherbes à l'intérieur. Ce traitement spectaculaire de l'architecture ne se limite pas aux édifices prestigieux ; il peut se retrouver également dans des édifices utilitaires comme les Halles centrales de Baltard, dont les rues couvertes font pénétrer la ville à l'intérieur du marché. « Tout ce qui se passe au monde n'est en somme que théâtre et représentation[31] », pensait Charles Garnier.

1— Gustave Larroumet, *Discours aux funérailles de Charles Garnier et notice sur Ch. Garnier*, Paris, Firmin Didot 1899, p. 26.

2— Frédéric Loliée, *Les Femmes du Second Empire, la fête impériale*, Paris, Félix Juven, 1907.

3— Alphonse Gosset, *Traité de la construction des théâtres*, Paris, Baudry et Cie, 1886, p. 9.

4— Préface de *Sémiramis*, ville, éditeur ? 1849, p. 2.

5— Daniel Rabreau, *Apollon dans la ville, essai sur le théâtre et l'urbanisme à l'époque des Lumières*, Paris, Éditions du Patrimoine, 2008.

6— Pierre Pinon et François-Xavier Amprimoz, *Les Envois de Rome (1778-1968), architecture et archéologie*, Rome, École française de Rome, 1988, p. 400-401.

7— César Daly, *Les Théâtres de la place du Châtelet*, Paris, Ducher, 1865, p. 2-3.

8— César Daly, « Publications architecturales de M. César Daly », *Revue générale de l'architecture*, 1865, col. 31-32.

9— Georges Eugène Haussmann, *Mémoires*, Paris, V. Havard, 1890-1893, vol. 2, p. 503-504.

10— *Ibid.*, p. 539.

11— César Daly, *Les Théâtres de la place du Châtelet, op. cit.*, p. 6.

12— *Ibid.*, p. 45.

13— Voir *Les Spectacles sous le Second Empire*, Jean-Claude Yon (dir.), Paris, Armand Colin, 2010, p. 72-83.

14— André Chadourne, *Les Cafés-Concerts*, Paris, E. Dentu, 1887, p. 4-5.

15— *Portraits pittoresques de Paris, 1867-1893*, Charles Virmaitre et Sandrine Fillipetti (éd.), Paris, Omnibus, 2014, p. 14.

16— Georges Eugène Haussmann, *Mémoires, op cit.*, p. 548-549.

17— *Ibid.*, p. 551.

18— César Daly, *Les Théâtres de la place du Châtelet, op. cit.*, p. 42.

19— César Daly, « Publications architecturales de M. César Daly », art. cité, 1865, col. 31-32.

20— Charles Garnier, *Le Théâtre*, Paris, Hachette et Cie, 1871.

21— César Daly, *Les Théâtres de la place du Chatelet, op. cit.*, p. 12-15.

22— Jean-Baptiste Louis Auguste Mauret de Pourville, *Des incendies et des moyens de les prévenir et de les combattre dans les théâtres, les édifices publics, les établissements privés et sur les personnes*, Paris, P. Dupont, 1869, p. 42.

23— Alphonse Gosset, *Traité de la construction des théâtres, op. cit.*, p. 17.

24— Bernard Thaon, « L'éclairage au théâtre », *Histoire de l'art*, 1992, p. 31-43.

25— Charles Garnier, *Le Nouvel Opéra*, Paris, Ducher, 1878-1881, p. 139.

26— César Daly, *Les Théâtres de la place du Chatelet, op. cit.*, p. 33-34.

27— *Acoustique et optique des salles de réunions publiques, théâtres et amphithéâtres, spectacles, concerts, etc.*, Paris, 1848.

28— Jean-Michel Leniaud, *Charles Garnier*, Paris, Monum-Éditions du Patrimoine, 2003, p. 61.

29— Charles Garnier, *Le Nouvel Opéra, op. cit.*, p. 384.

30— Voir Sigfried Giedion, *Space, Time and Architecture*, Cambridge, Harvard University Press, 1951 ; Colin Rowe et Robert Slutsky, « Transparency: Literal and Phenomenal » [1956], *Perspecta*, 1963.

31— Charles Garnier, *Le Théâtre, op. cit.*, p. 2.

cat. 184 Charles Garnier, *Colonne rostrale à l'entrée du pavillon de l'Empereur*, s.d. Paris, bibliothèque-musée de l'Opéra, Bibliothèque nationale de France

LE THÉÂTRE LYRIQUE SOUS LE SECOND EMPIRE

HERVÉ LACOMBE

LA VILLE ET SES SPECTACLES

Du point de vue des créations, l'activité lyrique en France au XIXe siècle est concentrée à Paris autour de deux institutions : l'Opéra, où domine depuis la fin des années 1820 le genre fastueux du grand opéra, et l'Opéra-Comique, producteur régulier d'opéras-comiques, qui mêlent scènes parlées et numéros musicaux chantés. La vie lyrique est faite pour bonne part de reprises et d'une multitude d'œuvres créées sans lendemain ou peu à peu oubliées au XXe siècle. Ce sont pourtant ces œuvres qui forment la « bande-son » de la période ; ce sont les partitions de Louis Clapisson, Ferdinand Poise, Adolphe Adam, Victor Massé, Félicien David, Ambroise Thomas, Jacques Offenbach et tant d'autres qui représentent la culture musicale du temps, aux côtés des ouvrages plus anciens inscrits au répertoire. Constitué, pour l'essentiel, avant 1850, ce répertoire canonique instaure une continuité sensible sur tout le siècle ; il réunit des œuvres de Boieldieu, Auber, Halévy, Rossini, Donizetti, Meyerbeer, etc. Les gloires, les célébrités et les succès produits ou reconnus par le Second Empire ne sont pas forcément ceux que la postérité a retenus.

La période du règne de Napoléon III est une plaque tournante dans l'histoire de l'opéra français. Les disparitions de Halévy, de Meyerbeer et d'Auber indiquent la fin d'une époque, même si leurs œuvres continuent à être jouées et admirées. Par ailleurs, l'activité opératique sous le Second Empire est marquée par un déplacement des centres de l'invention dramaturgique. Opéra et Opéra-Comique s'essoufflent et c'est dans deux nouvelles institutions qu'il faut aller chercher le foyer du renouveau : au Théâtre-Lyrique et aux Bouffes-Parisiens.

À L'OPÉRA

Durant le Second Empire, l'Opéra est situé salle Le Peletier. Le projet de l'édification d'un nouveau lieu a pris corps après l'attentat d'Orsini le 14 janvier 1858 et s'est inscrit dans les vastes entreprises d'urbanisme du baron Haussmann. L'apothéose du style et, à bien des égards, de la symbolique du Second Empire sous la forme du Palais

Garnier va échapper à Napoléon III, puisque l'inauguration du nouvel Opéra n'aura lieu qu'après l'effondrement de l'Empire, en 1875.

Aux côtés de petits ouvrages, qui sont des galops d'essai pour des compositeurs en attente de reconnaissance, le *corpus* des nouveaux grands opéras fait à la fois le prestige de la grande maison et son malheur (nous y reviendrons). Dans ce groupe d'une vingtaine d'ouvrages, *La Magicienne* de Halévy (1858) tient à l'affiche durant quarante-cinq représentations puis disparaît ; *Herculanum* de Félicien David (1859), soixante-quatorze, puis disparaît à son tour. Seuls *Le Prophète* (1849), préparé bien avant l'avènement du Second Empire, et *L'Africaine* (1865) de Meyerbeer, puis *Hamlet* d'Ambroise Thomas (1868) et *Faust* dans sa nouvelle version (1869) s'installent au répertoire.

Rossini était venu achever sa carrière à Paris et avait conçu pour la grande scène française son ultime chef-d'œuvre, *Guillaume Tell* (1829) ; les deux plus grands noms de la nouvelle Europe lyrique, Wagner (cat. 189) et Verdi (cat. 186), viennent à leur tour tenter leur chance, avec, on le sait, plus ou moins de succès et même un scandale en prime dans le cas du musicien allemand. En 1861, *Tannhäuser* (cat. 188), monté à l'Opéra dans la version dite de Paris, est un échec pour des raisons mêlant esthétique, politique et usages. La représentation doit suivre un code mondain que Wagner justement méprise. Les membres du Jockey Club ne peuvent accepter que le ballet soit situé par le compositeur au premier acte, à l'encontre d'une règle non écrite mais ayant la force de l'habitude, qui le place dans les actes suivants et leur permet ainsi d'arriver après souper. Notons que le Théâtre-Lyrique tentera un timide et bien moins audacieux *Rienzi* en 1869. Le lamentable échec de *Tannhäuser*, dont le langage original tranche par ailleurs avec l'expression habituelle des grands opéras, joue néanmoins le rôle d'éveilleur des consciences auprès de toute une phalange d'artistes ; il a pour conséquence de retarder la déferlante du wagnérisme en France.

Enfin, il importe de compter à l'actif de l'Académie impériale de musique la place qu'elle accorde à Verdi. Outre

cat. 185 Félix Nadar,
Jacques Offenbach, entre 1854 et 1860
Paris, musée d'Orsay

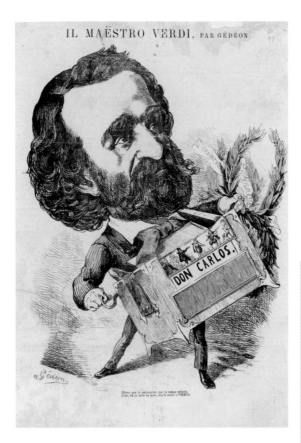

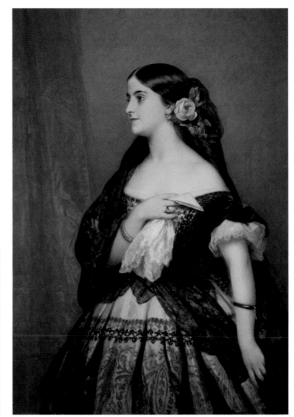

la traduction-adaptation du *Trouvère* (en 1857), l'Opéra donne au *maestro* italien les moyens d'une élaboration dramaturgique puissante, où le genre français se trouve traversé par son style et ses dernières réflexions. *Les Vêpres siciliennes* (1855) sont fondamentalement un ouvrage français et *Don Carlos* (1867) est pensé en français. Mal compris, trop long, critiqué même pour son changement d'esthétique – qui serait trop influencée par Wagner –, *Don Carlos* n'a rien de représentatif pour la période. Il témoigne cependant admirablement de la fascination qu'exerce dans toute l'Europe le modèle du grand opéra. Drame collectif mêlé à un drame amoureux, l'intrigue ouvre sur une dimension métaphysique inhabituelle tout en manipulant les codes, les thèmes et les scènes types du genre : arrière-plan et personnages historiques, fastes de la représentation et divertissement chorégraphique, fanatisme religieux (ici représenté par l'Inquisition), moment d'effroi et d'intensification du spectacle avec l'autodafé, exacerbation des conflits avec la guerre, opposition du trône et de l'autel, décors saisissants où la réalité reconstituée dépasse le merveilleux (le cloître renvoie au fameux cloître de *Robert le Diable*), etc. Les mains puissantes de Meyerbeer, secondé par Scribe, parviennent à donner encore l'illusion de l'« actualité esthétique » du grand genre, mais il tend à s'effondrer sous

le poids de son opulence et de ses conventions. Son style ne correspond plus aux talents des compositeurs qui s'en emparent ni à celui des anciens comme Halévy, qui ne parvient à retrouver le ton juste et la grandeur de *La Juive* (1835). L'idée de luxe qui l'anime inscrit ce genre dans une dynamique de surenchère. L'exploitation toujours plus importante des moyens, l'obsession du grandiose et d'une théâtralité ostentatoire exhibant sa matérialité conduisent à une impasse. L'écart entre la forme ancienne du grand opéra d'une part, l'évolution du langage musical, les nouvelles esthétiques dramatiques et le changement de société d'autre part ne fera qu'augmenter au cours des dernières décennies du siècle. Le capital symbolique de l'Opéra et du genre qui lui est associé demeure cependant considérable, pour le pouvoir, le public, les créateurs français et étrangers. La machine institutionnelle, la politique de prestige du pouvoir en place, l'échelle des valeurs et de reconnaissance socio-artistique imposent toujours le grand opéra comme modèle, malgré une discordance esthétique de plus en plus criante. Nombre de compositeurs d'horizons variés rêvent toujours d'être joués sur cette scène prestigieuse offrant des possibilités d'exécution exceptionnelles. Bizet a alors dans ses cartons un *Ivan IV* pour l'Opéra et meurt en 1875 en laissant inachevé un *Don Rodrigue*. Gounod écrit pour la grande scène *La*

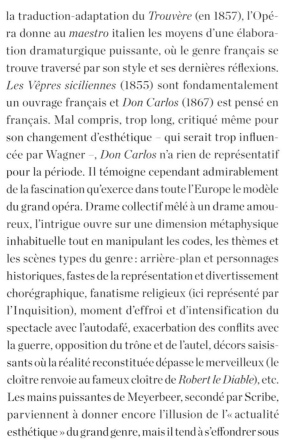

cat. 186 Gédéon Baril,
 Il Maëstro Verdi, 1867
 Paris, Bibliothèque nationale de France

cat. 187 Franz Xaver Winterhalter,
 Portrait d'Adelina Patti, de trois quarts, en Rosina, 1863
 Royaume-Uni, collection particulière

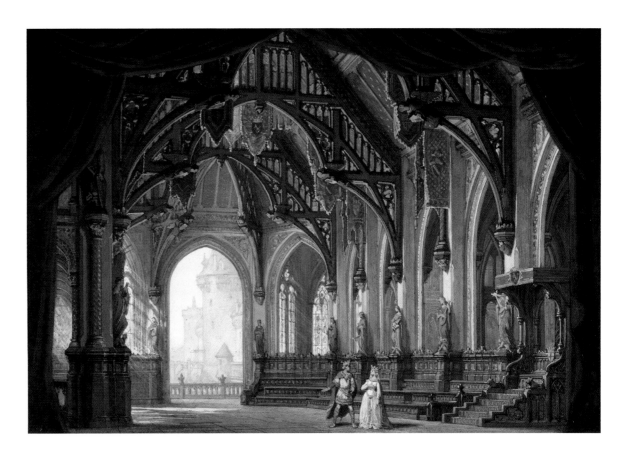

Nonne sanglante en 1854 et *La Reine de Saba* en 1862, or ce n'est pas là qu'il est parvenu à être tout à fait lui-même et à gagner le succès. En 1851, il avait donné sur la même scène une *Sapho* dans laquelle le dernier acte rompait avec le style du grand opéra. « Je n'ai plus qu'à louer ! » s'était écrié Berlioz. Ce fut un échec, mais les jeunes musiciens français qui allaient percer sous le Second Empire perçurent le message. Ernest Reyer se souvient dans sa chronique du *Journal des débats* du 6 avril 1884 : « Ah ! que nous fûmes heureux de saluer alors ce jeune maître qui nous apportait avec la fraîcheur, l'élégance et la poésie de ses inspirations une harmonie si riche, des formules si neuves et si hardies. » Fraîcheur, élégance et poésie ont soufflé dans une autre salle.

LE THÉÂTRE-LYRIQUE ET LES BOUFFES-PARISIENS

Le Théâtre-Lyrique permet aux compositeurs de s'affranchir des barrières institutionnelles et des cadres génériques extrêmement contraignants en France. La question du genre est encore sous le Second Empire essentielle, peut-être même parce que, durant cette période et tout particulièrement avec la proclamation de la liberté des théâtres en 1864, elle se trouve réactualisée et for-

tement débattue. Grille de lecture autant que matrice esthétique, le genre façonne un fort horizon d'attente et conditionne la création. Si l'ancien système des privilèges réactualisé sous le Premier Empire s'effondre sous le Second, la pensée associant genre et institution perdure, notamment à l'Opéra.

L'originalité du Théâtre-Lyrique tient en grande partie à sa toute récente création qui en fait une institution sans mémoire et sans *corpus*, et qui se veut ouverte aux jeunes compositeurs. Du point de vue de la programmation, il présente une importante diversité des genres, des nationalités et des époques représentés, alors que l'Opéra et l'Opéra-Comique demeurent plus assujettis à leur genre, à leurs usages et à leur propre répertoire national. Au Théâtre-Lyrique, l'affranchissement vis-à-vis des genres constitués prend forme particulièrement à travers ce que l'on a pu appeler l'« opéra lyrique », ou « opéra poétique ». Tandis que Berlioz demeure hors cadre, atypique, et continue à essuyer des échecs (ses splendides *Troyens*, refusés à l'Opéra, puis donnés en version tronquée au Théâtre-Lyrique en 1863, ne réussissent pas mieux que ses opéras précédents), Gounod s'y révèle le grand réformateur du milieu du siècle, avec les créations de *Faust* (1859), *Mireille* (1864) et *Roméo et Juliette* (1867). C'est encore au Théâtre-Lyrique que Bizet fait ses premiers

cat. 188 Philippe Chaperon, Édouard Despléchin,
Tannhäuser, esquisse de décor de l'acte II : salle des chanteurs, 1861
Paris, bibliothèque-musée de l'Opéra, Bibliothèque nationale de France

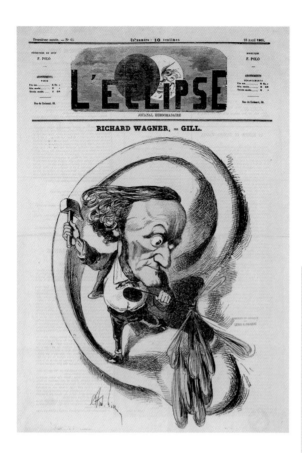

pas avec *Les Pêcheurs de perles* (1863) et *La Jolie Fille de Perth* (1867).

Alors que l'on assiste à la transformation du genre propre à l'Opéra-Comique en une sorte de « grand opéra-comique » avec les deux ouvrages de Meyerbeer, *L'Étoile du Nord* (1854) et *Le Pardon de Ploërmel* (1859), le renouveau sensible qui souffle au Théâtre-Lyrique atteint cette institution et donne en 1862 la délicieuse *Lalla-Roukh* de Félicien David et, en 1866, *Mignon* d'Ambroise Thomas, l'un des plus grands succès de l'époque. Ferdinand Poise et Victor Massé parmi d'autres se font les continuateurs d'un théâtre musical divertissant, plaisant sans outrance et léger sans excès, dont on trouve aussi des équivalents au Théâtre-Lyrique. Héritier principal du répertoire de ce dernier, qui disparaît, l'Opéra-Comique deviendra durant la Troisième République l'institution phare de la scène lyrique parisienne, avec les reprises de *Mireille* et *Roméo et Juliette* de Gounod, et les créations de *Carmen* (Bizet, 1875), des *Contes d'Hoffmann* (Offenbach, 1881), de *Lakmé* (Delibes, 1883) et de *Manon* (Massenet, 1884).

Dans le même temps, le théâtre des Bouffes-Parisiens est le creuset de l'opérette (mis à part l'activité de Hervé aux Folies-Nouvelles), nouveau genre dominé par le double génie d'entrepreneur et de compositeur bouffe d'Offenbach, secondé par des librettistes talentueux

comme Henri Meilhac et Ludovic Halévy. D'abord extrê-mement modeste dans ses moyens et ses visées, l'opérette s'étoffe assez rapidement. Pièce en deux actes et quatre tableaux mettant en scène une dizaine de personnages, *Orphée aux Enfers* (cat. 166) remporte un vif succès en 1858 et installe durablement le genre dans la « vie parisienne », au point d'en faire le parangon de l'imaginaire du Second Empire. Miroir critique de la société, satire du temps, parodie des genres établis comme le grand opéra, expression subversive tant sur le plan moral que sur le plan politique, l'opérette participe de l'esprit de la fête impériale tout en développant une conception du spectacle comme lieu de renversement des formes de contrôle de l'individu. Débridement des instincts, dévoilement des ridicules, dérision de la culture des élites, déconstruction du langage, anachronisme libérateur, dérèglement des représentations sexuées et des identités par le travestissement et le masque : le Second Empire ouvre un espace où le refoulé se libère. Burlesque, cocasse, bouffe, gros comique, frénésie (on pense au galop ou au fameux cancan comme dérèglement généralisé) trouvent cependant fréquemment un contretemps lyrique, celui de la tendresse et du joli, de la romance et du gracieux. L'opérette sait aussi montrer un homme qui s'attendrit, mais un homme emporté, *in fine*, par l'allégresse du divertissement.

cat. 189 André Gill, Richard Wagner,
L'Éclipse, 18 avril 1869
Paris, bibliothèque-musée de l'Opéra,
Bibliothèque nationale de France

cat. 190 André-Adolphe-Eugène Disdéri,
Mademoiselle Hortense Schneider, 1867
Paris, musée d'Orsay

cat. 191 Félix Nadar,
Meyerbeer, vers 1855
Paris, musée d'Orsay

LES SCÈNES DE L'ART, DE L'ART, LE SALON, LES EXPOSITIONS UNIVERSELLES

« Le grand art s'en va » : la peinture au Salon de 1863 — NICOLE R. MYERS

L'année 1863 est souvent considérée comme un moment charnière dans l'histoire de l'art français et de ses vénérables institutions. Le 1er mai 1863, le Salon officiel ouvre ses portes au palais de l'Industrie, sur fond de protestations et de critiques portant sur la réforme des conditions d'admission et sur la sévérité du jury. Sur un total d'environ six mille œuvres présentées par un nombre d'artistes estimé à deux à trois mille, la moitié seulement ont été retenues[1]. Aujourd'hui, le chiffre de deux mille neuf cent vingt-trois œuvres finalement exposées peut paraître impressionnant, mais il représente une baisse importante par rapport aux quatre expositions précédentes : le Salon de 1861, par exemple, réunissait près de quatre mille cent œuvres, soit environ mille deux cents de plus que celui de 1863[2].

Étant donné l'absence relative d'autres lieux d'exposition à l'époque, le Salon est une plateforme indispensable pour consacrer la réputation d'un artiste et lui valoir des commandes et des ventes. Cet aspect commercial prend une importance toute particulière dans le contexte de la politique artistique du Second Empire, dont les intentions sont, précisément, beaucoup plus politiques qu'artistiques[3]. Contrairement aux souverains qui l'ont précédé, Napoléon III ne commande pas de monumentales peintures d'histoire destinées à éduquer le public français des Salons. Il n'associe pas non plus son régime à un artiste en particulier ni ne promeut une école ou un style par rapport à un autre. Les commandes officielles portent essentiellement sur des portraits du couple impérial, de grands événements militaires et des peintures religieuses destinées à des églises[4]. En outre, pour ce qui est de l'achat d'œuvres d'art – destinées à des musées nationaux ou à sa collection personnelle –, l'empereur s'en remet généralement au goût populaire ou à celui du comte de Nieuwerkerke, directeur général des Musées impériaux et intendant des Beaux-Arts de la maison de l'empereur. Le peu d'intérêt porté par Napoléon III aux beaux-arts entraîne donc une diminution sensible des commandes officielles prestigieuses, de sorte que le succès d'un artiste dépend d'autant plus de sa capacité à exposer ses œuvres publiquement. Autrement dit, le fait d'être refusé au Salon peut avoir des conséquences désastreuses, particulièrement pour les artistes jeunes ou non académiques, qui se heurtent souvent à l'hostilité du jury[5].

Les conséquences de ce rejet d'environ trois mille œuvres au Salon de 1863 constituent sans doute l'un des événements les plus célèbres de l'histoire de l'art occidental. Le scandale et les protestations émanant des artistes – académiques ou indépendants – parviennent jusqu'aux oreilles de l'empereur qui, visitant le Salon et voyant certaines des œuvres refusées, décide de créer un Salon des Refusés[6]. Cette crise du Salon de 1863 peut ressembler à un phénomène ponctuel ou isolé, mais elle est en réalité l'aboutissement d'une décennie de réformes institutionnelles et d'une agitation artistique qui frémissait depuis l'instauration même du Second Empire.

RÈGLES ET RÉGLEMENTATION

L'art sérieux, le grand art s'en va. Il convient que l'Académie, gardienne fidèle des traditions les plus respectables, s'oppose à la décadence de l'École française, en s'armant d'une juste sévérité. Le naturalisme envahit toutes les avenues ; on n'a plus aucun souci de l'idéal, et, si l'on n'y fait attention, M. Courbet et ses disciples prendront la place des maîtres.

Théodore Pelloquet[7].

Très peu de temps après sa nomination dans l'administration des arts de Napoléon III, le comte de Nieuwerkerke met en place une réglementation destinée à relever le niveau

Page précédente

cat. 192 Manufacture impériale de Sèvres,
Marc Emmanuel Louis Solon, Théière zoomorphe *Éléphant*,
1862
Sèvres, Cité de la céramique – Sèvres et Limoges

de la production artistique en redonnant au Salon son statut exclusif. Ainsi prend-il le contrepied d'un grand nombre de réformes libérales adoptées sous la Deuxième République, telle la création de jurys élus par les artistes exposants, qui permettait par exemple d'inclure – et de récompenser – dans les Salons annuels des artistes nouveaux ou jusque-là marginalisés, dont beaucoup étaient des paysagistes modernes. En 1843, une médaille de première classe avait ainsi été attribuée à Théodore Rousseau, surnommé le « Grand Refusé » parce qu'il avait constamment été exclu du Salon, tandis que Gustave Courbet, jeune peintre réaliste, recevait une médaille de seconde classe[8]. Ces honneurs prenaient une importance particulière car le nouveau règlement, instauré cette même année, permettait aux membres de l'Institut de France, aux lauréats du grand prix de Rome, aux artistes décorés et à ceux qui détenaient des médailles de première et seconde classes d'exposer lors des Salons futurs sans devoir passer par l'étape du jury d'admission. Au grand dam de l'Académie, les réformes libérales adoptées entre 1848 et 1852 ont ainsi contribué à renforcer la place et la popularité de la peinture de paysage, genre qui réunit désormais le gros des œuvres présentées, ce qui affaiblit d'autant la primauté de la peinture d'histoire et des valeurs classiques[9].

Chargé de faire de Paris la capitale du monde artistique, Nieuwerkerke entreprend donc de se servir du Salon pour contrôler l'orientation artistique du pays[10]. Entre 1853 et 1863, il édicte un certain nombre de règles qui retirent aux artistes les pouvoirs qu'ils avaient acquis sous la Deuxième République[11]. Le premier grand changement se produit en 1853, quand le Salon cesse d'être un événement annuel pour se tenir tous les deux ans. La raison invoquée par Nieuwerkerke est le besoin de rehausser la qualité des œuvres présentées en laissant plus de temps aux artistes. Censée répondre aux besoins des artistes, cette restriction à la possibilité d'exposer publiquement est vivement contestée, mais en vain[12].

cat. 193 Eugène-Emmanuel Amaury-Duval,
La Naissance de Vénus, 1862
Lille, palais des Beaux-Arts

cat. 194 Honoré Daumier,
Cette année encore des Vénus… toujours
des Vénus !…. comme s'il y avait des femmes
faites comme ça !,
planche n° 2 de la série « Croquis au Salon »,
10 mai 1865
Paris, Bibliothèque nationale de France

Le désir de décourager la fonction de plus en plus commerciale du Salon en limitant la fréquence des expositions s'accompagne de changements divers dans la composition du jury. Durant plusieurs années, celui-ci avait été librement élu mais, en 1852, il se compose à parts égales d'artistes élus et de membres nommés par l'administration. Cette modification entraîne une augmentation rapide du nombre d'artistes refusés, qui se plaignent haut et fort de l'approche conservatrice adoptée par l'administration vis-à-vis du Salon[13]. En 1855, des membres de l'Académie sont désignés pour siéger, à côté des artistes élus, au jury de sélection pour la section « Beaux-Arts » de l'Exposition universelle, qui, cette année-là, tient lieu de Salon. Mais le point de rupture intervient en 1857, quand Nieuwerkerke introduit des changements plus radicaux encore. Non seulement il se désigne comme président d'un jury désormais composé uniquement de membres de l'Académie, mais il supprime la dispense de jury dont bénéficiaient jusque-là les membres de l'Institut, lauréats du prix de Rome et artistes décorés[14].

Ces réformes radicales de 1857 sont très probablement une façon de réagir à l'éclectisme qui a triomphé lors de l'Exposition universelle de 1855. Conçue comme une rétrospective, la gigantesque exposition des beaux-arts avait réuni environ cinq mille œuvres destinées à démontrer la supériorité de l'art français, et donc de la nation française. Cependant, au lieu de promouvoir une école en particulier, Napoléon III s'était contenté d'inciter les artistes de tout bord à se mettre au service de la glorification de l'Empire. Quatre rétrospectives spéciales, consacrées à Ingres, Delacroix, Alexandre-Gabriel Decamps et Horace Vernet, avaient mis fin aux vieilles rivalités artistiques en présentant les écoles classique et romantique comme différentes mais égales. Des tableaux de styles, de genres et de sujets divers, produits par des artistes eux-mêmes aussi divers que Jean Louis Ernest Meissonier et Hippolyte Flandrin, Constant Troyon et Courbet,

cat. 195 Alexandre Cabanel,
La Naissance de Vénus, 1863
Paris, musée d'Orsay

étaient les bienvenus à condition qu'ils ne portent pas atteinte à la moralité publique et ne critiquent pas le régime[15].

Confronté à un Salon de plus en plus progressiste, le nouveau jury entreprend de redonner toute leur place aux valeurs classiques traditionnelles, en excluant les genres inférieurs comme le paysage et la peinture de genre. La sévérité de ces refus aux Salons de 1859 et 1861 n'a d'égale que l'intensité des protestations et des contestations des artistes[16]. C'est donc dans cette ambiance tendue que Nieuwerkerke édicte en janvier 1863 de nouvelles règles qui, tout en accordant la dispense de jury aux membres de l'Institut et aux lauréats des médailles de première et seconde classes, limitent le nombre d'œuvres présentées à trois par artiste dans chaque catégorie[17]. Sur les trois mille œuvres environ rejetées cette année-là, les paysages représentent une proportion non négligeable. Paradoxalement, alors que les réformes de Nieuwerkerke entendaient relever le niveau artistique en faisant du Salon le lieu du grand art, elles ont finalement l'effet inverse en excluant les idées neuves, les sujets nouveaux et les styles novateurs, qui sont souvent le fait des jeunes artistes[18].

LA PEINTURE

Comme la foule est ondoyante et bigarrée, le Salon, dans lequel je vais avoir l'honneur de vous introduire, est tumultueux et divers.

Jules Antoine Castagnary[19].

L'exposition de peinture se tient au palais de l'Industrie, bâtiment massif construit pour l'Exposition universelle de 1855 et qui accueille le Salon depuis 1857. Les visiteurs entrent par le salon carré – ou salle d'honneur –, grande salle consacrée à la peinture officielle et réunissant les commandes impériales, les tableaux militaires et les portraits de l'empereur et de l'impératrice. Dans les salles parallèles à l'est et à l'ouest, les tableaux sont disposés par ordre alphabétique des artistes. Cette nouveauté, introduite pour la première fois en 1861, permet d'examiner les œuvres d'un peintre dans leur ensemble, tout en imposant un ordre logique dans un accrochage très dense. Cependant, comme le fait remarquer le critique J. Graham dans *Le Figaro*, elle conduit aussi à juxtaposer des tableaux très hétérogènes par leur style, leur genre et leur qualité, ce qui produit un effet incongru : « C'est assurément un spectacle blessant pour les yeux qu'une exposition de tableaux modernes, ironise-t-il. Cela ressemble à un orchestre fantaisie où chaque instrument pousserait sa note au hasard[20]. »

Le chaos visuel de l'accrochage trouve un écho dans la clameur des visiteurs. Zacharie Astruc compare le mouvement de la foule à une lame de fond[21]. Tout d'abord, note-t-il, la foule déferle dans le salon carré, se dirigeant vers le portrait de *Napoléon III* (cat. 71) de Flandrin avant d'échouer sur les côtes rocheuses du tableau repoussant de la bataille de Magenta, de 1859, par Adolphe Yvon. De là, elle se dirige vers *La Perle et la Vague* de Paul Baudry qui, en même temps que les deux *Naissance de Vénus* (cat. 193 et 195) d'Alexandre Cabanel et d'Eugène Emmanuel Amaury-Duval, est salué comme l'une des grandes réussites de l'exposition. Rebutée par les tableaux de Courbet, la foule se replie prudemment vers les grandes peintures murales de Puvis de Chavannes, *Le Repos* et *Le Travail* (cat. 196 et 197). De retour au salon carré, les visiteurs rendent hommage au portrait de l'impératrice Eugénie par Franz Xaver Winterhalter (cat. 35 et 68), qui, selon Astruc, fait médiocrement honneur à la beauté de son sujet. Ensuite, la foule s'engouffre dans l'une des salles latérales pour retrouver les chasses au faucon d'Eugène Fromentin (cat. 198) – qui comptent parmi les tableaux qui auront le plus de succès au Salon – avant

cat. 196 Pierre Puvis de Chavannes,
Le Travail, vers 1863
Washington, National Gallery

cat. 197 Pierre Puvis de Chavannes,
Le Repos, vers 1863
Washington, National Gallery

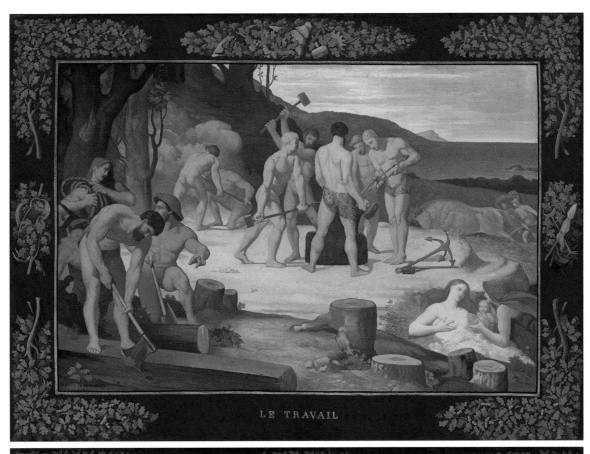

LE TRAVAIL

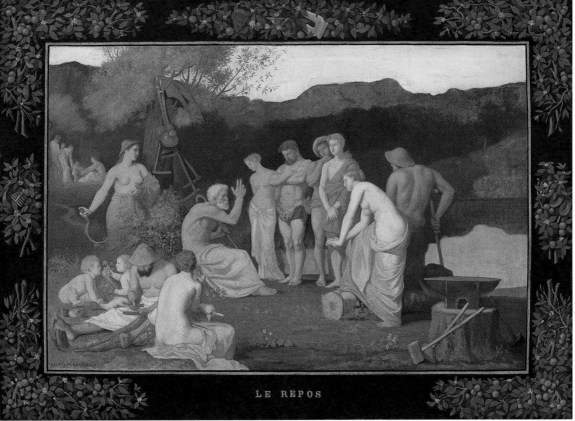

LE REPOS

de s'arrêter devant les jeunes filles de Théodule Ribot, inspirées par Vélasquez. Elle termine son tour des salles de peinture en saluant *Étude à Ville-d'Avray* de Camille Corot, seul tableau à avoir fait l'unanimité au Salon de 1863.

Au résumé humoristique et bien observé d'Astruc, il convient d'ajouter quelques compléments. Dans la catégorie des paysages, *Orphée* de Louis Français est loué pour ses qualités lyriques, tandis que *Clairière dans la haute futaie, forêt de Fontainebleau* de Rousseau et *La Vendange* de Charles-François Daubigny sont considérés comme comptant parmi les plus belles peintures de paysage. Chez les orientalistes, *Femmes fellahs au bord du Nil* de Léon Belly et *Le Prisonnier* (cat. 202) de Jean-Léon Gérôme sont très admirés pour leur palette raffinée et leur qualité picturale. Pour ce qui est de Jean-François Millet, le *Berger ramenant son troupeau* est assez bien accueilli dans le genre de plus en plus important de la peinture paysanne, mais son *Paysan se reposant sur sa houe*, représentation réaliste d'un ouvrier agricole, provoque de fortes réactions et restera l'une des œuvres les plus controversées du Salon[22].

LA PRESSE

L'école française, telle qu'elle apparaît au Salon de 1863, ne signifie rien.

Théophile Thoré[23].

Événement culturel particulièrement attendu et ouvert à toute la société française, le Salon inspire une multitude de guides, articles et critiques qui cherchent non seulement à initier le public aux œuvres exposées, mais aussi à l'éduquer en matière d'art contemporain. Les critiques présentent les différentes écoles et leurs principaux représentants, leurs styles et leurs idéologies, évoquent le passé de l'École française et son avenir. Ces auteurs sont souvent en désaccord sur certains points essentiels, mais ce qui les frappe immédiatement dans le Salon de 1863, c'est un sentiment général de confusion, de médiocrité et de déclin. Beaucoup se plaignent qu'à première vue tout se ressemble. Maxime Du Camp met ses lecteurs en garde : « La décadence n'est que trop manifeste [...] rien ne choque, rien n'attire ; une médiocrité implacable semble avoir passé son niveau sur les œuvres exposées et les avoir réduites à un *à peu près* général[24]. » Exprimant sa frustration, Théodore Pelloquet proclame pour sa part : « Il est certain que j'ai rarement vu une réunion aussi nombreuse d'œuvres médiocres, plates et ridicules[25]. »

À y regarder de près, il devient évident que, dans la profusion et la grande diversité de la production artistique promue par la politique du « juste milieu » de Napoléon III, un changement profond s'est opéré. Avec un mélange à parts égales de choc et de consternation, les critiques conservateurs aussi bien que libéraux en arrivent à la triste conclusion qu'il n'y a plus d'écoles, plus de maîtres, plus de sauveurs capables de mettre fin à ce rapide déclin de la peinture française. « Le talent perd en profondeur ce qu'il gagne en étendue, déplore Du Camp. L'originalité réelle est rare ; quant au génie, il est inutile de le chercher. Les anciennes distinctions d'écoles mêmes ont disparu, il n'y a plus ni classiques, ni romantiques, ni réalistes, ni *rococos*[26]. » En 1863, la bataille polémique qui avait fait rage entre les écoles classique et romantique – et qui avait « encadré » la production artistique et la critique durant toute la première moitié du XIXᵉ siècle – est révolue. Ingres n'est plus exposé publiquement et Delacroix, qui meurt en août cette année-là, ne présente aucune œuvre au Salon. De plus, aucun de ces deux artistes n'a laissé un groupe de disciples homogène et solidement constitué, capable de perpétuer leurs traditions respectives[27].

Les étudiants d'Ingres – Flandrin, Cabanel et Amaury-Duval – connaissent un certain

LES SCÈNES DE L'ART, LE SALON, LES EXPOSITIONS UNIVERSELLES

cat. 198 Eugène Fromentin,
Chasse au faucon en Algérie ; la curée, 1863
Paris, musée d'Orsay

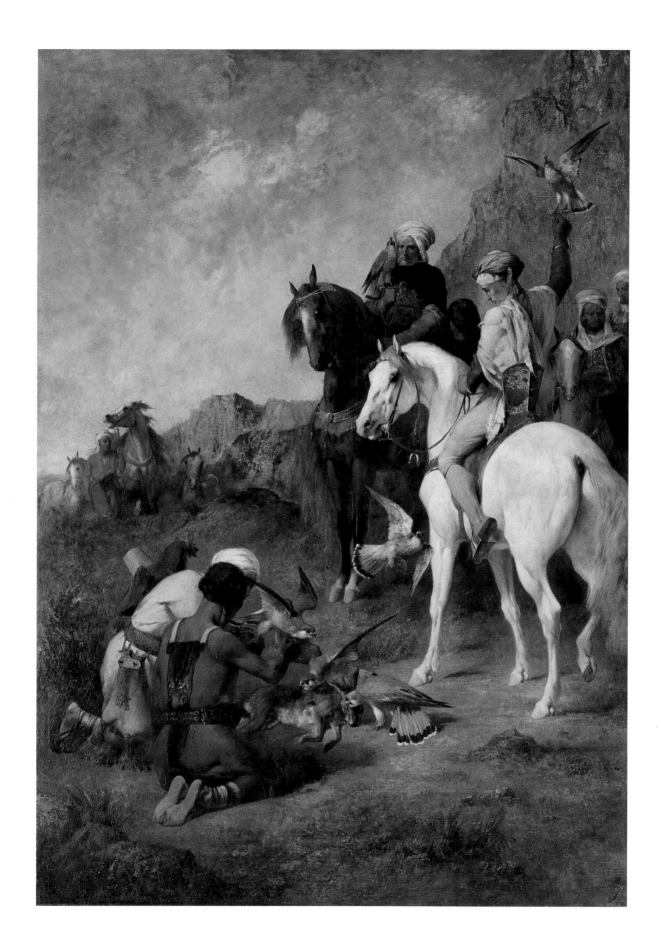

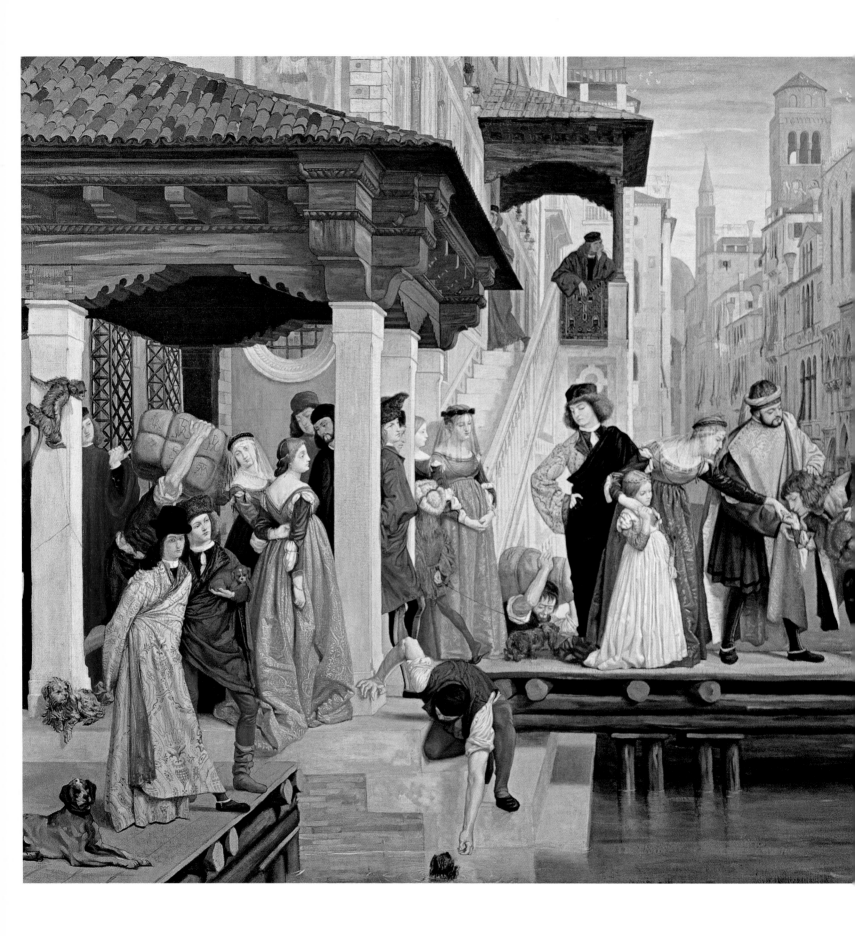

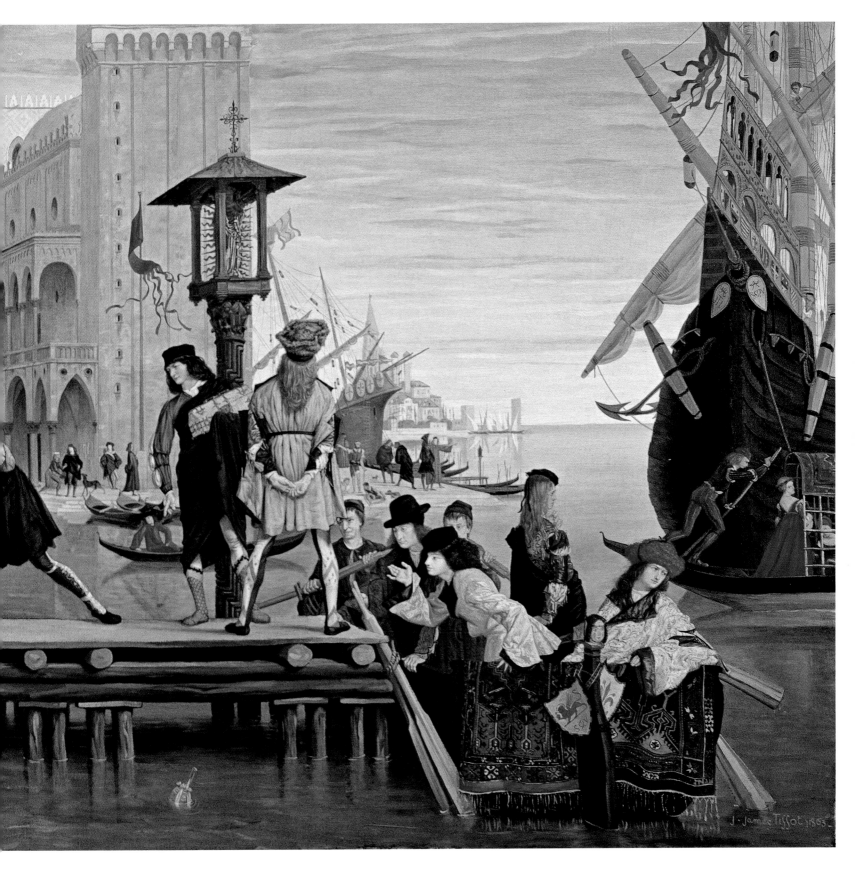

cat. 199 James Tissot,
Le Départ de l'enfant prodigue, 1862
Paris, Petit Palais, musée des Beaux-Arts de la Ville de Paris

succès au Salon, mais ils sont considérés comme les tenants d'une tradition classique stagnante plus que comme les initiateurs d'une orientation nouvelle. En ce qui concerne le romantisme, ses principaux représentants sont morts – c'est le cas de Paul Delaroche, Vernet, Decamps, Théodore Chassériau et Ary Scheffer – ou silencieux, comme le montre l'absence au Salon de Delacroix, Thomas Couture, Joseph Nicolas Robert-Fleury et Meissonier[28]. Même l'école réaliste, plus récente, représentée par Courbet, semble être sur le déclin. La principale œuvre qu'il soumet, un tableau satirique de curés ivres qui rentrent chez eux après une conférence, est interdite au Salon officiel comme au Salon des Refusés sous prétexte qu'elle porte atteinte à la morale publique. Les autres œuvres présentées par Courbet – le portrait d'une femme et une scène de chasse au renard – sont soit sévèrement critiquées par la presse en tant qu'exemples de la décadence de l'école réaliste, soit totalement ignorées[29].

En même temps que ces grands mouvements de l'art français, déjà vieux de cinquante ans, disparaissent la création, le mécénat et l'appréciation de l'art académique. Delécluze voit une lueur d'espoir dans la présence de trois tableaux de Vénus par Cabanel, Baudry et Amaury-Duval[30], mais pour beaucoup de critiques, ces nus érotiques et affectés marquent un retour moins au classicisme qu'aux valeurs aviles de la peinture libertine du XVIIIe siècle. Les critiques conservateurs et libéraux se plaignent que ces prétendues Vénus ressemblent à de simples courtisanes qui prétendraient être la déesse grecque en s'affublant d'accessoires comme des coquilles et des *putti*. Émile Zola, Du Camp et Paul de Saint-Victor comparent la *Vénus* de Cabanel à une courtisane ; pour Proudhon, la *Perle* de Baudry ressemble à une péripatéticienne qui lancerait au spectateur un regard aguicheur[31]. Castagnary se demande si la « Vénus des bains de mer ou Vénus de boudoir » de Baudry est à la recherche d'un millionnaire[32]. Millet fait effectivement remarquer, à propos des toiles de Cabanel et de Baudry : « Je n'ai jamais rien vu qui me semble être un appel plus réel et plus dirigé aux passions des banquiers et des courtiers[33]. »

L'idée que ce genre de peinture puisse être produit expressément pour plaire aux goûts philistins des riches collectionneurs est bien résumée par Thoré : « Ce que font les artistes en vogue, et pourquoi ils le font, eux-mêmes n'en savent rien, si ce n'est peut-être que tel sujet plaira dans un certain monde et se vendra cher. Il semble qu'ils peignent pour un acquéreur présumé, et point du tout par une aspiration personnelle et par une raison d'art[34]. » Il ajoute que, en dépit de leur banalité, les nus lestes de Cabanel et de Baudry ont des chances de figurer parmi les grands succès du Salon ; sa prophétie se réalisera effectivement. Extrêmement populaires aux yeux du public, ces tableaux ont en outre la faveur du couple impérial, dont les goûts ont tendance à suivre plus qu'à orienter les mouvements artistiques de l'époque. Napoléon III achète le Cabanel pour sa collection personnelle, et Eugénie le suit en achetant le Baudry.

En se demandant si ces tableaux visent une clientèle aux poches bien remplies et aux goûts peu raffinés, Thoré et Millet mettent le doigt sur l'influence d'une nouvelle classe d'acheteurs qui possèdent des millions dans les banques et sur les places boursières de l'économie expansionniste du Second Empire. Composée de riches banquiers, de courtiers en Bourse et de nouveaux riches, cette nouvelle classe bourgeoise devient le moteur de l'activité artistique. À la peinture d'histoire, les collectionneurs bourgeois préfèrent les genres inférieurs aux yeux de l'Académie – le paysage, la peinture animalière et la peinture de genre –, dont ils décorent leurs intérieurs[35]. Cette nouvelle classe consommatrice a également des visées spéculatives, car elle achète des toiles pas seulement pour leur mérite artistique ou leur valeur esthétique, mais aussi dans l'intention de les revendre avec profit sur un marché de l'art qui commence à se développer[36]. Cet aspect commercial est fondamentalement en contradiction avec les intentions de l'Académie

cat. 200 Paul Guigou,
Les Collines d'Allauch, 1862
Marseille, musée des Beaux-Arts

cat. 201 Paul Huet,
Vue des falaises de Houlgate, 1863
Bordeaux, musée des Beaux-Arts

et la mission principale du Salon créé sous ses auspices, qui est d'éduquer le public. La volonté de découpler le Salon des intérêts commerciaux de plus en plus prégnants est en toile de fond des réformes et des restrictions décidées par Nieuwerkerke dans les années 1850 et 1860 car, de fait, la multiplication des collectionneurs bourgeois modifie la composition de l'exposition. En l'absence d'une politique artistique impériale claire et forte, le goût bourgeois a tendance à dominer le Salon et à entraîner un rapide déclin de la grande tradition académique. « L'école française, telle qu'elle apparaît au Salon de 1863, ne signifie rien, déplore Thoré. Elle n'est plus religieuse ni philosophique ; point historique ni poétique ; elle manque à la fois de vieille tradition et de jeune imagination ; elle n'a pas plus de franche idéalité que de naturalisme sincère. Elle ne représente ni l'humanité de tous les temps, ni la société contemporaine, ni les types, ni les accidents de l'existence universelle[37]. » Au Salon de 1863, les genres nobles et la peinture d'histoire cèdent la place, quantitativement et qualitativement, à une prolifération de genres inférieurs qui font intervenir la dextérité manuelle plus que la rigueur intellectuelle. Le critique C.-A. Dauban y voit une inversion des valeurs : désormais, les émotions humaines et la beauté morale sont moins importantes que les contrastes harmonieux de couleurs, les costumes charmants et les minuscules détails. « C'est dans le petit genre et dans le paysage, note-t-il, que se rencontrent aujourd'hui la vie et le mouvement de l'école, en d'autres termes, l'art quitte la tête, le cœur et les hautes régions pour se réfugier aux extrémités[38]. »

D'une façon générale, la multiplication des paysages non académiques n'est pas perçue comme une menace. En 1863, l'esthétique naturaliste est bien implantée et ses inventeurs, Courbet et Millet, ont atteint le statut de maîtres, controversés peut-être, mais respectés[39]. La question préoccupante reste la peinture de genre, nouvelle catégorie qui

brouille la distinction entre les scènes de genre traditionnelles et la peinture d'histoire. Qualifiées de scènes de genre anecdotiques ou historiques, ces œuvres, aux dimensions intimes, dépeignent des personnages historiques occupés à des activités ordinaires, et elles accordent une grande attention aux détails architecturaux, au mobilier, aux accessoires et aux costumes. Ce nouveau genre trouve une illustration parfaite dans *Louis XIV et Molière*, petit tableau de Gérôme figurant le légendaire dîner entre le monarque français et le dramaturge, rendu dans le style photoréaliste et lisse de l'artiste. Les tableaux de Gérôme ont un énorme succès auprès des collectionneurs aussi bien que du public, qui s'attroupe autour de ses œuvres pour admirer la précision et l'exactitude historique des détails minutieusement rendus.

Bien que reconnue pour sa performance technique, la peinture de genre historique de Gérôme apparaît – à l'instar de celle de ses contemporains – comme une perversion des valeurs classiques et une tendance superficielle dont le seul but est d'amuser le public et de séduire les collectionneurs. Considéré un moment comme le futur chef de file de l'école académique, Gérôme est désormais accusé d'avoir cédé au goût populaire pour se faire un maximum d'argent en ciblant ce que Delécluze appelle une « certaine classe d'amateurs[40] ». Castagnary reproche à l'école romantique d'accorder la priorité aux accessoires et aux effets pittoresques plus qu'à la force des personnages pour plaire à cette classe de collectionneurs qui n'y entend rien, tandis que Du Camp fait porter le blâme sur une société française hédoniste qui ne vit que pour des plaisirs éphémères[41]. Pour ce dernier, le fait que le gouvernement n'ait pas commandé de grandes peintures d'histoire a eu des effets désastreux sur l'école classique. Au lieu d'inciter les artistes à devenir de grands maîtres, l'administration de Napoléon III les a abandonnés à leur sort, comme en témoigne l'exemple de Gérôme[42]. Loin de créer une peinture d'histoire

cat. 202 Jean-Léon Gérôme,
Le Prisonnier, 1861
Nantes, musée des Beaux-Arts

cat. 203 Jean-Paul Laurens,
La Mort de Caton d'Utique, 1863
Toulouse, musée des Augustins

exigeante et sérieuse, ces artistes ont choisi la voie de la facilité en se pliant aux goûts peu raffinés d'une riche clientèle[43]. « Guidé par ces motifs vulgaires, écrit Delécluze avec pessimisme, on ne travaille que pour la mode qui passe[44]. »

Face à l'effondrement des distinctions traditionnelles entre les styles, les mouvements et même les genres, les critiques qui rendent compte du Salon de 1863 tentent de définir une École française dont la production polymorphe résiste à toute catégorisation précise. Pour beaucoup d'entre eux, la seule chose qui réunit les tableaux du Salon est, en fait, le manque total de cohésion. Mais si la presse peut facilement identifier ce qui manque à l'art de cette époque, elle est incapable de prédire dans quel sens ira l'École française ni comment elle pourra sortir de cet état de décadence pour trouver une orientation nouvelle.

Pour la presse conservatrice, l'antidote consiste à perpétuer les principes académiques (c'est-à-dire classiques)[45]. Néanmoins, malgré les réformes de plus en plus nombreuses mises en place par Nieuwerkerke, le Salon de 1863 montre qu'un jury académique ne fait pas progresser la qualité de l'art. Il semble clairement montrer, au contraire, que l'Académie est totalement déconnectée de l'art de l'époque et qu'elle n'en maîtrise plus l'évolution. La crise qui couvait et qui éclate en 1863 va conduire à adopter, l'année suivante, un nouveau train de réformes qui dépouillent l'Académie de ses derniers pouvoirs. Non seulement elle n'a plus compétence pour siéger au jury et distribuer des récompenses, mais elle n'est plus jugée digne d'éduquer les artistes, ce qui était sa principale fonction depuis la création de l'Institut au XVIIe siècle. L'École des beaux-arts est placée sous le contrôle de l'administration des arts de Napoléon III, et les réformes de son programme d'enseignement mettent fin à l'importance accordée par l'Académie aux valeurs classiques et, avec elle, à la tradition qui, historiquement, garantissait l'unité de l'École française[46].

Quant à la presse libérale, elle est presque unanime à considérer que l'art doit être de son temps et le reflet de son pays, de ses habitants et de ses coutumes[47]. Pour Castagnary, l'école naturaliste est prête à réparer la rupture – provoquée par les écoles classique et romantique – de la relation entre l'homme et la nature[48]. Toutefois, d'autres critiques progressistes hésitent à miser totalement sur l'école naturaliste, malgré leur admiration pour les paysages non académiques[49]. Pour Baudelaire, ce qui manque aux paysages dont il rend compte au Salon de 1859, c'est la poésie, la composition et l'imagination d'un côté et, de l'autre, des sujets importants qui, estime-t-il, jouent un rôle dans le génie de l'artiste[50].

Comme l'observe finement Gaëtan Picon, l'histoire de la peinture à partir de 1863 sera essentiellement celle des modes de perception plutôt que du monde imaginaire inspiré par la littérature et l'histoire[51]. Si cette crise – ou cette transition dans la représentation, qui abandonne la primauté de l'imagination pour privilégier la transcription du monde naturel – est apparente en 1863, il est beaucoup plus difficile d'identifier à l'époque les nouvelles sources d'innovation artistique. Après des figures aussi importantes qu'Ingres, Delacroix, Rousseau et Courbet, le seul artiste capable d'avoir une influence comparable est Manet, mais, en 1863, on ne lui reconnaît pas cette place. Si Zola et Baudelaire admirent son œuvre, aucun des deux hommes ne voit en lui le peintre de la vie moderne qu'ils attendent et qui pourrait changer la donne. Il faudra attendre les années 1870 pour que l'on comprenne toute l'importance de Manet et que l'on décèle son influence dans le travail de la génération nouvelle[52]. En attendant, et comme l'écrit Thoré avec causticité en 1863, les critiques, les peintres et le public en ont assez de chercher de la vie au milieu des décombres de l'École française : « Quand l'homme ne sait plus ce qu'il veut, ni ce qu'il fait, quand il a rompu sa sympathie essentielle avec la pensée et avec la nature, le spleen le saisit. L'art français – comme la société française – a le spleen. Ah ! que les salles de peinture sont ennuyeuses[53] ! »

J'aimerais remercier Paul Perrin, conservateur des peintures au musée d'Orsay, et Louise Legeleux qui ont partagé si généreusement avec moi leur riche documentation sur le Salon de 1863.

1— Juliet Wilson-Bareau, « The Salon des Refusés of 1863 : A New View », *The Burlington Magazine*, CXLIX, n° 1250, mai 2007, p. 313.

2— Dominique Lobstein, *Les Salons au XIXe siècle, Paris, capitale des arts*, Paris, Éditions de La Martinière, 2006, p. 141-143, 152, 159, 174.

3— Patricia Mainardi, *Art and Politics of the Second Empire : The Universal Expositions of 1855 and 1867*, New Haven, Yale University Press, 1987, p. 33-38.

4— Catherine Granger, *L'Empereur et les arts, la liste civile de Napoléon III*, Paris, École des chartes, 2005, p. 10.

5— Jean-Marie Moulin, « The Second Empire : Art and Society », dans *The Second Empire, 1852-1870 : Art in France under Napoleon III*, cat. exp., Philadelphie, Philadelphia Museum of Art, 1978, p. 12 ; Juliet Wilson-Bareau, « The Salon des Refusés of 1863 : A New View », art. cité, p. 313.

6— Voir l'essai d'Isabelle Cahn, p. 233.

7— Théodore Pelloquet, « Salon de 1863, premier article », *L'Exposition, journal du Salon de 1863*, n° 1, 7 mai 1863, p. 3.

8— Dominique Lobstein, *Les Salons au XIXe siècle, Paris, capitale des arts*, op. cit., p. 141-143.

9— *Ibid.* ; Patricia Mainardi, *Art and Politics of the Second Empire : The Universal Expositions of 1855 and 1867*, op. cit., p. 117-118.

10— Dominique Lobstein, *Les Salons au XIXe siècle, Paris, capitale des arts*, op. cit., p. 151. Voir aussi Geneviève Lacambre, « Les institutions du Second Empire et le Salon des Refusés », dans *Saloni, gallerie, musei e loro influenza sullo sviluppo dell'arte dei secoli XIX e XX*, Francis Haskell (dir.), Bologne, CLUEB, 1979, p. 163.

11— Patricia Mainardi, *Art and Politics of the Second Empire : The Universal Expositions of 1855 and 1867*, op. cit., p. 115, 124 ; *The Second Empire, 1852-1870 : Art in France under Napoleon III*, op. cit., p. 244.

12— *Ibid.* p. 244 ; Geneviève Lacambre, « Les institutions du Second Empire et le Salon des Refusés », art. cité, p. 173 ; Juliet Wilson-Bareau, « The Salon des Refusés of 1863 : A New View », art. cité, p. 313.

13— Dominique Lobstein, *Les Salons au XIXe siècle, Paris, capitale des arts*, op. cit., p. 143.

14— Patricia Mainardi, *Art and Politics of the Second Empire : The Universal Expositions of 1855 and 1867*, op. cit., p. 42, 115-116 ; *The Second Empire, 1852-1870 : Art in France under Napoleon III*, op. cit., p. 244 ; Dominique Lobstein, *Les Salons au XIXe siècle, Paris, capitale des arts*, op. cit., p. 165.

15— Patricia Mainardi, *Art and Politics of the Second Empire : The Universal Expositions of 1855 and 1867*, op. cit., p. 46-47.

16— *Ibid.*, p. 123.

17— Nieuwerkerke avait déjà tenté d'imposer cette restriction en 1853.

18— *The Second Empire, 1852-1870 : Art in France under Napoleon III*, op. cit., p. 244.

19— Jules Antoine Castagnary, *Salons (1857-1870)*, Paris, Bibliothèque-Charpentier, 1892, p. 100.

20— . Graham, « Un étranger au Salon. II. MM. Flandrin, Corot, Millet », *Le Figaro*, n° 863, 24 mai 1863, p. 3.

21— Zacharie Astruc, « Oscillations », *Le Salon, feuilleton quotidien*, n° 3, 4 mai 1863, p. 1.

22— Voir par exemple Paul de Saint-Victor, « Variétés. Salon de 1863 (7e article) », *La Presse*, 28 juin 1863, p. 3 ; Théodore Pelloquet, « Salon de 1863, troisième article », *L'Exposition, journal du Salon de 1863*, n° 3, 17 mai 1863, p. 2.

23— Théophile Thoré, « Salon de 1863 », dans *Salons de W. Bürger, 1861 à 1868*, Paris, Jules Renouard, 1870, p. 369.

24— Maxime Du Camp, *Les Beaux-Arts à l'Exposition universelle et aux Salons de 1863, 1864, 1865, 1866 et 1867*, Paris, Veuve Jules Renouard, 1867, p. 1-2.

25— Théodore Pelloquet, « Salon de 1863, premier article », art. cité, p. 3.

26— Maxime Du Camp, *Les Beaux-Arts à l'Exposition universelle et aux Salons de 1863, 1864, 1865, 1866 et 1867*, op. cit., p. 10-11.

27— Voir *The Second Empire, 1852-1870 : Art in France under Napoleon III*, op. cit., p. 245-246.

28— Jules Antoine Castagnary, *Salons (1857-1870)*, op. cit., p. 133.

29— Voir par exemple C.-A. Dauban, *Le Salon de 1863*, Paris, Vve Jules Renouard, 1863, p. 21, 48 ; Théophile Thoré, « Salon de 1863 », art. cité, p. 382 ; Paul de Saint-Victor, « Variétés. Salon de 1863 (7e article) », art. cité, p. 3.

30— Étienne-Jean Delécluze, « Ouverture de l'Exposition des ouvrages des artistes vivans [sic] en 1863 », *Journal des débats politiques et littéraires*, 30 avril 1863, p. 2.

31— Voir Émile Zola, « Nos peintres au Champ-de-Mars », *La Situation*, 1er juillet 1867, cité dans Peter Brooks, « Storied Bodies, or Nana at Last Unveil'd », *Critical Inquiry*, vol. 16, n° 1, automne 1989, p. 3 ; Maxime Du Camp, *Les Beaux-Arts à l'Exposition universelle et aux Salons de 1863, 1864, 1865, 1866 et 1867*, op. cit., p. 31-33 ; Paul de Saint-Victor, « Variétés. Salon de 1863 (1er article) », *La Presse*, 10 mai 1863, p. 2 ; Pierre-Joseph Proudhon, *Du principe de l'art et de sa destination sociale*, Paris, A. Lacroix, 1875, p. 257-258.

32— Jules Antoine Castagnary, *Salons (1857-1870)*, op. cit., p. 113-114. Baudry n'a pas peint une Vénus, mais un nu allongé dans lequel la presse a souvent vu une Vénus.

33— Jean-François Millet à Jules Castagnary, 4 avril 1864, cité dans Jack Lindsay, *Gustave Courbet : His Life and Art*, Somerset, Adams and Dart, 1973, p. 190.

34— Théophile Thoré, « Salon de 1863 », art. cité, p. 369-370.

35— Voir Jean-Marie Moulin, « The Second Empire : Art and Society », op. cit., p. 11-16 ; Patricia Mainardi, *Art and Politics of the Second Empire : The Universal Expositions of 1855 and 1867*, op. cit., p. 33.

36— Étienne-Jean Delécluze, « Ouverture de l'Exposition des ouvrages des artistes vivans [sic] en 1863 », art. cité, p. 2.

37— Théophile Thoré, « Salon de 1863 », art. cité, p. 369.

38— C.-A. Dauban, *Le Salon de 1863*, op. cit., p. 37.

39— Patricia Mainardi, *Art and Politics of the Second Empire : The Universal Expositions of 1855 and 1867*, op. cit., p. 125.

40— Étienne-Jean Delécluze, « Ouverture de l'Exposition des ouvrages des artistes vivans [sic] en 1863 », art. cité, p. 2.

41— Jules Antoine Castagnary, *Salons (1857-1870)*, op. cit., p. 102 ; Maxime Du Camp, *Les Beaux-Arts à l'Exposition universelle et aux Salons de 1863, 1864, 1865, 1866 et 1867*, op. cit., p. 3.

42— *Ibid.* p. 7-8.

43— Voir par exemple *ibid.*, p. 7-8 ; Théodore Pelloquet, « Salon de 1863, cinquième article », *L'Exposition, journal du Salon de 1863*, n° 5, 24 mai 1863, p. 1 ; Étienne-Jean Delécluze, « Ouverture de l'Exposition des ouvrages des artistes vivans [sic] en 1863 », art. cité, p. 2 ; Jules Antoine Castagnary, *Salons (1857-1870)*, op. cit., p. 124 ; Théophile Thoré, « Salon de 1863 », art. cité, p. 377-378 ; Paul de Saint-Victor, « Variétés. Salon de 1863 (5e article) », *La Presse*, 14 juin 1863, p. 3.

44— Étienne-Jean Delécluze, « Ouverture de l'Exposition des ouvrages des artistes vivans [sic] en 1863 », art. cité, p. 2.

45— Kathryn N. Hiesinger et Joseph Rishel, « Art and its Critics : A Crisis of Principle », dans *The Second Empire, 1852-1870 : Art in France under Napoleon III*, op. cit., p. 30.

46— Patricia Mainardi, *Art and Politics of the Second Empire : The Universal Expositions of 1855 and 1867*, op. cit., p. 124.

47— Kathryn N. Hiesinger et Joseph Rishel, « Art and its Critics : A Crisis of Principle », art. cité, p. 29.

48— Jules Antoine Castagnary, *Salons (1857-1870)*, op. cit., p. 104-105.

49— Dominique Lobstein, *Les Salons au XIXe siècle, Paris, capitale des arts*, op. cit., p. 180.

50— Charles Baudelaire, « Le Paysage », dans « Le Salon de 1859 », *Œuvres complètes*, vol. 2, Paris, Gallimard, coll. « La Pléiade », 1976, p. 660-668.

51— Gaëtan Picon, *1863, naissance de la peinture moderne*, Paris, Gallimard, 1988, p. 21.

52— *The Second Empire, 1852-1870 : Art in France under Napoleon III*, op. cit., p. 246 ; Gaëtan Picon, *1863, naissance de la peinture moderne*, op. cit., p. 16.

53— Théophile Thoré, « Salon de 1863 », art. cité, p. 428-429.

Le Salon des Refusés de 1863.

— ISABELLE CAHN

« Un pavé tombé dans la mare aux grenouilles »

Lieu exclusif où se font et se défont les réputations, le Salon concentre tout l'espoir des artistes d'être remarqués, achetés et d'obtenir des commandes. La compétition y est d'autant plus serrée que l'événement est bisannuel. En 1863, l'institution est victime de son succès : plus de six mille œuvres sont soumises au jury. Or, le bâtiment qui l'abrite – le palais de l'Industrie, construit à l'occasion de l'Exposition universelle de 1855 – ne peut en contenir qu'un tiers environ.

En juillet 1862, la promulgation d'un arrêté limitant à trois le nombre d'œuvres présentées par artiste a provoqué un tollé. Une pétition demandant la révision du règlement[1] est adressée à Nieuwerkerke, directeur des Musées impériaux et intendant des Beaux-Arts de la maison de l'empereur. Parmi les nombreuses signatures se trouvent celles d'Ingres, Delacroix, Meissonier – tous trois membres de l'Institut – et également de Gérôme, Stevens, Doré, Bouguereau, Toulmouche, Tissot, Chaplin, Boulanger, Isabey, Corot, Díaz, Puvis de Chavannes, Ribot, Vollon, Stop. On y remarque aussi la présence de Manet et de ses amis Pissarro, Bracquemond, Fantin-Latour. Cette démarche reste vaine[2] et, dès le 5 avril 1863, alors que le résultat des délibérations ne doit être connu que le 12, des informations commencent à filtrer : plus de quatre mille ouvrages sont refusés, soit mille de plus qu'en 1861.

Le jury s'est montré particulièrement sévère à l'égard des jeunes et des artistes dont le travail ne correspond pas aux principes académiques, les réalistes surtout. Certains peintres reconnus, comme Chintreuil, sont écartés. D'autres se trouvent dans une situation paradoxale avec des œuvres reçues et d'autres refusées. Le journal *Les Beaux-Arts*[3] s'émeut du rejet des deux toiles de Louis Paternostre, peintre réputé de batailles de l'épopée napoléonienne reçu régulièrement au Salon, en raison du sujet de son tableau évoquant la défaite de Waterloo. La situation des refusés est parfois inexplicable, dans le cas surtout d'une commande, comme celle de Victor Darjou avec le *Portrait de M. Dambry* pour le musée de Soissons[4] ou celle du sculpteur Charles Iguel avec deux statues commandées par le ministère[5].

À l'annonce de la sélection, la déception et la colère enflamment les ateliers. La rumeur enfle dans les cafés où les artistes se confient à leurs amis journalistes. Certains tentent, en vain, de faire appel auprès de Nieuwerkerke[6]. D'autres imaginent qu'ils pourraient être accueillis dans les galeries de Louis Martinet, vastes salons appartenant à Richard Wallace situés sur le boulevard des Italiens[7]. Aucun espace privé cependant n'est en mesure d'abriter les refusés.

UN COUP D'ÉTAT ARTISTIQUE

Les réclamations des artistes étant parvenues jusqu'aux Tuileries[8], Napoléon III s'émeut du mécontentement et prend personnellement l'affaire en main. Le 22 avril, il se rend *incognito* au palais des Champs-Élysées[9]. Le comité est en plein accrochage, car le Salon doit ouvrir huit jours plus tard. Philippe de Chennevières dirige les opérations : « Je le conduisis dans la partie du Palais où nous empilions les tableaux refusés et alors se passa la chose la plus étrange. [...] Sans attendre que je fisse retourner les toiles les plus importantes, l'Empereur mettant sa canne sous son bras, se prit à feuilleter lui-même les cadres des plus petits tableaux, les appuyant contre son genou, et s'arrêtant de temps en temps pour s'étonner de la sévérité du jury ; même il me donna l'ordre d'acquérir pour lui une nature morte de Salingre, dont la peinture consciencieuse l'avait frappé[10]. »

Napoléon III, trouvant certaines œuvres refusées aussi bonnes que les admises, est alors convaincu de la nécessité d'un repêchage que le jury a écarté cette année-là « sous peine

LES SCÈNES DE L'ART. LE SALON, LES EXPOSITIONS UNIVERSELLES

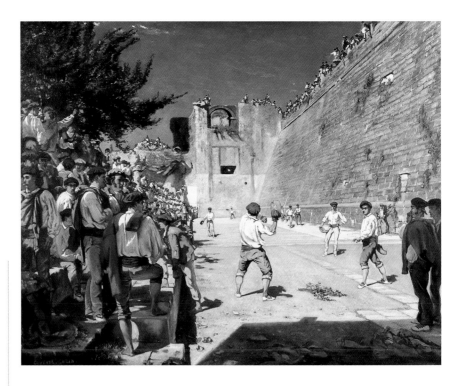

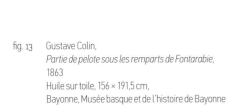

fig. 13 Gustave Colin,
 Partie de pelote sous les remparts de Fontarabie,
 1863
 Huile sur toile, 156 × 191,5 cm,
 Bayonne, Musée basque et de l'histoire de Bayonne

de se déjuger[11] ». En l'absence du comte de Nieuwerkerke, il fait appeler d'urgence Henry Courmont, chef de division des Beaux-Arts, pour lui demander une révision générale des ouvrages exclus[12]. Loin de se rendre aux arguments que celui-ci tente de lui opposer – souveraineté de l'Académie, démission probable du jury, nécessité de limiter les œuvres –, l'empereur décide d'organiser une « Exposition générale des œuvres qui n'ont pas été jugées dignes de figurer au salon officiel. L'exposition se tiendra à l'intérieur du palais des Champs-Élysées constituant une cour d'appel où les artistes refusés se soumettraient au jugement du public[13] ».

Ce coup porté contre l'Académie des beaux-arts n'est pas le premier. Quelques mois plus tôt, Napoléon III l'a dépossédée, non sans lutte, de la direction de l'École des beaux-arts et de l'Académie de France à Rome[14]. La décision d'ouvrir un Salon des Refusés s'inscrit dans un projet global de réforme des Beaux-Arts. L'annonce fait l'effet d'un « coup d'État artistique[15] », un « pavé tombé dans la mare aux grenouilles[16] ». « Un vent de révolution a soufflé, emportant la morgue de M. le surintendant des Beaux-Arts, et la preuve en est éclatante[17]. »

À l'exception des membres du jury mis en accusation et des artistes reçus au Salon officiel, qui voient d'un mauvais œil l'arrivée des refusés[18], tout le monde est satisfait du dédommagement offert aux exclus[19]. Ils pourront ainsi « en appeler du jugement de quelques-uns au jugement de tous[20] ». La mesure plaît également aux journalistes. Chennevières plaide auprès de l'empereur pour une participation facultative[21] afin de ménager le jury et les artistes, la lettre R appliquée de manière indélébile au revers de leurs toiles constituant un préjudice infamant, comme un rappel de la lettre rouge marquant les esclaves aux États-Unis. Les œuvres ainsi frappées doivent être rentoilées pour ne pas faire fuir les amateurs susceptibles de les acheter.

L'ouverture du Salon facultatif[22] est fixée le 15 mai[23]. Les artistes sont stupéfaits[24]. Castagnary parle de « soulagement et de délires universels » : « On riait, on pleurait, on s'embrassait. [...] Du plateau de l'Observatoire au moulin de la galette, toute la gent artistique était en ébullition[25]. » Passé le premier mouvement de satisfaction, certains,

imaginant leur art livré à la risée publique, commencent à prendre peur : faut-il exposer ou non ? D'autres, craignant la médiocrité du voisinage, retirent leurs toiles. Les peintres de portraits, plus que les autres, renoncent à exposer, par peur de perdre leur clientèle[26]. Un soir au Café de Fleurus, Harpignies incite ses amis à répondre positivement à la proposition de l'empereur[27]. Louis Leroy exhorte dès le 28 avril les artistes de talent à maintenir leurs œuvres afin de ne pas laisser aux plus faibles toute la responsabilité du combat[28]. Ceux qui ne veulent pas participer au Salon parallèle peuvent reprendre leurs œuvres entassées dans une réserve du palais de l'Industrie entre le 2 et le 7 mai[29]. Passé un délai supplémentaire accordé jusqu'au 10, les ouvrages non repris sont considérés comme exposables. Sur quatre mille œuvres éliminées, mille trois cent cinquante environ sont présentées[30]. Certaines le sont par la négligence de leurs auteurs, qui tardent à récupérer leurs ouvrages et se trouvent ainsi exposés malgré eux.

Un Comité des refusés, présidé par Chintreuil, se forme dans la hâte. Il recueille les notices d'œuvres pour éditer un catalogue, mais ce livret incomplet et confus ne mentionne que les artistes volontaires[31], soit quatre cent quinze exposants[32]. Une liste nominative par technique parue dans *Le Moniteur des arts* quelques jours après l'ouverture des Refusés[33] indique cinq cent quatre-vingt-trois exposants, dont soixante-huit présentant aussi des œuvres au Salon officiel. La confrontation des sources permet d'avancer un chiffre global approximatif de six cent douze exposants.

EXPOSITION
DES OUVRAGES NON ADMIS

La disposition du Salon officiel a été légèrement modifiée pour faire place au Salon annexe qui occupe douze salles situées au premier étage du palais de l'Industrie. Philippe de Chennevières en supervise l'accrochage. On y accède soit directement – c'est le chemin qu'empruntent Claude et Sandoz le jour de l'ouverture, désirant éviter à tout prix le contact avec les officiels[34] –, soit en sortant de la salle A de l'exposition accréditée[35]. La présentation des tableaux ne diffère pas de celle du Salon officiel : tentures aux portes, cimaises recouvertes de tissu, banquettes de velours rouge, vélum de toile blanche sous les verrières zénithales. Mais, contrairement au classement alphabétique du Salon officiel, avec des lettres inscrites au-dessus des portes de chaque salle pour se repérer[36], les ouvrages se présentent anonymement, sans souci de classement, en suivant l'ordre d'inscription des dépôts[37]. « C'était, le long des murs, un mélange de l'excellent et du pire, tous les genres confondus, les gâteaux de l'école historique coudoyant les jeunes fous du réalisme, les simples niais restés dans le tas avec les fanfarons de l'originalité, une *Jézabel morte* qui semblait avoir pourri au fond des caves de l'École des beaux-arts, près de la *Dame en blanc*, très curieuse vision d'un œil de grand artiste, un immense *Berger regardant la mer, fable*, en face d'une petite toile, des *Espagnols jouant à la paume*, un coup de lumière d'une intensité splendide. Rien ne manquait dans l'exécrable, ni les tableaux militaires aux soldats de plomb, ni l'Antiquité blafarde, ni le Moyen Âge sabré de bitume. Mais de cet ensemble incohérent, des paysages surtout, presque tous d'une note sincère et juste, des portraits encore, la plupart très intéressants de facture, il sortait une bonne odeur de jeunesse, de bravoure et de passion[38]. » Les toiles d'un même artiste peuvent ainsi se trouver éparpillées[39]. L'administration ayant empêché de coller sur les toiles les numéros concordant avec ceux du livret, toute identification est presque impossible[40]. Les œuvres gisent « pêle-mêle, sans état civil, sans numéro[41] ». C'est une mesure déloyale, proteste Philippe Burty[42]. L'administration finit par autoriser les peintres à inscrire leur nom sur le cadre de leurs tableaux et à joindre, au besoin,

une notice explicative[43]. Une partie des sculptures refusées par le jury sont exposées au rez-de-chaussée, dans une galerie à droite du buffet ; une autre dans les galeries des œuvres graphiques[44]. Cette section n'est pas très fournie, la plupart des artistes refusés ayant retiré leurs œuvres.

UN MÉLANGE D'EXCELLENT
ET D'EXÉCRABLE

Le prix d'accès du Salon des Refusés est fixé à un franc, avec la gratuité le dimanche comme pour le Salon officiel[45]. On dénombre trente à quarante mille personnes chaque dimanche au palais de l'Industrie pour visiter le double Salon[46]. Dès les premières heures, sept mille curieux franchissent le tourniquet au-dessus duquel une pancarte annonce « Exposition des ouvrages non admis[47] », pour voir les artistes qui ont eu l'audace de braver le jugement du jury. « On entrait là comme à Londres chez Mme Tussaud, dans la chambre des horreurs… On riait dès la porte[48]. »

La foule parcourt le Salon des Refusés comme on se rend au tribunal pour juger à haute voix et emporter l'opinion. « L'Exposition des refusés pourrait s'appeler l'Exposition des comiques. Quelles œuvres ! Jamais succès de fou rire ne fut mieux mérité. [...] Non rien n'est plus comique, rien n'est plus grotesque, rien n'est plus ridicule que ces tableaux, si ce n'est cependant la foule qui en rit ; rien n'est plus affreux que de les regarder, si ce n'est de voir ces braves bourgeois qui se pâment parce qu'on leur a dit que c'étaient des tableaux refusés. Qu'ils sont heureux de se moquer des artistes[49] ! » Des groupes se forment devant les toiles considérées comme les meilleures ou celles considérées comme les plus comiques. La composition de Gustave Colin représentant un jeu de pelote basque est très admirée (fig. 13), tandis que le pastel de Juncker intitulé *Le Dernier Mot du réalisme* apparaît comme grotesque. Georges d'Heilly signale aussi plusieurs portraits « ridicules[50] » avant de conclure : « On nous fait beaucoup de marchandise, mais très peu d'art[51]. »

En dépit du désordre ambiant, les critiques passent méticuleusement en revue les toiles sans tenir compte de l'avis du jury qui les a écartées[52]. Théodore Pelloquet dénombre une cinquantaine de bonnes toiles et même supérieures à celles admises par le jury de l'Institut[53]. Louis Étienne, bien que défavorable à la nouvelle esthétique, regroupe les artistes remarquables dans un chapitre particulier de son opuscule sur le Salon des Refusés, où il cite Manet, Whistler, Gustave Colin, Thierry et Vielcazal[54]. Des talents prometteurs émergent de cet ensemble inégal et, pour Charles Gueullette, certains tableaux de genre écartés sont des « erreurs du jury[55] ».

Édouard Lockroy, pourtant peu favorable aux refusés, reconnaît à son tour qu'un certain nombre de tableaux n'auraient pas déparé les murs du Salon officiel[56]. Il signale en particulier celui de Briguiboul, qui a deux toiles au Salon officiel et une aux Refusés, des paysages de Lansyer, Lambert et de Serres, une toile de Bellecourt. Dénonçant l'incompétence du jury, Astruc dresse le palmarès de ses coups de cœur : « Voici des noms ; on peut plaisanter devant eux sans qu'ils aient à s'en émouvoir. Bracquemond (le meilleur aquafortiste du temps). Whistler (*Femme en blanc* – œuvre superbe de distinction et d'art) (fig. 16) Viel-Cazal [*sic*] Fantin-Manet [...][57]. »

Ernest Chesneau distingue quatre catégories parmi les Refusés : les amateurs, les fausses vocations, les débutants au talent prometteur, les artistes qui se sont trompés cette année ou qui se sont engagés dans une mauvaise direction, et qu'il appelle les vaincus. Il classe parmi eux Chintreuil, célèbre paysagiste déjà reçu au Salon officiel. Il reproche à Manet son goût de la provocation et son amour du bizarre, mais regrette la sévérité

cat. 204 Édouard Manet,
Le Déjeuner sur l'herbe, 1863
Paris, musée d'Orsay

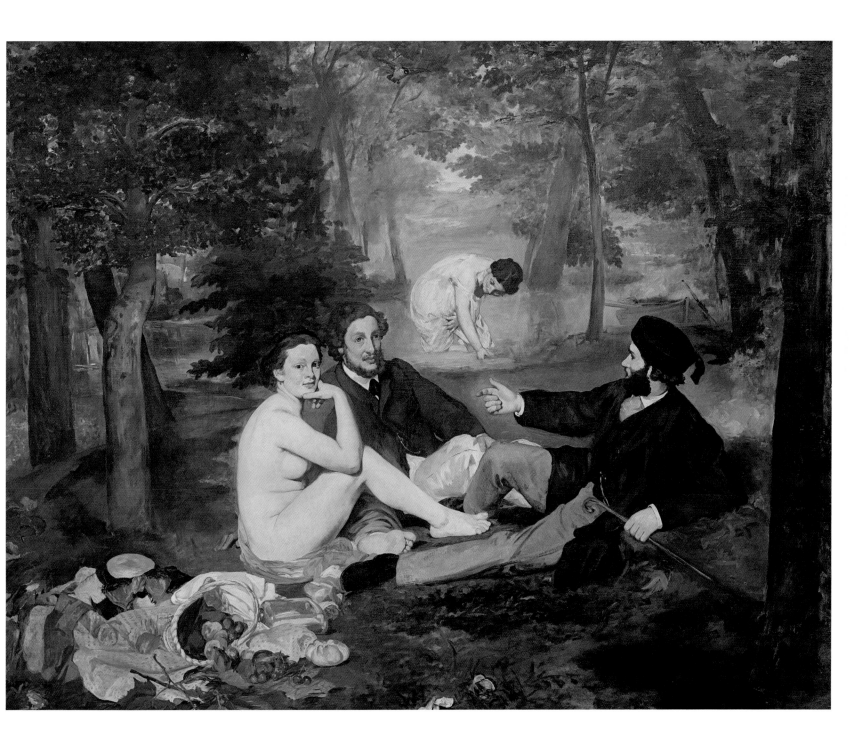

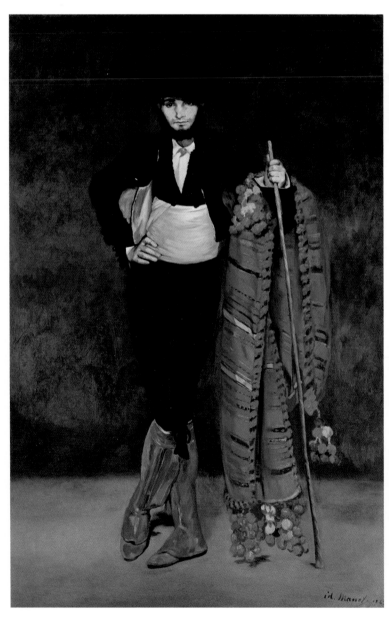

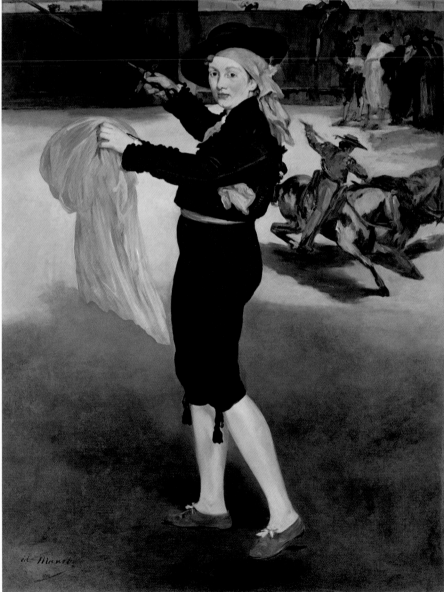

du jury envers les gravures de Bracquemond et les paysages d'Harpignies ou de Blin[58]. Si Castagnary se désole devant la médiocrité des peintures de religion, d'histoire ou de genre, « si nombreuses que les yeux en sont de toutes parts offensés[59] », il se réjouit que les paysagistes, sévèrement frappés par le jury[60], séduisent les visiteurs comme les peintres de natures mortes, également proscrits en masse[61].

Dans ce capharnaüm peu accueillant, deux artistes crèvent les murs : Manet et Whistler qui, à eux seuls, semblent justifier l'exposition. On s'arrête devant leurs tableaux sans toujours les admirer ; les avis divergent. Évincé par le jury, Manet surtout attire l'attention avec trois toiles présentées en triptyque : *Le Bain (Le Déjeuner sur l'herbe)* [cat. 204] au centre, flanqué à gauche du *Jeune homme en costume de majo* (fig. 14) et à droite de *Mlle V. en costume d'espada* (fig. 15). Sa grande scène de plein air est l'attraction du Salon. « Le nom de Manet est crié aux échos des deux rives parisiennes. Manet ! Manet ! Les anciens de l'atelier Couture, Antonin Proust sonnant le ralliement, lui offrent un banquet chez Dinochau. Il est le héros d'une soirée donnée par le commandant Lejosne[62]. » Zacharie Astruc, grand défenseur de l'impressionnisme et ami de Manet, consacre un article entier à son talent qui, écrit-il, est « l'éclat du Salon, son inspiration, sa saveur puissante[63] ».

Beaucoup de visiteurs cependant s'esclaffent devant *Le Bain*, étonnés par le sujet et choqués par l'aspect ébauché de la technique[64]. Dans le récit romancé de sa visite au Salon des Refusés, Zola insiste sur les exclamations et les rires de la foule qui guident le lecteur à travers les salles jusqu'au tableau de Claude Lantier, *Plein air*, alias *Le Déjeuner sur l'herbe* de Manet. « Ils ont hué Delacroix. [...] Ils ont hué Courbet. [...] Et ils sifflent Wagner », s'indigne Sandoz/Zola[65]. Est-ce sérieux de s'en remettre au public sans culture pour juger la peinture contemporaine ? Les ennemis du peintre se déchaînent. « Une bréda quelconque, aussi nue que possible, se prélasse effrontément entre deux gandins habillés et cravatés le plus possible aussi. Ces deux personnages ont l'air de collégiens en vacances, commettant une énormité *pour faire les hommes*[66]. »

La Fille en blanc de Whistler provoque des réactions mitigées[67] (fig. 16). Son sujet est étrange : s'agit-il de Macbeth, d'Ophélie, d'un médium ou d'une jeune mariée au lendemain de ses noces ? La mystérieuse jeune fille devient la vedette des chroniques, et son auteur, le plus troublant des refusés. « On en a ri pendant la première heure. Mais voilà qu'une petite bande d'artistes et de critiques, lancés à la recherche de quelque merveille dans ce pandémonium, avisent de loin la femme pâle, se précipitent au-devant d'elle et lui font d'enthousiastes compliments. [...] On avait de grandes barbes, on faisait de grands gestes, on parlait très haut, si bien que les bourgeois d'alentour ont été convaincus que ce fantôme devait receler des qualités bien plus étonnantes que la fausse perle de M. Baudry[68]. »

Des journalistes tentent de justifier le refus du tableau par l'à-peu-près de la technique et les innovations tranchées du style[69], mais beaucoup admirent la virtuosité du blanc sur blanc, considéré comme un véritable tour de force. « Ce portrait est vivant. C'est une peinture remarquable, fine, une des plus originales qui aient passé devant les yeux du jury. Le refus de cette œuvre n'irrite que les gens qui croient aux examinateurs, aux comités et aux académies ; ce refus fait plaisir à d'autres personnes et leur confirme une fois de plus la vérité. Ne rien faire qui vienne de soi-même, ne rien faire que d'après les autres, c'est ce que veulent dire règle et tradition, bases fondamentales de l'art académique, à qui nous devons Abel de Pujol et M. Signol[70]. »

Les conclusions de ce Salon exceptionnel sont en demi-teinte : aucune tendance esthétique dominante ne s'en dégage. Le 18 mai, l'empereur le visite longuement pour sélectionner des œuvres à faire acheter par l'intendance des Beaux-Arts de la maison

fig. 14 Édouard Manet,
Jeune homme en costume de majo, 1862
Huile sur toile, 188 × 124,8 cm,
New York, The Metropolitan Museum of Art

fig. 15 Édouard Manet,
Mademoiselle V. en costume d'espada, 1862
Huile sur toile, 165,1 × 127,6 cm,
New York, The Metropolitan Museum of Art

impériale[71], signant ainsi la fin du rôle dominant de l'Institut dans le goût officiel. La nécessité de maintenir un jury pour écarter les œuvres les plus médiocres se confirme néanmoins, mais sa composition doit évoluer afin d'établir une sélection plus excitante, avec des artistes plus jeunes. Beaucoup militent pour une exposition annuelle[72]. Le Salon des Refusés ouvre la voie d'une émancipation nécessaire des artistes. « L'exposition des refusés [...] a fait revivre incidemment le vieux thème de la liberté dans l'art, constate Pierre Dax. La victoire relative des refusés a remis sur le tapis la grande question du génie incompris. [...] Oui, sans doute, la liberté de produire et d'exposer est un principe bon et recommandable en soi, mais le droit ne crée pas les chefs-d'œuvre, et l'exposition est là pour en donner un triste témoignage[73]. »

fig. 16 James McNeill Whistler,
Symphonie en blanc n° 1 : la fille en blanc, 1862
Huile sur toile, 215 × 108 cm, Washington,
National Gallery of Art

1— « Les artistes à Son Excellence M. le Ministre d'État », *La Chronique des arts et de la curiosité*, n° 10, 25 janvier 1863. La pétition comprend cent six signatures.

2— L. Martinet, « Nouvelles diverses », *Le Courrier artistique*, n° 18, 1er mars 1863, p. 72.

3— *La Charge des cuirassiers au mont Saint-Jean* (bataille de Waterloo) et *Napoléon faisant une reconnaissance pendant la nuit* (épisode de la même campagne). « Courrier des beaux-arts. Salon de 1863 », *Les Beaux-Arts*, t. VI, 1er mai 1863, p. 272.

4— Paris, musée du Louvre, Archives des Musées nationaux, série X, Salon 1863, pièce 120.

5— Lettre de M. Oliva au comte de Nieuwerkerke, 29 avril 1863, Paris, musée du Louvre, Archives des Musées nationaux, série X, Salon 1863, pièce 232.

6— Voir le dossier « Correspondance avec les artistes », Paris, musée du Louvre, Archives des Musées nationaux, série X, Salon 1863.

7— « M. Louis Martinet, toujours soucieux de ménager le chou et la chèvre. [...] Nous tâcherons de faire bon accueil à tous les proscrits, déclara-t-il ; le seul excès qu'il faille combattre, et pour lequel on doive se montrer sévère, c'est la médiocrité. Toute chose d'art qui nous arrivera exempte de ce reproche sera la bienvenue », Adolphe Tabarant, *La Vie artistique au temps de Baudelaire*, Paris, Mercure de France, 1963, p. 299.

8— Adolphe Tabarant, *op. cit.* p. 300.

9— Louis Étienne, *Le Jury et les exposants, Salon des Refusés*, Paris, E. Dentu, 1863, p. 6.

10— Philippe de Chennevières, *Souvenirs d'un directeur des Beaux-Arts*, Paris, Arthena, 1979, p. 7.

11— Louis Étienne, *Le Jury et les exposants, Salon des Refusés, op. cit.*, p. 7.

12— Adolphe Tabarant, *op. cit.* p. 300.

13— Ernest Chesneau, « Salon de 1863. I. Le jury », *L'Artiste*, t. I [n° 9], 1er mai 1863, p. 185 ; Adolphe Tabarant, *op. cit.* p. 300.

14— Adolphe Tabarant, *op.cit.*

15— Émile Zola, *L'Œuvre*, Paris, G. Charpentier, 1886, p. 150.

16— Adolphe Tabarant, *op. cit.* p. 150.

17— *Ibid.*, p. 329.

18— P. Véron, « Fantasias », *Journal amusant*, 9 mai 1863, p. 7, et P. Véron, *Le Charivari*, 22 avril 1863 : « Un artiste entre dans l'atelier d'un autre artiste. – Bonjour. – Salut. – Eh bien ! Quelles nouvelles ? – On m'a refusé. – Ah bon !... Eh bien ! entre nous, cela ne m'étonne pas. – Vraiment ! Et toi ? – Moi, je suis reçu. – Alors le jury de peinture a été plus cruel pour toi que la cour d'assises. – Comment ! – Dame ! il a maintenu la peine de l'exposition. »

19— C. de Sault, « Salon de 1863 », *Le Temps*, 19 juillet 1863.

20— Alexandre Pothey, « Lettres à un millionnaire sur le Salon de 1863. I. », *Le Boulevard*, 17 mai 1863.

21— « Je me suis permis de lui représenter qu'il y aurait peut-être de la cruauté d'exposer malgré eux des refusés honteux mais je n'avais pas pensé à l'exposition pour soutenir des refusés », brouillon d'une lettre de Philippe de Chennevières au comte de Nieuwerkerke, 9 mai 1863, Archives des Musées nationaux, série X, Salons 1863.

22— « De nombreuses réclamations sont parvenues à l'Empereur au sujet des œuvres d'art qui ont été refusées par le jury de l'Exposition. Sa majesté, voulant laisser le public juge de la légitimité de ces réclamations, a décidé que des œuvres d'art refusées seraient exposées dans une autre partie du palais de l'Industrie. Cette exposition sera facultative, et les artistes qui ne voudraient pas y prendre part n'auront qu'à en informer l'administration, qui s'empressera de leur restituer leurs œuvres », « Bulletin », *Le Moniteur universel*, 24 avril 1863.

23— « Faits divers », *L'Opinion nationale*, 5 mai 1863.

24— Adolphe Tabarant, *op. cit.*, p. 299.

25— Jules Antoine Castagnary, « Salon des refusés », *L'Artiste*, 1er août 1863, p. 49.

26— Louis Auvray, *Exposition des Beaux-Arts, Salon de 1863*, Paris, A. Lévy fils, 1863, p. 32.

27— « Le Salon des refusés », *L'Artiste*, 1er juillet 1863, p. 50.

28— Louis Leroy, « Conseils aux artistes refusés », *Le Charivari*, 28 avril 1863.

29— Lettre envoyée par l'administration des Beaux-Arts à Fantin-Latour, reproduite dans « Le Salon des Refusés de 1863. Catalogue et documents », *La Gazette des beaux-arts*, septembre 1965, p. 131.

30— Adriani, « Courrier », *Le Moniteur des arts*, n° 328, 9 mai 1863, p. 1.

31— Ernest Chesneau, « Beaux-Arts. Salon de 1863. IV. Salon annexe des ouvrages d'art refusés par le jury », *Le Constitutionnel*, 19 mai 1863.

32— 359 peintres, 37 sculpteurs, 14 graveurs, 5 architectes.

33— *Le Moniteur des arts*, 23 mai 1863.

34— Émile Zola, *L'Œuvre, op. cit.*, p. 149.

35— Philippe Burty, « Beaux-Arts », *La Presse*, 15 mai 1863.

36— A.-J. Du Pays, « Revue des arts », *L'Illustration*, 9 mai 1863, p. 295.

37— Adolphe Tabarant, *op. cit.* p. 309.

38— Émile Zola, *L'Œuvre, op. cit.*, p. 158-159.

39— Louis Étienne, *Le Jury et les exposants, Salon des Refusés, op. cit.* p. 18.

40— Philippe Burty, « Beaux-Arts », *La Presse*, art. cité.

41— C. A. Dauban, *Le Salon de 1863*, Paris, Vve Jules Renouard, 1863, p. 12.

42— Philippe Burty, « Beaux-Arts », art.cité, 17 mai 1863.

43— Ernest Chesneau, « Beaux-Arts. Salon de 1863. IV. Salon annexe des ouvrages d'art refusés par le jury », art. cité.

44— Louis Étienne, *Le Jury et les exposants, Salon des Refusés, op. cit.*, p. 64.

45— Adolphe Tabarant, *op. cit.* p. 301.

46— Catalogue du Salon de 1864, p. XII.

47— Adolphe Tabarant, *op. cit.* p. 308.

48— Charles Cazin cité dans *ibid.* p. 310.

49— Charles Brun, « L'exposition des refusés », *Le Courrier artistique*, nº 26, 30 mai 1863, p. 101-102.

50— Georges d'Heilly, « Portraits », *Les Beaux-Arts*, t. VII, 1er août 1863, p. 75.

51— *Ibid.*, p. 76.

52— Lamquet, « Salon de 1863. – Genre historique », *Les Beaux-Arts*, t. VI, 15 juin 1863, p. 358.

53— Théodore Pelloquet, *L'Exposition*, 21 mai 1863.

54— Louis Étienne, *Le Jury et les exposants, Salon des Refusés, op. cit.*, p. 29-33.

55— Charles Gueullette, « Salon de 1863. – Le genre », *Les Beaux-Arts*, t. VII, 15 août 1863, p. 99-100.

56— Édouard Lockroy, « L'exposition des refusés », *Le Courrier artistique*, 16 mai 1863.

57— « La Convenance est à la veille d'étouffer l'art dans un pan de sa tunique-espèce de robe de Nessus qu'elle lui applique sur la tête. », Zacharie Astruc, « Salon des refusés. Manet », *Le Salon*, 20 mai 1863, p. 5.

58— Ernest Chesneau, « Beaux-Arts. Salon de 1863. IV. Salon annexe des ouvrages d'art refusés par le jury », art. cité.

59— Jules Antoine Castagnary, « Salon des refusés », *L'Artiste*, 1er juillet 1863, p. 51.

60— Louis Étienne, *Le Jury et les exposants, Salon des Refusés, op. cit.*, p. 48.

61— Jules Antoine Castagnary, « Salon des refusés », art. cité.

62— Adolphe Tabarant, *op. cit.* p. 314.

63— Zacharie Astruc, « Salon des refusés. Manet », art. cité.

64— « M. Manet aura du talent, le jour où il saura le dessin et la perspective ; il aura du goût, le jour où il renoncera à ses sujets choisis en vue de scandale. [...] M. Manet veut arriver à la célébrité en *étonnant le bourgeois*. Alarmer la pudeur de M. Prudhomme est une source de délices pour ce jeune cerveau en humeur de folies », Ernest Chesneau, *L'Art et les artistes modernes en France et en Angleterre*, Paris, Didier, 1864, p. 186.

65— Émile Zola, *L'Œuvre, op. cit.*, p. 165.

66— Louis Étienne, *Le Jury et les exposants, Salon des Refusés, op. cit.* p. 5.

67— Ernest Chesneau la signale comme l'une des toiles ayant excité le plus vivement l'hilarité du public. Ernest Chesneau, *L'Art et les artistes modernes en France et en Angleterre, op. cit.*, p. 186-190. (correction du numéro de page à vérifier)

68— W. Bürger [Théophile Thoré], *Salons de W. Bürger, 1861 à 1868*, Paris, Vve J. Renouard, 1870, vol. 1, p. 411-428 ; première publication dans *L'Indépendance belge*.

69— Ernest Fillonneau, « Salon de 1863 – Les refusés », *Le Moniteur des arts*, nº 333, 6 juin 1863, p. 2-3.

70— *Le Salon des refusés par une réunion d'écrivains*, Fernand Desnoyers (dir.), Paris, Azur Dutil, 1863, p. 16.

71— *Figaro-programme*, 25 mai 1863.

72— Courcy Mennith, *Le Salon des Refusés et le jury, réflexions*, Paris, Jules Gay, 1863.

73— Pierre Dax, « Chronique », *L'Artiste*, 1er août 1863, p. 68.

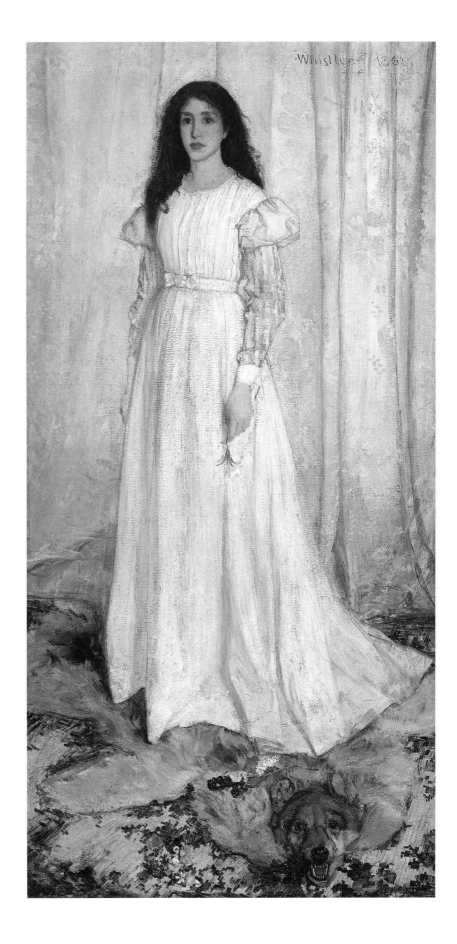

LA SCULPTURE AU SALON DE 1863,
OU LE MODÈLE ANTIQUE CONTESTÉ

LAURE DE MARGERIE

« Jamais le Salon de sculpture n'a renfermé un plus grand nombre d'excellents morceaux[1]. » La critique sur la sculpture au Salon de 1863 est souvent louangeuse, et les exemples réunis ici attestent la qualité des œuvres présentées. Le jardin central du palais de l'Industrie, où elle est disposée entre des plates-bandes de verdure, n'est plus fréquenté uniquement par les amateurs de fleurs et les fumeurs de cigare. Même si les sculptures font l'« effet de mites sous une cloche de cristal[2] » à cause de l'immensité de la voûte, la lumière naturelle leur sied, et les marbres, majoritaires encore, ainsi que les plâtres se détachent sur le fond de végétation.

Parmi les trois cent quarante-sept œuvres présentées au Salon officiel, plus d'un tiers sont des portraits, car « l'art aussi est soumis à cette grande loi de l'économie politique, que la demande crée la production[3] ». Lieu par excellence de contact entre artistes et modèles, le Salon permet au commanditaire potentiel de choisir son artiste. Un critique[4] réclame cependant une limitation du nombre de portraits ; il regrette le nombre maximal d'œuvres par artiste (trois) et souhaite que le jury soit plus sévère et moins nombreux. Les reproches à l'encontre du jury visent également sa composition : à « ces hommes nourris dans l'École – mais parfois depuis trop longtemps – et gardiens fidèles de ce que les uns nomment les traditions classiques, et les autres moins respectueusement le poncif traditionnel », il faudrait adjoindre « quelques capacités plus jeunes, vivant dans un milieu d'activité plus animé, moins près de l'école et plus près du monde, – enfin, ce qu'on nomme des amateurs[5] ».

On touche là au cœur du débat autour des tendances stylistiques coexistant dans la sculpture en 1863. Les tenants du modèle antique, tel qu'il est enseigné à l'École impériale des beaux-arts et soutenu par l'Institut, sont encore très puissants. Georges Dumesnil, par exemple : « Médise qui voudra de l'Institut [...]. Pour le style, pour la forme, pour le respect profond des grandes traditions, c'est le premier corps enseignant de l'époque[6] », ou Louis Énault : « Ne quittons point encore [...] ces souvenirs du monde antique, source abondante de poésie, qui depuis trois mille ans suffit à la soif du monde[7]. » Références obligatoires de toute sculpture postérieure, la Grèce et Rome sont encore présentes, soit par le style, soit par le sujet. Ainsi, si par malheur *L'Enfance de Bacchus* de Jean-Joseph Perraud (cat. 206) venait à être brisée et retrouvée enfouie, elle pourrait, honneur suprême, passer pour un véritable antique[8]. La même œuvre, toutefois, peut être vue de façon diamétralement opposée : « Ce qui me plaît dans cette figure, c'est l'extrême originalité de la forme et sa vérité absolue. Le poncif de l'antique n'a pas passé par là. La formule de l'école a été mise de côté[9]. » Quoi qu'il en soit, elle reçoit la plus haute récompense, la grande médaille d'honneur.

Des voix dissonantes s'élèvent donc pour réclamer un art de l'époque, inspiré par les idées modernes, qui ferait la part belle à la nature et à l'expression, un art qui évite la banalité, car « le talent est plus répandu que jamais, mais l'art vrai et senti ne se montre que peu[10] ». L'École est blâmée pour son incapacité à enseigner le vêtement contemporain, et l'on constate que les jeunes artistes formés en dehors d'elle ou ayant rejeté son enseignement sont plus habiles à le rendre. Les sujets antiques, *Vénus* ou *Bacchante*, ne sont pas pour autant condamnés et l'on admet qu'ils puissent être traités dans un style qui s'éloigne du poncif. C'est le cas de la *Vénus aux cheveux d'or* de Charles-Auguste Arnaud (cat. 205), qui « est un exemple remarquable de notre tendance à chercher la vie plutôt que le style, et à sacrifier le style à la vie. [...] Nous trouverions certainement fort belle et charmante une femme de chair et d'os que nous trouverions ainsi faite, mais ce qui suffit à l'amour ne suffit pas à l'art[11] ». La *Bacchante* de Carrier-Belleuse reçoit les mêmes louanges et les mêmes reproches que recevront quelques années plus tard les *Bacchantes* de Carpeaux de la façade de l'Opéra. La sensualité et la vie qui l'habitent sont reconnues parmi les qualités intrinsèques de l'art français, dont une

cat. 205 Charles-Auguste Arnaud,
Vénus aux cheveux d'or, 1863
Compiègne, musée national du Palais

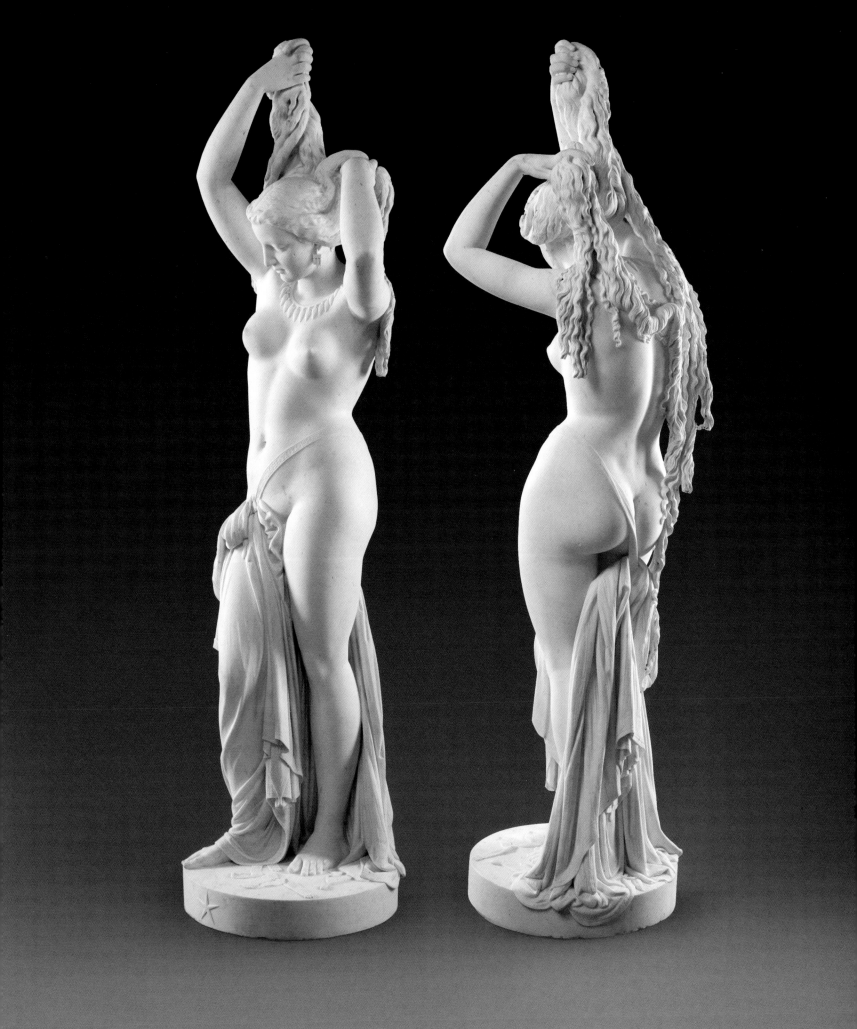

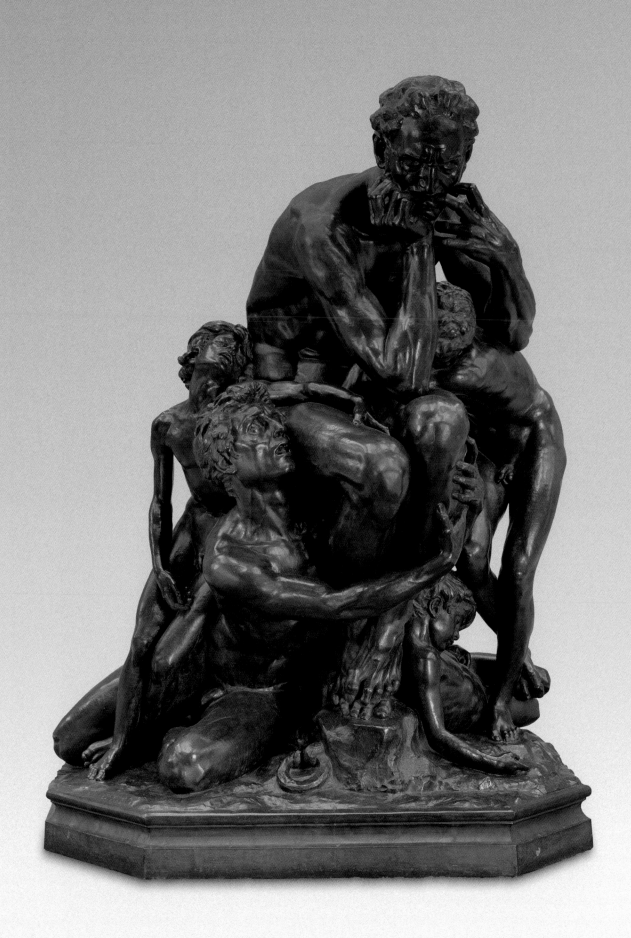

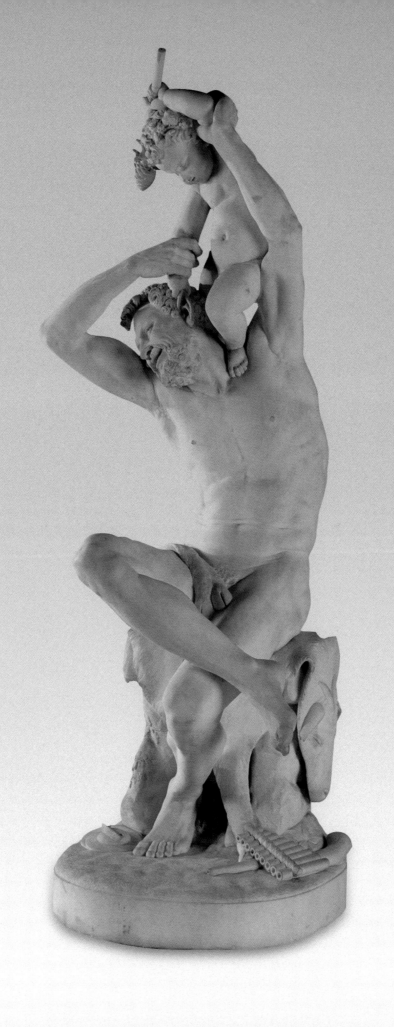

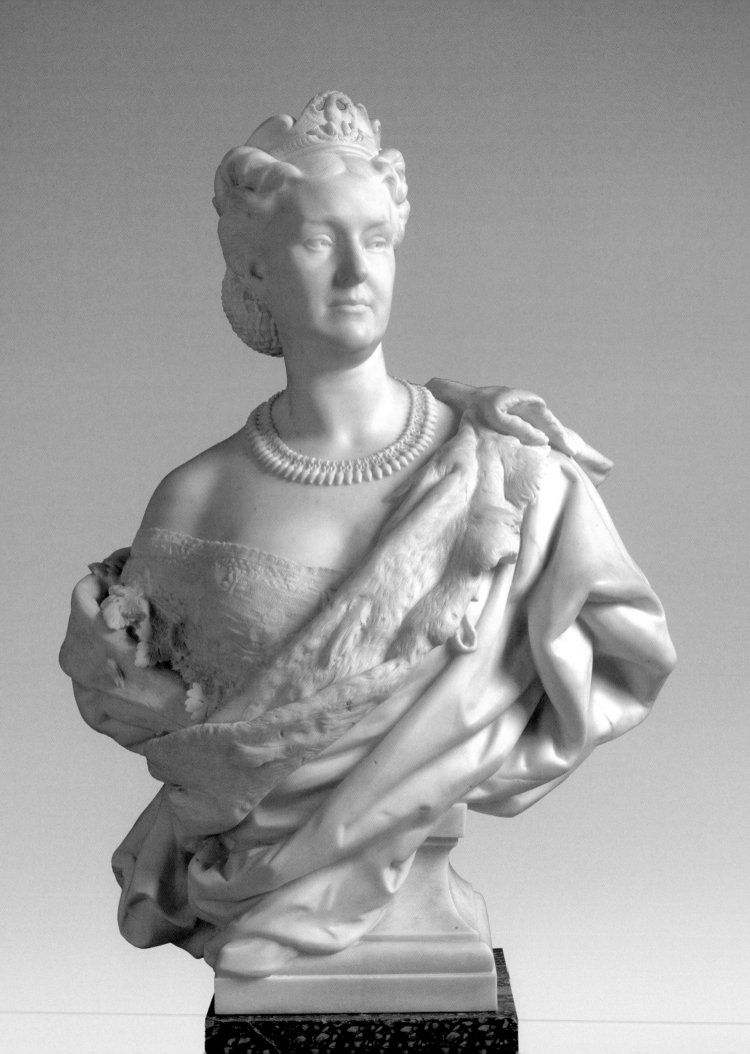

renaissance est souhaitée par de nombreux journalistes. Ils en voient des prémices dans le buste de *La Princesse Mathilde* par Carpeaux (cat. 207) et évoquent à son propos les portraits à la française de Coysevox et de Coustou.

Les vraies ruptures sont le fait de deux artistes, Préault et Carpeaux, qui puisent pourtant leur inspiration dans le passé, l'un dans le romantisme de sa jeunesse, l'autre dans la *terribilità* de Michel-Ange. Leurs œuvres sont parfois décrites comme des parangons de laideur, mais on leur reconnaît la force et la puissance de celles qui s'éloignent du poncif académique. Deux des trois pièces exposées par Préault sont des œuvres anciennes : *Hécube* a été refusée au Salon de 1835 et *La Parque*, relief créé pour la tombe, jamais réalisée, d'O-Ke-We-Me, Indienne ioway amenée en France par George Catlin et morte à Paris, date des années 1845-1849. L'anatomie difforme de son *Hécube* concentre les critiques, mais on concède aussi que, « dans le jardin de la sculpture de 1863, on ne trouve qu'un chercheur de talent : Préault, qui a de la folie pour cent apôtres[12] ». Préault « a cru, il croit encore sans doute que la sculpture doit se préoccuper du sentiment moderne ; il croit que le marbre et le bronze peuvent exprimer la douleur humaine. Il a évidemment raison. [...] Comment ses œuvres ne produiraient-elles pas une impression singulière sur tant d'adroits polisseurs de marbre qui n'ont jamais pensé que la sculpture pût exprimer un sentiment et contenir un sanglot[13] ? ». Quant à l'*Ugolin* de Carpeaux (fig. 17), on lui reproche un « hachis de lignes courtes et entre-croisées[14] » et même de ne pas être expressif[15] ! Mais Charles Yriarte déclare au sujet de son auteur : « Tant que je tiendrai une plume, sans les connaître, je saluerai de loin ceux qui, luttant contre notre indifférence en matière d'art et nos mesquines tendances, préfèrent l'épique au joli et le terrible au gracieux[16]. »

On aurait pu s'attendre à trouver les œuvres de Carpeaux et de Préault du côté du Salon des Refusés, mais les deux artistes, médaillés lors de Salons précédents, sont exemptés de passer devant le jury, disposition fréquemment critiquée. On ne trouve donc, au Salon des Refusés, aucune œuvre d'artiste médaillé, mais plutôt des œuvres d'artistes dont la carrière débute, ou dont la pratique est irrégulière ou amateure ; ou même, bizarrerie révélatrice de bisbilles entre administrations, deux œuvres[17] commandées par le ministère de l'Instruction publique pour le décor de la cour du Manège au Louvre.

Rappelons que la participation au Salon des Refusés n'est pas obligatoire, qu'il est difficile d'en établir une liste car les livrets, imprimés à la hâte, sont incomplets, certaines œuvres ne se devinant que grâce à la description des critiques, que le livret a d'abord été interdit de vente sur place, avant que l'empereur n'intervienne encore une fois.

Sur les quarante-cinq sculpteurs ayant des œuvres (un total d'environ soixante-quinze) aux Refusés, presque un quart ont aussi des œuvres au Salon officiel ; c'est le cas de la seule femme (madame Léon Bertaux). Le pourcentage de femmes, contrairement à ce que l'on pourrait penser compte tenu du fait qu'il se trouve de nombreux amateurs et que la pratique de la sculpture par les femmes reste chose rare, est du même ordre des deux côtés : 3,1 % au Salon officiel, 2,4 % aux Refusés.

Deux sculpteurs américains y figurent : Richard Greenough, frère du portraitiste Horatio Greenough, a un portrait au Salon officiel et une *Source* aux Refusés. Le médecin devenu sculpteur William Rimmer expose deux œuvres dont un *Gladiateur tombé*[18] grandeur nature, pour lequel on l'accuse d'avoir utilisé des moulages sur nature tant sa science anatomique est grande. Les critiques mentionnent plusieurs autres œuvres qui auraient été dignes de figurer au Salon officiel, dont *Le Silence éternel* d'Émile Hébert, un « magnifique exemple de simplicité[19] ». L'avis général, cependant, est que l'exposition justifie presque sur tous les points les décisions du jury, mais que l'expérience est à renouveler. Elle le sera en 1864.

Contrairement aux peintres, rares sont les sculpteurs avec des œuvres refusées qui soient passés à la postérité. Nous sommes loin du *1863, naissance de la peinture moderne* de Gaëtan Picon[20]. En sculpture, les hommes de l'avenir sont à chercher au Salon officiel.

1 — Ernest Fillonneau, « Salon de 1863. Sculpture », *Le Moniteur des arts*, 27 juin 1863.
2 — Georges Dumesnil, « La sculpture à l'exposition de 1863 », *Le Courrier artistique*, 9 mai 1863.
3 — Hector de Callias, « Salon de 1863. La sculpture. III. Les bustes », *L'Artiste*, 1er juillet 1863, p. 5.
4 — Ernest Fillonneau, « Salon de 1863. Sculpture », art. cité.
5 — Louis Énault, « Le Salon de 1863, premier article », *Revue française*, 3e année, t. V, p. 199.
6 — Georges Dumesnil, « La sculpture à l'exposition de 1863 », art. cité, 16 mai 1863.
7 — Louis Énault, « Le Salon de 1863, premier article », art. cité, p. 467.
8 — Georges Dumesnil, « La sculpture à l'exposition de 1863 », art. cité, 16 mai 1863. Même anecdote chez Théophile Gautier, « Salon de 1863 », *Le Moniteur universel*, 1er septembre 1863, p. 1114.
9 — Louis Leroy, « Salon de 1863. XVI. Les deux sœurs », *Le Charivari*, 4 juin 1863.
10 — Arthur Stevens, *Le Salon de 1863*, Paris, Librairie centrale, 1866, p. 219.
11 — Hector de Callias, « Salon de 1863. La sculpture. V. Vénus », *L'Artiste*, 1er juillet 1863, p. 5.
12 — Hector de Callias, « Salon de 1863. La sculpture. I. Considérations générales sur les chercheurs et sur les refusés », *L'Artiste*, op.cit., p. 3.
13 — Paul Mantz, « Le Salon de 1863 (2e article) », *Gazette des beaux-arts*, II, p. 56.
14 — Thoré-Bürger, « Salon de 1863 », repris dans *Salons de W. Bürger*, Paris, Librairie de Vve Jules Renouard, 1870, p. 435.
15 — Paul Mantz, « Le Salon de 1863 (2e article) », art. cité, p. 50-51.
16 — Charles Yriarte, « Exposition des Beaux-Arts. M. Carpeaux. Le groupe d'*Ugolin* », *Le Monde illustré*, n° 326, 7e année, 11 juillet 1863.
17 — *La Vendange* et *Le Chasseur gaulois* de Charles Iguel.
18 — Plâtre au Smithsonian American Art Museum, Washington ; plusieurs bronzes, dont au Museum of Fine Arts de Boston et au Metropolitan Museum of Art de New York.
19 — Girard de Rialle, *À travers le Salon de 1863*, Paris, E. Dentu, 1863, p. 137.
20 — Paris, Gallimard, 1988.

Pages précédentes

fig. 17 Jean-Baptiste Carpeaux,
Ugolin, 1863
Bronze, 194 × 148 × 119 cm,
Paris, musée d'Orsay

cat. 206 Jean-Joseph Perraud,
L'Enfance de Bacchus, 1863
Lons-le-Saunier, musée des Beaux-Arts

cat. 207 Jean-Baptiste Carpeaux,
La Princesse Mathilde, 1862
Paris, musée d'Orsay

L'Exposition de 1867, ou le triomphe de l'Empire

— YVES BADETZ

Le 1er avril 1867, cent mille visiteurs se précipitent au Champ-de-Mars pour l'ouverture de l'Exposition universelle. Ils acquittent ce premier jour un droit d'entrée de vingt francs, qui passe à cinq francs les huit jours suivants, puis à trois francs pendant le reste de l'Exposition. Véritable première, une carte d'abonnement sur photo format carte de visite permet plusieurs visites[1]. Au total, onze millions de visiteurs fréquentent le palais de l'Industrie, confirmant l'importance croissante de l'événement, qui s'achève le 31 octobre 1867. L'Exposition de 1862 à Londres avait marqué les esprits avec six millions de visiteurs, celle de 1867 montre au monde l'apothéose de l'Empire au faîte de son pouvoir. Pendant la durée de l'Exposition, les quatre cents bals organisés par le gotha donnent à Paris un air de fête impériale perpétuelle... assombrie toutefois par l'exécution de Maximilien le 19 juin 1867. Dernière du genre, l'Exposition de 1867 restera le pari de la suprématie française et l'ultime « guerre en douceur » menée contre l'Angleterre. L'Exposition de 1867, régie par une organisation sophistiquée et complexe, tire parti des enseignements des précédentes manifestations de 1851, 1855 et 1862. L'ingénieux bâtiment elliptique[2] provisoire (cat. 208), conçu par l'architecte Léopold Hardy, a nécessité trente-cinq mille tonnes de métal et abrite soixante-quatorze kilomètres d'allées couvertes. Six galeries thématiques concentriques sont entrecoupées d'allées radiales dévolues chacune à un pays. Ce dispositif astucieux permet une double lisibilité, par nation ou par thème. Les exposants, répartis à la fois par nation et par discipline, font de l'Exposition universelle un exceptionnel terrain d'échanges et de confrontations. Au cœur du palais, le jardin central abrite le « Pavillon de repos de S. M. l'impératrice ». Cet édicule octogonal est orné par Penon de meubles en sycomore dans un style Louis XVI sous influence grecque. À l'extérieur du palais, le jardin offre aux visiteurs des pavillons, deux aquariums et une centaine de restaurants de toutes les spécialités du monde. Par ailleurs, l'Exposition se prolonge par l'annexe agricole et horticole sur les vingt hectares de l'île de Billancourt reliée par des navettes à vapeur, Paris découvre les premiers bateaux-mouches ! Plus de cinquante mille exposants présentent aux visiteurs ce qui se fait de mieux ; vingt-huit mille quatre cents Européens, dont seize mille Français, côtoient plus de vingt et un mille exposants venus du reste du monde.

Rejoignant les idéaux fouriéristes et saint-simoniens, le principe même d'Exposition universelle vise à atteindre un idéal merveilleux. « L'Europe est là avec ses procédés sûrs, sa fabrication savante, sa profonde science archéologique et son goût délicat » : ainsi débute l'ouvrage de Jules Mesnard intitulé *Les Merveilles de l'Exposition universelle de 1867*[3]. L'auteur souligne dans le sous-titre, *Arts – Industrie*, les deux secteurs représentés, et ajoute : « Toutefois il y a une ligne, qui divise en deux classes les productions artistiques, et cette ligne n'est pas arbitrairement tracée ; elle sépare les œuvres d'art qui à la beauté matérielle joignent la beauté morale de celles qui n'ont que la première[4]. » En effet, les notions d'art et d'industrie, généralement associées dans ce type de manifestations, dissimulent parfois les productions artistiques de premier ordre derrière leurs semblants issus de l'édition. Ainsi le bouclier en argent massif et fer damasquiné exposé par Elkington et composé par Morel-Ladeuil[5] (cat. 238), chef-d'œuvre de ciselure acquis par le South Kensington Museum, a nécessité une année de travail ! Les nombreuses versions galvaniques, – de ce bouclier unanimement considéré comme l'une des merveilles de l'Exposition – diffusées par Elkington relèvent des seuls progrès de l'industrie et de la galvanoplastie. La rencontre de l'art et de l'industrie est merveilleuse surtout par les procédés qui permettent au modèle artistique original de pénétrer chez le plus grand nombre par l'édition. Si les rapporteurs admirent les progrès de ces procédés et la noblesse de leurs intentions, leur regard s'attache davantage à valoriser l'œuvre d'art en conservatoire du savoir. Dans ce même sens, l'Exposition se veut complète et présente aussi dans le musée de l'Histoire du travail des « merveilles » d'art ancien.

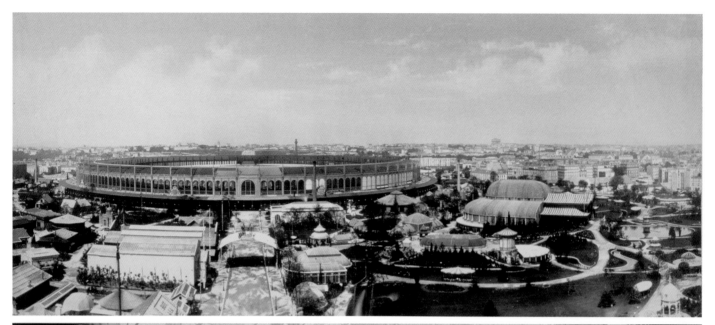

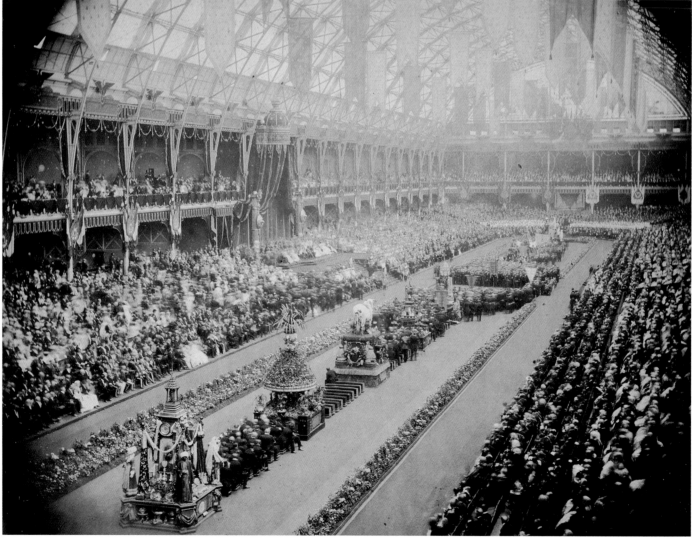

cat. 208 Frédéric Martens,
Panorama de l'Exposition universelle de 1867, Paris,
1867
Paris, musée Carnavalet - Histoire de Paris

cat. 209 Pierre Lanith Petit,
Exposition universelle, 1867, Paris, 1867
Paris, musée d'Orsay

cat. 210 Thonet frères,
Fauteuil pliant n° 2, vers 1860
Paris, musée d'Orsay

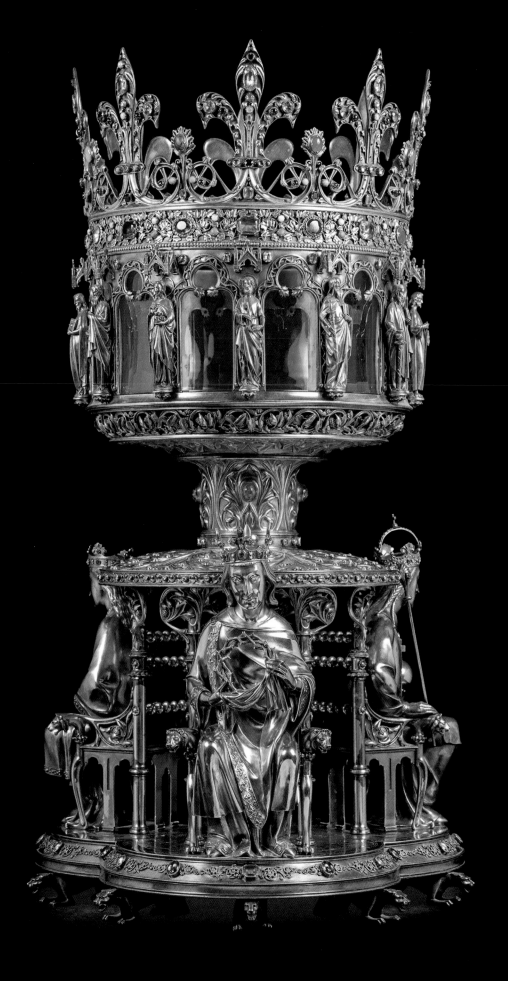

Ainsi voisinent des sculptures antiques égyptiennes, des bronzes japonais et chinois provenant de la collection du duc de Morny, des armes de la collection du comte de Nieuwerkerke, des pièces de céramique de la collection Dutuit et des objets de la collection Double.

Le rôle du collectionneur est de première importance dans la société du Second Empire car les collections encyclopédiques constituent une véritable source d'inspiration et de références diffusées par les albums d'ornement, contribuant à une première forme de connaissance universelle des styles. Le cosmopolitisme stylistique qui en découle est perçu comme un amalgame ornemental responsable de l'effacement des caractères nationaux[6]. Ainsi le style Renaissance omniprésent associe aussi bien les sources de la Renaissance italienne que française ou anglaise, tandis que l'orfèvrerie anglaise contemporaine se régénère par le savoir-faire d'orfèvres français expatriés outre-Manche ! La mondialisation est balbutiante.

Dans le seul domaine des arts décoratifs, l'ameublement occupe chaque année davantage d'espace ; le « meuble de luxe » représente une catégorie spécifique, dissociée des « ouvrages de tapissier et décorateur ». L'Exposition de 1867 consacre six cent quatre-vingt-sept mille mètres carrés au seul mobilier, soit cinq fois plus qu'en 1862. Mille vingt-sept ébénistes et tapissiers-décorateurs exposent, contre huit cent soixante-trois en 1862[7]. L'importance accordée au secteur de l'ameublement reflète la démocratisation du mobilier et le dynamisme de cette industrie parisienne, aussi les membres du jury sont-ils sensibles au volant commercial des entreprises récompensées. Seules les grandes maisons, représentées par Barbedienne, Fourdinois, Roudillon, Lemoine, Diehl, Racault, Jeanselme ou Grohé, peuvent faire face aux débours nécessaires pour participer à l'Exposition, avec l'envoi de meubles de prestige qui attirent l'attention et représentent plusieurs mois ou années de travail. L'ébéniste Sauvrezy aura plus de difficultés à tenir sa place, en raison de structures plus faibles, et certains des jurés regretteront qu'il ne reçoive pas une médaille d'argent ou d'or pour son cabinet. Au final, l'ébénisterie française se partagera la quasi-totalité des prix avec l'Angleterre et l'Italie. L'Angleterre a considérablement progressé entre 1851 et 1867 grâce au développement outre-Manche de l'éducation artistique, fondée sur la connaissance des collections anciennes, l'enseignement du dessin et de la composition ornementale. En dépit des progrès constatés et de la qualité du mobilier envoyé, les Anglais restent « égarés » dans des interprétations de style de belle qualité qui concurrencent les meubles français sans pour autant créer un style propre.

La question omniprésente des styles et de l'éclectisme, déjà posée lors des Expositions de 1851, 1855 et 1862, continue d'alimenter les rubriques des journalistes, qui concluent invariablement par le sentiment d'absence d'un style prédominant[8]. Tous s'accordent à reconnaître les qualités du mobilier de grand luxe, mais pas le style de leur temps ! Les créateurs paraissent enlisés dans un goût avéré pour les pastiches, ils pensent ainsi répondre aux attentes d'une clientèle qui se rassure dans le paraître de références stylistiques propres à traduire le niveau social. Devant cette confusion, les jurés récompensent, davantage que par le passé, les collaborateurs et ornemanistes qui font preuve d'inventivité dans leur habileté à composer un mobilier marquant par la qualité de son exécution et l'originalité de sa composition. La notion de merveille inclut donc aussi la multiplicité des collaborateurs qui participent de concert à élaborer ces chefs-d'œuvre. Paradoxalement, en dépit de résolutions philanthropiques autour du mobilier bon marché, seul le mobilier de luxe captive l'attention du public et du jury... exception faite des sièges de Thonet (cat. 210) qui remportent encore une médaille d'or en 1867[9]. Ce mobilier en bois courbe est certainement alors l'expression la plus aboutie d'une modernité déjà représentée dans la bibliothèque de la maison pompéienne du prince Napoléon.

cat. 211 Placide Poussielgue-Rusand, d'après un dessin d'Eugène Emmanuel Viollet-le-Duc, Adolphe Geoffroy-Dechaume, Reliquaire de la Sainte Couronne d'épines, 1862 Paris, cathédrale Notre-Dame

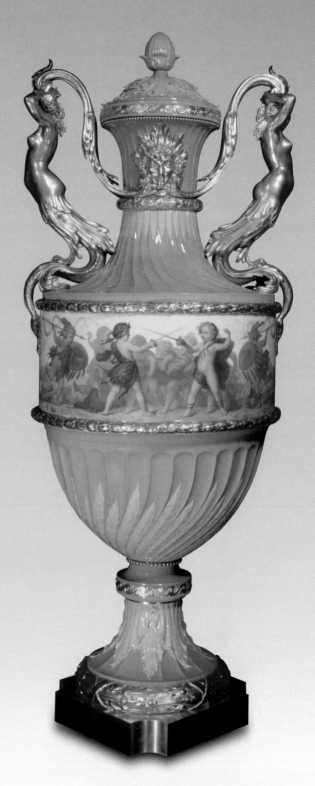

cat. 212 Manufacture impériale de Sèvres,
 Marc Emmanuel Louis Solon, Candélabre, 1862
 Paris, musée d'Orsay

cat. 213 Manufacture impériale de Sèvres,
 Jules Diéterle, Eugène Froment, Vase de Chantilly,
 Nouvelles de la guerre, 1861
 Fontainebleau, musée national du Château de Fontainebleau

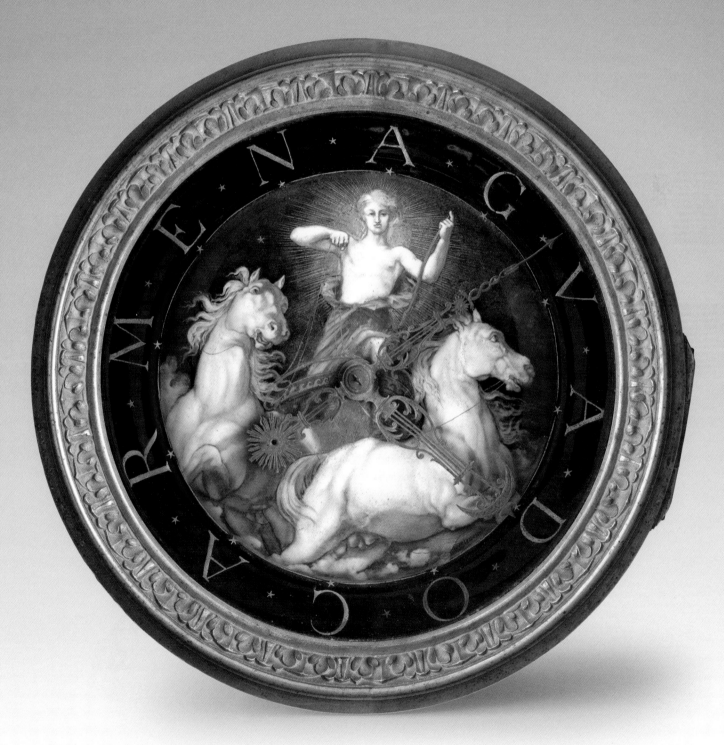

cat. 214 Alfred Meyer, Henry Lepaute,
Cadran d'horloge Apollon conduisant le char du soleil, les douze lettres composent
le nom de Carmen Aguado, fille du comte Olympe Aguado, vers 1865
Collection particulière

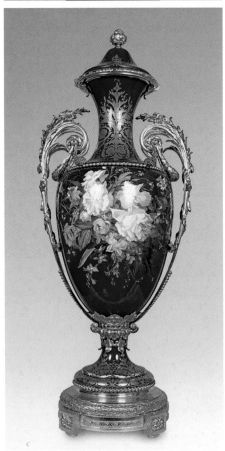

Rétrospectivement, il serait inexact d'imaginer que l'Exposition de 1867 n'ait pas désigné, dans la globalité des merveilles exposées, le style du Second Empire. Si le couple impérial ne donne pas de concert les directives d'un goût officiel, il semble que Napoléon III, sensible à l'archéologie, apprécie davantage le néogrec, auquel il lui est aisé de rattacher sa dynastie, alors qu'Eugénie aime notoirement le style Louis XVI, par nostalgie romantique pour Marie-Antoinette et la monarchie. La conjugaison sophistiquée de toutes les hésitations stylistiques de la période fait assurément du berceau du prince impérial le meuble le plus abouti de l'Empire (cat. 38). Véritable synthèse de toutes les tendances de l'époque, commandé en 1856 par la Ville de Paris à Victor Baltard, exécuté par Grohé et Froment-Meurice, ce meuble reste le chef-d'œuvre du règne qui, seul, assimile les influences de la Renaissance, du Louis XVI, du néogrec ; onze ans plus tard, il est exposé au rang des merveilles de l'Exposition.

Dès le début de son règne, l'impératrice attache de l'importance à son décor et s'entoure de pièces provenant ou réputées provenir de Marie-Antoinette. Son premier appartement des Tuileries est meublé, de 1853 à 1859, par des prélèvements de mobilier XVIIIe siècle dans les anciens appartements du prince d'Orléans et du duc de Nemours aux Tuileries[10], qui avaient remis le style Louis XVI à la mode. Ainsi l'impératrice est-elle meublée dès le début du règne des chefs-d'œuvre de Riesener et de Martin Carlin, de bronzes du XVIIIe siècle mais également de sièges de style transition livrés par Cruchet pour le duc de Nemours. Seul le lit de l'impératrice livré par Jeanselme est de style Louis XVI et moderne, d'un modèle proche de celui du palais de l'Élysée[11]. Elle affirme ce même goût pour le Louis XVI dans son appartement de Saint-Cloud, meublé de pièces anciennes provenant du Garde-Meuble, associées à des meubles modernes exécutés dans le même style et à des copies de sièges destinées à compléter les ensembles anciens. Seuls les tableaux, contemporains, et les sièges confortables, omniprésents dans chaque pièce, rappellent que ces appartements constituent un cadre de vie moderne et non pas un espace muséographique. Entre 1858 et 1860, lors de la construction de son nouvel appartement sur les terrasses des Tuileries par Hector Lefuel, l'impératrice s'attache clairement à évoquer un décor Louis XVI. Elle va même jusqu'à faire acheter par le Garde-Meuble une table ancienne Louis XVI pour la somme colossale de soixante-trois mille francs[12]. L'ameublement ancien y est encore complété de pièces modernes évocatrices du style Louis XVI, dues aux meilleurs ornemanistes de son temps[13]. Comme à Saint-Cloud (cat. 134 à 136), cet intérieur ne cherche pas à copier réellement un appartement du temps de Louis XVI, mais seulement à l'évoquer, dans une atmosphère ponctuée par les sièges confortables, les tapis de Smyrne ou des Gobelins spécialement tissés d'après les cartons de Chabal-Dussurgey[14]. Un certain esthétisme se dégage des porcelaines, des tableaux et sculptures contemporains, des plantes vertes et de tout un mobilier de bambou. Ce goût du *cosy* reste par ailleurs décelable dans l'usage, impensable au XVIIIe siècle, de certains meubles ; ainsi, dans le cabinet de travail, un bureau de Benneman – ou sa copie – est adossé à un canapé confortable placé devant la cheminée.

À l'Exposition de 1867, la faveur pour le Louis XVI est omniprésente, aussi plusieurs pièces dans ce style, considérées comme des merveilles de l'Exposition, seront gravées pour la presse. Henri Herz reçoit l'ovation du public avec un piano laqué gris de style Louis XVI rehaussé de peintures[15]. L'ébéniste Tahan est remarqué pour ses coffrets ornés de plaques de porcelaine d'inspiration Louis XVI, « au mérite tout parisien d'être plus fins que riches et excentriques[16] ». La maison Christofle affirme l'excellence dans tous les domaines de l'orfèvrerie ; pièces d'exception et galvanoplastie cohabitent. Elle triomphe dans ce style avec la riche table de toilette et son miroir d'inspiration eux aussi Louis XVI, fruit de la collaboration de Reiber, Gumery et Carrier-Belleuse (cat. 226). Ce meuble classe Christofle au premier rang des maisons françaises de luxe. L'orfèvre

cat. 215 Manufacture impériale de Sèvres,
Jules Gély,
Vase *Bertin*, 1re grandeur, monté en candélabre, 1861
Paris, musée d'Orsay

cat. 216 Cristallerie de Baccarat, Émile Belet, décorateur,
Picard Frères, bronzier,
Vase couvert, 1867
Paris, musée d'Orsay

cat. 217 Charles Guillaume Diehl, ébéniste, Jean Brandely,
dessinateur, Émile Guillemin, sculpteur,
Bas d'armoire, 1867
Paris, musée d'Orsay

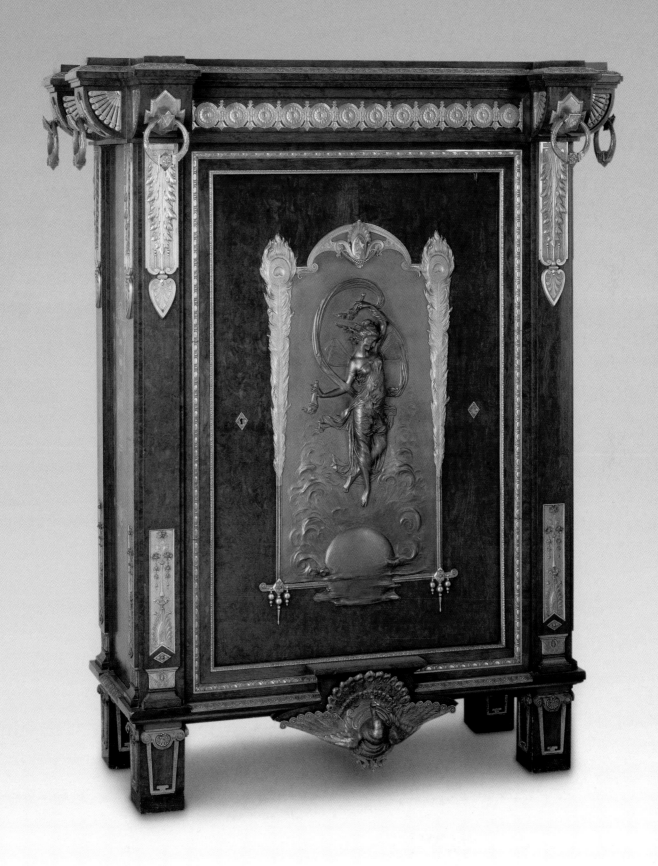

cat. 218 Christofle & Cie, Émile Reiber,
Bonbonnière persane, 1867
Paris, musée Bouilhet-Christofle

cat. 219 Christofle & Cie, Lucien Falize ?,
Cafetière du service turc, 1862
Paris, musée Bouilhet-Christofle

cat. 220 Christofle & Cie, Émile Reiber,
Cafetière, vers 1867
Paris, musée d'Orsay

cat. 221 Christofle & Cie, Riche, peintre, Molly, émailleur,
Sucrier couvert pompéien, à décor bachique de satyres,
1862
Paris, musée Bouilhet-Christofle

présente aussi des services à café Louis XVI et des centres de table en argent de même style car « cette époque a des qualités charmantes [...] on a moins d'esprit et plus de sensibilité[17] ». Henri Fourdinois conquiert à son tour le jury avec un lit à baldaquin exécuté dans le plus pur style Louis XVI, qui lui vaut le grand prix de l'Exposition, cet envoi étant jugé un « modèle parfait du goût le plus pur[18] ». Le Garde-Meuble impérial acquiert quelques chefs-d'œuvre lors de l'Exposition, dont deux vases de Baccarat en opaline peinte de fleurs, montés sur bronzes dorés de style « Louis XVI Napoléon III » (cat. 215). Le style Louis XVI véhicule donc une idée du bon goût qui rassure ; mieux, il permet des variations en l'adaptant à des formes qui n'existaient pas du temps de Louis XVI, comme celle d'un piano à queue. En fait la référence au Louis XVI s'appuie davantage sur un répertoire ornemental que sur la volonté de copies exactes, réservées à la reproduction de modèles historiques très onéreux.

L'engouement pour l'Antiquité, l'achat de la collection Campana et l'inauguration en mai 1867 du musée des Antiquités celtiques et gallo-romaines de Saint-Germain-en-Laye par Napoléon III indiquent l'intérêt du souverain pour l'archéologie, source d'inspiration savante. « Le musée Campana est une mine précieuse où viennent puiser les artistes qui, comme Monsieur Rouvenat, veulent créer de nouveaux modèles tout en suivant les règles de l'antique[19]. » Cet engouement archéologique est à l'origine de chefs-d'œuvre d'art décoratif restés sans postérité mais devenus les symboles du Second Empire, comme la bibliothèque romane de bois noirci exposée par Racault et Cie et conservée au musée d'Orsay[20] ou le cabinet mérovingien de Diehl et Frémiet[21] (cat. 225). Cette œuvre phare de l'Exposition réunit Frémiet et Brandely, associés pour évoquer un style mérovingien qui n'existe pas ; Diehl expose également une table d'inspiration grecque qualifiée de style « byzantin efflorescent[22] ». Le même expose le magistral coffret impérial et le meuble d'appui orné d'une plaque de bronze sur le thème de l'aurore[23], qui préfigure le style 1900 (cat. 217). Cette inspiration néogrecque trouve un instant de maturation dans la construction de la maison pompéienne, paradoxale synthèse puisée en vérité aux sources de l'Antiquité romaine. Si ce courant est bien perceptible en 1867 en architecture, le goût pour l'Antiquité se révèle tout aussi adéquat pour le mobilier de métal, la porcelaine et l'orfèvrerie. Les frères Fannière sont remarqués pour une coupe de courses[24] en argent habitée d'un « souffle grec », qui connaîtra le succès par des éditions galvaniques. La coupe, offerte à Ponsard par la Ville de Vienne et exécutée par Froment-Meurice, reste un manifeste de ce courant[25]. Christofle présente un service à thé grec en argent exécuté d'après les dessins de l'ornemaniste Rossigneux[26] (cat. 220) : « Lorsque l'on considère l'ensemble du guéridon et des pièces qu'il est destiné à porter, on est frappé de la belle harmonie qui sort de ce tout ; il y règne une admirable unité ; c'est abondant et sobre à la fois, c'est complexe et clair ; en un mot, c'est grec et français[27]. » Servant est distingué pour un miroir de table de style grec dont le pied sculptural élève l'objet d'art au rang envié des merveilles[28] ; cette même dimension est accordée à un vase cratère de marbre noir aux attaches et piètement de bronze traité dans un jeu de patines antiques sophistiquées[29]. Diehl présente un coffret à bijoux qui sera offert à la princesse Mathilde (cat. 228). Il n'est jusqu'au domaine de la joaillerie qui succombe à la mode antique, broche grecque par Rouvenat[30] ou collier à l'antique de Mellerio. Cette mouvance « archéologique » procède pleinement de cette période à laquelle Jules Mesnard rattache l'œuvre de Gérôme, qu'il qualifie d'archéologue et d'orientaliste. L'internationalisation du style néogrec trouve un écho favorable chez les Anglais. Elkington expose un surtout en argent doré et émaillé de style pompéien[31], à entendre ici comme l'art d'une cité redevable à l'art grec, en réalité devenu exotique par la redécouverte quasi archéologique des couleurs évoquées. Ce goût perdurera très au-delà du Second Empire, avec l'édition galvanique des pièces archéologiques du trésor d'Hildesheim par Christofle en

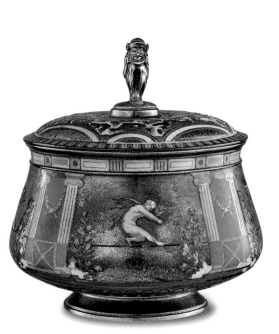

1870. Particulièrement représentées à l'Exposition, la sculpture sur bois et l'orfèvrerie contribuent à la longévité du succès du style Renaissance, remis au goût du jour dès 1851. Dans ce registre, Sauvrezy se révèle original et innovant par son interprétation assagie perceptible dans la vitrine d'ébène et d'acier de Roudillon acquise par l'empereur[32]. Le mobilier d'inspiration Renaissance gagne en préciosité ; il est traité en pièces uniques isolées, détachées de la notion d'ensemble. Parmi la multitude des références, une aiguière et une coupe d'agate conçue pour Fould valent à Duron une médaille d'or pour son travail de pierres dures montées en orfèvrerie. Baugrand, joaillier de l'empereur, expose une pendule architecturée en lapis-lazuli, cristal de roche gravé et émaux sur argent d'une préciosité virtuose[33] ; composée de cent vingt pièces, elle a nécessité le travail des meilleurs dessinateurs, orfèvres et émailleurs. Les frères Fannière présentent un bouclier en tôle d'acier repoussée et ciselée inachevé d'une infinie virtuosité, commandé par le duc Albert de Luynes (cat. 231) ; le plâtre de cette pièce avait été remarqué dès l'Exposition de 1862. L'orfèvre anglais Elkington met en avant Morel-Ladeuil, ciseleur français hors pair, auteur de chefs-d'œuvre édités en version galvanique par la firme, comme la *Table des songes*[34] ou le bouclier du *Paradis perdu*[35]. L'empereur acquiert auprès d'eux un pot à bière[36] sur le thème de l'art dramatique. Froment-Meurice est encore distingué pour l'exécution d'une somptueuse aiguière en cristal de roche dessinée par Cameré[37] et décorée de rinceaux émaillés sur or par Hubert.

Cette tendance Renaissance annonce dès le milieu du siècle la véritable internationalisation européenne, stylistique qui s'opère et se voit confirmée en 1867 par l'adoption unanime du Louis XVI et du néogrec. Les gammes ornementales infiniment variées qui en découlent, adaptées sur des formes modernes inconnues du passé, caractérisent la période du Second Empire et perdurent jusqu'en 1900. En ameublement, seules les

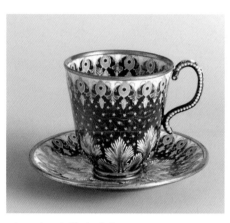

cat. 222 Auguste Charles Dotin,
 Tasse et soucoupe, 1855
 Collection particulière

cat. 223 Charles Lepec, Charles Duron,
 Nef, 1867
 Karlsruhe, Badisches Landesmuseum

cat. 224 Société de cristallerie lyonnaise,
 Bénitier, 1867
 Paris, musée d'Orsay

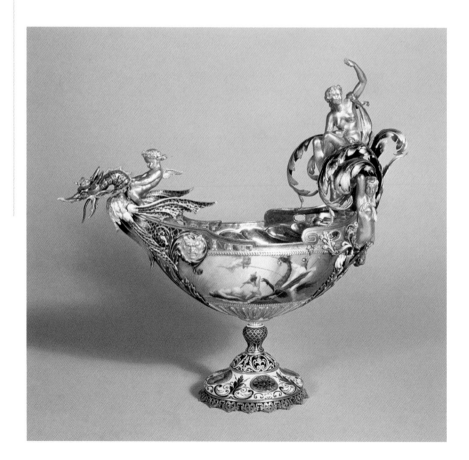

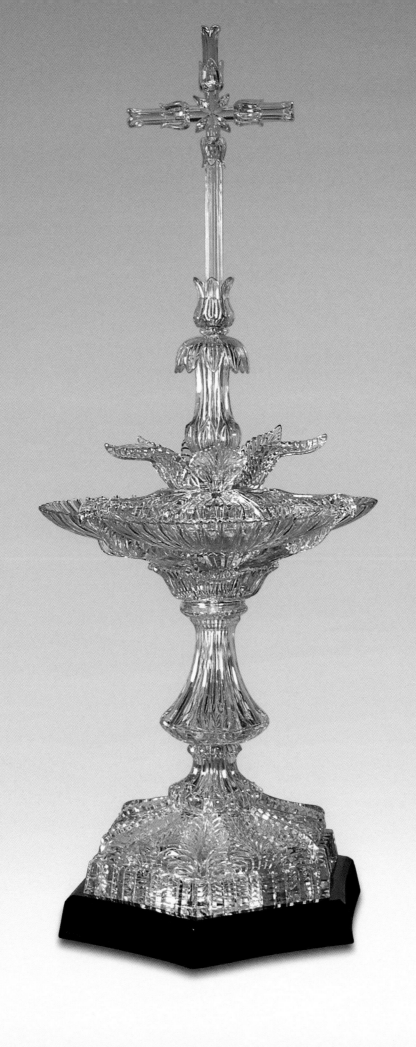

merveilles de l'Exposition garantissent à la France et à l'Europe d'affirmer leurs valeurs traditionnelles d'excellence par la perfection et le luxe de l'exécution. Si les premiers marqueurs de la modernité du XXᵉ siècle sont dès lors identifiables chez Thonet, le véritable renouveau qui s'amorce dès 1867 vient de la première participation du Japon à l'Exposition universelle. Cette révélation va insuffler rapidement dans les arts une révolution porteuse des germes de l'Art Nouveau, faisant du Second Empire la période de toutes les merveilles et curiosités.

cat. 225 Charles Guillaume Diehl, ébéniste, Jean Brandely,
dessinateur, Emmanuel Frémiet, sculpteur,
Médaillier Triomphe de Mérovée, 1867
Paris, musée d'Orsay

1— Sylvain Ageorges, *Sur les traces des Expositions universelles*, Paris, Parigramme, 2006.

2— Le bâtiment faisait 490 × 384 m.

3— Jules Mesnard, *Les Merveilles de l'Exposition universelle de 1867*, Paris, Imprimerie générale de Ch. Lahure, 1867, 2 vol.

4— *Ibid.*, vol. 1, p. 34.

5— *Ibid.*, vol. 1, p. 193.

6— *Ibid.*, vol. 1, p. 194.

7— Brigitte Woehrle, *Le Mobilier aux Expositions universelles de 1862 et 1867*, mémoire de maîtrise sous la direction de Bruno Foucart et de Colombe Samoyault-Verlet, université Paris IV Sorbonne, septembre 1991.

8— *Exposition universelle de 1867 à Paris, rapports du jury international publiés sous la direction de M. Michel Chevalier*, Paris, P. Dupont, 1867, p. 6.

9— *Catalogue officiel des exposants récompensés par le jury international*, Paris, E. Dentu, 1867.

10— Mathieu Caron, « Les appartements de l'impératrice Eugénie aux Tuileries : le XVIIIᵉ siècle retrouvé ? », *Bulletin du Centre de recherche du château de Versailles* [en ligne], 23 décembre 2015, http://crcv.revues.org/13316.

11— Aujourd'hui présenté à Compiègne.

12— Mathieu Caron, « Les appartements de l'impératrice Eugénie aux Tuileries : le XVIIIᵉ siècle retrouvé ? », art. cité., note 44.

13— *Ibid.*

14— Trois tapis d'inspiration Louis XVI furent tissés pour les salons aux Gobelins, d'après les cartons de Chabal-Dussurgey.

15— Mesnard, *Les Merveilles de l'Exposition universelle de 1867, op. cit.*, vol. 1, p. 9.

16— *Ibid.*, vol. 1, p. 16.

17— *Ibid.*, vol. 1, p. 106.

18— *Ibid.*, vol. 2, p. 71.

19— *Ibid.*, vol. 1, p. 63.

20— Inv. OAO 1231.

21— Jules Mesnard, *Les Merveilles de l'Exposition universelle de 1867, op. cit.*, vol. 1, p. 179. Inv. OA 10440.

22— *Ibid.*, vol. 1, p. 181.

23— *Ibid.*, vol. 2, p. 134. Inv. OAO 992.

24— *Ibid.*, vol. 1, p. 7, donnée par l'empereur lors des courses du 2 juin 1867.

25— *Ibid.*, vol. 1, p. 35.

26— *Ibid.*, vol. 1, p. 99.

27— *Ibid.*, vol. 1, p. 102.

28— *Ibid.*, vol. 1, p. 165.

29— *Ibid.*, vol. 1, p. 167.

30— *Ibid.*, vol. 1, p. 63.

31— *Ibid.*, vol. 1, p. 201.

32— Dépôt du Mobilier national au musée d'Orsay. GME 3767-DO 1983-85.

33— Jules Mesnard, *Les Merveilles de l'Exposition universelle de 1867, op. cit.*, vol. 1, p. 141. *L'Art en France sous le Second Empire*, cat. exp., Paris, RMN, 1979, cat. 76.

34— *Ibid.*

35— *Ibid.* vol. 1, p. 193.

36— *Ibid.*, p. 26.

37— *Ibid.*, vol. 1, p. 37.

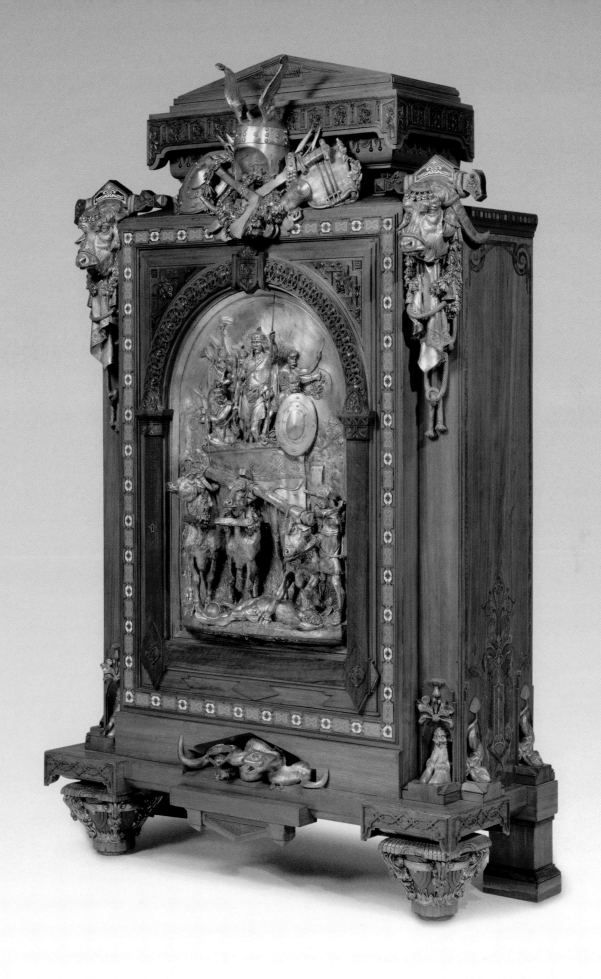

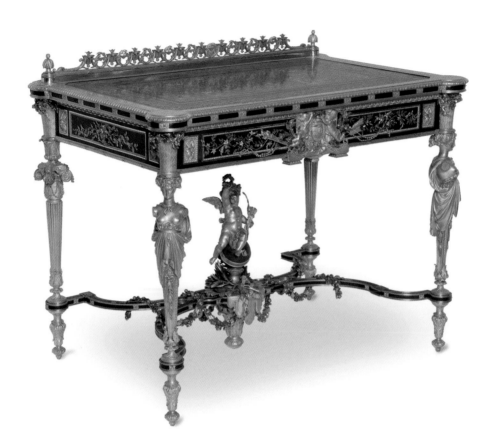

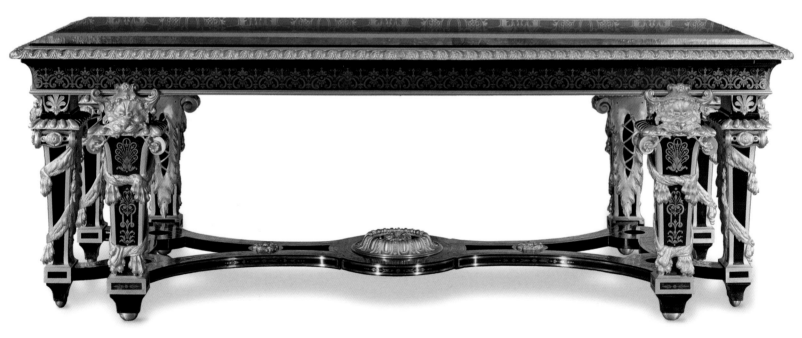

cat. 226 Christofle & Cie, Émile Reiber,
dessinateur, Albert-Ernest Carrier-Belleuse, sculpteur,
Joseph Chéret, sculpteur, Table de toilette, 1867
Paris, musée des Arts décoratifs

cat. 227 Frédéric Roux,
Table de milieu, genre Boulle, dans le style Louis XIV, 1867
Versailles, musée national des Châteaux de Versailles et de Trianon

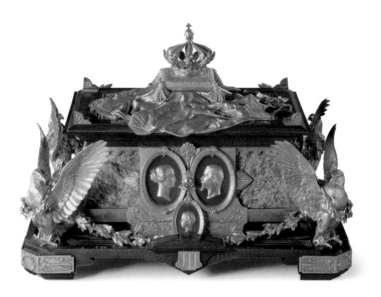

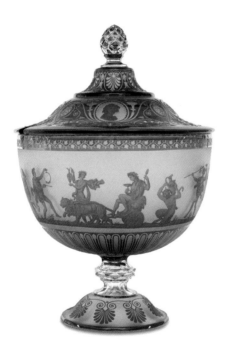

cat. 228 Charles Guillaume Diehl, J.-P. Maheu,
 Coffret à bijoux à la princesse Mathilde, 1867
 Compiègne, musée national du Palais

cat. 229 Cristallerie de Baccarat,
 Bol à punch et son plateau, 1867
 Compiègne, musée national du Palais

cat. 230 Théodore Deck,
 Coupe monumentale, 1867
 Paris, musée d'Orsay

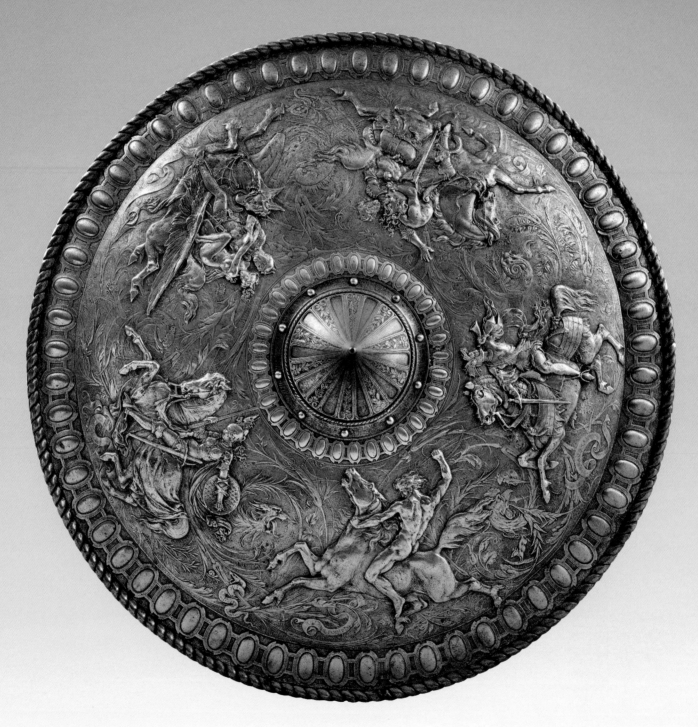

cat. 231 Fannière frères,
Bouclier *Roland furieux*, 1862-1867
Collection particulière

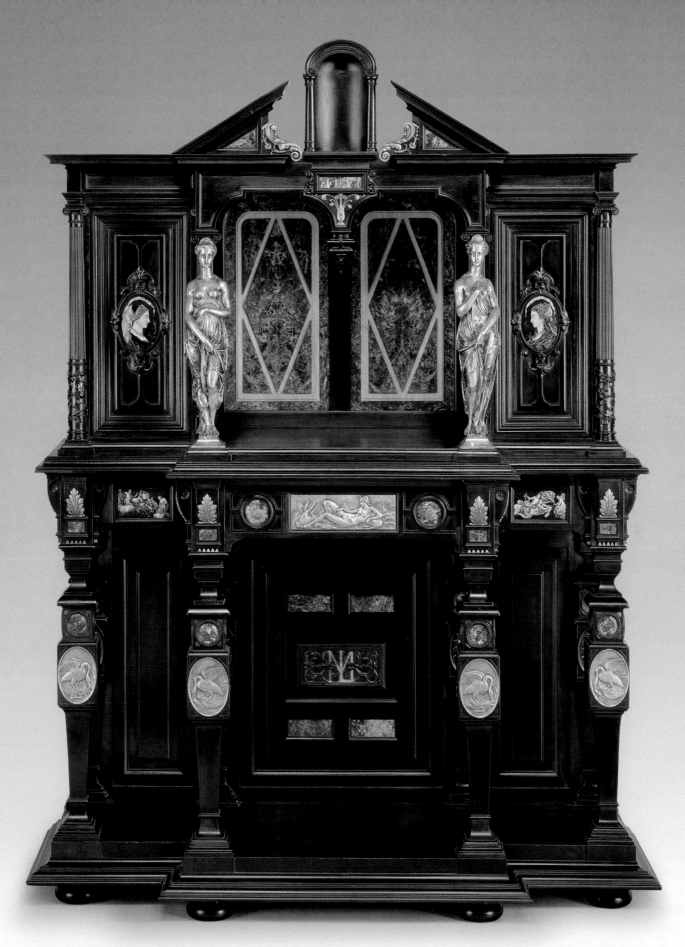

cat. 232 Auguste Hippolyte Sauvrezy,
Claudius Popelin, peintre, Louis Sauvageau, sculpteur,
Crédence d'inspiration Renaissance, 1867
Paris, musée d'Orsay

LE REGARD ANGLAIS SUR LES EXPOSITIONS UNIVERSELLES EN FRANCE

ANA DEBENEDETTI

Tout au long du XIXe siècle, Paris et Londres, engagées depuis plus d'un siècle dans un rapport de rivalité et d'émulation dans le domaine de l'industrie, trouvèrent dans les Expositions universelles, dont la première fut inaugurée à Londres en 1851, un terrain idéal où confronter leurs réussites respectives. Bien que l'Angleterre fût à la tête du développement industriel, la France triomphait dans le domaine des arts appliqués à l'industrie, et un véritable espionnage industriel s'était ainsi mis en place des deux côtés de la Manche dès le début du siècle[1] : les Français épiaient les dernières inventions industrielles tandis que les Anglais s'efforçaient de copier, parfois en les achetant directement, les produits français.

Le South Kensington Museum, fondé en 1857 et rebaptisé Victoria and Albert Museum en 1899, joua un rôle de premier plan dans cette course technique. Le musée fut en effet créé dans le sillage de la première Exposition universelle, organisée sous l'égide du prince consort Albert. Henry Cole, premier directeur du South Kensington Museum, avait formulé très tôt la double mission de son futur musée : parer à la perte de vitesse de la nation anglaise dans les arts appliqués en perfectionnant le savoir-faire et en promouvant l'esprit de création. Il fut donc décidé que le musée engloberait l'École nationale des arts plastiques (Government School of Design), fondée en 1837, et le musée des Manufactures (Museum of Manufactures) établi à Marlborough House depuis 1852. L'école possédait par ailleurs déjà une petite collection d'objets, pour la plupart acquis à l'Exposition nationale parisienne de 1844.

Dès 1798 en effet, une première « Exposition nationale des produits de l'industrie » avait eu lieu à Paris, comprenant cent dix participants, dans l'intention d'exposer les produits des grandes manufactures de Sèvres, des Gobelins et de la Savonnerie et autres produits français, donnant lieu à une série de onze Expositions nationales françaises qui se succédèrent entre 1801 et 1849. Dès 1844, des voix s'élevèrent en France pour l'organisation d'une Exposition universelle, c'est-à-dire ouverte à toutes les nations et non plus limitée au seul territoire français. Le ministre de l'Agriculture et du commerce de Louis Napoléon Bonaparte, Louis Buffet, en fit ainsi la proposition à la chambre du commerce juste après la révolution de 1848. La situation politique encore instable en France, davantage ébranlée par le coup d'État du 2 décembre 1851, ne permit pas la réalisation de ce projet ambitieux, contrairement au règne stable et prospère de la reine Victoria qui inaugura donc en 1851 la première « Great Exhibition of the Works of Industry of All Nations ».

Cette Exposition londonienne fut la première d'une longue série qui perdure jusqu'à nos jours. Elle posa les fondements du dialogue qui allait s'instaurer entre les deux domaines de l'art et de la science tout en rendant paradoxalement manifeste le retard anglais sur la maîtrise des arts appliqués, domaine dans lequel la France excellait[2]. Pour parer à cet écart, un comité composé d'Henry Cole, du peintre et futur conservateur Richard Redgrave, des architectes Owen Jones et A. W. N. Pugin fut chargé des premiers achats destinés à la future collection du musée. « Chaque spécimen, devaient-ils écrire en introduction à leur premier catalogue, a été sélectionné pour son respect des règles de construction ou d'ornement, ainsi que pour ses qualités de facture, que devront prendre en exemple nos étudiants et artisans[3]. »

Les achats effectués à cette première Exposition et à celles qui suivirent en France et en Angleterre en 1855, 1862 et 1867 devaient répondre aux critères formulés par les membres de ce comité fondateur. On fut donc attentif à n'acquérir que les meilleurs exemples du savoir-faire français et à privilégier les achats d'objets ayant reçu un prix d'excellence ou quelque distinction équivalente. Les œuvres présentées ici en sont les exemples caractéristiques.

cat. 233 Édouard Kreisser,
 Bureau style Louis XVI, 1855
 Londres, V & A

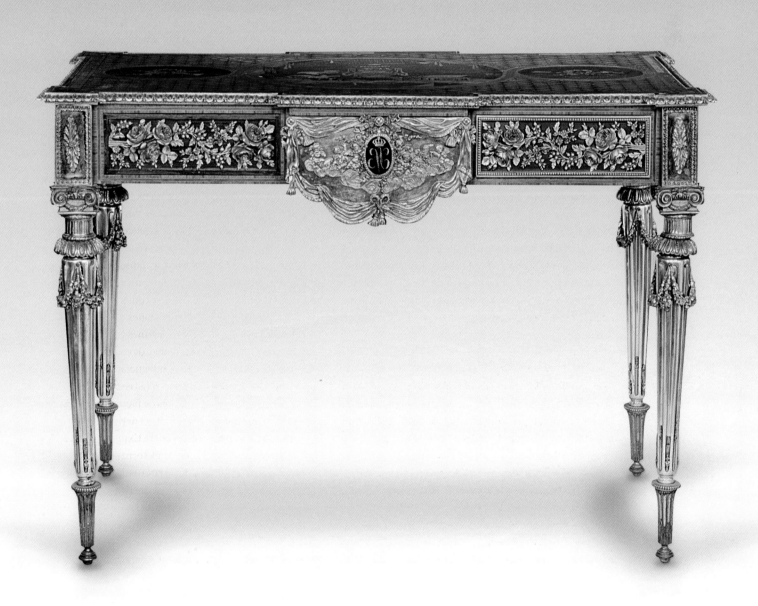

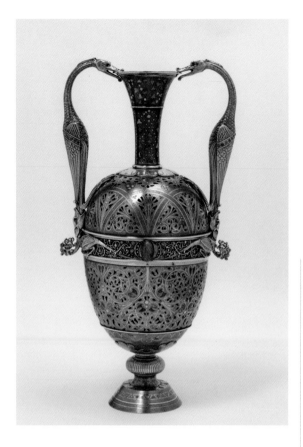

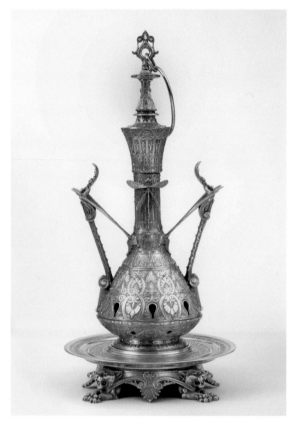

Parmi les exemples prisés pour le style et la facture, on trouve ainsi un brûle-parfum sur son plateau de métal argenté (cat. 235), qui reçut la grande médaille d'honneur, et une lampe « athénienne » sur tripode, réalisés par Ferdinand Barbedienne. Ces deux objets, acquis à l'Exposition de 1855 à Paris, furent particulièrement appréciés pour leur style « néogrec », jugé typiquement français, associé à des décorations inspirées de l'art islamique[4]. À l'Exposition universelle de 1867, le musée londonien acheta, au prix encore jamais égalé dans sa récente histoire de 2 750 livres, l'armoire à deux corps de style néo-Renaissance réalisée par la maison Fourdinois sur un dessin d'Hilaire, Party et Nivillier (cat. 236). La pièce, chef-d'œuvre de réalisation technique alliant marqueterie, placage et ciselure, et mariant plus de huit essences différentes (chêne, ébène, buis, tilleul, houx, poirier, noyer et acajou) au marbre et autres pierres fines, fut couronnée à cette occasion du grand prix. Cette même année, le musée acquit de nombreux exemples français de verrerie et de céramique. Par exemple, l'achat d'un vase de la cristallerie de Clichy, prestigieuse manufacture fondée en 1842 par Louis-Joseph Maës, inspiré des pièces vénitiennes des XVIe et XVIIe siècles, participait encore de cette volonté d'acquérir des trésors de réalisation technique. On y avait en effet inventé un nouveau cristal appelé « cristal de Cli-

chy », une matière qui permettait la fabrication de pièces fines et légères dont l'élégance était sans précédent dans la production cristallière. On comprend donc comment cet exemple de réussite technique doublée d'une réelle qualité esthétique, illustration parfaite du « beau dans l'utile », avait pu attirer l'intérêt des acheteurs du musée. Un service à thé de Christofle dessiné par Antoine Tard et réalisé avec la technique de l'émail cloisonné, particulièrement adaptée à la décoration des vases, bijoux et autres ornements (cat. 237), s'inspirant de motifs indiens et persans, vint, entre autres, compléter cet ensemble.

Cet intérêt manifeste pour les produits de facture française qui devaient servir à émuler les créateurs anglais se doublait de la volonté d'importer les détenteurs mêmes de ces compétences afin de former plus rapidement les artisans de l'autre côté de la Manche. La révolution de 1848 en fournit l'occasion, avec l'exode d'un certain nombre d'entre eux. Aussi dès l'Exposition universelle de 1855, les Anglais furent-ils en mesure de s'assurer leurs services et de présenter des pièces dont la réalisation était le fruit d'une collaboration entre les pays. Le buffet monumental de style Louis XIV orné d'un miroir et de chandeliers, dessiné par les Français Alexandre Eugène Prignot et Albert Ernest Carrier-Belleuse, et réalisé par les ébénistes Jackson et Graham, en est un bon exemple.

cat. 234 Frédéric Rudolphi,
Vase de style byzantin, 1855
Londres, V & A

cat. 235 Ferdinand Barbedienne,
Brûle-parfum et son plateau, vers 1855
Londres, V & A

cat. 236 Maison Fourdinois, Alexandre Georges
Fourdinois, Henri Auguste Fourdinois,
Party, Nivillier,
Cabinet néo-Renaissance, 1867
Londres, V & A

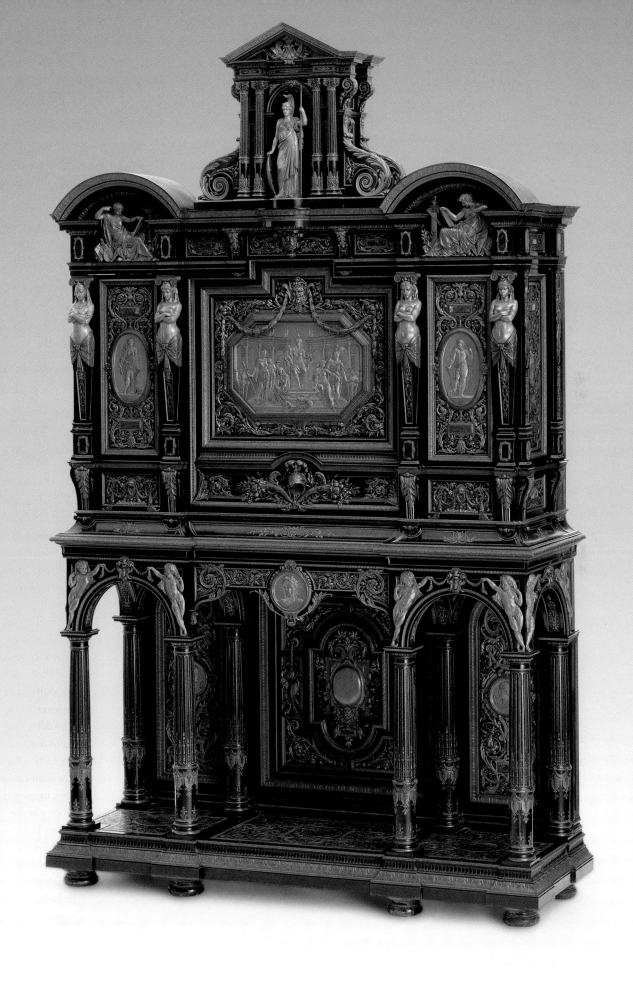

LES SCÈNES DE L'ART, LE SALON, LES EXPOSITIONS UNIVERSELLES

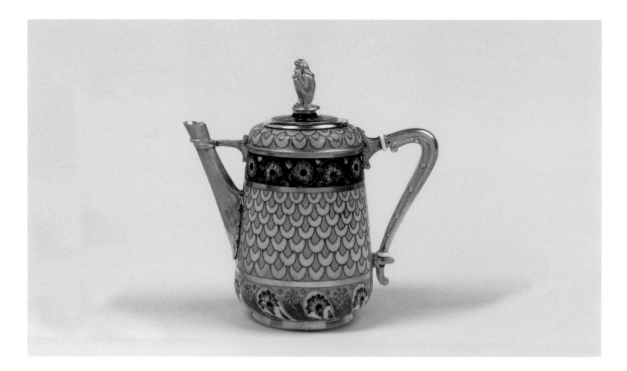

On avait pour l'occasion commandé à Sèvres des plaques en céramique destinées à en orner les portes mais, devant le refus de cette dernière, il fut décidé que la poterie Minton à Stoke-on-Trent, dont le directeur artistique, formé à Sèvres, était le Français Léon Arnoux, s'en chargerait. Le meuble gagna la médaille d'honneur et fut immédiatement acheté par le musée. Un autre exemple est fourni par le bouclier d'ornement dit de Milton (cat. 238), en hommage au poète anglais John Milton, dessiné par l'orfèvre et sculpteur français Léonard Morel-Ladeuil pour la firme établie à Birmingham, Elkington & Co, qui le réalisa selon le procédé de la galvanoplastie, technique de travail des métaux précieux particulièrement adaptée à la reproduction des pièces.

Cet échange de compétences inquiéta rapidement les autorités françaises. Dans son rapport, le polytechnicien et chef de la délégation française à l'exposition de Londres de 1862, Michel Chevalier, témoignait ainsi : « Le monde entier a été surpris du progrès effectué par [les Anglais] depuis la dernière Exposition dans le dessin et la conception des produits et dans la répartition des couleurs, ainsi que dans l'ébénisterie et la sculpture, et en général dans les pièces d'ameublement[5]. » Ce constat n'allait pas sans témoigner d'une certaine inquiétude devant ces progrès techniques relativement inattendus : « Si notre supériorité dans le style demeure incontestée, si aucune rivalité ne s'élève pour inquiéter notre suprématie [...] aucune sécurité ne nous garantit une excellence artistique ou autre éternellement[6]. » Présentant le South Kensington

Museum et ses efforts fournis pour l'amélioration des arts appliqués à l'industrie comme la cause principale d'un tel retour en force, Chevalier préconisa qu'on en tire une juste leçon. L'ironie de l'histoire veut que ce soit justement sur le modèle du South Kensington Museum que fut lancée, en 1864, l'Union centrale des beaux-arts appliqués à l'industrie, qui devint le musée des Arts décoratifs en 1877.

1 — Voir Elizabeth Bonython, « South Kensington: The French Connection », *Royal Society for the Encouragement of Arts, Manufactures and Commerce*, vol. 137, n° 5398, septembre 1989, p. 657-660 ; Robert et Isabelle Tombs, *La France et le Royaume-Uni, des ennemis intimes*, tr. fr., Paris, A. Colin, 2012, p. 31 *sq.*, 64 *sq.*

2 — Dans son rapport de 1852, Richard Redgrave observe que « les meilleures pièces se trouvent dans la section mobilier français... » Richard Redgrave, *Report on Design: Prepared as a Supplement to the Report of the Jury of Class XXX of the Exhibition of 1851: At the Desire of Her Majesty's Commissioners*, Londres, William Clowes and Sons, Stamford Street, and Charing Cross, 1852, p. 36.

3 — *Each specimen has been selected for its merits in exemplifying some right principle of construction or of ornament, or some features of workmanship to which it appeared desirable that the attention of our students and manufacturers should be directed. A Catalogue of the Articles of Ornamental Art Selected from the Exhibition of the Works of Industry of All Nations in 1851, and Purchased by the Government: Prepared at the Desire of the Lords of the Committee of Privy Council for Trade*, Londres, 1852, n. p.

4 — Dans son rapport, Richard Redgrave nota que, « dans le style grec, quelques réalisations de grand mérite et de belle facture furent exposées par Barbedienne » (*In the Greek style some few designs of great merit and beautiful execution were exhibited by Barbedienne*).

5 — « Extract from the Reports of the French Jurors at the International Exhibition of 1862: Introduction, by Monsieur Michel Chevalier, vol. 1, p. 149 », dans *Extracts from Foreign Reports and Art Publications [...] Art Training Schools*, Londres, Science & Art Department, 1871, p. 2.

6 — *Ibid.*

cat. 237 Christofle & Cie, Antoine Tard,
 Cafetière, 1867
 Londres, V & A

cat. 238 Léonard Morel-Ladeuil, Elkington & Cie,
 Bouclier de Milton, 1866
 Londres, V & A

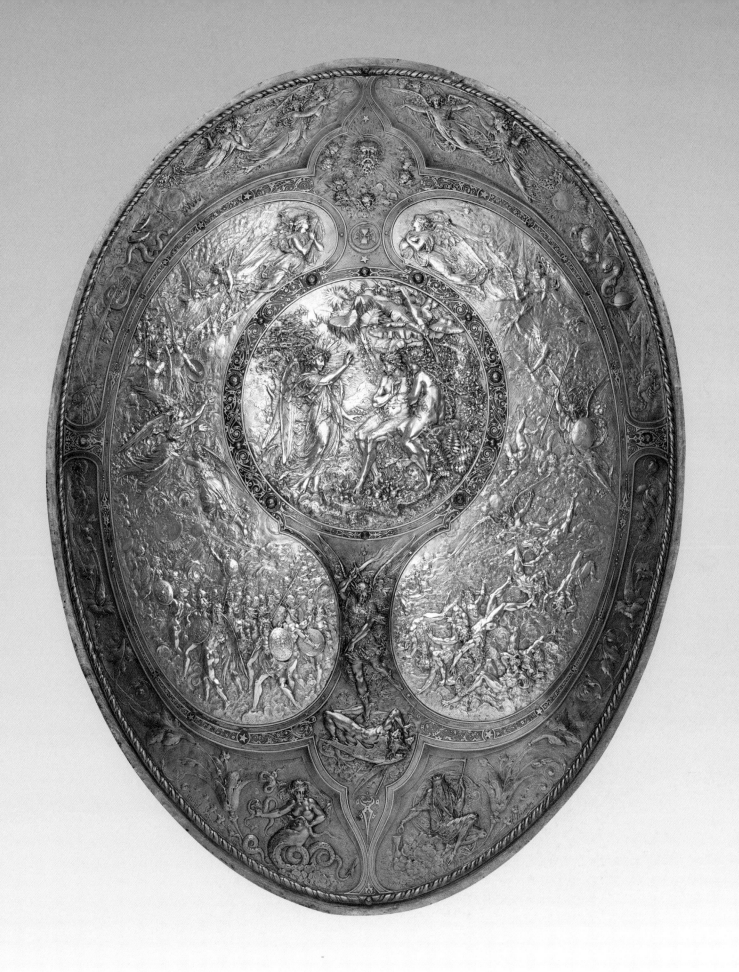

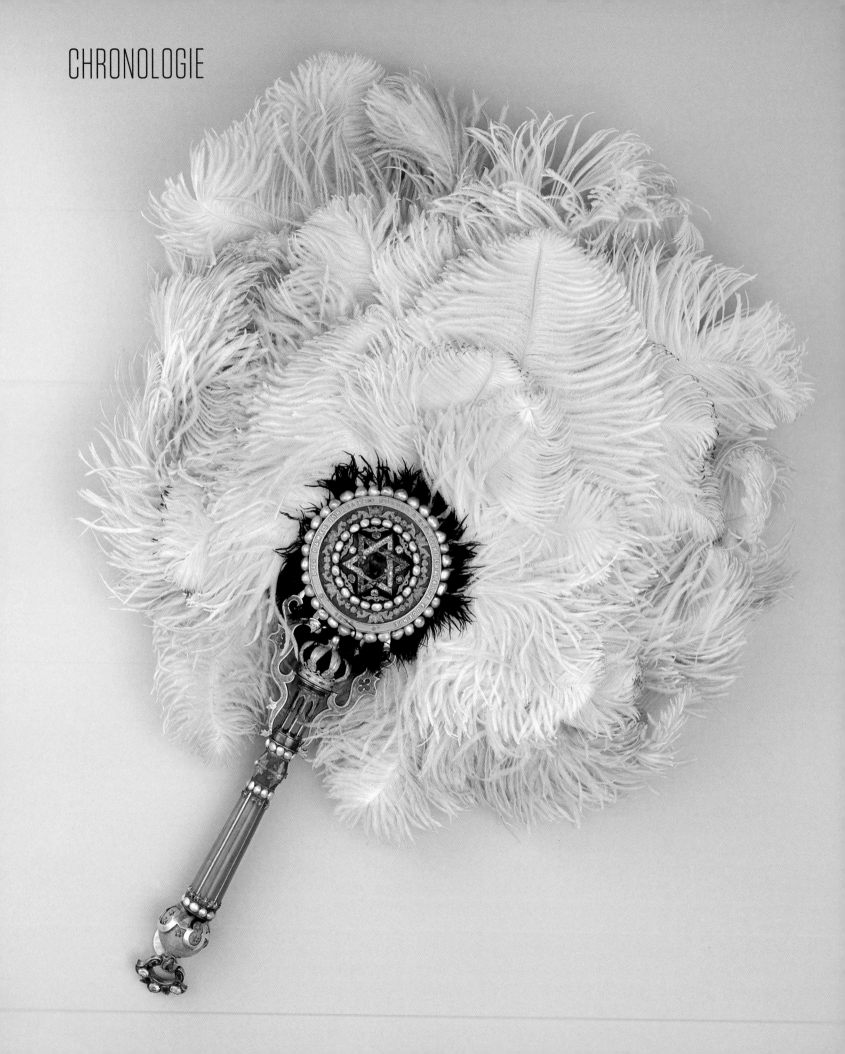

1848

10 décembre : Louis Napoléon Bonaparte élu président de la République pour quatre ans. Printemps des peuples en Europe.

1849

J.-F. Millet à Fontainebleau aux côtés de Théodore Rousseau.

1851

Recensement : la France compte 35,8 millions d'habitants.

1er mai –15 octobre : À Londres, première Exposition universelle.

2 décembre : Coup d'État. Louis Napoléon Bonaparte dissout l'Assemblée et rétablit le suffrage universel.

19 décembre : Décès de William Turner.

20-21 décembre : Plébiscite approuvant le coup d'État du 2 décembre.

31 décembre : Décret rétablissant les aigles sur les drapeaux de l'armée et sur la croix de la Légion d'honneur.

Herman Melville publie *Moby Dick*.

Exil de Victor Hugo à Jersey puis à Guernesey.

1852

8 janvier : Morny, ministre de l'Intérieur.

9 janvier : Bannissement de 70 députés.

14 janvier : Promulgation de la Constitution. Louis Napoléon Bonaparte président de la République pour dix ans, avec possibilité de réélection. Persigny, ministre de l'Intérieur.

22 janvier : Décret instituant la médaille militaire.

24 janvier : Décret rétablissant les titres de noblesse.

2 février : Première représentation de *La Dame aux camélias* d'Alexandre Dumas fils.

17 février : Décret organique sur la presse soumise au bon vouloir de l'administration.

12 mars : Décret approuvant le plan de réunification du Louvre et des Tuileries.

18 mars : Décret instituant le Crédit foncier.

25 mars : Décret de déconcentration administrative au profit des préfets. Décret interdisant toute association ou réunion publique de plus de 20 membres.

27 mars : Le Code civil reprend l'appellation de Code Napoléon. Décret décidant le principe de la construction d'un palais des expositions dans le grand carré des Champs-Élysées.

1er avril : Ouverture du Salon au Palais-Royal.

10 mai : Distribution des aigles au Champs-de-Mars.

17 juillet : Inauguration du chemin de fer de Paris à Strasbourg par le prince-président.

28 juillet : Achille Fould, ministre d'État.

8 août : Publication à Bruxelles de *Napoléon le Petit* de Victor Hugo.

26 septembre : À Marseille, Louis Napoléon Bonaparte pose la première pierre de la cathédrale Sainte-Marie-Majeure.

7 novembre : Sénatus-consulte proposant au suffrage universel le rétablissement de l'Empire.

17 novembre : Fondation du Crédit mobilier par Émile et Isaac Pereire.

21-22 novembre : Vote sur le sénatus-consulte proposant le rétablissement de l'Empire.

1er décembre : Proclamation de l'Empire à Saint-Cloud.

2 décembre : Rétablissement de l'Empire.

9 décembre : Amnistie sous conditions de tous les exilés, expulsés et condamnés politiques.

11 décembre : Inauguration du Cirque Napoléon (actuel Cirque d'Hiver) par Napoléon III.

18 décembre : Décret instaurant l'ordre de succession.

Fondation des Grands Magasins du Bon Marché par Boucicaut.

Premier aéronef à moteur.

Louis Hachette crée les bibliothèques de gare.

Inauguration du musée de l'Ermitage à Saint-Pétersbourg.

1853

29 janvier : Napoléon III épouse Eugénie de Montijo, comtesse de Teba.

22 juin : Haussmann nommé préfet de la Seine.

5 juillet : Émilien de Nieuwerkerke, intendant des Beaux-Arts de la maison de l'empereur.

21 novembre : Publication à Bruxelles des *Châtiments* de Victor Hugo.

10 décembre : Inauguration du boulevard de Strasbourg.

14 décembre : Création de la Compagnie générale des eaux.

Création du Comptoir national d'escompte.

Création de la Compagnie des chemins de fer du Midi.

Début des travaux de réaménagement du bois de Boulogne.

Ouverture de la gare Saint-Lazare.

Scandale des *Baigneuses* de Gustave Courbet au Salon.

Théodore Chassériau, *Tepidarium*.

Dominique Ingres, *La Princesse de Broglie*.

1854

16 février : Création de *L'Étoile du Nord*, opéra-comique de Giacomo Meyerbeer.

18 février : À Paris, première ligne d'omnibus hippomobile sur rails en Europe.

27 mars : La France et l'Angleterre déclarent la guerre à la Russie pour soutenir la Turquie.

2 avril : Premier numéro du nouveau *Figaro*.

14 septembre : Débarquement des troupes françaises et anglaises en Crimée.

20 septembre : Victoire des troupes franco-anglaises sur les Russes à l'Alma.

30 septembre : Début du siège de Sébastopol.

18 octobre : Création de *La Nonne sanglante*, opéra de Charles Gounod.

30 novembre : Ferdinand de Lesseps obtient du pacha d'Égypte une concession exclusive pour le percement du canal de Suez.

Création de la Compagnie des chemins de fer de l'Est.

Début de la construction de la Villa Eugénie à Biarritz.

Adoption du projet définitif des pavillons des Halles par Baltard.

1855

16-21 avril : Voyage de l'empereur et de l'impératrice à Londres.

28 avril : Attentat raté de Pianori contre Napoléon III.

Cat. 239 Anonyme,
Éventail, 1860
Compiègne, musée national du Palais

15 mai : Ouverture de l'Exposition universelle à Paris. Construction du palais de l'Industrie.

13 juin : Création des *Vêpres siciliennes*, opéra de Giuseppe Verdi, à l'Opéra de Paris, en présence du couple impérial.

9 juillet : Création des Grands Magasins du Louvre.

18-27 août : Voyage à Paris de la reine Victoria et du prince Albert.

10 septembre : Les troupes franco-anglaises entrent dans Sébastopol évacué par les Russes. Création de la Compagnie des chemins de fer de l'Ouest.

Fondation de l'Orchestre municipal de Strasbourg, plus ancien orchestre symphonique de France.

Début des travaux de restauration des remparts de Carcassonne par Viollet-le-Duc.

Début du réaménagement du bois de Vincennes.

1856

16 mars : Naissance du prince impérial, Napoléon Eugène Louis Jean Joseph.

30 mars : Signature du traité de Paris. Paix avec la Russie, fin de la guerre de Crimée.

23 avril : Publication des *Contemplations* de Victor Hugo à Paris.

1er-5 juin : Inondations dans le Midi et le Centre. Napoléon III se rend sur les lieux.

14 juin : Baptême du prince impérial à Notre-Dame de Paris.

1er octobre-15 décembre : Parution de *Madame Bovary* de Gustave Flaubert sous la forme d'un feuilleton dans la *Revue de Paris*.

Création des lignes maritimes transatlantiques.

1857

12 janvier : Création française du *Trouvère*, de Giuseppe Verdi, à l'Opéra de Paris, en présence du couple impérial.

26 avril : Inauguration de l'hippodrome de Longchamp.

Mai-juillet : Achèvement de la conquête de la Kabylie.

9 juin : Renouvellement du privilège d'émission de la Banque de France.

15 juin : Ouverture du Salon, désormais bisannuel, au palais des Champs-Élysées.

23 juin : Loi créant les marques de fabrique et établissant la propriété industrielle.

3 juillet : Création de la Compagnie des chemins de fer de Paris à Lyon et à la Méditerranée.

6-10 août : Voyage en Angleterre de l'empereur et de l'impératrice.

14 août : Le couple impérial inaugure le nouveau Louvre.

29 décembre : Prise de Canton par les troupes franco-anglaises.

Ouverture du Jardin d'acclimatation au bois de Boulogne.

1858

14 janvier : Attentat d'Orsini rue Le Peletier.

1er février : Institution du Conseil privé.

19 février : Vote de la loi de sûreté générale, promulguée le 27 février.

5 avril : Inauguration du boulevard de Sébastopol en présence du couple impérial.

24 juin : Napoléon III crée un ministère de l'Algérie et des Colonies au profit de son cousin le prince Napoléon.

27 juin : Traité de Tien-Tsin avec la Chine, relations diplomatiques avec Pékin.

21-22 juillet : Entrevue de Napoléon III et de Cavour, Premier ministre du Piémont, à Plombières, pour l'intervention de la France en Italie contre l'Autriche.

5 août : Première liaison télégraphique entre l'Amérique et l'Europe.

21 octobre : Création d'*Orphée aux Enfers*, opéra-bouffon de Jacques Offenbach.

26 décembre : Fondation par Ferdinand de Lesseps de la Compagnie universelle du canal de Suez.

Nadar prend en ballon la première photographie aérienne.

1859

26 janvier : Traité de Turin entérinant les accords de Plombières : alliance militaire contre l'Autriche, promesse d'érection d'un royaume de Haute-Italie en échange de la cession à la France de Nice et de la Savoie.

30 janvier : Mariage du prince Jérôme Napoléon avec la princesse Clotilde de Savoie, fille du roi du Piémont Victor-Emmanuel II.

19 mars : Création de *Faust*, de Charles Gounod.

15 avril : Ouverture du Salon au palais des Champs-Élysées.

25 avril : Début des travaux du canal de Suez.

3 mai : Déclaration de guerre de la France à l'Autriche, consécutive à l'invasion du territoire piémontais le 27 avril.

7 mai : Création du Crédit industriel et commercial.

10 mai : Napoléon III quitte Paris pour prendre la tête de l'armée d'Italie. Régence de l'impératrice.

20 mai : Victoire de Montebello.

4 juin : Victoire de Magenta.

16 juin : 20 arrondissements de Paris.

24 juin : Victoire de Solférino.

11 juillet : Villafranca. Fin de la guerre d'Italie.

4-5 août : Entrevue à Cherbourg de Napoléon III et de la reine Victoria.

14 août : Retour triomphal de l'armée d'Italie.

16 août : Amnistie pour tous les condamnés politiques.

Novembre : Charles Darwin, *De l'origine des espèces*.

10 novembre : Paix de Zurich consacrant les accords de Villafranca.

24 novembre : Mise à l'eau à Toulon de la *Gloire*, première frégate cuirassée au monde.

1860

12 mars : Traité avec le Piémont relatif à la cession du comté de Nice et de la Savoie.

Avril : Rattachement du comté de Nice et de la Savoie à la France par un vote.

24 juin : Mort de Jérôme Bonaparte, oncle de l'empereur.

Août-septembre : Voyage de l'empereur et de l'impératrice : Savoie, Marseille, Nice, Corse et Algérie.

10 septembre : Création du *Voyage de M. Perrichon*, d'Eugène Labiche.

29 septembre : Décret impérial d'utilité publique pour la construction d'un nouvel Opéra.

Octobre : Prise de Pékin. Sac et incendie du palais d'Été par les troupes franco-anglaises. Second traité de Tien-Tsin.

24 novembre : Décret augmentant les droits des assemblées. Début de la libéralisation de l'empire.

1861

13 mars : Création française de *Tannhäuser* de Wagner à l'Opéra, en présence de l'empereur. Échec.

2 avril : Transfert du cercueil de Napoléon Ier dans la crypte des Invalides.

6 avril : Inauguration du chemin de fer de Strasbourg à Kehl et du pont sur le Rhin.

12 avril : Début de la guerre de Sécession aux États-Unis.

13 avril : Décret sur la décentralisation administrative.

Fondation du journal d'opposition libérale modérée *Le Temps* par Auguste Nefftzer.

6 juin : Charles Garnier est désigné comme architecte de l'Opéra.

10 juin : Déclaration de neutralité dans la guerre civile américaine.

13 août : Inauguration par Napoléon III du boulevard Malesherbes et du parc Monceau réaménagé.

27 août : Début de la construction de l'Opéra.

27 octobre : Jules Pasdeloup crée le Concert populaire, plus ancien orchestre associatif parisien encore en activité.

31 octobre : Convention entre la France, l'Angleterre et l'Espagne relative à une expédition au Mexique.

1862

9 janvier : Débarquement des troupes françaises au Mexique.

8 mars : Création d'un musée d'Antiquités celtiques et gallo-romaines à Saint-Germain-en-Laye.

Avril : Les Anglais et les Espagnols retirent leurs troupes du Mexique. Les Français reprennent les hostilités contre les Mexicains.

3 avril : Publication de la première partie des *Misérables* de Victor Hugo.

1er mai-1er novembre : Exposition universelle de Londres.

1er juin : Napoléon III reçoit Bismarck, qui lui propose une alliance diplomatique avec la Prusse.

18 juillet : Naissance à Paris de Napoléon Victor, premier fils du prince Napoléon.

19 août : Inauguration du Cirque-Impérial (théâtre du Châtelet) en présence de

l'impératrice.

3 septembre : Inauguration de la nouvelle salle du théâtre de la Gaîté.

19 octobre : Naissance d'Auguste Lumière, inventeur du cinématographe.

30 octobre : Inauguration du Théâtre-Lyrique de Davioud (reconstruit à l'identique en 1874, actuel théâtre de la Ville).

7 décembre : Inauguration du boulevard du Prince-Eugène (actuel boulevard Voltaire) en présence du couple impérial.

Création du square des Batignolles.

1863

1er février : Premier numéro du *Petit Journal* : début de la presse populaire à fort tirage.

1er mai : Ouverture du Salon au palais des Champs-Élysées.

15 mai : Ouverture du Salon des Refusés.

Juin : Début de l'annexion de la Cochinchine.

10 juin : Les troupes françaises à Mexico.

23 juin : Victor Duruy, ministre de l'Instruction publique. Début de la réforme de l'enseignement.

6 juillet : Fondation du Crédit lyonnais.

10 juillet : Napoléon III fait reconnaître comme empereur du Mexique l'archiduc Maximilien.

11 août : Protectorat de la France sur le Cambodge.

13 août : Décès d'Eugène Delacroix.

30 septembre : Création des *Pêcheurs de perles* de Georges Bizet.

4 novembre : Napoléon III convie tous les souverains à un congrès pour proposer une réorganisation générale de l'Europe. Création des *Troyens à Carthage*, d'Hector Berlioz.

5 novembre : Décret réorganisant l'École des beaux-arts.

24 décembre : Création française de *Rigoletto ou Le Bouffon du prince* de Giuseppe Verdi.

Premier métro à Londres.

Édouard Manet, *Olympia*.

1864

6 janvier : Décret sur la liberté des théâtres.

11 janvier : Discours sur les libertés nécessaires de Thiers au Corps législatif.

19 mars : Création de *Mireille*, de Charles

Gounod.

21 mars : Décès d'Hippolyte Flandrin.

10 avril : Maximilien accepte la couronne du Mexique. Il fait son entrée à Mexico le 12 juin.

18 avril : La gare du Nord, reconstruite par Jacques Hittorff, est mise en service.

1er mai : Ouverture du Salon au palais des Champs-Élysées.

4 mai : Création de la Société générale par décret.

25 mai : Loi abolissant le délit de coalition et accordant le droit de grève.

31 mai : Fin des travaux de restauration de la cathédrale Notre-Dame de Paris par Viollet-le-Duc.

28 septembre : Création de l'Association internationale des travailleurs à Londres.

17 décembre : Création de *La Belle Hélène*, opéra-bouffe de Jacques Offenbach.

1865

10 mars : Mort du duc de Morny. Funérailles nationales le 13 mars en l'église de la Madeleine.

11 avril : Pasteur dépose un premier brevet sur le procédé de la pasteurisation.

28 avril : Création à titre posthume de *L'Africaine*, de Giacomo Meyerbeer.

1er mai : Ouverture du Salon au palais des Champs-Élysées.

5 mai – 8 juin : Voyage de l'empereur en Algérie. Régence de l'impératrice.

23 mai : Loi autorisant les paiements par chèque bancaire.

Juillet : Ouverture à Paris de la première succursale de l'Internationale ouvrière.

14 juillet : Sénatus-consulte déclarant français tous les indigènes d'Algérie, leur permettant de devenir citoyens.

3 octobre : Fondation du magasin Au Printemps.

4 octobre : Bismarck à Biarritz. Il obtient que la France n'intervienne pas en cas de conflit entre la Prusse et l'Autriche.

18 décembre : Abolition de l'esclavage aux États-Unis.

Napoléon III, *Histoire de Jules César*, premier volume.

Claude Bernard, *Introduction à l'étude de la médecine expérimentale*.

1866

12 février : Autorisation systématique de toutes les réunions non politiques.

1er mai : Ouverture du Salon au palais des Champs-Élysées.

18 juillet : Interdiction de toute discussion et critique de la Constitution.

11 août : Ouverture du théâtre du Prince-Impérial, futur théâtre du Château-d'Eau.

Septembre : Début de l'évacuation des troupes françaises du Mexique.

31 octobre : Création de *La Vie parisienne*, opéra-bouffe de Jacques Offenbach.

12 novembre : Création de *La Source*, ballet d'Arthur Saint-Léon, musique de Léon Minkus et Léo Delibes.

11 décembre : Évacuation de Rome par les troupes françaises.

15 décembre : Ouverture du théâtre des Menus-Plaisirs (actuel théâtre Antoine).

Gros œuvre de la reconstruction du château de Pierrefonds par Viollet-le-Duc achevé.

1867

19 janvier : Napoléon III annonce les libertés de presse et de réunion.

11 mars : Création de *Don Carlos*, opéra de Giuseppe Verdi.

12 mars : Évacuation du Mexique par le dernier corps français.

1er avril : Inauguration du parc des Buttes-Chaumont. Ouverture de l'Exposition universelle à Paris.

10 avril : Loi Duruy sur l'enseignement primaire.

12 avril : Création de *La Grande-Duchesse de Gérolstein*, opéra-bouffe de Jacques Offenbach.

15 avril : Ouverture du Salon au palais des Champs-Élysées.

27 avril : Création de *Roméo et Juliette*, opéra de Charles Gounod.

28 mai : *Le Figaro* devient un journal politique.

19 juin : Exécution de l'empereur Maximilien à Querétaro.

25 juin : Fin de l'annexion de la Cochinchine.

Juillet : Voyage de l'empereur en Allemagne.

1er juillet : Napoléon III préside la distribution des récompenses de l'Exposition universelle au palais de l'Industrie.

24 juillet : Loi autorisant la constitution de sociétés anonymes par actions.

15 août : Dévoilement de la façade de l'Opéra, le gros œuvre est terminé.

16-23 août : Entrevue à Salzbourg de Napoléon III et de l'empereur d'Autriche.

31 août : Décès de Charles Baudelaire.

28 octobre : Envoi de troupes françaises dans les États pontificaux. Défaite de Garibaldi à Mentana.

Inauguration des abattoirs de La Villette.

Karl Marx, premier volume du *Capital*.

1868

1er février : Loi Niel sur la réorganisation de l'armée, création d'une garde nationale mobile.

11 février : Ouverture du théâtre de l'Athénée.

1er mai : Ouverture du Salon au palais des Champs-Élysées.

11 mai : Loi sur la presse. Rétablissement d'une relative liberté.

30 mai : Premier numéro de *La Lanterne* d'Henri Rochefort, hebdomadaire hostile à l'Empire.

6 juin : Loi sur les réunions (droit de réunion publique non politique sans autorisation préalable ; liberté des réunions électorales).

5 juillet : Premier numéro du *Gaulois*, quotidien libéral et indépendant.

31 juillet : Création de l'École pratique des hautes études.

6 octobre : Création de *La Périchole*, opéra-bouffe de Jacques Offenbach.

1er métro à New York.

Inauguration de la salle Labrouste à la Bibliothèque nationale de France.

Découverte de l'homme de Cro-Magnon en Dordogne.

1869

1er mai : Ouverture du Salon au palais des Champs-Élysées.

14 août : Napoléon III accorde une amnistie à l'occasion du centenaire de la naissance de Napoléon Ier.

8 septembre : Sénatus-consulte augmentant les pouvoirs du Corps législatif et du Sénat.

17 novembre : Inauguration du canal de Suez en présence de l'impératrice Eugénie.

Fondation des Grands Magasins de la Samaritaine.

Inauguration du parc Montsouris.

La nouvelle Grande Galerie de Lefuel est achevée.

1870

5 janvier : Haussmann est destitué par le cabinet d'Émile Ollivier.

10 janvier : Le prince Pierre Bonaparte, cousin germain de l'empereur, tue d'un coup de pistolet le journaliste Victor Noir. Cortège funéraire de 100 000 personnes le 12.

23 février : Ollivier annonce l'abandon de la pratique des candidatures officielles.

20 avril : Sénatus-consulte proposant une nouvelle Constitution : le principe d'un régime parlementaire n'est pas proclamé, mais sa pratique est acceptée.

1er mai : Ouverture du Salon au palais des Champs-Élysées.

8 mai : Plébiscite approuvant la nouvelle Constitution.

25 mai : Création de *Coppélia ou La Fille aux yeux d'émail*, ballet d'Arthur Saint-Léon, musique de Léo Delibes.

3 juillet : Publication à Paris de la candidature du prince de Hohenzollern à la couronne d'Espagne.

12 juillet : Retrait de la candidature Hohenzollern. La France exige des garanties : un texte du roi de Prusse à son chancelier Bismarck, publié par la presse allemande le 14 juillet, agit comme une véritable provocation.

19 juillet : La France déclare la guerre à la Prusse.

4 août : Défaite de Wissembourg.

6 août : Défaites de Frœschwiller et de Forbach.

18 août : L'armée de Bazaine est enfermée dans Metz.

1er septembre : L'armée de Mac-Mahon avec l'empereur est bloquée dans Sedan.

2 septembre : Mac-Mahon capitule, Napoléon III se constitue prisonnier.

4 septembre : Troisième République à l'hôtel de ville de Paris.

8 septembre : L'impératrice et le prince s'exilent en Angleterre.

13 octobre : Le château de Saint-Cloud bombardé et incendié par les canons français du Mont-Valérien. Ruines rasées en 1892.

L'archéologue allemand Heinrich Schliemann
découvre les vestiges de la cité de Troie.
Émile Zola, *La Fortune des Rougon*.

1871

20 mars : L'empereur déchu arrive à Douvres.
23 mai : Incendie du palais des Tuileries durant
trois jours.

1873

9 janvier : Décès de Napoléon III à 65 ans.
Inhumé le 15 janvier à Chislehurst.

1879

1er juin : Décès de Napoléon Eugène à 23 ans en
territoire zoulou.

1881

Les dépouilles de Napoléon III et du prince
impérial sont transférées à l'abbaye Saint-Michel
de Farnborough (Hampshire).

1885

Eugénie s'installe à Farnborough.

1920

11 juillet : Décès d'Eugénie de Montijo à 94 ans,
à Madrid.

fig.. 18 Carton d'invitation pour le théâtre, 1856-1870,
10,4 × 13,7 cm,
Fontainebleau, musée national du Château de Fontainebleau

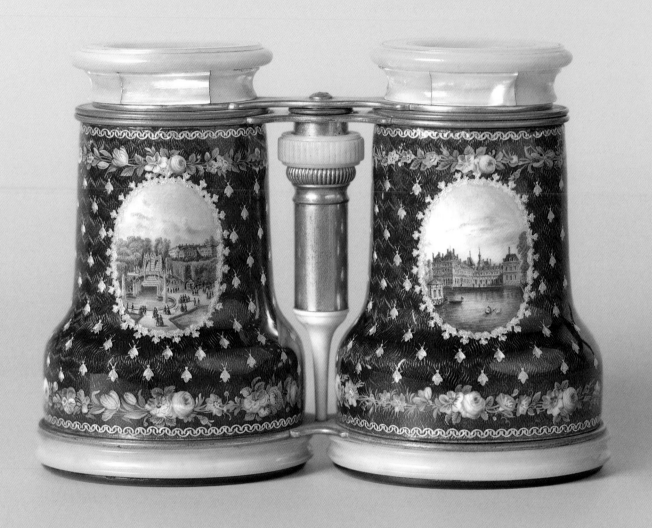

PEINTURE

Amaury-Duval, Eugène-Emmanuel Pineu-Duval dit (Montrouge, 1808 – Paris, 1885)
La Naissance de Vénus, 1862
Huile sur toile, 197 × 109 cm
Lille, palais des Beaux-Arts, inv. P506
Exp. : Salon de 1863.
Cat. 193 p. 218

Amaury-Duval, Eugène-Emmanuel Pineu-Duval dit (Montrouge, 1808 – Paris, 1885)
La Tragédie, dit aussi *Portrait de Rachel*, 1854
Huile sur toile, 167 × 115 cm
Paris, collections de la Comédie-Française, inv. I0072
Exp. : Salon de 1861, n° 1253.
Cat. 143 p. 152

Amaury-Duval, Eugène-Emmanuel Pineu-Duval dit (Montrouge, 1808 – Paris, 1885)
Madame de Loynes, 1862
Huile sur toile, 100 × 83 cm
Paris, musée d'Orsay, inv. RF 2168
Exp. : Salon de 1863.
Non reproduit

Bonnat, Léon (Bayonne, 1833 – Monchy-Saint-Éloi, 1922)
Le Martyre de saint André, 1863
Huile sur toile, 302 × 225,5 × 5 cm
Bayonne, musée Bonnat-Helleu, musée des Beaux-Arts de Bayonne, inv. CM 256

Bonvin, François (Vaugirard, 1817 – Saint-Germain-en-Laye, 1887)
La Fontaine de cuivre : intérieur de cuisine, 1861
Huile sur toile, 73,5 × 61 cm
Paris, musée d'Orsay, inv. RF 462
Exp. : Salon de 1863.
Non reproduit

Boudin, Eugène (Honfleur, 1824 – Deauville, 1898)
La Plage de Trouville, 1864
Huile sur bois, 25,7 × 48 cm
Paris, musée d'Orsay, inv. RF 1961.26
Cat. 103 p. 125

Bouguereau, William Adolphe (La Rochelle, 1825-1905)
Bacchante lutinant une chèvre, 1862
Huile sur toile, 115 × 185 cm
Bordeaux, musée des Beaux-Arts, inv. Bx E 641
Exp. : Salon de 1863, n° 228 ; Exposition universelle, Paris, 1867, n° 73.
Non reproduit

Bouguereau, William Adolphe (La Rochelle, 1825-1905)
L'Empereur visitant les inondés de Tarascon, 1857
Huile sur toile, 200 × 300 cm
Tarascon, hôtel de ville, dépôt du Centre national des arts plastiques, inv. FNAC PFH 4102
Exp. : Salon de 1857.
Cat. 2 p. 8-9

Boulanger, Gustave (Paris, 1824-1888)
Répétition du « Joueur de flûte » et de « La Femme de Diomède chez le prince Napoléon », 1861
Huile sur toile, 83 × 100 cm
Paris, musée d'Orsay, legs princesse Mathilde, 1904, inv. R.F. 1550
Hist. : Salon de 1861 ; jusqu'en 1904, collection de la princesse Mathilde.
Cat. 140 p. 149

Breton, Jules (Courrières, 1827 – Paris, 1906)
La Bénédiction des blés en Artois, 1857
Huile sur toile, 130 × 320 cm
Arras, musée des Beaux-Arts, dépôt du musée d'Orsay, inv. RF 67
Exp. : Salon de 1857 ; Exposition universelle, Londres, 1862 ; Exposition universelle, Paris, 1867.
Cat. 97 p. 118-119

Cabanel, Alexandre (Montpellier, 1823 – Paris, 1889)
La Naissance de Vénus, 1863
Huile sur toile, 130 × 225 cm
Paris, musée d'Orsay, inv. RF 273
Exp. : Salon de 1863.
Cat. 195 p. 219

Cabanel, Alexandre (Montpellier, 1823 – Paris, 1889)
Napoléon III, 1865
Huile sur toile, 238 × 170 cm
Compiègne, musée national du Palais, inv. C.2008.005
Exp. : Salon de 1865, n° 346.
Cat. 69 p. 90

Campotosto, Henry (?, 1833 – ?, 1910)
Le Prince impérial en pied en petit uniforme de cadet de l'école de Woolwich, vers 1874
Huile sur toile, 230 × 134 cm
Paris, musée d'Orsay, inv. RF. MO.P.2016.4
Non reproduit

Carolus-Duran, Charles Émile Auguste Durand dit (Lille, 1837 – Paris, 1917)
La Dame au gant (Mme Carolus-Duran), 1869
Huile sur toile, 228 × 164 cm
Paris, musée d'Orsay, inv. RF 152
Exp. : Salon de 1869.
Cat. 76 p. 95

Carpeaux, Jean-Baptiste (Valenciennes, 1827 – Paris, 1875)
Bal costumé au palais des Tuileries (l'empereur Napoléon III et l'impératrice), 1867
Huile sur toile, 55,5 × 46,1 cm
Paris, musée d'Orsay, inv. RF 1600
Cat. 59 p. 78

Cézanne, Paul (Aix-en-Provence, 1839-1906)
Achille Emperaire, vers 1868
Huile sur toile, 200 × 120 cm
Paris, musée d'Orsay, inv. RF 1964
Cat. 81 p. 101

cat. 240 Anonyme,
Paire de jumelles de théâtre de Napoléon III, s. d.
Paris, Fondation Napoléon

LISTE DES ŒUVRES EXPOSÉES

Cornu, Sébastien Melchior (Lyon, 1804 –
Longpont, 1870)
Le Massacre des Niobides, vers 1860
Huile sur toile, 56 × 170 cm
Paris, musée Carnavalet – Histoire de Paris,
inv. P. 2782
Cat. 151 p. 156

Courbet, Gustave (Ornans, 1819 – La Tour-de-
Peilz, Suisse, 1877)
Les Lévriers du comte de Choiseul, 1866
Huile sur toile, 89,5 × 116,5 cm
Saint-Louis, Saint Louis Art Museum, Funds given
by Mrs. Mark C. Steinberg, inv. 168:1953
Cat. 98 p. 120

Courbet, Gustave (Ornans, 1819 – La Tour-de-
Peilz, Suisse, 1877)
Pierre-Joseph Proudhon et ses enfants en 1853, 1865
Huile sur toile, 147 × 198 cm
Paris, Petit Palais, musée des Beaux-Arts de la Ville
de Paris, inv. PPP34
Cat. 77 p. 96

Daubigny, Charles-François (Paris, 1817-1878)
Le Parc de Saint-Cloud, 1865
Huile sur toile, 124 × 201 cm
Châlons-en-Champagne, musée des Beaux-Arts
et d'Archéologie, dépôt du Centre national des arts
plastiques, inv. PE 519, FNAC FH 862-98
Exp. : Salon de 1865.
Cat. 128 p. 138

Daubigny, Charles-François (Paris, 1817-1878)
Les Vendanges en Bourgogne, 1863
Huile sur toile, 172 × 294 cm
Paris, musée d'Orsay, inv. RF 224
Exp. : Salon de 1863.
Non reproduit

Dauzats, Adrien (Bordeaux, 1804 – Paris, 1868)
*Fontaine près de la mosquée du sultan Hassan au
Caire*, 1863
Huile sur panneau, panneau Tachet (latte
composée de trois plis), 64,6 × 48 cm
Auxerre, musée d'Art et d'Histoire, inv. D. 865.1
Exp. : Salon de 1864, n° 508.

Defonds, Émile (Châteauroux, 1823-?)
L'Impératrice Eugénie à Biarritz, 1858
Huile sur toile, 54 × 65 cm
Compiègne, musée national du Palais, inv. C.48029
Cat. 157 p. 165

Degas, Edgar (Paris, 1834-1917)
La Princesse Pauline de Metternich, vers 1865
Huile sur toile, 41 × 29 cm
Londres, The National Gallery, Presented by the
Art Fund, 1918, inv. NG3337
Cat. 85 p. 109

Degas, Edgar (Paris, 1834-1917)
Le Défilé (Chevaux de courses devant les tribunes),
vers 1866-1868
Peinture à l'essence sur papier marouflé sur toile,
46 × 61 cm
Paris, musée d'Orsay, inv. RF 1981
Cat. 99 p. 121

Degas, Edgar (Paris, 1834-1917)
Portrait de famille, dit aussi *La Famille Bellelli*,
1858-1867
Huile sur toile, 200 × 250 cm
Paris, musée d'Orsay, inv. RF 2210
Exp. : Salon de 1867.
Cat. 79 p. 98

Flandrin, Hippolyte (Lyon, 1809 – Rome, 1864)
*Napoléon III en uniforme de général de division,
dans son grand cabinet aux Tuileries*, 1862
Huile sur toile, 212 × 146 cm
Versailles, musée national des Châteaux de
Versailles et de Trianon, inv. MV 6556
Hist. : commande de 1853, annulée dans un premier
temps, puis régularisée en 1862 par l'État pour la
somme de 20 000 F.
Exp. : Exposition universelle, Londres, 1862 ; Salon
de 1863.
Cat. 71 p. 91

Flandrin, Hippolyte (Lyon, 1809 – Rome, 1864)
*Napoléon Joseph Charles Bonaparte, prince
Napoléon*, 1860
Huile sur toile, 117 × 89 cm
Paris, musée d'Orsay, dépôt de Versailles, musée
national des Châteaux de Versailles et de Trianon,
inv. RF 1549
Exp. : Salon de 1861 ; Exposition universelle,
Londres, 1862.
Cat. 66 p. 86

Français, François-Louis (Plombières-les-Bains,
1814 – Paris, 1897)
Orphée, 1863
Huile sur toile, 195 × 130 cm
Paris, musée d'Orsay, inv. RF 85
Exp. : Salon de 1863 ; Exposition universelle, Paris,
1867.
Non reproduit

Fromentin, Eugène (La Rochelle, 1820-1876)
Chasse au faucon en Algérie ; la curée, 1863
Huile sur toile, 162,5 × 118 cm
Paris, musée d'Orsay, inv. RF 87
Exp. : Salon de 1863.
Cat. 198 p. 223

Gérôme, Jean-Léon (Vesoul, 1824 – Paris, 1904)
Le Prisonnier, 1861
Huile sur bois, 45 × 78 cm
Nantes, musée des Beaux-Arts, inv. 990
Exp. : Salon de 1863.
Cat. 202 p. 228

Gérôme, Jean-Léon (Vesoul, 1824 – Paris, 1904)
Portrait de la baronne Nathaniel de Rothschild, 1866
Huile sur bois, 49,6 × 35,8 cm
Paris, musée d'Orsay, inv. R.F. 2004.9
Cat. 72 p. 92

Gérôme, Jean-Léon (Vesoul, 1824 – Paris, 1904)
Réception des ambassadeurs siamois par l'empereur au palais de Fontainebleau, 1861-1864
Huile sur toile, 129,2 × 260,5 cm
Versailles, musée national des Châteaux de Versailles et de Trianon, inv. MV 5004
Exp. : Salon de 1865.
Cat. 26 p. 44-45

Giraud, Charles-Sébastien (Paris, 1819 – Sannois, 1892)
Intérieur du cabinet du comte Émilien de Nieuwerkerke, directeur général des Musées impériaux, au Louvre, 1859
Huile sur toile, 85 × 108 cm
Paris, musée du Louvre, inv. RF 1990 4
Non reproduit

Giraud, Charles-Sébastien (Paris, 1819 – Sannois, 1892)
La Salle à manger de la princesse Mathilde, rue de Courcelles, 1854
Huile sur toile, 56 × 61 cm
Compiègne, musée national du Palais, inv. C. 51.031
Cat. 3 p. 19

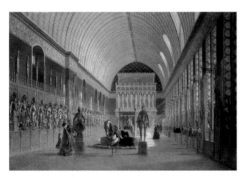

Giraud, Charles-Sébastien (Paris, 1819 – Sannois, 1892)
La Salle des Preuses au château de Pierrefonds, 1867
Huile sur toile, 89 × 129 cm
Compiègne, musée national du Palais, don de Mlle Marie Deschaux, 1928, inv. C.28.094

Giraud, Charles-Sébastien (Paris, 1819 – Sannois, 1892)
Le Jardin d'hiver de l'hôtel de la princesse Mathilde, 1864
Huile sur toile, 61 × 90 cm
Paris, musée des Arts décoratifs, inv. 36 323
Cat. 4 p. 19

Giraud, Charles-Sébastien (Paris, 1819 – Sannois, 1892)
Le Salon de la princesse Mathilde, rue de Courcelles, 1859
Huile sur toile, 63 × 100 cm
Compiègne, musée national du Palais, inv. 51-030
Cat. 5 p. 19

Guigou, Paul (Villars, 1834 – Paris, 1871)
Les Collines d'Allauch, 1862
Huile sur toile, 108 × 199 cm
Marseille, musée des Beaux-Arts, inv. BA 505
Exp. : Salon de 1863.
Cat. 200 p. 226

Guillaumet, Gustave (Puteaux, 1840 – Paris, 1887)
Prière du soir dans le Sahara, 1863
Huile sur toile, 137 × 285 cm
Paris, musée d'Orsay, inv. RF 91
Exp. : Salon de 1863 ; Exposition universelle, Paris, 1867.
Non reproduit

Hamman, Édouard-Jean-Conrad (Ostende, Belgique, 1819 – Paris, 1888)
Enfance de Charles Quint ; une lecture d'Érasme (Bruxelles, 1511), 1863
Huile sur toile, 72 × 92 cm
Paris, musée d'Orsay, inv. RF 1984.116
Exp. : Salon de 1863.
Non reproduit

Hamon, Jean-Louis (Saint-Loup-de-Plouha, 1821 – Saint-Raphaël, 1874)
Comédie humaine, 1852
Huile sur toile, 140 × 315 cm
Paris, musée d'Orsay, inv. 5279 2
Exp. : Salon de 1852 ; Exposition universelle, Paris, 1855.
Cat. 16 p. 29

Huet, Paul (Paris, 1803-1869)
Vue des falaises de Houlgate, 1863
Huile sur toile, 157 × 227 cm
Bordeaux, musée des Beaux-Arts, inv. Bx E 634
Hist. : achat de l'État en 1862.
Exp. : Salon de 1863.
Cat. 201 p. 226

Ingres, Jean Auguste Dominique (Montauban, 1780 – Paris, 1867)
Madame Moitessier, 1856
Huile sur toile, 120 × 92,1 cm
Londres, The National Gallery, Bought, 1936, inv. NG 4821
Cat. 67 p. 87

Lami, Eugène (Paris, 1800-1890)
Les Grandes Eaux illuminées au bassin de Neptune en l'honneur du roi d'Espagne, le 21 août 1864, 1864
Huile sur papier marouflé sur toile, 45 × 60 cm
Versailles, musée national des Châteaux de Versailles et de Trianon, inv. MV 8015
Cat. 28 p. 47

Lansyer, Emmanuel (Île de Bouin, 1835 – Paris, 1893)
Le Château de Pierrefonds, vers 1868
Huile sur toile, 132 × 195 cm
Beauvais, musée départemental de l'Oise, dépôt du musée d'Orsay, inv. R.F. 955
Exp. : Salon de 1869.
Non reproduit

Laurens, Jean-Paul (Fourquevaux, 1838 – Paris, 1921)
La Mort de Caton d'Utique, 1863
Huile sur toile, 158 × 204 cm
Toulouse, musée des Augustins, inv. RO 147
Exp. : Salon de 1863.
Cat. 203 p. 229

Leroux, Hector (Verdun, 1829 – Angers, 1900)
Croyantes, dit aussi *Invocation à la déesse Hygie*, 1862
Huile sur toile, 95 × 67,5 cm
Verdun, musée de la Princerie, inv. 81.1.90
Non reproduit

Manet, Édouard (Paris, 1832-1883)
Émile Zola, 1868
Huile sur toile, 146,5 × 114 cm
Paris, musée d'Orsay, inv. RF 2205
Cat. 75 p. 94

Manet, Édouard (Paris, 1832-1883)
Le Balcon, 1869
Huile sur toile, 170 × 124,5 cm
Paris, musée d'Orsay, inv. RF 2772
Exp. : Salon de 1869.
Cat. 158 p. 168

Manet, Édouard (Paris, 1832-1883)
Le Déjeuner sur l'herbe, 1863
Huile sur toile, 208 × 264 cm
Paris, musée d'Orsay, inv. RF 1668
Exp. : Salon de 1863.
Cat. 204 p. 237

Manet, Édouard (Paris, 1832-1883)
Lola de Valence, 1862
Huile sur toile, 123 × 92 cm
Paris, musée d'Orsay, inv. RF 1991
Non reproduit

Manet, Édouard (Paris, 1832-1883)
Sur la plage, Boulogne-sur-mer, 1868
Huile sur toile, 32,4 × 66 cm
Richmond, Virginia Museum of Fine Arts,
Collection of Mr. and Mrs. Paul Mellon, inv. 85.498
Cat. 104 p. 125

Meissonier, Ernest (Lyon, 1815 – Paris, 1891)
Les Ruines du palais des Tuileries, 1871
Huile sur toile, 132 × 98 cm
Compiègne, musée national du Palais, dépôt du
musée d'Orsay, inv. R.F. 1248
Cat. 17 p. 31

Menzel, Adolph von (Breslau, Allemagne, 1815 –
Berlin, Allemagne, 1905)
Après-midi au jardin des Tuileries, 1867
Huile sur toile, 49 × 70 cm
Londres, The National Gallery, Bought with the
assistance of the American Friends of the National
Gallery, London, the George Beaumont Group and
a number of gifts in wills, including a legacy from
Mrs. Martha Doris Bailey in memory of her
husband Mr. Richard Hillman Bailey, 2006,
inv. NG 6604
Cat. 100 p. 122

Menzel, Adolph von (Breslau, Allemagne, 1815 –
Berlin, Allemagne, 1905)
Jour de semaine à Paris, 1869
Huile sur toile, 48,5 × 69,4 cm
Düsseldorf, Museum Kunstpalast, inv. M 4433
Cat. 162 p. 181

Monet, Claude (Paris, 1840 – Giverny, 1926)
Hôtel des Roches-Noires, Trouville, 1870
Huile sur toile, 81 × 58,5 cm
Paris, musée d'Orsay, inv. RF 1947.30
Cat. 105 p. 126

Monet, Claude (Paris, 1840 – Giverny, 1926)
La Plage de Trouville, 1870
Huile sur toile, 38 × 46,5 cm
Londres, The National Gallery, Bought, Courtauld
Fund, 1924, inv. NG 3951
Cat. 106 p. 127

Monet, Claude (Paris, 1840 – Giverny, 1926)
Madame Louis Joachim Gaudibert, 1868
Huile sur toile, 217 × 138,5 cm
Paris, musée d'Orsay, inv. RF 1951.20
Cat. 74 p. 93

Penguilly L'Haridon, Octave (Paris, 1811-1870)
*Les Bergers, conduits par l'étoile, se rendent à
Bethléem*, 1863
Huile sur toile, 61 × 96,5 cm
Paris, musée d'Orsay, inv. RF 1991.14
Exp. : Salon de 1863.
Non reproduit

Potémont, Martial (Paris, 1827-1883)
*Vue générale des théâtres du boulevard du Temple
avant le percement du boulevard du Prince-Eugène
en 1862*, 1862
Huile sur toile, 70 × 189 cm
Paris, musée Carnavalet – Histoire de Paris,
inv. P264
Cat. 176 p. 199

Puvis de Chavannes, Pierre (Lyon, 1924 – Paris,
1898)
Le Repos, vers 1863
Huile sur toile, 108,5 × 148 cm
Washington, National Gallery, Widener Collection,
inv. 1942.9.54
Exp. : Salon de 1863.
Cat. 197 p. 221

Puvis de Chavannes, Pierre (Lyon, 1924 – Paris,
1898)
Le Travail, vers 1863
Huile sur toile, 108,5 × 148 cm
Washington, National Gallery, Widener Collection,
inv. 1942.9.55
Exp. : Salon de 1863.
Cat. 196 p. 221

Renoir, Pierre Auguste (Limoges, 1841 – Cagnes-
sur-mer, 1919)
La Grenouillère, 1869
Huile sur toile, 66,5 × 81 cm
Stockholm, Nationalmuseum, inv. NM 2425
Cat. 101 p. 123

Riou, Édouard (Saint-Servan, 1833 – Paris, 1900)
*L'Inauguration du canal de Suez, les festivités,
novembre 1869*, 1896
Huile sur toile, 103 × 150 cm
Association du souvenir de Ferdinand de Lesseps et
du canal de Suez
Cat. 29 p. 47

Roberts, Arthur Henri (Paris, 1819 – ?, 1900)
*Vue intérieure d'une des pièces de l'appartement de
Monsieur Sauvageot*, 1857
Huile sur toile, 48 × 59 cm
Paris, musée du Louvre, inv. MI 861
Non reproduit

Rousseau, Théodore (Paris, 1812 – Barbizon, 1867)
Clairière dans la futaie ; forêt de Fontainebleau, dit
La Charrette, 1862
Huile sur bois, 28 × 53 cm
Paris, musée d'Orsay, inv. RF 1888
Exp. : Salon de 1863.
Non reproduit

Stevens, Alfred (Bruxelles, Belgique, 1823 – Paris, 1906)
Le Nouveau Bibelot, dit aussi *L'Inde à Paris, le bibelot exotique*, vers 1865-1866
Huile sur toile, 73,7 × 59,7 cm
Amsterdam, Van Gogh Museum, inv. s439M1993
Cat. 95 p. 117

Stevens, Alfred (Bruxelles, Belgique, 1823 – Paris, 1906)
Rentrée du bal, vers 1867
Huile sur toile, 56 × 46 cm
Compiègne, musée national du Palais, dépôt du musée d'Orsay, inv. Lux 336
Exp. : Exposition universelle, Paris, 1867.
Cat. 96 p. 118

Tissot, James (Nantes, 1836 – Chenecey-Buillon, 1902)
Le Cercle de la rue Royale, 1868
Huile sur toile, 175 × 281 cm
Paris, musée d'Orsay, inv. RF 2011.53
Cat. 78 p. 97

Tissot, James (Nantes, 1836 – Chenecey-Buillon, 1902)
Le Départ de l'enfant prodigue, 1862
Huile sur toile, 107 × 226 cm
Paris, Petit Palais, musée des Beaux-Arts de la Ville de Paris, inv. PDUT1453
Cat. 199 p. 224-225

Tissot, James (Nantes, 1836 – Chenecey-Buillon, 1902)
L'Impératrice Eugénie et le prince impérial dans le parc de Camden Place, vers 1874
Huile sur toile, 150 × 105 cm
Compiègne, musée national du Palais, inv. C.38.2557
Exp. : Salon de 1863.
Cat. 18 p. 32-33

Tissot, James (Nantes, 1836 – Chenecey-Buillon, 1902)
Portrait de Mlle L. L., dit aussi *Jeune femme en veste rouge*, 1864
Huile sur toile, 124 × 99 cm
Paris, musée d'Orsay, inv. RF 2698
Exp. : Salon de 1864.
Cat. 73 p. 92

Tissot, James (Nantes, 1836 – Chenecey-Buillon, 1902)
Portrait du marquis et de la marquise de Miramon et de leurs enfants, 1865
Huile sur toile, 177 × 217 cm
Paris, musée d'Orsay, inv. RF 2006.22
Exp. : Exposition de l'Union artistique, Paris, 1866.
Cat. 80 p. 99

Tissot, James (Nantes, 1836 – Chenecey-Buillon, 1902)
Rencontre de Faust et Marguerite, vers 1860
Huile sur toile, 78 × 117 cm
Paris, musée d'Orsay, inv. RF 1983 93
Non reproduit

Van Elven, Pierre Tetar (Anvers, Belgique, 1823 – Schenewingen, Belgique, 1908)
Fête de nuit aux Tuileries le 10 juin 1867, à l'occasion de la visite des souverains étrangers à l'Exposition universelle, vers 1867
Huile sur toile, 92 × 73 cm
Paris, musée Carnavalet – Histoire de Paris, inv. P 1987
Cat. 51 p. 71

Winterhalter, Franz Xaver (d'après)
Eugénie de Montijo de Guzman, impératrice des Français (1826-1920), après 1855
Huile sur toile, 242 × 152 cm
Versailles, musée national des Châteaux de Versailles et de Trianon, inv. MV 8188
Cat. 35 p. 54

Winterhalter, Franz Xaver (d'après)
Napoléon III, empereur des Français, avant 1861
Huile sur toile, 241 × 156 cm
Versailles, musée national des Châteaux de Versailles et de Trianon, inv. MV 8189
Cat. 70 p. 91

Winterhalter, Franz Xaver (Menzenschwand, Allemagne, 1805 – Francfort-sur-le-Main, Allemagne, 1873)
L'Impératrice Eugénie (Eugénie de Montijo, 1826-1920, condesa de Teba) : en costume du XVIIIᵉ siècle, 1854
Huile sur toile, 92,7 × 73,7 cm
New York, The Metropolitan Museum of Art, Purchase, Mr. and Mrs. Claus von Bülow Gift, 1978, inv. 1978-403
Exp. : Exposition universelle, Paris, 1855.
Cat. 56 p. 75

Winterhalter, Franz Xaver (Menzenschwand, Allemagne, 1805 – Francfort-sur-le-Main, Allemagne, 1873)
Portrait d'Adelina Patti, de trois quarts, en Rosina, 1863
Huile sur toile, 110 × 78 cm
Royaume-Uni, collection particulière
Cat. 187 p. 210

Winterhalter, Franz Xaver (Menzenschwand, Allemagne, 1805 – Francfort-sur-le-Main, Allemagne, 1873)
Portrait de l'impératrice Eugénie, 1857
Huile sur toile, 138 × 109 cm
Washington, Hillwood Estate, Museum & Gardens, Bequest of Marjorie Merriweather Post, 1973 (51.11), Cat. 51.11
Cat. 68 p. 88

SCULPTURE

Anonyme
Eugène Labiche, 1860
Biscuit de porcelaine (photosculpture d'après un portrait de Nadar), 27 × 37 cm
Collection particulière Ph. P.
Non reproduit

Anonyme (attribué à la Manufacture Gille)
La Dame en crinoline, entre 1860 et 1870
Biscuit de porcelaine (réalisé par photosculpture), 43 × 48 cm
Compiègne, musée national du Palais, dépôt du musée national du Château de Rueil-Malmaison, inv. MMPO 1254
Cat. 7 p. 23

Arnaud, Charles-Auguste (La Rochelle, 1825 – ?, 1883)
Vénus aux cheveux d'or, 1863
Marbre, 210 × 56 × 56 cm
Compiègne, musée national du Palais, dépôt du musée d'Orsay, inv. RF 424
Exp. : Salon de 1863.
Cat. 205 p. 243

Barre, Jean-Auguste (Paris, 1811-1896)
Napoléon III, 1852
Marbre, 62 × 34 × 26 cm
Collection particulière Ph. P.
Cat. 20 p. 40

Carpeaux, Jean-Baptiste (Valenciennes, 1827 – Paris, 1875)
Charles Garnier, 1869
Buste en bronze, 67,6 × 54,5 × 33,6 cm
Paris, musée d'Orsay, inv. RF 1760
Exp. : Salon de 1869.
Non reproduit

Carpeaux, Jean-Baptiste (Valenciennes, 1827 – Paris, 1875)
Eugénie Fiocre, 1869
Buste en plâtre, 83 × 51 × 37 cm
Paris, musée d'Orsay, inv. RF 930
Cat. 173 p. 195

Carpeaux, Jean-Baptiste (Valenciennes, 1827 – Paris, 1875)
L'Impératrice Eugénie protège les orphelins et les arts, 1855
Épreuve en plâtre, 86,5 × 70 × 55 cm
Valenciennes, musée des Beaux-Arts, inv. S.91.10
Cat. 32 p. 50

Carpeaux, Jean-Baptiste (Valenciennes, 1827 – Paris, 1875)
La Princesse Mathilde, 1862
Buste en marbre, 95,3 × 70,4 × 43,7 cm
Paris, musée d'Orsay, inv. RF 1387
Exp. : Salon de 1863.
Cat. 207 p. 246

Carpeaux, Jean-Baptiste (Valenciennes, 1827 – Paris, 1875)
Le Prince impérial et le chien Néro, 1866
Marbre, 140,2 × 65,4 × 61,5 cm
Paris, musée d'Orsay, inv. RF 2042
Hist. : commande de l'Empereur, 1863.
Exp. : Exposition universelle, Paris, 1867.
Cat. 138 p. 145

Carrier-Belleuse, Albert Ernest (Anizy-le-Château, 1824 – Sèvres, 1887)
Buste de fantaisie, Marguerite Bellanger, vers 1866
Terre cuite, 68 × 38 × 36 cm
Compiègne, musée national du Palais, inv. C.2012.15
Cat. 172 p. 194

Carrier-Belleuse, Albert Ernest (Anizy-le-Château, 1824 – Sèvres, 1887)
La Comtesse de Castiglione en costume de reine d'Étrurie, 1864
Terre cuite, rehauts de bronzine, 71 × 32 × 25 cm
Collection Lucile Audouy
Cat. 60 p. 79

Cordier, Charles Henri Joseph (Cambrai, 1827 – Alger, 1905)
Nègre du Soudan, dit aussi *Nègre en costume algérien*, 1856-1857
Bronze et onyx avec piédouche en porphyre des Vosges, 96 × 66 × 36 cm
Paris, musée d'Orsay, inv. RF 2997
Exp. : Salon de 1857.
Non reproduit

Dubois, Paul (Nogent-sur-Seine, 1829 – Paris, 1905)
Chanteur florentin du XVᵉ siècle, 1865
Bronze argenté, 155 × 58 × 50 cm
Paris, musée d'Orsay, inv. RF 2998
Exp. : Exposition universelle, Paris, 1867.
Non reproduit

Guillaume, Eugène (Montbard, 1822 – Rome, 1905)
Napoléon Iᵉʳ législateur, 1860
Esquisse en plâtre patiné, 207 × 86 × 52,5 cm
Paris, Fondation Napoléon, inv. 1168
Cat. 144 p. 152

Iselin, Henri Frédéric (Clairegoutte, 1825 – ?, 1905)
Charles-Auguste Louis, duc de Morny, 1867
Marbre, 93 × 72 × 42 cm
Versailles, musée national des Châteaux de Versailles et de Trianon, inv. MV 5001
Exp. : Salon de 1867.

Leharivel-Durocher, Victor (Chanu, 1816 – ?, 1878)
Être et paraître, 1861
Marbre, 128 × 75 × 85 cm
Grenoble, musée des Beaux-Arts, dépôt du musée du Louvre, département des Sculptures, inv. MG 850, RF 183
Exp. : Salon de 1861 ; Exposition universelle, Paris, 1867.
Non reproduit

Lequien, Alexandre-Victor (Paris, 1822 – ?, 1905)
Napoléon III, 1855
Bronze, 64 × 33 × 27 cm
Ajaccio, musée Fesch, palais des Beaux-Arts, dépôt du Centre national des arts plastiques, inv. MFA/D 855.1.1, Nº du FNAC : PFH-6129
Cat. 21 p. 40

Perraud, Jean-Joseph (Monay, 1819 – Paris, 1876)
L'Enfance de Bacchus, 1863
Marbre, 206,2 × 81,7 × 77,5 cm
Lons-le-Saunier, musée des Beaux-Arts, dépôt du musée du Louvre, département des Sculptures, inv. RF 192
Exp. : Salon de 1863 ; Exposition universelle, Paris, 1867.
Cat. 206 p. 245

Salmson, Jules (Paris, 1823 – Coupvray, 1902)
La Dévideuse, 1863
Bronze, 120,9 × 684 × 940 cm
Paris, musée d'Orsay, inv. RF 193
Hist. : achat par l'État au Salon de 1863, pour
6 500 F (arrêté du 22 juin 1863).
Exp. Salon de 1863.
Cat. 145 p. 153

Thomas, Gabriel (Paris, 1824-1905)
Drame et Musique, 1866
Maquette en plâtre pour le décor de l'Opéra de
Paris, 61 × 60,3 × 14,5 cm
Paris, musée d'Orsay, dépôt de l'Agence
d'architecture de l'Opéra de Paris, inv. DO 1983 212
Non reproduit

ARTS GRAPHIQUES

Baron, Henri (Besançon, 1816 – Genève, Suisse,
1885)
*Fête officielle au palais des Tuileries pendant
l'Exposition universelle de 1867*, 1868
Aquarelle, 55 × 95 cm
Compiègne, musée national du Palais, dépôt du
musée d'Orsay, inv. R.F. 137
Exp. : Salon de 1868.
Cat. 50 p. 70

Berthelin, Max (Troyes, 1811 – Paris, 1877)
Le Palais de l'Industrie, vue perspective, 1854
Plume et encre noire, aquarelle, 31 × 67,3 cm
Paris, musée d'Orsay, inv. RF 37304
Non reproduit

Boitte, Louis (Paris, 1830 – Fontainebleau, 1906)
Un trône pour un souverain, concours d'émulation,
1853
Crayon et aquarelle, 45,1 × 33,6 cm
Paris, musée d'Orsay, inv. F 3457 C 1581
Non reproduit

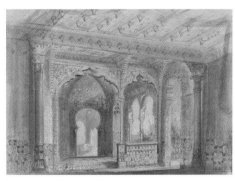

Cambon, Charles (Paris, 1802-1875)
Le Corsaire : esquisse de décor de l'acte III, t. 1 :
l'appartement du pacha, 1856
Aquarelle et crayon avec rehauts de gouache,
33,8 × 44,4 cm
Paris, bibliothèque-musée de l'Opéra, Bibliothèque
nationale de France, inv. ESQ CAMBON26

Chaperon, Philippe (Paris, 1823 – Lagny-sur-
Marne, 1906) et Despléchin, Édouard (Lille, 1802
– Paris, 1871)
Tannhäuser, esquisse de décor de l'acte II : salle des
chanteurs, 1861
Gouache, 22,7 × 31,3 cm
Paris, bibliothèque-musée de l'Opéra, Bibliothèque
nationale de France, inv. D-345 (II, 38)
Cat. 188 p. 211

Chéret, Jules (Paris, 1836 – Nice, 1832)
La Grande-Duchesse de Gérolstein, opéra-bouffe
(musique de J. Offenbach), 1867
Lithographie en couleurs, 70 × 53 cm
Paris, bibliothèque-musée de l'Opéra, Bibliothèque
nationale de France, inv. Affiches illustrées-778
Cat. 167 p. 190

Chéret, Jules (Paris, 1836 – Nice, 1832)
La Vie parisienne, opéra-bouffe (paroles de
MM. Henri Meilhac et Ludovic Halévy, musique de
J. Offenbach), 1866
Lithographie en couleurs, 67 × 50,4 cm
Paris, bibliothèque-musée de l'Opéra, Bibliothèque
nationale de France, inv. Affiches illustrées-672
Cat. 169 p. 191

Chéret, Jules (Paris, 1836 – Nice, 1832)
Orphée aux Enfers, Bouffes-Parisiens (musique de
J. Offenbach), 1867
Lithographie en couleurs, 74,5 × 92,3 cm
Paris, bibliothèque-musée de l'Opéra, Bibliothèque
nationale de France, inv. Affiches illustrées-83
Cat. 166 p. 189

Clerget, Hubert (Dijon, 1818 – Saint-Denis, 1899)
*Mariage de Napoléon III avec l'impératrice Eugénie
à Notre-Dame*, s. d.
Aquarelle, 76,5 × 55 cm
Compiègne, musée national du Palais,
inv. INVC93002
Cat. 43 p. 66

Crépinet, Alphonse (Paris, 1826-1892)
*Projet pour le nouvel Opéra, vue perspective, classé
second au premier tour du concours*, 1861
Encre et aquarelle, 50,6 × 68,9 cm
Paris, musée d'Orsay, inv. ARO 1983 1
Cat. 183 p. 205

Cusin, Alphonse (Melun, 1820 – Paris, 1894)
*Théâtre de la Gaîté, élévation de la façade principale
et profils*, vers 1861
Mine de plomb, plume, encre noire et aquarelle,
68,7 × 102,7 cm
Paris, musée d'Orsay, inv. ARO 1990 2
Cat. 181 p. 204

Daumier, Honoré (Marseille, 1808 – Valmondois,
1879)
*Cette année encore des Vénus… toujours des
Vénus !… comme s'il y avait des femmes faites
comme ça !*, planche nº 2 de la série « Croquis au
Salon », 10 mai 1865
Lithographie, 24,2 × 20,8 cm
Paris, Bibliothèque nationale de France,
département des Estampes et de la Photographie,
inv. DC 180 (J, 29) FOL
Cat. 194 p. 218

Daumier, Honoré (Marseille, 1808 – Valmondois,
1879)
*Dire… que dans mon temps, moi aussi, j'ai été
une brillante Espagnole… Maintenant je n'ai plus
d'espagnol, que les castagnettes !… c'est bien sec !…*,
planche nº 11 de la série « Croquis dramatiques »,
24 janvier 1857
Lithographie, 2ᵉ état, 20,4 × 24,6 cm
Paris, Bibliothèque nationale de France,
département des Estampes et de la Photographie,
inv. DC 180 (J, 26) FOL
Cat. 170 p. 192

Daumier, Honoré (Marseille, 1808 – Valmondois, 1879)
L'Acteur – Il était votre amant, Madame ! (Bravo ! bravo !) Et je l'ai assassiné ! (Bravo ! bravo !) Apprêtez-vous à mourir ! (Bravo ! bravo !) Et je me tuerai après sur vos deux cadavrrres ! Un Titi – Ah ! ben, non, alors ! Qu'est-ce qui porterait le deuil ?, planche nº 2 de la série « Croquis dramatiques », 18 avril 1864
Lithographie, 2ᵉ état sur 2, avec la lettre
Épreuve sur blanc provenant du dépôt légal, 22,3 × 24,1 cm
Paris, Bibliothèque nationale de France, département des Estampes et de la Photographie, inv. DC 180 (J-29) Fol (DL 3280), Delteil 3280
Non reproduit

Daumier, Honoré (Marseille, 1808 – Valmondois, 1879)
La Loge, 1852
Lithographie inédite, état unique, avant la lettre
Épreuve sur blanc, 23,8 × 22,5 cm
Paris, Bibliothèque nationale de France, département des Estampes et de la Photographie, inv. RESERVE DC-180 (C,4) – BOÎTE FOL
Cat. 163 p. 187

Daumier, Honoré (Marseille, 1808 – Valmondois, 1879)
L'Orchestre pendant qu'on joue une tragédie, planche nº 17 de la série « Croquis musicaux », 5 avril 1852
Lithographie, état unique, avec la lettre
Épreuve sur blanc provenant du dépôt légal, 26,1 × 21,6 cm
Paris, Bibliothèque nationale de France, département des Estampes et de la Photographie, inv. DC 180 (J, 19) FOL
Non reproduit

Daumier, Honoré (Marseille, 1808 – Valmondois, 1879)
Ma femme…, comme nous n'aurions pas le temps de tout voir en un jour ; regarde les tableaux qui sont du côté droit…, moi je regarderai ceux qui sont du côté gauche, et quand nous serons de retour à la maison, nous nous raconterons ce que nous avons vu chacun de notre côté…, planche nº 3 de la série « Exposition de 1859 », 18 avril 1859
Lithographie, 2ᵉ état, 22,5 × 27 cm
Paris, Bibliothèque nationale de France, département des Estampes et de la Photographie, inv. DC 180 (J, 28) FOL
Cat. 10 p. 25

Daumier, Honoré (Marseille, 1808 – Valmondois, 1879)
Triste contenance de la Sculpture placée au milieu de la Peinture, planche nº 3 de la série « Salon de 1857 », 22 juillet 1857
Lithographie, 24 × 20,5 cm
Paris, Bibliothèque nationale de France, département des Estampes et de la Photographie, inv. DC 180 (J, 27) FOL
Cat. 9 p. 25

Duthoit, Edmond (Amiens, 1837 – Paris, 1889)
La Chambre rose du château de Roquetaillade, 1868
Aquarelle sur papier, 62 × 52 cm
Mazères, château de Roquetaillade, inv. 3936
Cat. 156 p. 162

Fortuné de Fournier, Jean-Baptiste (Nice, 1797 – Paris, 1864)
Le Cabinet de toilette de l'impératrice à Saint-Cloud, 1860
Aquarelle, 31 × 45,5 cm
Compiègne, musée national du Palais, inv. C 72 D 4
Cat. 136 p. 143

Fortuné de Fournier, Jean-Baptiste (Nice, 1797 – Paris, 1864)
Le Cabinet de travail de l'impératrice à Saint-Cloud, 1860
Aquarelle, 30,5 × 45 cm
Compiègne, musée national du Palais, inv. C 72 D 5
Cat. 134 p. 143

Fortuné de Fournier, Jean-Baptiste (Nice, 1797 – Paris, 1864)
Le Salon de l'impératrice Eugénie à Saint-Cloud, 1860
Aquarelle, 31 × 45 cm
Compiègne, musée national du Palais, inv. C.72D.2
Cat. 135 p. 143

Garnier, Charles (Paris, 1825-1898)
Colonne rostrale à l'entrée du pavillon de l'Empereur, s. d.
Crayon, lavis et encre, 190 × 61 cm
Paris, bibliothèque-musée de l'Opéra, Bibliothèque nationale de France, inv. plan Garnier 10
Cat. 184 p. 207

Garnier, Charles (Paris, 1825-1898)
Coupe longitudinale du grand foyer, nouvel Opéra de Paris, printemps 1862
Lavis et aquarelle, 80,5 × 146 cm
Paris, bibliothèque-musée de l'Opéra, Bibliothèque nationale de France, inv. 92C 16.53.38, plan Garnier 14
Cat. 179 p. 202-203

Garnier, Charles (Paris, 1825-1898)
Coupe sur la cage du grand escalier, nouvel Opéra de Paris, printemps 1862
Lavis de couleurs et gouache, 125 × 92 cm
Paris, bibliothèque-musée de l'Opéra, Bibliothèque nationale de France, inv. 89C 143944 Res 2235-16, plan Garnier 13
Cat. 180 p. 203

Garnier, Charles (Paris, 1825-1898)
Nouvel Opéra de Paris, étude pour un masque, s. d.
Fusain et gouache, diam. 57,5 cm
Paris, bibliothèque-musée de l'Opéra, Bibliothèque nationale de France, inv. plan Garnier 20
Cat. 241 p. 310

Gill, André (Paris, 1840 – Saint-Maurice, 1885)
Résurrection de Thérésa, 1867
Gravure sur bois, 45,4 × 30,4 cm
Paris, Bibliothèque nationale de France, département Musique, inv. EST. THERESA F 3003
Cat. 168 p. 190

Gill, André (Paris, 1840 – Saint-Maurice, 1885)
Richard Wagner, L'Éclipse, 18 avril 1869
Gravure sur bois, 37,5 × 33,5 cm
Paris, bibliothèque-musée de l'Opéra, Bibliothèque
nationale de France, inv. Est. Portr. Richard
Wagner 1
Cat. 189 p. 212

Gillot, Firmin (Brou, 1820 – Paris, 1872)
Caricature du Salon des Refusés, *La Vie parisienne*,
11 juillet 1863
Gravure, 34,8 × 28,1 × 4,3 cm
Paris, Bibliothèque nationale de France,
département des Estampes et de la Photographie,
inv. TF-867-PET FOL
Non reproduit

Giraud, Charles (Paris, 1819 – Sannois, 1892)
*Salon de la princesse Mathilde dans son hôtel
particulier parisien, rue de Courcelles*, vers 1867
Aquarelle, 39 × 49 cm
Paris, musée des Arts décoratifs, inv. 32057
Non reproduit

Giraud, Pierre-François-Eugène (Paris, 1806-
1881)
Carpeaux, 1865
Aquarelle sur papier, 51,7 × 37,5 cm
Paris, Bibliothèque nationale de France,
département des Estampes et de la Photographie,
inv. RESERVE NA-87 (1)-FT 4

Giraud, Pierre-François-Eugène (Paris, 1806-
1881)
Flaubert, entre 1866 et 1870
Aquarelle sur papier, 51,4 × 37,2 cm
Paris, Bibliothèque nationale de France,
département des Estampes et de la Photographie,
inv. RESERVE NA-87 (2)-FT 4

Giraud, Pierre-François-Eugène (Paris, 1806-
1881)
Houssaye, entre 1851 et 1870
Aquarelle sur papier, 51,2 × 37,2 cm
Paris, Bibliothèque nationale de France,
département des Estampes et de la Photographie,
inv. RESERVE NA-87 (3)-FT 4

Giraud, Pierre-François-Eugène (Paris, 1806-
1881)
Morny, entre 1858 et 1865
Aquarelle sur papier, 51,1 × 37,2 cm
Paris, Bibliothèque nationale de France,
département des Estampes et de la Photographie,
inv. RESERVE NA-87 (4)-FT 4

Giraud, Pierre-François-Eugène (Paris, 1806-
1881)
Nieuwerkerke, entre 1851 et 1870
Aquarelle sur papier, 51,3 × 37 cm
Paris, Bibliothèque nationale de France,
département des Estampes et de la Photographie,
inv. RESERVE NA-87 (5)-FT 4

Giraud, Pierre-François-Eugène (Paris, 1806-
1881)
Olympe Aguado, entre 1851 et 1870
Aquarelle sur papier, 50,9 × 37,3 cm
Paris, Bibliothèque nationale de France,
département des Estampes et de la Photographie,
inv. RESERVE NA-87 (1)-FT 4

Giraud, Pierre-François-Eugène (Paris, 1806-
1881)
Pasdeloup, 1858
Aquarelle sur papier, 50 × 36,9 cm
Paris, Bibliothèque nationale de France,
département des Estampes et de la Photographie,
inv. RESERVE NA-87 (5)-FT 4

Giraud, Pierre-François-Eugène (Paris, 1806-1881)
Pereire, 1859
Aquarelle sur papier, 51,7 × 37,5 cm
Paris, Bibliothèque nationale de France,
département des Estampes et de la Photographie,
inv. RESERVE NA-87 (5)-FT 4

Giraud, Pierre-François-Eugène (Paris, 1806-1881)
Viel-Castel, entre 1858 et 1864
Aquarelle sur papier, 47,7 × 35,3 cm
Paris, Bibliothèque nationale de France,
département des Estampes et de la Photographie,
inv. RESERVE NA-87 (6)-FT 4

Gudin, Théodore (Paris, 1802 – Boulogne-
Billancourt, 1880)
*La Comtesse de Choiseul en bouquetière Louis XV
(tableaux vivants chez Mme de Mayendoff)*,
vers 1864
Aquarelle, 27 × 21,5 cm
Paris, Bibliothèque historique de la Ville de Paris,
inv. 8-ICO-001 (fol. 23)
Non reproduit

Gudin, Théodore (Paris, 1802 – Boulogne-
Billancourt, 1880)
*La Comtesse de Lépine en abeille (bal du ministère de
la Marine)*, vers 1864
Aquarelle, 27 × 21,5 cm
Paris, Bibliothèque historique de la Ville de Paris,
inv. 8-ICO-001 (fol. 20)
Non reproduit

Gudin, Théodore (Paris, 1802 – Boulogne-
Billancourt, 1880)
*La Princesse de Metternich en diable noir (bal du
ministère de la Marine)*, vers 1864
Aquarelle, 27 × 21,5 cm
Paris, Bibliothèque historique de la Ville de Paris,
inv. 8-ICO-001 (fol. 8)
Cat. 61 p. 80

Gudin, Théodore (Paris, 1802 – Boulogne-
Billancourt, 1880)
Le Marquis de Galliffet en coq (bal de l'hôtel d'Albe),
vers 1864
Aquarelle, 27 × 21,5 cm
Paris, Bibliothèque historique de la Ville de Paris,
inv. 8-ICO-001 (fol. 24)
Cat. 62 p. 80

Horeau, Hector (Versailles, 1801 – Paris, 1872)
Projet pour le théâtre Orphéon, entre 1866 et 1868
Encre et crayon, 47 × 62,5 cm
Paris, musée Carnavalet - Histoire de Paris,
inv. D. 6765
Cat. 177 p. 200

Horeau, Hector (Versailles, 1801 – Paris, 1872)
Projet pour une salle de concert, s. d.
Encre et crayon, 45 × 30,5 cm
Paris, musée Carnavalet – Histoire de Paris,
inv. D. 6783
Cat. 178 p. 201

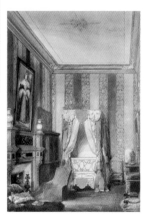

Lami, Eugène (Paris, 1800-1890)
*Chambre de la baronne Alphonse de Rothschild au
château de Ferrières*, 1865
Aquarelle sur papier, 51,5 × 35 cm
Collection particulière

Lami, Eugène (Paris, 1800-1890)
Escalier du vestibule du château de Ferrières, 1866
Aquarelle sur papier, 26,5 × 39 cm
Collection particulière
Cat. 13 p. 26

Lami, Eugène (Paris, 1800-1890)
Grande Salle à manger du château de Ferrières,
vers 1865
Aquarelle sur papier, 35 × 51,5 cm
Collection particulière
Cat. 14 p. 26

Lami, Eugène (Paris, 1800-1890)
*La Visite de la reine Victoria à Paris en 1855, souper
offert par Napoléon III dans la salle de l'opéra du
château de Versailles le 25 août 1855*, 1855
Aquarelle, 48,5 × 66,5 cm
Versailles, musée national des Châteaux de
Versailles et de Trianon, dépôt du musée du Louvre,
inv. Dess 768
Exp. : Salon de 1857, n° 1542.
Cat. 6 p. 20-21

Lami, Eugène (Paris, 1800-1890)
Le Hall du château de Ferrières, 1867
Aquarelle sur papier, 38,5 × 59 cm
Collection particulière
Cat. 15 p. 27

Lami, Eugène (Paris, 1800-1890)
*Mariage civil de Napoléon III avec l'impératrice
Eugénie aux Tuileries*, vers 1853
Aquarelle, 35,5 × 51 cm
Compiègne, musée national du Palais, inv. C.2003-
007
Cat. 44 p. 67

Lami, Eugène (Paris, 1800-1890)
*« Salon des Familles » ou « salon des Cuirs »
du château de Ferrières*, vers 1865
Aquarelle sur papier, 35,5 × 50 cm
Collection particulière
Cat. 11 p. 26

Lami, Eugène (Paris, 1800-1890)
Salon Louis XVI du château de Ferrières, vers 1865
Aquarelle sur papier, 35,5 × 52 cm
Collection particulière
Cat. 12 p. 26

Lefuel, Hector (agence d')
Élévation projetée de la façade sur cour des Tuileries, 1864
Plume, crayon et aquarelle, 59 × 113 cm
Paris, Archives nationales, inv. CP/64 AJ/355 p. 15
Non reproduit

Leymonnerye, Léon (Paris, 1803-1879)
Arc élevé devant le pont d'Austerlitz par la Ville de Paris pour l'entrée du président à Paris le samedi 16 octobre 1852, 16 août 1853
Aquarelle, 11,2 × 20,4 cm
Paris, musée Carnavalet – Histoire de Paris, inv. D8021 (1087)
Non reproduit

Leymonnerye, Léon (Paris, 1803-1879)
Autel élevé dans le Champ-de-Mars pour la bénédiction des aigles données à l'armée le 10 mai 1852, 10 mai 1852
Aquarelle, 13,5 × 22,9 cm
Paris, musée Carnavalet – Histoire de Paris, inv. D. 8021 (1084)
Non reproduit

Leymonnerye, Léon (Paris, 1803-1879)
Décoration de la place Vendôme, 14 août 1859
Aquarelle, 10 × 10,2 cm
Paris, musée Carnavalet – Histoire de Paris, inv. D8021 (1312)
Non reproduit

Leymonnerye, Léon (Paris, 1803-1879)
Distribution des aigles aux colonels des régiments par le prince-président le 10 mai 1852, 10 mai 1852
Aquarelle, 13,5 × 21,7 cm
Paris, musée Carnavalet – Histoire de Paris, inv. D. 8021 (1083)
Cat. 42 p. 65

Leymonnerye, Léon (Paris, 1803-1879)
Fête du 15 août 1853 : décoration du rond-point des Champs-Élysées, 16 août 1853
Aquarelle, 11,3 × 20,6 cm
Paris, musée Carnavalet – Histoire de Paris, inv. D. 8021 (1315)
Cat. 55 p. 73

Leymonnerye, Léon (Paris, 1803-1879)
Fête du 15 août 1853. Entrée des Champs Élisées [sic] par la place de la Concorde, 16 août 1853
Aquarelle, 10,8 × 20,8 cm
Paris, musée Carnavalet – Histoire de Paris, inv. D8021 (1318)

Leymonnerye, Léon (Paris, 1803-1879)
Fête du 16 août 1853. Entrée des Tuillerie [sic] sur la place de la Concorde, 1853
Aquarelle, 10,9 × 21 cm
Paris, musée Carnavalet – Histoire de Paris, inv. D. 8021 (1317)
Cat. 54 p. 73

Leymonnerye, Léon (Paris, 1803-1879)
Inauguration du boulevard Malesherbes le 13 août 1861 : emplacement de l'église Saint-Augustin, au parc Monceaux [sic], au chemin de fer de ceinture, 13 août 1861
Paris, musée Carnavalet – Histoire de Paris, inv. D. 8021 (1303, 1304 et 1305)
Cat. 52-53 p. 72

Leymonnerye, Léon (Paris, 1803-1879)
Les Artistes de l'Opéra à la reine d'Angleterre devant la rue Lepelletier [sic] 18 et 27 août 1855. Arc, août 1855
Aquarelle, 7,3 × 11 ; 8,2 × 6,6 cm
Paris, musée Carnavalet – Histoire de Paris, inv. D8021 (1319 et 1320)
Non reproduit

Leymonnerye, Léon (Paris, 1803-1879)
Ouverture du boulevard Sébastopol le lundi 5 avril 1858, 5 avril 1858
Aquarelle, 11,3 × 12,6 cm
Paris, musée Carnavalet – Histoire de Paris, inv. D8021 (1330)
Non reproduit

Leymonnerye, Léon (Paris, 1803-1879)
Porche de l'église Notre-Dame au baptême du prince impérial 14 juin 1856, 1856
Aquarelle, 8,4 × 14,2 cm
Paris, musée Carnavalet – Histoire de Paris, inv. D8021 (1322)
Cat. 39 p. 60

Leymonnerye, Léon (Paris, 1803-1879)
Pour l'entrée du président à Paris le samedi 16 octobre 1852, 17 octobre 1852
Aquarelle, 12 × 21,2 cm
Paris, musée Carnavalet – Histoire de Paris, inv. D. 8021 (1086)
Non reproduit

Leymonnerye, Léon (Paris, 1803-1879)
Rentrée à Paris de l'armée d'Italie le 14 août 1859, 14 août 1859
Aquarelle, 12 × 8,4 ; 11,5 × 9,2 cm
Paris, musée Carnavalet – Histoire de Paris, inv. D8021 (1331 ; 1332)
Cat. 48-49 p. 69

Leymonnerye, Léon (Paris, 1803-1879)
Rentrée à Paris de l'armée d'Italie le 14 août 1859, 14 août 1859
Aquarelle, 8,8 × 10,8 ; 8 × 10 cm
Paris, musée Carnavalet – Histoire de Paris, inv. D8021 (1306 ; 1307)
Non reproduit

Lormier, Paul (Paris, 1813-1895) et Albert, Alfred (1814 ? – 1879)
La Source : vingt et une maquettes de costumes ; planche 22, 1866
Crayon et aquarelle, 22,5 × 27,7 cm
Paris, bibliothèque-musée de l'Opéra, Bibliothèque nationale de France, inv. D 21623 (bis, 22)
Cat. 171 p. 193

Magne, Auguste-Joseph (Étampes, 1816 –
Eaubonne, 1885)
Théâtre du Vaudeville, élévation de la rotonde, 1870
Plume et encre noire, aquarelle, lavis et rehauts de
gouache et d'or, 81,4 × 50 cm
Paris, musée d'Orsay, inv. RF 4002
Cat. 182 p. 204
Non exposé

Magne, Auguste-Joseph (Étampes, 1816 –
Eaubonne, 1885)
*Théâtre du Vaudeville, vue et coupe de la loge
d'avant-scène*, 1867
Aquarelle sur papier, 68 × 52 cm
Angers, musée des Beaux-Arts, inv. 2001.48.11
Cat. 174 p. 197

Maison Belloir et Vazelle (active à Paris de 1820 à
1910)
Décoration de salle pour une fête impériale, s. d.
Gouache sur papier bleu, 65,6 × 39,2 cm
Cachet en haut à gauche : *Jen Belloir & C^{ie}*
Paris, musée d'Orsay, inv. RF.MO.ARO.2015.3.3
Non reproduit

Maison Belloir et Vazelle (active à Paris de 1820 à
1910)
*Deux projets de lampes portant une aigle impériale et
un drapeau à l'aigle, avec des médaillons aux armes
de Napoléon III*, 1870
Crayon et gouache sur papier, 45,2 × 41,6 cm
Paris, musée d'Orsay, inv. RF.MO.ARO.2015.3.5
Non reproduit

Maison Belloir et Vazelle (active à Paris de 1820 à
1910)
*Inauguration du canal de Suez – Trône du vice-roi
d'Égypte*, 1869
Crayon, aquarelle, gouache, 64 × 38,6 cm
Paris, musée d'Orsay, inv. RF.MO.ARO.2015.3.9

Maison Belloir et Vazelle (active à Paris de 1820 à
1910)
*Projet de chapiteau pour une fête impériale, fin
Second Empire*, vers 1869
Crayon et gouache, 40 × 60,5 cm
Paris, musée d'Orsay, inv. RF.MO.ARO.2015.3.1

Maison Belloir et Vazelle (active à Paris de 1820 à
1910)
Projet de dais pour deux trônes, fin Second Empire,
vers 1869
Crayon et gouache, 46,4 × 59,6 cm
Paris, musée d'Orsay, inv. RF.MO.ARO.2015.3.2
Non reproduit

Maison Belloir et Vazelle (active à Paris de 1820 à
1910)
*Projet de décoration pour le bal offert à la Halle au
blé à LL. MM. II. (à Leurs Majestés Impériales) par
les Dames de la Halle – août 1867*, 1867
Crayon, aquarelle, gouache sur papier bleu,
48,5 × 58 cm
Paris, musée d'Orsay, inv. RF.MO.ARO.2015.3.8
Non reproduit

Maison Belloir et Vazelle (active à Paris de 1820 à
1910)
*Projets pour une hampe avec une aigle impériale et
pour une lance avec les armes du sénat romain*, 1870
Crayon et gouache, 65 × 35 cm
Annoté : *N^o 14 et N^o 15*
Paris, musée d'Orsay, inv. RF.MO.ARO.2015.3.4
Non reproduit

Normand, Alfred-Nicolas (Paris, 1822-1909)
*Projet pour la maison pompéienne du prince
Napoléon*, 1860
Crayon graphite, plume, encre noire, aquarelle et
gouache, 11 × 72 cm (avec cadre)
Paris, musée des Arts décoratifs, inv. 35311
Exp. : Exposition universelle, Paris, 1889.
Non reproduit

Normand, Alfred-Nicolas (Paris, 1822-1909)
*Projet pour la maison pompéienne du prince
Napoléon, table ronde du grand salon de la maison
pompéienne*, 1860
Mine graphite et encre rouge, 25 × 47 cm
Paris, musée des Arts décoratifs, inv. CD 2809.17 a
Cat. 142 p. 151

Normand, Alfred-Nicolas (Paris, 1822-1909)
*Projet pour la maison pompéienne du prince
Napoléon, vestibule, coupe sur la largeur*, 1860
Aquarelle et gouache, 75,5 × 110 cm (avec le
montage ancien)
Paris, musée des Arts décoratifs, inv. 45383
Cat. 141 p. 150

Reiber, Émile (Sélestat, 1826 – Paris, 1893)
*Fête offerte à SS. MM. II. par le Corps législatif à
l'Assemblée nationale le 28 mars 1853*, 1853
Aquarelle, 57,5 × 46 cm (avec cadre)
Collection particulière
Cat. 47 p. 68

Reiber, Émile (Sélestat, 1826 – Paris, 1893)
Scène de bal à l'Assemblée nationale, 1853
Aquarelle, 57,5 × 46 cm (avec cadre)
Collection particulière
Cat. 46 p. 68

Rossigneux, Charles (Paris, 1818-1909)
*Projet pour la maison pompéienne du prince
Napoléon, modèle de lustre en bronze argenté servant
à éclairer la salle à manger*, 1860
Crayon graphite, plume et aquarelle, 72,6 × 52,5 cm
Paris, musée des Arts décoratifs, inv. CD 3138
Cat. 146 p. 154

Simpson, William (Glasgow, 1823 – Londres, 1899)
L'Impératrice des Français à Ismaïlia, 1869
Crayon, lavis, aquarelle, 20 × 32,5 cm
Collection particulière
Non reproduit

Thorigny, Félix (Caen, 1824 – Paris, 1870) et
Maurand, C. (? – ?)
*Exposition des Beaux-Arts de 1863. Vue du Grand
Salon carré. Tableaux officiels et batailles, Le Monde
illustré, 7^e année, n^o 324, 27 juin 1863*
Gravure, 37,5 × 53,5 cm
Paris, musée d'Orsay, bibliothèque,
FOL.x2 22 1863.1
Non reproduit

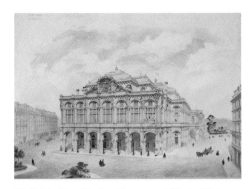

Viollet-le-Duc, Eugène Emmanuel (Paris, 1814 – Lausanne, 1879)
Académie impériale de musique, projet d'opéra. Vue perspective, 1860-1861
Crayon, encre, aquarelle sur papier contrecollé sur carton, 64 × 90 cm
Charenton-le-Pont, médiathèque de l'Architecture et du Patrimoine, inv. 1996/083 - doc.1366

ARTS DÉCORATIFS

Anonyme
Cartisanes, s. d.
Tissu velours brodé de fils d'or, 63 × 62 cm
Compiègne, musée national du Palais, dépôt du musée de Malmaison, inv. MMPO.1790 ; MMPO.1791
Non reproduit

Anonyme
Éventail, 1860
Orfèvrerie, perles, plumes d'autruche, 55 × 40 cm
Inscription : *Les dames israélites à l'impératrice Eugénie, 1830-1860*
Compiègne, musée national du Palais, inv. C04-004087
Cat. 239 p. 274

Anonyme
Flacon à sels au chiffre de l'impératrice Eugénie, s. d.
Cristal, or, diamant, perles, rubis, émeraude, jaspe, 10,2 × 4,5 × 3,4 cm
Paris, Fondation Napoléon, inv. 1138
Cat. 37 p. 57

Anonyme
Paire de jumelles de théâtre de Napoléon III, s. d.
Émail, nacre, écaille, bronze doré, ivoire, 9,2 × 12,8 × 5,5 cm
Paris, Fondation Napoléon, inv. 1140
Cat. 240 p. 280

Avisseau, Charles-Jean (Tours, 1796-1861), Rochebrune, Octave Guillaume de (Fontenay-le-Comte, 1824-1900)
Coupe et bassin, 1855
Faïence fine à décor polychrome modelé et rapporté, 34,5 × 26,5 cm
Paris, musée d'Orsay, inv. OAO 871 1-2
Exp. : Exposition universelle, Paris, 1855.
Non reproduit

Baltard, Victor (Paris, 1805-1874), Froment-Meurice, bronzier (Paris, 1837-1913), Fannière Frères (Paris, 1839-1900), Simart, Pierre-Charles, sculpteur (Troyes, 1806 – Paris, 1857), Jacquemart, Henri Alfred, sculpteur (Paris, 1824-1896), Manufacture impériale de Sèvres, Flandrin, Hippolyte, peintre (Lyon, 1809 – Rome, 1864), Gobert, Alfred, émailleur (Paris, 1822 – La Garenne-Bezons, 1894), Philip, Jean-Baptiste-César, émailleur (Avignon, 1815 – Sèvres, 1877), Grohé Frères, ébénistes (Paris, après 1827), Gallois, Charles, sculpteur ornemaniste (? – ?), Poignant (? – ?), Lefébure, Auguste (? – ?), garniture de dentelle (disparue)
Berceau du prince impérial Louis Napoléon, 1856
Bois de rose, vermeil, argent, émaux, 214 × 159 × 65 cm
Paris, musée Carnavalet – Histoire de Paris, inv. MB 249
Hist. : offert par la Ville de Paris le 15 mars 1856 ; don de l'impératrice Eugénie à la Ville de Paris en 1902 par l'intermédiaire de M. Piétri.
Cat. 38 p. 59

Barbedienne, Ferdinand (Saint-Martin-de-Fresnay, 1810 – Paris, 1892)
Brûle-parfum et son plateau, vers 1855
Métal argenté, argent oxydé, 51 × 25,5 cm ; 5,1 × 29 cm (plateau)
Londres, Victoria & Albert Museum, inv. 2707 to C-1856
Exp. : Exposition universelle, Paris, 1855 ; Exposition universelle, Londres, 1862.
Cat. 235 p. 270

Barye, Antoine-Louis (Paris, 1795-1875)
Guerrier tartare à cheval, 1855
Bronze patiné, émaillé et doré, 49,5 × 44 × 27 cm
Paris, musée Orsay, don de la Société des Amis du Musée d'Orsay, 1988, inv. OAO 1175
Non reproduit

Barye, Antoine-Louis (Paris, 1795-1875), Dotin, Auguste Charles, émailleur (Paris, 1824 – ?, après 1878)
Les Trois Grâces, paire de candélabres (d'une garniture de cheminée comprenant *Angélique et Roger montés sur l'hippogriffe*), 1857
Bronze doré, argenté et émaillé, marbre-onyx, 95 × 27 × 41,5 cm
Paris, musée d'Orsay, inv. OAO 1375 1-2
Non reproduit

Caïn, Auguste (Paris, 1821-1894)
Paire de candélabres, avant 1861
Bronze patiné, 51 × 16 cm
Paris, Mobilier national, inv. GML 4888 / 1-2
Exp. : Exposition universelle, Londres, 1862.
Non reproduit

Carrier-Belleuse, Albert Ernest (Anizy-le-Château, 1824 – Sèvres, 1887), Dalou, Aimé (Paris, 1838-1902), Manguin, Pierre (Paris, 1815-1869)
Console de l'hôtel de la Païva, entre 1864 et 1865
Bronze doré et patiné, marbre, onyx, albâtre, gypse, 110 × 161 × 58 cm
Paris, musée d'Orsay, inv. OAO 1323
Non reproduit

Carrier-Belleuse, Albert Ernest (Anizy-le-Château, 1824 – Sèvres, 1887), Sévin, Louis Constant (Versailles, 1821 – Neuilly-sur-Seine, 1888), Maison Barbedienne (Paris, 1838-1954)
Miroir monumental, 1878
Bronze ciselé et doré, miroir, 193 × 137 × 12 cm
Paris, musée d'Orsay, inv. OAO 1308
Hist. : modèle créé en 1867.
Non reproduit

Chabal-Dussurgey, Pierre (Charlieu, 1819 – Nice, 1902), Baudry, Paul (La Roche-sur-Yon, 1828 – Paris 1886)
Carton pour dessus-de-porte *L'Automne* et *L'Hiver*, 1865
Huile sur toile, 90 × 148 cm
Paris, Mobilier national, inv. GOB 86 / 1
Non reproduit

LISTE DES ŒUVRES EXPOSÉES

Chabal-Dussurgey, Pierre (Charlieu, 1819 – Nice, 1902), Baudry, Paul (La Roche-sur-Yon, 1828 – Paris 1886)
Carton pour dessus-de-porte *Le Printemps* et *L'Été*, 1865
Huile sur toile, 90 × 148 cm
Paris, Mobilier national, inv. GOB 85 / 1
Cat. 139 p. 147

Christofle & Cie (Paris, depuis 1830), Christofle, Charles (Paris, 1805 – Brunoy, 1863), Capy, Eugène (Paris, 1829 – Charenton-le-Pont, 1894), Rouillard, Pierre (Paris, 1820-1881)
Coupe, prix d'honneur des concours régionaux agricoles, décerné à M. Larzat, 1862
Galvanoplastie, argent, 65,5 × 49,5 cm
Paris, musée d'Orsay, don de la Société des Amis du Musée d'Orsay en hommage au comte de Ribes, président de la SAMO de 1990 à 2013, 2013, inv. OAO 2083
Exp. : modèle présenté lors de l'Exposition universelle, Londres, 1862.
Non reproduit

Christofle & Cie (Paris, depuis 1830), Falize, Lucien ? (Paris, 1839-1897)
Cafetière et crémier du service turc, 1862
Émaux cloisonnés sur vermeil, améthyste, 20,5 × 11,5 × 17 cm (cafetière) ; 13,5 × 9 × 7,5 cm (crémier)
Paris, musée Bouilhet-Christofle, inv. GO 2770 / 1 ; GO 2770 / 2
Exp. : Exposition universelle, Londres, 1862.
Cat. 219 p. 259

Christofle & Cie (Paris, depuis 1830), Moreau, Mathurin, sculpteur (Dijon, 1822 – Paris, 1912), Madroux, Auguste, ornemaniste (Paris, 1829-1871)
Vase *L'Éducation d'Achille*, vers 1867
Argent partiellement doré, 75 × 26,5 × 13 cm
Paris, musée d'Orsay, inv. OAO 862
Exp. : Exposition universelle, Paris, 1867.
Non reproduit

Christofle & Cie (Paris, depuis 1830), Reiber, Émile (Sélestat, 1826 – Paris, 1893)
Bonbonnière persane, 1867
Émaux cloisonnés sur cuivre doré, 10 × 12 cm
Paris, musée Bouilhet-Christofle, inv. OBJ 1132
Exp. : Exposition universelle, Paris, 1867.
Cat. 218 p. 259

Christofle & Cie (Paris, depuis 1830), Reiber, Émile (Sélestat, 1826 – Paris, 1893)
Cafetière, vers 1867
Cuivre doré, émail cloisonné, ivoire, 19,7 × 19 × 9,5 cm
Paris, musée d'Orsay, inv. OAO 1312
Exp. : modèle présenté lors de l'Exposition universelle, Londres, 1867.
Cat. 220 p. 259

Christofle & Cie (Paris, depuis 1830), Reiber, Émile (Sélestat, 1826 – Paris, 1893)
Paire de vases bambou, 1867
Métal argenté et patiné, 25,5 × 13 cm
Paris, musée Bouilhet-Christofle, inv. OBJ 1067 / 1-2
Exp. : Exposition universelle, Paris, 1867.
Non reproduit

Christofle & Cie (Paris, depuis 1830), Reiber, Émile, dessinateur (Sélestat, 1826 – Paris, 1893), Carrier-Belleuse, Albert Ernest, sculpteur (Anizy-le-Château, 1824 – Sèvres, 1887), Chéret, Joseph, sculpteur (Paris, 1838-1894)
Table de toilette, 1867
Acajou, bronze, vermeil, lapis-lazuli, jaspe, 70 × 95 × 62 cm
Paris, musée des Arts décoratifs, don de MM. Alfred et Jacques Pereire en souvenir de leurs grands-parents Émile et Isaac Pereire et de leurs parents M. et Mme Gustave Pereire, 1938, inv. 33777
Exp. : Exposition universelle, Paris, 1867.
Cat. 226 p. 264

Christofle & Cie (Paris, depuis 1830), Riche (peintre), Molly (émailleur)
Sucrier couvert pompéien, à décor bachique de satyres, 1862
Argent, vermeil et émail, 10,5 × 9,5 cm
Paris, musée Bouilhet-Christofle, inv. GO 2840
Exp. : Exposition universelle, Londres, 1862.
Cat. 221 p. 259

Christofle & Cie (Paris, depuis 1830), Tard, Antoine (?, 1800 – ?)
Théière, cafetière et sucrier, 1867
Cuivre doré, émail cloisonné, 10,2 × 17,8 cm (théière) ; 12,7 × 17,8 cm (sucrier) ; 13,6 × 13,5 × 7,5 cm (cafetière)
Londres, Victoria & Albert Museum, inv. 722-1869 ; 727-1869 ; 725-1869
Exp. : Exposition universelle, Paris, 1867.
Cat. 237 p. 272

Cristallerie de Baccarat (Baccarat, fondée en 1817)
Bol à punch et son plateau, 1867
Cristal bleu de Baccarat, 34 × 36,5 × 10,5 cm (bol) ; D. 56 cm (plateau)
Compiègne, musée national du Palais, inv. C50.063 (bol) ; C50.062 (plateau)
Exp. : modèle présenté lors de l'Exposition universelle, Londres, 1867.
Cat. 229 p. 265

Cristallerie de Baccarat (Baccarat, fondée en 1817)
Vase à panse soufflée d'inspiration Régence, 1855
Opaline doublée, décor émail et or, 55 × 22,5 × 33,2 cm
Paris, musée d'Orsay, inv. OAO 1698
Exp. : Exposition universelle, Paris, 1855.
Non reproduit

Cristallerie de Baccarat (Baccarat, fondée en 1817)
Vase forme balustre à décor néogrec, vers 1867
Verre double couche, 44 × 24 cm
Paris, musée d'Orsay, don Tobogan Antiques, 2010, inv. OAO 1824
Non reproduit

Cristallerie de Baccarat (Baccarat, fondée en 1817), Belet, Émile, décorateur (Paris, 1840 – Vasteville, 1904), Picard Frères, bronzier
Paire de vases couverts, 1867
Opaline, bronze doré, 120 × 45 cm
Paris, musée d'Orsay, dépôt du Mobilier national, inv. GML 3636 1-2
Exp. : Exposition universelle, Paris, 1867.
Cat. 216 p. 256

Crozatier, Charles (Le Puy-en-Velay, 1795 – Paris, 1855)
Paire de candélabres, 1854
Bronze patiné et doré, 138 × 60 cm
Paris, musée d'Orsay, dépôt du musée national du château de Fontainebleau, inv. F 979 C
Non reproduit

Deck, Théodore (Guebwiller, 1823 – Sèvres, 1891)
Coupe monumentale, 1867
Faïence à décor sous couverte, 50 × 75 cm
Paris, musée d'Orsay, inv. OA 2614
Exp. : Exposition universelle, Paris, 1867.
Cat. 230 p. 265

Délicourt, Étienne (Paris, 1809-1883), Dury,
Antoine, dessinateur (Lyon, 1819 – ?, 1878)
La Chasse à l'ours, série Grandes chasses, vers 1850
Papier peint imprimé à la planche, 377,5 × 359 cm
Paris, musée d'Orsay, dépôt du musée des Arts
décoratifs, inv. 29808
Exp. : Exposition universelle, Londres, 1851 ;
Exposition universelle, Paris, 1855.
Non reproduit

Desfossé & Karth (Paris, 1863-1947)
Décor de style néogrec, vers 1867
Papier peint imprimé à la planche, 281 × 156 cm
Paris, musée d'Orsay, inv. OAO 870
Exp. : modèle présenté lors de l'Exposition
universelle, Paris, 1867.
Non reproduit

Desfossé & Karth (Paris, 1863-1947)
Frise de papier peint, 1867
Papier peint imprimé à la planche, 53,5 × 158 cm
Paris, musée d'Orsay, inv. OAO 1781
Non reproduit

Diehl, Charles Guillaume, ébéniste (Steinbach,
1811 – Chessy, 1885), Brandely, Jean, dessinateur
(actif entre 1855 et 1873), Guillemin, Émile,
sculpteur (Paris, 1841-1907)
Bas d'armoire, 1867
Marqueterie de bois divers, bronze doré, cuivre
galvanique, 152 × 122 × 60 cm
Paris, musée d'Orsay, inv. OAO 992
Exp. : Exposition universelle, Paris, 1867.
Cat. 217 p. 257

Diehl, Charles Guillaume (Steinbach, 1811 -
Chessy, 1885), Brandely, Jean, dessinateur (actif
entre 1855 et 1873), Frémiet, Emmanuel, sculpteur
(Paris, 1824-1910)
Médaillier Triomphe de Mérovée, 1867
Cèdre, marqueterie de noyer, ébène et ivoire surbâti
de chêne, bronzes et cuivre argentés,
238 × 151 × 60 cm
Paris, musée d'Orsay, inv. OA 10440
Exp. : Exposition universelle, Paris, 1867.
Cat. 225 p. 263

Diehl, Charles Guillaume, ébéniste (Steinbach,
1811 – Chessy, 1885), Maheu, J.-P. (?-?)
Coffret à bijoux de la princesse Mathilde, 1867
Acajou, bronze doré, marbres, bois précieux,
36 × 50 × 40 cm
Compiègne, musée national du Palais, acquis
en 1979 sur les fonds du legs de Mme Moatti,
née Grodet (petite-fille de Thomas Couture),
inv. C 79.006
Exp. : Exposition universelle, Paris, 1867.
Cat. 228 p. 265

Diéterle, Jules (Paris, 1811-1889)
Maquette de tapis du grand salon de l'appartement
de Louis XIII au château de Fontainebleau, 1866
Aquarelle sur papier, 84 × 57 cm
Paris, Mobilier national, inv. GOB 1070 / 2
Non reproduit

Diéterle, Jules (Paris, 1811-1889)
Maquette de tapis du Salon bleu des appartements
de l'impératrice au palais des Tuileries, 1860
Aquarelle sur papier, 63,7 × 25,05 cm
Paris, Mobilier national, inv. GMTB 563
Cat. 130 p. 140

Diéterle, Jules (Paris, 1811-1889)
Maquette de tapis du Salon rose des appartements
de l'impératrice au palais des Tuileries, 1860
Aquarelle sur papier, 49,4 × 69 cm
Paris, Mobilier national, inv. GMTB 563
Cat. 131 p. 140

Dotin, Auguste Charles, émailleur (Paris, 1824 – ?,
après 1878)
Tasse et soucoupe, 1855
Émail sur métal, 8 × 7 × 9 cm (tasse) ; 1,2 × 12 cm
(soucoupe)
Collection particulière
Exp. : Exposition universelle, Paris, 1855.
Cat. 222 p. 260

Duron, Charles (Pont-à-Mousson, 1814 – Paris,
1872), Sollier Frères, émailleur (Paris, dès 1837)
Coupe couverte, 1867
Or, lapis-lazuli, émail et pierres semi-précieuses,
21 × 20,5 cm
Paris, musée d'Orsay, inv. OAO 1650
Exp. : Exposition universelle, Paris, 1867.
Non reproduit

Fannière Frères (Paris, 1839-1900)
Bouclier Roland furieux, 1862-1867
Fer repoussé et ciselé, 55 × 15 cm
Collection particulière
Exp. : Exposition universelle, Paris, 1855, pour
le plâtre ; Exposition universelle, Paris, 1862
(inachevé) ; Exposition universelle, Londres, 1867
(inachevé).
Cat. 231 p. 266

Fannière Frères (Paris, 1839-1900)
Nef, 1869
Argent fondu et ciselé, 72 × 72 × 24 cm
Paris, musée des Arts décoratifs, don Charles de
Lesseps en mémoire de Ferdinand de Lesseps, son
père, 1907, inv. 15688
Exp. : Exposition universelle, Londres, 1871.
Cat. 27 p. 46

Firme Renaissance (Berlin), Lővinson, Louis
(1823-1896), Lővinson, Siegfried (1829-1903),
Kemnitz, Robert (?-?), attribué à
Chaise dite éthiopienne, vers 1870
Bois de platane tourné, noirci, doré, tissu éthiopien
de paille, 40 × 40 cm
Hendaye, château d'Abbadia, grand salon
Paris, Académie des sciences
Cat. 153 p. 159

Firme Renaissance (Berlin), Lővinson, Louis
(1823-1896), Lővinson, Siegfried (1829-1903),
Kemnitz, Robert (?-?), attribué à
Encoignure buffet, 1870-1871
Bois polychrome sculpté et découpé, 235 × 60 cm
Hendaye, château d'Abbadia, chambre de
Jérusalem
Paris, Académie des sciences
Cat. 154 p. 160

Firme Renaissance (Berlin), Lővinson, Louis
(1823-1896), Lővinson, Siegfried (1829-1903),
Kemnitz, Robert (?-?)
Fauteuil Empereur, 1869-1870
Chêne sculpté et noirci, garniture en toile brodée
d'applications, 120 × 58 × 70 cm
Hendaye, château d'Abbadia, chambre de la Tour
Paris, Académie des sciences
Cat. 155 p. 161

Fossey, Jules, sculpteur-ébéniste (Paris, 1806-
1858)
Meuble à armes. M. Fossey, vers 1855
Aquarelle sur dessin, 50,5 × 44,5 cm
Paris, Mobilier national, s. n. (archives)
Exp. : Exposition universelle, Paris, 1855.
Non reproduit

Froment-Meurice (maison fondée à Paris en 1714),
Caméré, Henri, sculpteur (Paris, 1830-1894)
Coupe *François Ponsard*, 1867
Argent partiellement doré, émail, 31 × 28 cm
Inscriptions au pourtour : *Horace et Lydie 1850,
Ulysse 1852, L'Honneur et l'Argent 1853, La bourse
1856, Ce qui plaît aux femmes 1860, Le Lion
amoureux 1866, Galilée 1867*
Paris, musée d'Orsay, inv. OAO 980
Exp. : Exposition universelle, Paris, 1867.
Non reproduit

Galbrunner, Paul Charles (Paris, 1823-1905),
d'après Iselin, Henri Frédéric (Clairegoutte, 1825
– ?, 1905)
Buste Napoléon III, 1866
Calcédoine, porphyre rouge, marbre vert, bronze
doré, 39,7 × 15,5 × 13 cm
Paris, musée d'Orsay, inv. OAO 984
Exp. : Salon de 1866 ; Exposition universelle, Paris,
1867.
Cat. 22 p. 40

Garnier, Charles (agence créée à Paris, août 1861),
Garnier, Charles (Paris, 1825-1898)
Opéra Garnier, maquette, vers 1862
Merisier, poirier, buis, 13 × 25,6 × 36 cm
Paris, musée d'Orsay, inv. RF. MO. OAO.2015.1
Cat. 175 p. 198

Gouverneur, A., ébéniste, attribué à (actif à Paris)
Meuble à hauteur d'appui, vers 1855
Panneau central du XVIIIe siècle
Érable, amarante, marqueterie de divers bois,
bronze doré, marbre vert de mer,
112,5 × 135,5 × 48,5 cm
Paris, Mobilier national, inv. GME 12629 / 1
Non reproduit

Gueyton, Alexandre, orfèvre (Tournon-sur-Rhône,
1818 – Paris, 1862), Morel-Ladeuil, Léonard,
sculpteur (Clermont-Ferrand, 1820 – Boulogne-
sur-mer, 1888)
Bouclier *Allégorie de la guerre de Crimée*, 1862
Bronze patiné, 10 × 56 cm
Paris, musée d'Orsay, don de Mme Jacques
Pharaon, arrière-petite-fille de Michel Spiquel
(propriétaire du bouclier) aux Musées nationaux,
1981, inv. OAO 537
Exp. : Exposition universelle, Londres, 1862.
Non reproduit

Jouhanneaud & Dubois, manufacture de
céramique (Limoges, 1843-1879), Sévin, Louis
Constant (Versailles, 1821 – Neuilly-sur-Seine,
1888), Schoenewerk, Alexandre, sculpteur (Paris,
1820-1885)
Buire, 1855
Biscuit de porcelaine, 100 × 49 cm
Paris, musée d'Orsay, dépôt du musée Adrien-
Dubouché, inv. ADL 3800
Exp. : Exposition universelle, Paris, 1855.
Non reproduit

Kreisser, Édouard, ébéniste et bronzier (actif de
1843 à 1863)
Bureau style Louis XVI, 1855
Marqueterie de bois de rose, sycomore et bois gris,
porcelaine, bronze doré et argenté,
83 × 119 × 61,2 cm
Londres, Victoria & Albert Museum, inv. W.9-1964
Exp. : Exposition universelle, Paris, 1855.
Cat. 233 p. 269

Lamy & Giraud (Lyon, 1865-1917)
Lé de tenture destiné à l'hôtel de la Païva, patron
n° 4877, 1866
Brocatelle brochée, lin et soie, 223 × 64 cm
Lyon, Manufacture Prelle, inv. II34713
Non reproduit

Lemire Père & Fils (Lyon, 1811-1865)
Lé pour les portières de la salle à manger de l'hôtel
de la Païva, patron n° 4862, 1865
Velours ciselé trois corps, satin, soie, 155,5 × 75 cm
Lyon, Manufacture Prelle, inv. II34720

Lemonnier, Alexandre-Gabriel (Rouen, 1808 –
Paris, 1884)
Couronne de l'impératrice Eugénie, 1855
Or, diamants, émeraude, 13 × 15 cm
Paris, musée du Louvre, don de M. et
Mme Roberto, Polo, 1988, inv. OA 11160
Exp. : Exposition universelle, Paris, 1855.
Cat. 34 p. 53

Lemonnier, Alexandre-Gabriel (Rouen, 1808 –
Paris, 1884)
Diadème de l'impératrice Eugénie, 1853
Argent, or, diamants, perles, 7 × 19 × 18,5 cm
Paris, musée du Louvre, don des Amis du Louvre,
1992, inv. OA 11369
Cat. 36 p. 55

Lepec, Charles (Paris, 1830 – ?, après 1888), Duron, Charles (Pont-à-Mousson, 1814 – Paris, 1872)
Nef, 1867
Argent doré, or émaillé, pierres précieuses, 33 × 36,5 × 12,5 cm
Karlsruhe, Badisches Landesmuseum, inv. 76-119
Exp. : Exposition universelle, Paris, 1867.
Cat. 223 p. 260

Maison Barbedienne (Paris, 1838-1954), Attarge, Désiré (Saint-Germain-en-Laye, 1821 – Paris, 1878), Sévin, Louis Constant (Versailles, 1821 – Neuilly-sur-Seine, 1888)
Aiguière, 1873
Argent fondu repoussé et ciselé, partiellement doré, 30,5 × 14 × 13,5 cm
Paris, musée d'Orsay, inv. RF.MO.OAO.2014.3
Exp. : modèle présenté lors de l'Exposition universelle, Londres, 1862.
Non reproduit

Maison Barbedienne (Paris, 1838-1954), Cahieux, Henri (Paris, ?-1854)
Paire de lampes néogrecques, vers 1854
Bronze à deux patines, marbre griotte, verre taillé, 241 × 57 cm
Paris, Tobogan Antiques – Philippe Zoï

Maison Barbedienne (Paris, 1838-1954), Sévin, Louis Constant (Versailles, 1821 – Neuilly-sur-Seine, 1888)
Paire de vases d'ornement de style oriental, 1862
Cuivre, bronze doré, émail champlevé, 78,7 × 28,2 cm
Paris, musée d'Orsay, inv. OAO 1296 1-2
Exp. : modèle présenté lors de l'Exposition universelle, Londres, 1862.
Non reproduit

Maison Barbedienne (Paris, 1838-1954), Sévin, Louis Constant (Versailles, 1821 – Neuilly-sur-Seine, 1888)
Rhyton à tête de renard, modèle créé vers 1862
Argent fondu, repoussé et ciselé, 19 × 21,5 cm
Paris, musée d'Orsay, inv. OAO 1425
Non reproduit

Maison Fourdinois (Paris, 1835-1887), Fourdinois, Alexandre Georges (Paris, 1799-1871)
Psyché de l'impératrice Eugénie au château de Saint-Cloud, livrée en 1855
Acajou verni, bronze ciselé et doré, émail peint, 235 × 127 × 66 cm
Compiègne, musée national du Palais, dépôt du Mobilier national, inv. GME 1455
Cat. 132 p. 141

Maison Fourdinois (Paris, 1835-1887), Fourdinois, Alexandre Georges (Paris, 1799-1871), Fourdinois, Henri Auguste (Paris, 1830 – Monte-Carlo, 1907), Party (?-?), sculpteur, modelage des corps, Nivillier (?-?), dessins d'ornement
Cabinet néo-Renaissance, 1867
Ébène, buis, poirier, prunier, marbre, lapis-lazuli et jaspe, 249 × 155 × 52 cm
Londres, Victoria & Albert Museum, inv. 721:1 to 25-1869
Exp. : Exposition universelle, Paris, 1867.
Cat. 236 p. 271

Manufacture de Beauvais
Tapis de table de style oriental (d'une paire), entre 1848 et 1852
Laine et soie, 212 × 95 cm
Paris, Mobilier national, inv. GMT 2119 / 1

Manufacture de Beauvais, d'après un modèle de Chabal-Dussurgey, Pierre (Charlieu, 1819 – Nice, 1902), Cruchet, Michel-Victor, sculpteur (Paris, 1815-1899)
Canapé de style Louis XVI, livré en 1855
Bois sculpté et doré, tapisserie laine et soie, 130 × 243 × 80 cm
Paris, Mobilier national, inv. GMT 15424
Cat. 129 p. 139

Manufacture de Beauvais, d'après un modèle de Chabal-Dussurgey, Pierre (Charlieu, 1819 – Nice, 1902) et Boucher, François (Paris, 1703-1770), Cruchet, Michel-Victor, sculpteur (Paris, 1815-1899)
Écran, livré en 1855
Bois doré, tapisserie laine et soie, 57 × 92 × 55 cm
Paris, Mobilier national, inv. GMT 1169
Non reproduit

Manufacture de Beauvais, d'après un carton de Chabal-Dussurgey, Pierre (Charlieu, 1819 – Nice, 1902), Foliot, Nicolas-Quinibert (1706-1776), pour le modèle du siège
Fauteuil, vers 1858
Hêtre sculpté et doré, laine et soie, 105 × 73 × 62 cm
Paris, Mobilier national, inv. GMT 13629
Hist. : tapisserie présentée lors de l'Exposition universelle, Londres, 1862.
Cat. 133 p. 142

Manufacture de Beauvais, Viollet-le-Duc, Eugène Emmanuel (Paris, 1814 – Lausanne, 1879)
Dais de procession, une des deux faces, tissage de juin 1852 à septembre 1855
Basse lisse, laine, soie et or, 107,5 × 199 cm
Paris, Mobilier national, inv. GMTC 163
Non reproduit

Manufacture de Clichy (Clichy-la-Garenne, 1842-1895), Maës, Louis Joseph (?, 1815 – ?, 1898), Appert Frères (Paris, 1865-1931)
Vase, 1867
Verre, bronze doré, 42 × 23,2 cm
Londres, Victoria & Albert Museum, inv. 720-1869
Exp. : Exposition universelle, Paris, 1867.
Non reproduit

Manufacture de Sèvres, André, Jules-Édouard, peintre sur porcelaine (Paris, 1807-1869)
Guéridon, 1851
Porcelaine, bronze doré, acajou, 88 × 78 cm
Paris, musée d'Orsay, dépôt du Mobilier national, inv. DO 2009 2 ; GME 1460
Non reproduit

Manufacture impériale de Sèvres, Avisse, Paul
(Paris, 1824 – Sèvres, 1886), David, François
(Paris, 1805-1894)
Paire de vases *Carafe étrusque*, 1re grandeur, 1866
Porcelaine dure, bronze doré, 106 × 37 cm
Paris, musée d'Orsay, dépôt du Mobilier national,
inv. DO 2009 17 ; GML 3207
Paris, Mobilier national, GML 3802
Exp. : Exposition universelle, Paris, 1867.
Non reproduit

Manufacture impériale de Sèvres, d'après Avisse,
Paul (Paris, 1824 – Sèvres, 1886), Derichsweiler,
Jean Charles Gérard (Paris, 1822 – Sèvres, 1884)
Paire de vases *Œuf*, 2e grandeur, 1864
Porcelaine dure, bronze doré, 103 × 43 cm
Paris, musée d'Orsay, dépôt du Mobilier national,
inv. DO 2009 33 ; GML 7779 / 1
Paris, Mobilier national, GML 7779 / 2
Non reproduit

Manufacture impériale de Sèvres, Brunel-Rocque,
Antoine Léon (Paris, 1822 – ?, 1883)
Vase commémoratif de la visite de l'impératrice à
Amiens en 1866, 1867
Porcelaine dure, décor polychrome, rehauts d'or,
91 × 41 cm
Amiens, musée de Picardie, inv. M.P.1876.2137
Cat. 33 p. 51

Manufacture impériale de Sèvres, Cabau, Eugène
Charles, peintre sur porcelaine (Paris, 1825 –
Aumale, 1902)
Vase forme *Diéterle no 1*, 1855
Porcelaine dure, bronze ciselé et doré, 102 × 50 cm
Paris, musée d'Orsay, dépôt du Mobilier national,
inv. GML 789
Exp. : Exposition universelle, Paris, 1855.
Non reproduit

Manufacture impériale de Sèvres, Diéterle, Jules
(Paris, 1811-1889), Avisse, Paul (Paris, 1824 –
Sèvres, 1886), Richard, François Gervais, doreur et
décorateur (Paris, 1814-1878)
Paire de vases *Rimini*, 1865
Porcelaine, bronze ciselé et doré, 112 × 48 cm
Paris, musée d'Orsay, dépôt du Mobilier national,
inv. DO 2009 15-16 ; GML 919 / 1-2
Non reproduit

Manufacture impériale de Sèvres, Diéterle, Jules
(Paris, 1811-1889), Derichsweiler, Jean Charles
Gérard (Paris, 1822 – Sèvres, 1884),
Guyonnet, dorure (?-?)
Sept assiettes à dessert du service pompéien du
prince Jérôme Napoléon, 1856-1857
Porcelaine dure polychrome, rehauts d'or,
24,5 × 2 cm
Sèvres, Cité de la céramique – Sèvres et Limoges,
inv. MNC 26640 ; MNC 26642 à MNC 26647
Cat. 150 p. 156

Manufacture impériale de Sèvres, Diéterle, Jules
(Paris, 1811-1889), Froment, Eugène, peintre de
figures (Paris, 1820-1900)
Paire de vases de Chantilly
Nouvelles de la guerre, 1861
Nouvelles de la paix, 1862
Porcelaine, fond sous émail, bronze ciselé et doré,
125 × 50 cm
Fontainebleau, musée national du Château de
Fontainebleau, inv. F1739 C et F 1738 C
Exp. : Exposition universelle, Londres, 1862.
Cat. 213 p. 254

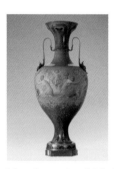

Manufacture impériale de Sèvres, Diéterle, Jules
(Paris, 1811-1889), Froment, Eugène, peintre de
figures (Paris, 1820-1900)
Vase, 1866
Porcelaine dure, décor de grand feu, H. 140 cm
Sèvres, Cité de la céramique – Sèvres et Limoges,
inv. MNC 7523
Exp. : Exposition universelle, Paris, 1867.

Manufacture impériale de Sèvres, Feuchère, Léon
(Paris, 1804 – Nîmes, 1857)
Paire de vases *Feuchère*, 1852
Porcelaine dure de Sèvres, 50 × 25,5 cm
Paris, Mobilier national, inv. GML 10124 / 1-2
Non reproduit

Manufacture impériale de Sèvres, Gély, Jules,
sculpteur (Paris, 1820 – Sèvres, 1893)
Paire de vases *Bertin*, 1re grandeur, montés en
candélabres, 1861
Porcelaine dure, pâte-sur-pâte, bronze doré,
165 × 47 cm
Paris, musée d'Orsay, dépôt du Mobilier national,
inv. GML 7778 / 1-2
Exp. : Exposition universelle, Londres, 1862 ;
Exposition universelle, Paris, 1867.
Cat. 215 p. 256

Manufacture impériale de Sèvres, Gély,
Jules, sculpteur (Paris, 1820 – Sèvres, 1893),
Barbedienne, Ferdinand, bronzier (Saint-Martin-
de-Fresnay, 1810 – Paris, 1892)
Paire de vases balustres pour torchères, 1862
Porcelaine dure, décor en pâte d'application, bronze
doré, 140 × 150 cm
Paris, musée d'Orsay, dépôt du Mobilier national,
inv. GML 181 / 1-2
Non reproduit

Manufacture impériale de Sèvres, Gobert, Alfred,
émailleur (Paris, 1822 – La Garenne-Bezons, 1894)
Coupe *La Guerre*, 1866
Émail peint sur cuivre, métal argenté, 8,5 × 46,5 cm
Paris, musée d'Orsay, dépôt de la Cité de la
céramique de Sèvres, inv. MNC 7507
Non reproduit

Manufacture impériale de Sèvres, Klagmann,
Jules, sculpteur-modeleur (Paris, 1810 – Sèvres,
1867), Doré, Pierre, peintre ornemaniste (actif à
Sèvres de 1829 à 1865), Apoil, Charles, peintre de
figures (Mantes-la-Jolie, 1809 – Sèvres, 1864)
Vase de *L'Agriculture, les triomphes de Cérès et de
Lucine*, entre 1852 et 1857
Porcelaine, 67 × 37 cm
Paris, musée d'Orsay, dépôt du Mobilier national,
inv. DO 2009 11 ; GML 827
Non reproduit

Manufacture impériale de Sèvres, Mérigot,
Maximilien Ferdinand, peintre sur porcelaine
(Paris, 1822 – ?, après 1892)
Paire de vases forme *Étrusque de Naples*, 1854
Porcelaine dure, bronze ciselé et doré, 49 × 26 cm
Paris, musée d'Orsay, dépôt du Mobilier national,
inv. DO 2009 12-13 ; GML 835 / 1-2
Exp. : Exposition universelle, Paris, 1855.
Non reproduit

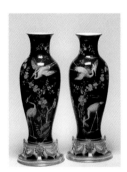

Manufacture impériale de Sèvres, Mérigot,
Maximilien Ferdinand, peintre sur porcelaine
(Paris, 1822 – ?, après 1892), Peyre, Jules Constant
(Sedan, 1811 – ?, 1871), Nicolle, Joseph (Santenay,
1810 – Paris, 1887)
Paire de vases *Potiche chinoise n° 1*, 1863-1868
Porcelaine dure, bronze doré, 84 × 33 cm
Paris, Mobilier national, inv. GML 836 / 1-2

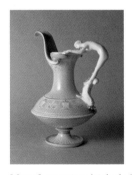

Manufacture impériale de Sèvres, d'après
Nicolle, Joseph (Santenay, 1810 – Paris, 1887),
Derichsweiler, Jean Charles Gérard (Paris, 1822
– Sèvres, 1884), Briffaut, Adolphe Théodore Jean
(actif à Sèvres de 1848 à 1890)
Vase buire *Nicolle*, 1867
Porcelaine dure, rehauts d'or, 36,2 × 26 × 21 cm
Sèvres, Cité de la céramique – Sèvres et Limoges,
inv. MNC 6747
Exp. : Exposition universelle, Paris, 1867.

Manufacture impériale de Sèvres, Nicolle, Joseph
(Santenay, 1810 – Paris, 1887), Solon, Marc
Emmanuel Louis (Montauban, 1835 – Stoke-on-
Strent, Angleterre, 1913), Derichsweiler, Jean
Charles Gérard (Paris, 1822 – Sèvres, 1884)
Vase fuseau *Nicolle*, 1867
Porcelaine à décor en pâte d'application, 43 × 17 cm
Paris, musée d'Orsay, dépôt du Mobilier national,
inv. DO 2009 10 ; GML 810
Exp. : Exposition universelle, Paris, 1867.
Non reproduit

Manufacture impériale de Sèvres, Solon, Marc
Emmanuel Louis (Montauban, 1835 – Stoke-on-
Strent, Angleterre, 1913)
Paire de candélabres, 1862
Porcelaine, bronze doré, 66,5 × 25,5 cm
Paris, musée d'Orsay, inv. RF.MO.OAO.2016.7.1-2
Exp. : Exposition universelle, Londres, 1862.
Cat. 212 p. 254

Manufacture impériale de Sèvres, Solon, Marc
Emmanuel Louis (Montauban, 1835 – Stoke-on-
Strent, Angleterre, 1913)
Théière zoomorphe *Éléphant*, 1862
Porcelaine émaillée, décor pâte-sur-pâte,
20,5 × 12 × 17,5 cm
Sèvres, Cité de la céramique – Sèvres et Limoges,
inv. MNC 26508
Exp. : Exposition universelle, Londres, 1862.
Cat. 192 p. 214

Manufacture Jules Desfossé (Paris, 1851-1863),
Muller, Édouard (Glaris, Suisse, 1823 – Nogent-
sur-Marne, 1876)
Décor Louis XIV, 1862
Papier peint imprimé à la planche, 284 × 215 cm
Paris, musée d'Orsay, dépôt du musée des Arts
décoratifs, inv. 52552
Non reproduit

Manufacture Jules Desfossé (Paris, 1851-1863),
Muller, Édouard (Glaris, Suisse, 1823 – Nogent-
sur-Marne, 1876)
Le Jardin d'Armide, 1854
Papier peint imprimé à la planche, 402 × 363 cm
Paris, musée d'Orsay, dépôt du musée des Arts
décoratifs, inv. 29810 (DO 1981 20)
Hist. : don de la manufacture Hoock et Desfossé à
l'Union centrale des arts décoratifs en 1882.
Exp. : Exposition universelle, Paris 1855.
Non reproduit

Mellerio (Paris, depuis 1613)
Bracelet, vers 1860
Émail bleu et noir, demi-perle, diamants, or jaune,
16 cm (tour de poignet) ; 4 × 2,8 cm (ovale) ; 2 cm
(largeur maille)
Collection Mellerio
Non reproduit

Mellerio (Paris, depuis 1613)
Bracelet, vers 1870
Rubis, diamants et perles, or jaune, 4,5 × 7,2 cm
Système permettant de se déployer et de s'adapter
au bras
Collection particulière
Cat. 110 p. 109

Mellerio (Paris, depuis 1613)
Bracelet à décor de branches de muguet, vers 1870
Diamants, perles, or rose, 1,8 × 0,3 × 18 cm
Collection particulière
Non reproduit

Mellerio (Paris, depuis 1613)
Bracelet d'inspiration Renaissance, vers 1870
Citrine, perles, émail noir, or jaune, 16 cm (tour
de poignet) ; broche : 5 × 4,5 cm ; 2,8 cm (largeur
maille)
La partie centrale peut se porter en broche
Collection Mellerio
Non reproduit

Mellerio (Paris, depuis 1613)
Bracelet serpent d'inspiration antique, vers 1860
Rubis, perle, or jaune, 3 × 5,5 cm (serpent) ; 16 cm
(tour de poignet)
Collection Mellerio
Cat. 118 p. 131

Mellerio (Paris, depuis 1613)
Broche à résille, vers 1850
Opale, diamants, argent sur or rose, 5 × 4 cm
Collection Mellerio
Non reproduit

Mellerio (Paris, depuis 1613)
Broche-barrette, vers 1865
Émail noir, demi-perles, tourmalines, or jaune,
1,8 × 8,2 cm
Collection particulière
Non reproduit

Mellerio (Paris, depuis 1613)
Broche fleur de lilas, 1862
Émail vert, rose, violet, diamants, or rose et vert,
13 × 7,5 cm
Collection particulière, *courtesy of* Wartski
Exp. : Exposition universelle, Londres, 1862.
Cat. 126 p. 133

Mellerio (Paris, depuis 1613)
Broche nœud à pampilles d'inspiration Louis XVI,
vers 1855
Diamants, argent sur or jaune, 7 × 4,4 cm
Collection particulière
Cat. 124 p. 131

Mellerio (Paris, depuis 1613)
Broche-pendentif scarabée, vers 1865
Perle abalone, rubis Mogok, diamant taille rose,
argent, or rose, 5 × 2,5 cm
Collection particulière
Cat. 108 p. 130

Mellerio (Paris, depuis 1613)
Collier rivière de diamants en chute, serti en forme
de fleur, vers 1850
Émail noir, diamants, or jaune, 38 × 1,7 cm
Collection particulière
Non reproduit

Mellerio (Paris, depuis 1613)
Devant de corsage d'inspiration archéologique,
vers 1860
Améthystes, émail noir, or jaune, 9,5 × 5,3 cm
Collection particulière, *courtesy of* Wartski
Cat. 120 p. 131

Mellerio (Paris, depuis 1613)
Devant de corsage d'inspiration indienne, vers 1860
Grenats, perles, or jaune, 11,5 × 7,2 cm
Collection Mellerio
Cat. 122 p. 131

Mellerio (Paris, depuis 1613)
Devant de corsage d'inspiration orientale et
naturaliste, vers 1860
Diamants, émeraudes, argent sur or jaune,
9,8 × 5,8 cm
Collection Mellerio
Cat. 125 p. 131

Mellerio (Paris, depuis 1613)
Devant de corsage d'inspiration Renaissance,
vers 1850
Émeraudes, grenats, or jaune, or sablé, 5 × 4 cm
Collection Mellerio
Cat. 123 p. 131

Mellerio (Paris, depuis 1613)
Devant de corsage feuillage en pluie à trois
pendeloques démontables, vers 1860
Diamants, argent sur or jaune, 11 × 7 × 2,5 cm
Collection Mellerio
Non reproduit

Mellerio (Paris, depuis 1613)
Devant de corsage *Grand bouquet de rose*,
commandé en 1864 par la princesse Mathilde
Diamants, argent sur or, 17,7 × 15,2 cm
The Al-Thani Collection
Cat. 107 p. 129

Mellerio (Paris, depuis 1613)
Devant de corsage nœud d'inspiration Louis XVI,
vers 1850
Diamants, argent sur or jaune, 5 × 6,5 cm
Collection Mellerio
Cat. 119 p. 131

Mellerio (Paris, depuis 1613)
Devant de corsage nœud d'inspiration Louis XVI,
vers 1870
Diamants, argent sur or jaune, 12,5 × 11 cm
Collection Mellerio
Cat. 117 p. 131

Mellerio (Paris, depuis 1613)
Devant de corsage nœud et végétaux, vers 1860
Perles, diamants, émail vert, or jaune, 10,5 × 6 cm
Collection Mellerio
Cat. 121 p. 131

Mellerio (Paris, depuis 1613)
Devant de corsage « trembleuse » figurant une
branche de feuillage et fleurs de perce-neige, mise
en œuvre d'un brevet enregistré le 3 août 1854
Diamants, argent sur or jaune, 3 × 12 × 12 cm
Collection Mellerio
Exp. : Exposition universelle, Paris, 1855.
Cat. 111 p. 130

Mellerio (Paris, depuis 1613)
Diadème floral démontable en huit broches pour
bouquet, traîne de corsage, vers 1860
Turquoises taillées en cabochon, diamants, argent
sur or jaune, 8 × 16 × 14 cm
Collection Mellerio
Cat. 113 p. 130

Mellerio (Paris, depuis 1613)
Feuilles d'érable pour bijoux à transformation,
vers 1870
Diamants taille ancienne, argent sur or jaune,
4,2 × 3,8 cm
Collection particulière
Non reproduit

Mellerio (Paris, depuis 1613)
Flacon avec sa résille, décor inspiré
de la passementerie, vers 1870
Cristal, or jaune, 11 × 4,5 × 2,3 cm
Collection Mellerio
Non reproduit

Mellerio (Paris, depuis 1613)
Grande broche plume de paon, commande de
l'impératrice Eugénie, d'après celle présentée lors
de l'Exposition universelle de Paris en 1867
Diamants, émeraudes, saphirs, rubis, argent sur or,
11 × 5,7 cm
Collection particulière
Exp. : modèle présenté lors de l'Exposition
universelle, Paris, 1867.
Cat. 65 p. 82

Mellerio (Paris, depuis 1613)
Montre châtelaine à deux breloques aux armes du
comte Ferdinand de Castellane-Majastre
et Marthe de Sarret de Coussergues, 1857
Lapis-lazuli, émail, perles, or jaune, 17,5 × 4 cm
Collection Mellerio
Non reproduit

Mellerio (Paris, depuis 1613)
Paire de bracelets déployables serpent d'inspiration
orientale, vers 1860
Émail noir, émail blanc, rubis, émeraude, spinelles,
diamants, or jaune, 7,5 × 6,5 cm
Collection Mellerio International
Cat. 109 p. 130

Mellerio (Paris, depuis 1613)
Parure, boucles d'oreilles et broche-médaillon,
camées à profil de Cérès, Diane et Vénus, vers 1860
Perles, diamants, argent, quartz agate, or jaune,
5,5 × 2,3 × 1,3 cm (boucles d'oreille) ; 4 × 3,4 cm
(pendentif avec épingle et bélière)
Collection particulière
Cat. 112 p. 130

Mellerio (Paris, depuis 1613)
Parure, collier et broche d'inspiration orientale,
vers 1860
Émail bleu royal, perles baroques, diamants,
or jaune, 40 cm (collier) : 9,5 × 5,5 cm (broche)
Collection Mellerio
Cat. 115 p. 130

Mellerio (Paris, depuis 1613)
Parure d'inspiration égyptienne à amulettes piliers
djed et dieux égyptiens, vers 1870
Faïence, or jaune, 4,2 × 40 cm (collier) ; 3 × 18,5 cm
(bracelet)
Collection particulière
Cat. 114 p. 130

Mellerio (Paris, depuis 1613)
Parure globes fléchés : boucles d'oreilles
et pendentif, vers 1865
Émail noir, diamants, demi-perles, or jaune,
4 × 4 cm (broche) ; 4,8 × 3 cm (boucle)
Collection particulière
Exp. : Exposition universelle, Londres, 1862.
Non reproduit

Mellerio (Paris, depuis 1613)
Parure médaillon à chaîne et pendants d'oreilles,
vers 1860
Rubis, diamants, or rose et jaune, 3,9 × 3,24 cm
(médaillon) ; 0,57 × 40 cm (collier)
Collection particulière
Non reproduit

Mellerio (Paris, depuis 1613)
Peigne à décor en frise et de feuilles de lierre,
vers 1860
Écaille, émail, perles, diamants, or rose et jaune,
11,4 × 9,5 cm
Collection particulière
Non reproduit

Mellerio (Paris, depuis 1613)
Pendentif bulla avec sa chaîne orné d'un scarabée,
vers 1850
Micromosaïque, or jaune, 17,5 cm (hauteur chaîne
et bulla) ; 41 (circonférence chaîne) ; 4 × 2,8 cm
(bulla)
Collection particulière
Cat. 116 p. 130

Mellerio (Paris, depuis 1613)
Registre des achats clients de 1867 à 1868
Encre sur papier, 30 × 43 × 5 cm
Archives Mellerio
Cat. 1 p. 4

Meyer, Alfred, émailleur (Paris, 1832-1904),
Lepaute, Henry, horloger (Paris, 1800-1885)
Cadran d'horloge *Apollon conduisant le char
du soleil*, les douze lettres composent le nom de
Carmen Aguado, fille du comte Olympe Aguado,
vers 1865
Émail sur cuivre et métal, bronze, 28 × 10 cm
Collection particulière
Exp. : Salon de 1865, nº 2660.
Cat. 214 p. 255

Monbro, Georges Alfredo (Paris, 1807-1884),
Legost, Achille, émailleur (Paris, actif entre 1852
et 1881)
Bas d'armoire, vers 1855
Ébène, bronze doré, émail champlevé et émail peint
sur cuivre, pierres de couleurs, marbre,
132 × 86 × 45 cm
Paris, musée d'Orsay, inv. OAO 497
Exp. : Exposition universelle, Paris, 1855.
Non reproduit

Morel-Ladeuil, Léonard, sculpteur (Clermont-
Ferrand, 1820 – Boulogne-sur-mer, 1888),
Elkington & Cie (Birmingham, 1824-1968)
Bouclier de Milton, 1866
Argent, acier damasquiné, 87,6 × 67,3 cm
Londres, Victoria & Albert Museum, inv. 546-1868
Exp. : Exposition universelle, Paris, 1867.
Cat. 238 p. 273

Pompon, L. S. (actif à Paris), Japy Frères
(Beaucourt, 1810 – ?)
Pendule à la gloire de Napoléon III, entre 1853
et 1857
Marbre blanc, bronze doré et patiné,
90 × 70 × 31 cm
Paris, Mobilier national, inv. GMLC 246
Non reproduit

Popelin, Claudius (Paris, 1825-1892), Gagneré,
Eugène, émailleur (Paris, vers 1832-1892)
Cadre d'émaux *Gallia*, 1867
Émail peint sur cuivre, bois noirci, 68,5 × 53 cm
Paris, musée d'Orsay, inv. OAO 869
Exp. : Salon de 1867, nº 2020.
Non reproduit

Popelin, Claudius (Paris, 1825-1892), Gagneré,
Eugène, émailleur (Paris, vers 1832-1892)
Cadre d'émaux *Napoléon III*, commandé par Jean
Gilbert Victor Fialin, duc de Persigny, 1865
Émail peint sur cuivre, poirier noirci, 95 × 74,3 cm
Paris, musée d'Orsay, dépôt de la Fondation Dosne-
Thiers, inv. DO 1983 70
Exp. : Salon de 1865.
Cat. 23 p. 41

Poussielgue-Rusand, Placide (Paris, 1824-1889),
d'après un dessin de Viollet-le-Duc, Eugène
Emmanuel (Paris, 1814 – Lausanne, 1879)
Grand ostensoir, avant 1867
Orfèvrerie, argent doré, diamants, rubis, opales,
améthystes, turquoises, lapis, cristal de roche,
120 × 56,5 × 34,5 cm
Paris, cathédrale Notre-Dame, direction
régionale des Affaires culturelles d'Île-de-France,
inv. NDP 70
Exp. : Exposition universelle, Paris, 1867.
Non reproduit

Poussielgue-Rusand, Placide (Paris, 1824-1889),
d'après un dessin de Viollet-le-Duc, Eugène
Emmanuel (Paris, 1814 – Lausanne, 1879),
Geoffroy-Dechaume, Adolphe, sculpteur des
figures (Paris, 1816 – Valmondois, 1892)
Reliquaire de la Sainte Couronne d'épines, 1862
Bronze doré, argent doré, diamants, émeraudes,
saphirs, pierres fines, 88 × 49 cm
Paris, cathédrale Notre-Dame, direction
régionale des Affaires culturelles d'Île-de-France,
inv. NDP 68
Exp. : Exposition universelle, Londres, 1862.
Cat. 211 p. 252

Rossigneux, Charles (Paris, 1818-1909)
Paire de chenets aux masques de Bacchus et Sélène,
vers 1867
Bronze, 73 × 43,5 × 16 cm
Paris, musée des Arts décoratifs, inv. 34299.A ;
34299.B
Non reproduit

Roux, Frédéric (actif à Paris à partir de 1839 – ?)
Table de milieu, genre Boulle, dans le style
Louis XIV, 1867
Chêne, écaille blonde de l'Inde, cuivre, ébène,
bronze doré, 86 × 240,8 × 117 cm
Versailles, musée national des Châteaux de
Versailles et de Trianon, inv. V 13329
Exp. : Exposition universelle, Paris, 1867.
Cat. 227 p. 264

Rudolphi, Frédéric, orfèvre (Copenhague,
Danemark, 1808 – ?, 1872), Steinheil, Louis,
ornemaniste (Strasbourg, 1814 – Paris, 1885)
Vase de style byzantin, 1855
Acier damasquiné d'or et d'argent, émeraudes
et rubis, 38,6 × 23 × 18 cm
Londres, Victoria & Albert Museum, inv. 2654-
1856
Exp. : Exposition universelle, Paris, 1855.
Cat. 234 p. 270

Sauvrezy, Auguste Hippolyte (Laon, 1815 – Paris,
1883), Popelin, Claudius, peintre (Paris, 1825-
1892), Sauvageau, Louis, sculpteur (Paris, 1822 –
Saint-Mandé, 1880)
Crédence d'inspiration Renaissance, 1867
Poirier noirci, chêne, bronze argenté, lapis-lazuli,
sodalite, marbre, émail peint sur cuivre,
190 × 144 × 52 cm
Paris, musée d'Orsay, inv. OAO 1180
Exp. : Exposition universelle, Paris, 1867.
Cat. 232 p. 267

Sévin, Louis Constant (Versailles, 1821 – Neuilly-
sur-Seine, 1888), Barbedienne, Ferdinand,
bronzier (Saint-Martin-de-Fresnay, 1810 – Paris,
1892), Attarge, Désiré, ciseleur (Saint-Germain-
en-Laye, 1821 – Paris, 1878), Gobert, Alfred,
émailleur (Paris, 1822 – La Garenne-Bezons, 1894)
Miroir d'ornement, 1867
Bronze « vieil argent », bronze doré, émail sur
cuivre, miroir, 107 × 107 × 6 cm
Paris, musée d'Orsay, inv. OAO 1270
Exp. : Exposition universelle, Paris, 1867.
Non reproduit

Société de cristallerie lyonnaise (Lyon, 1834-1885)
Bénitier, 1867
Cristal moulé et taillé, bois teinté ébène, métal
argenté, 271 × 110 cm
Paris, musée d'Orsay, dépôt du Mobilier national,
inv. GMLC 138
Exp. : Exposition universelle, Paris, 1867.
Cat. 224 p. 261

Thonet Frères (Vienne, créé en 1853)
Fauteuil pliant n° 2, vers 1860
Hêtre courbé, teinté façon noyer, cannage,
97 × 64 × 80 cm
Paris, musée d'Orsay, don de M. Georges Candilis,
1984, inv. OAO 955
Exp. : modèle présenté lors de l'Exposition
universelle, Paris, 1867.
Cat. 210 p. 251

Wassmus, Henri Léonard, ébéniste (Paris, actif
entre 1840 et 1868)
Table de nuit style Louis XVI, pour le prince
impérial aux Tuileries, 1865
Acajou, placage d'amarante satiné et érable gris,
bronze doré, marbre blanc, 84 × 54 × 54 cm
Paris, Mobilier national, inv. GME 5965
Cat. 137 p. 144

PHOTOGRAPHIE

Aguado, Olympe Clément Alexandro Aguado de
Las Marismas, dit comte Olympe (Paris, 1827 –
Compiègne, 1894)
Autoportrait avec son frère Onésippe, 1853
Épreuve sur papier salé, 25,2 × 18,7 cm
Paris, Bibliothèque nationale de France,
département des Estampes et de la Photographie,
inv. EO 100 PET FOL, pl.10
Cat. 92 p. 113

Aguado, Olympe Clément Alexandro Aguado de
Las Marismas, dit comte Olympe (Paris, 1827 –
Compiègne, 1894)
La Lecture, vers 1863
Épreuve sur papier albuminé à partir d'un négatif
sur verre au collodion, 14,5 × 19,2 cm
Paris, musée d'Orsay, inv. PHO 1998 10
Cat. 91 p. 112

Aguado, Olympe Clément Alexandro Aguado de
Las Marismas, dit comte Olympe (Paris, 1827 –
Compiègne, 1894)
L'impératrice Eugénie entourée de ses hôtes en
tenue de vénerie, palais de Compiègne, 30 octobre
1856
Épreuve sur papier albuminé à partir d'un négatif
sur verre au collodion, 11,5 × 15,7 cm
Compiègne, musée national du Palais, inv. C.95004
Cat. 87 p. 109

Aguado, Olympe Clément Alexandro Aguado de
Las Marismas, dit comte Olympe (Paris, 1827 –
Compiègne, 1894)
L'impératrice Eugénie tenant sont fils dans les bras
sur les marches de la terrasse du château
de Compiègne, octobre 1856
Épreuve sur papier albuminé à partir d'un négatif
sur verre au collodion, 13,1 × 21,3 cm
Paris, Bibliothèque nationale de France,
département des Estampes et de la Photographie,
inv. EO 100 PET FOLpl.14
Cat. 41 p. 62

Anonyme
Effie Kleczkowska, Marthe d'Albuféra, Godefroi
de la Tour d'Auvergne et Ida de Berkeim costumés,
1867, planches 4 et 5 extraites de l'album « Souvenir
du 23 avril 1867 »
Épreuves sur papier albuminé à partir de négatifs
sur verre au collodion au format carte de visite,
10,5 × 6,3 cm
Compiègne, musée national du Palais,
inv. C.38.2841, C.27.004
Cat. 63-64 p. 81

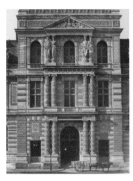

Baldus, Édouard Denis (Grünebach, Allemagne,
1813 – Arcueil, 1889)
Bibliothèque impériale du Louvre, Paris, 1856
Épreuve sur papier salé à partir d'un négatif sur
verre au collodion, 45 × 39 cm
Paris, musée d'Orsay, inv. PHO 1988 11 6

Baldus, Édouard Denis (Grünebach, Allemagne,
1813 – Arcueil, 1889)
Ensemble des constructions neuves. Vue prise des
Tuileries, Paris, 1855-1857, extrait de l'album
« Réunion des Tuileries au Louvre. 1852-1857,
publié par ordre de S. Exc. M. Achille Fould
ministre d'État et la Maison de l'empereur »
Épreuve sur papier salé à partir d'un négatif sur
verre au collodion, 23 × 41,5 cm
Paris, Bibliothèque nationale de France,
département des Estampes et de la Photographie,
inv. RESERVE VE79-BOÎTE FOL, pl. 4
Cat. 160 p. 174-175

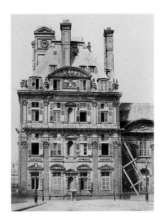

Baldus, Édouard Denis (Grünebach, Allemagne,
1813 – Arcueil, 1889)
Le pavillon de Flore avant sa démolition, Paris,
1861
Épreuve sur papier albuminé à partir d'un négatif
sur verre au collodion, 78,4 × 56,7 cm
Paris, musée Carnavalet – Histoire de Paris,
inv. PH 2390

Baldus, Édouard Denis (Grünebach, Allemagne,
1813 – Arcueil, 1889)
Louvre, le pavillon Richelieu en travaux, Paris,
1856, extrait de l'« Album de photographies des
vues de monuments de France et d'inondations à
Lyon et Avignon »
Épreuve sur papier salé à partir d'un négatif sur
verre au collodion, 51,2 × 37,5 cm
Paris, musée d'Orsay, dépôt de la Manufacture
nationale de Sèvres – Cité de la céramique,
inv. DO 1983 106
Cat. 159 p. 174

Baldus, Édouard Denis (Grünebach, Allemagne,
1813 – Arcueil, 1889)
Vue des deux ailes et des squares. Place Napoléon-
III, 1855-1857, extrait de l'album « Réunion des
Tuileries au Louvre. 1852-1857, publié par ordre
de S. Exc. M. Achille Fould ministre d'État et la
Maison de l'empereur »
Épreuve sur papier salé à partir d'un négatif sur
verre au collodion, 14 × 30 cm
Paris, Bibliothèque nationale de France,
département des Estampes et de la Photographie,
inv. RESERVE VE-79-BOÎTE FOL, pl. 5
Cat. 161 p. 174-175

Baril, Gédéon (Amiens, 1832 – ?, 1906)
Il Maëstro Verdi, 1867
Reproduction photomécanique d'un portrait-
charge, 34,9 × 26,2 cm
Paris, Bibliothèque nationale de France,
département Musique, inv. EST. VERDIG. 031
Cat. 186 p. 210

Bingham, Robert Jefferson (Billesdon, Royaume-
Uni, 1824 – Bruxelles, Belgique, 1870)
Annexe est. État de l'aménagement au 1er mai 1855.
Palais de l'Industrie, nef. Trophée et mobilier,
1855, planche no XIX de la série « Paris Universal
Exhibition »
Épreuve sur papier albuminé à partir d'un négatif
sur verre au collodion, 33,8 × 26,8 cm
Londres, Victoria & Albert Museum, inv. 33325

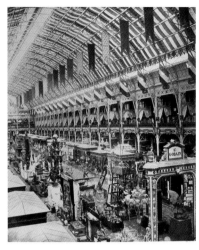

Bingham, Robert Jefferson (Billesdon, Royaume-Uni, 1824 – Bruxelles, Belgique, 1870)
Palais de l'Industrie, nef. Trophée et mobilier, 1855, planche n° VIII de la série « Paris Universal Exhibition »
Épreuve sur papier albuminé à partir d'un négatif sur verre au collodion, 33 × 28 cm
Londres, Victoria & Albert Museum, inv. 33314

Bisson Frères (actifs à Paris entre 1840 et 1870)
Le palais de l'Industrie, Paris, 1855
Épreuve sur papier salé à partir d'un négatif sur verre au collodion, 68 × 54,4 cm
Paris, musée Carnavalet – Histoire de Paris, inv. PH 002383

Dallemagne, Adolphe (Pontoise, 1811 – ?, 1872)
Antoine-Louis Barye, 1866
Épreuve sur papier albuminé à partir d'un négatif sur verre au collodion, env. 21 × 15 cm
Paris, Bibliothèque nationale de France, département des Estampes et de la Photographie, inv. EO 20 (1) FOL

Dallemagne, Adolphe (Pontoise, 1811 – ?, 1872)
Camille Corot, 1866
Épreuve sur papier albuminé à partir d'un négatif sur verre au collodion, env. 21,5 × 15 cm
Paris, Bibliothèque nationale de France, département des Estampes et de la Photographie, inv. EO 20 (1) FOL
Non reproduit

Dallemagne, Adolphe (Pontoise, 1811 – ?, 1872)
La princesse Mathilde, 1866
Épreuve sur papier albuminé à partir d'un négatif sur verre au collodion, env. 21,5 × 15 cm
Paris, Bibliothèque nationale de France, département des Estampes et de la Photographie, inv. EO 19 (30)- BOÎTE FOL B

Disdéri, André-Adolphe-Eugène (Paris, 1819-1889)
Disdéri par Disdéri, vers 1865
Épreuve sur papier albuminé à partir d'un négatif sur verre au collodion, au format carte de visite, 9,5 × 6 cm
Paris, musée d'Orsay, inv. PHO 1995 6 290
Non reproduit

Disdéri, André-Adolphe-Eugène (Paris, 1819-1889)
Famille de S. M. l'Empereur, après 1863, extrait de l'« Album de photographies de portraits », folio 1 (Kodak, inv. 2181)
Épreuve sur papier albuminé à partir d'un négatif sur verre au collodion, au format carte de visite, 10,5 × 6,3 cm
Paris, musée d'Orsay, don de la fondation Kodak-Pathé, 1983, inv. PHO 1983 165 530 3
Cat. 84 p. 108

Disdéri, André-Adolphe-Eugène (Paris, 1819-1889)
Jeune femme accoudée au dossier d'une chaise, entre 1858 et 1867, extrait de l'« Album de photographies de portraits », folio 8 (Kodak, inv. 2181)
Épreuve sur papier albuminé à partir d'un négatif sur verre au collodion, au format carte de visite, 10,5 × 6,3 cm
Paris, musée d'Orsay, don de la fondation Kodak-Pathé, 1983, inv. PHO 1983 165 530 29
Non reproduit

Disdéri, André-Adolphe-Eugène (Paris, 1819-1889)
La famille Bonheur, vers 1870
Épreuve sur papier albuminé à partir d'un négatif sur verre au collodion, au format carte de visite, 10 × 6,1 cm
Paris, musée d'Orsay, inv. PHO 2004 5 10
Non reproduit

Disdéri, André-Adolphe-Eugène (Paris, 1819-1889)
La princesse Pauline de Metternich, 1861
Épreuve sur papier albuminé à partir d'un négatif sur verre au collodion, 20 × 23 cm
Paris, Bibliothèque nationale de France, département des Estampes et de la Photographie, inv. EO 19 (24)-BOÎTE FOL B
Cat. 82 p. 106

Disdéri, André-Adolphe-Eugène (Paris, 1819-1889)
Le baron Adolphe de Rothschild, 1858
Épreuve sur papier albuminé à partir d'un négatif
sur verre au collodion, 20 × 23 cm
Paris, Bibliothèque nationale de France,
département des Estampes et de la Photographie,
inv. EO 19 (30)-BOÎTE FOL B
Cat. 90 p. 111

Disdéri, André-Adolphe-Eugène (Paris, 1819-1889)
L'impératrice Eugénie, vers 1860, extrait de
l'« Album de photographies de portraits », folio 2
(Kodak, inv. 2181)
Épreuve sur papier albuminé à partir d'un négatif
sur verre au collodion, au format carte de visite,
10,5 × 6,3 cm
Paris, musée d'Orsay, don de la fondation Kodak-
Pathé, 1983, inv. PHO 1983 165 530 15
Cat. 86 p. 109

Disdéri, André-Adolphe-Eugène (Paris, 1819-1889)
L'impératrice Eugénie, vers 1860, extrait de
l'« Album de photographies de portraits », folio 9
(Kodak, inv. 2181)
Épreuve sur papier albuminé à partir d'un négatif
sur verre au collodion, au format carte de visite,
10,5 × 6,3 cm
Paris, musée d'Orsay, don de la fondation Kodak-
Pathé, 1983, inv. PHO 1983 165 530 36
Non reproduit

Disdéri, André-Adolphe-Eugène (Paris, 1819-1889)
Mademoiselle Hortense Schneider, 1867
Épreuve sur papier albuminé à partir d'un négatif
sur verre au collodion, 17 × 11 cm
Paris, musée d'Orsay, inv. PHO 1995 28 144
Cat. 190 p. 212

Disdéri, André-Adolphe-Eugène (Paris, 1819-1889)
Mme Sinelnikoff avec deux fillettes et trois jeunes
filles en huit poses, deux en pied, deux avec deux
fillettes, une avec cinq personnes, entre 1858 et
1867
Épreuve sur papier albuminé à partir d'un négatif
sur verre au collodion, 20 × 23,2 cm
Paris, musée d'Orsay, inv. PHO 1995 21 145

Disdéri, André-Adolphe-Eugène (Paris, 1819-1889)
Personnages connus, après 1863, extrait de
l'« Album de photographies de portraits », folio 1
(Kodak, inv. 2181)
Épreuve sur papier albuminé à partir d'un négatif
sur verre au collodion, au format carte de visite,
10,5 × 6,3 cm
Paris, musée d'Orsay, don de la fondation Kodak-
Pathé, 1983, inv. PHO 1983 165 530 2
Non reproduit

Disdéri, André-Adolphe-Eugène (Paris, 1819-1889)
ou Lebel, Désiré (1809-1874) ou Lebel, Edmond
(1834-1908)
Portrait du prince Napoléon par Jean Auguste
Dominique Ingres, 1855
Épreuve sur papier albuminé à partir d'un négatif
sur verre au collodion, 37 × 28 cm
Paris, musée d'Orsay, inv. PHO 2006 2 4 1
Non reproduit

Disdéri, André-Adolphe-Eugène (Paris, 1819-1889)
Sommités dames, après 1863, extrait de l'« Album
de photographies de portraits », folio 2 (Kodak,
inv. 2181)
Épreuve sur papier albuminé à partir d'un négatif
sur verre au collodion, au format carte de visite,
10,5 × 6,3 cm
Paris, musée d'Orsay, don de la fondation Kodak-
Pathé, 1983, inv. PHO 1983 165 530 10
Non reproduit

Franck, François-Marie-Louis-Alexandre Gobinet
de Villecholle dit (Voyennes, 1816 – Asnières, 1906)
Enterrement du duc de Morny, Paris, 1865
Épreuve sur papier albuminé à partir d'un négatif
sur verre au collodion, 17,3 × 24 cm
Paris, musée Carnavalet – Histoire de Paris,
inv. PH019600
Non reproduit

Hugo, Charles (Paris, 1826 – Bordeaux, 1871)
Victor Hugo, la main gauche à la tempe, vers 1853,
extrait de l'« Album de photographies prises en
1852-1853 à Jersey et à Guernesey », folio 51
Épreuve sur papier salé, 9,3 × 6,6 cm
Paris, musée d'Orsay, inv. PHO 1986 123 103
Cat. 89 p. 111

Laisné et Defonds (actifs en France vers 1853),
Blanquart-Évrard, Louis-Désiré, éditeur (Lille,
1802-1872)
« Sa majesté l'impératrice des Français », d'après le
buste de M. le comte de Nieuwerkerke, 1853
Épreuve sur papier salé, 29,2 × 19,3 cm
Paris, musée d'Orsay, inv. PHO 1985 418
Cat. 31 p. 50

Le Gray, Gustave, Jean-Baptiste Gustave Le Gray,
dit (Villiers-le-Bel, 1820 – Le Caire, Égypte, 1884)
La plage de Sainte-Adresse avec les bains Dumont,
Le Havre, 1856
Épreuve sur papier albuminé à partir d'un négatif
sur verre au collodion, 31,3 × 41,3 cm
Paris, Bibliothèque nationale de France,
département des Estampes et de la Photographie,
inv. RESERVE EO-13 (3)-FOL
Cat. 102 p. 124

Le Gray, Gustave, Jean-Baptiste Gustave Le Gray,
dit (Villiers-le-Bel, 1820 – Le Caire, Égypte, 1884)
L'impératrice Eugénie agenouillée sur un prie-
Dieu, 1856
Épreuve sur papier salé à partir d'un négatif sur
verre au collodion, 22,9 × 29,6 cm
Compiègne, musée national du Palais, inv. C71. 153
Cat. 30 p. 49

Le Gray, Gustave, Jean-Baptiste Gustave Le Gray,
dit (Villiers-le-Bel, 1820 – Le Caire, Égypte, 1884)
Louis Napoléon Bonaparte en prince-président,
1852
Épreuve sur papier salé à partir d'un négatif papier,
20,3 × 14,3 cm
Sèvres, Cité de la Céramique – Sèvres et Limoges,
inv. Section F § 1er 1852 nº 1
Cat. 19 p. 39

Le Gray, Gustave, Jean-Baptiste Gustave Le Gray,
dit (Villiers-le-Bel, 1820 – Le Caire, Égypte, 1884)
Blanquart-Évrard, Louis-Désiré, éditeur (Lille,
1802-1872)
Salon de 1852, Grand Salon, mur nord, au centre :
Les Demoiselles de village, de Gustave Courbet,
Paris, 1852, extrait de l'album « Archives de
l'exposition. Salon de 1852 »
Épreuve sur papier salé à partir d'un négatif papier,
19,4 × 23,6 cm
Paris, musée d'Orsay, inv. PHO 1984 104 2
Non reproduit

Le Gray, Gustave, Jean-Baptiste Gustave Le Gray,
dit (Villiers-le-Bel, 1820 – Le Caire, Égypte, 1884)
Blanquart-Évrard, Louis-Désiré, éditeur (Lille,
1802-1872)
Salon de 1852, perspective de la galerie du premier
étage, Paris, 1852, extrait de l'album « Archives de
l'exposition. Salon de 1852 »
Épreuve sur papier salé à partir d'un négatif papier,
24 × 37 cm
Paris, musée d'Orsay, inv. PHO 1984 104 8
Non reproduit

Marck (actif à Paris vers 1860)
L'impératrice Eugénie costumée en dogaresse,
vers 1867
Épreuve sur papier albuminé à partir d'un négatif
sur verre au collodion retouchée à l'huile,
17,5 × 12 cm
Compiègne, musée national du Palais,
inv. C.2012.009

Martens, Frédéric (Venise, Italie, 1806 – Saxe-
Anhalt, Allemagne, 1885)
Panorama de l'Exposition universelle de 1867,
Paris, 1867
Épreuve sur papier albuminé, 18,9 × 44 cm
Paris, musée Carnavalet – Histoire de Paris,
inv. PH 10094
Cat. 208 p. 250

Marville, Charles François Bossu, dit Charles
(Paris, 1813-1879)
Baptême du prince impérial à la cathédrale Notre-
Dame de Paris, 14 juin 1856
Épreuve sur papier salé à partir d'un négatif sur
verre au collodion, 31,5 × 24,8 cm
Paris, musée Carnavalet – Histoire de Paris,
inv. PH 21 818
Cat. 40 p. 61

Marville, Charles François Bossu, dit Charles
(Paris, 1813-1879)
Façade du théâtre du Vaudeville, Paris, entre 1868
et 1871
Épreuve sur papier albuminé à partir d'un négatif
sur verre au collodion humide, 32,7 × 26,4 cm
Paris, musée Carnavalet – Histoire de Paris,
inv. PH 15168
Cat. 164 p. 188

Marville, Charles François Bossu, dit Charles
(Paris, 1813-1879)
Foyer du théâtre du Vaudeville, Paris, vers 1868
Épreuve sur papier albuminé à partir d'un négatif
sur verre au collodion humide, 30,9 × 25,5 cm
Paris, musée Carnavalet – Histoire de Paris,
inv. PH15169

Marville, Charles François Bossu, dit Charles
(Paris, 1813-1879)
Mariage de Napoléon III et d'Eugénie de Montijo à
la cathédrale Notre-Dame de Paris, 30 janvier 1853
Épreuve sur papier salé à partir d'un négatif sur
verre au collodion, 16,4 × 21,9 cm
Paris, musée Carnavalet – Histoire de Paris,
inv. PH 973
Cat. 45 p. 67

Marville, Charles François Bossu, dit Charles
(Paris, 1813-1879)
Vercingétorix, sculpture d'Aimé Millet, palais des
Champs-Élysées, Paris, 1865
Épreuve sur papier albuminé à partir d'un négatif
sur verre au collodion, 35 × 24,5 cm
Paris, musée d'Orsay, don de Mme Gabrielle
Pasquier-Monduit, 1984, inv. PHO 1996 6 53
Non reproduit

Mayer et Pierson (actifs à Paris entre 1856 et 1869), Mayer, Frédéric, Louis Frédéric Mayer, dit (actif à Paris après 1850), Pierson, Pierre Louis (Hinckange, 1822 – Paris, 1913)
Comte Walewsky, février-mars 1856, extrait du « Recueil de portraits photographiques des membres du Congrès de Paris », planche I
Épreuve sur papier salé à partir d'un négatif sur verre au collodion, 32 × 25 cm
Paris, Bibliothèque nationale de France, département des Estampes et de la Photographie, inv. RESERVE NZ-120-BOÎTE FOL, pl. 1
Non reproduit

Mayer et Pierson (actifs à Paris entre 1856 et 1869), Mayer, Frédéric, Louis Frédéric Mayer, dit (actif à Paris après 1850), Pierson, Pierre Louis (Hinckange, 1822 – Paris, 1913)
Le prince impérial posant sur son poney, l'empereur en retrait sur la droite, vers 1859
Épreuve sur papier albuminé à partir d'un négatif sur verre au collodion, 21,3 × 17,1 cm
Paris, Fondation Napoléon, inv. 288.2
Cat. 88 p. 110

Nadar, Gaspard Félix Tournachon, dit Félix (Paris, 1820-1910)
Autoportrait en douze poses (étude pour une photosculpture), vers 1865
Épreuve sur papier albuminé à partir d'un négatif sur verre au collodion, 15,7 × 13,5 cm
Paris, Bibliothèque nationale de France, département des Estampes et de la Photographie, inv. EO-15 (1) - PET FOL
Cat. 83 p. 107

Nadar, Gaspard Félix Tournachon, dit Félix (Paris, 1820-1910)
Eugène Labiche, auteur dramatique, entre 1854 et 1860
Épreuve sur papier salé à partir d'un négatif sur verre au collodion, 19,8 × 15,8 cm
Paris, musée d'Orsay, inv. PHO 1991 2 103
Cat. 165 p. 189

Nadar, Gaspard Félix Tournachon, dit Félix (Paris, 1820-1910)
Jacques Offenbach, entre 1854 et 1860
Épreuve sur papier albuminé à partir d'un négatif sur verre au collodion, 19,3 × 15,3 cm
Paris, musée d'Orsay, inv. PHO 1991 2 58
Cat. 185 p. 209

Nadar, Gaspard Félix Tournachon, dit Félix (Paris, 1820-1910)
Kopp, entre 1855 et 1858
Épreuve sur papier albuminé à partir d'un négatif sur verre au collodion, 22,4 × 17,3 cm
Paris, musée d'Orsay, inv. PHO 1991 2 36

Nadar, Gaspard Félix Tournachon, dit Félix (Paris, 1820-1910)
Meyerbeer, vers 1855
Épreuve sur papier salé à partir d'un négatif sur verre au collodion, 27 × 20,2 cm
Paris, musée d'Orsay, inv. PHO 1997 2 2
Cat. 191 p. 213

Nadar, Gaspard Félix Tournachon, dit Félix (Paris, 1820-1910), Nadar Jeune, Adrien Tournachon, dit (Paris, 1820-1910)
Pierrot souffrant, dit aussi Le Mime Deburau en Pierrot, dit « L'Effroi », 1854
Épreuve sur papier salé à partir d'un négatif sur verre au collodion, 28 × 17,8 cm
Paris, musée d'Orsay, inv. PHO 1986 73
Non reproduit

Nadar, Gaspard Félix Tournachon, dit Félix (Paris, 1820-1910), Nadar Jeune, Adrien Tournachon, dit (Paris, 1820-1910)
Pierrot surpris, dit aussi Le Mime Deburau en Pierrot, dit « La Surprise », 1854
Épreuve sur papier salé à partir d'un négatif sur verre au collodion, 28,8 × 21 cm
Paris, musée d'Orsay, inv. PHO 1986 74
Cat. 242 p. 320

Petit, Pierre Lanith (Aups, 1831 – Paris, 1909)
Exposition universelle, 1867, Paris (salle d'inauguration, vue sur le trône et le parterre pour la famille royale), 1867
Épreuve sur papier albuminé à partir d'un négatif sur verre au collodion, 24 × 32 cm
Paris, musée d'Orsay, dépôt du Mobilier national, inv. DO 1979 61
Non reproduit

Petit, Pierre Lanith (Aups, 1831 – Paris, 1909)
Exposition universelle, 1867, Paris, 1867
Épreuve sur papier albuminé à partir d'un négatif sur verre au collodion sec, 25,5 × 33 cm
Paris, musée d'Orsay, dépôt du Mobilier national, inv. DO 1979 62
Cat. 209 p. 250

Petit, Pierre Lanith (Aups, 1831 – Paris, 1909)
Monseigneur Menjaud, après 1861
Épreuve sur papier albuminé à partir d'un négatif sur verre au collodion, au format carte de visite, 9 × 5 cm
Paris, musée d'Orsay, inv. PHO 1995 29 368
Non reproduit

Petit, Pierre Lanith (Aups, 1831 – Paris, 1909)
Pauline Viardot, vers 1860
Épreuve sur papier albuminé à partir d'un négatif sur verre au collodion, 28,3 × 21,6 cm
Paris, musée d'Orsay, inv. PHO 1981 44
Non reproduit

Pierson, Pierre Louis (Hinckange, 1822 – Paris, 1913), Castiglione, Virginia Verasis, comtesse de (Florence, Italie, 1837 – Paris, 1899), Bérard, Christian (Paris, 1902-1947)
Elvira, entre 1863 et 1866, extrait de l'« Album de photographies de la comtesse de Castiglione », planche 9, montage de 1930
Épreuve sur papier albuminé à partir d'un négatif sur verre au collodion humide contrecollée sur carton noir avec des inscriptions à la gouache blanche, 13 × 12 cm
Paris, musée d'Orsay, inv. PHO 2008 1 12
Cat. 94 p. 115

Pierson, Pierre Louis (Hinckange, 1822 – Paris, 1913), Marck (actif à Paris vers 1860)
L'impératrice en odalisque, la comtesse de Castiglione en Anne Boleyn, avant 1865, extraites de l'album commandé par le duc de Morny
Épreuves sur papier albuminé colorié, à partir d'un négatif sur verre, 19 × 14 cm
New York, The Metropolitan Museum of Art, Gilman Collection, Gift of The Howard Gilman Foundation, 2005, inv. 2005.100.410 (3b), 2005.100.410 (4)
Cat. 57 p. 76

Pierson, Pierre Louis (Hinckange, 1822 – Paris, 1913), Schad, Aquilin (?-?)
La comtesse de Castiglione en reine des cœurs au bal du 17 février 1857, 1857
Épreuve sur papier salé rehaussée de gouache, 53,3 × 44 cm
Paris, Bibliothèque nationale de France, département des Estampes et de la Photographie, inv. RESERVE MUSEE 4
Cat. 93 p. 114

Pierson, Pierre Louis (Hinckange, 1822 – Paris, 1913), Schad, Aquilin (?-?)
La Frayeur, 1861-1864, extrait de l'album commandé par le duc de Morny
Épreuve sur papier salé entièrement surpeinte à la gouache, 57 × 44 cm
New York, The Metropolitan Museum of Art, Purchase, The Camille M. Lownds Fund, Joyce F. Menschel Gift, Louis V. Bell and 2012 Benefit Funds, and C. Jay Moorhead Foundation Gift, 2015, inv. 2015.395
Cat. 58 p. 77

Richebourg, Pierre Ambroise (Paris, 1810-1875)
Cheminée Napoléon III au palais du Luxembourg, Paris, 1864
Épreuve sur papier albuminé à partir d'un négatif sur verre au collodion, 29 × 19,5 cm
Paris, Bibliothèque nationale de France, département des Estampes et de la Photographie, inv. EO 28 (2) FOL
Cat. 25 p. 43

Richebourg, Pierre Ambroise (Paris, 1810-1875)
Décor funéraire de la chapelle des Invalides pour l'enterrement du prince Jérôme, Paris, 1860
Épreuve sur papier albuminé à partir d'un négatif sur verre au collodion sec, 29,2 × 22 cm
Paris, musée d'Orsay, dépôt du Mobilier national, inv. DO 1979 58 bis
Non reproduit

Richebourg, Pierre Ambroise (Paris, 1810-1875)
Extérieur des bains turcs de la maison pompéienne du prince Napoléon, avenue Montaigne, Paris, 1866
Épreuve sur papier albuminé à partir d'un négatif sur verre au collodion, env. 21,5 × 26,5 cm
Paris, Bibliothèque nationale de France, département des Estampes et de la Photographie, inv. EO28 (1)FOL
Non reproduit

Richebourg, Pierre Ambroise (Paris, 1810-1875)
Façade de la maison pompéienne du prince Napoléon, avenue Montaigne, Paris, 1866
Épreuve sur papier albuminé à partir d'un négatif sur verre au collodion, 21,5 × 28,5 cm
Paris, Bibliothèque nationale de France, département des Estampes et de la Photographie, inv. EO28 (1)FOL
Non reproduit

Richebourg, Pierre Ambroise (Paris, 1810-1875)
Fête du 7 décembre 1862 pour l'inauguration du boulevard du Prince-Eugène, Paris, 1862
Épreuve sur papier albuminé à partir d'un négatif sur verre au collodion, 40,3 × 34,4 cm
Paris, musée Carnavalet – Histoire de Paris, inv. PH 9956

Richebourg, Pierre Ambroise (Paris, 1810-1875)
Galerie latérale dans l'atrium de la maison pompéienne du prince Napoléon, avenue Montaigne, Paris, 1865
Épreuve sur papier albuminé à partir d'un négatif sur verre au collodion, 28 × 22 cm
Paris, Bibliothèque nationale de France, département des Estampes et de la Photographie, inv. EO28 (1)FOL
Cat. 148 p. 154

Richebourg, Pierre Ambroise (Paris, 1810-1875)
Intérieur de la bibliothèque de la maison pompéienne du prince Napoléon, avenue Montaigne, Paris, 1866
Épreuve sur papier albuminé à partir d'un négatif sur verre au collodion, 29 × 22,7 cm
Paris, Bibliothèque nationale de France, département des Estampes et de la Photographie, inv. EO28 (1)FOL
Cat. 152 p. 157

Richebourg, Pierre Ambroise (Paris, 1810-1875)
La salle du Trône du palais du Luxembourg, Paris, 1864
Épreuve sur papier albuminé à partir d'un négatif sur verre au collodion, env. 21,5 × 28,5 cm
Paris, Bibliothèque nationale de France, département des Estampes et de la Photographie, inv. EO 28 (1) FOL
Cat. 24 p. 42

Richebourg, Pierre Ambroise (Paris, 1810-1875)
Le prince impérial photographié au palais des Tuileries, Paris, 4 avril 1856
Épreuve sur papier salé à partir d'un négatif sur verre au collodion, 13 × 10 cm
Paris, Bibliothèque nationale de France, département des Estampes et de la Photographie, inv. EO 28 (1) FOL
Non reproduit

Richebourg, Pierre Ambroise (Paris, 1810-1875)
Portique d'entrée de la maison pompéienne du prince Napoléon, avenue Montaigne, Paris, 1866
Épreuve sur papier albuminé à partir d'un négatif sur verre au collodion, 28,5 × 21,5 cm
Paris, Bibliothèque nationale de France, département des Estampes et de la Photographie, inv. EO28 (1)FOL
Cat. 147 p. 154

Richebourg, Pierre Ambroise (Paris, 1810-1875)
Salon des Beaux-Arts, nef du palais de l'Industrie,
Paris, VIIIᵉ, 1861
Épreuve sur papier albuminé à partir d'un négatif
sur verre au collodion, 38,5 × 27,5 cm
Paris, Bibliothèque nationale de France,
département des Estampes et de la Photographie,
inv. AD 1104-FOL
Cat. 8 p. 24

Richebourg, Pierre Ambroise (Paris, 1810-1875)
Vue d'une salle du Salon de 1857, palais des
Champs-Élysées, Paris, 1857
Épreuve sur papier albuminé à partir d'un négatif
sur verre au collodion, 22 × 32 cm
Paris, musée d'Orsay, inv. PHO 2000 13 6
Non reproduit

Richebourg, Pierre Ambroise (Paris, 1810-1875)
Vue intérieure de l'*atrium* de la maison pompéienne
du prince Napoléon, avenue Montaigne, Paris, 1866
Épreuve sur papier albuminé à partir d'un négatif
sur verre au collodion, 21,5 × 26,5 cm
Paris, Bibliothèque nationale de France,
département des Estampes et de la Photographie,
inv. EO28 (1)FOL
Cat. 149 p. 155

Richebourg, Pierre Ambroise (Paris, 1810-1875)
Vue intérieure du pavillon chinois de l'impératrice
au château de Fontainebleau, entre 1863 et 1870
Épreuve sur papier albuminé à partir d'un négatif
sur verre au collodion, 27,5 × 30 cm
Paris, musée d'Orsay, dépôt du Mobilier national,
inv. DO 1979 55
Cat. 127 p. 134

Richebourg, Pierre Ambroise (Paris, 1810-1875)
Vue intérieure du pavillon chinois de l'impératrice
au château de Fontainebleau : la grande vitrine,
entre 1863 et 1870
Épreuve sur papier albuminé à partir d'un négatif
sur verre au collodion, 29,3 × 30,8 cm
Paris, musée d'Orsay, dépôt du Mobilier national,
inv. DO 1979 56
Non reproduit

Villette, Eugène (Meung-sur-Loire, 1826 – ?, après
1897)
Mesdames Lebreton, Boucher, colonel Raynald de
Choiseul, Hector Crémieux, entre 1857 et 1865
Épreuve sur papier albuminé à partir d'un négatif
sur verre au collodion, au format carte de visite,
5,5 × 9,2 cm
Paris, musée d'Orsay, inv. PHO 1995 5 254
Non reproduit

Welling, Édouard, Édouard Alexandre dit (actif à
Paris et en Égypte en 1869)
*Masque de cire de l'impératrice Eugénie, entouré
de fleurs, d'après le buste de M. le comte de
Nieuwerkerke*, 1867
Épreuve sur papier albuminé à partir d'un négatif
sur verre au collodion, 22,5 × 20 cm
Paris, Bibliothèque nationale de France,
département des Estampes et de la Photographie,
inv. EO-1107-BOÎTE FOL B

BIBLIOGRAPHIE SÉLECTIVE

cat. 241 Charles Garnier,
Nouvel Opéra de Paris, étude pour un masque, s. d.
Paris, bibliothèque-musée de l'Opéra, Bibliothèque nationale de France

Cette bibliographie, sélective, suit les thèmes développés dans l'exposition et privilégie les dernières parutions.
Les sources bibliographiques des auteurs du catalogue sont majoritairement développées dans leurs notes.

OUVRAGES GÉNÉRAUX

Anceau, Éric, *Napoléon III, un Saint-Simon à cheval*, Paris, Tallandier, 2012

Anceau, Éric, « Nouvelles voies de l'historiographie politique du Second Empire », *Parlement[s]*, hors-série n° 4, *Second Empire*, 2008, p. 10-28, www.cairn.info/revue-parlements1-2008-3-page-10.htm

Angio-Barros, Agnès d', *Morny, le théâtre du pouvoir*, Paris, Belin, 2012

Aprile, Sylvie, *La Révolution inachevée, 1815-1870*, sous la direction d'Henry Rousso, Paris, Belin, 2014

Baroche, Mme Jules, *Second Empire, notes et souvenirs*, Paris, Crès & Cie, 1921

Bertinet, Arnaud, *Les Musées de Napoléon III, une institution pour les arts (1849-1872)*, préface de Dominique Poulot, Paris, Mare & Martin, 2015

Boime, Albert, *Art in an Age of Civil Struggle (1848-1871)*, Chicago, Londres, University of Chicago Press, 2007

Chennevières, Philippe de, *Souvenirs d'un directeur des Beaux-Arts*, Paris, Arthena, 1979

Des photographes pour l'empereur, les albums de Napoléon III, sous la direction de Sylvie Aubenas, cat. exp., Paris, Bibliothèque nationale de France, 2004

Dictionnaire du Second Empire, sous la direction de Jean Tulard, Paris, Fayard, 1995

Glikman, Juliette, *La Monarchie impériale, l'imaginaire politique sous Napoléon III*, Paris, Nouveau Monde éditions, 2013

Granger, Catherine, *L'Empereur et les arts, la liste civile de Napoléon III*, préface de Jean-Michel Leniaud, Paris, École des Chartes, 2005

L'Art en France sous le Second Empire, Daniel Alcouffe, Bernard Chevallier, Nancy Davenport *et al.*, cat. exp., Paris, Grand Palais, 1979

Le Comte de Nieuwerkerke, art et pouvoir sous Napoléon III, Françoise Maison, Philippe Luez et Jacques Perot, cat. exp., Compiègne, musée national du Château, 2000-2001

Martino, Pierre, *Le Roman réaliste sous le Second Empire*, Genève, Slatkine Reprints, 2013

McQueen, Alison, *Empress Eugénie and the Arts: Politics and Visual Culture in the Nineteenth Century*, Burlington, Ashgate, 2011

Plessis, Alain, « De la fête impériale au mur des fédérés, 1852-1871 », *Nouvelle Histoire de la France contemporaine*, vol. 9, Paris, Seuil, coll. « Points histoire », n° 109, 1979

Rémusat, Charles de, *Mémoires de ma vie*, tome V, *Rémusat pendant le Second Empire, la guerre et l'Assemblée nationale, gouvernement de Thiers et ministère de Rémusat aux affaires étrangères (1852-1875)*, Paris, Plon, 1967

Yon, Jean-Claude, *Le Second Empire, politique, société, culture*, Paris, Armand Colin, 2012

COMÉDIE DU POUVOIR ET « FÊTE IMPÉRIALE »

Aulanier, Christiane, *Le Nouveau Louvre de Napoléon III*, Paris, Musées nationaux, 1953

Belloir & Vazelle, splendeurs impériales, fêtes mondaines et pompes républicaines, Jane Roberts, Jacques Sargos, Muriel Molines, Clémence Dollier, Michel Dubau et Jak Katalan, cat. exp., Paris, Jane Roberts Fine Arts, 2015 https://issuu.com/muriel18/docs/catalogue_belloir_et_vazelle

Beyeler, Christophe, « Parade de Cour dans la "maison des siècles" : la réception des ambassadeurs siamois à Fontainebleau représentée par Gérôme », *Le Siam à Fontainebleau, l'ambassade du 27 juin 1861*, sous la direction de Xavier Salmon, cat. exp., Fontainebleau, château, 2011-2012, p. 14-23

Carette, Mme Henri, *Souvenirs intimes de la Cour des Tuileries*, Paris, Paul Ollendorff, 1889-1891

Chevallier, Bernard, Rostaing, Aurélia, Serena, Jean-Denis, *Saint-Cloud, le palais retrouvé*, Paris, Swan / Éditions du Patrimoine, 2013

Coural, Jean, *Le Palais de l'Élysée*, Paris, Action artistique de la Ville de Paris, 1994

Dalmaz, Gérard, *Le Château de Pierrefonds*, Paris, Éditions du Patrimoine / Centre des Monuments nationaux, 2010

Dion-Tenenbaum, Anne, *Les Appartements Napoléon III*, Paris, RMN, 1993

Goncourt, Edmond de, Goncourt, Jules de, *Journal, mémoires de la vie littéraire*, Paris, Robert Laffont, 2013-2014, 3 vol.

Gustave Le Gray, 1820-1884, sous la direction de Sylvie Aubenas, cat. exp., Paris, Bibliothèque nationale de France, 2002

BIBLIOGRAPHIE

Hazareesingh, Sudhir, « L'opposition républicaine aux fêtes civiques du Second Empire, fête, anti-fête, et souveraineté », *Revue d'histoire du XIXe siècle*, no 26-27, 2003, p. 149-171, https://rh19.revues.org/742

Julia, Isabelle, *Le Peintre et la princesse, correspondance entre la princesse Mathilde Bonaparte et le peintre Ernest Hébert, 1863-1904*, Paris, RMN, 2004

Mauduit, Xavier, *Le Ministère du faste, la Maison de l'empereur Napoléon III*, Paris, Fayard, 2016

Metternich, princesse Pauline de, « *Je ne suis pas jolie, je suis pire* », souvenirs, 1859-1871, Paris, Tallandier, 2008

Meylan, Vincent, *Mellerio dits Meller, joaillier des Reines*, Paris, Éditions Télémaque, 2013

Paris des illusions, un siècle de décors éphémères, 1820-1920, cat. exp., Paris, Bibliothèque historique de la Ville de Paris, 1984-1985

Personne, Nicolas, « Fontainebleau sous le Second Empire », *Fontainebleau, la vraie demeure des rois, la maison des siècles*, Paris, Swan, 2015, p. 390-461

Le Palais impérial de Compiègne, Starcky, Emmanuel, Claude, Élisabeth, Chabanne, Laure *et al.*, cat. exp, Paris, RMN-Grand Palais, 2008

Le Photographe et l'architecte, Édouard Baldus, Hector-Martin Lefuel et le chantier du Nouveau Louvre de Napoléon III, Geneviève Bresc-Bautier et Françoise Heilbrun et *al.*, cat. exp., Paris, musée du Louvre, 1995

Pincemaille, Christophe, « Essai sur les fêtes officielles à Versailles sous le Second Empire », *Versalia*, no 3, 2000, p. 118-127

Théophile Gautier et le Second Empire, actes du colloque international du palais impérial de Compiègne, 13, 14, 15 octobre 2011, sous la direction d'Anne Geisler-Szmulewicz et Martine Lavaud, Nîmes, Lucie Éditions, 2013

Truesdell, Matthew, *Spectacular Politics, Louis-Napoleon Bonaparte and the Fête Impériale, 1849-1870*, New York, Oxford, Oxford University Press, 1997

Vever, Henri, *La Bijouterie française au XIXe siècle (1800-1900)*, Paris, H. Floury, 1906-1908

Viel-Castel, Horace de, *Mémoires du comte Horace de Viel-Castel sur le règne de Napoléon III, 1851-1864*, Paris, Robert Laffont, 2005

Viollet-le-Duc, les visions d'un architecte, sous la direction de Laurence de Finance et Jean-Michel Leniaud, cat. exp., Paris, Cité de l'architecture et du patrimoine, 2015

Viruega, Jacqueline, *La Bijouterie parisienne, du Second Empire à la Première Guerre mondiale, 1860-1914*, Paris, L'Harmattan, 2004

« Voyage de Leurs Majestés l'empereur et l'impératrice dans les départements de l'Ouest (Normandie et Bretagne) : texte officiel du *Moniteur*, gravures de *L'Illustration* : août 1858 », *L'Illustration*, août 1858

UNE SOCIÉTÉ EN REPRÉSENTATION

Alexandre Cabanel, 1823-1889, sous la direction de Michel Hilaire et Sylvain Amic, cat. exp., Montpellier, musée Fabre, 2010

Aubenas, Sylvie, « Le petit monde de Disdéri », *Étude photographique*, no 3, novembre 1997, http://expositions.bnf.fr/portraits/grosplan

Carrier-Belleuse, le maître de Rodin, sous la direction de June Hargrove et Gilles Grandjean, cat. exp., Compiègne, palais de Compiègne, 2014

Charles Cordier, 1827-1905, l'autre et l'ailleurs, sous la direction de Laure de Margerie et Édouard Papet, cat. exp., Paris, musée d'Orsay, 2004

La Comtesse de Castiglione par elle-même, sous la direction de Pierre Apraxine, Xavier Demange et Françoise Heilbrun, cat. exp., Paris, musée d'Orsay, 1999-2000

Degas, sous la direction d'Henri Loyrette, cat. exp., Paris, Grand Palais, 1988

Franz Xaver Winterhalter et les cours d'Europe de 1830 à 1870, cat. exp., Paris, musée du Petit Palais, 1988

Gustave Courbet, sous la direction de Laurence des Cars, Dominique de Font-Réaulx, Gary Tinterow et Michel Hilaire, cat. exp., Paris, Galeries nationales du Grand Palais, 2007-2008

Hadol, Paul, *La Ménagerie impériale composée des ruminants, amphibies, carnivores et autres budgétivores qui ont dévoré la France pendant 20 ans*, Paris, Au Bureau des Annonces, Au Bureau de l'Éclipse, [1870]

Hippolyte, Auguste et Paul Flandrin, une fraternité picturale au XIXe siècle, sous la direction de Jacques Foucart et Bruno Foucart, cat. exp., Paris, musée du Luxembourg, 1985

James Tissot, 1836-1902, Sir Michael Levey, Michael Wentworth et Malcolm Warner, cat. exp., Paris, Petit Palais, 1985

Jean-Baptiste Carpeaux, 1827-1875, un sculpteur pour l'Empire, sous la direction d'Édouard Papet et James David Draper, cat. exp., Paris, musée d'Orsay, 2014

Jean-Léon Gérôme (1824-1904), l'histoire en spectacle, sous la direction de Laurence des Cars, Dominique de Font-Réaulx et Édouard Papet, cat. exp., Paris, musée d'Orsay, 2010-2011

Kowsar, Shabahang, *L'Art de paraître dans le portrait photographique sous le Second Empire*, thèse de doctorat sous la direction de Paul K. Edwards et Annick Louis, université de Versailles-Saint-Quentin-en-Yvelines, 2015

Le Men, Ségolène, *Daumier et la caricature*, Paris, Citadelles & Mazenod, 2008

Manet inventeur du moderne, sous la direction de Stéphane Guéguan, cat. exp., Paris, musée d'Orsay, 2011

McCauley, Elizabeth Anne, *A. A. E. Disdéri and the Carte de Visite Portrait Photograph*, New Haven, Londres, Yale University Press, 1985

McCauley, Elizabeth Anne, *Industrial Madness: Commercial Photography in Paris, 1848-1871*, New Haven, Londres, Yale University Press, 1994

Nadar, les années créatrices, 1854-1860, Françoise Heilbrun, Maria Morris Hambourg et Philippe Néagu, cat. exp., Paris, musée d'Orsay, 1994

Pierre-Ambroise Richebourg, photographe http://gallica.bnf.fr/services/engine/search/ sru? operation=searchRetrieve&version=1.2&-query=%28gallica%20all%20%22riche-bourg%2C%20pierre%20Ambroise%22%29

Portraits by Ingres: Image of an Epoch, sous la direction de Gary Tinterow et Philip Conisbee, cat. exp., New York, The Metropolitan Museum of Art, 1999

Sous l'Empire des crinolines, Catherine Join-Diéterle et Françoise Tétart-Vittu, cat. exp., Paris, musée Galliera, 2008-2009

Vottero, Michaël, *La Peinture de genre, en France, après 1850*, Rennes, Presses universitaires de Rennes, 2012

Victoria, reine de Grande-Bretagne, *Pages du journal de la reine Victoria, souvenirs d'un séjour à Paris en 1855*, traduit de l'anglais, préfacé et annoté par Olivier Gabet, Paris, Gallimard, 2008

Winterhalter, sous la direction de Laure Chabanne et Emmanuel Starcky, cat. exp., Compiègne, musée national du Château, 2016-2017

LE GOÛT DU DÉCOR

À la table d'Eugénie, le service de la Bouche dans les palais impériaux, sous la direction de Bénédicte Baugé, Laure Chabanne, Marc Desti, et al., cat. exp., Compiègne, musée national du Château, 2009-2010

À travers les collections du Mobilier national, XVIe-XXe siècles, sous la direction de Jean-Pierre Samoyault, cat. exp., Paris, Galerie nationale de la tapisserie, 2000

Badea-Päun, Gabriel, *Le Style Second Empire, architecture, décors et art de vivre*, Paris, Citadelles & Mazenod, 2009

Badetz, Yves, « La Villa Eugénie, visage du Second Empire », *Bulletin de la Société des amis du château de Pau*, [1990]

Badetz, Yves, Vetois, Isabelle, « Un ameublement pour le Palais-Royal. La maison Fourdinois en 1860 », *Monuments historiques*, no 190, décembre 1993, p. 30-35

Baudez, Basile, « L'architecture néo-grecque au milieu du XIXe siècle, l'exemple de la maison pompéienne du prince Napoléon », *La Lyre d'ivoire, Henry-Pierre Picou et les Néo-Grecs*, cat. exp., Nantes, musée des Beaux-arts, 2013-2014

Bellot, Laurence, *La Maison pompéienne de SAI le prince Napoléon, Alfred-Nicolas Normand architecte, 18 avenue Montaigne Paris VIII, 1855-1891, inventaire photographique*, thèse, Paris IV, 1998

Carlier, Yves, « Le grand salon de l'Impératrice au château de Fontainebleau du temps de l'impératrice Eugénie », *Bulletin du Centre de recherche du château de Versailles*, « Nouveaux regards sur le mobilier français du XVIIIe siècle », colloque, 4-5 février 2015, château de Versailles, https://crcv.revues.org/13475

Caron, Mathieu, « Les appartements de l'impératrice Eugénie aux Tuileries : le XVIIIe siècle retrouvé ? », *Bulletin du Centre de recherche du château de Versailles*, « Nouveaux regards sur le mobilier français du XVIIIe siècle », colloque, 4-5 février 2015, château de Versailles, https://crcv.revues.org/13316

Cochet, Vincent, Droguet, Vincent, Ponsot, Patrick, *Le Cabinet de travail de Napoléon III et le salon des Laques de l'impératrice Eugénie, château de Fontainebleau*, Dijon, Faton, 2013

Coural, Jean, Gastinel-Coural, Chantal, *Beauvais, manufacture nationale de tapisserie*, Paris, Centre national des arts plastiques, 1992

Delpech, Viviane, *Abbadia, le monument idéal d'Antoine d'Abbadie*, Rennes, Presses universitaires de Rennes, 2014

Ferrière Le Vayer, Marc de, *Christofle, deux siècles d'aventure industrielle, 1793-1993*, Paris, Le Monde Éditions, 1995

Folie textile, mode et décoration sous le Second Empire, Emmanuel Starcky, Isabelle Dubois-Brickmann et Laure Chabanne, cat. exp., Compiègne, palais de Compiègne, 2013

Gabet, Olivier, *La Maison Fourdinois, néo-styles et néo-Renaissance dans les arts décoratifs en France dans la seconde moitié du XIXe siècle*, thèse, Paris, École des chartes, 2000

Granger, Catherine, « Le palais de Saint-Cloud sous le Second Empire : décor intérieur », *Livraisons d'histoire de l'architecture*, no 1, 2001, p. 51-59, www.persee.fr/doc/lha_1627-4970_2001_num_1_1_866

L'Extraordinaire Hôtel Païva, sous la direction d'Odile Nouvel-Kammerer, Éric Mension-Rigau et Alexis Markovics, Paris, Les Arts décoratifs, 2015

Ledoux-Lebard, Denise, *Le Mobilier français du XIXe siècle, 1795-1889, dictionnaire des ébénistes et des menuisiers*, Paris, Éditions de l'Amateur, 2000

La Manufacture des Gobelins au XIXᵉ siècle, tapisseries, cartons, maquettes, sous la direction de Chantal Gastinel-Coural, cat. exp., Beauvais, Galerie nationale de la tapisserie, 1996

Payne, Christopher, *Le Mobilier de luxe parisien au XIXᵉ siècle*, Saint-Rémy-en-l'Eau, M. Hayot, 2016

Prevost-Marcilhacy, Pauline, « James de Rothschild à Ferrières : les projets de Paxton et de Lami », *Revue de l'art*, vol. 100, nº 1, 1993, p. 58-73, www.persee.fr/doc/rvart_0035-1326_1993_num_100_1_348039

Prevost-Marcilhacy, Pauline, *Les Rothschild, une dynastie de mécènes en France*, Paris, Somogy, 2016

Salmon, Xavier, Droguet, Vincent, *Le Musée chinois de l'impératrice Eugénie, château de Fontainebleau*, Paris, Artlys, 2011

Second Empire & IIIᵉ République, de l'audace à la jubilation, Brigitte Ducrot, cat. exp., Sèvres, Manufacture nationale, 2008-2009

LA VILLE ET SES SPECTACLES

Benjamin, Walter, *Paris, capitale du XIXᵉ siècle, le livre des passages*, Paris, Les Éditions du Cerf, 1989

Charle, Christophe, *Théâtres en capitales, naissance de la société du spectacle à Paris, Berlin, Londres et Vienne, 1860-1914*, Paris, Albin Michel, 2008

Charles Garnier, un architecte pour un empire, sous la direction de Bruno Girveau, cat. exp., Paris, École nationale supérieure des beaux-arts, 2010-2011

Charles Marville, Photographer of Paris, Sarah Kennel, Peter Barberie, Anne de Mondenard, Françoise Reynaud et Joke de Wolf, cat. exp., Washington, National Gallery of Art, 2013

Choay, Françoise, Sainte Marie Gauthier, Vincent, *Haussmann, conservateur de Paris*, Actes Sud, 2013

Delvau, Alfred, *Histoire anecdotique des cafés et cabarets de Paris, avec dessins et eaux-fortes de Gustave Courbet, Léopold Flameng et Félicien Rops*, Paris, Maxtor, 2014 [1862]

Meyer-Plantureux, Chantal, « Brève histoire de la photographie de théâtre », *Acteurs en scène, regards de photographes*, sous la direction de Noëlle Guibert et Joëlle Garcia, cat. exp., Paris, Bibliothèque nationale de France, 2008

Naugrette-Christophe, Catherine, *Paris sous le Second Empire, le théâtre et la ville, essai de topographie théâtrale*, Paris, Librairie théâtrale, 1998

Offenbach, sous la direction de Jean-Claude Yon, cat. exp., Paris, musée d'Orsay, 1996

Paris-Haussmann, le pari d'Haussmann, Jean des Cars et Pierre Pinon, cat. exp., Paris, Pavillon de l'Arsenal, 1991

Pinon, Pierre, *Paris pour mémoire, le livre noir des destructions haussmanniennes*, Paris, Parigramme, 2012

Sonolet, Louis, *La Vie parisienne sous le Second Empire, avec 16 illustrations*, Paris, Payot, 1929

Les Spectacles sous le Second Empire, sous la direction de Jean-Claude Yon, Paris, Armand Colin, 2010

Splendeurs & Misères, images de la prostitution, 1850-1910, sous la direction de Guy Cogeval, Richard Thomson et Gabrielle Houbre, cat. exp., Paris, musée d'Orsay, 2015

Verdi, Wagner et l'Opéra de Paris, sous la direction de Mathias Auclair, Christophe Ghristi et Pierre Vidal, cat. exp., Paris, bibliothèque-musée de l'Opéra, 2013-2014

Walsh, T. J., *Second Empire Opera: The Théâtre lyrique: Paris: 1851-1870*, Londres, John Calder, New York, Riverrun Press, 1981

Willesme, Jean-Pierre, *Mémoire du vieux Paris de Léon Leymonnerye*, préface de Yvan Christ, illustrations de Léon Leymonnerye, Paris, Fnac, 1988

Yon, Jean-Claude, *Jacques Offenbach*, Paris, Gallimard, 2010

Yon, Jean-Claude, *Théâtres parisiens, un patrimoine du XIXᵉ siècle*, Paris, Citadelles & Mazenod, 2013

LES SCÈNES DE L'ART, LE SALON ET LES EXPOSITIONS UNIVERSELLES

1851-1900, le arti decorative alle grandi Esposizioni universali, Daniel Alcouffe, Marc Bascou, Anne Dion-Tenenbaum et Philippe Thiébaut, Milan, Idea Libri, 1988

Farwell, Beatrice, *Manet and the Nude, A Study in Iconography in the Second Empire*, [s. l.], [s. n.], 1981

Impressionnisme, les origines, 1859-1869, sous la direction d'Henri Loyrette et Gary Tinterow, cat. exp., Paris, Galeries nationales du Grand Palais, 1994

Les Albums du parc de l'Exposition universelle de 1867, entretiens de Christiane Demeulenaere et Édouard Vasseur, Paris, Institut national du Patrimoine, 2010, www.inp.fr/Mediatheque-numerique/Videos-cycle-patrimoine-ecrit/Les-Albums-du-Parc-de-l-Exposition-universelle-de-1867

Lobstein, Dominique, *Les Salons au XIXᵉ siècle, Paris, capitale des arts*, préface de Serge Lemoine, Paris, La Martinière, 2006

Mainardi, Patricia, *Art and Politics of the Second Empire, The Universal Expositions of 1855 and 1867*, Londres, Yale University Press, 1987

Modern Art in Paris 1855-1900, Salons of the "Refusés", sous la direction de Theodore Reff, New York, Gardand Publishing Inc., 1981

Napoléon III et la reine Victoria, une visite à l'Exposition universelle de 1855, sous la direction d'Emmanuel Starcky et Laure Chabanne, cat. exp., Compiègne, musée national du Château, 2008-2009

Paris et les Expositions universelles
www.expositions-universelles.fr/index.html

Picon, Gaétan, *1863, naissance de la peinture moderne*, Paris, Gallimard, 1988

Vasseur, Édouard, *L'Exposition universelle de 1867 à Paris, analyse d'un phénomène français au XIXe siècle*, thèse, université Paris-Sorbonne, 2005

RESSOURCES NUMÉRIQUES

Compiègne, palais, musées, collections...
http://palaisdecompiegne.fr

Le site d'histoire de la Fondation Napoléon
www.napoleon.org

Les Paris d'Orsay. Architectures parisiennes du Second Empire
www.musee-orsay.fr/fr/collections/publications/productions-multi/notice-production/production_id/les-paris-dorsay-architectures-parisiennes-du-second-empire-4599.html?cHash=d2d3eb624c

Salons et expositions de groupes, 1673-1914
http://salons.musee-orsay.fr

Parures et bijoux des musées nationaux de Malmaison et du palais de Compiègne
www.bijoux-malmaison-compiegne.fr/html/13/accueil/index.html

L'histoire par l'image
Napoléon III
www.histoire-image.org/recherche-avancee?keys=&auteur=&theme=&mots_cles=Napol%C3%A9on%20III&periode=All&type=All&lieu=All

Eugénie de Montijo
www.histoire-image.org/recherche-avancee?-keys=&auteur=&theme=&mots_cles=Eug%C3%A9nie+de+Montijo&periode=All&type=All&lieu=All&animation[]=0&animation[]=1

Napoléon III reçoit les ambassadeurs siamois
www.histoire-image.org/etudes/napoleon-iii-recoit-ambassadeurs-siamois

INDEX

CRÉDITS PHOTOGRAPHIQUES

cat. 1 : Photo © Mellerio
cat. 2 : Hôtel de Ville, Tarascon, France / Bridgeman Images
fig. 1 : Nasjonalgalleriet, Oslo, Norvège / Bridgeman Images
cat. 3 : Photo © RMN-GP (domaine de Compiègne) / J.-G. Berizzi
cat. 4 : Photo Les Arts Décoratifs, Paris / J. Tholance
cat. 5 : Photo © RMN-GP (domaine de Compiègne) / G. Blot / Ch. Jean
cat. 6 : Photo © RMN-GP (Château de Versailles) / F. Raux
fig. 2 : Photo © musée d'Orsay, Dist. RMN-GP / P. Schmidt
fig. 3 : Photo © musée d'Orsay, Dist. RMN-GP / A. Brandt
cat. 7 : Photo © RMN-GP (domaine de Compiègne) / G. Blot
cat. 8, 9 et 10 : BnF
cat. 11 à 15 : Photo © musée d'Orsay / P. Schmidt
cat. 16 : Photo © RMN-GP (musée d'Orsay) / H. Lewandowski
fig. 4 : © Musée Carnavalet / Roger-Viollet
cat. 17 : Photo © RMN-GP (domaine de Compiègne) / D. Arnaudet
cat. 18 : Photo © RMN-GP (domaine de Compiègne) / F. Raux
cat. 19 : Photo © RMN-GP (Sèvres, Cité de la céramique) / M. Beck-Coppola
cat. 20 : Photo © musée d'Orsay / P. Schmidt
cat. 21 : Photo © RMN-GP / G. Blot
cat. 22 et 23 : Photo © musée d'Orsay, Dist. RMN-GP / P. Schmidt
cat. 24 et 25 : BnF
cat. 26 : Photo © RMN-GP (Château de Versailles) / DR
cat. 27 : Photo Les Arts Décoratifs, Paris / J. Tholance
cat. 28 : Photo © RMN-GP (Château de Versailles) / Jean Popovitch
cat. 29 : Lebas Photographie Paris
cat. 30 : Photo © RMN-GP (domaine de Compiègne) / F. Raux
cat. 31 : Photo © musée d'Orsay, Dist. RMN-GP / P. Schmidt
cat. 32 : Photo © RMN-GP / René-Gabriel Ojéda / T. Le Mage
cat. 33 : Photo Irwin Leullier / Musée de Picardie
cat. 34 : Photo © RMN-GP (musée du Louvre) / Les frères Chuzeville
cat. 35 : Photo © RMN-GP (Château de Versailles) / G. Blot
cat. 36 : Photo © RMN-GP (musée du Louvre) / DR
cat. 37 : Photo © musée d'Orsay / P. Schmidt
cat. 38 et 39 : © Musée Carnavalet / Roger Viollet
cat. 40 : © Charles Marville / Musée Carnavalet / Roger-Viollet
cat. 41 : BnF
cat. 42 : © Musée Carnavalet / Roger-Viollet
cat. 43 : Photo © RMN-GP (domaine de Compiègne) / D. Arnaudet
cat. 44 : Photo © RMN-GP (domaine de Compiègne) / F. Raux
cat. 45 : © Charles Marville / Musée Carnavalet / Roger-Viollet
cat. 46 et 47 : Photo © musée d'Orsay / P. Schmidt
cat. 48 et 49 : © Musée Carnavalet / Roger-Viollet
cat. 50 : Photo © RMN-GP (domaine de Compiègne) / DR
cat. 51 à 55 : © Musée Carnavalet / Roger-Viollet
cat. 56, 57 et 58 : © The Metropolitan Museum of Art, Dist. RMN-GP / image of the MMA
cat. 59 : Photo © RMN-GP (musée d'Orsay) / H. Lewandowski
cat. 60 : © Photo Thomas Hennocque
cat. 61 et 62 : BHVP / Roger-Viollet
cat. 63 et 64 : Photo © RMN-GP (domaine de Compiègne) / image Compiègne
cat. 65 : Photo © Mellerio
cat. 66 : Photo © RMN-GP (Château de Versailles) / D. Arnaudet
cat. 67 et couverture : Photo © The National Gallery, Londres, Dist. RMN-GP / National Gallery Photographic Department
cat. 68 : Hillwood Estate, Museum & Gardens; Photo by Edward Owen
cat. 69 et détail p. 90 : Photo © RMN-GP (domaine de Compiègne) / T. Le Mage
cat. 70 : Photo © Château de Versailles, Dist. RMN-GP / Ch. Fouin
cat. 71 : Photo © RMN-GP (Château de Versailles) / G. Blot
cat. 72 : Photo © musée d'Orsay, Dist. RMN-GP / P. Schmidt
cat. 73 à 76 : Photo © RMN GP (musée d'Orsay) / H. Lewandowski
cat. 77 : Photo © RMN-GP / Agence Bulloz
cat. 78 et 79 : Photo © musée d'Orsay, Dist. RMN-GP / P. Schmidt
cat. 80 et 81 : Photo © RMN-GP (musée d'Orsay) / H. Lewandowski
cat. 82 : BnF
cat. 83 : Photo © BnF, Dist. RMN-GP / image BnF
cat. 84 : Photo © musée d'Orsay, Dist. RMN-GP / A. Brandt
cat. 85 : Photo © The National Gallery, Londres, Dist. RMN-GP / National Gallery Photographic Department
cat. 86 : Photo © musée d'Orsay, Dist. RMN-GP / A. Brandt
cat. 87 : Photo © RMN-GP (domaine de Compiègne) / F. Raux
cat. 88 : © Fondation Napoléon / Photo 12
cat. 89 : Photo © musée d'Orsay, Dist. RMN-GP / P. Schmidt

cat. 90 : BnF
cat. 91 : Photo © musée d'Orsay, Dist. RMN-GP / P. Schmidt
cat. 92 : BnF
cat. 93 : Photo © BnF, Dist. RMN-GP / image BnF
cat. 94 : Photo © musée d'Orsay, Dist. RMN-GP / P. Schmidt
cat. 95 : akg-images
cat. 96 : Photo © musée d'Orsay, Dist. RMN-GP / P. Schmidt
cat. 97 : Photo © RMN-GP (musée d'Orsay) / H. Lewandowski
cat. 98 : Saint Louis Art Museum, Missouri, USA / Funds given by Mrs Mark C. Steinberg / Bridgeman Images
cat. 99 : Photo © RMN-GP (musée d'Orsay) / H. Lewandowski
cat. 100 : Photo © The National Gallery, Londres, Dist. RMN-GP / National Gallery Photographic Department
cat. 101 : © Nationalmuseum, Stockholm, Suède / Bridgeman Images
cat. 102 : Photo © BnF, Dist. RMN-GP / image BnF
cat. 103 : Photo © musée d'Orsay, Dist. RMN-GP / P. Schmidt
cat. 104 : Bridgeman Images
cat. 105 : Photo © musée d'Orsay, Dist. RMN-GP / P. Schmidt
cat. 106 : Photo © The National Gallery, Londres, Dist. RMN-GP / National Gallery Photographic Department
cat. 107 : Photo © Christie's Images Limited
cat. 108 à 119 : Photo © Mellerio
cat. 120 : Photo courtesy of the Spencer Museum of Art, Lawrence, Kansas
cat. 121 à 125 : Photo © Mellerio
cat. 126 : Photo © Wartski
cat. 127 : Photo © musée d'Orsay, Dist. RMN-GP / P. Schmidt
cat. 128 : Photo © RMN-GP / G. Blot
cat. 129, 130 et 131 : Collection du Mobilier national © I. Bideau
cat. 132 : Photo © RMN-GP (domaine de Compiègne) / M. Urtado
cat. 133 : Collection du Mobilier national © I. Bideau
cat. 134, 135 et 136 : Photo © RMN-GP (domaine de Compiègne) / D. Arnaudet
cat. 137 : Collection du Mobilier national © I. Bideau
cat. 138 : Photo © musée d'Orsay, Dist. RMN-GP / P. Schmidt
cat. 139 : Collection du Mobilier national © I. Bideau
cat. 140 et détail p. 14 : Photo © musée d'Orsay, Dist. RMN-GP / A. Brandt
cat. 141 : Photo Les Arts Décoratifs, Paris / J. Tholance
cat. 142 : Photo Les Arts Décoratifs, Paris
cat. 143 : © Coll. Comédie-Française
cat. 144 : © Fondation Napoléon / Patrice Maurin Berthier
cat. 145 : Photo © RMN-GP (musée d'Orsay) / T. Querrec
cat. 146 : Photo Les Arts Décoratifs, Paris
cat. 147, 148 et 149 : BnF
cat. 150 : Photo © RMN-GP (Sèvres, Cité de la céramique) / M. Beck-Coppola
cat. 151 : © Musée Carnavalet / Roger-Viollet
cat. 152 : BnF
cat. 153, 154 et 155 : Photo © musée d'Orsay / P. Schmidt
cat. 156 : Collection particulière. DR
cat. 157 : Photo © RMN-GP (domaine de Compiègne) / J.-G. Berizzi
fig. 5 : Photo © musée d'Orsay / P. Schmidt
fig. 6 : © Ville de Marseille, Dist. RMN-GP / image des musées de la ville de Marseille
cat. 158 : Photo © musée d'Orsay, Dist. RMN-GP / P. Schmidt
fig. 7 : © BHdV / Roger-Viollet
fig. 8 : École nationale des ponts et chaussées | PH 41 A.6
cat. 159 : Photo © RMN-GP (musée d'Orsay) / M. Bellot
cat. 160 et 161 : BnF
fig. 9 : © Charles Marville / BHVP / Roger-Viollet
fig. 10 : © Charles Marville / BHdV / Roger-Viollet
fig. 11 : © Neurdein / Roger-Viollet
fig. 12 : Photo © musée d'Orsay / P. Schmidt
cat. 162 : De Agostini Picture Library / Bridgeman Images
cat. 163 : BnF
cat. 164 : © Charles Marville / Musée Carnavalet / Roger-Viollet
cat. 165 : Photo © musée d'Orsay, Dist. RMN-GP / A. Brandt
cat. 166 : Photo © BnF, Dist. RMN-GP / image BnF
cat. 167 à 171 : BnF
cat. 172 : Photo © RMN-GP (domaine de Compiègne) / S. Maréchalle
cat. 173 : Photo © musée d'Orsay, Dist. RMN-GP / P. Schmidt
cat. 174 : © Musées d'Angers, P. David
cat. 175 : Photo © C2RMF / J.-Y. LACOTE
cat. 176, 177 et 178 : © Musée Carnavalet / Roger-Viollet
cat. 179 et 180 : BnF
cat. 181 : Photo © musée d'Orsay, Dist. RMN-GP / P. Schmidt
cat. 182 et 183 : Photo © RMN-GP (musée d'Orsay) / H. Lewandowski
cat. 184 : BnF
cat. 185 : Photo © musée d'Orsay, Dist. RMN-GP / P. Schmidt
cat. 186 : BnF
cat. 187 : Private Collection, United Kingdom
cat. 188 et 189 : BnF
cat. 190 et 191 : Photo © musée d'Orsay, Dist. RMN-GP / A. Brandt
cat. 192 : Photo © RMN-GP (Sèvres, Cité de la céramique) / M. Beck-Coppola

cat. 193 : Photo © RMN-GP / T. Le Mage
cat. 194 : BnF
cat. 195 : Photo © musée d'Orsay, Dist. RMN-GP / P. Schmidt
cat. 196 et 197 : Image courtesy National Gallery of Art
cat. 198 : Photo © musée d'Orsay, Dist. RMN-GP / P. Schmidt
cat. 199 : Photo © RMN-GP / Agence Bulloz
cat. 200 : Photo © Ville de Marseille, Dist. RMN-GP / J. Bernard
cat. 201 : Photo © RMN-GP / A. Danvers
cat. 202 : Photo © RMN-GP / G. Blot
cat. 203 : Toulouse, Musée des Augustins. Photo STC – Mairie de Toulouse
fig. 13 : Musée Basque et de l'histoire de Bayonne
cat. 204 : Photo © musée d'Orsay, Dist. RMN-GP / P. Schmidt
fig. 14 et 15 : Photo © The Metropolitan Museum of Art, Dist. RMN-GP / image of the MMA
fig. 16 : Image courtesy National Gallery of Art
cat. 205 : Photo © RMN-GP (domaine de Compiègne) / S. Maréchalle
fig. 17 : Photo © musée d'Orsay, Dist. RMN-GP / P. Schmidt
cat. 206 : Photo © musées de Lons-le-Saunier / J.-L. Mathieu
cat. 207 : Photo © musée d'Orsay, Dist. RMN-GP / P. Schmidt
cat. 208 : © Musée Carnavalet / Roger-Viollet
cat. 209 : Photo © musée d'Orsay, Dist. RMN-GP / A. Brandt
cat. 210 : Photo © musée d'Orsay, Dist. RMN-GP / P. Schmidt
cat. 211 : Photo © P. Lemaître
cat. 212 : Photo © musée d'Orsay, Dist. RMN-GP / P. Schmidt
cat. 213 : Photo © RMN-GP (Château de Fontainebleau) / J.-P. Lagiewski
cat. 214 : Photo © musée d'Orsay / P. Schmidt
cat. 215 : Photo © musée d'Orsay, Dist. RMN-GP / P. Schmidt
cat. 216 : Photo © musée d'Orsay / P. Schmidt
cat. 217 : Photo © RMN-GP (musée d'Orsay) / R.-G. Ojéda
cat. 218 : Photo V. Thibert
cat. 219 : Photo Studio Kujjuk
cat. 220 : Photo © RMN-GP (musée d'Orsay) / G. Blot / H. Lewandowski
cat. 221 : Photo Studio Kujjuk
cat. 222 : Photo © musée d'Orsay / P. Schmidt
cat. 223 : Badisches Landesmuseum, Karlsruhe. Photo T. Goldschmidt
cat. 224 : Collection du Mobilier national © I. Bideau
cat. 225 : Photo © RMN-GP (musée d'Orsay) / H. Lewandowski
cat. 226 : Photo Les Arts Décoratifs, Paris / J. Tholance
cat. 227 : Photo © Château de Versailles, Dist. RMN-GP / Ch. Fouin
cat. 228 : Photo © RMN-GP (domaine de Compiègne) / D. Arnaudet
cat. 229 : Photo © RMN-GP (domaine de Compiègne) / G. Blot
cat. 230 : Photo © musée d'Orsay, Dist. RMN-GP / P. Schmidt
cat. 231 : © Studio Sébert – photographes
cat. 232 : Photo © RMN-GP (musée d'Orsay) / G. Blot / H. Lewandowski
cat. 233 à 238 : Photo © Victoria and Albert Museum, London
cat. 239 : Photo © RMN-GP (domaine de Compiègne) / F. Raux
fig. 18 : Photo © RMN-GP (Château de Fontainebleau) / G. Blot
cat. 240 : Photo © musée d'Orsay / P. Schmidt
p. 281 : Photo © RMN-GP / R.-G. Ojéda
p. 282 : Musée d'Art et d'Histoire d'Auxerre
p. 283 : Photo © RMN-GP (domaine de Compiègne) / DR
p. 286 : Photo © Château de Versailles, Dist. RMN-GP / Ch. Fouin
p. 287 : BnF
p. 289 : Photo © BnF, Dist. RMN-GP / image BnF
p. 289 et p. 290, gauche : BnF
p. 290, droite : Photo © musée d'Orsay / P. Schmidt
p. 291 : © Musée Carnavalet / Roger-Viollet
p. 292 : Photo © musée d'Orsay, Dist. RMN-GP / P. Schmidt
p. 293 : Photo © Ministère de la Culture – Médiathèque du Patrimoine, Dist. RMN-GP / image RMN-GP
p. 296 : Manufacture Prelle
p. 297, gauche : Photo Courtesy Tobogan Antiques, Paris
p. 297, droite : Collection du Mobilier national © I. Bideau
p. 298 : Photo © RMN-GP (Sèvres, Cité de la céramique) / M. Beck-Coppola
p. 299, haut : Collection du Mobilier national © I. Bideau
p. 299, bas : Photo © RMN-GP (Sèvres, Cité de la céramique) / M. Beck-Coppola
p. 303, gauche : Photo © musée d'Orsay, Dist. RMN-GP / P. Schmidt
p. 303, milieu : © Édouard Denis Baldus / Musée Carnavalet / Roger-Viollet
p. 303, droite : Photo © Victoria and Albert Museum, London
p. 304, haut, gauche : Photo © Victoria and Albert Museum, London
p. 304, bas, gauche : © Bisson frères / Musée Carnavalet / Roger-Viollet
p. 304, haut et bas, droite : BnF
p. 305 : Photo © musée d'Orsay, Dist. RMN-GP / A. Brandt
p. 306, gauche : Photo © RMN-GP (domaine de Compiègne) / S. Maréchalle
p. 306, droite : © Charles Marville / Musée Carnavalet / Roger-Viollet
p. 307 : Photo © musée d'Orsay, Dist. RMN-GP / P. Schmidt
p. 308 : © Musée Carnavalet / Roger-Viollet
p. 309 : Photo © BnF, Dist. RMN-GP / image BnF
cat. 241 : BnF
cat. 242 : Photo © musée d'Orsay, Dist. RMN-GP / P. Schmidt.

cat. 242 Nadar Jeune, Félix Nadar,
Pierrot surpris, dit aussi Le Mime Deburau en Pierrot, dit « La Surprise », 1854
Paris, musée d'Orsay

Dépôt légal septembre 2016

Imprimé et relié par Graphius – Geers Offset à Gand, Belgique

Achevé d'imprimer en août 2016